中国传统造型艺术对外传播研究

张安华 著

本书获得2016年度教育部人文社科研究青年基金项目"中国传统造型艺术的对外传播研究"(项目编号:16YJC760069)和2018年度江苏政府留学奖学金资助。

东南大学出版社
·南京·

图书在版编目(CIP)数据

中国传统造型艺术对外传播研究 / 张安华著. —南京：东南大学出版社，2020.9
 ISBN 978-7-5641-9117-7

Ⅰ.①中… Ⅱ.①张… Ⅲ.①造型艺术—文化传播—研究—中国 Ⅳ.①J06

中国版本图书馆 CIP 数据核字(2020)第 176529 号

中国传统造型艺术对外传播研究

Zhongguo Chuantong Zaoxing Yishu Duiwai Chuanbo Yanjiu

著　　者	张安华
责任编辑	陈　佳
策 划 人	张仙荣
出 版 人	江建中
出版发行	东南大学出版社
社　　址	南京市四牌楼 2 号　邮编：210096
网　　址	http://www.seupress.com
电子邮箱	press@seupress.com
经　　销	全国各地新华书店
印　　刷	南京新世纪联盟印务有限公司
开　　本	700 mm×1000 mm　1/16
印　　张	26
字　　数	452 千字
版　　次	2020 年 9 月第 1 版
印　　次	2020 年 9 月第 1 次印刷
书　　号	ISBN 978-7-5641-9117-7
定　　价	88.00 元

本社图书若有印装质量问题，请直接与营销部联系。电话(传真)：025-83791830

序 一

张安华是我在东南大学培养的博士研究生，毕业后一直在南京工业大学执教。看到她的著作行将付梓，我感到由衷的高兴。

安华从本科、硕士到博士均在东南大学就读。在攻读博士学位之前，她的学业基础主要是在美术和设计方面。由于艺术传播研究是我的主攻方向之一，所以安华进入博士阶段学习之后，我便希望她的研究方向向我靠拢，这样便于指导。在攻读博士学位期间，安华依然勤奋努力，阅读了大量的专业著作，为学位论文写作打下了良好的基础。

艺术传播是进入21世纪后中国艺术研究的热门话题之一。这与自20世纪末开始以互联网为代表的新型媒介在中国的日益兴起有关。艺术与媒介之间本就有着天然的关系，艺术既要借助媒介来表达，又要借助媒介来传播。新媒介兴起之后，二者之间的关系也越来越密切。在新媒介的作用下，艺术的表现形式越来越丰富，艺术的影响也越来越大，不少艺术借助媒介通道传播得更加深远。

中国传统艺术是在中国传统农耕社会较为封闭的环境中生长起来的，具有独特的禀赋。在中国进入近代社会之前，中国传统艺术虽然也有向国外传播的现象。但总体而言，这些传播还是在一个较为传统的社会环境中进行的，传播规模还明显不足，传播方式也较为保守，传播的艺术门类也很不平衡。近代以来，随着中国与其他国家交往的频繁和媒介技术的兴起，中国传统艺术开始较为密集地传播到世界各国，世界各国的艺术也密集地传播到中国。艺术是在传播中生存的，艺术形式的丰富也有赖于传播。不同文化背景、不同国度的艺术在传播中相互学习和借鉴，对人类艺术的发展会产生巨大的推动作用。针对中国传统艺术的对外传播现象进行研究，可以理解艺术跨文化、跨国境传播的动因、方式、路径、效果等，既可为艺术跨文化、跨国境的传播实践提供借鉴，又可以从理论上理解艺术跨文化、跨国境传播的规律，同时还可观察到艺术在异文化圈传播中的诸多变化。鉴于安华此前的学业基础在美术和设计方面，所以我建议把她的博士学位论文题目拟定为"中国传

统造型艺术的对外传播研究"。

中国传统造型艺术包含的门类较多,每个艺术门类对外传播的情形也有差异。面对这样一个难度较大的题目,安华能迎难而上,经过多年的辛勤努力,最终完成了自己的学位论文写作,也顺利通过了答辩。安华的论文关注到了传统艺术传播的共性,也考察了不同艺术门类对外传播的个性。论文从中国传统造型艺术对外传播的历史、动因、方式、路径、效果等五大方面入手,对中国传统造型艺术对外传播进行了较为全面的研究。她所搜集的史料颇为珍贵,论证较为缜密,得出的结论也较为可靠,是在这个领域中较为专门的研究成果。可喜的是,安华毕业参加工作后能继续在博士论文基础上思考,成功申报到教育部人文社科项目。她结合教育部的项目,对中国传统造型艺术对外传播的问题进一步深入研究,也弥补了博士论文写作的缺陷。如今,安华的这项成果就要出版了,我在此向她表示祝贺,也期待她在这个领域继续深耕,为艺术研究做出更大贡献。

廷信

2020 年 8 月 14 日于北京

序 二

 2018年9月24日,我来到南京东南大学参加了在这里举办的"中国艺术人类学国际学术研讨会"。这不仅是我在中国的第一次学术发表,也是一次令我难忘的学术会议。这次会议的规模很大,有近200位学者参会,我要在9月25日大会第一天的主题发言中发表演讲。就是那天晚上,我在东南大学榴园宾馆第一次遇见了张安华老师。初见她,觉得有些严肃,且有礼貌。短暂的见面后,我就忙于准备第二天的演讲。

 9月25日上午,我完成了主题为《非洲艺术和历史的人类学研究法》的发表。我放松下来,但已迫不及待地想要看看南京这座历史古都。于是我决定在午饭过后,去参观南京。那天张老师向我特别推荐了总统府。尽管她忙于准备会议,但她还是带我去了那里。途中,张老师向我介绍了有关总统府的历史和美学。正如张老师所说的那样,那里确实是一个别有洞天,让人想要长时间停留的地方。因为用中文沟通的关系,我不知道是否正确理解了她的介绍,但是我在观看的时候总能想起张老师所说的话。总统府中的江南园林,原为明成祖朱棣的次子朱高煦府上的花园。在清代被设立为两江总督署的花园。辛亥革命以后,孙中山先生在这里成立了临时政府,这些有关于历史的说明对我参观有很大帮助。遗址内的熙园,特别是那湖中美轮美奂的"不系舟"使人印象深刻,正如《庄子》中所言:"泛若不系之舟,虚而遨游者也。"这种追求逍遥的心境在清代园林中已经体现为一种姿态。多亏张老师的说明,我才逐渐认识到了中国美学。张老师还向我推荐了南京夫子庙、南京博物院、中山陵、明孝陵等其他值得观看的地方,多亏了她的介绍,我对这座城市有了更深的理解。这样让我觉得离"六朝古都"南京更近一步了。

 会议结束后,于9月27日张老师邀请我吃饭。在用餐过程中,我们聊到了有关韩国与中国的历史、文化交流关系、韩国与中国的美学观。通过聊天我再次感受到了中国学者对学问的严肃态度。

 张老师于2019年7月作为访问学者来到韩国首尔东国大学。虽然没能经常见

面,但是通过微信,我向她提出了关于中国传统造型艺术的问题,她给我做了很详细的说明。之后,我去中国长江三峡和广州时,都会询问张老师我该去哪儿参观比较好,她都做了说明,她渊博的知识令我感叹不已。除此以外,她还向我介绍了北京故宫、北京四合院、福建客家人的土楼、陕西窑洞、安徽黟县传统民居和广州的陈家祠以及余荫山房。

在韩国访学期间,张老师拜托我帮她写关于她即将出版著作的序,而我也欣然同意。阅读她的书稿后,我才明白为什么她会在造型艺术领域拥有如此渊博的知识。通过她的介绍,我知道这部书稿是根据她的博士学位论文修改完成的。《中国传统造型艺术对外传播研究》是一本从时空上论述中国所有门类造型艺术的百科全书式的书。从中国传统造型艺术对外传播的历史、动因、方式、路径、效果等各个方面展开论述这一点来看,与其说是博士论文,不如说是一本概论式的书更为恰当。我了解到这与她所学习的"艺术学理论"专业的研究特点有关,对我来说,这算是一个非常陌生的部分。这一点与韩国的博士论文不同,在韩国,博士论文一般是注重研究某个细节主题,而张老师的博士论文则涵盖了中国传统造型艺术这一宏大主题的对外传播。不仅是时空上的庞大,而且在政治、经济、文化、教育、旅游等部分都有一贯性的体系说明,从这一点可以看出张老师为此而做出的努力。书稿中列出的图表、图片、照片、影像资料、统计说明、参考文献等详细而丰富,特别是关于横跨东亚地区造型艺术传播与交流的广泛分析令人印象深刻。

2019年11月20日,在东国大学举行的"中国戏曲表演研讨会"上,我再次见到了张老师。她负责研讨会的实务行政,帮助了许多中国学生。看到张老师像以前一样穿着中国的传统服饰,我认为这很符合研讨会的氛围,也同她的研究一以贯之。那日,我发表了《关于中国京剧国际化的建议》。从那天之后,由于新冠疫情的关系我们没能再次见面。尽管如此,每当我对中国的造型艺术和美学有兴趣时,我总是会询问张老师,我们时常会交流中韩的艺术问题,对她一直心怀感激。今后,如果有对中国造型艺术感兴趣的韩国学生,我将推荐给她,希望通过与她的沟通交流,能让更多人认识、了解并喜欢中国的艺术与文化。

<div style="text-align:right">

李成宰

(韩国国立忠北大学　教授)

2020年7月15日　首尔

</div>

自序

2003年8月，怀揣梦想考入东南大学就读本科时，我从未意料到自己会一直在这里求学十余载。从浦口到四牌楼，从四牌楼到九龙湖畔，留下了我太多的回忆。从2015年3月博士毕业至今又过去了四年多，感叹时光飞逝，更深表对母校师长、同学们的怀念。

在东南大学读书期间，我见证了艺术学系和艺术传播系合并成立艺术学院的难忘时刻，也有幸能够受到设计学、美术学和艺术学理论系各位老师的教导。从大学学习工业（艺术）设计，到硕士学习美术学，再到博士学习艺术学理论，我在专业选择上的转变，既是因为自己的兴趣，更是因为我的老师们。设计学和美术学的专业背景让我对造型艺术有了更加深刻的认识，也为我在博士阶段研究中国传统造型艺术的传播问题奠定了良好的基础。

2011年3月，我获得美术学硕士学位，同时进入艺术学理论专业继续学习，师从王廷信教授攻读博士学位。导师治学严谨、待人随和，在学生们心中留下了深刻的印象。作为艺术学院的院长，他平日里要处理繁杂的学院事务，却还不忘定期召集门下所有弟子进行面对面的指导，同我们交流各自在学习生活中遇到的问题。

2012年3月，我开始准备博士论文的选题。考虑到我的学术背景，导师一开始就将我的选题方向定在中国传统造型艺术的传播问题上。通过前期的文献资料搜集以及对艺术传播领域最新的研究动态整理，我最初选定的课题为"中国传统造型艺术的数字化传播研究"。这主要是基于"数字化传播"是一个相对较新的研究领域，应当有较多可以挖掘的研究内容。后来通过导师的引导，我又阅读了同门孙玉明师兄的博士论文《中国传统造型艺术的互联网传播研究》。细细研究发现，如果继续沿用这一选题，在撰写的过程中不可避免会与孙玉明师兄的研究产生较多的重复。

2012年5月18日，导师一早发来邮件，最终确定了我的博士论文题目"中国传统造型艺术的对外传播研究"，并让我集中论述书法、篆刻、国画、雕塑、工艺美术等

门类艺术的对外传播问题,在阐明这些艺术在中国古代对外传播的历史的基础上,着力分析它们在近现代以来的对外传播情况,如动机、方式、效果等。确定博士论文的选题后,我开始搜集文献资料,正式撰写开题报告。对于我而言,该选题的研究具有很强的挑战性。一方面,由于这一选题主要是基于艺术学理论和传播学的跨学科研究,需要我阅读大量文献,掌握从未触及的传播学理论知识,并从中寻找研究思路与研究方法。另一方面,现阶段中国传统造型艺术的对外传播事实驳杂,各门类艺术对域外不同国家和地区的传播情况不尽相同,要合理地诠释艺术传播事实并总结传播规律具有相当大的难度。

 首先我要考虑并确定论文的提纲。导师毫无保留地将他正在研究的国家社科基金项目"20世纪戏曲传播方式研究"中的最新研究成果拿来给我参考,帮助我进一步理解如何运用传播学的理论来研究艺术现象。这为我最终确定论文的主体框架提供了极大的帮助。

 此外,我论文提纲的拟定还得益于同门帅伟同学的帮助。帅伟是和我一届入师门学习的博士同学。她的博士论文题目为《中国传统表演艺术的对外传播研究》,虽与我的研究属于不同的门类艺术,但二者都是基于对传统艺术跨文化传播问题的思考。因此,在选题确定后,我们经常一起探讨如何进行后续的论文撰写。我们会共享传播学方面的文献资料,也会相约去找导师讨论论文的框架是否合理。

 2012年6月,在博士开题汇报中,凌继尧老师、陶思炎老师对我的论文撰写给予了指导和建议。老师们认为,该研究涉及的内容多、题目大,因此,在后期的研究中需要在对"中国传统造型艺术"和"对外传播"这两个概念厘定清楚的基础上,强调研究内容主要集中于近现代以来的传播现象,以缩小研究面。

 2013年暑假后,因在家中无法全心写论文,我又再次申请了学校的研究生宿舍,每天过着图书馆、食堂、寝室三点一线的生活,现在回想起来,那段时间真是简单而充实。至2014年10月,我的论文初稿终于完成,其间我同导师多次沟通论文写作的相关问题,导师每次都能耐心地帮我解惑。

 2014年12月,我进入了论文的预答辩环节。在导师的安排下,我与同届博士同学李颖一同进行了预答辩。参加预答辩的凌继尧教授、陶思炎教授、徐子方教授、沈亚丹教授和甘锋教授分别对我的论文提出了自己的建议,帮助我更好地完善论文。预答辩结束后,我对老师们提出的一些问题章节又进行了调整。2015年3

月16日,我的论文顺利通过盲审,进行最终答辩。南京师范大学的李宏教授、《江苏社会科学》主编李静研究员以及艺术学院的凌继尧教授、姜耕玉教授、徐子方教授在四牌楼梅庵会议室参加了我的博士论文答辩会。当答辩秘书苏景姣老师宣布我通过答辩,并建议授予博士学位的时候,我长舒了一口气。我想,在东南大学求学的生涯至此可以画上一个圆满的句号!

中国传统造型艺术包含了书法、篆刻、国画、雕塑、工艺美术、建筑和园林。从传播学的角度看,中国传统造型艺术的对外传播是一种跨国境、跨文化、跨语言来传递传统造型艺术作品及其相关信息的艺术传播活动。作为我国传统文化的代表,中国传统造型艺术通过对外传播不断扩大其国际影响力和辐射力,曾对世界许多国家的艺术、文化、经济和政治的发展产生过强烈影响,而现今其独特的魅力并没有能很好地展现在世界文化的舞台上。在这种情况下,我的论文从中国传统造型艺术对外传播的角度入手进行研究,力图对传统造型艺术对外传播的历史、动因、方式、路径以及传播的效果等方面进行探讨,是具有重要的理论价值和现实意义的。根据党的十九大报告精神、习近平总书记讲话和国家"十三五"时期文化发展纲要,未来推动中华文化走向世界仍然是我国文化发展的重大需求之一。由此,博士毕业后我始终关注中国艺术走出去的相关问题,并发表了《当代中国戏曲对外传播的策略探析》《中国传统造型艺术对外传播的效果与策略探析》等论文。

2015年6月,我确定进入南京工业大学工作。比较幸运的是,工作后依托博士论文的研究基础,我申请的2016年度教育部人文社会科学研究青年基金项目和2017年江苏省高校哲学社会科学基金项目都成功获得了立项。我想取得这样的成果最应感谢的就是我的博士生导师。正因为导师对我的辛勤指导,我才能够取得项目立项。

2015年10月,我回到母校参加中国传统艺术的海外认知国际学术研讨会,做了主题为"海外受众认知中国传统造型艺术的基本路径"的发言。会议期间,我有幸认识了前来参会的韩国东国大学教授姜春爱老师。虽然是韩国人,但是姜老师却能说着流利的中文。我用汉语同她交流中国艺术的问题,她都能侃侃而谈,让人不禁心生佩服。会后,我了解到姜老师和我的博士生导师在读博期间都曾跟随周华斌教授学习,因此我称呼姜老师为"师姑"。后来我同师姑一直通过微信联系,沟通探讨有关中韩文化艺术交流方面的话题。

2017年底，我计划前往国外访学。于是，我向师姑发送了自己的简历，表达了想要跟随她学习的想法。师姑欣然同意了我的申请，并向我发送了邀请函。2018年7月，我获得了江苏政府留学奖学金资助。2019年7月，我与师姑在韩国东国大学再次见面。师姑的研究重点主要是东亚戏剧艺术，考虑到我的研究方向，她提出让我关注中国唐代与朝鲜半岛、粟特人的艺术交流概况，并考虑今后在该领域寻找切入点进行深入研究。在韩期间，无论是在学习上，还是在生活上，师姑都对我照顾有加，对她的感激之情无以言表。虽然身处异乡，她却让我深深感受到了家人般的温暖。也正因在韩访学的缘故，我能有时间梳理我的博士论文，为出版做准备。

本书的主体内容是我的博士论文。书中的内容还有较多不成熟之处，欢迎学界师友批评指正。本书的出版要特别感谢我的师母张仙荣老师。早在2017年，我就考虑要出版博士论文，并想在母校的出版社出版。因为师母刚好在东南大学出版社工作，我便冒昧请求帮助。师母非常热心，一口便答应我。但由于一直没有集中的时间对我的论文内容进行修改完善，故一直拖至现在才准备出版。

本书的出版要感谢教育部人文社会科学研究青年基金项目和江苏政府留学奖学金的资助。最后，我还要感谢给予我支持和帮助的所有老师、同学、朋友以及家人，向你们送上我真诚的祝福。

<div style="text-align:right">
张安华

2019年9月

于韩国东国大学
</div>

目 录

绪论 ··· 1
 第一节　研究背景与研究对象 ··· 3
 第二节　国内外相关研究综述 ··· 12
 第三节　理论价值与现实意义 ··· 28

第一章　中国传统造型艺术对外传播的历史 ······························ 31
 第一节　古代中国传统造型艺术的对外传播 ·························· 33
 第二节　近现代中国传统造型艺术的对外传播 ······················· 60
 第三节　当代中国传统造型艺术的对外传播 ·························· 72

第二章　中国传统造型艺术对外传播的动因 ······························ 81
 第一节　审美动因 ·· 83
 第二节　文化动因 ·· 93
 第三节　政治动因 ·· 106
 第四节　经济动因 ·· 120

第三章　中国传统造型艺术对外传播的方式 ······························ 135
 第一节　艺术媒介 ·· 137
 第二节　人际传播 ·· 147
 第三节　印刷传播与影视传播 ··· 158
 第四节　网络传播 ·· 180

第四章　中国传统造型艺术对外传播的路径 ······························ 193
 第一节　展示路径 ·· 195
 第二节　市场路径 ·· 204
 第三节　收藏路径 ·· 227
 第四节　教育路径 ·· 243

第五节　旅游路径 ………………………………………… 267
 第六节　艺术路径 ………………………………………… 277

第五章　中国传统造型艺术对外传播的效果 ……………… 287
 第一节　受众意识的增强 ………………………………… 289
 第二节　艺术创作的仿效 ………………………………… 302
 第三节　文化软实力提升 ………………………………… 333

结论 …………………………………………………………… 343

附录 …………………………………………………………… 349
 附录A　1976—2014年兵马俑外展一览表 ……………… 351
 附录B　2003—2004年法国"中国文化年"重点艺术展览项目 … 363
 附录C　全球中国艺术藏品丰富的收藏机构一览表 …… 368
 附录D　20世纪上半叶西方研究中国艺术史的主要学者及著述 … 377
 附录E　20世纪下半叶西方研究中国书法的主要学者及著述 … 385

参考文献 ……………………………………………………… 389

绪论

第一节　研究背景与研究对象

艺术没有围墙,艺术亦无国界,艺术语言是世界通用的语言。艺术传播的历史进程表明,任何国家艺术的发展都离不开对域外的传播活动。换句话说,国际的艺术流通,是促进各国艺术发展进步的重要动力之一。艺术的本性应当是流动的,各个国家的艺术只有在与其他国家和民族艺术的交流中取长补短,相互借鉴,才能不断发展。当然,一个国家和民族优秀的艺术,也总能吸引外国和外族的目光,从而不断向域外传播,甚至引领一个时代或几个时代的世界艺术潮流。简言之,艺术一旦被创造出来,就会自觉向外扩散,并有可能对其他国家和民族的文化艺术产生影响。

中华文明作为世界上最古老的原生文明之一,自诞生以来就与域外其他文明有了接触和交往。中国传统造型艺术之所以能够绵延至今,除了在本国范围内的传递与传承,自然也离不开对域外各国各民族的传播与交流。中国传统造型艺术从周边四邻地区开始向外扩散,远播四方,曾对世界许多国家的艺术、文化、经济以及政治的发展产生过强烈影响。丝绸的发明与各类丝织品的纺织技术就是中国首创,大约五千年前,远古先民已经熟练掌握了养蚕缫丝和织绢技术,此后,中国丝绸不断输入越南、朝鲜、日本等东亚各国及中亚、西亚乃至欧洲诸国,是被世界公认的伟大发明,并成为贯通中外文化艺术交流的重要桥梁。而作为世界上最先掌握制陶技术和使用陶器的国家之一,中国早在距今一万年的原始社会就出现了令世人赞叹的仰韶彩陶艺术。到了东汉时,中华民族又发明了瓷器,成为世界上最早发明瓷器的国家,中国陶瓷艺术和瓷器烧制技术的外传,也推动了世界陶瓷艺术的发展以及域外许多国家制瓷工业的进步。

中国传统造型艺术在古代的世界影响力是不言而喻的,这与古代中国的经济、政治和综合国力的强盛是基本一致的。实际上,"在许多情况下,文化的强弱是以经济为杠杆的。强势经济会带动它所依赖的文化传播"[①]。特别是汉唐时期的中国,经济发达、国力强盛、文化艺术繁荣,不但是亚洲诸国崇拜的偶像,也是遥远的欧洲憧憬向往的国度。黑格尔曾说,"精神的光明"从亚细亚洲升起,所以"世界历

① 王廷信.昆曲的民族性与世界性[J].民族艺术,2006(3):14-17.

史"就从东方开始。中国是特别的东方,整个东方"只有黄河、长江流过的那个中华帝国是世界上唯一持久的国家。征服无从影响这样的一个帝国"。并且,与西方文化相比,"当黄河、长江已经哺育出精美辉煌的古代文化时,泰晤士河、莱茵河和密西西比河上的居民还在黑暗的原始森林里徘徊"①。英国学者韦尔斯也指出:"在唐初诸帝时代,中国的温文有礼、文化腾远和威力远被,同西方世界的腐败、混乱和分裂对照得那样鲜明。"他认为在7~9世纪的世界诸国中,中国是最先进的国家:"中国确实在一个长时期内保持了领先的地位。"②可以断言,直至15世纪末欧洲新航路开辟以前,中华文明一直都处于世界的领先地位,中国传统造型艺术更多是作为先进的文化被其他国家所引进和吸收的。即使是在明末清初时期,中国传统造型艺术对亚洲、欧洲乃至非洲地区的影响,也仍然不容我们忽视。18世纪在欧洲的文艺界甚至掀起一股强劲的"中国热",用美国学者克里尔(H. G. Creel)的话来形容:"很可能在18世纪,有文化的西方人对中国的了解,比他们在20世纪了解得还要多。"英国学者哈克尼(Louise Wallace Hackney)在其著作《西洋美术所受中国之影响》(Guide-Post to Chinese Painting)中也强调:"西洋所受中国之影响,至大且深,而欧洲文化之受赐于中国者尤为深切,前人知之者鲜矣。"③由此足以证明当时的中国文化艺术在欧洲的影响力之大。到了18世纪末,当欧洲的"中国梦"终结之时,在美国人的眼中,中国仍是一个很好的榜样。美国著名政治家本杰明·富兰克林(Benjamin Franklin)在1768年说道:"假使我们非常幸运地能够引进中国的工业、他们的生活艺术和畜牧业的改良方法……在将来的某一天,美国可能会变得像中国一样人口众多。"④然而,"后来由于生产力发展的迟缓和社会政治的腐朽,中国逐渐落后了,以至于近代陷入了遭受列强欺凌的半殖民地半封建社会的悲惨境地"⑤。随着西方资本主义的兴起,近代中国的文艺界开始盛行"西学东渐"之风,欧洲的文化艺术不断传入中国,西方造型艺术的内容和形式也深刻影响了中国传统造型艺术的发展,以往中国传统造型艺术对外传播的繁荣盛况再难觅见。

① 黑格尔.历史哲学[M].王造时,谢诒征,译.上海:商务印书馆,1936:164,190-192.
② 赫·乔·韦尔斯.世界史纲:生物和人类的简明史[M].吴文藻,等译.北京:人民出版社,1982:629.
③ 哈克尼.西洋美术所受中国之影响[M]//朱杰勤.中外关系史译丛.北京:海洋出版社,1984:131.
④ 哈罗德·伊萨生.美国的中国形象[M].于殿利,陆日宇,译.北京:中华书局,2006:74-76.
⑤ 江泽民于1999年12月31日发表的《2000年贺词——在首都各界迎接新世纪和新千年庆祝活动上的讲话》,参见北京市社会科学界联合会.北京社会科学年鉴[M].北京:北京出版社,2001:1.

我们知道,中国传统造型艺术只有通过不断传播才能获得新的生命力。同时,中国传统造型艺术的发展从来都不是一个孤立自闭的过程,而是在与外来文化、外来艺术的相互交流和碰撞中成长起来的。在当下经济全球化、科技一体化、信息网络化的时代背景下,各国各民族文化艺术的生存和传播已然跨越国土疆界的界限,超越时空限制——"文化输出和文化传播的比重的增大是当今时代全球传播的一大特色"①。正如麦克卢汉预言的那样,整个世界已经变成了一个小小的"村落",歌德所说的世界文化时代已经到来。并且,各国各民族也越来越注重弘扬本民族优秀的传统文化艺术,特别是拥有着悠久历史文化的国家和民族都在不断上演"寻根"热潮。的确,任何一个国家和民族的文化艺术的发展都是建立在本民族传统文化基础上的,世界文化艺术的交流和繁荣是以各民族文化的发展为前提的。世界越开放,各国各民族的文化艺术就越突出自己的个性,只有各民族竞相展示自己的特色和个性魅力,才能促进世界文化艺术的丰富多样。"一个民族要想强盛,就不能老是跟在别人后面亦步亦趋。唯一的出路在于,发掘本国的传统文化中的宝贵资源,以其作为现代化进程的精神根基。"②中国传统造型艺术作为中华传统文化的重要组成部分,其独特的魅力并没有能够很好地展现到当今的世界舞台上。因此,在这种情况下,本书从传播学的角度来探讨和研究中国传统造型艺术的对外传播问题,力图厘清传统造型艺术对外传播的历史、动因、方式、路径以及效果等方面的一般性理论问题。

本书的研究对象主要包括两方面:

一是中国传统造型艺术。汉语中的"造型艺术",是跨文化传播的舶来品。造型艺术是指"用一定的物质材料(绘画用颜料、绢、布、纸等,雕塑用木、石、泥、铜等)塑造可视的平面或立体的形象"③以满足人们精神审美需求的一门艺术的总称。普遍认为,"造型艺术"④一词源于德国美学家莱辛1766年的著作《拉奥孔》。莱辛虽然是最早提出"造型艺术"这一术语的学者,但他的"主要兴趣不在于造形(型)艺术

① 郭庆光.传播学教程[M].2版.北京:中国人民大学出版社,2011:232.
② 北京大学中国软实力课题组.软实力在中国的实践之二:国家软实力[EB/OL].(2008-03-06)[2014-10-06].http://theory.people.com.cn/GB/41038/6963009.html.
③ 夏征农.辞海[M].上海:上海辞书出版社,2009:2856.
④ 对应德语"bildende Kunst"和英语"plastic arts"。由于德语的bilden,原是"模写"(abbilden)或"制作似象"(eild machen)的意思。因而,bildende Kunst一词曾经仅指绘画和雕塑等再现客观具体形象的艺术,今天仍用于对其狭义的解释。英语中的plastic arts在狭义上也指雕塑。

而在于诗或文学"①。俄罗斯美学家卡冈曾评价莱辛:"对造型艺术的熟悉程度远不如对文学的了解,他对雕刻的分析尚未独立成章,还没有从绘画的分析中分离出来。"②因此,莱辛所做的仅仅是提出"造型艺术"的术语。

实际上,对于"造型艺术"的界定,主要涉及艺术的分类问题。"造型艺术"的提法自出现以来,西方艺术史上有很多学者、艺术家和美学家尝试采用不同的研究方法,分析各门类艺术的基本特征,总结它们之间的共性和差异,并提出了各自对艺术分类以及造型艺术的独特见解。譬如,德国美学家康德关于艺术分类的阐述就很具实验性——"至少就试验来说,莫过于把艺术类比人类在语言里所使用的那种表现方式,以便人们自己尽可能圆满地相互传达它们的诸感觉,不仅是传达它们的概念而已"。康德进一步说明"这种表现建立于文字、表情,和音调(发音、姿态、抑扬)"三种形式,因此,艺术也存在着三种类别:语言艺术、造型艺术和感觉游戏的艺术。其中,造型艺术又分为两类:第一类是隶属于形体艺术的雕刻与建筑;第二类是绘画艺术,包括真正的绘画艺术和造园术。③ 到了黑格尔的"三分法",同样是把艺术划分为三大门类:造型艺术、声音艺术和音乐艺术。他还将造型艺术细分为建筑、雕塑和绘画,分别体现了"象征型艺术""古典型艺术"和"浪漫型艺术"。④ 对于造型艺术的具体划分,西方大多学者都认为它包含绘画、雕塑、建筑这三类。20世纪初期,日本学者黑田鹏信在《艺术学纲要》中提出了四种艺术的分类标准,并详细阐述了第四种以"感觉做标准而分类艺术",即将艺术分为空间艺术、时间艺术、综合艺术("两者的综合")三大类,这里的空间艺术等同于造型艺术,包括建筑、雕刻和绘画。同时,黑田鹏信还对"工艺美术"做了特别的说明,他并没有将其直接归入造型艺术中,而认为工艺美术"虽也是占空间的艺术,然不是纯正自由的艺术"⑤。在我国,"造型艺术"这一概念是到20世纪初期⑥才引入,常与"造形艺术""美术"

① 莱辛.拉奥孔[M].朱光潜,译.合肥:安徽教育出版社,2006:233.
② 卡冈.艺术形态学[M].凌继尧,金亚娜,译.上海:学林出版社,2008:28.
③ 康德.判断力批判(上卷):审美判断力的批判[M].宗白华,译.北京:商务印书馆,1964:167.
④ 黑格尔.美学(第三卷)[M].朱光潜,译.北京:商务印书馆,1982:14.
⑤ 黑田鹏信.艺术学纲要[M].俞寄凡,译.南京:江苏美术出版社,2010:20.
⑥ 关于确切的引入时间,说法不一。如邵洛羊主编的《中国美术大辞典》中说"在新中国成立后由苏联传入",而早在1920年,宗白华先生在《美学与艺术略谈》一文结尾就提道"按照各种艺术所凭借以表现的感觉"不同,艺术可以分为三个主要门类:"1.目所见的空间中表现的造形(型)艺术:建筑、雕刻、图画。2.耳所闻的时间中表现的音调艺术:音乐、诗歌。3.同时在空间时间中表现的拟态艺术:跳舞、戏剧。"

"视觉艺术""空间艺术"等词汇混用。从分类上说,除了前面提及的绘画、雕塑、建筑、园林艺术,一般还会把工艺美术和东方特有的书法、篆刻艺术也纳入"造型艺术"的范畴。

本书所提的"中国传统造型艺术",在"造型艺术"这一术语的前面加了两个限定语:"中国"和"传统"。具体来说,"中国"的限定强调了中国造型艺术区别于其他国家造型艺术的民族特质。比如中国绘画艺术①,林语堂提出:中国的"绘画殆为中国文化之花,它完全具有独立的精神气韵,纯然与西洋画不同"②。元代画家倪瓒写道:"逸笔草草,不求形似。"③齐白石云:"作画妙在似与不似之间,太似为媚俗,不似为欺世。"④近代教育家蔡元培在《智育十篇》中也详细阐述了中国画与西洋画的区别:"中国之画,与书法为缘,而多含文学之趣味。西人之画,与建筑、雕刻为缘,而佐以科学之观察、哲学之思想。故中国之画,以气韵胜,善画者多工书而能诗。西人之画,以技能及意蕴胜,善画者或兼建筑、图画二术。"⑤类似的观点不胜枚举,他们所讲的都是中国画重气韵、重神似而不求形似,与西方绘画注重形似的写实传统形成了鲜明对比,体现了中国绘画独特的民族个性。

而本书对于"传统"一词的理解,则是出于三方面的思考:

其一,传统是人类普遍行为的过去印记,传统是相对于现代而言的,具有时间相对性。"中国传统造型艺术"从艺术分类学角度看也有一定的时间限定,即囊括了书法、篆刻、国画、雕塑、工艺美术(包括陶瓷器、刺绣、漆器、青铜器、玉器、剪纸等)、建筑、园林等中国古代固有的造型艺术门类,同时,由于油画、摄影等是到了近现代才出现、从西方移植过来的新兴造型艺术门类,其中包含的中国"传统"成分相对较少,因此不在本书考察的范围。

其二,传统是一脉相承、不断创新的系统。"任何一个大艺术家,首先是'守

① 所谓中国绘画艺术,亦可称为"中国画""国画"或"水墨画",区别于"西洋画""西画"及"油画",是指采用中国传统的绘画工具、表现技法创作的,体现中华民族的思维方式、哲学理念和审美意识,具有中国传统绘画神韵的绘画作品。
② 转引自黄卓越.文化的血脉[M].北京:中国人民大学出版社,2006:188.
③ 元代画家倪瓒在《答张藻仲书》中言.
④ 李祥林.齐白石[M].北京:中国人民大学出版社,2003:18.
⑤ 1916年蔡元培在《华工学校讲义》中言,参见高平叔.蔡元培全集(第二卷)[M].北京:中华书局,1984:449.

法',然后是'破法',最后才是'立法'。不懂得传统的人,是瞎子摸象,陷入盲目,找不到方向。"①这即是说,艺术家在进行艺术创作的时候,首先要"守法",继承以往艺术中某些被固定下来的最稳定因素(比如中国画的使用工具是笔墨纸砚、中国画讲究诗书画印四位一体)。其次,传统又是一个动态发展演变的过程,不是一成不变的因袭守旧。"破法"就是继承传统的同时,还要不断创新,才可以"立法"从而形成"新的传统",如此循环往复。换言之,传统既是源,又是流。"现代艺术,是在传统的基础上发展起来的;同时,它也是未来艺术的传统。"吴冠中也认为传统被继承的同时还要不断创新,创造出新时代的新传统:"要全面、辩证地看待传统。发展与保存之间要相互联系、相互协调。对于传统文化,在继承时,应该有所选择地保留,保留它更多具有文化价值、具有现实意义的方面。在保留的基础上,还要进行一些改进和创造。如果只是一味保留,就变成了抄袭,一代抄一代,一代不如一代,最后只能像阿Q一样,用'我的祖先比你阔'这样的精神胜利法来自我安慰。所以说,传统要继承,更要发展。"②从这个意义上说,本书中的"中国传统造型艺术"应当既包括中国古代造型艺术,又包括近、现代以至当代秉承中国传统艺术创作技法、具有中国文化特质的书法、国画、工艺等造型艺术。

其三,传统是人类创造的结果,艺术的传统则是艺术家创造的结果。因此,传统中既有丰富的遗产和积极的因素,也有许多弊病和需要改进之处。我们不能全盘接受也不能全盘否定传统,应当去其糟粕,取其精华,就像徐悲鸿所言:"古法之佳者,守之;垂绝者,继之;不佳者,改之;未足者,增之;西方画之可采入者,融之。"③因此,对外传播的中国传统造型艺术必然是要发扬优秀的艺术传统精髓。

二是对外传播。据考证,"传播"一词在我国文献中最早出现于距今1400年的《北史·突厥传》:"传播中外,咸使知闻。"④汉语中的"传播",是英语"communication"⑤的对译词。虽然人类传播现象自古即有,然而专门研究传播现象的传播学兴起则始于上世纪三四十年代的西方,以美国为主。在我国,对西方传

① 姜今.中国花鸟画发展史[M].南宁:广西美术出版社,2001:168.
② 吴冠中,李文儒."文化战争"与"艺术创新":与吴冠中对话[J].紫禁城,2006(Z1):30-41.
③ 王震.徐悲鸿年谱长编[M].上海:上海画报出版社,2006:24.
④ 方汉奇.中国近代传播思想的衍变[J].新闻与传播研究,1994(1):79-87.
⑤ 英文单词 communication 源于拉丁语 communicatio 和 communis,14 世纪在英语中写作 comynycacion,15 世纪以后逐渐演变成现代词形,19 世纪末,该词成为日常用语。

播学理论的大规模引进是到了改革开放以后。目前,国内外传播学界从信息共享、互动关系、符号学等角度出发对"传播"一词的界定有上百种之多。① 概括来讲,传播是信息发送者与信息接收者共享信息的过程;传播是在一定的社会关系中进行,又是一定社会关系的体现;信息的传受和反馈是一种双向的社会互动行为;传受双方必须要有共通的意义空间;传播是一种行为,是一个过程,也是一种系统。总之,传播是"社会信息的传递或社会信息系统的运行"②。

"对外传播"作为一个完整概念被提出,极具中国特色。它脱胎于我国新闻学中提的"对外宣传"。后来,随着西方传播学理论的引入,有学者开始用"对外传播"的概念取代"对外宣传",当然,直到目前为止,"对外传播"与"对外宣传"的概念仍在交替使用。③ 1988年,段连城在《对外传播学初探》中首次指出:"对一般外国人,不宜使用'对外宣传'。""为了帮助外国人了解中国,对外传播工作者应该摒弃'宣传心态'。""宣传"和"传播"最大的区别就在于是操控还是尊重受众自主选择信息的权利。"宣传是运用各种思维方式,传播观念用以指导、控制人们思想倾向的过程。""宣传的主要职能不是传播事实或信息,而是某一主体进行意识扩散、意识控制。"④从传播学角度来看,"宣传"实际就是一种"传播",宣传是试图影响或改变他人的思想、信仰和行为的传播活动。美国传播学家拉斯韦尔(Harold Dwight Lasswell)认为:宣传是一种"处心积虑地加以控制、利用的传播"⑤。沈苏儒则指出:任何信息的传播都有可能对其接受者产生某种程度正面或负面、显性或隐性的影响。但我们主观上并没有改变受众思想和行为,使之与我一致的意图和目的。因此,我国所习称的"对外宣传",就是一般意义上的传播而不是被称为"宣传"的那种特殊的传播。⑥ 从这点上说,"对外传播"的提法显得更为贴切。

"对外传播"一词在我国被提出后,就一直不断有学者尝试界定对外传播的概念。一般来说,对外传播的定义分为广义和狭义两种。广义的对外传播包括中国

① 早在1976年,美国传播学家丹斯鸠在《人类传播功能》一书中就统计出126种有关传播的不同定义。
② 郭庆光. 传播学教程[M]. 2版. 北京:中国人民大学出版社,2011:10-11.
③ 程曼丽,王维佳. 对外传播及其效果研究[M]. 北京:北京大学出版社,2011:9.
④ 刘建明. 宏观新闻学[M]. 北京:中国人民大学出版社,1991.
⑤ 原文为"deliberately manipulated communication",转引自沈苏儒. 对外传播的理论与实践[M]. 北京:五洲出版社,2004:12.
⑥ 沈苏儒. 对外传播的理论与实践[M]. 北京:五洲出版社,2004:15-16.

经济、政治、文化、社会、科技等一切领域的信息对外输出活动,主要包括人际传播和大众传播的方式。比如,郭可指出:对外传播是一个国家对外交流的有机组成部分。它"包括经济、商务等交流活动,如邮件、电报、电传、电话交流;人际方面如旅游、移民;教育及文化交流,如留学、召开国际会议、体育比赛;以及外交和政治交流,如国家首脑会晤、军事会议等"①。程曼丽则认为:"对外传播是一个系统化的工程,涉及国家外事活动的方方面面,诸如国家领导人的出访、会晤,普通公民的出国学习、工作、旅游,国家在外举办的大型展示、展览、演出活动,通过媒体进行的信息传播,等等。"②

狭义来讲,对外传播指传播者通过大众媒体向外国进行信息传播的行为(主要指新闻报道)。这种狭义的理解往往是新闻传播学研究者探讨问题的立足点。郭可在《当代对外传播》一书中明确表示:"本书所指的对外传播较认同以下说法:通过中国人自主创办或境外人士合作的报纸、刊物、广播、电视、通讯社和网站等传播媒体,以境外人士为主要研究对象,以让世界了解中国为最终目的而进行的新闻传播活动。"③不论是持广义说还是狭义说的学者,他们大多有一个共识,即对外传播是相对于国内传播而言的,因此,是一种跨国境、跨文化、跨语言的"三跨"传播——"跨国境,要面临和解决一些政治上的、传输上的问题。跨文化,要面临和解决相当复杂和多样的文化差异的问题。跨语言,要面临和解决作为传播工具的语言(文字)问题"④。

本书的研究采取广义的理解。主要基于以下两点考虑:

第一,虽然"对外传播"的概念在我国提出较晚,但从中国对外传播的历史史实来看,中国传统造型艺术的民间对外传播活动可以追溯到殷商时期甚至更早:"中国丝绸至少在公元前600年就已传至欧洲,希腊雅典一处公元前5世纪的公墓里发现五种不同的中国平纹丝织品,而中国丝绸早在公元前11世纪已传至埃及,到公元前四五世纪时,中国丝绸已在欧洲流行。"⑤而欧洲文献中明确载有中

① 郭可.当代对外传播[M].上海:复旦大学出版社,2003:2.
② 程曼丽.中国的对外传播体系及其补充机制[J].对外传播,2009(12):5-12.
③ 郭可.当代对外传播[M].上海:复旦大学出版社,2003:2.
④ 沈苏儒.有关跨文化传播的三点思考[J].对外传播,2009(1):37-38.
⑤ 段渝.中国西南早期对外交通:先秦两汉的南方丝绸之路[J].历史研究,2009(1):4-23.

国丝绸"塞里斯"(Seres)的最早记录则归之于亚历山大东征时期,即公元前336年至公元前323年。① 官方的对外传播则以西汉张骞出使西域为起点,张骞打开了中国通往西方的外交通道,也带来了中外商业贸易的繁荣,当时输出的主要商品就是丝绸,张骞开凿的这条横贯欧亚的通道就是世界闻名的"丝绸之路"。除了丝织品,中国陶瓷、玉器、漆器、金银器、牙雕等工艺品在古代都是通过丝绸之路输入中亚乃至欧洲诸国的。实际上,古代传统造型艺术的对外传播主要就是依靠商人、外交使节、探险家、僧侣或传教士来华的人际交往实现的。伴随着交通技术的进步,近现代以来,来华的外国人和到国外去的中国人与日俱增,通过中国艺术家到海外举办展览、外国留学生来华学习、外国人来华旅游等途径对外传播中国传统造型艺术的行为日益频繁。这些都表明通过人际传播方式对外传播中国传统造型艺术不能被我们的研究所忽略。

第二,印刷媒体(书籍、报纸、杂志)、电子媒体(广播、电影、电视、音像制品)及计算机互联网、手机移动网络等大众媒介自出现以来,就一直是中国传统造型艺术对外输出的重要渠道。尤其是卫星直播电视和国际互联网媒体等新兴媒体更拉近了国外受众与中国文化艺术的距离,通过视听媒体超时空向世界各国传输中国传统造型艺术信息和相关文化产品,便于我们更好地弘扬中国传统造型艺术并吸收他国优秀文化来发展自身,这种大众传播的方式较之传统的人际传播更有利于在广泛的海外人群中形成影响。

总之,作为中国文化对外交流的重要方面,中国传统造型艺术的对外传播可以看成一种跨国境、跨文化、跨语言传递中国传统造型艺术作品及其相关信息的艺术传播活动。中国传统造型艺术对外传播的传播主体(或传播者、信源)是以中国政府代表的官方传播为主导,并与个人、组织、企业等民间传播主体相结合。传播客体(或受传者、传播对象、受众、信宿)是国际民众,主要指外国公民,也包括移居海外的华侨华裔。在时间上,则涵盖了从古至今中国对其他国家传播中国传统造型艺术的一切人际交往和大众传播活动。传播的目的是要引起国际民众对中国艺术

① 据古希腊亚历山大的部下涅阿尔浩斯(Nearchos)说,在北印度曾见过塞里斯人制作的衣袍,其材料保存在斯特拉波的《地理学》一书中。这说明早在先秦时期中国输出的丝绸已为印度乃至欧洲所知晓。

的兴趣并促使他们通过读取我国的艺术信息，从而更加了解我国的文化艺术，使我国取得更多的国际认同和支持，同时创造一个有利于我国文化艺术发展的国际环境。

第二节　国内外相关研究综述

一、国外相关研究

1. 跨文化传播学的研究

跨文化传播是具有不同文化背景的个人和群体组织间的信息传播活动，包括政府与政府、组织与组织以及个人之间的互动交流，致力于解决文化差异带来的交流障碍。中国传统造型艺术的对外传播问题的研究与跨文化传播也密切相关。在传播主体和客体的关系上，中国传统造型艺术的对外传播本身就可以看成一种跨文化的艺术传播活动。同时，它又与对外传播相区别，艺术的跨文化传播并不一定要跨出国界与外国人沟通。同一国家内部也有艺术的跨文化传播，不同宗教信仰、不同性别、不同年龄的人群间也存在跨文化的传播。不过，中国传统造型艺术的对外传播环境始终都是在跨文化领域内进行的。由于传播主客体间文化背景不同，在世界观、人生观、价值观、思维方式、风俗习惯、生活方式等方面就存在差异，对外传播的效果必然受到这些差异的影响和制约，甚至引发误读和误解，应做到"内外有别、外外有别"。沈苏儒在《有关跨文化传播的三点思考》一文中强调："对外传播的中心问题就是跨文化传播的问题。"因此，研究中国传统造型艺术的对外传播必然要借鉴跨文化传播学研究的理论成果。

作为传播学一个分支学科，跨文化传播学萌发于20世纪50年代的美国。第二次世界大战结束后，美国为帮助欧洲重建实行了"马歇尔计划"，并派遣大量科技人员到欧洲施以援助，许多人因为文化沟通障碍无法胜任。同时在美国国内，由于战后美国大国地位的确立，到美国的旅游者、留学生和移民与日俱增，使美国面临着来自国内外的多元文化和价值观的碰撞。文化人类学家爱德华·霍尔（Edward T. Hall）1959年在其著作《无声的语言》中首次把"intercultural（跨文化）"和

"communication(传播)"并置在一起提出,将文化研究拓展到了传播学领域。① 霍尔认为:"美国的对外援助并没有赢得爱戴,也没有换得尊敬,反招来许多厌恶,或勉强容忍。"②因此,研究不同文化间的互动关系显得尤为重要。霍尔在跨文化传播学领域的贡献是公认的,他不但是该学科的开创者,同时他有关"文化即传播,传播即文化"、"潜意识文化"、文化语境分为高语境和低语境等理论为后来的学者提供了理论参照。

继霍尔之后,里奇(Rich)在1974年将跨文化传播的研究领域细分为五个:不同文化人们的互动关系(intercultural communication),如中国人和美国人;不同国家代表人间的互动关系(international communication),如英国首相与韩国外交官;同一国家内多数民族和少数民族的互动关系(interracial communication),如中国汉族与藏族;同一国家内少数民族间的互动关系(interethnic or minority communication),如中国回族与苗族;由不同文化人们的互动转入种族间传播的过程(contracultural communication),如美国白人和印第安人。里奇的分类侧重跨文化的人际沟通与传播问题。而古迪孔斯特(William B. Gudykunst)在1987年按照互动(interactive)、比较(comparative)、人际(interpersonal)、媒介(mediated)四个观念将跨文化传播划分为四个范畴:不同文化间的传播(intercultural communication)包括不同文化、种族、民族"人际"的"互动"关系研究;多种文化间的传播(cross-cultural communication)侧重"人际"的"比较"研究,比较不同文化间人们传播行为的异同;国际的传播(international communication)研究不同国家"媒介"的"互动"关系;比较大众传播(comparative mass communication)指不同国家间大众传播"媒介"的"比较"研究。③ 较之里奇,古迪孔斯特的理论涉及面更为宽泛,既包含了人际传

① 除了"跨文化传播","intercultural communication"对应的中文翻译还有多种,比如外国语言学研究者往往使用"跨文化交际",国际政治领域的研究者一般使用"跨文化交流",文化学者则使用"跨文化沟通",中国学者往往会根据各自的学科不同,使用不同的中文翻译,还包括"跨文化交往""跨文化传通"等。此外,中文的"跨文化"也对应多种英文表达,譬如 intercultural、cross-cultural、trans-cultural 或 intra-cultural 等。1972年,萨默瓦和波特合编的《跨文化传播读本》对这些名词作了辨析,将 intercultural communication 固定为"跨文化传播"的通用语,后来也发展成为一门独立的学科。具体来看,这几种表达所涉及的问题、研究方法和侧重点也不尽相同。实际上,作为一门跨领域的学科,"跨文化传播学"本来就融合了传播学、人类学、文化学、社会心理学、语言学以及商务沟通、国际文化关系等诸多领域的研究成果。
② 爱德华·霍尔. 无声的语言[M]. 侯勇,译. 北京:中国对外翻译出版公司,1995:导言.
③ 陈国明. 跨文化交际学[M]. 上海:华东师范大学出版社,2009:11-12.

播的部分,又关注大众传播的内容。

"跨文化传播"落实到高等教育的学科中,始于美国匹兹堡大学1966年开设的跨文化传播课程。专著方面,霍尔之后较有影响力的有萨默瓦和波特(Larry A. Samovar & Richard E. Porter)合编的《跨文化传播读本》(1972)[1]、哈姆斯(L. S. Harms)的《跨文化传播》(1973)[2]、康顿和尤斯(John C. Condon & Fathi Yousef)的《跨文化传播简介》(1975)[3]等。到了20世纪80年代,越来越多的国外学者从不同领域进入跨文化传播学的研究。值得一提的是,在中国也出现了一系列跨文化传播学的理论专著。如汪淇《文化与传播》(1983),黄葳威《文化传播》(1999),关世杰《跨文化交流学》(1995),贾玉新《跨文化交际学》(1997),胡文仲《跨文化交际学概论》(1999),陈国明《跨文化交际学》(2009),单波《跨文化传播的问题与可能性》(2010),姜飞《跨文化传播的后殖民语境》(2005)和《传播与文化》(2011)等。他们多是采用跨学科、多学科的视角对跨文化传播的现象和理论进行分析和归纳总结。

2. 国际传播学的研究

国际传播活动自人类历史上出现国家就已经存在,比如古代外交使节出国游说,国与国之间政治、经济、文化的交流等,都属于国际传播的范畴。从国际传播学者对国际传播的概念界定看,它与对外传播有很多重合之处。比如,罗伯特·福特纳认为:"国际传播的简单定义是超越各国国界的传播,即在各民族、各国家之间进行的传播。"[4]日本学者鹤木真将国际传播定义为:"以国家社会为基本单位,以大众传播为支柱的国与国之间的传播。"[5]我国学者郭庆光指出:国际传播的基本主体是国家,还包括国际机构、超国家机构、同盟或地区集团、跨国组织或运动、国内各种集团或组织以及个人。在近现代大众传媒出现以前,从事国际传播的人主要是政

[1] SAMOVAR L A, PORTER R E. Intercultural Communication: A Reader [M]. California: Wadsworth Publishing Company,1972.
[2] HARMS L S. Intercultural Communication[M]. New York: Harper & Row,1973.
[3] CONDON J C, YOUSEF F. An Introduction to Intercultural Communication[M]. New York: Macmillan Publishing Company,1975.
[4] 罗伯特·福特纳. 国际传播:"地球都市"的历史、冲突及控制[M]. 刘立群,译. 北京:华夏出版社,2000:5-6.
[5] 鹤木真. 国际传播论[M]//新闻学评论. 东京:日本新闻学会,1990.

治家、外交家、从事跨国贸易的商人等社会精英人物,普通民众一般与国际传播无缘。① 他们对于国际传播的定义有一个共性,即都认为国际传播是一种"跨国界"的信息传播活动,那么,中国传统造型艺术的对外传播活动显然属于国际传播的范畴。

 作为传播学的一个分支,国际传播学(international communication)继承了传播学跨学科研究的血统。国际传播的这种跨学科性质,从国外的一份调查结果可以得到证明,研究国际传播学的学者来自国际关系学、政治学、传播学、心理学、文化人类学、哲学等25个不同的学科。② 与跨文化传播学一样,国际传播学同样诞生于美国。早期国际传播研究主要在传统的国际政治与国际关系领域。较有影响力的著作是1956年弗雷德·赛伯特(F. S. Siebert)、西奥多·彼得森(T. Peterson)和威尔伯·施拉姆(W. Schramm)的《报刊的四种理论》以及1959年施拉姆的《一天中的世界报刊》。国际传播学在美国学科地位的确立始于20世纪60年代末70年代初,1971年美国美利坚大学(American University)国际关系学院(School of International Service)第一次授予了国际传播学的硕士学位。③ 与此同时,美国国际传播学界产生了批判学派,代表人物席勒(Herbert Schiller)提出著名的"文化帝国主义"的概念,反对国家间信息的自由流通,以防范文化渗透。他在《传播与文化支配》一书中将"文化帝国主义"定义为"在某个社会步入现代世界系统过程中,在外部压力的作用下被迫接受该世界系统中的核心势力的价值,并使社会制度与这个世界系统相适应的过程"④。这里的"外部压力",主要指西方发达国家特别是美国的信息和文化产品单向涌入他国的状况。加拿大是美国以外涉足国际传播学最多的国家,1967年,加拿大传播学者库默(Hery Comor)就在一本杂志中提及类似席勒的看法:"美国电视已经摧毁了作为一种艺术的电视。加拿大人常常被告知,他们的潜在敌人是苏联和中国。在现在看来,美国才是更危险的敌人。"⑤此外,加拿大

① 郭庆光. 传播学教程[M]. 2版. 北京:中国人民大学出版社,2011:229-230.
② 关世杰. 国际传播学[M]. 北京:北京大学出版社,2004:14.
③ 关世杰. 国际传播学[M]. 北京:北京大学出版社,2004:15.
④ SCHILLER HERBERT. Communication and Cultural Domination[M]. New York:White Plains,Sharpe,1976:9.
⑤ ALLEYNE MARK D. International Power and International Communication[M]. New York:St. Martin's Press,1995:7-8.

著名传播学家麦克卢汉(Marshall Mcluhan)所提的"地球村"概念,与国际传播活动也密切相关。到了20世纪80年代以后,国际传播学逐渐转为一门世界显学。

3. 国外汉学(中国学)、艺术史等学科的研究

汉学(sinology)或称中国学(China studies),是指中国以外国家的学者对中国的历史、文学、艺术、哲学、宗教、政治、经济等各方面进行研究的一门综合性学科。域外汉学有鲜明的地域特征,美国汉学侧重现当代的中国问题研究;欧洲汉学源自早期来华的探险家游记和传教士著述,侧重宗教和中西文化对比研究;而亚洲汉学以日本为中心,研究的范围从古至今,无所不包。当然,国外汉学根植于异质的文化土壤,从属于国外的文化体系,即使与中国学者研究同一对象,国外学者的研究也可能有不同的侧重点和结论。

在古代,外国人了解中国传统造型艺术的重要途径来自来华的外国探险家、外交家、传教士或僧侣们撰写的游记、札记等文字著述。明清时期"从中国返回欧洲的传教士们一刻也没有停下笔来,而正是他们的这些作品以及在中国用欧洲语言写作的汉学的作品,构成了欧洲早期中国知识的来源"[1]。在中西文化艺术交流史上,欧洲来华的传教士充当了"西学东渐"和"东学西传"的桥梁。他们对中国的文字著述是最初西方人了解中国的窗口,我们可以从他们的描述中了解中国知识是如何被传播到欧洲的,他们的著作实际是真实的中国和想象的中国相互交织的产物。欧洲传教士撰写的有关中国的著作,较之更早的东方学研究如希腊罗马史学家笔下对"塞里斯"和西方旅行家游记中对"契丹"的叙述(如《柏朗嘉宾蒙古行记》《鲁布鲁克东行记》《马可·波罗游记》等)显得更加真实可靠。因为,这些西方传教士曾生活在中国,其研究是基于对中国实际情况的实地考察而得出的结论。在他们的研究中,就有直接涉及传统造型艺术的内容,如利玛窦和金尼阁合著的《利玛窦中国札记》、法国学者杜赫德编的《耶稣会士中国书简集》(6卷)等,特别是清代宫廷画师马国贤(Matteo Ripa)的《清廷十三年——马国贤在华回忆录》及他和王致诚(Jean Denis Attiret)、殷宏绪(Entrecolles)等人在华期间的信件介绍,对中国传统造型艺术的西传起到了不可或缺的作用。博西埃尔(Yves de Thomazde Bossiere)的《殷宏绪和中国对18世纪的欧洲之贡献》(1982)一书中就着重分析了清初在华法国

[1] 张西平.欧洲早期汉学史:中西文化交流与西方汉学的兴起[M].北京:中华书局,2009:5.

传教士殷宏绪为中国瓷器烧造技术及养蚕缫丝技术西传所做的贡献。

近现代以来，来华的汉学家、艺术史学家、艺术理论家、批评家等外国学者的文字著述中也有不少研究中国传统造型艺术的。他们的研究结合了考古学、历史学、艺术史、人类学等学科的研究成果，尤其是19世纪末至20世纪初期，西方汉学家陆续率团来华进行实地考察，对中国古代佛教艺术及丝绸之路沿线出土的造型艺术文物的研究成果颇丰。可以说，这一时期的西方汉学家曾为中国传统造型艺术在国外学界的传播做出过开创性的贡献。格伦威尔德（Albert Grunwedel）、勒柯克（Albert von Le Coq）、斯坦因（Marc Aurel Stein）、伯希和（Paul Pelliot）、华尔纳（Langdon Warner）等学者出版了一大批相关的专著和考古图录，他们大多对中国传统造型艺术尤其是考古发掘出的中国古代艺术品有着颇深的研究造诣（详细内容见第五章及附录）。同时，他们著作中的插图往往具有较高的史料价值，特别是在以敦煌石窟艺术为代表的中国文化遗产经历了20世纪多次无情的摧残后，就更显弥足珍贵。值得一提的是，敦煌学作为一门国际显学也形成于20世纪初期，对中国敦煌壁画和雕塑艺术的研究是敦煌学研究的重要内容之一。当时的汉学界，研究敦煌艺术成为潮流，中国著名学者陈寅恪1930年在《陈垣敦煌劫余录》一书序中提及："敦煌学者，今日世界学术之新潮流也。"

俄国汉学家阿列克谢耶夫在20世纪初曾多次到中国考察，他对中国民间年画在俄罗斯乃至东欧国家的传播起到了重要促进作用，他本人对中国年画的研究也较为深刻。在阿列克谢耶夫看来，"中国民间艺术的精华是与高雅艺术相通的，民间艺术往往是几近完美的，年画就是一个例子"。他还亲自到天津杨柳青、山东潍县（今山东潍坊）、苏州桃花坞、河南朱仙镇等年画产地，收集了4 000多幅年画和木版画以及大量中国民俗资料（如民间传说、碑铭、牌匾、祭文、瓦当、汉画像石拓片、各类工艺品等）。阿列克谢耶夫研究中国年画的代表作《中国民间年画——民间画中所反映的旧中国的精神生活》是在他去世后的1966年出版的。此外，他还发表过许多有关年画的论文，如《中国民间绘画中的神与鬼》(1919)、《中国的财神》(1928)、《中国瓷器与中国民间绘画》(1935)、《中国民间绘画及其所表现的旧中国的精神生活》(1936)、《中国年画》(1940)等。

美国汉学家德克·卜德（Derke Bodde）于1931至1935年到中国留学。1942年，他在《中国物品传入西方考证》一书中详细论述了中国丝绸、折伞、皮影、漆器、

茶叶、纸张、瓷器、风筝、纸牌、火药、指南针等物品及其制造技术西传的历史。卜德明确指出,中国给予西方的远远超出了从西方得到的,他认为:"如果没有以上所述的那些发明创造,我们西方的文明将会何等贫乏,这是不难想象的。"中国的发明"完全改变了我们的生活方式,而且为整个现代文明奠定了基础。……没有这些发明,迄今为止整个世界仍然是不可知的,甚至包括我们的国家在内"①。1948年,他又出版了《中国思想传入西方考证》,书中介绍了中国哲学、政治、经济、教育及文学艺术对西方的影响,打破了"西方文化中心论"的束缚,较为客观地阐释了中西交往的历史。

20世纪以来,许多欧洲学者的著述中都曾研究并论述过古代中国文化艺术对欧洲的影响。比如,英国学者赫德逊(G. F. Hudson)《欧洲与中国——从古代到1800年的双方关系概述》(1931年初版,1961年再版)重点考察了19世纪以前欧洲与中国的交往史,特别是对18世纪中国文化艺术在欧洲产生的重大影响进行了潜心研究和考证,并作了详尽的论述。法国学者安田朴(R. Etiemble)的《中国文化西传欧洲史(1988—1989)》全面叙述了从唐代至18世纪清代中期中国文化对欧洲的传播及影响,涵盖了哲学、文学、艺术、美学、宗教、风俗、语言文字、外交等各方面,并详细阐述了18世纪中国文化艺术向欧洲大规模传播的历史及在欧洲兴起的"中国热"。安田朴对中国印刷术的西传也予以认可,作者指出印刷术是由中国发明,而非欧洲中心论者宣称的德国人古登堡,他还承认是中国宋元艺术启发了意大利文艺复兴时期的艺术。法国学者雅克·布罗斯(Jacques Brosse)的《发现中国》(1981年法文版,2002年中译本)也是一部综述"中学西渐"的著作,书中提及中西方最早接触时西方即将中国称作"丝绸之国",并详细论及以瓷器为代表的中国外销艺术品和中国园林建筑传播至欧洲引发了"中国热",探讨了中国哲学、思想、宗教西传的概况。德国学者利奇温(Adolf Reichwein)的《十八世纪中国与欧洲文化的接触》(1923年德文初版,1962年中译本)专门介绍了18世纪中国文化艺术传入欧洲的经过,并阐释了中国对欧洲艺术、文学、哲学、政治、经济、科技等方面的影响。除此之外,还有许多欧洲学者对18世纪欧洲发生的"中国热"进行过专门研究,如亨

① 德克·卜德.中国物品传入西方考证[M].王淼,译//中外关系史学会.中外关系史译丛(第一辑).上海:上海译文出版社,1984:210-236.

利·柯蒂埃（Henri Cordier）的《18世纪法国视野里的中国》、维吉尔·毕诺（Virgile Pinot）《中国对法国哲学思想形成的影响》等等。

英国艺术史学家迈克尔·苏利文（Michael Sullivan）的《东西方美术的交流》（*The Meeting of Eastern and Western Art*，1989）一书详细探讨了自欧洲文艺复兴至20世纪以中国和日本为代表的东方美术与以欧洲和美国为代表的西方美术之间的相互影响和交流的历史事件。书中对于东西方美术交流的史实考察，主要以绘画艺术为例展开论述。除了《东西方美术的交流》，苏利文还撰写过《20世纪中国艺术与艺术家》（*Art and Artists of Twentieth-Century China*，1996）、《艺术中国》（*Art China*，1961）等专门研究中国艺术的著作，他的著述曾是国外许多大学讲授中国艺术史的教材，海外影响广泛。范迪安评价苏利文的贡献："20世纪前半叶，中国艺术家前往西方求知探艺者众，西方学界对正在发生着变革的中国美术知之甚少"，而"在西方对20世纪中国美术知之甚少的年代里，苏立（利）文独具慧眼地看到正在发生着变革的中国美术，向世界传播20世纪中国艺术。他的学术研究成果对百年中国美术的深入研究，有着重要的文化意义"[①]。

日本史学家木宫泰彦的著作《日中交通史》（1926）探讨的内容不仅包括中日两国的外交史、贸易史，更侧重研究中日文化艺术的交流。在《日中交通史》的基础上，木宫泰彦本人于1940年到中国实地考察并完成了另一部著作《日中文化交流史》（1943年完成，1955年出版）。该著作按照历史发展的顺序探讨了从远古时代至明清各个时期中日之间的交往历史，特别是对隋唐日本留学僧、入宋僧、入元僧、入明僧等佛教僧侣来华的研究较为详尽，并指出这些来华的日僧回国后对传播和"移植"中国的佛教、儒学、诗文、医学、茶道以及书画、建筑、工艺等各门艺术所做出的贡献是巨大的。另外，其他许多日本学者也都撰写过关于中国文化艺术对外交流与传播的研究专著，如石田斡之助的著作《中西文化之交流》《长安之春》《欧美的中国研究》，中村新太郎的专著《日中两千年——人物往来与文化交流》，三杉隆敏的《探索海上丝绸之路》，三上次男的《陶瓷之路》，寺尾善雄的《中国传来物语》，等等。

① 范迪安.苏立文与20世纪中国美术[N].中华读书报，2012-10-10(12).

二、国内相关研究

1. 对外传播学和国际传播学的研究

前面提及对外传播的概念在我国脱胎于新闻学,最早的著作是段连城著的《对外传播学初探》(1988)一书,书中首次使用了"对外传播"这一名词,标志着中国对外传播学的诞生。书中多次提到要"帮助外国人了解中国",并把"How to Help Foreigners Know China"作为该书的英文名,指出对外传播的传播者是"从事口头或文字对外宣传的中国人",受众则是"国外和海外公众以及居住在中国本土的外籍人士"。沈苏儒在《对外传播学概要》(1999)一书中又明确了对外传播学是我国传播学一个分支学科的地位,并将传播学理论引入对外传播学的研究当中,系统论述了对外传播的对象、基本原则以及对外传播的效果,指明了"对外传播是跨国的、跨文化的、跨语言的传播",以区分对内传播。沈苏儒强调新时期中国应更加注重国家文化的传播,以一种开放的心态与世界各国人民交流。后作者又对《对外传播学概要》一书进行修订和补充,并于2004年出版了《对外传播的理论与实践》增订版,该书的研究使我国对外传播学有了更完善的理论框架和理论体系。此外,国内有许多学者也撰写过有关对外传播学的专著,比如郭可的《当代对外传播》(2003)明确对外传播有狭义和广义之分,并从狭义的角度重点探讨了英语强势对我国英文媒体的影响和冲击、国际性媒体通过新闻报道和言论塑造国家形象的重要性,介绍了西方主要英文媒体的涉华报道,分析了国际媒体尤其是美国媒体报道中国的负面形象和"中国威胁论"背后的国家利益关系。吴瑛的《文化对外传播:理论与战略》(2009)重点分析了全球化时代弱势文化如何应对强势文化的冲击来对外传播本国文化的理论与战略问题,作者以跨越国界进行文化传播的现象为研究对象,结合目前国内外研究文化安全、文化软权力、跨文化传播等相关理论,探讨了中国媒体走出去和以孔子学院为代表的中华文化对外传播的战略问题。

近年来,由于国际传播学在西方早已明确了它的传播学分支学科地位,因此,国内学者对国际传播学的研究出现了高潮。有学者引进并借鉴了西方国际传播学的理论构架,以丰富我国对外传播学的理论。关世杰的《国际传播学》(2004)一书,集中探讨了我国对外传播事业运作的国际环境,并试图为我国对外传播学的研究构建一个较为完善的理论框架。书中首先介绍了国际传播的历史与现状,在分析

目前国际传播的各种理论及国际传播的主客体关系的基础上,将国际传播的内容分为文化信息、新闻信息和数据资料信息,并明确提出国际传播的渠道主要有人际交流和大众传播两种。程曼丽的《国际传播学教程》(2006),借用国外传播学的经典理论总结了国际传播的一般规律和特征,以拉斯韦尔的"5W模式"为基础构建了研究的框架,结合大量的例证分析,系统论述了国际传播的传播主体、传播内容、传播手段、传播客体及传播效果。她还借鉴了西方的"二级传播"理论,提出了我国对外传播研究的"二次编码理论"。同时,程曼丽在其新作《对外传播及其效果研究》(2011)一书中明确提出对外传播学并不能算真正意义上的独立学科:"对外传播是从一个国家的角度来研究跨越国界的大众传播活动的;国际传播则是从信息全球化的角度来研究国家之间的大众传播活动的。正因为如此,在传播学分类中,国际传播作为一个单独的学科门类被提出,而对外传播则被确定为国际传播的一个研究角度或研究方向。"吴瑛的最新专著《孔子学院与中国文化的国际传播》(2013)则是基于她本人对美国、日本、俄罗斯、泰国和黎巴嫩五个国家的十六所孔子学院的实际调查撰写而成的考察报告。这份报告评估了当前海外孔子学院在中国汉语和文化对外传播中起到的重要作用及总体传播效果。作者指出孔子学院在世界范围内传播中国文化已经取得了一定的效果,但是,孔子学院对于不同层次中国文化的对外传播效果仍存在很大差异;同时,中国文化在不同"文化圈"和不同国家间的传播效果也不同。书中提出,中国文化的国际传播需要循序渐进,应当首先让物质文化"走出去",而行为文化、精神文化的传播可以缓行。对于孔子学院来说,应当认真剖析中国文化的内涵,明确到底要传播何种中国文化,还要厘清当下的世界文化格局和中国文化在对外传播过程中可能遭遇的挑战,并借鉴各国文化传播的成功经验,在此基础上来思考通过什么渠道、方式和机制来对外传播中国的文化。

实际上,对外传播应当属于国际传播的研究范畴。对外传播是国际传播的重要组成部分:"国际传播由两部分组成:一部分是由外向内的传播——将国际社会的重要事件和变化传达给本国民众;另一部分是由内向外的传播——把有关本国政治、经济、文化等方面的信息传达给国际社会。"[①]本书使用对外传播的提法,较之国际传播,主要是定位不同,对外传播的侧重点在于"由内向外的传播",即指国际

① 程曼丽.信息全球化时代的国际传播[J].国际新闻界,2000(4):17-21.

传播中信息出境的部分,因此,本书的研究强调站在中国的视角来思考传统造型艺术的国际传播问题,更加注重挖掘中国传统造型艺术品及其相关信息传往外国的事实(对于同时期外国文化艺术影响中国的内容不作详细探讨)。当然,有时为突出对外传播的"跨国性",我们也会使用"国际传播"一词来替换"对外传播"。

2. 艺术传播学的研究

艺术传播学是传播学的一个分支。作为一门交叉学科,艺术传播学旨在从传播学的角度研究艺术创作、传播、把关、中介、接受的全部过程,以揭示艺术传播活动的内在传播机制和本质规律。艺术传播学在国内的研究起步较晚,邵培仁的《艺术传播学》(1992)最早提出和构建了艺术传播学的基本理论框架。该书依据"整体互动论"的传播模式,将艺术传播学的体系分为总体论、本体论、主体论、客体论、载体论、受体论六个部分,通过这个理论框架,可以较为清晰地把握艺术传播现象的内在机制、外在联系及影响艺术传播的诸要素之间的关系。

包鹏程和孔正毅合写的《艺术传播概论》(2002)同样试图用传播学理论来研究艺术传播现象,借鉴传播学著名的拉斯韦尔"5W模式"来构建全书的理论框架,力求从宏观上把握古今中外的艺术传播活动,系统阐述并揭示艺术传播的一般性规律。该书从艺术的起源、发展和传播谈起,论述了艺术传播的符号、传播媒介、传播类型、传播者、接受者和传播效果。书中还将艺术传播的类型按照艺术的门类不同划分为音乐、舞蹈、绘画、雕塑、建筑、语言六大传统艺术和影视、广播剧、广告、网络四大现代艺术。

顾丞峰在《艺术中的传播》(2006)中首先明确:"艺术品的创作和欣赏的过程是艺术传播的最突出的两极,艺术的目的在于它的传播。因而最具研究的潜力。"强调了艺术传播在艺术活动中的地位和作用。书中主要对中国传统绘画的传承、传播进行探讨,在最后一章"中外交融"中还详细论述了佛教艺术的传入、西学东渐的影响以及中国艺术对日本等国的影响,这些对本书的研究有一定参考意义。

曾耀农主编的《艺术与传播》(2007)结合艺术学理论与传播学理论,对历史上与当下发生的艺术传播现象进行了理论探讨。该书以专题的形式分析了艺术传播的谋略、本质、教育、方法、受众、管理、效果以及艺术传播与主流文化、精英文化、大众文化、人际传播、组织传播、大众传播、解构主义、后现代主义、新历史主义、女性主义、后殖民主义的关系。

陈鸣的《艺术传播原理》(2009)亦试图在宏观上把握艺术传播问题，从艺术符号、艺术作品、文本媒介、传媒媒介、传媒文本等方面进行阐述和归纳，以期应对当代艺术传播所面临的现实问题。陈鸣的另一部专著《艺术传播教程》(2010)突破了传统的艺术学理论和美学理论的学科视野，结合传播学、符号学等学科和文化研究领域的经典理论观点，旨在全面地探讨分析艺术传播的社会实践活动。书中将艺术作品的生产再生产活动也纳入研究范围，重点论述了大众传播时代以来，印刷、电子、网络、移动通信等各种传播机构相继地参与并推动了艺术公共传播活动。作者认为，这些传播机构不仅为艺术提供了面向受众的传播通道，而且也在艺术作品的制作、复制和传递过程中，培养了艺术传播的文化媒介人，生产、再生产出了形式多样、规模庞大的艺术传媒文本，进而在公共领域内建构起现代文化场域，并在文化场域和经济场域的结构性重组和分化中开发了文化创意产业。

总体来说，目前国内已有的艺术传播学研究成果，多是借助国内外传播学的理论构架，从宏观角度出发来探讨艺术传播现象的主客体关系、媒介、方式、效果等问题的一般性规律。

3. 与本书直接相关的研究

其一，研究中外文化交流史的著述。特别在改革开放以后，学界对于中外文化交流方面的研究专著颇丰，较有代表性的有沈福伟《中西文化交流史》(1985)、周一良主编《中外文化交流史》(1987)、张维华《明清之际中西关系史》(1987)、王晓秋《近代中日文化交流史》(1992)、王勇等主编《中日文化交流史大系·艺术卷》(1996)、陈尚胜《中韩交流三千年》(1997)、林梅村《古道西风——考古新发现所见中西文化交流》(2000)、李喜所主编《五千年中外文化交流史》(2002)、王介南《中外文化交流史》(2004)、杨昭全《中国—朝鲜·韩国文化交流史》(2004)、张国刚等《中西文化关系史》(2006)、王小甫《古代中外文化交流史》(2006)、马骏骐《碰撞、交融：中外文化交流的历史轨迹与特点》(2006)、滕军等《中日文化交流史：考察与研究》(2011)等等。

以上列举的专著基本都涉及了传统造型艺术对外传播的历史史实。沈福伟《中西文化交流史》(2006年第2版)一书就举证了许多中外考古发掘的艺术文物资料以及古今中外第一手的艺术文献资料。书中对仰韶彩陶艺术的西传，丝绸、漆器、瓷器等外销艺术品以及20世纪30年代西方国家的中国艺术研究热潮的阐述举证丰富。张国刚等《中西文化关系史》(2006)中提出，中国人对西方的定义不能简单

理解为地理方位,"西"的概念其实就是异域文化,并且伴随着历史的发展而不断变化着:"西方之于东方不仅仅是一种异质文化的概念,还是一种先进相对于落后的概念。"①中国和西方的文化关系可以分为三个不同的阶段:第一,"古典时期",即从远古时代到郑和下西洋的15世纪前期,中国的文化对外传播处于比较主动、强势的历史地位。无论是丝绸之路、陶瓷之路的开辟,还是经济、科学、文学艺术都领先于西方。第二,"近代早期"(或启蒙时期)晚明盛清时期,即15世纪新航路开辟以后的三个多世纪。中国与西方的经济、文化交往是大体自愿的,政治上也不存在侵略与被侵略的关系,中国文化的西传与西方文明的东渐是一个平等互惠的格局。第三,1840年鸦片战争爆发,中国卷入欧美为主导的世界化进程。日本明治维新后成功"西化",并于二战后作为西方世界的第二号经济体出现在"东方",成为西方列强中的一员,这表明"西"的概念已经超出地理和文化的渊源;同时,西亚、北非、印度等传统意义上的"西",却变成了"东方"世界的一部分。该书对中西关系发展演变的阐释突破了传统的理解,但就本书的研究来说,中国传统造型艺术对外传播中所提及的"西方"主要指代欧美国家,而对于日本的传播则仍置于"东方汉文化圈"的范畴内来理解。

以上著述大多是按照历史发展演进的脉络,分析并评述中国文化艺术对外交流与传播的历史重大事件,全面系统地揭示了历史史实。当然,也不乏按照对外交流的地区和国别划分的专著,周一良主编的《中外文化交流史》(1987)就是以中国与缅甸、法国、印度、印尼、伊朗、意大利、日本、朝鲜、马来西亚、菲律宾、斯里兰卡、泰国、土耳其、俄罗斯、英国、美国、越南、柬埔寨、老挝等国家以及阿拉伯、非洲、拉丁美洲等地区的文化交流为专题分别展开叙述的。

其二,直接研究中国艺术对外交流与传播的著述。比如,常任侠的《东方艺术丛谈》(1956)论及了中国书画艺术对日本的传播和影响。20世纪90年代以来,不断有学者将中国艺术的对外交流与传播的史实从中外文化交流史中抽离出来,进行专门详尽的探讨,力求把握中外艺术关系的发展脉络。王镛主编的《中外美术交流史》(1998)首次较为全面系统地阐述了古今中外美术交流的史实,书中更将研究的视野扩展至现当代,论述了自两汉至20世纪末(1994年为止)中外各种风格流派

① 张国刚,吴莉苇.中西文化关系史[M].北京:高等教育出版社,2006:10.

的绘画、工艺美术、雕塑及建筑诸门类艺术的交流与传播概况。其中,汉代艺术在东方各国的传播、奈良艺术和唐代文化、唐五代陶瓷在亚非诸国的流行、宋元艺术对朝鲜和日本的影响、宋元瓷器在亚非诸国的畅销、中国绘画对波斯细密画的影响、17至18世纪欧洲美术的中国热等内容均为本书的撰写提供了一定的史料参考。不过,该书缺乏对近现代以来中国美术对外传播史实的探讨,从清末民初、中华民国再到新中国成立至20世纪90年代,作者所探讨的美术交流史实实际仅仅包括西方美术的东渐历史,并没有涉及中国美术对西方及其他国家的传播和影响。

施建业撰写的《中国艺术在世界的传播与影响》(1993)一书将艺术进行分类来探讨各自的对外传播概况,重点分为戏剧、美术、音乐、舞蹈、曲艺、书法、建筑、电影、摄影等门类进行论述。蔡子谔、陈旭霞合著的《大化无垠——中国艺术的海外传播及其文化影响》(2011)开篇探讨了中国艺术在世界的"影响"分为广义和狭义两种。从广义上的"影响"来看,主要以中国瓷器艺术为例,首先阐述了绘有其他国家国徽、军徽等纹章图案的中国瓷器作为餐饮用具用于国宴或作为装饰瓷器陈设于重要的政治场合,从古至今瓷器亦是中国官方国礼馈赠的佳品,国外君主、政要还积极收藏精美的中国瓷器,这些行为都表明中国瓷器深刻影响了其他国家的政治文明。其次,提出中国瓷器对受传国的人民社会经济生活也有不容忽视的影响力,有时还具有"货币"职能,中国瓷器可以作为男方娶新娘的聘礼、借贷的抵押物等,甚至可与人的"生命"等值。最后,中国瓷器还对世界各国的制瓷业产生了巨大影响,并改变了这些国家的物质生活方式和精神生活。而狭义上中国艺术对海外的"影响",则从"影响"这一词语的汉语字面意思出发,阐释了中国艺术在世界传播过程中所产生的感应、呼应、模仿、踪迹传播等方面的"影响"形态。该书主体部分是将中国艺术分为绘画、雕塑、工艺美术、建筑与园林、摄影、书法、音乐、舞蹈、曲艺、杂技、戏剧、电影共十二类分别进行论述,其研究内容归根结底是中国艺术对外传播的效果问题。

此外,还有专门研究中国外销艺术品特别是外销瓷的著述,如朱培初编著的《明清陶瓷和世界文化的交流》(1984)就以专题的形式探讨了明清外销瓷对欧洲、美国、日本、朝鲜等其他国家和地区的输出概况及其产生的影响。甘雪莉的《中国外销瓷》(2008)阐述了通过贸易渠道对外输出中国外销瓷以及历史上一些中外艺术交流的实例,透视了艺术品对外贸易是中国艺术风格和技术实现对外传播的主

要渠道之一。书中还结合了目前各大博物馆及私人珍藏的瓷器实物图片,详细描绘了中国外销瓷的艺术特色,即以中华民族的纹饰、器形和题材为基础,又考虑到了购买国家消费群体的审美趣味,体现了一种中外融合的特征。

其三,研究古今对外传播事件的著述。国内对张骞出使西域、鉴真东渡、郑和下西洋、日本遣唐使、明清西方传教士来华、敦煌艺术遗物遭窃、兵马俑对外展览等著名的传播事件的研究著作颇丰。例如:顾长声《传教士与近代中国》(1981),姚嶂剑《遣唐使》(1984),洪再辛《海外中国画研究文选》(1992),许明龙主编《中西文化交流先驱:从利玛窦到郎世宁》(1993),彭本人《海外藏中国历代名画》(1998),杨晓霭《瀚海驼铃:丝绸之路的人物往来与文化交流》(1998),张国刚等《明清传教士与欧洲汉学》(2001),田静《秦军出巡——兵马俑外展纪实》(2002),杨剑《中国国宝在海外》(2006),林树中《海外藏中国历代雕塑》(2006),刘增丽《古代外国人在中国》(2008),陈燮君、陈克伦《鉴真和空海——中日文化交流的见证》(2010),杨共乐《早期丝绸之路探微》(2011)等,以上著作的研究内容主要包括以下三方面:①从传播主体(如古代外交家、探险家、遣唐使、外国来华传教士、外国汉学家、艺术家)的角度研究中国对外传播活动;②从传播途径(如丝路贸易、艺术收藏、对外展览)出发研究中国对外传播活动;③研究外国人对中国文化艺术的接受和理解情况。

另外,武斌撰写的《中华文化海外传播史》(1998)是国内第一部较为全面、系统地叙述和论证中华文化在海外传播历史史实的长篇专著。该书对中国文化海外传播的研究在时序上分为远古、中古、近古、近代、现代;地区上涵盖了东亚近邻,西亚至欧洲,东南亚至北非、美洲;内容上包括物质产品、科学技术、典章制度、文学艺术、宗教风俗、学术思想等文化的外传:充分展示了中华文化对世界文化发展的巨大影响和贡献。李敬一撰写的《中国传播史论》(2003)一书则突破了以往按照历史发展或媒介演变的论述模式,从历史史实、重要的传播人物、思想的传播、技术的传播以及文化传播与社会发展、社会转型的关系五个角度论述了中国的传播历史;在"史实论"和"人物论"中重点分析了玄奘西游、鉴真东渡、张骞通西域、郑和下西洋等历史上著名的对外传播事件和相关人物,明确指出张骞通往西域是中国对外传播的"第一页";在"技术论"中,重点叙述了中国的蔡侯纸和活字印刷术这两项影响人类文明的传播技术的对外传播历程;最后,"发展论"中提到西方传教士来到中国后中西文化的碰撞。

三、对现状的思考及研究难点

第一，现阶段国外学者对中国传统造型艺术对外传播问题的研究并不均衡。西方学者对中国传统造型艺术的对外传播研究多集中于明清外销艺术品对启蒙时代欧洲的影响，他们真正开始全面关注中国传统造型艺术始于20世纪初期，且多是对中国古代工艺、雕塑、绘画、建筑等进行研究，对于现当代中国传统造型艺术的发展现状的关注相对较少。由于历史的原因，日本学者对中国书画、雕塑、工艺、建筑等各门类传统造型艺术的研究均有涉猎，且侧重中日文化交流史实的考察。

第二，以往国内研究中国传统造型艺术的对外传播问题多从属于中外文化交流史，即使有专门研究中国传统造型艺术对外输出的专著也局限于某一时代、某一门类艺术的对外传播或是对某一特殊传播事件的阐释，并且，这些专著大多侧重古代对外传播史实的研究，对于全面探讨现当代传统造型艺术对外传播问题的专著目前还未发现。

第三，由于国内传播学的研究时间并不长，因此，从传播学的角度来探讨传统造型艺术的对外传播问题尚处于起步和摸索阶段。目前还没有从传播学角度整体审视中国传统造型艺术对外传播问题的专著或文献资料，学界对于中国传统造型艺术对外传播的动因、媒介、方式、路径、效果等方面的研究并未形成理论体系，研究思路尚不明晰。

基于已有的文献资料，中国传统造型艺术对外传播的史论研究资料以及现当代以来出现的一些最新的传播现象、传播案例汗牛充栋，本书的研究需要在掌握传统造型艺术对外传播的历史史实与发展现状基础上，结合现代传播学的经典理论进行探讨，才能形成自己的研究思路和研究路径。考虑到本书所研究的问题涉及的范围较为宽泛，因此本书将重点论述中国传统造型艺术对欧美西方国家以及对日本为代表的东亚地区的传播，这也是出于这两个地区的受众对中国传统造型艺术的接受和理解方式截然不同，东亚诸国与中国同属"汉文化圈"，而欧美为代表的西方文化与东亚的东方文化分属不同的文化体系，因此，它们对于中国传统造型艺术的接受与理解具有典型性。

第三节 理论价值与现实意义

改革开放以来,中国经济飞速发展,综合国力显著增强,国际地位明显提高,中华文化的国际影响力随之不断提升,尤其是2008年北京奥运会和2010年上海世博会的举办,更让"中国文化热"再度席卷全球。软实力理论提出者、美国哈佛大学教授约瑟夫·奈2005年曾发表过一篇文章《中国软实力的崛起》,他承认中华文化对世界一直很有吸引力,并指出"尽管在软实力方面中国现在还远非美国的对手,但如果忽视它正在取得的成就,那是十分愚蠢的"[1]。正如奈氏所言,随着我国政府出台了一系列推动文化"走出去"的战略举措,不断将具有中国特色和传统风格的优秀文化产品推向世界,中国的软实力正在崛起。不过,约瑟夫·奈还冷静地告诫我们:"中国世纪尚未到来,美国的衰落只是幻景。"

必须承认,较之西方发达国家,当代中国文化的对外传播力是明显不足的:文化的"入超"与经济的"出超"表明中国文化的世界影响力与快速发展的中国经济极不对称。中国文化学者叶舒宪指出:中国是文化资源大国,却面临着文化产业发展的"文化匮乏",这是资源向产业转化的匮乏。[2] 王岳川则呼吁:今天中国文化形态整体性地"失语",中国学界当务之急是"发现东方",从对西方文化的"拿来主义"转到中华文化的"输出主义"。[3] 因此,在未来我们必须继续坚持提升国际传播能力,推进中华文化走向世界。中国拥有丰富的传统文化资源,"对于中国来说,传统文化对于增强国家软实力具有尤其重要的意义……中华文化的散播,实际上主要是中华传统文化而非现代文化的散播,尽管可能是现代形式包装下的传统文化。中国的传统文化独具特色,而且内涵普世价值,可以作为文化吸引力的基础发挥作用"[4]。换句话说,中国传统文化是整个中华民族的精神载体,也是我国得以屹立于世界民族之林的根本,推进中国文化"走出去"应当更加注重挖掘中华民族传统文化的精髓

[1] 译文转引自沈苏儒.开展"软实力"与对外传播的研究[J].对外大传播,2006(7):24-28.
[2] 向勇.东方意象:21世纪的中国国家文化形象[N].中华读书报,2011-01-19(18).
[3] 王岳川.二十一世纪中国文化命运忧思[J].粤海风,2003(3):11-13.
[4] 北京大学中国软实力课题组.软实力在中国的实践之二:国家软实力[EB/OL].(2008-03-06)[2014-10-06]. http://theory.people.com.cn/GB/41038/6963009.html.

并将其提炼出来形成系统的对外传播策略。

中国传统造型艺术作为中华传统文化的重要组成部分,却长期在对外传播中不被重视。在这种情况下,依靠对外传播将王羲之的书法、齐白石的中国画或是秦始皇兵马俑、敦煌壁画、青花瓷、苏州园林、徽派建筑等传统造型艺术"软资源"转化为"软实力"的需求显得尤为迫切。我们必须让中国传统造型艺术不断顺应时代的需要,使其在跨文化传播的环境中得以更好地生存和发扬。与此同时,在读图时代,单纯的视觉图像信息往往更容易被接受,中国传统造型艺术理所应当成为中国迈向世界的宣传名片,让国外的民众能够全面深刻地了解中国艺术精神的博大精深,从而创造一个更加有利于中国艺术发展的国际环境。因此,探索中国传统造型艺术对外传播的有效方式和途径,提高中国传统造型艺术对外传播的效果,使中国传统造型艺术信息更好地实现跨文化传递,在今天具有较强的现实意义和研究价值。

第一章 中国传统造型艺术对外传播的**历史**

　　人类艺术传播的历史同人类文明的历史一样悠久,通过艺术的传播活动,人们不但可以将本国本民族的传统艺术精髓不断传承绵延下去,使其得以世代相续,还可以与其他国家和民族的艺术相互学习借鉴,共同发展进步。对于中国传统造型艺术对外传播的历史和现状的梳理,应当是我们研究传统造型艺术对外传播问题的前提条件。要分析和论述传统造型艺术对外传播的动因、方式、路径以及传播效果等理论问题,就必须首先掌握艺术对外传播的史实。总的来说,由于没有先进的科学技术支撑,在现代大众传播媒介没有出现的古代,中国传统造型艺术的对外传播是通过艺术品实物的传递展示、书籍或画册等纸质媒介传播以及中外人员直接跨越国境的人际交往活动如移民、外交、留学、传教、旅行等途径来实现的。从交通工具上看,艺术品、书籍或人员往来只能依靠人的脚力、骡马、骆驼、车、船等交通工具。因此,艺术对外传播的速度和影响的范围受到了较大的限制。近现代以来,随着交通和通信技术的不断进步,印刷、影视、网络等大众传播媒体相继兴起,国际的信息传播活动逐渐转入大众传播时代,中国传统造型艺术对外传播的方式和路径由此得以不断拓展,传播速度较之古代有了极大的提高,传播和影响范围亦越来越广泛。

第一章 中国传统造型艺术对外传播的历史 33

第一节 古代中国传统造型艺术的对外传播

受到传播媒介、交通技术以及地理条件①等因素的限制,古代中华文明最初向外辐射和传播的范围只能是周邻的朝鲜、日本、越南等东亚、东南亚地区和蒙古、青藏高原一带,并形成了以中国为中心的"汉文化圈"②。在古代,中华文化始终保持着独立的发展系统,而且发展水平明显高于周边地区。中国向朝鲜、日本、越南等东亚汉文化圈诸国输出书画、丝绸、陶瓷、漆器等造型艺术品实物及其相关信息的国际传播活动大多数时候是一种单向流往域外的状态。汉文化圈诸国甚至是在全盘接受中国传统造型艺术的创作手法和制作工艺的基础上,消化、吸收并发展本国造型艺术的。与此同时,中国传统造型艺术对于汉文化圈以外的国家和地区的传播行为总体上也是主动的,尤其是自公元前2世纪张骞出使西域打通途经中亚、西亚、印度半岛、东欧及北非等地区的西北陆上丝绸之路后,传统造型艺术对非汉文化圈诸国的传播一直处于主导强势的"出超"地位,特别是丝绸、瓷器等外销艺术品曾对欧洲等域外许多国家的艺术、文化、经济的发展产生过重要的影响作用。

一、先秦——对外传播的最初尝试

从近现代以来海内外考古发掘的资料和相关研究著述中可以发现,远古的先民通过民族迁徙的移民方式就已经将中国的文化艺术传到了国外。由于人类的活动范围受地理、气候环境和交通工具等因素制约,中国文化艺术最初的对外输出行为是一个由近及远、由陆地向海洋延伸的过程。菲律宾学者指出:"史前时期,菲律宾群岛是同亚洲大陆连接在一起的。早期的菲律宾人通过陆桥从亚洲大陆移民到这里。出土的化石、石器、铁器和工艺品证明了中华民族和菲律宾民族之间的密切关系。"③由此可知,中国同域外的艺术交往活动在史前时期已经存在。大约从

① 东南临海,西北面与喜马拉雅山脉、帕米尔高原、阿尔泰山脉相邻,北连沙漠,地理位置较为封闭。
② 也称"汉字文化圈""东亚文化圈""中国文化圈""中华文化圈"。法国汉学家汪德迈在《新汉文化圈》中指出:"所谓汉文化圈,实际就是汉字的区域。汉文化圈的同一即'汉字'(符号 signs)的同一。"
③ 吴文焕,洪玉华.文化传统:菲华历史图片[M].马尼拉:菲律宾华裔青年联合会和纪念施振民教授奖学金基金会,1987:1.

7000多年前的新石器时代中期开始,我们的祖先就有能力借助造船技术向江海湖泊延伸①,通过航海移民与隔海的岛国交往。一些东南亚地区及太平洋诸岛屿出土的陶器残片与我国新石器时代南方陶器的纹饰和制作手法有很多相似之处,这充分证明了"中国南方地区和东南亚一带的远古居民,从新石器时代起,就有较为密切的文化交流"②。著名考古学家韩槐准还大胆推断:"可能殷商时代或稍后,我国烧制之印纹陶已在南洋交易。"③殷商时期的中国南方制陶工艺发达,很可能凭借陆路或海路将陶器及其制造工艺传到东南亚一带,并在当地形成影响。

普遍认为,在殷商王朝建立以前,原始先民就经常迁徙,活动地域广泛,除了往南方移民,北方也有类似的情形。根据考古学家发掘的资料推测,早在旧石器时代中国华北地区的古人类已经与东北近邻朝鲜、日本发生了联系。在一万多年前,日本列岛上最早的人类是通过同东亚大陆的陆桥由内地迁徙到日本的,日本迄今为止被确认最早的旧石器时代文化遗址——位于九州东北部的早水台遗址出土的石器与中国北京周口店发现的石器在原料、器形和加工技术上几乎相同。④ 日本列岛脱离中国后,中国居民又分三路陆续迁入日本:即经朝鲜海峡去的汉人和朝鲜人,经鞑靼海峡入岛的通古斯人(西伯利亚与中国东北的古代民族)及顺太平洋暖流沿琉球群岛北上的中国长江下游的古代吴越人。⑤ 此外,朝鲜半岛和俄罗斯远东滨海地区的多处遗址中亦发现与我国辽东半岛相似的压印席纹直口筒形陶罐,这进一步明确了辽东半岛的先民在新石器时代与朝鲜半岛甚至俄罗斯沿海建立了航海交往和物质交换。⑥ 到了公元前18世纪至公元前17世纪,当商部落在黄河流域兴起的时候,北狄(古代北方属阿尔泰语系语言的部族统称)便开始排挤北方,后来,"殷商国家的巩固和扩张所引起的北方部族地位的变化、不断的战争和商代军队击破这些部族,完全可能促使它们北迁"⑦。有考古学者经考证提出格拉兹科沃

① 据《越绝书》卷八载,新石器时代中国南方的百越先民能"以船为车,以楫为马;往若飘风,去则难从"。
② 王介南. 中外文化交流史[M]. 太原:山西人民出版社,2011:29.
③ 韩槐准. 南洋遗留的中国古外销陶瓷[M]. 新加坡:青年书局,1960:52.
④ 陈伟. 岛国文化[M]. 上海:文汇出版社,1992:25.
⑤ 张夫也. 日本美术[M]. 北京:中国人民大学出版社,2004:2.
⑥ 孙光圻,等. 中国古代航海史[M]. 北京:海洋出版社,1989:42.
⑦ 吉谢列夫. 南西伯利亚古代史(上)[M]. 乌鲁木齐:新疆社会科学院民族研究所,1981:88.

(Glazkovo)墓葬①出土的白玉环与我国商代北方移民传播有关,不仅因为格拉兹科沃的玉器与商代玉器形制工艺相仿,且商代的玉器也要早于格拉兹科沃墓葬;同时也因为殷商的青铜工艺及冶炼技术为当时世界所罕见。因此,殷商青铜文化向外传播也是以北方游牧民族迁徙及移民流动为纽带和媒介的。而中国与遥远的美洲最早的艺术交往也始于殷商时期:1955年墨西哥出土的拉文塔第四号文物的一块玉圭上,刻有4个象形文字,经辨认与商代甲骨文一致,这说明中国移民很可能在商代就到达过美洲,传播了中国的文化艺术。②

尽管考古学家的实地发掘和推理能够从某种程度上证明传统造型艺术的对外传播活动在史前已经开始,然而,有关传统造型艺术对外传播最早的文字记载却能更加生动详实地反映历史。我国古文献中最早记载中国传统造型艺术品作为国礼馈赠的外交传统,当属成书于战国时的《穆天子传》。其中记述了西周第五代君王周穆王在公元前989年曾带着大批随从和财宝、丝织品、各种手工艺品,从镐京出发,一路西行巡游。周穆王的旅途最远到达了传说中的日落之处"弇山",此地属"西王母"管辖,西土母赠送了珍贵的礼品给周穆王,周穆王也将随身携带的礼品赠给西王母,不仅包括玉器"白圭玄璧",还有丝绸"绵组百纯,□组三百纯"。③ 有学者指出周穆王一路途经之地正对应现今的河南、山西、内蒙古、甘肃、新疆等地,最远的"西王母之邦"可能已到达中亚一带,周穆王西行路线和后来西汉张骞通西域的地区基本吻合。虽然《穆天子传》的传说有些荒诞离奇,充满着想象和神话色彩,以后的考证又对此事的真实性多次提出质疑,但穆天子西游正反映出古代中国与西域诸国早期友好交往的方式之一是互赠艺术礼品。

中国是世界上最早养蚕缫丝的国家,印度古籍对中国最早的称呼"秦奈"(Cina)④

① 1887年发现,地处南西伯利亚伊尔库兹克近郊,年代为公元前18世纪至公元前13世纪。
② 俄克拉何马中央州立大学的华裔教授许辉也曾从出土文物中找到200多个刻在玉器上的甲骨文字样。后经中国古文学专家鉴定,这些字均属于中国先秦字体。
③ 《穆天子传》卷二、卷三载:"癸亥,至于西王母之邦。""吉日甲子,天子宾于西王母。乃执白圭玄璧以见西王母,好献锦组百纯,□组三百纯,西王母再拜受之。"
④ 成书于公元前4世纪的印度梵文史诗中最早称中国为Cina。另外,公元前5世纪,波斯的古文献亦记载了对中国的称呼有Cin、Cinistan、Cinastan等,因此,古代欧洲对中国的称呼很可能就是经由波斯或印度传入希腊的。现代欧洲人称中国的英文为China,法文为Chine,意大利文为Cine,皆源自公元前1世纪的希腊文Thinae或之后的拉丁文Sinae,中文音译为"秦奈""秦那""支那""秦尼""支尼"。

和古希腊罗马作家的著作中多次提及的"塞里斯"(Seres)①都与中国外销的丝绸有关,足见先秦时期中国对外的丝绸贸易已经有了一定的世界影响力。首先,"秦奈"的称谓很可能就取自"绮"的译音,商周的丝织品以"文绮"最为普遍,中亚和印度等国最早知道中国也是产"绮"之国——Cina 即指绮。公元前 4 世纪的印度孔雀王朝初期,考底利耶(Kautilya)在《政事论》中就记载了"中国丝卷"(Kauseyam Cinapattasca Cinabhumi jah),其中 Cinapatta 本意指"中国所出用带子捆扎的丝",而 Cina(秦奈)即中国。其次,"塞里斯"的名称也是音译,大多学者认同其对应中文的"丝",也有人认为对应"绢""蚕"或"绮"。不可否认,这些对译词都和中国外销的丝绸密切相关,且古希腊罗马时期的欧洲对中国的认识也是从中亚辗转输入的丝织品开始的。以上关于"秦奈"和"塞里斯"称呼由来的分析从另一个侧面表明,以丝绸为代表的中国传统造型艺术品在中亚、西亚甚至欧洲的传播活动在秦朝统一中国前就初具规模。

二、汉唐——对外传播的陆路繁盛

中国传统造型艺术对域外的传播首先是从各种艺术品的实物输出开始的,伴随着丝绸等手工艺产品以及书画雕刻作品不断输往国外,中国的养蚕缫丝和纺织技术、陶瓷烧制技术等各种先进的手工业生产技术及绘画造像技法也被直接或间接带到国外。需要强调的是,先秦造型艺术的外传多是依靠民间移民和商贾对外贸易实现,至于前文提及穆天子西行的官方外交毕竟属于偶然且真实性有待考证。直到公元前 2 世纪的西汉武帝时期,张骞打通西域开辟西北陆上丝绸之路令中国官方的对外贸易通道逐渐畅通,中国传统造型艺术的官方对外传播行为才得以大规模地持续开展。

汉唐时期,无论是官方还是民间,就对外输出的造型艺术种类来说,唐以前始终以丝绸为最大宗,其次是便于携带的铜镜、漆器、陶器、玉器等各类手工艺品。到了隋唐,西北陆上丝路发展至高潮,交通的便利使得来往于丝路的中外商旅、使节、移民络绎不绝。瓷器的输出逐渐占有重要位置,但陶瓷易碎,不便于陆路运输,因此,直到唐末大规模发展海路贸易前其输出量始终无法超越丝绸。与此同时,中外海路交通在汉代开辟后到隋唐也初具规模,特别是与东海航线的日本、朝鲜交往甚

① Seres 指中国丝绸。

密,形成了全面效仿中华文明的"汉文化圈"。在唐代,日本、朝鲜及越南诸国除了通过朝贡和民间贸易途径从中国输入工艺美术品外,依靠到中国求法的僧侣、移民、留学生及从中国去往国外的人员社交活动,还移植了中国的书画、篆刻、雕刻、工艺和建筑艺术。总体上看,汉唐时期的中国凭借雄厚的经济实力和稳定的政治局势,与域外国家和地区的交往始终处于主动与优势地位,中国传统造型艺术播传海外,为世界艺术发展做出了重要贡献。

1. 海陆丝绸之路的开辟

中国传统造型艺术的对外传播离不开东西方交通路线的开辟,我们习惯上将古代中国通往国外的交通要道统称为"丝绸之路"。实际上,"丝绸之路"(the silk road,简称"丝路")是一个不断发展变化的概念,最初由德国地理学家李希霍芬(Ferdinand von Richthofen)在 19 世纪 70 年代提出,特指汉代通往中亚和印度间以丝绸贸易为主的交通路线。① 19 世纪末 20 世纪初期,西方国家多次派遣考察团到中国西北地区探险和进行考古发掘,于是,继李希霍芬之后法国的伯希和、英国的斯坦因等一批来过中国的"探险家"学者们纷纷沿用"丝绸之路"的提法,后来这一概念逐渐被学界广泛接受。

丝绸之路的官方通道最早形成于西汉武帝时期。中外学者大多承认,公元前 2 世纪汉武帝派遣张骞出使西域②具有划时代意义——开辟了以丝绸贸易为主的中外官方陆上通道,正如《史记·大宛列传》言:"然张骞凿空,其后使往者皆称博望侯。"③这条丝绸之路东起长安(西安),西至大秦(罗马),是一条途经中国西北的甘肃、新疆,进而联系中亚、西亚、欧洲和非洲的陆路通道,也被称为"西北丝绸之路"

① 李希霍芬在 1870 至 1872 年间寄给上海商会的书信中首次提"丝绸之路"的概念:"自远古以来,商人便开辟了从兰州府到肃州的自然商道,并继而向前延伸分叉成更多的天然道路。沿着南路,秦朝的名声传到了波斯人和罗马人那里。14 世纪以后,马可·波罗旅行到了兰州府,从那里经宁海府归仕城到了忽必烈可汗的住处。中国皇帝在很早以前便意识到占据这些国际交通路线的重要性,因为它能使他们控制中亚。"(RICHTHOFEN F v. Baron Richthofen's Letters, 1870—1872. Shanghai: North China Herald Office, 1903:149)后来,李希霍芬在其著作《中国亲程旅行记》第一卷明确指出:"自公元 114 至 127 年间连接中国、河中以及印度的丝绸贸易之路"被称为"丝绸之路"。译文转引自杨共乐.早期丝绸之路探微[M].北京:北京师范大学出版社,2011:2.
② "西域"指今中国新疆和新疆以西至中亚、西亚等广大地区。
③ 张骞开辟的这条陆上丝路在先秦时期已经存在,司马迁《史记·大宛列传》提张骞"凿空"主要是针对中国和西方诸国的官方而言,中国与西方诸国的民间贸易则早于汉武帝时期,而且也不限于张骞所行路线。

或"绿洲之路"。如今,张骞开辟的这条陆上丝路仅被认为是对"丝绸之路"狭义的理解,广义的"丝绸之路"包括沟通古代中外的所有道路,分为两类——陆上丝绸之路和海上丝绸之路。陆上丝绸之路在不同的历史时期,不断被开辟出新的道路,除了主干线,还有很多支线。但从西汉至唐中叶,张骞凿空的西北丝路始终是中外交通的主干道,且大多数时候是畅通无阻的,对于中国传统造型艺术品的对外输出活动发挥了至关重要的作用。晚唐时期,战乱频繁,西北丝路受到途经国家的阻隔,中外陆路交流规模骤减。到了宋元,随着造船和航海技术的进步,海上丝路逐渐取代了陆路传播而成为中国传统造型艺术对外输出的主要通道。

海上丝绸之路,是相对陆上丝路而言的。"海上丝绸之路"这一概念最早是1967年由日本学者三杉隆敏在《探索海上丝绸之路》一书中提出。1969年,日本学者三上次男又在其专著《陶瓷之路》中把古代中国通往西方的海路统称为"陶瓷之路"。① 古代海上丝绸之路大致分为三条航线:一是到达朝鲜、日本的东海线;二是去往东南亚诸国的南海线;三是驶向南亚、阿拉伯和东非沿海诸国的西海线。并且,在陆上丝路形成之前,海上丝路已经开辟。前文提及中国南海地区的民间海上贸易活动可以追溯到商周,善于航海的百越先民与东南亚沿岸的贸易往来便开始了。而历史文献有关中国海上对外交通和贸易的记载也不晚于汉代,汉代不仅有帆船,且有可能会建造可以远航的大帆船,但尚未发现形象资料。② 事实上,秦汉时期海上丝路的丝绸贸易活动十分常见。汉代对南亚、东南亚的海上贸易中,出口的主要商品就是"杂缯""缯帛"等丝织品,也有漆器、铜器、陶器。③秦始皇曾命徐福三

① 山上次男指出:"在中世纪时代,东西方两个世界之间,连接着一根坚强有力的陶瓷纽带,它同时又是东西方文化交流的桥梁。对于这条连接东西方的海上航路,我就姑且称它为'陶瓷之路'吧。"参见三上次男. 陶瓷之路[M]. 胡德芬,译. 天津:天津人民出版社,1983:251.
② 张泽咸,郭松义. 中国航运史[M]. 北京:文津出版社,1997:29.
③ "杂缯"或"缯帛"是绮、素、绢、练、绮、锦等多种丝织品的统称,这说明中国的丝绸深受东南亚地区的欢迎。有关汉代与东南亚丝绸贸易详细记载见于《汉书·地理志》:"自日南障塞徐闻、合浦船行可五月,有都元国;又船行可四月,有邑卢没国;又船行可二十余日,有谌离国;步行可十余日,有夫甘都卢国。自夫甘都卢国船行可二月余,有黄支国,民俗略与珠崖相类。其州广大,户口多,多异物。自武帝以来,皆献见。有译长,属黄门,与应募者俱入海,市明珠、璧流离、奇石、异物,赍黄金杂缯而往。所至国皆禀食为耦,蛮夷贾船,转送致之。亦利交易,剽杀人。又苦逢风波溺死,不者,数年来还。大珠至围二寸以下。平帝元始中,王莽辅政,欲耀威德,厚遗黄支王,令遣使献生犀牛。自黄支船行可八月,到皮宗;船行可二月,到日南、象林界云。黄支之南,有已程不国,汉之译使自此还矣。"经考证,以上地名均属东南亚地区,如"黄支"即今印度南部;"皮宗"是马六甲海峡的皮宗岛。

次出海前往日本求仙,说明中国对日本的海上交通开发较之东南亚要更早。到了汉代,中日海路畅达,并形成了以中国为中心,从东北亚的朝鲜、日本经黄海、东海、南海到印度洋的西太平洋的半环形贸易网,在这个贸易网中,中国对外输出的商品仍以丝绸为主。不过,受航海的定位手段和导航等诸多技术的限制,加上海路凶险"苦逢风波溺死",整个汉唐时期的中外交往主要还是依靠陆路。

作为古代中外各国经济、政治、文化交流的纽带和交通要道,无论是海上丝路还是陆上丝路,都曾在中国乃至世界历史上都发挥了重要作用。通过丝绸之路,中外传播了彼此的文化与艺术,也传播了宗教与科技,依靠货物运输及商旅、使节、僧侣、传教士等人员往来,中国的丝绸、陶瓷、漆器、铁器、青铜器、金银器等物产和种植、养蚕、纺织、造纸、印刷、冶炼、水利等技术源源不断传向国外,促进了世界文明的进步。如今的丝路,更留下了千百年来中外交往的历史见证物。

2. 陆路传播走向繁盛

尽管在西汉张骞出使西域以前中国通往中亚、西亚诸国的陆路交通路道就已存在,但是,由于中国统治者对西方各国的地理认识是模糊的,以丝绸贸易为代表的传统造型艺术品的对外输出行为还是以民间贸易往来为主,并且多数时候是分散或间接的。中国与西方联系的官方通道开辟最早始于张骞的"凿空",此后西北丝路全线贯通,借助中外使节的定期来往,中国官方对外贸易得到了国家有组织、有意识的经营,对外输出的规模和范围也不断拓展。到了隋唐,中国国力强盛、制度和技术先进,中国的文化艺术对于外国人来说具有强烈的吸引力。域外诸国出于自身发展的需要,主动与中国接触交往,以发展自己的经济文化和综合国力。于是,来往于西北陆上丝路的中外商旅、使节络绎不绝,我国的陆路对外传播至唐代达到全盛。

首先,汉代的中国手工业发达,丝绸、漆器、玉器、青铜器等手工艺品的生产居世界领先水平,输往国外的中国传统造型艺术品就以各类手工艺品为主。据《史记·大宛列传》载,大宛国(今费尔干纳盆地)以西直到安息(今伊朗)"皆无丝、漆,不知铸铁器"。这些国家的丝织品、漆器、铁器基本是从中国输入的,中国的手工艺品生产满足了与中国交往国家对较高文明的倾慕和需求。拿丝绸来说,由于中国丝织品轻巧便携,刺绣精美豪华,格外受到外国统治阶级和贵族欢迎,且价格昂贵。为了牟取暴利,中外商人乐于通过陆路长途贩运丝绸,从而促进了中国丝绸持续不

断地销往海外各国。国外的古籍中多次提及古罗马帝国贵族对中国丝的喜爱和追捧。汉代以前,中国与罗马的丝绸贸易必须依赖中亚的安息、印度等国商人的连续转手买卖,由于商人的利润及高昂的税收,丝织品运到罗马后的价格堪比黄金。因此,只有罗马的统治阶级及贵族才拥有中国丝,恺撒大帝(Gaius Julius Caesar,公元前100—前44年)就曾身穿丝绸长袍看戏,引得在场贵族的羡慕;埃及艳后克里奥帕特拉(Kleopátra,约公元前70—前30年)也十分喜爱穿丝绸服饰。为了购买稀缺的中国丝织品,罗马甚至陷入经济危机,直到公元552年养蚕缫丝技术传入罗马才得以缓解。①除了丝绸,西北陆上丝路沿线出土的艺术文物,从考古学上证明了汉代手工艺品对外传播的品种和地域范围。比如,有考古学家曾在中亚地区的24个地点发现46件以上的汉式铜镜,铜镜的制作年代为西汉中后期至东汉早期,且这批汉代铜镜传到中亚,很可能与张骞第二次出使西域有关。② 此外,在今中亚、西亚各地出土的汉代艺术文物中,还发现大量的漆器、玉器等工艺品,也是当时中国出口域外的主要造型艺术品。

其次,唐代的中国堪称世界的中心,深为各国所向往。出于对唐文化的憧憬仰慕,许多外国人不远万里来到中国,唐朝都城长安自然成了中外文化艺术交流的汇集地。各国外交使节来华促进了中外朝贡贸易兴盛,就连遥远的东罗马③使者也来到中国献贡,《旧唐书·拂菻传》载:"贞观十七年(公元643年)拂菻王波多力遣使献赤玻璃、绿金精等物,太宗降玺书答慰,赐以绫绮焉。"唐高宗时,波斯(今伊朗)王子每次从长安回国的随行人员达数千人。并且,唐代对外国人侨居中国的政策宽松,唐太宗时,居住在长安的突厥人有近万户。唐对外国留学生的待遇同样优厚,在长安的留学生、僧侣数日本、新罗最多,日本留学生阿倍仲麻吕(汉名晁衡)在中国居住半个世纪之久,学问僧惠隐也住了三十四年。这些人在唐的费用完全由唐资助,这是外国留学生、学问僧竞相来唐并长期定居中国的原因之一。外国人在华期间,通过耳濡目染或直接学习,了解掌握了各门传统造型艺术的创作技法,并携带中国

① 公元6世纪上半叶东罗马史学家普罗科庇斯的《哥特战记》记载,在公元552年,几个印度僧侣将蚕种带到了拜占庭,开启了东罗马养蚕的历史。
② 白云翔.汉式铜镜在中亚的发现及其认识[J].文物,2010(1):78-86.
③ 《旧唐书·西戎传》记载:"拂菻国,一名大秦,在西海之上,东南与波斯接,地方万余里,列城四百,邑居连属。"《新唐书·西域传》记载:"拂菻,古大秦也,居西海上,一曰海西国。"

的艺术品归国,以他们为中介进一步向海外传播了中国传统造型艺术。而对于民间艺术品贸易,唐政府还直接涉足管理经营,对来华进行商贸活动的外国商贾,采取开明的保护政策。唐代前期通过陆上丝路输入中亚等地的大宗艺术品仍是各类丝织品,到了唐中晚期,瓷器逐渐成为外销的大宗。唐瓷素有"南青北白"之称,南方产青瓷,以海路外销为主,北方产白瓷,多以陆路骆驼商队运输。陆上丝路所至中亚和西亚的撒马尔罕、伊朗、伊拉克、约旦、叙利亚、埃及境内,海上的华船和阿拉伯商船所到的东亚、东南亚及南亚沿线的日本、朝鲜、印度尼西亚、马来西亚、印度、阿拉伯、伊朗等地,均发掘出唐瓷的碎片。但由于瓷器易碎,陆路运输不便,所以,唐瓷的大量外销还推动了中国海运业发展,后来,中国外销瓷主要借助海路运往海外。

3. 对"汉文化圈"的传播

由于东亚的朝鲜、日本、越南诸国乃至东南亚地区与中国在地缘、种族、信仰等方面的天然联系,它们与中国的文化、经济、政治交往密切,受中国影响深刻。这些国家和地区的文化同中华文化有很多共性,比如习汉字、崇儒学并信佛教。学界特别是日本学者习惯将这些国家和地区统称为"汉文化圈"①。汉唐时期,中国手工艺品通过海陆贸易不断销往"汉文化圈"诸国,加上中国移民的不断迁入,使中国手工艺生产技术在这些国家普及开来。特别是魏晋以后,中国佛教陆续传入"汉文化圈",使这些国家围绕着佛教艺术大规模效仿中国寺庙、宝塔建筑,学习中国书画、雕刻技法,甚至全盘移植了中国各类造型艺术的样式和题材。

(1) 对朝鲜②的传播

中国传统造型艺术的域外传播,首推朝鲜。据文献载,公元前11世纪的殷末周初时期,殷商贵族箕子(商纣王叔父)曾率五千众去往朝鲜定居。秦灭六国战乱时期,陆续也有中国移民逃往朝鲜,这些移民带去了中国的各种工艺品和手工艺生产技术。今朝鲜境内发掘的"青铜器(相当于商代)中有很多中国系统的细型铜剑、铜

① "文化圈"指某一地区以某个特定民族的文化为母体文化,在尊崇母体文化的基础上不断创新发展。尽管这一地区各国的文化也各具本民族特色,但文化的来源是相通的。"汉文化圈"形成于汉唐,指深受中华文化和汉字影响的国家和地区,最初只包括日本列岛、朝鲜半岛及越南,后来伴随中国移民的加入,有学者将东南亚的广大地区也囊括进来,对应今天的日本、朝鲜、韩国、越南、新加坡、菲律宾、印尼、泰国、缅甸、老挝、柬埔寨等国。
② 朝鲜半岛在不同历史时期出现过不同的国家和政权,本书中将其统称为"朝鲜"。

矛、铜镞等武器和铜铎、装饰品、铜镜等,这些有时和中国古钱等一起出土"[①]。到了汉代,朝鲜成为汉王朝直属郡县,汉武帝在朝鲜设置乐浪、真番、临屯、玄菟四郡,中国对朝鲜的政治、经济、文化和艺术的发展都提供了直接参照。汉代造型艺术对朝鲜的影响可直接从考古发掘的墓葬、遗址中得到印证,出土的许多瓦当、陶器、漆器、丝织物、铜镜、墓室壁画都有强烈的汉艺术特征。这一时期,汉字也传入朝鲜。汉字输入朝鲜前,朝鲜没有文字。因此,当汉字传到朝鲜时很快被广泛接受并使用,从统治阶级到民间全面普及,以汉字为基础的中国书法艺术也为朝鲜人所移植吸收。可以说,朝鲜艺术与汉艺术一脉相承,同根同源。

魏晋时期,朝鲜半岛处于高句丽、百济、新罗三个政权统治之下,三国都积极与中国交往,学习中国传统造型艺术。同时,借助朝鲜的传播,中国传统造型艺术又不断流向日本。《日本书纪》明确记载,应神天皇三十七年(306年):"遣阿知使主、都加使主于吴,令求缝工女。爰阿知使主等渡高丽国,欲达于吴。则至高丽,更不知道路。乞知道者于高丽。高丽王乃副久礼波、久礼志二人为导者,由是得通吴。吴王于是与工女兄媛、弟媛、吴织、穴织四妇女。"以此足以证明南北朝时,我国的丝织工、缝衣工等手工艺者依靠高句丽为中介,东渡日本传播了吴织等技术。而中国佛教传入朝鲜,也始于高句丽第十七代王即位第二年(372年),《三国史记·高句丽本纪·小兽林王》载:小兽林王"二年夏六月,秦王苻坚遣使及浮屠顺道,送佛像经文……四年僧阿道来。五年春二月,始创肖门寺,以置顺道,又创伊弗兰寺,以置阿道。此海东佛法之始。"随着"佛像""经文"及寺庙建筑等佛教艺术的输入,中原佛教艺术对高句丽的影响是不遗余力的,朝鲜诸国的佛画、佛像、工艺、寺庙建筑的样式和题材全面效仿中国。元代汤垕在《古今画鉴》中说:"高丽画观音像甚工,其源出唐尉迟乙僧笔意,流而至于纤丽。"

唐初,新罗国统一朝鲜半岛,加强与唐交往。据统计,从公元618年唐朝建立至907年唐灭亡近三百年间,新罗以朝贡、献物、答谢等名义向唐朝遣使126次,唐以册封、答赉的名义向新罗遣使34次,如此频繁的官方往来,带动了中朝官方贸易的发展。[②] 每逢新罗使节来朝,唐朝也会回赠礼品,铜镜、金银器、陶瓷器及锦袍、绣袍

[①] 朝鲜科学院历史研究所.朝鲜通史(上)[M].贺剑城,译.北京:生活·读书·新知三联书店,1962:4.
[②] 王介南.中外文化交流史[M].太原:山西人民出版社,2011:183.

等丝织品是赠送的首选。当然,民间新罗商人与唐商贸易的大宗也是传统手工艺品。而中国书画、雕塑及建筑艺术的传播,则是依靠留学生、学问僧来唐求学、求法的途径实现的。新罗来唐的留学生数量为外国学生之首:837 年,新罗在唐的留学生达 216 人;840 年,一次性回国的学生有 105 人。唐王朝的近三百年里,新罗留学生就有 2 000 人之多。①除了留学生,赴唐求法的新罗僧侣也不少,自 6 世纪上半叶新罗信奉佛教开始,至 10 世纪初的近四百年里,新罗来唐的高僧达 64 人,他们多精通汉语和梵文,由于翻译抄写经文的缘故,这些僧侣在书法方面的造诣颇高,返回新罗时,他们往往会随身携带大量写经、佛像及各种佛教用具,为中国佛教造型艺术的海外传播做出了贡献。

(2) 对日本的传播

日本与中国交往的历史悠久,距今一万多年的冰河时代,日本列岛南北通过陆桥与中国相连,当时就有大批中国移民到日本列岛。殷商至秦汉,每逢自然灾害或政治动乱,中国移民除了逃往朝鲜,还有一部分就去往日本。最典型的例子莫过于秦始皇派遣徐福东渡日本,据《史记·秦始皇本纪》载:公元前 219 年,"齐人徐市(福)等上书,言海中有三神山,名曰蓬莱、方丈、瀛洲,仙人居之,请得斋戒,与童男童女求之。于是遣徐市发童男童女数千人,入海求仙人"②。《史记·淮南衡山列传》又载:徐福用谎言蒙骗秦始皇"遣振男女三千人,资之五谷种种百工而行"③。这里的"百工"应包括从事制作陶器、铜器、漆器、丝织品等各门手工业的工匠,徐福一行将各种技能带到了日本,一去未返。尽管司马迁并未指明徐福东渡即到达日本,但徐福东渡和周穆王西游一样能够间接反映历史,即秦汉时的造船技术足以让大批中国人移居日本。这些移民将中国的生产技术和文化知识、风俗习惯带到日本,促进了日本文化艺术和生产力质的飞越。

中日两国的官方交往始于汉代,《汉书·地理志》载:"乐浪(朝鲜北部)海中有倭人(中国古代对日本人的称呼),分为百余国,以岁时来献见。"这表明,中国与日本各小国间的朝贡关系在汉代基本确立,且以朝鲜半岛为中介。日本列岛内部的一些小

① 王介南. 中外文化交流史[M]. 太原:山西人民出版社,2011:185-186.
② 司马迁. 史记[M]. 北京:中华书局,1959:212.
③ 司马迁. 史记[M]. 北京:中华书局,1959:2682.

国还多次接受中国统治者的册封,据日本考古发掘,曾有东汉光武帝刘秀赐予倭奴国的一枚刻有"汉委奴国王"汉隶白文字的方形金印出土[①]。而《后汉书·东夷列传》中对此也有记载:"建武中元二年(57年),倭奴国奉贡朝贺,使人自称大夫,倭国之极南界也,光武赐以印绶。"这一物证更重要的意义在于证明了汉字在汉代已传入日本。《隋书·东夷传·倭国》曾言汉字传入日本以前,日本和朝鲜一样:"无文字,唯刻木结绳。"随着汉文、汉字书籍不断输入,日本人普遍接受并移植了中国的书法篆刻艺术。

中国与日本的朝贡关系在魏晋得到了进一步巩固。据《三国志·魏书·倭人传》载,倭女王卑弥呼遣使来朝献曹魏:明帝"景初二年(238年)六月,倭女王遣大夫难升米等诣郡,求诣天子朝献"。魏明帝回赠给倭女王丝织品、铜镜、珍珠等珍贵礼品,并册封卑弥呼为"亲魏倭王",赐金印紫绶。尽管魏晋时期政权更替频繁,然而日本对中国的遣使求封从未间断,《北史·列传第八十二·倭国》指出:"历晋、宋、齐、梁,(倭国)朝聘不绝。"这种交往对我国文化艺术的东渐起到了推动作用。日本钦明天皇十三年(552年)中国佛教又由百济正式传入日本。《日本书纪》载:"百济圣明王遣西部姬氏达率怒唎斯致契等,献释迦佛金铜像一躯,幡盖若干,经论若干卷,……此法能生无量无边福德果报,乃至成辨无上菩提,譬如人怀随意宝,逐所须用,尽依情,此妙法宝亦复然,祈愿依情无所乏。且夫远自天竺,爰泊三韩,依教奉持,无不尊敬。"随着汉字在日本的普及与佛教的东传,日本的思想、文化艺术便以佛教为中心展开,中国的佛经书法、造像艺术、寺院建筑等也深刻地影响了日本佛教艺术的发展。

隋唐以前,朝鲜半岛在把中华文明传播至日本的过程中起到了重要的桥梁作用。到了隋代,日本皇室主动与华交往,摆脱了间接接受中国文化艺术的状态,并派遣大批遣隋使、遣唐使及留学生和学问僧来华,长期居留中国学习先进的知识,不仅学习文学、各门艺术和生产技能,还全面接受中国的思想文化和政治经济制度。可以说,那时的日本"把中国的文化,各种上层建筑的意识形态,差不多和盘地输运了去"[②]。隋朝的三十余年里,日本派出了4批遣隋使;到了唐代更甚,从唐贞观四年(630年)至乾宁元年(894年),日本官方正式派出遣唐使达19次之多,其中除去3次"送唐客使"和1次"迎入唐使"及2次因故未成行外,正式来华的有

① 1784年在日本九州福冈县志贺岛村被发现。
② 郭沫若.今昔蒲剑[M].上海:新文艺出版社,1953:66.

13次。① 唐代造型艺术对日本的传播很大一部分要归功于佛教僧侣。据统计,在公元7世纪初,随遣唐使船来唐求法的日本学问僧达90余人,人数远超日本留学生,在长安的外国僧侣中,以日本僧侣最多。② 弘扬佛法成为传播艺术的动力,随着留学僧带回的写经、画像、佛像等佛教艺术品及创作技法不断输入日本,同时期唐代佛教艺术的壁画题材、造像特点、建筑风格等在日本佛教艺术中依次呈现出来。奈良时代(708—781)的日本造型艺术皆是以唐朝造型艺术为基础发展的。在日本僧侣入唐求法的时候,日本朝野也醉心于模仿唐朝宫廷。遣唐使通过朝贡贸易获得的中国"唐货"往往只有日本皇室贵族才能拥有,皇室子弟善用笔墨纸砚作画,贵族女子则使用琥珀、螺钿镶嵌的唐代宝饰镜来梳妆打扮。

除了日本人来华学习传统造型艺术,中国方面也有主动去往国外的使节、商旅、僧侣,尽管他们的初衷可能是政治、贸易交往或传播宗教的需要,却为传统造型艺术的国际传播发挥了重要作用。影响最大的是唐代高僧鉴真于公元754年东渡日本传教弘法,向日本传授了中国书画、造像、建筑、工艺等方面的知识。晚唐时期,中国战乱连连,加之日本财政收紧,日本停止派遣遣唐使,至此,中日交流又进入一个新时期:从唐末公元841年至1116年宋徽宗年间的270多年里,中日间没有政府官方往来。③ 中国的陶瓷器、宗教用具、笔墨纸砚、丝织品等主要是通过中国民间商船东渡贸易的途径流入日本的。

(3) 对越南的传播

越南北部与中国接邻,隶属于东南亚范围。汉唐时期,虽然中国与东南亚的艺术品贸易交往频繁,但较之古印度,中国艺术对东南亚地区的影响要逊色很多。④ 越南则例外,和其他东南亚诸国不同,越南的造型艺术发展同朝鲜、日本一样,主要是接受和传承了中国艺术的形式与风格,受到中国的佛教和儒学制约。现代越南以越族为主,其祖先是中国南方百越人中的一支,在古代通过移民迁徙至越南。据

① 姚嶂剑.遣唐使:唐代中日文化交流史略[M].西安:陕西人民出版社,1984:17-18.
② 木宫泰彦.日中文化交流史[M].胡锡年,译.北京:商务印书馆,1980:126-149.
③ 滕军,等.中日文化交流史:考察与研究[M].北京:北京大学出版社,2011:165.
④ 除了越南,缅甸、柬埔寨、印度尼西亚等东南亚诸国被西方学者称作"印度化国家",它们与古印度的商业贸易及文化交流频繁,古印度梵文、巴利文被普遍使用,印度造型艺术尤其是印度佛教造型艺术对东南亚诸国的传播和影响深刻。

《后汉书·南蛮西南夷列传》载,中国与越南的最初接触是周代初年,有一个"越裳国"①,在周公居摄六年(公元前1110年)来献贡:"越裳以三象重译而献白雉。"公元前214年,秦始皇平定南越国,设置了桂林、象郡、南海三郡,象郡即今越南南部。汉武帝时,越南也在汉朝统治范围,中原的官吏、商人和移民也就很自然地将中原的物产、生产技术、典章制度及文学艺术输入越南,促进了越南的社会发展进步。此后至唐末长达一千年的时间内越南都是在中国的统辖下,唐晚期,越南独立,但与中国仍保持"藩属"关系,文化艺术深受中国影响。

综上所述,汉唐时期的中国传统造型艺术几乎都表现为单向输往"汉文化圈"诸国的状态,朝鲜、日本、越南等地的造型艺术均传承自中国。隋唐以后,中国文化、经济、政治大规模外传,促使这些国家全面"唐化",进一步加深了中国传统造型艺术在"汉文化圈"的影响力。

三、宋元——对外传播的海路繁盛

宋元造型艺术的域外传播仍是以艺术品对外贸易及和平时期中外人员的人际往来传播为主,与汉唐不同的是,艺术品贸易主要是经由海路运输的。这一时期,人们已经能够利用指南针准确定位并熟练运用季风规律出海返航,航海范围及安全性提高,使海上丝路贸易迎来了繁荣期。两汉至唐代,中国对外交通以陆路为主,唐晚期开始,经济重心南移,南方逐渐成为经济发达区,海上交通也得到迅速发展。到了宋代,在各方面因素的作用下,中外海上丝路取代陆上丝路居于主导地位。蒙元时期更堪称"古代中西交通史之极",中外交通四通八达。不但陆路交通出现短暂繁荣,直通波斯、阿拉伯、俄罗斯和欧洲,海路交通也开创了前所未有的新局面,中国与日本、朝鲜、东南亚、印度、波斯湾乃至非洲的勿斯里(埃及)、默伽猎(摩洛哥)、弼琶啰(索马里地区)等国家和地区的交通便利。

海外贸易带来的经济效益促使宋元统治者格外重视对外经济交往。北宋建立之初,宋太宗就多次派遣使节携带丝绸等礼品出使海外,招揽外国商人来华。据《宋会要辑稿·职官》载,宋太宗雍熙四年(987年)"遣内侍八人,赍敕书、金帛,分四纲,各往海南诸蕃国,勾召进奉,博买香药、犀牙、珍珠、龙脑;每纲赍空名诏书,于所

① 即今越南中部或南部。

至处赐之"①。因此,海外贸易得以迅速发展。宋神宗有意招徕海商,"笼海商得法",要求臣下"创法讲求",积极推动对外海上贸易,以期"岁获厚利,兼使外藩辐辏中国"②。广州、泉州、扬州、杭州、宁波等都是北宋对外贸易的港口,北宋政府在这些城市设立了"市舶司",专门接待外商,市舶司征收的税款和实物也成了北宋的重要财政收入③。据《诸蕃志》载,泉州的丝绸远销新罗、越南的占城、柬埔寨的真腊、印度的南毗和故临、斯里兰卡的细兰、菲律宾的三屿、印度尼西亚的三佛齐等 20 个国家及地区,产品主要包括绢伞、绢扇、白绢、锦绫、五色绢、丝帛等。南宋政府较之北宋更加重视海上艺术品贸易,积极鼓励中国商人到海外经商。元朝统一中国后,继承了宋积极发展海外贸易的政策,并完善了相关制度,船舶更坚固,运载量大。14 世纪来华的摩洛哥旅行家伊本·白图泰在他的游记中提及:"中国船只共分三大类……大船有十帆至少是三帆……每一大船役使千人:其中海员六百,战士四百……此种巨船只在中国的刺桐城(泉州)建造,或在隋尼凯兰(广州)建造。"④加之新航线的不断开辟,元代海上交通达到了空前开阔的境地。元世祖甚至向海外宣称:"诸蕃国列居东南岛屿者,皆有慕义之心,可因蕃舶诸人宣布朕意,诚能来朝,朕将宠礼之,其往来互市,各从所欲。"⑤元人汪大渊曾游历阿拉伯及东南亚,并根据亲身经历撰写了《岛夷志略》,他不但提及海外对中国物资的需求主要是丝绸、陶瓷、金银和金属器皿,还在书中形容道:"皇元混一声教,无远弗届,区宇之广,旷古所未闻。海外岛夷无虑数千国,莫不执玉贡琛,以修民职;梯山航海,以通互市。中国之往复商贩于殊庭异域之中者,如东西州焉。"足见元代海外艺术品贸易的繁荣盛况。随着海路的发展,作为日用品的各类陶瓷器的外销在宋元也迎来高潮:"在中国的出口货中,宋初便是以金、银、缗线、铅、锡、杂色帛、瓷器为主,其中尤以丝帛、瓷器为主,在宋元时代始终是出口货的两大台柱。"⑥由于北宋政府曾严禁铜钱外流,南宋宁宗嘉定十二年(1219 年)明确规定购买外国货物应使用绢、帛、棉、绮或瓷器为

① 徐松. 宋会要辑稿[M]. 北京:中华书局,1957.
② 李焘. 续资治通鉴长编·附拾补五[M]. 黄以周,等辑补. 上海:上海古籍出版社,1986.
③ 这种市舶贸易与以往的朝贡贸易或单纯的民间贸易活动不同,它属于一种宋朝政府与国外私人海商之间的贸易关系。对于中国来说,以往的朝贡贸易更多的是体现一种政治关系,经济利益则是次要的。而在宋元,这种市舶贸易则是政府的主要财政来源。
④ 伊本·白图泰. 伊本·白图泰游记[M]. 马金鹏,译. 银川:宁夏人民出版社,2000:486.
⑤ 宋濂. 元史[M]. 北京:中华书局,1976:140.
⑥ 沈福伟. 中西文化交流史[M]. 2 版. 上海:上海人民出版社,2006:234.

等价交换物,元代还曾禁止丝绸出口,这些政策无疑促进了瓷器的外销。《萍洲可谈》卷二还记录了当时陶瓷器的出口盛况:"舶船深阔各数十丈,商人分占贮货,人得数尺许,下以贮物,夜卧其上。货多陶器,大小相套,无少隙地。"宋元的瓷器经由海上"陶瓷之路"运销世界各国,深受海外的欢迎。宋代赵汝适在《诸蕃志》中列举仅从泉州运出的瓷器就销往24个国家和地区,汪大渊的《岛夷志略》中也有当时外销瓷器的详细记载,分为青白花瓷、青白瓷、青瓷和处州瓷四类,外销地区达44个。① 近年来的考古发掘中,在东南亚、南亚、西亚、东非、北非、欧洲等地均有宋元瓷器及残片出土,且有不少保存完好的珍贵瓷器藏于各国博物馆内。

宋元造型艺术的海外传播除了通过丝绸、陶瓷器等艺术品的贸易外,也会通过中外商旅、移民等人员的直接往来进行艺术信息的传递。13世纪蒙古人的铁骑横跨亚欧大陆,建立起了一个横跨亚欧的蒙古帝国,从而促使中西陆路交往出现了短暂的繁荣。蒙古西征令中华文明为更广泛的人所知晓,由于蒙古最远将疆域扩展到黑海和波斯湾地区,从而打破了唐末以来中西陆路的疆域限制,使中国与中亚、西亚以及欧洲之间的交通线连贯起来。蒙古帝国在这条交通线上还建立了驿站传讯系统,保证庞大的帝国内部信息传递和交通的畅达。并且,蒙古军队所至之处,"他们就把这条道路开放给商人和传教士,使西方和东方在经济上和精神上进行交流成为可能"②。一方面,伴随蒙古大军的数次西征,许多外族和外国人侨居中国,元朝全国各地都有西域人士,有些人长期居住中国,受中国儒家文化熏陶和传统礼俗熏染,成为"华化的西域人"。其中不乏擅长中国书画诗文的艺术家,华化西域人中最善书法的当属康里人巎巎,善楷、行、草各种书体,《书史会要》认为他的"正书师虞永兴,行草师钟太傅、王右军。笔画遒媚,转折圆劲"。巎巎书法之名可与赵孟頫比肩,《式古堂书画汇考》卷二十中张灿《赵巎二公翰墨歌》:"元朝翰墨谁擅场? 北巎南赵高颉颃,二公才名盖当世,片楮传播如圭璋。"③擅长绘画的画家属移居燕京的回回人高克恭,董其昌在《画旨》中评价高克恭的山水画:"元季四大家,以黄公望为冠,而王蒙、倪瓒、吴仲圭与之对垒。此数公评画,必以高彦敬(克恭)配赵文

① 王介南. 中外文化交流史[M]. 太原:山西人民出版社,2011:224-232.
② 道森. 出使蒙古记[M]. 吕浦,译. 北京:中国社会科学出版社,1983:29-30.
③ 沈福伟. 中西文化交流史[M]. 2版. 上海:上海人民出版社,2006:229.

敏,恐非偶也。"①另一方面,汉人和蒙古人也随军大规模移民到西域诸地,元代民族迁徙的浪潮促使中国的生产技术、艺术品及各门艺术创作技法不断被带到国外。这一时期中国传统造型艺术对西域诸国传播和影响较大,特别是中国画在波斯文化圈的影响,著名的波斯细密画②就深受中国绘画艺术的启发。在中国画的熏陶下,波斯细密画的线条刻画工整细腻、色彩明快艳丽,装饰感极强。在题材上,湖光山色、才子佳人成为穆斯林画家积极描绘的主题,同时,龙凤、麒麟、飞鹤、牡丹、莲花等动植物形象也不断成为他们的表现内容。

著名意大利旅行家马可·波罗也是在13世纪来到中国,并在回国后通过口述撰写了《马可·波罗游记》,轰动了世界。这是第一部向欧洲介绍蒙元时期高度发达的中华文明的著作,它的出版震撼了当时的欧洲,促使欧洲人萌发前所未有的决心,迈向这个富硕、地大物博的东方文明古国。马可·波罗后,摩洛哥旅行家伊本·白图泰经由海上到中国,并著有《伊本·白图泰游记》,他在书中称赞中国瓷器首屈一指,还特别提到了中国绘画艺术,他认为:"中国人的艺术是世界上最优秀的,这是在许多书籍中做出了评价、得到普遍承认的事实。尤其是绘画,技法精湛、趣味高超,事实上任何一个国家,无论是西方基督教国家还是其他国家,都远远不能达到中国的水平。他们的艺术才能是非凡的。"③此后,欧洲的许多旅行家记录他们来中国旅行的游记著作,都推波助澜诱发了欧洲对中国的好奇心和憧憬,为明清造型艺术在欧洲的传播起到了一定程度的推动作用。

四、明清——对外传播的高潮衰退

近代以前的明清,是中国与欧洲交往的一个历史转折期。

对于中国而言,由于明初统治者的保守思想加之奥斯曼帝国阻隔及中亚战乱,西北陆上丝路渐趋衰落。在海上贸易方面,明又放弃了市舶贸易,改由官方操控的朝贡贸易。由此,迎来了中外朝贡贸易的最高峰——1405至1433年永乐年间,郑和七次率船队远航——谱写了古代中国官方主动对外输出陶瓷器、丝绸等工艺品最辉煌的一页。郑和船队无论是规模、人数、活动范围还是持续时间都堪称世界古

① 陈辞.董其昌全集(中册)[M].石家庄:河北教育出版社,2007:62.
② 13至17世纪波斯文化圈内流行在手抄经典、民间传说等书籍中配合文字的小型插图或边饰图案。
③ 苏立文.东西方美术的交流[M].陈瑞林,译.南京:江苏美术出版社,1998:42.

代航海史上的创举,郑和下西洋比西方哥伦布发现美洲新大陆和达·伽马抵达印度的地理大发现,还要早半个多世纪。然而,这种官方大规模对外传播的行为犹如昙花一现,加之明代对民间贸易又实行严厉的"海禁"政策,郑和之后,中国转为保守的闭关锁国,中国主动对外交往活动便陷入了低谷。

而欧洲方面,结束了黑暗的中世纪,进入文艺复兴、原始资本积累和海外殖民扩张的新时代。15世纪末16世纪初,欧洲地理大发现及东方新航线的开辟,让古希腊罗马作家笔下神秘的塞里斯,中世纪旅行家马可·波罗游记中富硕的契丹第一次真切地呈现在欧洲人面前。此后,中外交通全面转向海道,中国对西方的交往也从过去与中亚、西亚至欧洲地区完全转到直接与欧洲的联系上来,这为中国艺术品大规模对欧洲传播创造了条件。17至18世纪,是西方主动展开对华贸易的黄金时代,中国艺术品对外贸易空前发展。来中国沿海贸易的欧洲商船大增,欧洲人为了征服这块东方沃土,实现发财致富的愿望或传播上帝的福音,不断搭乘商船来到中国。当时的广州港停靠着欧洲各国的商船,中国丝绸、瓷器、漆器、茶叶等大宗外销商品都是从广州运往里斯本、阿姆斯特丹、普利茅斯等欧洲港口的。由于利益的驱使,中国闽粤及江浙沿海地区的商人也冲破"海禁",私自泛海到外国经商者甚多。因此,明清时期的中国沿海地区商贾海上走私贸易频繁。同时,大批的欧洲传教士来华,通过他们的书信往来不断将有关中国文化艺术的信息播传欧洲,在很多领域对西方产生了影响,令欧洲刮起一股强劲的中国风暴。

总体来说,自郑和下西洋结束至清末鸦片战争前的几百年里,中国政府的对外政策是封闭自锢的,中国从经济、政治到文化停滞不前,封闭保守让中国由先进变成落后,在对外传播中国文化艺术方面,也由汉唐以来的主动传播逐渐转为被动传播,尽管在17至18世纪中国文化艺术对欧洲产生了巨大影响,但这种"东学西传"更多的是一种"东学西被",到18世纪末至19世纪初,中国文化更丧失了主动走出国门对西方乃至世界产生影响的能力。19世纪开始,伴随欧洲兴旺发达的是中国的贫穷与落后,中西方的文化交流也发生了彻底的反转——由以往"东学西渐"为主转为"西学东渐"为主,西方文化艺术逐渐占据主导地位,并开始影响中国近代历史进程。

1. 官方对外传播的高潮与衰退

明朝初期实行的朝贡贸易,是当时的中国与海外经济交往的唯一渠道。其主

要目的是笼络海外诸国,造就一个"万国来朝""四夷宾服"的国际环境,并为明朝官方取得海外贸易的主动权。万历年间,郑和七下西洋将海上丝路的官方贸易推至最高潮。郑和下西洋增强了中国在东南亚、印度洋及非洲地区的政治影响力,而且郑和的船队有雄厚的国库支持,每次都会携带数量可观的瓷器、丝绸、茶叶、金币、铜钱、中药材等独具中国特色的产品,以官方朝贡贸易的方式"赐赠"给所至各国,这些国家也都乐于通过官方途径同中国发展贸易关系。各国统治集团和商人纷纷来华"献贡",收回的国外货物用于充盈国库,正如严从简所言,"自永乐改元,遣使四出,招谕海番,贡献毕至,奇货重宝,前代所希,充溢库市"①。然而,郑和远航的目的并不在经济利益而主要为宣扬国威,出于"厚往而薄来"的大国气度,这种朝贡贸易不但不能有效发展国家经济,反而逐渐成为负担:"连年四方蛮夷朝贡之使,相望于道,实罢中国。"②有时甚至对海外国家施以无偿的经济支持,比如东南亚地区建造寺庙、宝塔建筑所需的砖瓦琉璃都是郑和船队带去的。最终,因国力无法支持而被迫终止。郑和大航海行动的中断宣告了明代官方为主导的对外贸易鼎盛时代的结束,中国也退出了当时正在酝酿的世界市场,其消极负面的影响是不言而喻的。与此同时,对于民间私人对外贸易,明朝实行较为严厉的"海禁",多次明确颁布禁令,禁止私人出海从事商贸活动,甚至禁止捕鱼,一度使中国海帆绝迹。

明末清初的 16 世纪至 17 世纪,欧洲人开辟了新航路,葡萄牙、西班牙、荷兰、英国相继用炮舰武力来开拓他们对远东及中国的殖民贸易地,屡次威胁中国主权。尽管如此,中国政府仍坚持不与欧洲通商,继续实行"海禁",这种闭关锁国的政策阻碍了东西方海上贸易的正常交易,但东南亚及中国沿海的欧洲商船与日俱增,巨大的海外需求在一定程度上刺激了浙江、福建一带沿海地区民间私人海外贸易的发展。据统计,自万历三十年(1602 年)荷兰建立东印度公司之后八十年间,仅由东印度公司辗转贩运的中国明清瓷器就多达 1 600 万件。③ 而根据另一项数据统计显示,1572 至 1644 年明朝灭亡,全球三分之二的大陆地区与中国有贸易关系,不仅邻近的日本、朝鲜诸国,就连葡萄牙、西班牙、荷兰等欧洲国家以及它们在亚洲和美洲的殖民地也都卷入与中国的远端贸易之中,使以陶瓷、丝绸为代表的中国商品遍

① 严从简. 殊域周咨录[M]. 北京:中华书局,1993.
② 参见《明成祖实录》卷二百三十六"永乐十九年四月"条.
③ 冯先铭. 中国古陶瓷的对外传播[J]. 故宫博物院院刊,1990(2):11-13.

及全球,世界货币——白银总量的三分之一甚至更多源源不断流入中国。① 可见,当时中外民间艺术品贸易之盛。后来,西班牙、葡萄牙等国屡次派遣使节到北京商谈开放通商口岸允许对外贸易之事,直到清朝康熙二十三年(1684年),清朝政府最终结束"海禁",并于1685年正式开海贸易,在广东、福建、浙江和江南四省设海关,管理对外贸易;同时为加强对外贸易管理,1686年在广州又设立洋行垄断中外贸易。海禁终止之后,欧洲各国与中国沿海的定期贸易就更加频繁起来。

值得注意的是,在17至18世纪,中国瓷器、丝绸、漆器、壁纸等各种外销艺术品持续不断输入欧洲诸国,激发了欧洲人崇尚中国艺术的热潮。当时的欧洲艺术,正从巴洛克风格转为洛可可风格,艺术的发展与启蒙思想呼应,极力倡导个性解放,摆脱巴洛克追求雄伟宏大、矫揉造作及过分注重形式的传统,追求一种生动优美、新奇精致,重自然情趣而不尚雕琢的洛可可样式。而中国的艺术风格恰好符合了洛可可艺术发展的需要。因此,中国艺术在欧洲备受推崇。欧洲各国宫廷贵族视中国的外销瓷、丝绸、漆器等外销艺术品为稀世珍宝,竞相购藏,特别是外销瓷器运到欧洲销售的价格仍堪比黄金,18世纪的欧洲报刊就曾报道:"瓷器精美而昂贵,只有达官显贵才买得起。"② 狄德罗在《百科全书》中的"中国"条目盛赞:"中国民族,其历史之悠久,文化、艺术、智慧、政治、哲学的趣味,无不在所有民族之上。"18世纪初一位法国诗人写道:"来啊,观赏这件瓷器,吸引我的是它的绚丽。它来自一个新的天地,从未见过如此优美的艺术。多么诱人,精致超俗,来自中华,它的故土。"③ 整个欧洲社会掀起了一个世纪的"中国热","中国风格"(或中国趣味、中国情趣,法语chinoiserie)的艺术品也为各国宫廷王储贵族、文人学者乃至普通民众所争相追捧,中国瓷器、漆器、刺绣丝织品、绘画、园林建筑不断成为当时欧洲艺术家、园艺师、建筑师效仿和参照的范本。

2. 在华传教士的接受与传播

"中国的瓷器、丝绸、漆器、壁纸这些商品成为传播中国文化的载体。当然中国绘画西渐的主要途径还是到中国来的耶稣会传教士。"④ 西方基督教在中国传播最

① 樊树志."全球化"视野下的晚明[J].复旦学报(社会科学版),2003(1):67-75.
② 李喜所.五千年中外文化交流史[M].北京:世界知识出版社,2002:389.
③ 周一良.中外文化交流史[M].郑州:河南人民出版社,1987:60-61.
④ 李倍雷.中国山水画与欧洲风景画比较研究[M].北京:荣宝斋出版社,2006:341-342.

早可以追溯到唐代的景教,元代也里可温教则是基督教第二次传入中国。明清之际,葡萄牙殖民势力东扩,罗马教廷派出大批传教士随来华商船进入中国内地,在全国传布天主教,开始了基督教在中国的第三次传播。实际上,西方来华的这批传教士后来都不自觉地充当了中西文化艺术交流的先锋和桥梁:"西方的声光化电,甚至立宪共和的文化思想由他们传进来,中国的经书典籍以至一些戏曲由他们传出去。"①对于东西方艺术的传播,他们既向中国传播了西方绘画、建筑、音乐艺术,同时,他们也是中国传统造型艺术的直接接受者和对外传播者。由于耶稣会本身要求传教士定期向罗马教廷上交他们传播福音之地的活动及见闻,因此,明清时期的欧洲人可以从他们寄往罗马教廷的文字报告及携带回国的中国书籍、铜版画册中了解到中国传统造型艺术的相关信息,尤其是对中国绘画和建筑园林艺术的传播,来华传教士更是起到了至关重要的作用。

第一,传教士宫廷画师对中国绘画的接受。"耶稣会在欧洲的传教路线就是走上层传教和通过文化传教的路线。……来华的耶稣会士们也继承了他们修会的传统,将他们的触角伸到了北京的紫禁城中。"②欧洲传教士为了达到长期在中国传教的目的,自晚明利玛窦为万历皇帝修自鸣钟开始,一直通过在宫廷供职参与宫廷或皇家事务,博取皇帝欢心,以拓展传教事业。他们往往以皇族教师、外交使节、机械师、画师、医生等身份长期居留中国宫廷。清代康雍乾三帝,都对艺术尤其是绘画艺术兴趣浓厚,延揽了众多西洋画师供职于宫廷(见表1.1)。这些西洋画师为推进"西画东渐"做出了贡献,在同时期清廷供职的中国画家的作品中,可以明显看出西方绘画的影响。更为我们所关注的是,他们还是中国画艺术的接受者。尽管这些传教士中的一些人曾多次流露对使用中国画具创作中国画及在宫廷供职的不满情绪③,但是,不得不承认,他们的中国画作品的确开创了一种中西融汇的院体新画风。

① 梁念琼.主动与被动:中西文化交流关系嬗变的思考[J].船山学刊,1997(2):35-40.
② 张西平.欧洲早期汉学史:中西文化交流和西方汉学的兴起[M].北京:中华书局,2009:86.
③ 欧洲传教士画家之所以供职宫廷,主要还是为了传播宗教。因此,对于听命于中国皇帝进行绘画创作显然不是出于自愿。比如1754年,王致诚在避暑山庄为皇帝绘制歌功颂德的纪念画时,给钱德明神父写信:"难道我们就永远这样劳苦地工作下去吗?离上帝如此遥远,失去了任何精神食粮,我很难说服自己这一切都是为了神的光荣而工作!"

表1.1 清朝宫廷的欧洲传教士画师

姓名	生卒年	国别	供职皇帝
利类思(Ludovic Bugli)	1606—1682	意大利	清顺治 康熙
马国贤(Matteo Ripa)	1692—1746	意大利	清康熙 雍正
郎世宁(Giuseppe Castiglione)	1688—1766	意大利	清康熙 雍正 乾隆
王致诚(Jean Denis Attiret)	1702—1768	法国	清乾隆
艾启蒙(Jgnatius Sickeltart)	1708—1780	捷克	清乾隆
贺清泰(Louis Poirot)	1735—1814	法国	清乾隆
安德义(Joannes Damascenus Salusti)	？—1781	意大利	清乾隆
潘廷章(Joseph Panzi)	？—1812前	意大利	清乾隆

清朝统治者爱好西学者首推康熙,无论是西方的数学、物理、天文、医学还是绘画、音乐等艺术,他都感兴趣。康熙三十一年(1692年),"宫殿里建立起绘画、雕刻、雕塑以及为制作时钟和其他计算工具的铜铁器工匠之类的'科学院'。皇帝还经常提出要以欧洲的,其中包括巴黎制造的各种作品为样品,鼓励工匠与之竞赛"①。康熙对西洋绘画的写实技法颇为赞赏,他曾命令在朝传教士向罗马教皇写信,要求"选极有学问天文律吕算法画工内科外科几人,来中国以效力"②。于是,马国贤神父就以画家的身份进入清廷,成为宫廷画师。马国贤深知"绘画是必须的,可以帮助传教士获得一些好处","上帝之所以让我掌握绘画的技能不仅仅是想让我在北京成为画家,而且还想以画家的名义使我在宫廷立足以便传教"③。入宫供职后不久,马国贤就将欧洲铜版画介绍给康熙,但他意识到纯粹的西洋绘画并不能完全适应中国人的审美习惯。因此,他积极运用中国的原材料进行西洋铜版画创作,并利用西洋铜版画技法表现中国传统山水画风格。经过不断试验,他最终完成了铜版画《避暑山庄三十六景图》《热河行宫三十六景》)的雕刻和印刷工作。马国贤在中国的绘画创作实践可以认为是中西融合画风的最早尝试。

康熙后期设立了"西洋画房",专门安置西洋画师。康熙五十四年(1715年),意

① 转引自刘潞.康熙与西洋科学[N].中国文化报,2009-09-13.
② 北平故宫博物院.康熙与罗马使节关系文书(影印本)[M].北京:北平故宫博物院,1932.
③ RIPA M. Storia Della Fondazione Della Congregazione E Del Collegio De'Cinesi. Napoli:Dalla Tipografia Manfredi,1832:332.

大利传教士郎世宁来到北京,开始了他长达半个世纪的宫廷画家生涯。任职期间,郎世宁对中国画的人物、花鸟、山水各科均有涉足,作品除了皇家肖像画,还创作战争、狩猎等题材的大型历史纪实画。他不但将西方绘画的技法传授给中国宫廷画家,同时积极学习使用中国画工具,借鉴中国画的传统技法和构图,并和中国的宫廷画家合作绘制大型国画。通过不断创作,郎世宁开创了中西融合绘画艺术的新风格和新画派——新体画。郎世宁的国画作品"运用西方画法极其慎重和有限,表现出对中国绘画传统的充分尊重。同时中国传统的山石树木画法也有了相当明显的西方画法的写实倾向"①。实际上,尽管最初是因为康熙对西方注重写实的绘画艺术产生兴趣,这些西方传教士才得以在宫廷供职,但是,无论是郎世宁还是后来的王致诚、艾启蒙、安德义、潘廷章等传教士画师,为了适应中国皇帝的审美趣味,他们几乎都效仿新体画法,努力学习中国传统绘画的表现技巧并运用到自己的作品当中,且以传承中国传统院体画风格为主。这些传教士画师当中,王致诚的绘画功力仅次于郎世宁。1738年,王致诚还曾抱怨说自己不得不痛苦地使用中国工具材料作画,没有时间绘制西方的宗教画。1743年,王致诚在另一封信中又提及自己主要是在绢帛上画水彩,很少用西方的方式作画,除非是绘制肖像画。②除了传教士画家,当时的中国宫廷画师也多受郎世宁新体画影响。因此,这种中西融合的新画风成为当时中国宫廷绘画的主流。

第二,传教士对中国传统造型艺术的传播。来华传教的耶稣会士为中国传统造型艺术在欧洲的传播起到了重要的媒介作用。除了供职于宫廷的画师,游走于各地的传教士也能接触到中国传统造型艺术,并把他们的见闻汇报到欧洲。17至18世纪的欧洲人所了解到的中国艺术知识,除了各种外销艺术品,主要就来自这些耶稣会士从中国寄回来的文字报告和返国时带回的书籍、画册等物品。德国著名耶稣会学者基歇尔(Athanasius Kircher)根据当时来华耶稣会士的见闻和带回的书籍、木刻版画等第一手资料,撰写了《中国图说》一书。虽然他并未来过中国,《中国图说》却成为推动欧洲"中国热"最具影响力的著作之一,在对中国绘画艺术的传播方面起到了推动作用。英国学者哈克尼介绍:《中国图说》"全书为拉丁字,后译为

① 苏立文.东西方美术的交流[M].陈瑞林,译.南京:江苏美术出版社,1998:71.
② 苏立文.东西方美术的交流[M].陈瑞林,译.南京:江苏美术出版社,1998:67-71.

法文;凡爱中国物者,无不爱读其书;至数十年不衰"①。书中的多幅铜版画插图,也是以在华传教士带回的绘画和木版画作品为蓝本刻制的,比如介绍中国人的儒教、道教及佛教偶像崇拜问题时,有两幅神像的插图就明显是中国木刻版画及佛画的仿制之作:"这是由西方人绘制的最早的有着中国风格的画作,但基歇尔在书中并未对此加以说明。"②(如图1.1、图1.2)当时中国绘画艺术在欧洲的影响力并不如瓷器等工艺美术那么大,西方人对中国画的兴趣更多是出于好奇与中国风的流行。欧洲人根深蒂固地坚持刻画对象的立体写实传统与中国绘画注重平面线条表现、追求神似气韵是相悖的,即使是华托这样的画家,对中国绘画的模仿也是点到为止。英国的《世界》杂志在1755年还发表过一篇文章,一方面承认中国人擅长花鸟

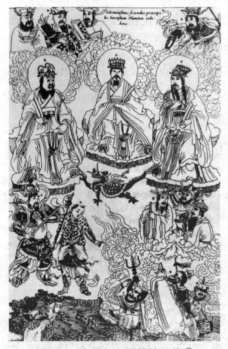

图1.1　中国各主要神的图像③

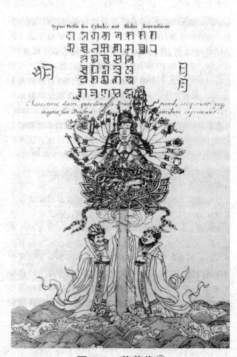

图1.2　菩萨像④

① 哈克尼.西洋美术所受中国之影响[M]//朱杰勤.中外关系史译丛:第一辑.北京:海洋出版社,1984:134.
② 苏立文.东西方美术的交流[M].陈瑞林,译.南京:江苏美术出版社,1998:98.
③ 阿塔纳修斯·基歇尔.中国图说[M].张西平,杨慧玲,孟宪谟,译.郑州:大象出版社,2010:259.
④ 阿塔纳修斯·基歇尔.中国图说[M].张西平,杨慧玲,孟宪谟,译.郑州:大象出版社,2010:266.

画,另一方面又认为中国人物画是"高度诙谐的作品","缺乏绘画艺术所具有的明暗、透视比例基础,缺乏为表现对象所必要的明暗强弱,色彩虽然鲜艳但是色调层次不够丰富。这种将自然形态拼凑在一起使人感到中国绘画的基础是支离破碎的"①。

对于中国园林艺术在欧洲的推介,宫廷画师马国贤功不可没。他曾受康熙的委派,根据实地观察和原有中国画家的绢本、木版画画稿②,完成了《避暑山庄三十六景图》的铜版画刻印。康熙看后赞赏有加,并把《避暑山庄诗》与《避暑山庄三十六景图》合为一册,大量复制,作为礼物送给皇族和亲王。后来,铜版画《避暑山庄三十六景图》及马国贤为画所作的说明一起在英国展出,对英国园林艺术产生了巨大影响,启示了当时在英国已经开始的园林革命,为中国园林风靡欧洲奠定了基础。马国贤还撰写了赞美中国园林的文章,他认为中国园林与西方园林不同:"我敢说中国园林师法自然,品位高雅,这样的园林在那不勒斯根本见不到。可以说,中国园林的本质就是师法自然。"③乾隆八年(1743年),宫廷画师王致诚在寄给巴黎友人沙达(M. d'Assant)的书信中,盛赞圆明园为"人间天堂",是"万园之园",他以一个画家的独特眼光,描述了中国圆明园富于变化的不规则之美:"中国人在建筑方面所表现的千变万化、复杂多端,我惟有佩服他们的天才弘富,我们和他们比较起来,我不由不相信,我们是又贫乏,又缺乏生气","人工的河流不像我们那样对称均匀地安排,而是布置得很自然,仿佛流过田野一样,沿岸两旁镶着一些凹凸的石块,自然而无雕琢。河流的宽窄不等,迂回有致,如同萦绕天然的丘石"。④ 他的这一信件的内容于1749年在《耶稣会士中国书简集》中公开发表。王致诚还将中国画家唐岱、沈源绘制的圆明园四十景图(加题跋共80幅)的副本寄回巴黎。马国贤、王致诚等传教士的信件令欧洲王室贵族们十分震惊,也启发了他们的建筑园艺师

① 苏立文.东西方美术的交流[M].陈瑞林,译.南京:江苏美术出版社,1998:111.
② 康熙皇帝在命令马国贤从事避暑山庄铜版画刻印之前,曾题咏避暑山庄三十六景并命令宫廷画师把三十六景画下来。据清朝文献记载,康熙五十一年(1712年):"奉旨:热河三十六景,每景各画详图二张,一张于绢板刊刻,另一张交带带去,于本板刊刻可也。钦此钦遵。画完之二张画报带去,伏乞命朱贵、梅雨峰以木板刊刻。"由此可知在马国贤之前已有绢本、木版两个版本。参见中国第一历史档案馆.康熙朝满文朱批奏折全译[M].北京:中国社会科学出版社,1996:813.
③ RIPA M. Storia Della Fondazione Della Congregazione E Del Collegio De'Cinesi. Napoli: Dalla Tipografia Manfredi, 1832:402.
④ 周一良.中外文化交流史[M].郑州:河南人民出版社,1987:61.

纷纷予以效仿,在英、法、德等国掀起了"中国园林热"。

中国瓷器烧制技术在欧洲的传播与普及,同样离不开传教士的文字介绍。《利玛窦中国札记》提及:"最好的瓷器是用江西所产的黏土制成。"①但是,在17世纪末,欧洲人依然不知道瓷器的原料、配方和制作过程。直到"18世纪耶稣会士带回更多的中国技术资料并被采用,欧洲才生产出真正的瓷器"②。1712年,在江西传教的耶稣会士殷弘绪(Dentrecolles)在寄给教会的信中提及景德镇瓷器的烧造工艺:"在景德镇逗留的日子使我有机会了解这种备受推崇并被运往世界各地的华丽的瓷器在此地的生产工艺。"③在信中,他详细介绍了景德镇瓷器的原料、品种、色彩及烧造工序。1716年,这封信被刊登在《专家杂志》上。1717年,殷弘绪将高岭土的标本寄回法国。1722年,殷弘绪再次将他在景德镇走访瓷器作坊的实地考察报告寄回欧洲,补充说明了瓷器烧造的一些注意事项。凭借殷弘绪的一系列文字报告和寄回的标本,随后,法国在当地勘察开发瓷土,最终由塞夫勒瓷厂成功烧造出瓷器。同一时期,德国的迈森瓷厂、英国的伍斯特瓷厂也都能生产瓷器。这些瓷厂在创立初期多数是仿制当时中国外销瓷烧造,采用中国的色彩、器形,并配以龙凤等中国瓷器的典型纹饰。

3. 对汉文化圈的影响

以上重点探讨了明代至清代晚期传统造型艺术对欧洲的传播情况,这是基于明清时中西交往是中外关系的主要方面。同一时期,书画、工艺、建筑等中国传统造型艺术对汉文化圈诸国的影响依然值得重视。16世纪开始,随着西方殖民者东来,中国和亚洲各国的交往不可避免地受到了影响,不过,中国与朝、日、越等国的官方使节来往及移民、商人、文人、僧侣的民间往来仍旧存在。日本遣明使节在明朝停留期间,他们时常会得到明朝官吏、文人所赠送的诗文、题跋、篆刻及书籍等。其中,遣明使僧的作用尤为重要,日本禅僧积极吸收宋元以来的中国水墨山水画法,加以日本国内"大和绘"趋于衰落,令仿宋元山水的绘画风格风靡日本画坛:"宋元风格的山水画发达起来……割断了与日本绘画传统的关系,从专门学习中国绘

① 利玛窦,金尼阁. 利玛窦中国札记[M]. 何高济,等译. 北京:中华书局,1983:15.
② 阿谢德. 中国在世界历史之中[M]. 任菁,等译. 石家庄:河北教育出版社,1993:301-304.
③ 杜赫德. 耶稣会士中国书简集:中国回忆录(二)[M]. 郑德弟,等译. 郑州:大象出版社,2001:87.

画技法起步,因而不用说技法了,就连画题、构图往往也不超出模仿中国画的范围。"① 著名禅僧画家雪舟等杨曾随遣明使到中国学习,在华期间,他描绘过无数中国的山水名胜,画法尽得中国画真髓,融宋元明各家所长,其画作甚至得到明宪宗的赞赏。19世纪中叶,朝鲜著名画家金正喜也曾以随行人员身份来华,并与中国文人交往,他的画风受到扬州八怪尤其是郑板桥的影响颇深,此后,其弟子赵熙龙、许维、李星应、尹用求等人的诸多作品中,亦有郑板桥墨竹、墨梅的笔意,落款甚至直接题写"仿板桥笔"。②

明清画家也有旅居国外的,比如17世纪的画家孟冰光就到朝鲜居留四年,一些朝鲜画家跟随他学习,使得清初的中国画风得以在朝鲜流传。另外,为躲避战乱,明代僧人逸然移居日本,登门求教者甚多,将当时中国的佛像画传开,形成了著名的"长崎画派"。据文献载,从17世纪中期到19世纪40年代,有不少长于绘画的中国人来到日本:陈贤、陈元兴、陈清斋、伊孚九、沈南蘋、高钧、高乾、郑培、费汉源、诸葛晋、宋紫岩、方西园、程赤城、李用云、张秋谷、费晴湖、孟涵九、江稼圃、江艺阁、陆云鸿、朱柳桥、陈逸舟、华昆田、颜毫生等。这些人多为商人,画作相当出色,他们在日本作画授徒,对日本绘画艺术产生了一定影响。③ 除了人员来往,明清时期输入汉文化圈诸国的国画作品及《芥子园画谱》《顾氏画谱》等画谱、书籍也给朝鲜、日本各国画坛注入了新鲜活力。

当然,还有大批华人华侨移居越南、柬埔寨、老挝、泰国、缅甸、马来西亚、新加坡、印度尼西亚、菲律宾等东南亚诸国,特别是15世纪初期郑和七下西洋的壮举,不但通过朝贡贸易向东南亚地区直接输入中国的瓷器、丝绸、漆器等艺术品,更重要的是郑和船队还引发华人移居东南亚,中国移民的加入进一步加深了中国文化艺术对东南亚地区的影响。16世纪,随着西方殖民者侵入东方,并逐步侵占东南亚,使之沦为殖民地或半殖民地,明朝与东南亚诸国的官方联系中断,中国与东南亚的交往仅限于民间商人、华人华侨的民间往来。

概而述之,古代传统造型艺术对外传播以中外人员直接的人际往来传播为主,

① 家永三郎. 日本文化史[M]. 刘绩生,译. 北京:商务印书馆,1992:115.
② 文凤宣. 扬州八怪画风对朝鲜末期画坛的影响[J]. 中国书画,2003(3):46-49.
③ 李喜所. 五千年中外文化交流史[M]. 北京:世界知识出版社,2001:516.

不但在传播速度上较慢,传播的范围在现代报纸、杂志、影视、互联网等大众传播媒介出现以前也相对较小。中国传统造型艺术除了对汉文化圈诸国传播的影响较为深刻外,对其他国家的输出和影响,往往限于外国的统治阶级、贵族阶层和社会精英分子等上层阶级群体,因为在信息传播技术并不发达的古代,只有他们才能接触到来自遥远中国的传统造型艺术品及其相关信息。因此,古代传统造型艺术在汉文化圈以外诸国的普通大众阶层的影响力是较为有限的。

第二节　近现代中国传统造型艺术的对外传播

　　古代中国经济发达、文化先进,中国传统造型艺术对域外的传播绝大多数时候是主动的,且几乎都是由中国单向流往域外的"出超"状态。传统造型艺术向世界各国广为传播,对许多国家和地区的艺术发展产生过重要影响,这主要是因为中华文化艺术本身具有强大的吸引力,促使外国人主动学习并接受中国优秀的文化艺术。无论是东亚汉文化圈诸国还是中亚、西亚、欧洲等非汉文化圈的国家和地区,都积极主动从中国文化艺术中汲取养分,发展本国的文化艺术。"历史上,中西方文化艺术交流和交往都是自觉的社会活动,就两者的关系而言,中国始终是主动的、先行的,欧洲则长期处于从属地位。"①但从15世纪末开始,欧洲的地理大发现改变了人们对世界的认识,中国与西方的欧洲国家有了直接联系,中国逐步被纳入欧洲国家建立的世界体系之中。19世纪中期的两次鸦片战争不但让中国坠入无底深渊,完全改变了中华文化对外输出的"出超"地位:"一向被认为是'高势文化'的中国文化,变成了'低势文化'。因此,在中外文化艺术交流中,由以'输出'为主,不得不变为以'输入'为主。"②欧洲列强以坚船利炮炸开了中国大门后,与清政府签订了一系列不平等条约,使中国被迫开放广州、厦门、福州、宁波、上海、天津、南京等通商口岸,并允许外国人在这些地区经商、居住、传教、办学。从此,无论是中国官方还是民间,以往那种主动对外传播传统造型艺术的活动骤减,当时国外对近现代以来中国传统造型艺术的发展状况几乎是漠不关心或知之甚少的。与此同时,中

① 曹桂生.艺术审美之维[M].北京:中国社会科学出版社,2012:176.
② 王介南.中外文化交流史[M].太原:山西人民出版社,2011:292.

国画坛流行"西画东渐"之风,文艺界转而向西方甚至日本学习欧洲先进的文化艺术,西方文化艺术反过来向中国大量传播和倾销。可以断言,近现代西方文明对中华文明的冲击是巨大的,加上中国经济落后、封建统治腐朽、社会动荡,导致国人文化自卑心强,更不用说主动对外传播国画、书法、篆刻等传统造型艺术。中国在中西文化艺术的交流与传播中的被动地位是显而易见的,就像美国学者马士(Hosea Ballou Morse)在其著作《中华帝国对外关系史》中描述的:"以前中国是处于命令的地位去决定国际关系的各种条件,而现在是西方各国强把他们的意图加在中国身上的时候了。"①

一、晚清——被动对外传播的高峰

晚清至民国初期,中国传统造型艺术的对外传播行为多数时候是被动的,甚至是被迫的。西方列强向清政府发动的侵略战争掠夺和瓜分了无数珍贵的艺术文物;由于巨大利益的驱使,一些古董商、盗墓分子和外国人勾结,非法走私各类艺术文物的现象猖獗;西方各国政府机构或私人还多次组织考察团专门来华发掘石窟寺、墓葬遗址并盗窃了大量中国的艺术文物。可以说,这些被动对外传播中国传统造型艺术的活动给我国造成了无法弥补的巨大损失。直到今天,欧美日诸国博物馆的展示柜和私人藏家的仓库中仍存有大量通过不正当渠道劫掠回国的中国古代艺术珍品。

从鸦片战争爆发开始至 20 世纪上半叶,不计其数的中国传统造型艺术精品主要通过三种渠道被动传到海外,即战争掠夺、文化盗窃和非法走私。

1. 西方列强的战争掠夺

16 至 18 世纪的两百年里,以外销瓷、丝绸为代表的中国商品在国际贸易体系中发挥了不可替代的作用,全球三分之二的大陆地区与中国有贸易关系,而中国货币"白银"也成为全球商品交易唯一的媒介和支付手段,构建了当时的国际贸易体系——全世界生产的白银总量的三分之一甚至更多源源不断地流入中国。② 德国学者弗兰克(Andre Gunder Frank)在《白银资本:重视经济全球化中的东方》

① 马士.中华帝国对外关系史(第一卷)[M].张汇文,等译.上海:上海书店出版社,2000:696.
② 樊树志."全球化"视野下的晚明[J].复旦学报(社会科学版),2003(1):67-75.

(ReOrient:Global Economy in the Asian Age)一书中指出:"在1800年以前,欧洲肯定不是世界经济的中心","世界经济秩序当时名副其实地是以中国为中心的……'中国贸易'造成的经济和金融后果是,中国凭借着在丝绸、瓷器等方面无与匹敌的制造业和出口,与任何国家进行贸易都是顺差。"①18世纪下半叶,欧洲列强为扭转对华贸易逆差开始向中国走私鸦片,牟取暴利。费正清在《剑桥中国晚清史》中叙述过当时的情况:"鸦片战争前夕,清朝的对外政策以三个长时期以来遵循的假定为依据:中国在战争中占优势;它善于使外来民族'开化';它有贵重商品可使外国人接受纳贡地位。这三个假定在当时都错了,而且最后一个假定到1839年尤其过时得厉害,因为它只适用于工业时代以前的商业往来的情况。那时外商来华只是为了购买中国货物。而此时西方制造商开始来寻找中国市场了。"②西方资本主义为了拓展中国市场最终导致了1840年鸦片战争的爆发,后来,列强多次对华发动侵略战争并签订一系列不平等条约,使中国不断丧失领土主权,逐渐沦为半殖民地半封建社会。实际上,自1840年鸦片战争爆发至1945年抗日战争结束的百余年里,欧美列强及日本对华发动侵略战争的同时,一直都把掠夺中国传统造型艺术品列为侵略的重要内容之一。他们将抢劫的艺术品当作"战利品"瓜分后运回国或加以拍卖,所得资金则作为"战时掠获金"。圆明园、紫禁城、颐和园等国宝聚集地悉数被劫。

第一,1860年英法联军对圆明园的洗劫和破坏是空前的。作为中国古代造园艺术的典范之作,圆明园是清王朝统治者皇权和财富的象征。传教士王致诚盛赞圆明园为"万园之园,唯此独冠"③。作为清王朝的皇家博物馆,圆明园藏有历代帝王收藏的名画、书法碑帖、瓷器、金银器等诸多艺术精品,藏品之丰为世所罕见。法国作家雨果形容说:"即使把我国所有圣母院的全部宝物加在一起,也抵不上这座光辉灿烂的东方博物馆,那里不仅有艺术精品,还有大堆大堆的金银制品。"④ 面对数不尽的艺术珍宝,贪婪的侵略者无法自制,烧杀抢掠无所不用,最终导致许多传

① 安德烈·贡德·弗兰克.白银资本:重视经济全球化中的东方[M].刘北成,译.北京:中央编译出版社,2000:27,166-167.
② 费正清,刘广京.剑桥中国晚清史:1800—1911年[M].北京:中国社会科学出版社,1985:107.
③ 童寯.园论[M].天津:百花文艺出版社,2006:43.
④ 伯纳·布立赛.1860:圆明园大劫难[M].高发明,丽泉,李鸿飞,译.杭州:浙江古籍出版社,2005:382.

统造型艺术杰作流落他乡,它们有的被藏于国家博物馆中,有的则被私人买卖或收藏。

第二,1900年,英、法、美、德、奥、意、日、俄八国联军侵华。八国联军纵兵三日,洗劫并焚毁了《四库全书》《永乐大典》等古籍和大批传统造型艺术品。当时的紫禁城,"盖自元、明以来之积蓄,上自典章文物,下至国宝奇珍,扫地遂尽"①,从皇宫到官府再到民间,都难逃劫难。

第三,第二次世界大战期间,日本发动大规模侵华战争。据不完全统计,日本侵华期间,中国流失超360万件、1 870箱文物,并且有741处古迹被毁。因此,"最庞大的中国文物海外流失地很可能是一海之隔的日本。流失的原因主要是日本侵华战争时期的掠夺及长期存在的非法走私"②。当时执政的国民党政府已疲于应付战事,无暇顾及对艺术文物或遗址的保护,普通民众更不用说有任何保护意识,反而出于利益诱使,参与走私。而侵华的日本军官和士兵一般都受过良好教育,对中国艺术珍品有敏锐的占有意识,他们中的很多人都曾搜刮豪夺过中国的艺术品或古董,比如洛阳金村墓葬的青铜器、安阳殷墟的甲骨等等,并集中运回日本。

2. 外国探险家文化盗窃

19世纪末至20世纪初期,陆续有外国考察团到中国各地搜寻中国古代艺术文物。特别是对中国西北地区的挖掘盗取活动猖獗,西方列强甚至将到中国西域探险看作是争夺海外殖民地和海外市场的一种方式,竞相前往。这些"探险家"和"考察队"借"文化考察"的名义不断发掘并盗取古代西北丝路沿线中国石窟寺及墓葬遗址中的文物,致使许多文化遗址遭到严重毁坏,大量的佛像彩塑、壁画、文书、绢画、墨拓石刻也源源不断地流入世界各国的博物馆和收藏家的仓库里。

德国柏林民俗学博物馆(今柏林印度艺术博物馆)在1902至1914年间,曾四次组团到新疆考察。1902年,格伦威德尔第一次主持发掘了吐鲁番亦都护城旧址,盗走46箱文物运回柏林,第二次在吐鲁番和哈密地区的盗掘由勒柯克主持,第三次则是格伦威德尔和勒柯克共同主持,在库车、拜城、焉耆、吐鲁番等地剥取多幅壁画,盗走多尊佛像。1913至1914年,勒柯克率普鲁士皇家考察团第四次到库车托木舒

① 参见柴萼《庚辛纪事》。转引自中国史学会. 义和团(第一册)[M]. 上海:上海人民出版社,1957:376.
② 中国文物流失日本调查:有计划掠夺中国文物[J]. 记者观察,2013(3):74-75.

克地区盗运壁画、雕刻、文书等艺术文物。损失最严重的克孜尔石窟,36个洞窟的壁画被切割成252块,面积达328.07平方米。①

外国人在中国西北文化遗址的盗掘行动,最引人瞩目的是对敦煌莫高窟的屡次扫荡。1907年,英国的斯坦因到莫高窟怂恿王圆箓道士打开藏金洞,用200两白银就换去了24箱7 000卷敦煌文书及500余幅绢画、刺绣装成5大箱,后被全部运回伦敦不列颠博物馆(今大英博物馆)。②紧随斯坦因到达敦煌的是法国的伯希和考察队,他受法国金石考古学院和中亚细亚学会委托,偕同测量师、摄影师一行于1908年到达敦煌,对莫高窟进行详细的编号、摄影、抄录题记,劫走藏经洞剩余经卷中的精品及绢画、丝织品等。伯希和劫取的敦煌绢画等佛教艺术品现均藏于巴黎卢浮宫的吉美博物馆。1914至1915年,俄国奥登堡考察队来到莫高窟,劫掠了大批敦煌写本和多块壁画。后来,美国哈佛大学福格艺术博物馆的东方部主任华尔纳在1923年来到中国,途径洛阳、西安等地,挖掘墓葬并盗取了许多珍宝;1924年初,华尔纳才抵达敦煌,由于此时藏经洞已被洗劫一空,于是,华尔纳将目标移向洞窟壁画,他利用化学试剂剥取了26方敦煌壁画,计32 006平方厘米。③华尔纳的"考古成果"现藏于哈佛大学的福格艺术博物馆内。1925年,华尔纳再次来到中国西北,准备更大规模地剥取壁画,遭到当地民众反对最终未能得逞。

3. 走私文物的活动猖獗

20世纪初期至抗日战争爆发的三十余年,堪称古董商发家致富和收藏中国艺术品的黄金岁月。从清王室的皇帝、王孙贵族及太监、反动军阀,到民间古董商、盗墓分子,纷纷与外国商人勾结,致使各地盗掘古墓、盗卖倒卖文物现象屡见不鲜。末代皇帝溥仪住在紫禁城的最后几年利用皇权"监守自盗",借"赏赐"其弟溥杰为由将清廷藏历代书画盗运出宫。这批珍宝"皆属琳琅秘籍,缥细精品,天禄书目所载,宝籍三编所收,择其精华",溥仪在回忆录中也认为他带走的都是无可匹敌的历代名家书画精品。据后来清查人员整理"赏溥杰单"得知,仅1922年溥杰携带出宫的画卷就有1 285件,册页68件,共计18大箱。④ 1924年,溥仪被逼离开北京,为

① 华发号.龟兹文化[M].乌鲁木齐:新疆人民出版社,2005:454.
② 杨剑.中国国宝在海外[M].北京:中国友谊出版社,2006:79.
③ 杨剑.中国国宝在海外[M].北京:中国友谊出版社,2006:20-21.
④ 杨剑.中国国宝在海外[M].北京:中国友谊出版社,2006:13-33.

了满足奢靡的生活所需,他不断变卖这些书画。这些书画后经多次转手,大部分已流散到海外。1928年,反动军阀孙殿英为了购置军火,也曾率部下盗掘清东陵,将墓中的艺术文物贩卖到国外。

民间盗掘墓葬遗址,私人倒卖珍贵艺术文物的行为则更加普遍和泛滥。在龙门、云冈等我国石刻艺术的宝库,不法分子屡次盗凿佛头、佛像、雕刻等。周肇祥在《琉璃厂杂记》中曾感慨:"河洛之郊,近禁石像出境,外人因变计购佛头。于是,土人斫佛头置筐篮走都下,雕刻精者亦值百数十金。龙门洛阳山壁间法像断首者累累,且有先盗佛头,后运佛身,以其残缺,视为废石,不甚禁阻。抵都,再以灰漆黏合,售巨价。残经毁像,魔鬼时代不图于民国新创见之,可悲也已!"①同一时期,安阳殷墟的甲骨、铜器、古玉大量流失,英国、德国、日本、加拿大等国都曾派人专门来华搜集收购甲骨,中国古董商贩则合伙倒卖从中获利。有学者指出,国内外藏甲骨共 154 604 片,国内(包括港台)收藏甲骨 127 904 片。而流失海外的甲骨,日本最盛,有 12 443 片,加拿大 7 802 片,英国 3 355 片,美国 1 882 片,德国 715 片,俄罗斯 199 片,瑞典 100 片,瑞士 99 片,法国 64 片,新加坡 28 片,比利时 7 片,韩国 6 片,共计 26 700 片。②

20世纪初,由于置身于世界大战之外,美国国力强盛,民间资本用于投资和收藏艺术品特别是中国传统造型艺术品成为一种风气,美国的各大博物馆收藏机构及古董商、财阀等私人藏家也不断在中国各地搜寻艺术品。因此,这一时期中国人走私的造型艺术文物多数被美国收购。著名的哈佛大学福格艺术博物馆"名义上是提供给该校美术系及博物馆系作研究实习之用的,实质它是一个研究训练如何对其他国家的文物进行盗窃的大本营"。1938年至1939年哈佛大学的"博物馆学"课程的提纲中可以清楚地证实这一点:"(1)作为一个博物馆工作者,必须学会如何提出各种理由去说服博物馆的理事,使他同意收买某一件古物。(2)如何与外国政府或学术机构订立发掘历史遗迹的合同。(3)详细告诉学生在美国及世界各地有哪些大古董商……教给学生如何和古董商打交道。(4)应学会如何与外国的古董商订合同,要他们保证将古物从他们的国内运出,送到美国交货。(5)要求学生学

① 叶祖孚.北京琉璃厂[M].北京:北京燕山出版社,1997:81.
② 胡厚宣.八十五年来甲骨文材料之再统计[J].史学月刊,1984(5):15-22.

会修整古物的技能……在盗窃时就更敢于去破坏,并知道如何去破坏。""总之这一门课,目的在教会学生一整套与古董商勾结盗窃的伎俩。"①在纽约大都会艺术博物馆任东方部主任的普爱伦也曾就读于哈佛,他师从华尔纳,不仅参与过敦煌艺术文物的劫运,他还和中国古董商岳彬②订立过盗运龙门宾阳洞北魏雕刻《帝后礼佛图》的合同,由于雕刻是分批盗凿运输的,因此他给予岳彬五年(1930—1935年)期限,将货物交齐。现藏于美国纽约大都会艺术博物馆的《皇帝礼佛图》及藏在美国堪萨斯纳尔逊艺术博物馆的《皇后礼佛图》实际都是后来黏合而成的,与原作相比已残缺不全。而藏于美国宾夕法尼亚大学博物馆的唐代陵墓石刻"昭陵六骏"之"飒露紫"和"拳毛䯄"两件雕刻作品,也是由中国人盗卖出国的,又转手给当时著名古董商卢芹斋③,后被宾夕法尼亚大学博物馆购藏。

新中国成立后,我国政府出台了一系列的法律法规,建立了文物管理机构,并采取措施予以管理,随着保护文物遗迹的工作有条不紊地展开,外国侵略者和考察团来华肆意抢夺盗运中国艺术文物的行为被有效地抑制。但是,出于巨大利益驱使,时至今日,仍有中国的盗墓分子及古董商盗卖艺术文物出国,这种盗窃及非法出口文物的被动传播行为仍然存在。同时,由于我国的文物相关法律法规并不健全以及执法不严,艺术品拍卖市场亦不规范,中国传统造型艺术珍品仍在不断流失。

二、晚清民国——中国的主动对外传播

近代以来,中国不断遭受列强欺凌,加上政权更迭频繁,导致战争频发,因此,中国官方大规模主动对外传播传统造型艺术的行为并不多见,最重要的事件是派遣代表团出国参加欧美主办的世博会,中国的商品特别是各类手工艺品屡获佳绩,不但为中国争取到了贸易机会,也在一定程度上改变了外国人对中国的看法。而主动对域外介绍和推广传统造型艺术的行为,更多的是由一些艺术家、海外留学生

① 王世襄.记美帝搜刮我国文物的七大中心[J].文物参考资料,1955(7):45-55.
② 曾在北京开"彬记"古玩店,盗卖商周秦汉青铜器、石雕造像、唐三彩、秦砖汉瓦、宋元明清名贵瓷器、珐琅、玉器等各种珍贵艺术文物。
③ 卢芹斋(1880—1957),近代国际著名的古董商,他以精湛的文物专业知识和独特的商业眼光征服了欧美收藏者,堪称西方人认识中国古董的启蒙者。卢芹斋曾在纽约开设过美国最大的古董店,自1915年起向美国出口各类古董达30年之久,经他转手卖到国外的国宝不计其数。

以及文人学者等知识分子的民间力量承担。徐悲鸿、刘海粟等一批留学海外的中国艺术家不但多次在国外举办中国艺术展览，而且还积极与国外艺术院校进行学术交流，通过讲演向西方宣传和介绍中国画。大文豪鲁迅也积极把中国版画传播到苏联，他曾给苏联版画家及木刻家协会寄去过中国经典的版画作品。① 必须承认，近现代中国民间力量是主动对外传播传统造型艺术的主力军。

1. 中国官方的主动传播

作为世界各国展示国家经济、科技、文化、艺术的重要舞台，举办和参加世界博览会无疑能对国家发展起到促进作用。英国作为最早的资本主义国家，为了巩固其世界领先地位，于 1851 年在伦敦水晶宫举办了第一届世界博览会②。此次博览会展出了各国先进的机器设备、精美的手工艺品及艺术作品等，特别是电报、蒸汽机火车头、纺织机等人类最新的科技发明的展出，彰显了英国工业革命的傲人成果。此后，西方各国争相举办并踊跃参加世博会。然而，清政府却认为这是"赛珍耀奇"③的无益之举，出于"天朝上国"的妄自尊大和拒绝一切外来事务的闭关保守态度，加以鸦片战争的打击，清政府对世博会毫无兴趣。但在 1851 年首届伦敦世博会上，中国并未缺席。中国商人以及一些在中国经商的外商以私人名义参展，展品包括丝绸、刺绣、漆器、瓷器、鼻烟壶、扇子等手工艺品。并且，上海商人徐荣村送展的"荣记湖丝"还获得金银大奖。④

进入 20 世纪，中国逐渐卷入世界资本主义经济体系，清政府不可避免加入西方主导的世博会当中。1904 年，清政府首次以官方率领民间商人的形式参加了美国圣路易斯世博会。据统计，各省商品主要是各类工艺品：江西景德镇定造的瓷器，徽州所产的金豆，以及全红小瓷瓶、缎靴、平金椅靠、竹葫芦、折绢画、扣带、官帽、朝

① 1934 年 1 月 9 日："寄墨（莫）斯科版跋木刻家亚力舍夫等信并书二包，内计木版顾恺之画《列女传》《梅谱》《晚笑堂画传》、石印《历代名人画谱》《圆明园图咏》各一部，共十七本。"1934 年 3 月 1 日；"《北平笺谱》一部寄苏联木刻家。"1934 年 10 月又将中国青年木刻家的作品集《木刻纪程》寄给苏联木刻家。参见鲁迅. 鲁迅日记（下卷）[M]. 北京：人民文学出版社，1959：870-877.
② 简称"世博会"，早期被中国称为"聚珍会""聚宝会""炫奇会""赛奇会""出洋赛会"或"万国博览会"。
③ 时人言："吾国旧时于赛会二字，不求本意，谬译曰赛珍，遂若赛会为炫奇斗异之举者。"参见外交档，各国赛会公会，02-20-18-2，《参加比国黎业斯万国各种赛会》，光绪三十一年十月十七日收留欧学生商人禀。转引自乔兆红. 百年演绎：中国博览会事业的嬗变[M]. 上海：上海人民出版社，2009：136.
④ 中国与世博：历史记录（1851—1940）[M]. 上海：上海科学技术文献出版社，2002：49.

帽、金罗缎、库缎、摹本缎、贡缎、绣货、缎联、绣屏、银烟灰盒、牙雕柜、金漆挂架、银烟盒、银钗、金漆茶盆、银针盒、银调羹、银花瓶、银盐盅、银胡椒盅、银扣带、银茶瓶、银糖盅、银牛奶壶、雕云母壶、雕牙扇、金漆功夫箱、金漆莲花、古瓶、绣花屏、炉屏等。①而中国馆则为复制溥伦在北京的府邸建造而成:"建造华氏上等极大房屋一所,有园林亭榭,一切陈设袭用上等华式器具,建有中国村,建有仿故宫房屋,陈列有溥伦的皇家居室……大门则以砖石垒造,挂一红匾,曰'大清国会场公所'。建有一牌楼,雕刻华丽,涂以红漆,插有中美两国国旗。"②这是西方民众第一次如此真切地见到清朝皇室宫殿,西方媒体称之为"本届博览会上最漂亮的东方建筑典范"。北京工艺局的地毯,上海茶瓷赛会公司的瓷器、茶叶等许多展品均获奖,共获头等奖 16 项,金牌奖 20 项,银牌奖 22 枚,铜牌奖 12 枚,纪念奖 5 枚,提高了中国商品的知名度,促进了贸易的发展。③

当欧洲疲于第一次世界大战之时,1915 年在美国旧金山却举办了一场盛况空前的世博会——巴拿马太平洋万国博览会,此次博览会参展国包括中国、日本、丹麦、法兰西、加拿大、澳大利亚等共计 31 国。北洋政府代表中国参加,"赴美展品达十余万种,计一千八百余箱,重一千五百余吨;展品出自全国各地四千一百七十二个出品人或单位"④。这也是中国近代史上参加过最成功的一届世博会,中国出品共获奖 1 211 枚,其中大奖章 57 枚、名誉奖章 74 枚、金牌奖 258 枚、银牌奖 337 枚、铜牌奖 258 枚、奖词 227 枚,在参赛各国中居于首位。⑤ 此次世博会为中国赢得了一定的国际声誉,并为民族工商业迎来了良好的发展契机。中国馆面积 2 000 多平方米,该馆建筑仿照了北京太和殿,馆外设有西方人曾潜心追逐过的中国式凉亭、宝塔、牌楼等中国传统标志性建筑形式,雕梁画栋,飞檐拱壁,展现了浓郁的东方民族风格。中国的展品分别安排在美术馆、文艺馆、农业馆、食品馆、教育馆、工艺馆、交通馆、采矿冶金馆和中国政府馆等九馆展出。参观中国展馆的外国人尤其对中

① 李爱丽. 晚清美籍税务司研究:以粤海关为中心[M]. 天津:天津古籍出版社,2005:49.
② 参见赛会汇记[N]. 外交报,1904(38). 转引自中国与世博:历史记录(1851—1940)[M]. 上海:上海科学技术文献出版社,2002:82.
③ 罗靖. 中国的世博会历程[M]. 长沙:湖南师范大学出版社,2009:84.
④ 刘景元. 巴拿马太平洋万国博览会实况重述二:中国参加"巴拿马赛会"始末[J]. 中国食品,1988(10):30-32.
⑤ 罗靖. 中国的世博会历程[M]. 长沙:湖南师范大学出版社,2009:162.

国手工艺品赞赏有加,当时全国各工艺品产地及最著名的工艺美术大师的作品几乎都被搜罗参赛,如江苏沈寿仿真绣、江西景德镇瓷器、直隶景泰蓝雕刻、北京德昌号古玩、广东象牙雕刻、浙江舒莲记画扇、沈仲礼藏古瓷古画、北京泥人张泥塑等,且都获得了大奖,并被外国人订购一空。1925年,美国政府再次邀请北洋政府参加1926年在费城举办的世博会,此时国内外矛盾尖锐,尽管如此,中国仍以中华民国的国家名义,由商人自由赴赛参加了费城举办的世博会,并取得了佳绩,参赛产品中的丝绸、瓷器、漆器、绸缎、刺绣、翡翠等手工艺品均获得大奖。

1930年,南京国民政府首次代表中国参加了比利时列日博览会,中国获奖牌数位列第三,此次我国赴比利时参展的展品共180余箱,仍以茶叶、绸缎、陶瓷器、绣花、漆器、象牙雕刻、银器、花边地毯等最受外国人欢迎。中国展品获最优等奖36项,优等奖61项,金牌奖116项,银牌奖90项,铜牌奖7项,共有310项获奖。① 比利时国王在中国馆开幕时题词:"中国手工艺品在世界上是有名的,今天亲眼看到很是高兴。"②比利时政府代表在谢词中提道:"中国陈列馆虽占地不大但建筑异常美观精致,出品优良,美不胜收,令人涉足其间如入中国之境","此次陈列完全中国式样充分表现中国文化艺术之美,使本国人民浏览之余,足以增益见闻"③。

虽然近代中国参加世博会受到政权更迭、政局动荡、战乱不断等因素影响,但通过参加这种经济、文化、科技的交流盛会并获奖,中国产品得到了国际的认可,中国产品也确立了一定的国际地位。世界各国通过展品可以直接了解中国传统造型艺术,这提高了中国手工艺产品的知名度,中国产品获得了外国的订单并扩大了海外市场。同时,世博会又让中国看到了与资本主义国家的差距,中国展品始终以传统手工艺品和农产品为主,只能展示手工业的成果和工艺品的精美,完全没有西方那种科技创新产品:"我们的出品既多是这些老花样的丝、茶、瓷器、刺绣,等等,而没有像他们那些现代文明的产物。"④"现在国家强弱之差,文野之别,余视其国民能

① 国民政府参加比国博览会代表处.中华民国参加比利时国际博览会特刊[M].上海:大东书局,1932:129.
② 田守成.我国名列第三的一九三〇年国际博览会实况[M]//江苏文史资料选辑(第九辑).南京:江苏人民出版社,1982:127.
③ 国民政府参加比国博览会代表处.中华民国参加比利时国际博览会特刊[Z].上海:大东书局,1932:123.
④ 陈令仪.观芝博征品展[J].新中华,1933(1).

制造机器与能运用机器与否,故观博览会出品即可知其国家盛衰状况。"①实际上,清政府本身的闭关保守态度以及封建统治政权的腐朽落后等诸多因素,决定了19世纪下半叶至20世纪初中国官方对外传播中国传统造型艺术的行为总体上是被动的,无论是列强的侵略战争掠夺,还是以文化考察和考古探险的名义盗取各类艺术文物,抑或是参加欧洲各国举办的世博会,清政府所表现出来的态度基本是无力反抗、漠不关心、消极应对或无暇顾及的。直到20世纪初期,北洋政府派遣代表参加巴拿马万国博览会、南京国民政府参加比利时列日博览会,中国官方的态度才转向主动对外传播。

除了世博会上对工艺美术品的展示和传播外,以中国政府官方名义在海外举办的中国艺术品展览也在一定程度上推动了中国传统造型艺术的国际传播。比如,1935年在英国伦敦皇家艺术学会柏林顿大厦举办的"中国艺术国际展览会"。展品由故宫博物院、古物陈列所、中央研究院、北平图书馆、河南博物馆等多家收藏机构提供,展览从1935年11月28日展至1936年3月7日,参观人数达42万,盛况仅次于伦敦举办过的意大利艺术展览。展览集17个国家和50多名私人珍藏的中国古代造型艺术品,其中,中国参加的展品多为精品,包括商周青铜器、楼兰昌乐锦、唐拓《温泉铭》、《大唐刊谬补阙切韵》、宋徽宗赵佶纸本《池塘秋色》等稀世珍宝。除中国外,其他国家博物馆、私人送展的展品多数是中国佛教石窟寺壁画、佛像、敦煌文书、画卷及外国人和中国古玩商走私盗运出境的珍贵艺术文物。德国国家馆送展的展品就有云冈、龙门等石窟佛像,河北易县彩塑罗汉坐像,唐昭陵六骏中的"飒露紫"等。这次展览吸引了欧洲各国的参观者前来观看,各大报纸杂志纷纷报道,他们为中国传统造型艺术的深厚底蕴、高超技艺所折服,一定程度上激起了一股中国艺术热。上海商务印书馆1936年还特地刊印了《参加伦敦中国艺术国际展览会出品图说(附中英文说明)》作为永久留存。②

2. 民间艺术家积极推广

近现代以来,由艺术家、文人学者等知识分子构成的民间力量一直担负着主动对外传播传统造型艺术的重要职责。20世纪初期开始,在国内战火连连的情况下,

① 比国两大博览会略纪(上)[N].申报,1930-08-22.
② 沈福伟.中西文化交流史[M].2版.上海:上海人民出版社,2006:554.

许多中国画家本着救国图存的信念留学欧美和日本,虽然他们的初衷多为学习西方艺术以期用西法来革新中国画,但是,他们在国外的活动为传播中国画做出了贡献。二三十年代,这些留学海外的中国画家多次在日本东京、法国巴黎、德国柏林等多地举办中国书画展览,宣讲中国艺术的造诣,希冀借助中国艺术的魅力,来寻求西方国家在国际事务和文化事业上的支持。

借助艺术的力量让世界认识和了解中国,是艺术家的神圣职责。近代中国将这种职责付诸实践的画家首推徐悲鸿。1930年,比利时立国百年纪念万国博览会也为徐悲鸿提供了机遇。他在布鲁塞尔举办了个人画展,这是中国画家首次在国外举办的个人画展,比利时皇后莅临现场,给予展览很高的赞誉。后来,徐悲鸿的作品及比利时世博会展出的其他中国画作品又被运到里昂大学继续展览,三天吸引了4 000名参观者,令法国观众为中国传统绘画艺术所折服。1933至1934年期间,徐悲鸿又在欧洲组织了一系列的中国绘画展览,徐悲鸿在《在全欧宣传中国美术之经过》一文中曾提及他的策展目的:第一"赖毛锥以振末俗",第二"借素笺以正外人视听"。这即是说,举办画展既要发挥艺术的作用以影响外国人的精神,也要通过画展让国外真正地了解中国。画展展出作品既包括任伯年、吴昌硕、齐白石、高奇峰、张大千、陈树人、张书旂、郑曼青及徐悲鸿本人的近现代作品200余件,也有古代绘画如东晋顾恺之的画作、宋代绘画等,让欧洲人可以清晰地把握中国绘画发展演变的脉络。这些作品的画展陆续在法国、比利时、德国、意大利、俄国(苏联)五国共举办过七次,徐悲鸿还在画展期间在海外各大博物馆及大学中成立了4处中国美术陈列室,使中国绘画艺术从此在欧洲有了长期展览的地方,为中国画能够稳定地传入国外提供了条件。①

1933年5月,中国画展首先在巴黎展出,各大报刊对中国绘画赞叹不已,共发表评论200多篇,观众超过30 000人,这是近代中国美术第一次被大规模介绍给法国。② 而1934年在莫斯科红场历史博物馆举行的画展规模最大。与以往的画展相比,除了外国的艺术家及知识分子阶层前来看展,在苏联的展览则传播至更为广泛的群体:"尚有一可注意之事,即在他国画展中,参观者多半是知识分子,而在苏联,

① 沈福伟.中西文化交流史[M].2版.上海:上海人民出版社,2006:555.
② 李喜所.五千年中外文化交流史(第四卷)[M].北京:世界知识出版社,2001:372.

除知识分子外,大半是工人农民。彼等停立凝视,在一幅前探索玩味,苟遇我在,必寻根究底,攀问各画内容。彼等对美术兴趣之浓厚,不但中国工人所不及,虽各国时髦绅士亦难比拟",可以认为此次画展是"自大革命以来""最有兴趣、最大规模之外国展览"①。有苏联记者指出:"俄人对于写实一派极为重视,尤注意新旧画家不同之点,询问不厌其详。美术印刷如木版套色、芥子园画谱之类,亦颇引起兴趣,而赞叹不止。连日参观者络绎不绝,休息日尤为拥挤,各报皆载有图片甚多,并有赞美之评论。"②实际上,徐悲鸿推进中国书画艺术"走出去",不单纯依靠展览,他还多次在各国的艺术协会、艺术院校演讲,画展结束后,他特意将画展展出的一部分画作赠送给国外的博物馆等展览机构收藏。抗日战争期间,徐悲鸿又到印度、新加坡等地举办个展宣传抗日。此外,上世纪二三十年代,陈师曾、金城、刘海粟、张善子等一批民间艺术家也曾在海外主持或举办过中国现代绘画展览及个人画展,并在海外高校讲演中国画学,致力于向世界推介中国艺术。

第三节 当代中国传统造型艺术的对外传播

新中国成立后,社会政治稳定,经济持续发展,中国政府与世界许多国家相继建立了正常的外交关系并签订了一系列文化合作协定,让中国传统造型艺术的对外传播活动进入了一个崭新的发展阶段。不过,由于当时的艺术传播活动受到政治的统领和主导作用,中国传统造型艺术的对外传播更多是从属于中外文化交流活动的重要方面来进行,且传播范围多局限于苏联和东欧社会主义阵营。"文化大革命"期间,中国官方和民间的对外传播活动受到了诸多因素的阻挠,发展历程曲折。直到1978年改革开放,中国传统造型艺术的对外传播才迎来了全面繁荣的历史新时期。中国的政策开放、经济迅速发展、科技飞速进步、传播媒介不断更新,为中国传统造型艺术的国际传播提供了各种有利的外部条件,无论是政府官方还是民间传播主体,都致力于不断拓展和扩充中国传统造型艺术对外传播的有效路径,其传播和影响的范围也得以不断扩大。

① 廖静文.徐悲鸿的一生:我的回忆[M].北京:中国青年出版社,1982:132.
② 戈公振.从东北到庶联[M].长沙:湖南人民出版社,1984:202.

一、新中国初期——对外传播的崭新起点

1949年中华人民共和国成立,中国对外交往进入崭新的历史发展阶段。"随着经济建设的高潮的到来,不可避免地将要出现一个文化建设的高潮。中国人被人认为不文明的时代已经过去了,我们将以一个具有高度文化的民族出现于世界。"① 新中国成立后的十余年,中国与其他国家之间文化艺术的交流活动以官方为主导,辅以民间团体组织共同参与,主要形式有:国与国之间相互派遣文化艺术代表团进行参观、访问、座谈;举办各种艺术展览或文艺演出;组织各种纪念庆典、研讨会、学术论坛;派遣留学生相互学习交流;交换书籍出版物、影像资料;等等。这些活动不仅向国外介绍了中国的文化艺术,也令外国民众进一步了解了新中国文化艺术发展的新风貌。

新中国成立初期,我国政府重视发挥文化艺术的政治教化功能,重视政治统领文化和艺术,强调文化艺术的意识形态功能和阶级属性。早在1942年,毛泽东就在《延安文艺座谈会上的讲话》中指出:"对于中国和外国过去时代所遗留下来的丰富的文学艺术遗产和优良的文学艺术传统,我们是要继承的,但是目的仍然是为了人民大众。对于过去时代的文艺形式,我们也并不拒绝利用,但这些旧形式到了我们手里,给了改造,加进了新内容,也就变成革命的为人民服务的东西了。"② 因此,中国传统造型艺术的创作和传播活动也鲜明地反映了政治的要求。拿传统的国画来说,国画家的创作活动从形式到内容的表现都强调艺术是政治的工具,国画艺术的发展趋于单一艺术风格——现实主义,除了符合社会主义发展路线的现实主义以外的画作,基本上被拒之门外。同时,中苏两国的艺术交流频繁,苏联现实主义造型艺术及理论著述的译本不断涌入,苏联的造型艺术也成为中国造型艺术发展的范本,中国艺术界基本上是以接受苏联艺术为主的。对于苏联的造型艺术,从创作技法到教育模式都全盘引进。学习苏联艺术的现实主义道路及对苏联造型艺术从创作技法到教育模式的全盘接受是切合当时的政治需要的。这一时期的中国传统造型艺术最主要的特征是作为政治宣传的工具和附庸,艺术家们的创作几乎都是

① 毛泽东.毛泽东文集(第五卷)[M].北京:人民出版社,1996:345.
② 中共中央政策研究室党建组.毛泽东邓小平论中国国情[M].北京:中共中央党校出版社,1992:213.

表现摆脱奴役、压迫和剥削的欢欣鼓舞,讴歌新中国社会主义的新生活,艺术不再是少数精英分子的东西,艺术家与人民群众紧密相连。

由于新中国外交及国际形势等政治方面的原因,新中国建立之初我国政府官方对外传播传统造型艺术的地域和范围多限于苏联及波兰、德意志民主共和国、捷克、保加利亚、罗马尼亚、朝鲜等社会主义国家的阵营内。1949年12月16日,为了"巩固以苏联为首的世界和平阵线,反对战争挑拨者,巩固中苏两大国家的邦交和发展中苏人民的友谊",毛泽东亲自到莫斯科访问。不久,两国就签订了《中苏友好同盟互助条约》,提出发展和巩固中苏文化关系,并明确发展双边文化关系的意向。1951年4月,中国与波兰签署了新中国成立后第一个文化交流的协定即《中波文化合作协定》。此后,中国政府与苏联等所有社会主义国家政府先后签订了文化合作协定,为推进中国文化艺术的对外交流与合作提供了保障。除了与苏联为首的人民民主国家建立外交关系,中国与亚洲其他国家及非洲、拉丁美洲地区的各国政府也相继建立了正式的外交关系,并签订了文化合作协定。据统计,自1949年10月至1962年10月,中华人民共和国已经同世界上41个国家建立了外交关系,同110个国家和地区建立了贸易关系,同136个国家和地区建立了文化和友好关系。① 其中,1955年11月中国与日本签订的《关于发展中日文化交流的协议》具有特殊的意义:"日本和中国的来往有着悠久的历史。两国的关系是不能分开看的。过去虽然两国间有过一段黑暗时期,但这是历史上一个短暂的过程。为了维护世界和平,今后发展和保持新的交流,加强彼此友好关系是必要的。"②中日文化交往为中日邦交实现正常化做出了贡献。

中国政府在积极开展与苏联等社会主义国家及亚、非、拉国家间文化交流的同时,对于未建交的西欧、美国等西方国家的艺术传播活动主要靠民间交流的渠道来实现。1954年5月,中国人民对外文化协会(后更名"中国人民对外友好协会",简称"中国友协")成立,作为新中国从事民间外交的全国性民间团体,中国友协致力于与其他国家的民间团体和组织机构建立文化方面的友好合作关系。这

① 参见1962年10月1日越中友好协会会长春水在河内庆祝中华人民共和国成立十三周年大会上的讲话,转引自中越友谊　万世辉煌:中国全国人民代表大会代表团访问越南[M].北京:人民出版社,1962:58.
② 李喜所.五千年中外文化交流史[M].北京:世界知识出版社,2001:9.

一时期由中国友协组织的中国艺术对外展览就曾在欧洲国家举办过。影响较大的当属1959年由法中友协联合在法国巴黎举办的"中国近百年画展",较为系统地展出了近现代以来包括任伯年、吴昌硕、高剑父、黄宾虹、齐白石、徐悲鸿等19位画家的作品及民间年画共140多幅;展览期间,巴黎各大报刊发表评论40余篇,法中友好协会将画展盛况拍成电影播映。① 另外,新中国成立后中国艺术考古学研究也取得了前所未有的繁荣局面,黄河流域和长江下游原始陶器、辽河流域红山文化的陶塑、杭州良渚文化的玉器、四川广汉青铜器、长沙马王堆汉墓、河北满城汉墓、西安唐代皇族墓等文化遗址中令人惊叹的艺术遗存都是古代中国传统造型艺术的典范作品。中国各地考古发掘成果陆续公之于世,引发了一定的海外反响。

二、"文革"——对外传播的曲折发展

正当新中国传统造型艺术对外传播活动和海外影响不断加强的时候,"文化大革命"的政治风暴给予刚刚发展起来的中国文化艺术对外交流以重创。从国内的角度来说,"文革"期间中国传统造型艺术的对外传播活动发展历程曲折。"文革"几乎斩断了中国官方与国外尤其是西方国家政府的所有联系,艺术学院、博物馆、美术馆以及相关的艺术杂志期刊纷纷停刊,许多艺术家及艺术工作者遭到迫害。"文革"开始不久,中国对外文化交流的管理部门——对外文化联络委员会即被撤销。开展对外文化交流被冠以"封资修文化大交融"的罪名,是"毒害人们精神的危险渠道",相关的机构人员被遣散,在极"左"的思潮下甚至冲击了应邀来华的外国艺术展览,否定了以往对外文化艺术交流与传播的成就。1966年6月30日,中国高教部发出推迟选拔和派遣到国外的留学生通知,到1971年我国停止选派留学生已达六年之久,直至1978年"文革"结束,中国海外留学事业才再次兴起。

"文革"期间,"美术界一切对外交流活动全部停止,对外国美术的学习也陷入中断。这种局面一直持续到'文革'结束后才得以改变"②。并且,"文革"时期对中国传统文化艺术遗产、名胜古迹和珍贵文物的破坏更是空前的,全国范围内的很多

① 李喜所.五千年中外文化交流史[M].北京:世界知识出版社,2001:549.
② 李喜所.五千年中外文化交流史[M].北京:世界知识出版社,2001:545.

佛寺、佛像、壁画、牌坊、古墓都被作为"四旧"砸毁；许多古籍、古画、经卷及档案资料被付之一炬，中华民族灿烂辉煌的传统文化遭受了无法弥补的毁坏。同时，整个出版业几乎处于瘫痪，大量书籍报刊等出版物被焚毁。但是，中国文化艺术的对外传播活动并没有因此被全部遏制，而是转由隐蔽或曲折的方式运行。尤其在1971年联合国恢复了我国的合法席位，使中国政府的外交工作出现新的高潮后，中外文艺团体互访的活动迅速增加。1972年，周恩来总理请示毛泽东主席后，决定将与外国商定双边文化交流计划及签订文化协定等外交事宜交由外交部管理。有关艺术团体和艺术展览交流等具体项目，交由中国人民对外友好协会（简称对外友协）承办。这一时期国家文物局还组织了金缕玉衣、青铜器、马王堆出土珍贵艺术文物的世界巡展，在欧美及日本等十多个国家展出，向世界观众展示了古代中国传统造型艺术之魅力。必须承认，中国的外交部和对外友协以及其他民间传播主体在当时较为困难的条件和特殊的政治环境下，仍做了许多工作促进中国文化艺术的对外传播。

值得注意的是，尽管在中国国内传统造型艺术的对外传播活动受到政治因素的影响较大，这一时期在海外特别是西欧、美国等西方国家却出现了主动了解和接受中华文化艺术的热潮。具体就西方画坛来说，许多活跃于西方画坛的画派和画家都致力于从以中国为代表的东方传统书画艺术中汲取养分，寻求艺术创作的灵感启发。

三、改革开放——对外传播走向繁荣

自1978年改革开放至今的四十余年里，中国发生了举世瞩目的变化。这种变化不仅体现在经济领域，而且涉及政治、经济、文化、艺术各方面。作为这一系列变化的一个重要方面，中国传统造型艺术的对外传播活动走向了繁荣的历史新阶段。无论是中国政府统筹规划还是民间组织和个人自发对外传播传统造型艺术的活动和行为，其传播的规模越来越大，传播的范围越来越广，并形成了政府官方、社会组织、民间力量在内的多层次艺术传播主体，借助中外人员的人际交流、艺术品实物传递以及现代大众媒体传播的多样化传播方式，通过跨国展示、市场贸易、艺术收藏、国际教育等多元化传播途径向世界各国的民众推介中国传统造型艺术的国际传播格局。正如胡振民所言："推动中华文化走向世界，必须坚持'两条腿'走路，不

断创新渠道途径和方式方法。开展对外文化交流,是一个综合性的系统工程,既需要通过官方渠道,由政府部门主导进行推动,也需要通过民间渠道,由人民团体、社会组织和民间力量来共同实施。"①

 一方面,中国政府的政策鼓励传统造型艺术对外传播,并出台了一系列推进中国文化"走出去"的重大战略举措。中国政府相关部门一直致力于将具有中国特色的优秀艺术精品推介给世界各国的民众,精心组织举办了许多大型的中国传统造型艺术的国际传播活动,以增强中华文化的国际影响力,增进中华文化与世界不同文化的交流与合作。据统计,截至2017年底,中国已与157个国家签订了文化合作协定,累计签署文化交流执行计划近800个,成功打造"欢乐春节""丝路之旅""中华文化讲堂""千年运河"等近30个中国国际文化和旅游品牌。其中仅"欢乐春节"2017年就在全球140多个国家和地区的500余座城市举办了2 000多项文化活动。② 截至2020年5月,全球已有162个国家和地区设立了541所孔子学院和1 170个孔子学堂③。据《文化部"十三五"时期文化发展改革计划》,到2020年中国在世界各主要地区将建成50个中国文化中心。④ 在此前提下,中国官方派遣中国艺术家及艺术团体出国交流以及现当代中国书画、雕塑作品以及出土艺术文物的出国展览活动与日俱增;国家元首、外交官员通过国礼馈赠中国传统造型艺术品的文化外交行为,既利于国家间政治关系的发展,又推动了艺术的国际传播;政府越来越重视对外文化贸易的发展,加强中外文化产业之间的合作,鼓励企业积极地开拓艺术产品的国际市场,推出了一批具有中国气派、中国风格、中国特色,符合国内外受众审美需求和欣赏习惯的优秀民族文化品牌。比如,我国政府相关部门已经在海外成功举办了"中国文化年""中国文化节""中国艺术节""中国艺术周""艺术之旅""感知中国""春节品牌""巴黎•中国非物质文化遗产节""凡尔赛宫中国文化之夜""中国国际民间艺术节""中国美术世界行""中国书法环球行"等一系列大型品牌文化艺术的交流活动。⑤ 这些活动的开展成为中国对外展示和传播中国传统

① 胡振民. 加大对外文化交流　推动中华文化走向世界[J]. 求是,2010(18):10-12.
② "一带一路"五年来 中外文化交流成果丰硕[N]. 人民日报海外版,2018-11-27(07).
③ 关于孔子学院/课堂[EB/OL]. [2020-05-28]. http://www.hanban.edu.cn/confuciousinstitutes/node_10961.htm.
④ 二〇二〇年海外中国文化中心将建50个[N]. 人民日报海外版,2014-02-25(04).
⑤ 胡振民. 加大对外文化交流　推动中华文化走向世界[J]. 求是,2010(18):10-12.

造型艺术的重要平台,而诸如奥运会、世博会、青奥会等洲际、跨文化的国际性文体活动亦成为中国传统造型艺术对外传播的崭新舞台。

另一方面,除了政府主导的官方对外传播活动外,艺术家个人、艺术团体、组织、机构、企业等民间传播主体也积极对外传播中国传统造型艺术。改革开放以来,各种民间的对外传播组织、机构、协会相继成立,由民间传播主体组织举办的对外艺术传播与交流活动丰富了我国与世界各国的民间交流,并成为政府间文化艺术交流的有益补充。1984年10月,改革开放后的第一个全国性对外文化民间团体"中国国际文化交流中心"成立;1986年7月,全国性的民间文化交流组织"中国对外文化交流协会"成立;2000年8月,"中国国际交流促进会"(简称为促进会)成立,其主要业务包括开展国际文化艺术、科学技术、社会科学等领域的交流活动;2009年1月,"中国人民对外友好协会艺术创作院"在北京成立,这也是新时期中国人民对外友好协会民间外交工作的一个创新,旨在弘扬中华书画艺术,进一步促进中外艺术交流与传播。由中外民间机构组织安排民间文化交流项目在域外各国开展的"有偿"艺术展览成为改革开放后的中国传统造型艺术对外传播新形式,通过有偿收取艺术展览门票,既传播了中国的艺术,又带来了经济效益。随着中国的国际声誉不断提高,国外邀请中国艺术家参加国际性艺术展览、艺术比赛的情况也越来越多。据统计,20世纪90年代后期以来,中国到国外举办的艺术展览、学术交流、艺术比赛等活动中,民间传播主体所占的比例达90%以上,显示出了其强大的生命力。[1] 在海内外由民间组织举办的国际性质的艺术节或文化节活动,往往还会与商业或旅游业结合,产生了良好的经济效益和社会效益,促进了中外经济的发展与文化的交流。一些国际性的专业会议和学术研讨会的举办,则进一步增进了艺术领域内的专家、学者与世界各国同行的了解,加强了交流与合作。另外,旅居或留学国外的中国艺术家也一直是促进中国传统造型艺术国际传播的有利因素之一。

现阶段,有赖国家政府和民间传播主体的积极推动,凭借多元化艺术传播路径和综合的传播方式,中国传统造型艺术作品的实物、复制品及其相关信息得以广泛迅速地传至世界各国,已经产生了一定的海外影响力,在一定程度上提升了我国艺术家及艺术作品的知名度。但是,不得不承认,目前中国传统造型艺术的国际影响

[1] 李喜所.五千年中外文化交流史[M].北京:世界知识出版社,2001:30.

力较之欧美西方国家的造型艺术还有相当大的差距。从中国传统造型艺术向海外传播的历史进程来看,最先输出、最容易被外国人接受的往往只是各种手工艺器物及相关的技术技艺:"中国文化大多注重器物类工艺层面的'中国化':茶、瓷器、丝织品、工艺品(漆器、玉器、景泰蓝)、建筑园林等,而对思想文化和艺术文化尤其是20世纪和当代文化输出相当缺乏。"[1]中国艺术品中内蕴的审美情趣、思想内涵和价值观念并不那么容易被外国人理解和接受。在未来,我们必须继续坚持推动中国传统造型艺术对外传播,不断拓展对外传播的路径和方式,并形成有效的对外传播策略,以推进中华文化走向世界。

[1] 王岳川.从文化拿来主义到文化输出[J].美术观察,2005(1):6-7.

第二章 中国传统造型艺术对外传播的动因

 通过前文对中国传统造型艺术对外传播历史与现状的梳理,我们可以清楚地认识到:艺术传播行为总是在某种动机的驱动下才产生的。换句话说,艺术传播活动的发生必定有其特殊的意图和目的。因此,对艺术传播的动因进行分析是研究艺术传播现象所需要探讨的重要方面。中国传统造型艺术的对外传播活动是一个较为复杂的过程,强调艺术在不同国家、地区和民族间的跨文化传播和影响,对外传播的动机往往是多个因素共同作用的结果。这即是说,传统造型艺术对外传播和外国人接受中国艺术的原因是复杂的、多重的。向域外传播艺术,从个人角度看是为了满足审美需要、传达思想或谋生赢利的手段;而从国家的宏观层面讲,则是为了宣扬本国文化、发展对外文化交流和文化贸易。概括来讲,中国传统造型艺术对外传播的动因主要包括审美动因、文化动因、政治动因和经济动因四个方面。①

① 王廷信.论20世纪戏曲传播的动力[J].艺术百家,2014(1).

第一节 审美动因

　　艺术有着许多不同的传播动机,艺术传播行为总是带有一定的意图性和实现某种愿望的指向性。无论是书画、雕塑、工艺、建筑等造型艺术还是戏曲、舞蹈、影视等表演艺术,尽管艺术的形式多种多样,但是,一切艺术传播活动发生的根本动因都是审美动因,即为了满足人的审美需求,给人带来精神上的愉悦和满足,这也体现了艺术的本质特征。对于造型艺术,德国美学家莱辛明确指出:"美是造型艺术的最高法律……凡是为造型艺术所能追求的其他东西,如果和美不相容,就须让路给美;如果和美相容,也至少须服从美。"①艺术传播的根本目的就是要唤起人的美感,以美的享受诉诸人的情感,从而使人潜移默化地受到感染。可以说,审美是艺术传播的内在驱动力。尽管艺术传播行为的发生最初并不一定纯粹为了审美的需要,它有可能是为了达到某种政治、经济或文化目的,但是,艺术传播只有首先满足了人的审美需求,才能考虑满足其他方面的传播诉求。或者说,艺术传播在实现审美价值的基础上才能实现其他价值。中国传统造型艺术的对外传播自然也不例外,无论出于何种动机对外传播艺术,满足审美的需要始终是第一位的。拿明清畅销海外的外销瓷来说,获得经济利益是推动华瓷外销最显著的外在动因,无论是外国来华的商人还是去往国外的中国商人,牟取巨额的利润都是他们所孜孜以求的。然而不可否认,中国外销瓷器本身的造型、纹饰、风格恰恰也契合了当时外国人特别是欧洲宫廷贵族们追求奢华、崇尚异域风情的时代审美需求,这也是华瓷源源不断输往国外而深受喜爱的根本原因。

　　艺术是人类审美创造活动的典范形式,也是一种满足人们审美需要的活动。要考察艺术传播的审美动因,应当将艺术传播置于整个艺术活动的内部来思考。这是因为"人类的艺术自诞生之初便拥有着传播的取向——一种关怀他者的情结"②。也即是说,人类的艺术活动在本质上是具有传播取向的,并且贯穿于艺术活动的各个基本要素之中。美国学者艾布拉姆斯(M. H. Abrams)在1953年提出艺术

① 莱辛. 拉奥孔[M]. 朱光潜,译. 合肥:安徽教育出版社,2006:15.
② 陈鸣. 艺术传播原理[M]. 上海:上海交通大学出版社,2009:18.

系统是由四大要素构成的:"第一是'艺术品'(work),艺术产物本身。既然是人工产品、加工品,那么第二要素就是加工者,'艺术家'(artist)。艺术成品又有一个直接或间接源于生活的主题,涉及、表示、反映某个客观事物或者与此事物有关的东西。这第三个要素,不论是由人物、行动、思想、情感、材料、事件或者超越感觉的本质所构成,常常可用'自然'这个通用词来表示,不过让我们用一个含义更广泛的中性词'宇宙'(universe)来替换它。最后一个要素是'观赏者'(audience),使作品变得有用的、艺术品的对象——听众、观众和读者。"[1]因此,艺术活动是由艺术家、艺术品、观赏者(或受传者、受众)以及宇宙(即客观世界)共同构建的一个整体。在传播学视域下,艺术传播由传播者与受传者两个最基本的因素组成,双方之间构成了一个以艺术信息为纽带的传受互动关系。对应到艺术活动,艺术家即是传播者,艺术作品是要传播的艺术信息,艺术接受者是受传者。

艺术传播的审美动因体现在艺术创作、艺术作品和艺术接受各个环节中。首先,艺术家的创作活动是一种面向他者的审美创造活动。艺术家是通过对客观世界的审美体验,发现具有审美价值的事物,依靠审美创造活动将艺术作品呈现给受众的。其次,艺术作品作为艺术家审美意识的物态化,自创作完成开始,即可作为审美对象供他者来欣赏,具有一种召唤他者的审美指向性。最后,艺术接受是艺术审美价值的实现路径,也是一种审美的能动再创造活动。由此可见,传播不但是艺术活动与生俱来的内在取向,并且,审美始终是推动艺术创造、传播与接受的根本驱动力。

一、艺术创作是面向他者的审美创造

艺术家的创作是艺术传播的前提,是一种面向他者的审美创造活动。艺术家根据自己的审美体验和艺术理想,探求客观世界中存在的美与真理,并运用艺术技巧和媒介手段塑造出具体的艺术作品,进而将自己的艺术理想和艺术发现向整个世界敞开,面向他者说话,并引导接受者进入艺术鉴赏。

首先,艺术创作的根本动机是满足艺术家的审美需要。心理学家认为,需要是个体活动的基本动力,是个体行为动力的重要源泉。人的各种活动和行为包括艺

[1] M. H. 艾布拉姆斯. 批评理论的趋向[J]. 罗务恒,译. 文艺理论研究,1986(6):70-77.

术的创作活动,都是在需要的推动下进行的。而"动机是在需要的基础上产生的。当某种需要没有得到满足时,它就会推动人们去寻找满足需要的对象,从而产生活动的动机"①。作为艺术创作的主体,艺术家对审美的需要是要通过审美创造活动来完成的。事实上,艺术家对美的敏感度比普通大众更高,他们更加善于发现生活中的美。生活中的美触动了艺术家的心弦,从而激发了他想要表现美、创造美的欲望。对美的追求不但是人之本性,更是艺术家本质力量的体现。生活中并不缺少美的事物,而是缺少发现美的眼睛。在法国雕刻家罗丹看来,"所谓大师,就是这样的人,他们用自己的眼睛去看别人见过的东西,在别人司空见惯的东西上能够发现出美来","美是到处都有的。对于我们的眼睛,不是缺少美,而是缺少发现","艺术家所见到的自然,不同于普通人眼中的自然,因为艺术家的感受,能在事物外表之下体会内在真实"②。

其次,艺术创作要表现的形象是经过艺术家对客观世界审美体验的产物,审美体验是促进艺术创作的动力,它不仅能激发艺术家的创作热情,并且还会伴随创作的过程不断深入、丰富、展开。艺术创作实际就是艺术家根据自身的审美体验和艺术理想,以艺术作品的形式将自己的艺术观念和对客观世界的审美认识表达出来的过程。也就是说,艺术作品拥有美的形式和内容,这并不是对现实客观世界的单纯模仿,它还是艺术家审美体验的产物:"艺术不是自然和人生的简单再现,而是一种形变和质变。这种质变是美的形式的力量产生的。美的形式并不是外来的,不是来自我们直接经验世界的一种事实,为了意识到它,就必须制造它;而制造它,就要依靠人类心智的一种特有的自主行为。"③艺术是艺术家"外师造化,中得心源"创造出来的,艺术表现现实生活,是对现实的阐释,同时,艺术也表达了艺术家的情思。可以说,没有艺术家的审美体验就不可能有作品的存在,更无从谈及艺术的传播与接受。当然,艺术家的审美体验也有层次的区分。庄子所提的"无听之以耳,而听之以心,无听之以心,而听之以气",讲的就是审美主体对审美对象的体验有三个层次:"耳"指感官体验;"心"指情感体验;"气"指全身心投入的体验。南朝的宗炳

① 彭聃龄.普通心理学[M].北京:北京师范大学出版社,2001:324.
② 罗丹,口述.葛赛尔,记录.罗丹艺术论[M].沈宝基,译.桂林:广西师范大学出版社,2002:26,79.
③ 恩斯特·卡西尔.语言与神话[M].于晓,等译.北京:生活·读书·新知三联书店,1988:194.

在《画山水序》中则用"应目""会心"和"畅神"来表述自己创作山水画的审美体验进程,这与《周易》中的"观物取象"和"立象尽意"说、明代画论家王履在《华山图序》中提的"吾师心,心师目,目师华山"、清代画家郑板桥的"眼中之竹""胸中之竹"和"手中之竹"等学说都有着异曲同工之意,深刻地揭示了艺术创作活动中审美主客体之间的本质规律。

最后,艺术创作具有明确的他者指向性,是一种面向他者的审美创造活动。虽然艺术家在创作每一件艺术品时的具体动机都不尽相同,有关艺术创作动机的学说古今中外的艺术理论家也有所论及,譬如"再现说""表现说""游戏说"等等,但无论艺术家最初出于何种目的而创作,他都会有意无意地表露出一种他者指向,即为了观众而创作,期望通过与观众的"对话"向观众展示艺术美。正像匈牙利社会学家阿诺德·豪泽尔(Arnold Hauser)所说:"没有人希望自己的画不被人观赏的。如果我们认为艺术家在表达自己感受的时候就是在进行传播,那么我们的意思一定是:他在跟某人说话。每一种艺术表现,每一次对思想、感情和目标的抒发,都是针对着真实或假想的受者。"①尽管在人类艺术发展的历史上,艺术家也有可能出于"自娱"而创作,仅仅是为了满足自身审美的需要,或束之高阁或藏诸名山,但是,艺术家创作的作品只有传达给受众,才能真正实现艺术的价值。按照接受美学的观点,由艺术家创作出来的作品并不是作品的完成状态,而是一种有待接受者解读的文本;如果没有接受者的参与和再创造,那么艺术文本的价值和意义只能是潜在的;只有接受者去鉴赏它,艺术作品才会变成现实的审美对象,否则艺术创作就失去了意义。美国传播学者威廉斯在《传播学》一书中指出:"伟大艺术家和思想家的作品从来没有局限于给他们自己和同伙欣赏,而一向是其他人也能接触的。"②苏珊·朗格也认为:"艺术品是将情感呈现出来供人观赏的,是由情感转化成的可见的或可听的形式。"③艺术家将自身对客观世界的感悟、理解和想象的内容转化为艺术作品后,借助艺术作品的传播活动,接受者才可以通过"再度体验"与艺术家的心灵沟通、对话,并体味艺术家想要传达或想要在受众心中唤起的东西。

① 阿诺德·豪泽尔.艺术社会学[M].居延安,译.上海:学林出版社,1987:134.
② 转引自张国良.20世纪传播学经典文本[M].上海:复旦大学出版社,2003:351.
③ 苏珊·朗格.艺术问题[M].滕守尧,朱疆源,译.北京:中国社会科学出版社,1983:24.

二、艺术作品是召唤他者的审美对象

艺术作品处于艺术系统的中心环节，它既是艺术创作的产品，也是艺术接受的对象。在传播学中，人们只有创造出艺术作品或面对艺术作品，才有可能真正进入艺术传播的领域。艺术作品创作完成是艺术传播的起点，从艺术作品发出信息到受众接收到作品的信息，即是艺术的传播过程。

每一件艺术作品都具有美的特性和审美意义，这是因为艺术作品是艺术家审美体验的物态化和审美理想的形象反映。艺术作品一旦由艺术家创作出来，就会成为一个独立自主的世界。艺术品在这个世界中，已经脱离了艺术家的制约和束缚，从而直接指向受众的审美活动，向受众敞开并显现自身。但是，当艺术作品呈现在接受者面前时，也只是一个具有审美潜质的物品，只有当它的审美潜质与接受者的感官发生作用，促使受众对作品进行审美关照，此时的艺术作品才转化成一个真正的审美对象："审美对象的存在就是通过观众去显现的。"①当然，艺术作品的审美潜质能引起受众的注意从而成为审美对象也是有条件的。譬如，中国传统造型艺术的对外传播作为一种跨文化、跨国界的审美活动，艺术作品内在的审美潜质直接影响着自身能否成为审美对象从而实现对外传播。这是因为不是所有的中国传统造型艺术品都能满足外国受众的审美需要。每个国家和民族的艺术都具有地方特色，这些独具特色的艺术只有具备其他国家和民族所认可的情感、观念和价值，才能被其他国家和民族的大众所欣赏和接受。中国传统的生肖艺术就是一个跨文化传播的成功典范，十二生肖的艺术形象所传达的吉祥寓意是具有普适性意义的，不但在汉文化圈诸国和地区的内部流行，还进入了世界其他国家和民族中，甚至形成了具有世界性的生肖文化。

实际上，艺术作品一旦被创造出来，就具有了一种召唤他者的审美指向性："作品期待于欣赏者的，既是对它的认可又是对它的完成。"②这一点从日常生活的意义上也可以得到验证，当艺术作品陈列在博物馆或其他场所中，就是用来供人欣赏和评价的。比如绘画作品可以被人看见，还可以被人们广泛地临摹；而雕塑作品不但

① 杜夫海纳.美学与哲学[M].孙菲,译.北京：中国社会科学出版社,1985:55.
② 米·杜夫海纳.审美经验现象学[M].韩树站,译.北京：文化艺术出版社,1996:74.

可以被人们看见,还可以通过触摸感受它的存在。在接受美学那里,艺术作品这种召唤他者解读的审美指向实际是由其内部的"召唤结构"决定的。德国接受美学家沃尔夫冈·伊瑟尔(Wolfgang Iser)在1970年发表的《本文的召唤结构》一文中指出,文学作品的"本文"中存在着许多意义的不确定性与空白,这些不确定因素和空白本身可以认为是激发、唤起读者积极主动参与解读作品的一种推动力,即"召唤结构"。因为作品的不确定性和空白是需要读者通过艺术接受活动并运用自己的审美经验和想象力去理解和填补的。中国画背景中"计白当黑"的艺术表现手法也有类似的"空白"有待欣赏者发挥审美想象加以补充,受众可以在填补空白的过程中获得审美愉悦。如齐白石的画中仅仅有几只虾或一条鱼,背景空无一物,却可以令人感到满幅潺潺的水流——中国画的精妙就在于能令"纸素之白"转化为"画中之白"。①

通常来讲,艺术作品是一个由表层(言)、中层(象)、高层(意)逐层发展起来的整体。在作品的每个层次中都存在许多空白和不确定点,从而构成了一种召唤他者主动参与补充和解读的结构机制。第一,构成艺术品表层的是艺术的存在方式和外在形式,归结为"艺术语言"。比如中国画的笔墨与线条、书法的文字和笔画、雕塑的泥土和铜块。通过艺术语言,"能'打开'一个世界,使被遮蔽的'存在'得以鲜活地涌出。通过作品语言世界,生命本真地向人们'敞开了'"②。尽管艺术家是艺术语言的意义缔造者,但是一旦艺术作品被创作出来,作品中的语言就不再受艺术家支配,而是面向接受者,由他们进行欣赏并阐释,受众成为作品意义的现实赋予者。第二,艺术作品的中层是"艺术形象",即作品的内在结构,如作品中呈现的人物、景物、动物、题材、情节等。艺术形象可从两方面来理解:首先,艺术形象是对现实的再现,反映了现实的美。莱辛评价希腊艺术时认为:"艺术家所描绘的只限于美,而且就连寻常的美、较低级的美,也只是一种偶尔一用题材,一种练习或消遣。在他的作品里引人入胜的东西必须是题材本身的完美。"③尽管如此,艺术作品并不是原封不动地复制现实,席勒曾在书信中指出:"把美的观念过分归之于艺术

① 清代华琳撰《南宗抉秘》提:"夫此白本笔墨所不及,能令为画中之白,并非纸素之白,乃为有情,否则画无生趣矣。"
② 王岳川.艺术本体论[M].北京:中国社会科学出版社,2005:248.
③ 莱辛.拉奥孔[M].朱光潜,译,合肥:安徽教育出版社,2006:11.

作品的内容,而不是归之于对这一内容的处理"是错误的。① 所以说,艺术形象还表现了主体的情思,艺术家通过自己的感受和情感、想象创造不同于现实世界的艺术世界,这是艺术家按照主观体验进行筛选、打碎、重建后组合创造出来的全新世界:"从生活到艺术是一个创造过程,正是这个过程的性质决定了艺术作品的美","客观对象的性质并不能决定艺术作品的美、丑性质,因为艺术作品的美是决定于艺术家的创造性劳动,创造才是艺术美的生命"②。第三,艺术作品的深层"艺术意蕴"是艺术魅力所在,也是作品的灵魂所依。黑格尔曾说:"意蕴总是比直接显现的形象更为深远的一种东西。艺术作品应该具有意蕴。"③帕克(Dewtt Henry Parker)认为:"艺术作品都有一种深邃的意义",它是"藏在具体的观念和形象后面的更具有普遍性的意义"④。优秀的作品应当有比艺术形象更深邃的内涵蕴藏在形象内部,欣赏者只有通过仔细观察推敲后,才能领悟到。当然,意蕴层也是作品不确定因素和空白最多的一层,是体现"召唤结构"最为明显的地方。不同的欣赏者在艺术接受的过程中对艺术意蕴会有不同的领悟和体会,即使是同一欣赏者也可能得出很多结论,有时连艺术家自己也没有确定的答案。正所谓"言有尽而意无穷""言外有无穷之意",讲的就是艺术作品的内在意蕴具有多义性、丰富性和不确定性。

 古今中外很多艺术理论家和美学家有论及艺术作品的层次划分。譬如,清代王夫之认为作品结构是"有形发未形,无形君有形",即分为"有形""未形""无形"三层:"有形"指可见之象,"未形"指肉眼看不到的象外之象,而"无形"则给"有形"以灵魂和生命力,三个层次是一个由浅入深、依次递进的关系。《尚书·尧典》中提"诗言志";南朝钟嵘《诗品》中"文已尽而意有余"的"滋味"说,认为有限的文本结构中包含了无尽之意境;唐代的张怀瓘将书法作品分为"神""妙""能"三品,其中"风骨神气者居上";王昌龄提"物境""情境""意境"三种境界;司徒空指明意境的重要内涵是"象外之象""景外之景""韵外之致""味外之旨";刘禹锡的"境生于象外";南宋严羽的"空中之音""相中之色""水中之月""镜中之花"等:均指作品的实像中蕴涵着虚像。宗白华先生也指出:"艺术意境不是一个单层的平面的自然的再现,而是

① 转引自鲍桑葵.美学史[M].张今,译.北京:商务印书馆,1987:391.
② 杨辛,甘霖.美学原理[M].北京:北京大学出版社,1983:175.
③ 黑格尔.美学(第一卷)[M].朱光潜,译.北京:商务印书馆,1979:25.
④ 王岳川.艺术本体论[M].北京:中国社会科学出版社,2005:249.

一个境界层深的创构。从直观感相的摹写,活跃生命的传达,到最高灵境的启示,可以有三层次。"①在国外,类似的分法也很多。法国现象美学家杜夫海纳(Mikel Dufrenne)认为艺术作品的基本结构分为感性、主题和表现三个层次。英国艺术评论家克莱夫·贝尔(Clive Bell)则提出视觉艺术的共性是"在每件作品中,以某种独特的方式组合起来的线条和色彩、特定的形式和形式关系激发了我们的审美情感。我把线条和颜色的这些组合和关系,以及这些在审美上打动人的形式称作'有意味的形式'"②。这种"意味"即艺术意蕴,意蕴总是通过一定的"形式"展现的。美国美学家苏珊·朗格(Susanne K. Langer)的符号论中,她将艺术看作是人类"情感的图式符号",即"表现性形式",是"一种非理性的和不可用言语表达的意象,一种诉诸直接的知觉的意象,一种充满了情感、生命和富有个性的意象,一种诉诸感受的活的东西"③。这与贝尔提出的"有意味的形式"具有一致之处。

总之,作为一种召唤他者的审美对象,艺术作品的"召唤结构"既表现于语言之上,又充盈于形象之中,更存在于意蕴之内。也就是说,艺术作品的言、象、意三个层次每一层都有自身独特的审美价值并存在诸多召唤他者解读的空白及不确定因素。这就需要艺术接受者因言取象,由言悟意,才能通过语言、透过形象体会到作品的深层意蕴,也只有对言、象、意层层递进,受众才能获得全身心的审美愉悦。

三、艺术接受是一种审美再创造活动

艺术作品只有借助传播才能被大众和社会所接受,艺术接受是艺术价值的实现途径。也就是说,艺术家创作的作品在没有传递到接受者那里被欣赏之前,其价值只能是潜在的、有待实现的。绘画作品也好,雕塑作品也罢,不经过人们的欣赏,只能是一张纸或一堆泥土。只有在接受活动中,艺术作品才能获得生命力,产生一定的社会反响和社会效果,从而实现艺术的价值和功能。

受众接受任何一件作品都是由内在的动机驱使的,而人的需要是动机之源,艺术接受就是为了满足受众的审美需要,这是一切艺术活动的共通性规律。马克思

① 宗白华. 美学散步[M]. 上海:上海人民出版社,1981:63.
② 克莱夫·贝尔. 艺术[M]. 薛华,译. 南京:江苏教育出版社,2004:4.
③ 苏珊·朗格. 艺术问题[M]. 滕守尧,朱疆源,译. 北京:中国社会科学出版社,1983:134.

曾说:"一个歌唱家为我提供的服务,满足了我的审美的需要"①,"音乐家给我一种美的享受"②。当然,不同门类的艺术是以不同的方式来满足人们的审美需求的。音乐给人以听觉的审美享受,造型艺术则给人以视觉美感,是一种"悦目"的艺术,欣赏者通过眼睛来感受作品的魅力,进而达到心情的愉悦即所谓"赏心悦目"的效果。一般说来,艺术作品潜在的艺术价值能否实现取决于艺术作品能否满足受众审美的需要,而艺术价值的高低则是以这种作品所产生社会审美效应的深度、广度以及时间长短来衡量的。必须承认,"艺术传播只有满足受众对艺术信息的需求,才能获得生机和活力;只有受到受众的喜爱与信赖,才能得以生存和发展"③。国外受众接受中国传统造型艺术自然也不例外,只有符合国外受众的审美需求才能成功实现对外传播。从传播学的角度看,艺术信息的传播不是单向传递而是双向沟通和反馈的过程,艺术接受者不但是艺术创作的检验者和鉴定者,还是艺术传播效果的积极反馈者。受众的反馈就是对传播者的回应,体现了与艺术家之间的"对话"与"交流"。反馈的信息不仅反映了受众对艺术作品审美、教育、认识价值的评价,而且还能验证艺术传播的效果。这种信息的反馈甚至还可以决定艺术作品的命运并有可能影响创造主体今后的创作活动,受众的"接受过程不是对作品简单的复制和还原,而是一种积极的、建设性的反作用"。豪泽尔也认为:"艺术家服务的对象不是被动的、缄默的听众或观众,而是对话中的伙伴。诚然,受众的声音是间接地被听到的。然而,公众在对话中扮演的是匿名的和隐藏着的角色,只有当这种对话被完成、受传者的因素变得可以分析的时候,受者在艺术过程中的作用才能显示出来。"④因此,在对外传播中,外国受众的审美反应还能影响并推动中国艺术家的再创作,激发艺术家不断创造出新的作品,从而促进艺术传播的持续进行。"艺术传播的走向,昭示并要求文艺家和传播媒介要把受众看作是服务对象和亲密朋友,而不是听任摆布、肆意涂抹的被动对象。"⑤正基于此,现代接受美学家们才从理论上确立了艺术接受者在艺术活动中的主体地位。

① 马克思恩格斯全集(48卷)[M].北京:人民出版社,1985:57.
② 马克思恩格斯全集(47卷)[M].北京:人民出版社,1979:152.
③ 邵培仁.论艺术接受者[J].徐州师范学院学报(哲学社会科学版),1993(3):91-94.
④ 阿诺德·豪泽尔.艺术社会学[M].居延安,译.上海:学林出版社,1987:135.
⑤ 邵培仁.论艺术接受者[J].徐州师范学院学报(哲学社会科学版),1993(3):91-94.

艺术接受不仅是审美主体对客体直观把握的审美体验过程,更是审美主体对审美客体进行能动的审美再创造的过程。在艺术接受过程中,受众并不是被动、消极地接受艺术作品,而是积极主动与作品互动,这种审美主客体的相互作用,实现了审美的再创造。艺术作品一旦创造出来就是要面向接受者的,艺术家在作品中预留了许多空白和不确定点,使作品构成了一个期待解读的"召唤结构"。"召唤结构"是联结艺术创作与艺术接受的中介,这种结构决定了受众需要主动参与艺术接受,根据自己的生活经验、审美能力、艺术修养、知识结构、个性心理并发挥想象力来补充、完善和再创造以完成与作品的对话,从而表现出接受者的一种创造力。豪泽尔也说:"艺术价值不是发现的,而是创造的。"①接受美学尤其重视受众的创造力,他们认为艺术欣赏是一种积极主动的再创造。德国的接受美学家姚斯在《文学史作为向文学理论的挑战》中曾对文学作品的接受这样论述:"在这个作者、作品和大众的三角形之中,大众并不是被动的部分,并不仅仅作为一种反映,相反,它自身就是历史的一个能动的构成。一部文学作品的历史生命如果没有接受者的积极参与是不可思议的。"②他还说:"在接受过程中,永远发生着从简单接受到批判性的理解,从被动接受到主动接受,从已被承认的审美标准到超越这种审美标准的新的生产的转换。"在姚斯看来,受众的审美再创造是丰富多样的,这取决于两点,即作品的召唤结构和读者的能动接受,而后者是关键性因素。只有读者在接受作品的过程中充分调动了主观能动性,借助想象和审美经验对作品进行阐释,才能使作品的艺术形象所表现的内容得以"复现"出来。但是,由于每个接受者各自的生活经历、审美素养、个性心理等个人因素均不同。因此,"再创造"出来的艺术形象也就各具特色。总之,艺术接受就是对艺术作品进行永恒创造的过程。当然,"受众的创造不同于作者的创造。作者的创造是基于生活的创造,作品源于生活又高于生活。受众的创造是基于作品文本的创造,理解与阐释既再现原意又异于原意"③。

当然,艺术接受者必须具备一定的审美素养,才能理解作品并在欣赏过程中完成审美的再创造。否则,即使再优秀的作品传达到受众那里,也无法被接受,无法

① 阿诺德·豪泽尔.艺术社会学[M].居延安,译.上海:学林出版社,1987:33.
② 姚斯,霍拉勃.接受美学与接受理论[M].周宁,金元浦,译.沈阳:辽宁人民出版社,1987:24.
③ 邵培仁.论艺术接受者[J].徐州师范学院学报(哲学社会科学版),1993(3):91-94.

达到预期的传播效果。正像马克思在《1844年经济学-哲学手稿》中举的例子："对于没有音乐感的耳朵来说,最美的音乐也毫无意义,不是对象,因为我的对象只能是我的一种本质力量的确证……因为任何一个对象对我的意义都以我的感觉所及的程度为限。"① 即使是再易于接受的艺术作品,作为审美主体的接受者也必须拥有起码的审美敏感和艺术修养才能欣赏作品,获得美的享受。在中国传统造型艺术的对外传播中就更是如此,比如书法艺术中的狂草、国画的水墨大写意作品,对于中国的普通大众而言,欣赏与接受就已经具有相当难度,对于外国人来说,只有具备与之相关的艺术知识,并培养起相应的艺术修养和审美体悟能力才能够真正读懂并理解和接受中国的传统造型艺术。所以说艺术接受者只有具备了一定的审美能力,才有可能真正"进入"艺术作品的内部,并对作品进行诠释和再创造,同时还与艺术家进行精神的"交流"与"对话"。

第二节 文化动因

　　艺术传播的动因除了要满足审美需求,人们也可能出于文化方面的诉求而传播艺术。传播与交流是文化的本性,古今中外艺术的传播与交流活动一直是异域文化交流的重要方面。这是因为,艺术较之其他文化形态,具有通俗易懂、生动感人,能冲破宗教隔阂、跨越语言障碍等方面的天然优势,在跨文化交流中更易为外国人所接受。因此,在宗教、哲学、道德、伦理、民俗等文化的跨国传播中,常常会借助艺术形象来表达特定的文化思想,使艺术成为它们传播自身的工具。当其他文化要素借助艺术来传播的时候,会自觉不自觉地推动并促进艺术的对外传播。与此同时,艺术也会主动寻找机会,依附于宗教、哲学、道德、伦理、民俗的内容来丰富艺术的题材、样式与风格,以期在更广的范围内传播,迎合和适应更多人的审美需求。比如宗教艺术就具普适性,从统治者到贵族再到平民,可以辐射社会各阶层,特别在古代,宗教艺术要比宫廷艺术或文人艺术的影响更广泛、更彻底。必须承认,"在艺术上人类有较大的共同性,艺术只要不纯粹是宗教、哲学的理念性的工具,不纯粹是某种道德的说教,而是人类感性的表达渠道,那么它就具有超越于人

① 马克思.1844年经济学哲学手稿[M].北京:人民出版社,1979:80.

类几千年来所造成的文明差异的优异性,……通过更深沉、更普遍的人类感性的表达打通不同文明群体之间的价值壁垒,从而发挥文明冲突中缓冲、调适过渡的作用"①。

一、思想依靠艺术传播来传达

文化是一个十分复杂的系统,它内部包含着许多子系统。学界对于文化系统构成要素的划分曾有过多种尝试。英国文化人类学家爱德华·泰勒1871年在《原始文化》一书中定义:"文化或文明是一个复杂的整体,它包括知识、信仰、艺术、道德、法律、风俗以及作为社会成员的人所具有的其他一切能力和习惯。"②美国人类学家阿尔弗雷德·克洛依伯(Alfred Kroeber)和克莱德·克鲁克洪(Clyde Kluckhohn)在1952年发表《文化:概念和定义批判分析》(Culture: A Critical Review of Concepts and Definitions)一文认为:"文化作为一个描述性概念,从总体上看是指人类创造的财富积累:图书、绘画、建筑以及诸如此类,调节我们环境的人文和物理知识、语言、习俗、礼仪系统、伦理、宗教和道德,这都是通过一代代人建立起来的。"③并指出:"文化存在于思想、情感和起反应的各种已模式化了的方式当中,通过各种符号可以获得并传播它,另外,文化构成了人类群体各有特色的成就,这些成就包括它所制造物的各种具体形式。"④这即是说,人类的文化借助"各种符号"可以继承和传播,并且,文化依靠"符号"继承和传播的过程和方式也同样构成文化。美国社会学家保罗·布莱斯蒂德(Paul J. Braisted)则提出:"一个特定文化的基本要素是它的法律、经济结构、巫术、宗教、艺术、知识和教育。"1982年,联合国教科文组织指出文化的要素:"除了艺术和文学,它还包括生活方式、人权、价值系统、传统以及信仰。"⑤无论哪种提法,艺术始终是文化系统中不可或缺的组成部分。除了艺术外,文化还包括文学、哲学、道德、伦理、宗教、民俗等要素,这些文化要素都有可能借助"艺术符号"来实现自身的跨文化传播,从而成为艺术对外传播的文

① 黄永健.艺术文化论:艺术在文化价值系统中的位置[M].北京:文化艺术出版社,2008:40.
② 爱德华·泰勒.原始文化[M].蔡江波,译.杭州:浙江人民出版社,1988:1.
③ 转引自陆扬,王毅.文化研究导论[M].上海:复旦大学出版社,2006:5.
④ 克莱德·克鲁克洪.文化与个人[M].何维凌,高佳,何红,译.杭州:浙江人民出版社,1986:5.
⑤ 转引自陆扬,王毅.文化研究导论[M].上海:复旦大学出版社,2006:7-12.

化驱动力。

　　文学、哲学、道德、伦理等各种文化思想的传播,除了通过语言媒介直接传递给受众外,最有效的手段莫过于借助艺术的传播来传达。艺术家创作并传播自己的作品,有时并不单纯是为了传播艺术美的需要,更重要的是想要传达作品蕴含的深层思想内涵。必须承认,利用艺术形象阐释和表达某种思想观念,更易于向国外传播。这是因为,艺术能以一种"寓教于乐"的方式,向世人表述感人至深的思想观念和文化信息。除了艺术家外,帝王贵族、政府官员等统治阶层,文人雅士、学者、思想家等文化精英阶层,都会利用艺术作品来寄托和表达自己的某种思想,并主动将这些艺术传播出去。他们希望依靠艺术的传播和接受活动来暗示他们的思想情感,并试图影响和改变接受者的思想、观念乃至行为。

　　中国传统文人画讲究"诗、书、画、印"四位一体,画作多配以诗词,画作中描绘的艺术物象则是画家学识修养、品格气质的集中体现。换言之,文人画作品表现物象大都采用借物抒情、托物言志的象征手法,象征的表现手法能够引发受传者的联想,诱发他们自己去发现并创造作品所能带来的深层意涵。通常来说,文人雅士之间交流感情的主要方式就是互赠书画、切磋诗文、文艺品鉴、品茗游园,他们"雅集"在一起,借传播艺术来抒发思想感情。比如,画家徐悲鸿1939年旅居新加坡华侨友人黄曼士家中之时,曾绘《铁锚兰》赠予友人:"吾友黄君曼士,居南洋既久,……特为赋色,寄我闲情。"并题诗曰:"芝兰王者香,乃写倾城色,萧萧易水寒,白虹上贯日。"①实际上,梅兰竹菊"四君子"②题材绘画集中体现了传统道家讲求天人合一、人与自然和谐共生的思想境界。文人画家都乐于将梅兰竹菊与君子品格相关联:"君当如梅,傲视霜雪,坚贞不屈;君当如兰,幽香清雅,宁静致远;君当如竹,坚韧有节,虚怀若谷;君当如菊,淡泊明志,兼济天下。"③徐悲鸿曾为新加坡华侨银行经理陈延谦专门绘制过画像《寒江独钓图》,这幅画是陈延谦根据唐代诗人柳宗元的诗句"孤舟蓑笠翁,独钓寒江雪"来要求徐悲鸿创作的,画中人物身穿蓑衣,头戴斗笠,

① 王震.徐悲鸿年谱长编[M].上海:上海画报出版社,2006:199.
② 宋元花鸟画多以竹、梅为题材,配以松,合称"岁寒三友"。元四家之一的吴镇在"三友"外补画兰花,谓之"四友"。到明神宗万历年间,集雅斋主人黄凤池去松引菊,辑成《梅竹兰菊四谱》,他的好友著名文学家和书画家陈继儒又在画谱上题"四君",至此,梅兰竹菊以"四君子"驰名中外。
③ 杨林坤."梅兰竹菊"四君子(下)[J].世界文化,2011(8):29-31.

漫天霜雪。后来,每逢诗人墨客、名士友人来家中探访相叙,陈延谦都会出示《寒江独钓图》提供观摩,邀请友人们以画为题,吟诗助兴。① 新加坡华侨艺术考古专家韩怀准也曾邀请徐悲鸿、黄曼士、郁达夫等人至家中"愚趣园"雅集,共同观赏韩怀准所收藏的中国古代外销瓷器,并赋诗作画,抒发感受。

除了可以传达文学思想,艺术作品中也不乏宣扬道德规范的,受传者通过欣赏作品的形式语言、表现手法及内容题材即可体味到其中蕴含的道德思想。道德、伦理和法律等文化形态规范着社会成员的基本行为,没有道德修养、不遵守伦理秩序和法律制度的社会个体是无法在社会上生存的。从这点上讲,那些表现社会生活的美好,展示人的高尚品德和情操,或是体现伦理原则的艺术作品传播出去,能够有效地维护社会的安定。因此,规范社会秩序的需要亦能推动艺术的传播。"高尚的艺术家是道德楷模,他们崇高的人格与艺术造诣相辉映,潜移默化地影响着社会风气;艺术作品崇尚道德观念,是人文教化的重要内容。"② 很多艺术作品背后都隐藏着道德伦理思想,这些艺术作品的创作和传播最终的目的就是要教育大众,实现艺术的道德教化功能。中国的传统儒家学说立足于伦理道德来关照艺术,尤其重视绘画对人德行的规范作用,是一种直接作用于社会现实、积极入世的审美态度。比如,东汉曹植谓:"存乎鉴戒者图画也。"唐代张彦远在《历代名画记》的《叙画之源流》开篇即提:"夫画者,成教化,助人伦,穷神变,测幽微,与六籍同功,四时并运,发于天然,非由述作。"③

中国古代宫廷人物画受传统儒家观念的影响较深,而肖像画尤其受到历代统治阶级的高度重视。历代的帝王、功臣以及圣贤们的肖像画可以教化众人以维护伦理纲常秩序和封建统治。而儒家思想在整个汉文化圈内部占据着主导地位,这些国家的封建统治者都强调依靠儒家思想来维持社会生活的安定和规范道德秩序。因此,儒家思想向来注重道德说教的传统也影响到了中国人物肖像画对域外的传播与接受。日本从奴隶社会向封建社会演变的过程中,圣德太子扮演了重要的角色。圣德

① 如陈延谦本人诗:"蓑笠本家风,生涯淡如水。孤舟霜雪中,独钓寒江里。"黄孟圭诗:"历尽繁荣倦世涂,家风回溯到农夫。余生已有安排计,一幅寒江独钓图。"黄瑞甫诗:"久栖热带久忘寒,冒雪耐寒一钓竿。阅世须经寒苦境,深情且向画中看。"洪鸿儒诗:"江干垂钓古人风,寄托如何总不同。省识画图真面目,舟中坐者岂渔翁。"转引自华天雪. 徐悲鸿论稿[M]. 济南:山东画报出版社,2014:310.
② 顾兆贵. 艺术经济原理[M]. 北京:人民出版社,2005:205.
③ 张彦远. 历代名画记[M]. 俞剑华,注释. 上海:上海人民美术出版社,1964:1.

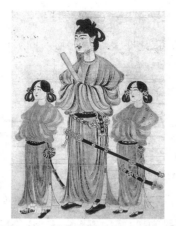
图 2.1　八世纪前期《圣德太子像》①

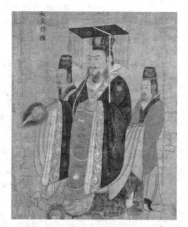
图 2.2　《历代帝王图》局部②

太子尤其仰慕中华文化,熟读儒家经典。他制定的日本《冠位十二阶》就是借用儒学的道德观念,其名称即是以儒家的"仁、礼、信、义、智"来命名的。日本法隆寺遗留下来的唐本御影《圣德太子像》(如图2.1)作为日本早期的宫廷肖像画之一,从绘画的线描、人物的服饰、动作及排列方式上,均可看出受到了唐代人物肖像画如阎立本的《历代帝王图》(如图2.2)或《步辇图》的影响,这幅唐本御影的《圣德太子像》甚至还是现代日本发行过的纸币图案中出现次数最多的历史人物(如图2.3)。

图 2.3　日本纸币中的圣德太子像

二、宗教借艺术传播宣扬教义

在文化系统中,艺术与宗教虽分属不同的文化领域,却经常被联系在一起。从人类文化发展史看,不但宗教的神庙里陈列着琳琅满目的艺术品,艺术的殿堂中也充满着神圣的宗教信仰。宗白华说:"艺术和宗教携手了数千年,世界最伟大的建筑、雕塑和音乐都是宗教的。"③艺术形象一直都是传播宗教的最有力的媒介,而宗

① 张夫也. 日本美术[M]. 北京:中国人民大学出版社,2010:7.
② 张弘苑. 中国名画全集(第一卷)[M]. 北京:京华出版社,2002:70.
③ 宗白华. 艺境[M]. 北京:北京大学出版社,1987:175.

教也是推动艺术传播的重要驱动力。人类原始的艺术甚至是巫术或宗教仪式的一部分,这是因为"意识的感性形式对于人类是最早的,所以较早阶段的宗教是一种艺术及其感性表现的宗教"①。原始艺术得以传播与发展的直接动因就是人对宗教的信仰。人类进入文明社会后,艺术才成为一种独立的文化形态和意识形态,但艺术仍离不开宗教制约:"宗教往往利用艺术,来使我们更好地感到宗教的真理,或是用图像说明宗教真理以便于想象。"②无论何种形式的艺术,都有可能被宗教用来表达深奥的教义,从而将宗教观念转化为大众易于领会和认知的形式,以此来传播并扩大宗教的影响力,作用于更多的信徒和大众。宗教借助艺术来表达和传播自身的这种特性,不但催生了各式各样的艺术样式和风格,丰富了艺术表现的题材,更重要的是,宗教的传播和扩散必然也会引发世界各国各民族艺术的传播与交流。

在我国,佛教文化的域外推广是中国传统造型艺术对外传播的重要动因之一。虽然佛教文化源自印度,并非是土生土长的中国宗教,中国却能"渐渐地、毫不留情地消化了外来的文化,使它成为中国文化的一部分,然后继续以自尊的态度来走自己的路"③。在完成佛教的"中国化"后,佛教又不断输入朝鲜、日本等东亚诸国。日本艺术家远藤光一曾评价:"佛教传入日本后,使日本的文化飞速成长。无论在思想上、文化上,或是在造型美术中,而且无论就其广度、深度而言,都更进一步洗练","唐代的文化、文物源源不断地流向日本,创造了日本佛教美术的黄金时代"。④佛教文化在整个汉文化圈的兴盛,带动了中国式佛教艺术特别是书画及造像艺术的蓬勃发展和广泛传播。据《三国史记》载,佛教由中国传到朝鲜半岛始于:"高句丽小兽林王二年(公元372年)夏六月,秦王苻坚遣使及浮屠顺道送佛像、经文"至高句丽。由此,佛教文化输入高句丽开始,佛教艺术也传到了朝鲜。由于佛画、佛像具有典型的凝聚信徒、供人参拜、教化信众、传播信仰等功能,所以,佛教文化的海外推广总是与佛教艺术的对外传播如影随形。换言之,佛教艺术对外传播的主要目的就是宣扬佛教教义、弘扬佛法和辅助偶像崇拜的需要。

中国式佛教文化的国际传播活动始终离不开中外僧侣的跨国交往,中外僧侣

① 黑格尔.美学(第一卷)[M].朱光潜,译.北京:商务印书馆,1979:133.
② 黑格尔.美学(第一卷)[M].朱光潜,译.北京:商务印书馆,1979:129-130.
③ 苏立文.东西方美术的交流[M].陈瑞林,译.南京:江苏美术出版社,1998:200.
④ 远藤光一.日本民族的美术[J].宋征殷,译.江苏画刊,1980(5).

们在弘法传教的同时，充当了艺术传播的重要媒介。特别是古代中日僧侣间的往来，造就了中国传统造型艺术持续对日本的传播和全面渗透，并产生了广泛而深刻的影响。一方面，主动远赴日本的中国僧侣出于传教的需要，会携带一些佛教艺术品到日本，他们中的一些人，本身在艺术创作方面就具有极高的造诣，在日本传教的同时，中国僧侣又向日本的信徒和大众传授了书画、工艺、建筑等造型艺术的创作技法。唐代高僧鉴真曾东渡日本，尽管他到日本的首要目的是为了弘扬佛法，但他却为中国传统造型艺术在日本的传播做出了贡献。鉴真东渡时，身边携有多部天台宗写经、密宗木雕佛像、绣像、佛画、佛具、王羲之书帖及各类工艺品，随行弟子及人员中还有画家、玉匠、建筑师、绣师、镌碑等能工巧匠。由于鉴真一行对于建寺造佛本来就颇有经验，鉴真还亲自参与设计建造了日本唐招提寺的建筑和佛像，成就了唐招提寺造像派艺术。日本的《特别保护建筑物及国宝帐解说》中称唐招提寺金堂主佛卢舍那干漆像"是天平时代末期最宏大、技术最巧的雕像，当无异议"①。郭沫若则评价："鉴真盲目航东海，一片精诚照太清。舍己为人传道艺，唐风洋溢奈良城。"宋元时代，去日本的禅僧也不在少数。日本正安元年（1299 年，元大德三年），著名禅师一山一宁就受元朝政府派遣搭乘商船到日本弘法，在日本二十年，一宁广开法度，开创日本禅宗流派"一山派"。他本人还擅书画，他的草书和水墨画风格，跟随者甚多。明清陆续来日的中国僧人对于日本文化艺术的发展也做出了巨大贡献。临济宗黄檗派的隐元禅师传入的中国佛寺建筑的新样式在日本产生了深远影响。隐元于 1654 年（清顺治十一年）东渡日本，据《中国佛教》卷一载：天目山的"中峰门下千岩元长，其法系曾传入日本，到了他的第十三传隐元隆琦，在崇祯时住黄檗山万福寺，复兴黄檗宗风"。隐元创立的日本"黄檗宗"最盛时寺院有 1 010 所，僧俗信徒达 2 500 万人，占日本人口的五分之一，如今日本黄檗宗分寺仍有 500 余座。由于黄檗宗的兴盛，各地黄檗宗寺院的修建均由中国僧人监工设计，采用了纯粹的明清建筑样式，据《长崎志》载，崇福寺的三门是由中国工匠雕镂后运载到日本装配的。②隐元还向日本传播了雕版印刷术和医药、音乐、饮食文化，以至于日本学界普遍认同"自唐鉴真和尚的招提寺之后，隐元和尚所创建的黄檗山万福寺是人才荟萃和人

① 木宫泰彦.日中文化交流史[M].胡锡年，译.北京：商务印书馆，1980：211.
② 木宫泰彦.日中文化交流史[M].胡锡年，译.北京：商务印书馆，1980：696.

才辈出之处"①。

另一方面,从隋朝开始,就有日本僧侣搭乘外交使团或商船来华学习造型艺术的创作技法,特别是书画艺术,很多日本画僧是在学习模仿中国书画名家的基础上,才形成自己的风格,回国后他们积极创立画派,将自己在中国所学传授给日本弟子。当然,来华的日僧回国时也会携回各宗佛像、佛画等艺术品。需要强调的是,日僧对中国艺术的传播是有选择性的,主要是满足传教的需要。譬如,佛教的"密宗"注重偶像崇拜,重视佛画和佛像在传教中的作用。密宗认为艺术形象比佛经更具传播优势:"密教把所有佛教理论都用形象表达出来。显教中对某一理论问题的系统解释,密宗便用有一定组织的形象来表达,这种形象名为'曼陀罗'(佛画的一种),译为'坛城'。"②入唐学问僧空海在他的《御请来目录》中曾说明:由于真言秘藏的经疏隐秘,不借助画像就难以言传。③ 唐代佛教密宗盛行,中国各地寺庙内都供奉佛像并绘有佛画。密宗自唐朝传入日本后至10世纪末仍盛行,这一时期来华日僧都会携密宗的各类佛画、佛像回国,艺术输入日本的主要目的是偶像崇拜的需要。后来,佛教与中国传统儒家、道家哲学思想相互渗透并融合,发展出佛教"禅宗"教派。作为佛教的又一分支,禅宗教义与密宗明显不同,禅宗不注重供奉偶像,注重心性,倡导"心即是佛",认为众生皆具"佛性",宣称"放下屠刀,立地成佛",提倡"直指人心,见性成佛"。受禅宗教义的影响,禅僧往往钟情于自然山水,他们创作的画作多表现自然风光,泼墨写意,不拘于形似。前文提及赴日传法的禅僧一山一宁就是这种"尚意"风格的代表,一宁曾对日本弟子谈及他的书画观:"书与画非取其逼真,大体取其意,故古人之清雅好事者,只贵清逸简古。"④整个宋代来华求法或巡礼佛迹的日僧(特别是南宋)数量并不亚于唐代鼎盛时期。⑤ 与唐代不同的是,来宋日僧中绝大部分是为了学习禅宗入宋,以至于到了南宋在日本提到佛教几乎只限于禅宗。⑥ 作为禅修思想的重要传播媒介,禅宗水墨画在日本自然颇受青睐。纵观宋元明的日本画坛,

① 转引自朱育平.隐元禅师东渡初探[J].福建论坛,1985(4):58-61.
② 周叔迦.法苑谈丛[M].北京:中国佛教协会,1985:74.
③ 木宫泰彦.日中文化交流史[M].胡锡年,译.北京:商务印书馆,1980:194.
④ 木宫泰彦.日中文化交流史[M].胡锡年,译.北京:商务印书馆,1980:413.
⑤ 据日本学者高楠顺次郎和西冈虎之助的研究统计,北宋时代的一百六十余年间,有据可查的入宋日本僧侣有二十人,而在南宋的一百五十余年间,据日本学者木宫泰彦统计,入宋僧则远超百人。
⑥ 木宫泰彦.日中文化交流史[M].胡锡年,译.北京:商务印书馆,1980:254,305-336.

处处洋溢"禅余戏墨"之风。来华的日僧不断将中国历代禅僧名家的书画介绍到日本,充当了中国书画艺术传播的使者。

三、风俗习惯带动艺术的传播

中国传统造型艺术向域外诸国的传播过程中,总会与人们的居住饮食、婚嫁丧葬、岁时节令、服饰传统等社会风俗相关联。这些中国传统风俗习惯的向外扩散,一定程度上带动了中国传统造型艺术的跨文化传播。

第一,厚葬风俗外传带动艺术传播。

中国传统儒家思想重孝道,注重子女对长辈的殡葬礼仪。"死,葬之以礼,祭之以礼。可谓孝矣。"(《孟子·滕文公上》)孟子则云:"养生者不足以当大事,惟送死可以当大事。"(《孟子·离娄下》)因此,在古代中国,厚葬习俗蔚然成风。

一方面,厚葬风俗带动了中国陪葬艺术品的外传。人们越重视厚葬,随葬的艺术品种类就越丰富,品质也越豪华。特别是王孙贵族的墓葬,随葬品包括各种装饰品、玉器、陶瓷器、金银器、青铜器等,墓主人棺椁上还雕有精美图案。《西京杂记》详细记载了汉代皇帝的陪葬品:"送死皆珠襦玉匣,匣形如铠甲,连以金缕。梓宫内,武帝口含蝉玉,身着金缕玉匣。匣上皆镂为蛟龙弯凤鱼麟之像,世谓为蛟龙玉匣。"除了贵族阶层,普通民众也会倾尽所有来厚葬死者。中国古代这种厚葬之风传入其他国家和地区后,效仿中国的随葬艺术品自然合乎情理。譬如,做工精美的唐三彩①陶器就是唐代贵族墓葬中较常见的随葬明器,据《唐会要》载:"王公百官,竞为厚葬,偶人象马,雕饰如生。"唐三彩器物及三彩俑、马、骆驼,也是朝鲜半岛、日本诸国贵族阶层向往的明器。朝鲜半岛统一的新罗王朝与唐朝的交往甚密,唐三彩大量输入朝鲜。此时在新罗即流行佛教文化中的丧葬形式"火葬",唐三彩陶器传入后可用于盛放骨灰,并衍生出"新罗三彩"。日本则是中国境外出土唐三彩最多的国家。东京国立博物馆的长谷部乐尔在《日本出土的中国古陶瓷特别展览》(1975年)一文中指出:"唐三彩是在8世纪前半叶唐代贵族文化最盛期专为贵族葬

① 唐三彩是在汉代铅釉陶的基础上发展演变出来的新品种。釉色主要为黄、绿、白、褐、蓝等,三彩以黄、绿、褐三色最常见,故称"唐三彩"。其次是黄、蓝、白三色;两彩以黄釉绿彩、白釉蓝彩和白釉绿彩居多;单彩有黄釉、绿釉、蓝釉等色泽。

礼而特制的一种华丽三彩陶。尽管日本出土的唐三彩可能是通过当时的遣唐使带回来的，但它具体地反映了唐朝贵族文化同日本的关系。"①值得注意的是，唐三彩传入日本后，日本还仿制出"奈良三彩"，多用作祭祀的礼器。近年在日本福冈、奈良、京都、大阪多地的古代墓葬及宫殿、寺院遗址中均发现了唐三彩残片。②

另一方面，厚葬习俗促使中国的墓室样式、墓室壁画及棺木形制的外传。汉唐时期建立的高句丽国，即效仿中原尊崇厚葬习俗。据《三国志·卷三十·高句丽》载："男女已嫁娶，便稍作送终之衣。厚葬，金银财币。尽于送死，积石为封，列种松柏。"③20 世纪中后期，考古学家先后发掘出一批相当于魏晋时的高句丽壁画墓，从这些高句丽墓室壁画中可以清晰地看出同一时期中原绘画对高句丽的深刻影响。无论是"出行""狩猎""宴坐""四神"等壁画的题材还是构图、形象刻画及墓室内部布局，都与中原地区有一定的承袭关系。唐代墓室壁画的样式，不但是汉文化圈的模本，其平面线条造型的特点甚至传到了西域诸国。中亚粟特人的丧葬习俗受唐代影响最大，已出土的石棺不但形制上与唐朝贵族几乎相同，且刻画有类似中国的守护神。在片治肯特城址（City Site at Pyanjikent）（古代粟特）的另一处公元 7 至 8 世纪的墓室壁画"有穿着与执失奉节墓、李爽墓墓室壁画中同样的衣裙和高头履的成排的女乐舞，有和阿史那忠夫妇墓过洞天井壁画、苏定方墓天井壁画中相似的腰垂鞶囊、手持笏板的属吏，还有与执失奉节墓墓室所绘舞女衣饰相似的女近侍"④。在古康国都城的遗址也发现了人物形象和服饰绘画手法与片治肯特相似的壁画，既反映出粟特人对中国丝绸服饰的喜爱，同时"反映了中国画样对粟特的输出，反映了唐艺术在这个地区的影响"⑤。

第二，饮茶习俗外传推动陶瓷器外销。

众所周知，茶源自中国，随着对外贸易的发展，中国茶叶和饮茶习俗经由海路和陆路逐渐传到世界其他国家和地区。中国人的饮茶习惯在唐代普及，饮茶法从唐代煮茶、宋代点茶、斗茶发展到明清的泡茶，其后基本保持稳定。饮茶风尚的演

① 转引自胡小丽. 唐三彩鉴定与鉴赏[M]. 南昌：江西美术出版社，2002：90.
② 郎惠云，三利一. 日本出土的唐三彩及其科学研究[J]. 考古与文物，1997(6)：56-62.
③ 陈寿. 三国志(文白对照)[M]. 郑州：中州古籍出版社，1995：576.
④ 宿白. 西安地区唐墓壁画的布局和内容[J]. 考古学报，1982(2)：137-154.
⑤ 姜伯勤. 敦煌艺术宗教和礼乐文明[M]. 北京：中国社会科学出版社，1996：165.

进使人们逐渐把饮茶从单纯的解渴转化为获得某些精神消遣、陶冶心性、参禅悟道、寄托和表达对朋友的情谊以及接待宾客的方式之一,且对于品茗论茶愈发讲究。无论是煮茶、点茶、斗茶或泡茶都离不开各种茶器的使用,茶器的演变始终与饮茶习俗密切相关。我国的茶器根据制作材料不同,可分为陶瓷茶器、金银茶器、漆制茶器等,其中最主要的是陶瓷茶器。因此,茶俗的扩散推动了域外各国对中国各类陶瓷茶器的大量需求。

出于对唐文化的崇尚,唐人饮茶风习东渐日本。从唐代至明清,伴随着饮茶风俗的外传,中国陶瓷茶器源源不断输入日本,无论是器物的烧造工艺、造型还是纹饰都对日本茶器发展造成了较大影响。此后,中国的茶俗又与日本民族文化融合发展成"茶禅合一"的仪式——茶道。如今日本茶道成为日本文化的重要象征,在世界范围内产生了广泛影响。在日本茶道礼仪中,尤为重视欣赏茶道使用的器具,讲求充分调动视觉、触觉、味觉及嗅觉各种感觉,从而在满足感官的享受的同时潜移默化地达到精神的洗礼。

明清时期中国茶文化传至东南亚、欧洲等地,一开始是被王室贵族视为高尚的消遣,后逐渐为自上而下各阶层所接受并广泛流行。随着饮茶的流行,各国也形成了本土特色的茶文化。在东南亚饮茶最先在上层社会流传开来,上层阶级为显示身份的尊贵,对所用的茶壶、茶杯、茶盘等茶器纹饰造型、制作工艺及性能要求都十分讲究。既能长久维持茶香,又具有保温功能的中国宜兴紫砂壶深受各国王室欢迎。泰国国王拉玛五世曾专门在中国宜兴定制烧造过紫砂茶壶,茶壶底部有泰国定烧的印章,壶盖和壶柄则刻有中国陶工的印章。他定制的紫砂壶至今还有部分收藏在泰国的寺庙内。① 在民间,华人华侨对中国茶俗的传承为华瓷在东南亚的外销奠定了基础。我国福建、广东一带民间盛行"工夫茶"②,随着闽粤华人大规模移

① 冯先铭.冯先铭中国古陶瓷论文集[M].北京:紫禁城出版社,两木出版社,1987:321-322.
② 清代徐珂所编《清稗类钞》中《饮食类·邱子明嗜工夫茶》指出:"闽中盛行工夫茶,粤东亦有之。盖闽之汀、漳、泉,粤之潮,凡四府也。"即是说当时的福建、广东盛行工夫茶。"工夫茶"专门指代品茗艺术首见于清代俞蛟的《潮嘉风月·工夫茶》:"工夫茶,烹治之法,本诸陆羽《茶经》,而器具更为精致。炉形如截筒,高约一尺二三寸,以细白泥为之。壶出宜兴窑者最佳,圆体扁腹,努嘴曲柄,大者可受半升许。杯盘则花瓷居多,内外写山水人物,极工致,类非近代物,然无款识,制自何年,不能考也。炉及壶盘各一,唯杯之数,则视客之多寡。杯小而盘如满月。此外尚有瓦铛、棕垫、纸扇、竹夹,制皆朴雅。壶盘与杯旧而佳者,贵如拱璧,寻常舟中不易得也。先将泉水贮铛,用细炭煎至初沸,投闽茶于壶内冲之,盖定,复遍浇其上,然后斟而细呷之,气味芳烈,较啜梅花更为清绝,非拇战轰饮者得领其风味。"

居东南亚,工夫茶习俗传入这些国家和地区。深厚的乡土观念令海外华人华侨保留了中华民族传统的茶俗,数世不变。时至今日,闽粤华侨仍以"工夫茶"作为认祖归宗的标志,工夫茶的流行也顺理成章促进了华瓷在东南亚的外销。

至于欧洲人饮茶,是从荷兰开始的:"万历二十九年(1601年),荷兰开始与中国通商。翌年成立东印度公司,专门从事东方贸易。万历三十五年(1607年),荷兰商船自爪哇来澳门运载绿茶,万历三十八年(1610年)转运回欧洲。这是西方人来东方运载茶叶最早的记录,也是中国茶叶输入欧洲的开始。"①茶叶最初也是作为一种奢侈品输入欧洲的,因此饮茶一开始就成为西方上流社会的时尚。18世纪中叶以后,饮茶才风靡整个欧洲,进而产生了独具西方特色的"下午茶"风尚(如图2.4)。英国学者西·浦·里默指出:"18世纪末,英国人对茶叶的消费,平均每人每天超过两磅,当英国人成为一个饮茶的民族时,西方其他国家的人民也学会大量饮茶了。"②品茗的新时尚极大地刺激了欧洲人对茶壶、茶碟、茶罐等中国陶瓷茶具的需求。据统计,东印度公司在1710年运载回欧洲的中国陶瓷茶具有:"5 000件直喷嘴茶壶,5 000个与茶壶配套的小的深盘,8 000个牛奶壶,2 000个小茶罐,3 000个糖碟,12 000个茶匙,5 000套茶杯、茶碟。"③可见,明清陶瓷器大量外销一定程度上得益于饮茶习惯的海外传播。正如德国学者利奇温(Adolf Reichwein)所言:"在17世纪中瓷器仍被视为一种新奇的珍玩之时,只有少数大宫廷中(在马德里或凡尔赛),

图2.4 西方油画表现的"下午茶"风尚④

① 陈椽.茶业通史[M].北京:中国农业出版社,1984:471.
② 西·浦·里默.中国对外贸易[M].卿汝楫,译.北京:生活·读书·新知三联书店,1958:15.
③ PETTIGREW J. A Social History of Tea[M]. London:National Trust Enterprises Ltd,2001:81.
④ 央视纪录片《china·瓷》截图。

才有比较大量瓷器的陈列,但等到快至新世纪之时,也许由于瓷器大量的供给,也许由于个人趣味的要求,瓷器渐成为普通家庭用品,特别是在热饮(包括饮茶)成为社会流行风尚以后。当时迫切需要适当的茶具,在始创饮茶的国家去寻求范型,岂不是十分自然的事情?"①

第三,艺术传播有赖节日礼俗普及。

"目前世界上许多发达国家,都把民俗传统的效用,看作是对一个国家的历史地位的证明。这对于我们这样一个文明古国,更应如此。"一切文化,大都具有扩布性,"从扩布性自身的规律看,那些发生时间较早,社会功能较宽泛的民俗,扩布地域可能要相对广大一些。那些发生时间较晚,又与一般民众生活关系较少的民俗,扩大的地域就可能相对狭小"②。中国春节的域外推广就是一个典例。海外的华人华侨过春节的历史悠久,虽远离祖国,但每逢春节他们都会以各种方式欢庆佳节。根据2011年11月30日在上海举行的第二届中国侨务论坛公布的一项最新研究统计显示,世界各国各地区的华侨华人总数在2007至2008年已达到4 543万人,到2011年达5 000万人。③ 如此庞大的华人华侨族群是中国民俗在海外传承的有效载体,他们对中华文化的坚守和对传统民俗的传播是海外春节日益升温的主要原因。

在今天,春节已不仅是华人的狂欢节日,"春节全球化"趋势明显。比如,在韩国、朝鲜、新加坡、越南等亚洲国家,农历春节是法定假日,当地居民都会隆重庆祝;在加拿大温哥华、美国洛杉矶和华盛顿、澳大利亚的悉尼、阿根廷的布宜诺斯艾利斯等世界多地每年都会举办春节庙会,作为一项游览活动,当地民众几乎都会参与;2003年起,美国纽约市也将中国农历新年列入公共假日;2006年开始,每逢春节在英国伦敦都要举办"中国在伦敦"系列活动。春节所携带的中国文化和中国精神已经越来越受到西方主流社会和世界人民的认同,正如中国民间文艺家协会主席冯骥才所言:"年文化的本质是精神的、理想的。它是中华民族精神、文化、道德、价值观和审美的传承载体,它最鲜明地体现了中华民族独特的文化基因;它是中华文化形象最迷人的体现;它是民族凝聚力和亲和力的源泉;是中华民族精神遗产和传

① 利奇温.十八世纪中国与欧洲文化的接触[M].朱杰勤,译.北京:商务印书馆,1962:21.
② 钟敬文.民俗文化学发凡[J].北京师范大学学报(社会科学版),1992(5):1-13.
③ 约5 000万:华侨华人总数首次得出较明确统计数字[J].八桂侨刊,2011(4):71.

统的软实力。"①更为重要的是,年俗的域外推广在一定程度上也助推了传统造型艺术的国际传播。

每逢春节,世界各地华人会沿袭传统的风俗习惯,在当地举办各类民俗活动庆祝。在中国传统年节的民俗活动和民俗风物中包含了丰富的民俗艺术成分,它们随年节而承传,并成为这些节日不可或缺的文化符号。比如春节的门神、年画、门笺、窗花、春联、花灯、中国结等各类手工艺品与新春佳节紧密相连,在艺术审美和功能满足的背后,是对时令的认知和对节日的提示。② 这些民俗艺术几乎是与中国的年俗共存共生的,尤其在唐人街,农历春节期间四处张贴春联、"福"字及年画,街道挂满了中国结和灯笼。再譬如在马来西亚,过去很长一段时间春联都是由人工书写,被称作"挥春","挥春"一词在中国汉字词典中并没有,属马来西亚华人的独创。③ 挥春者多是书法爱好者或书法家,到了春节,他们在集市摆摊挥春,春联便成了一种商品。马来西亚春节前后还会举办挥春比赛,这种比赛多是一种庆祝新春佳节的亲子或师生互动活动,因此在马来西亚的中小学师生中影响广泛,从而带动了马来西亚普通民众学习中国书法艺术的兴趣。④

第三节 政治动因

日本传播学者生田正辉指出:"国际传播的首要特征,是它与政治有着极为密切的关系,它是一种由政治所规定的跨国界传播。"⑤中国传统造型艺术的对外传播作为一种跨越国界传递艺术信息的国际传播活动,自然受政府制定的外交政策、国家对外文化战略举措以及国际政治局势等政治因素制约。尽管艺术品的对外输出行为并不处处体现政治属性,但不可否认的是,艺术的对外传播总是在一定的政治

① 冯骥才. 春节是中华民族最大的非遗[J]. 文明,2010(2):14.
② 陶思炎. 论民俗艺术传承的要素[J]. 民族艺术,2012(2):91-95.
③ 李灵窗. 马来西亚华人延伸、独有及融合的中华文化[M]. 福州:海峡文艺出版社,2004:95.
④ 比如1982年,马来西亚举办了史无前例的"千人挥春比赛";1983年挥春比赛规模扩展至马来半岛的十一个州;1985年挥春比赛的赛场增至二十七个,每州至少设两个赛场;1991年后,挥春比赛覆盖马来西亚全国。参见陈玉佩. 近百年来华文书法在马来西亚的传播与发展[D]. 广州:暨南大学,2005:36.
⑤ 郭庆光. 传播学教程[M]. 2版. 北京:中国人民大学出版社,2011:238.

环境下进行的,稳定的国际政治环境和对外开放的外交政策有利于国家之间的艺术交流与传播。"一个政治不开放,对国际社会抱有疑虑甚至敌意,排斥一切与本国经济、政治、文化传统不同的事务,闭关锁国自我封闭的国家"是无法对外传播艺术的,"只有开放的政治,与国际社会同呼吸共命运的政治,才能使本国发展获得真正的活力"①。对外传播中国传统造型艺术是达到某种特定政治目的或实现国家对外战略目标的有效手段之一。因此,政治需求是促使艺术传播的重要动因。简言之,政治需要传播艺术,艺术传播也体现政治目的。无论是艺术家个人、社会团体组织,还是古代封建统治者或现今的国家政府,都可能出于政治方面的需要而对外传播艺术。

一、艺术家个人政治责任

艺术活动与政治生活关系密切,无论是艺术的创作、传播,还是艺术的接受活动,往往能够反映出某一时代的意识形态特征。就艺术家个人而言,对社会生活的高度敏感性使他们具有较为鲜明的政治立场和态度,他们从事艺术传播活动的原因是与其所处时代的社会环境和政治局势相关联的。现实主义艺术大师徐悲鸿曾在与王少陵的谈话中言:"艺术家即是革命家,救国不论用什么样的方式,苟能提高文化,改造社会,就充实国力了。"②正如徐悲鸿所说,在特定的历史时期,艺术家会作为革命家、思想家积极"参与"政治斗争,依靠艺术的创作和传播来担负"艺术救国"的政治责任:"凭借画笔,为国家抗战尽责任。"③1937年,日本发动大规模侵华战争,1941年,太平洋战争爆发。至此,中国抗日战争与第二次世界大战联系起来,中国同美国、苏联、印度等国家结成了世界反法西斯同盟。④ 作为"二战"的亚洲战场,中国人民的抗战引发了世界范围内的关注。中国方面也急需让世界人民了解中国的反法西斯斗争,渴望得到外国政府和人民对中国抗战的同情和支持。许多中国艺术家本着救国图存的目的,四处奔走相告,积极投身革命事业,为募集抗战捐款而出国举办画展。通过在海外举办展览和义卖等方式的艺术传播活动来向世

① 蔡拓.政治发展研究中若干值得探索的问题[J].经济社会体制比较,1996(3):30-37.
② 王震.徐悲鸿文集[M].上海:上海画报出版社,2005:81-82.
③ 王震.徐悲鸿年谱长编[M].上海:上海画报出版社,2006:203.
④ 1942年1月1日,美、苏、英、中等26个国家的代表在华盛顿签署了《联合国家共同宣言》,中国、美国、苏联、英国成为世界反法西斯战争的四大强国,中国国际地位空前提高。

界传达中国人民反对侵略的坚强意志和抗战到底的坚定信心。

20世纪30年代初,徐悲鸿开启了艺术家出国举办画展的先河。1939至1941年期间,徐悲鸿又数次在东南亚和印度筹办画展宣传抗日,并通过募捐义卖来筹集赈款(见表2.1)。1939年,徐悲鸿在信中提及他到南洋办展的目的:"我因要尽到我个人对国家之义务,所以想去南洋卖画,捐与国家。"①他把卖画办展筹得的全部经费"捐献祖国以救济灾民。这个对祖国满怀赤诚的艺术家,不仅自己分文未取,而且连路费都是自己负担的"②。在日军大举进攻中国之时,作为一名艺术家,徐悲鸿选择到远离战场的东南亚举办义展,是因为当地许多民众特别是侨胞及文化界名人都十分关注中国战局。徐悲鸿的艺术救国行为获得了国际的响应,不但南洋华侨竞相抢购画作,还吸引了英国殖民政府高层及英籍华侨的行动支持。无独有偶,1939年,刘海粟赴南洋主持筹赈画展,展览在印尼、马来西亚和新加坡多地举行,画展所筹得的巨额款项全部汇至国内,支援抗战。每次画展开幕,刘海粟都会发表演讲,宣扬中华文化,向侨胞汇报祖国受日寇侵略的情况,号召侨胞要以松、竹、梅坚强不屈、不畏严寒的精神,与国人同心协力抗日。

表2.1　徐悲鸿出国宣传抗日筹赈的艺术传播活动③

时间	具体活动
1938年	多次受印度诗人泰戈尔和中印文化协会邀请赴印度讲学并开画展,同时受新加坡华侨友人之邀去新加坡开画展筹赈救国,皆欣然答应。10月,徐悲鸿与友人携16箱艺术作品启程。
1939年	2月,新加坡华人美术研究会专门举行欢迎茶会。徐悲鸿与新加坡华人艺术家交流艺术创作主张的同时,为中国抗日宣传。 3月14日徐悲鸿画展在新加坡维多利亚纪念堂开幕。参加开幕式的各国名流有100多人,展出89幅国画,5幅粉画,26幅素描及172幅名画临摹作品。后画展移至中华总商会展出,又展出任伯年、齐白石、高剑父、张大千等人作品。在新华筹赈的推动下,各界人士踊跃参观,共计3万多新加坡人参观了画展,画展义卖的全部画作与纪念品销售一空。筹得国币15 398.95元,由星华筹赈总会全部寄交广西,作为第五路军抗日阵亡将士遗孤抚养的经费。 6月,应林语堂、赛珍珠之邀答应赴美办中国现代画展。

① 王震.徐悲鸿文集[M].上海:上海画报出版社,2005:189.
② 廖静文.徐悲鸿的一生[M].北京:中国青年出版社,1982:164.
③ 王震.徐悲鸿年谱长编[M].上海:上海画报出版社,2006.

(续表)

时间	具体活动
1939年	11月,积极筹备赴印度举办的画展,携600幅画启程。
	12月,新加坡华人美术研究会第四届作品展览会在新加坡大钟楼开幕,徐悲鸿有4幅作品参展。
	12月,在印度国际大学举办个展,泰戈尔亲自揭幕致辞。在印期间,徐悲鸿积极利用在国际大学讲课和一切社交活动宣传抗日。并在国际大学发起捐助中国难民活动。
1940年	2月,有作品在新加坡中华总商会参加新华筹赈会主办的筹赈书画联展展出,售画所得,作为赈资。
	2月,在加尔各答的印度东方学社举行第二次个展,展品200余幅,泰戈尔亲笔写序。此次画展不属筹赈义卖,一名英国人被画展陶醉,请求买画,最终破例售3幅作品,价值四百卢比,亦捐予救济难民。
	5月,应邦加尔省某小王国太后和学督夫人之请,用中国画写人像,所得亦捐献难民。
	9月,应泰戈尔之邀,于泰翁接受牛津大学学位时举办徐悲鸿近作展,展品包括为激励抗战而创的巨制《愚公移山》。
	11月,为泰戈尔画《奔马》,题:"哀鸣思战斗,迥立向苍苍。"
	12月,返回新加坡,参加新加坡华人美术研究会第五届画展。
1941年	2月,马来西亚首都吉隆坡中华大会堂举办由雪华筹赈会主办的徐悲鸿画展,共筹叻币17 800元赈款。
	2月,在中华女子中学、中华中学、坤成女子中学等多所学校演讲,谈及个人艺术主张的同时,宣传抗日。
	3月,在马来西亚怡保举办霹雳华侨筹赈祖国难民委员会主办的徐悲鸿助赈画展,共筹叻币9 000余元。
	3月,收美国援华联合会邀请函,将于8月中旬赴美举行中国现代画展,应允。
	3月至4月,在马来西亚槟城举办槟城华侨筹赈会主办徐悲鸿画展,共筹叻币12 000余元,捐予国家。
	11月,将展览资料目录、照片寄往美国,展品装箱待运。后太平洋战争爆发,赴美洲举办画展的计划落空。

除了在南洋,在欧美国家的抗日宣传也是由艺术家作为先锋的。从1938年年底至1940年期间,中国画家张善子以天主教徒名义访问欧美各国,他携带了自己及胞弟张大千的180余幅作品在近两年里先后在法国巴黎(如图2.5)、美国纽约、芝加哥、费城、三藩市、波士顿等多地举办了百余场画展并演讲宣传抗日,后将募得的

20余万美元捐款,全部寄回国内支援抗战。① 张善子凭借艺术的海外传播来宣传中国人民的抗日斗争,呼吁世界人民支持中国抗战的行为,表现了艺术家个人对祖国存亡的政治担当。他说:"多卖出一张画,就多一份支援祖国抗战的力量,多一颗射向敌人的子弹。"②张善子所至之处,备受当地媒体关注。在美国期间,张善子得知罗斯福总统对日本废除美日商务和通航条约,为感谢美国当局给予中国的声援,他还专门绘制了擅长的老虎画赠予美国总统和国务卿,并成为进入美国白宫的第一位中国画家(如图2.6)。

图2.5 张善子法国画展图录③

图2.6 《怒吼吧中国》④

可以断言,抗战时期中国艺术家在海外举办画展超越了单纯的文化交流范畴。从艺术家的创作与传播活动中,可以强烈地感受到他们为民族的危亡深深忧虑的意识。作为中华文化的传播者,艺术家通过举办展览的方式把自己的作品输往国外,弘扬了中国优秀的传统书画艺术。但是,他们向海外传播艺术还有更为直接的政治目的——筹集赈款并为抗日作宣传,希冀唤起世界人民对中国遭受侵略的同情,呼吁国际社会支持中国抗日。王震就评价徐悲鸿在南洋办展:"直接增强抗战力量,百分之百是实际的救国工作。至于宣扬祖国文化于南洋,纠正一般轻视中国现代艺术者错误的成见,其间接价值更不可胜计。"⑤印度诗人泰戈尔在徐悲鸿画展

① 汪毅.千秋正气,一代虎痴:张善子先生艺术年表(下)[J].文史杂志,2012(4):64-68.
② 王东伟.张善子和他的抗日宣传画[J].四川文物,1986(2):37-40.
③ 1939年3月法国版封面.
④ 张善子创作的老虎画作《怒吼吧中国》被美国白宫永久收藏.
⑤ 王震.徐悲鸿年谱长编[M].上海:上海画报出版社,2006:206.

的开幕式演讲中也充分肯定了画展对国际反法西斯侵略的现实意义:"足下以艺术之景象来予我人,并与以真理灵敏之呼请,则其将战胜惨绝人寰之环境必无可疑;足下之来游此,将增益吾人之力量,使得我人之从事底于完成。我以无限愉快,期待一于吾人之邻邦间有极浓厚亲睦之纪元到来,并以东方历史之上事实为依据,则其必能救我人全体出于近顷之黑暗也。"①

二、国家文化外交的手段

从历史上看,古代中国官方主导的艺术品对外输出行为一直与国家的外交政策和政治利益密切相关。西汉武帝为了达到西域诸国归顺汉朝和宣扬国威的政治目的,对外多采取"怀柔"政策,并派遣庞大的外交使团出使西域,携带了大量的丝绢布帛、铜镜、玉器以及金币等财物用于馈赠所至各国,汉武帝对外输出丝帛等手工艺产品的政治目的是不言而喻的。② 在明代,明成祖命令郑和率领皇家船队七下西洋,向东南亚、非洲等国家和地区输出了大量陶瓷器、丝绸等手工艺产品和各种物资,亦是出于营造一种"万邦臣服""四夷来朝"的政治需要。近代以来,中国政府直接利用艺术传播来达到政治目的的现象也普遍存在。抗战期间,除了艺术家个人到国外办展宣传抗日,国民政府为谋求国际援助和支持采取了积极的外交策略,并与苏联对外文化协会联合于1940年1月在莫斯科举办了"中国艺展"。此次艺展的起因是"苏维埃联邦政府为使其民众了解吾国文化及抗战情绪起见,其人民委员会之艺术部发起中国艺术展览会于莫斯科"③。在展览会场前厅墙壁上印有斯大林的寄语:"我们现在同情并将来亦同情中国人民为解脱帝国主义者压迫而斗争的中国革命。"④可见莫斯科中国艺展的政治意义。

现代意义上的"文化外交",大致始于近代民族国家的独立时期。由于国家间的跨文化传播与交流不断渗透到政治、法律、经济、科技和军事等诸多领域,各国政府对对外文化交流开始自觉地进行管辖、指导和控制,并逐渐形成了文化领域的外

① 王震. 徐悲鸿年谱长编[M]. 上海:上海画报出版社,2006:221.
② 据《汉书》卷五十二《韩安国传》载,赐"子女以配单于,币帛文锦,赂之甚厚"。《史记·大宛列传》《汉书·张骞传》载:"散财帛以赏赐,厚具以饶给之,以览示汉富厚焉。"据《汉书》卷六十一载,汉武帝曾派遣张骞率领"三百人"的庞大使团出使西域,并携"牛羊以万数,赍金币帛直数千巨万"。
③ 傅振伦. 傅振伦文录类选[M]. 北京:学苑出版社,1994:859.
④ 胡济邦. 备受苏联人民热烈欢迎之"中国艺展"[J]. 中苏文化,1940(4).

交行为。① 文化外交(culture diplomacy)作为一种国家政府行为,是指"主权国家以维护本国文化利益及实现国家对外文化战略目标为目的,在一定的对外文化政策指导下,借助文化手段来进行的外交活动"②。换句话说,文化外交是国家政府利用文化手段达到特定的政治目的或实现国家对外战略目标的一种外交活动。新中国成立以来,一直十分重视文化交流在国家外交工作中的作用。1961年,《维也纳外交关系公约》提出各国使领馆的职责之一是促进友好关系,发展经济、文化和科技关系。至此,文化关系作为国家外交工作的有机组成部分得到了国际法的确认。③在当今全球化背景下,文化外交较之传统的政治、军事、经济外交具有较强的隐蔽性和渗透性,因此备受各国政府青睐。近年来在我国,文化外交的作用也被提高到了前所未有的高度,诸如在海外设立孔子学院、中国文化中心,与其他国家互办文化年、国家年、文化季、文化月、文化周等官方主导的大型文化交流活动屡见不鲜。目前,对外传播传统造型艺术已经成为中国文化外交不可或缺的重要手段。具体来看,文化外交的艺术手段主要体现在以下几方面:

第一,艺术品国礼的馈赠。中国人历来都有"礼尚往来""投桃报李"的礼俗习惯。历代封建王朝的统治者习惯以"天朝上国"自居,把自己看作"宗主国",周边各国是"藩属国"。在外交关系的处理上遵循"朝贡体制",外国派遣使节来华需进贡本国的珍宝特产作为"贡品",中国会相应地"回赐"礼品。尽管这种以中国为中心具有明显等级差别的外交制度在清末就逐渐土崩瓦解,但各国国家首脑会晤时互赠礼品的外交礼节在今天依然存在。首脑之间互赠礼品既可以淡化外交事务的政治色彩,让元首之间的外交活动在更加和谐的气氛中进行,又利于提升国家的文化软实力。国家元首互相馈赠的礼品,是具有特殊意义的"国礼",独具特色的书画、青花瓷、景泰蓝、刺绣、漆雕、牙雕、剪纸、绸缎等传统造型艺术品历来都是国礼馈赠的佳选。对于不同国家的元首,国礼的挑选颇为慎重和讲究。比如,2009年美国总统奥巴马访华和2013年国家主席习近平访俄时,作为国礼送给奥巴马和普京总统的都是"沈绣"的刺绣肖像。实际上,"沈绣"是很早就获得西方认可的中国传统手

① 李智.试论文化外交[J].外交学院学报,2003(1):83-87.
② 李智.文化外交:一种传播学的解读[M].北京:北京大学出版社,2005:25.
③ 杰夫·贝里奇.外交理论与实践[M].庞中英,译.北京:北京大学出版社,2005:119.

工艺——"沈绣"的缔造者"神针"沈寿创作的绣品在1911年意大利万国博览会和1915年美国巴拿马太平洋万国博览会上两次获得过世界性荣誉。2013年,韩国总统访华,国家主席习近平赠送了一幅书法作品和一件陶艺作品给朴槿惠总统。中韩两国关系源远流长,韩国的书法艺术就源自中国,这一书法作品的政治寓意深刻,其内容是唐诗《登鹳雀楼》,象征中韩关系"更上一层楼"。

第二,外国首脑参观中国博物馆。首脑会晤在当今世界各国外交事务中占有核心地位,这是因为首脑外交对国家的外交工作具有统领作用。随着中国的综合国力的增强,国际地位也随之提升,来华访问的外国元首和政要不断增加。外国首脑访华期间,参观北京故宫博物院、西安兵马俑博物馆等博物馆已经成为其行程中必不可少的内容。自1974年考古发掘以来,作为世界"第八大奇迹"的秦始皇兵马俑的盛名远播海内外。据统计,从西安兵马俑博物馆正式开馆至今,已经先后接待过超200位外国首脑和政要,包括联合国秘书长潘基文,美国总统里根、克林顿,法国总统密特朗、希拉克、萨科齐,俄罗斯总统普京,英国女王伊丽莎白二世,韩国总统朴槿惠,新加坡总理李光耀等。他们都对兵马俑高超的技艺赞叹不已,并深深为中国的雕塑艺术所折服。有些外国政要甚至多次来华参观兵马俑,美国前国务卿基辛格就先后五次去西安兵马俑博物馆。通过让外国首脑参观兵马俑博物馆的文化外交手段,展示了中国良好的国家形象,提升了中国的国际地位。新加坡华人总理李光耀就以兵马俑为傲:"秦兵马俑的发现是世界的奇迹,中华民族的骄傲,我也是中国人,也有我的一份。"[1]基辛格则说:"中国的辉煌永远不会结束,兵马俑就是中国将会拥有光辉未来的证明。"[2]

第三,外交场馆成为艺术殿堂。1963年,美国建立了国务院使馆艺术办公室(AIE),"艺术使馆"项目正式启动。该项目通过在美国驻外使领馆举办临时艺术展览、永久收藏艺术作品以及出版物等形式,积极促进美国艺术家与驻在国艺术家之间的互动交流,不断向世界推广美国当代艺术作品。这一艺术交流项目在美国的公共外交中起到了重要作用。除美国外,法国、英国、意大利等欧美国家都非常注重本国外交场馆的建筑室内设计和艺术藏品方面的"软实力"较量。作为中国面向

[1] 杜漫游.秦兵马俑与外国元首的故事[J].当代矿工,2001(12):61-62.
[2] 钱晓鸣.从兵马俑解读中国雕塑艺术[J].视界观,2018(05).

世界的重要窗口,中国人民大会堂、钓鱼台国宾馆、中国驻海外大使馆等国家外事活动的重要场所成为展示和传播书画、雕刻、工艺、建筑园林等传统造型艺术的空间载体。用郎绍君的话说,这些外交场所中展示的艺术作品"实际上是一种公共艺术,是一种应用于政治性的厅堂悬挂的公共艺术"①。

第四,文化交流活动中的艺术外展。现阶段在海外举办中国"文化年""国家年""文化月""文化周"等文化交流活动是中国文化对外传播的一种全新尝试,也是"从国家利益和整体的外交战略出发而实行的一种全面的、系统的、新颖的对外文化交流与外交方式"②。中外互办"文化年"是在两国关系密切发展的政治环境下得以实现的,通过"文化年"的举办,可以进一步增进和加强主办国之间的联系。正如法国总理拉法兰所说:"中法文化年的意义已远远超出文化活动本身,将进一步证明法中全面战略伙伴关系,证明我们有共同的决心迎接当今世界的各种挑战。"③"文化年"是国家官方组织传播为主导,辅以社会团体、私营企业的民间传播的大型文化交流项目。2003至2005年,"中法文化年"拉开了中国与外国互办国家级文化年的序幕。此后,中国先后在俄罗斯、比利时、美国、意大利、葡萄牙、日本、西班牙、韩国、瑞士、印度、澳大利亚、土耳其举办中国文化年和文化节。④ 中国各类艺术文物和现当代艺术家作品的展览是文化年活动的重要内容之一,这些在国外开展的中国文化年活动对中国传统造型艺术的介绍和推广是全方位的、前所未有的。当然,除了在"文化年"这类大型的、长期的综合性文化交流活动中开设艺术展览项目,国内的官方艺术机构或艺术团体出国专门举办艺术展览(包括古代艺术文物和现当代艺术家作品外展)等纯粹的艺术交流活动的则更多。

三、文化软实力竞争需要

当今世界,各国之间经济、政治和文化的交流与竞争越来越频繁。各国之间的竞争,不但包括经济实力、军事力量等"硬实力"的竞争,还包括文化"软实力"的竞

① 徐翎.为文化中国造像:"艺术的国家形象——人民大会堂中国画学术研讨会"发言纪要[J].美术观察,2002(12):12-17.
② 李志斐.试论"中国文化年"现象[J].理论界,2007(2):109-111.
③ 李兴业,王淼.中欧教育交流的发展[M].济南:山东教育出版社,2010:230.
④ 孙丹.文化传播须破除"认知逆差"[N].人民日报,2014-05-01(8).

争。萨伊德在《文化与帝国主义》一书的序言中指出:"文化成了一种舞台,上面有各种各样的政治和意识形态势力彼此交锋。文化绝非什么心平气和、彬彬有礼、息事宁人的所在;毋宁把文化看作战场,里面有各种力量崭露头角,针锋相对。"①1990年,美国哈佛大学教授约瑟夫·奈在《注定领导:变化中的美国力量的本质》一书中强调:"美国不仅是军事和经济上首屈一指的强国,而且在第三层面上,即'软实力'上也无人匹敌。"②他认为,一个国家的综合实力包括"硬实力"和"软实力"两方面。1999年,约瑟夫·奈发表文章将"软实力"定义为一个国家文化和意识形态方面的吸引力,是通过吸引而非强制的方式达到期望的结果的能力。③并且,"国家软实力主要来自三方面:文化(在其能发挥魅力的地方)、政治价值观(无论在国内还是国外都能付诸实践)、外交政策(当其被视为合法,并具有道德权威时)"④。2006年,美国战略与国际研究中心学者贝茨·吉尔指出:"软实力是一种具有指示性、吸引性和模仿性的力量,主要起源于无形资源,如国家凝聚力、文化、意识形态以及国际组织机构的影响力。"⑤我国有学者则将"软实力"具体分为文化、意识形态、制度和外交四个方面的影响力,并认为文化影响力是国家软实力的最重要组成部分。⑥由此可见,中外学者都认为文化的吸引力和影响力属于软实力范畴。

文化既承载了一个国家和民族的价值观和精神底蕴,也体现了一个主权国家对外的国际影响力和竞争力。"文化软实力"作为一个完整概念在我国被提出,最早出现在2007年党的十七大报告中。报告指出:"当今时代,文化越来越成为民族凝聚力和创造力的重要源泉、越来越成为综合国力竞争的重要因素","文化是国家核心竞争力的因素","提高国家文化软实力"已成为发展繁荣中国文化的重大课题。在今天的全球化格局下,世界各国的经济、政治、文化联系越发紧密,在全方位的交往和互动中,文化软实力在国际竞争中的作用日益凸显。正如文化部部长孙

① 爱德华·萨伊德. 文化与帝国主义[J]. 谢少波,译. 马克思主义与现实,1999(4):50-55.
② NYE JOSEPH S. Bond to Lead: The Changing Nature of American Power[M]. New York: Basic Books, 1990:18.
③ NYE JOSEPH S. The Challenge of Soft Power[J]. Time, 1999-2-22:21.
④ 约瑟夫·奈. 软实力[M]. 马娟娟,译. 北京:中信出版社,2013:15-16.
⑤ 贝茨·吉尔. 中国软实力资源及其局限[J]. 陈正良,罗维,译. 国外理论动态,2007(11):56-62.
⑥ 唐代兴. 文化软实力战略研究[M]. 北京:人民出版社,2008:4.

家正所说:"文化如水,滋润万物,悄然无声。文化是沟通人们心灵的最好渠道。"[1]美国未来学家托夫勒也认为:"谁的文化成为世界主流文化,谁就是国际权力斗争中的赢家。"[2]文化软实力已经成为一个国家的核心竞争力,在国家综合国力的建设和发展中起着决定性的作用。而文化只有通过不断对外传播并发挥一定的影响力,才具有国际竞争力。世界各国越来越注重挖掘本国优秀的文化资源并面向国外传播。约瑟夫·奈认为,文化软实力的来源是多方面的:"通常被分为迎合精英品位的高雅文化,如文学、艺术、教育,以及侧重大众娱乐的流行文化。"[3]因此,对外传播具有本国本民族特色的艺术是各国文化软实力竞争的需要。

作为世界最强的经济体,美国的文化软实力首屈一指。美国前总统布什在1992年9月10日《美国复兴日程》计划中提出,美国的政治和经济联系由于美国文化对全世界的吸引力而得到补充。文化是一种新的可以利用的"软实力"。[4] 美国特别重视利用好莱坞电影、迪士尼、梦工厂动画、美剧、摇滚音乐等供人消费娱乐的大众流行艺术的国际传播来提升本国软实力。这是因为美国的电影和音乐中"包含的潜在的图像和信息,这些信息关乎个人主义、消费选择,甚至包含能对政治产生重要影响的价值观"[5]。美国政府还出台了一系列政策大力扶持这些能够体现美国国家精神和价值观的艺术产品向域外输出。1961年,美国电影导演达利尔·柴纳尔撰文称好莱坞电影是"铁盒里的大使",同年9月,肯尼迪政府就送给好莱坞一份备忘录,明确要求美国电影要配合政府的"全球战略"。[6] 作为世界上最大的视觉符号制造者和出口者,"好莱坞"影响并改变了世界许多国家和地区的民众特别是年轻群体的生活方式、思维方式和价值观念。美国的摇滚乐在美苏冷战中发挥过一定的政治效用,戈尔巴乔夫的助理就明确表示:"甲壳虫乐队是我们对遵从'制度'的一种默默反抗。"《波士顿环球时报》评论:"美国文化在世界各地占有支配性的地位,使这个世界以一种更深刻、基本和持久的方式日益美国化,结果是美国利

[1] 孙家正.文化如水[M].北京:新世界出版社,2006:序言.
[2] 沈壮海.软文化·真实力:为什么要提高国家文化软实力[M].北京:人民出版社,2008:6.
[3] 约瑟夫·奈.软实力[M].马娟娟,译.北京:中信出版社,2013:16.
[4] 王晓德.美国对外关系史散论[M].北京:中华书局,2007:91.
[5] 约瑟夫·奈.软实力[M].马娟娟,译.北京:中信出版社,2013:64.
[6] 李智.文化外交:一种传播学的解读[M].北京:北京大学出版社,2005:91.

用军事和经济力量没有达到的目的,却利用软权力轻易达到了。"①

欧洲各国也强调对艺术资源的开发和利用,依靠艺术传播来宣传国家形象,提高国家的国际影响力。法国是世界最早依靠艺术对外传播来扩大其影响力和谋求政治利益的国家。作为欧洲启蒙运动的中心和古典主义艺术的发源地,法国的文学、绘画、建筑、雕塑、音乐的发展都曾是世界顶级的,吸引着全球的目光。从古代封建君主到现代国家政府,法国官方始终注重对文艺事业的支持和保护。第二次世界大战结束后,法国经济、军事、政治地位开始衰落,有政府要员提出:"由于缺乏强大的军事、经济支撑和启蒙运动的光芒,要维护法国的'世界地位',只能通过向国外大量宣传和输出法国文化来实现。"②1959年法国文化部成立,并将开发传统艺术资源和保护建筑遗产以及增加当代创意设计视为重要任务。法国是世界上第一个制定现代遗产保护法的国家,1984年开始,法国确立了"文化遗产日",政府鼓励和动员民众保护文化遗产,积极创立相关的保护协会和基金会等组织。法国政府每年都会投入大量经费并采用尖端科技用于保护宗教建筑遗产和修复博物馆的艺术藏品。同时,艺术创意、设计和时尚业也一直被法国政府视为本国文化产业的重头。为了鼓励法国企业扩大在艺术创意和设计业上的投资,从1999年开始,法国纺织品、服装和皮革制造企业在设计全新系列产品时所花费的资金,可以享受税务抵免的优惠待遇。③作为设计和创意之都,巴黎引领了世界时尚潮流,香奈儿、路易·威登、古奇、范思哲、迪奥等知名品牌设计的时装成为全球时尚界的风向标和民众竞相追逐的奢侈品。法国前外长于贝尔·韦德里纳(Hubert Védrine)认为:法国世界地位的核心体现是法国的文化,法国的软实力就是巴黎的魅力,是法国的时尚、奢侈品、烹调、葡萄酒、优美风光和法国文化的吸引力。④

我国的东亚近邻,日本和韩国政府亦重视通过推进本国艺术的域外传播来提升文化软实力。作为一个国土和资源有限的岛国,日本在"二战"后积极发展经济、

① 沈壮海.软文化·真实力:为什么要提高国家文化软实力[M].北京:人民出版社,2008:16-17.
② DAUGÉ Y. Plaidoyer pour le réseau culturel franais à l'étranger[M]. Paris:Assemblée Nationale,2001. 转引自彭姝祎. 试论法国的文化外交[J]. 欧洲研究,2009(4):107-122.
③ 中国贸促会驻法国代表处. 法国新产品创意和设计产业的发展策略[EB/OL].(2010-06-10)[2014-10-06]. http://ccn.mofcom.gov.cn/spbg/show.php?id=10643.
④ VÉDRINE H. La France est-elle encore un pays influent. le Figaro,2007-04-10.转引自彭姝祎. 试论法国的文化外交[J]. 欧洲研究,2009(4):107-122.

军事、科技等"硬实力",并一度成为仅次于美国的世界第二大经济体。1989年,日本学者日下公人极力主张日本在推行经济立国的同时,应考虑文化立国战略,因为只有"创造文化、输出文化并使世界文明喜爱它","才能轻而易举地得到文化鼻祖的利益,确保资源供应和祖国安全"①。随着冷战结束,单纯发展"硬实力"的局限性日益突出,日本政府将目光转向"文化软实力"的提升。1995年,日本政府通过了《21世纪文化立国方案》,开始实施"文化立国"战略。美国政治家道格拉斯·麦克格雷2002年在《外交政策》上发表文章,高度评价了当今日本动漫、流行音乐、电玩、家电产品、建筑、时装和美食等流行文化在国际上的影响力。② 日本动画出口量位居全球动画片市场的榜首:"全球播放的动画片中有65%出自日本,在欧洲这一比例更高,达到80%。"③日本卡通形象的风格、影像技巧甚至影响了美国动画设计趋势,以至于美国媒体评论认为美国动漫产业遭遇了第二次"珍珠港"事件。约瑟夫·奈也赞赏:"日本是第一个在保留独特文化的同时,全面实现现代化,并且能在收入、科技水平上与西方媲美的非西方国家","日本文化的吸引力并不仅限于流行文化,其传统艺术、设计和美食向来在世界各地有一批追随者"。④ 同日本一样,韩国也面临国土狭小、资源匮乏的问题,韩国政府积极引导和推动韩国文化产业的发展,将影视艺术产品的推广瞄准了国际市场,20世纪90年代末期以来,韩国影视剧的对外传播在世界范围内引发了一股"韩流"风暴,特别是在中国、日本及东南亚形成的冲击力和影响力是惊人的。

中国作为一个文化大国,拥有数千年的文明史和辉煌灿烂的文化传统。中国的文化和艺术以其独特的魅力曾吸引世界各国的商人、使节、旅行家、留学生、僧侣、传教士、艺术家和学者接踵而至。但如今,在文化软实力竞争日趋激烈的国际形势下,中国文化艺术的国际影响力和其实际的价值魅力相比,仍然相距甚远。长期以来,我国并没有明确而完善的对外文化战略,对外传播中国文化艺术的自觉意识也不够,加之传播媒介和技术相对落后,缺乏有国际竞争力的民族品牌、跨国企

① 李怀亮. 国际文化贸易导论[M]. 北京:中国传媒大学出版社,2008:13.
② MCGRAY D. Cross National Cool. Foreign Policy, 2002(5-6). 转引自任佳. 文化外交能否提升日本软实力:以"动漫外交"为例[J]. 中日关系史研究,2010(4):11-26.
③ 王家新. 文化产业在经济萧条时期的独特作用:以美国、日本与韩国的历史经验为例[N]. 光明日报,2009-01-20.
④ [美]约瑟夫·奈. 软实力[M]. 马娟娟,译. 北京:中信出版社,2013:113-114.

业和文化精品,致使中国文化产品的对外输出一直处于"入超"地位。由此可见,只有学习和借鉴西方国家的成功经验,不断扩大文化产品的输出,才能改变我国在文化软实力竞争中的弱势地位。党的十七大以来,中国政府深刻意识到文化软实力在国际竞争中的重大意义,此后出台了一系列推进文化"走出去"的重大战略举措,使得中国文化对外传播的深度和广度得以迅速拓展。① 作为历史悠久的文明古国,中国传统文化遗产资源丰富,推进中国文化"走出去"尤其应当注重挖掘中华民族传统文化的精髓将其提炼出来形成系统的传统文化对外传播策略。传统造型艺术作为传统文化的重要组成部分,无论是国画、书法、雕塑、工艺、古典建筑还是园林艺术,都具有独特的艺术魅力,但如今这些艺术资源还没有得到世界的高度认可。因此,应积极推进优秀的中国传统造型艺术"走出去",这也体现了中国参与文化软实力竞争的需要。当然,在提取代表性传统造型艺术符号及艺术产品对外传播的过程中,可以参考其他国家的成功经验——赋予文化产品以特定的思想内涵和价值元素。日本动漫大使"哆啦A梦"就是要传递日本人怎样思考、怎样生活、希望怎样创造未来等信息。美国好莱坞电影被称为"铁盒里的大使"也是因为其蕴含了美国价值观,抽去了核心价值的文化只能是软而无力的文化式样,而不能成为"软实力"。

① 具体战略措施如下:2007年党的十七大报告强调弘扬中华文化,推动文化传播手段创新,通过加快构建传输快捷、覆盖广泛的文化传播体系,增强中华文化的国际影响力。2009年9月国务院颁布《文化产业振兴计划》提出的重要发展目标之一即是文化产品的出口应进一步扩大,初步形成一批外向型骨干企业和国际知名品牌,从而使文化贸易逆差减小。2011年十七届六中全会通过的《中共中央关于深化文化体制改革 推动社会主义文化大发展大繁荣若干重大问题的决定》指出,要致力于建设社会主义文化强国,增强国家文化软实力,增强中华文化在世界上的感召力和影响力,实施文化走出去工程。2012年党的十八大报告提出应发挥文化引领风尚、教育人民、服务社会、推动发展的作用,依靠构建和发展现代传播体系、提高传播能力来进一步扩大文化对外开放,开创中华文化国际影响力不断增强的新局面。在"十二五"规划期间,我国的文化系统旨在提高文化产品的国际力,增强中华文化传播力和影响力,坚持政府交流和文化贸易两手抓,深入实施"走出去"战略。2013年十八届三中全会通过的《中共中央关于全面深化改革若干重大问题的决定》进一步要求提高文化开放水平,培育外向型文化企业,支持文化企业到境外开拓市场。2014年3月国务院印发《关于加快发展对外文化贸易的意见》提出,今后应在更大范围、更广领域和更高层次上参与国际文化合作和竞争,把更多具有中国特色的优秀文化产品推向世界。

第四节 经济动因

在一切国际传播活动中,"利益驱动是一个无可争辩的事实。在各种形式的利益驱动中,主要有两方面的利益对国际传播活动产生着重大的影响。一是政治利益,即为了国家或政治集团的利益利用国际传播进行意识形态之争。二是商业利益,即为了攫取利润而进行文化产品的输出"①。因此,对商业利益的追求是传统造型艺术向外传播的重要驱动力之一。其一,追逐经济利益、渴望物质生活的富足是每个社会个体的普遍追求。中国的职业艺术家通过对外传播自己创作的作品可以带来金钱以维持生活所需和艺术创作的持续进行;职业收藏家或艺术投资商投资中国艺术品的目的也是为了有利可图;画廊、拍卖行、艺博会等艺术经营中介通过向国际市场推介中国的艺术家及艺术作品亦能取得可观的经济回报。其二,对中国官方而言,对外输出传统造型艺术产品及服务是当前中国对外文化贸易的核心内容之一。传统造型艺术产品及服务的对外贸易既可以促进国家出口创汇从而取得经济效益,又可以通过艺术产品本身的审美、认识、教育等方面的社会功用来发挥其社会效益并扩大中国文化的国际影响力。就像王一川所说:"艺术如果不能与资本——经济资本、政治资本及媒介资本——联姻,并通过资本以实现资本的增值,艺术也就不会获得传播的可能。在资本的逻辑演变为终极力量的时代中,艺术离开这种力量,几乎没有存在的空间。……好莱坞的电影、欧洲的古典主义音乐和绘画,几乎都是在经济资本、国家资本或文化资本的支撑下,行销世界各地。"②其三,中国经济实力和国际地位的不断提升,必然会带动具有中华民族特色、能够代表中国传统文化的传统造型艺术精品、民族品牌打入国际市场,不断推动中国文化"走出去"。

一、艺术职业收益的需要

艺术不仅仅是一种意识形态,同时也是一种特殊的生产形态。马克思在《1844

① 杭孝平.传播学概论[M].北京:中国书籍出版社,2012:387.
② 王一川.艺术学原理[M].北京:北京师范大学出版社,2011:181.

年经济学-哲学手稿》中明确指出:"宗教、家庭、国家、法、道德、科学、艺术等等,都不过是生产的一些特殊的形态,并且受生产的普遍规律的支配。"①英国批评家特里·伊格尔顿(Terry Eagleton)也认为:"艺术可以如恩格斯所说,是与经济基础最为'间接'的社会生产,但是从另一种意义上说,也是经济基础的一部分,它像别的东西一样,是一种经济方面的实践,一类商品生产。"②艺术产品只有成为"商品"才具有经济价值和社会意义。从经济学角度来说,"商品"是一切劳动产品在社会发展到一定历史阶段所采取的社会形式。在物质产品不断走向商品化的社会里,作为精神产品的艺术品也会迈向商品化。豪泽尔指出:"艺术作品自古以来就是作为商品而创造的,因为它们中的大部分都是为了出卖,而不是为了艺术家自己所用的。"③实际上,从艺术诞生开始到现在,无论是在中国还是国外,艺术的传播活动一直与经济活动密切关联。

在我国,传统造型艺术产品作为"商品"用于与域外的交换可以追溯到新石器时代晚期,兼具实用和审美功能的原始彩陶器物已经用于与东南亚地区的商业交换。西汉张骞开辟陆上丝路后,中国的丝绸、漆器、青铜器、玉器等各类手工艺产品沿着丝路通过贸易途径不断输往域外诸国,到了隋唐,陆上丝路发展至高潮,交通的便利使得来往于丝路的中外商旅、使节、移民络绎不绝。从宋代开始,中国与域外的海上贸易逐渐走向繁荣,中国的瓷器沿着陆路和海路外销到世界各地,至元、明、清三代,中国外销瓷器已名扬海内外。特别在16至18世纪近两百年里,中国外销瓷器在国际贸易体系中发挥了不可替代的作用。据统计,1572至1644年明朝灭亡,全球三分之二的大陆地区与中国有贸易关系,不仅邻近的日本、朝鲜诸国,就连葡萄牙、西班牙、荷兰等欧洲国家以及它们在亚洲和美洲的殖民地也都卷入与中国的远端贸易之中,使以陶瓷和丝绸为代表的中国商品遍及全球,而中国货币"白银"成为商品交易唯一的支付手段,构建了当时的国际贸易体系——全世界白银总量的三分之一甚至更多源源不断地流入中国。④ 大英博物馆研究员崔吉淑认为:"瓷器确实是第一种全球化的产品。抛开可口可乐、牛仔裤这类商品来说,第一种世界

① 余源培. 时代精神的精华:马克思主义哲学原著导读(上)[M]. 上海:复旦大学出版社,1992:117.
② 伊格尔顿. 马克思主义与文学批评[M]. 文宝,译. 北京:人民文学出版社,1980:65-66.
③ 阿诺德·豪泽尔. 艺术社会学[M]. 居延安,译. 上海:学林出版社,1987:249.
④ 樊树志."全球化"视野下的晚明[J]. 复旦学报(社会科学版),2003(1):67-75.

贸易化的产品，显然是中国的青花瓷。"①改革开放以来，在市场经济体制的作用下，中国传统造型艺术品作为一种实物形态存在的艺术产品进入生产、流通和消费领域，必然会采取"商品"的形式存在。正如朗绍君所言："艺术走向市场是必然规律，通过市场，艺术可以得到更广泛的传播。"②随着艺术的创作、传播与接受活动被不断被纳入商业轨道当中，艺术生产也不断走向商品化、产业化、市场化，国画、书法、雕塑、工艺美术等传统造型艺术品的国际贸易活动日益增加。可以说，职业艺术家、收藏家、投资者、画商等个人或画廊、拍卖行、艺博会等艺术经营中介向国际市场传播中国传统造型艺术的主要目的就是为了赚钱赢利。

一方面，艺术传播是职业艺术家个人谋生获利的主要手段。在现实的生存环境中，艺术家作为一个社会个体必须首先获得吃穿住行所需的物质保障，才能维持艺术创作和传播活动的持续进行。这是因为人类社会财富的分配并不是自发的，艺术家要获得创作的物质补偿必然要受到消费者和市场制约。在市场经济体制下，每个人都可以依靠某种技能进入一种职业生存的状态。对于艺术家来说，市场体制中的艺术家不仅是传统意义上的艺术审美创造者，他还是一个在社会分工中从事艺术生产的职业劳动者。从物质生产劳动中解脱出来的艺术家作为人类精神产品的生产者，他不可能同时生产出可以果腹保暖的物质生活资料。就经济学角度讲，作为生产者的艺术家要获得艺术作品的价值，就必须将艺术作品传播出去。艺术接受者作为消费者，要欣赏艺术作品从而满足自身审美或其他方面的需要，就要付出金钱。他们只有通过使用金钱去购买、竞拍或订购门票，才能占有、收藏或欣赏到艺术作品。换言之，艺术家传播自己作品的最主要目的之一即是为了满足生活的物质所需。豪泽尔也认为："艺术家谋求成功的目的不外乎是获得必要的生存手段、物质上的独立、声誉和影响。"③一个艺术家只有首先能够自给自足，才能获得在审美观上最大的自由，只有获得必需的生活资源，才能维持创作的持续进行。从古至今，"艺术消费者对艺术家的关系经历了从永久的雇佣者、奴隶主、封建领主到赞助人、顾客、买主、鉴赏家、艺术之友、拍卖参与人和收藏家的变化"。中国古代

① 据央视纪录片《china·瓷》。
② 刘亚力.齐白石画作成拍卖市场宠儿[J].21世纪,2010(9).
③ 阿诺德·豪泽尔.艺术社会学[M].居延安,译.上海:学林出版社,1987:189.

宫廷中有专门供职于皇家画院的宫廷画家,近现代以来,随着商品经济的发展,艺术家鬻艺为生的情况在民间比比皆是,依靠出卖自己书画作品作为谋生手段的职业艺术家越来越常见,从而成为社会分工意义上真正独立的自由职业者。艺术品市场的形成令艺术家从传统的"赞助人"那里解放出来,并摆脱了主流品位的束缚,"艺术家可以按照自己的意愿来处理艺术;自由的艺术市场;不再被迫执行别人旨意的生产者和有什么就可以选择什么的艺术收藏家"①。即便如此,当艺术家的创作活动具有明确的商业目的时,艺术家往往会为了迎合市场的需求,在创作方式、题材选择和艺术风格等方面发生转变。正像冈布里希(贡布里希)所说:"假如一位艺术家为了赚钱而被迫迎合顾主的口味,他就会觉得自己做了'妥协',从而丧失了自尊和别人的尊重;如果他决心依自己的'心声'行事,拒绝接受那些与他思想格格不入的订件,他就难免会有冻馁之忧。"②美国艺术批评家唐纳德·卡斯比特(Donald Kuspit)也曾感慨艺术家过分追求艺术品的商业价值,会忽视艺术作为精神产品应该具有的精神内涵和审美价值:"商品身份成了艺术品的首要身份,市场价值成了艺术品的首要价值。如此,艺术以迎合外在目的为己任,谁要奢谈艺术作品的'内在驱力',当然是不合时宜且流于迂蠢了。……我们的社会实在只是一个铜臭十足的商业社会,那些受商业追捧的艺术里也实在没有什么精神价值。"③

另一方面,现阶段对外传播传统造型艺术不仅是艺术家、职业藏家、艺术品商人等个人职业获利的手段,也是艺术经营中介或艺术企业等商业机构获得收益的重要途径。传统意义上的艺术传播主要是艺术家及其作品 A(artist and art work)到消费者 C(collector or consumer),在市场经济条件下,海内外的艺术拍卖行、画廊、艺博会、艺术经纪公司等服务性商业中介机构不断介入到中国传统造型艺术的国际传播当中,于是,艺术传播中又加入了新的环节——商业 B(business),进而转变为 A(artist and art work)到 B(business)再到 C(collector or consumer)(如图2.7)。④

① 阿诺德·豪泽尔.艺术社会学[M].居延安,译.上海:学林出版社,1987:143.
② 冈布里希.艺术的历程[M].党晟,康正果,译.西安:陕西人民美术出版社,1987:313.
③ 康定斯基.艺术中的精神[M].余敏玲,译.重庆:重庆大学出版社,2011:6.
④ 宋蒙.知识经济时代的艺术及其传播[M].北京:文化艺术出版社,2006:190.

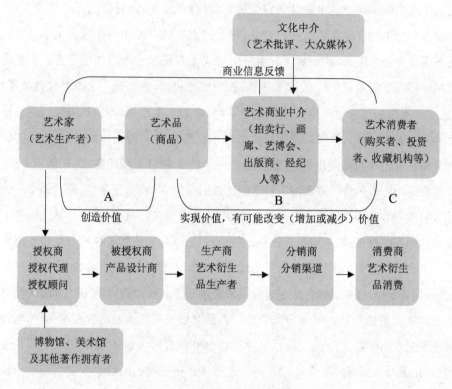

图 2.7 艺术品市场产业链示意①

从图示来看,艺术品市场产业链包含了四个基本要素——艺术品提供者、艺术品、艺术品经营中介和艺术品消费者。其中,艺术品提供者是指向经营中介提供艺术品的个人或机构。第一,向艺术经营中介直接提供自己作品的艺术家;第二,将自己家中收藏的艺术品提供给经营中介的收藏家,这些艺术品可能是用金钱购买的,也可能是藏家接受的馈赠品或继承的家族遗产;第三,向其他经营中介提供艺术品的经营中介,艺术品经营中介则包括画廊、拍卖行、艺术博览会等。长期以来,艺术品作为一种高雅的精神产品,只能在艺术家、鉴赏家、评论家以及具有一定经济实力和较高文化修养的人群中传播,难以为一般公众所接触和了解,然而在今天,艺术经营中介机构在艺术生产与消费之间起到了有效的调节作用,即向艺术家传达公众的愿望,以及某种或另一种商品的销路情况,而且比艺术家本人了解得更

① 文化部文化市场司.2009 年中国艺术品市场年度报告[M].长沙:湖南美术出版社,2010.

全面、更及时,但这种调节作用同时又控制着艺术家与公众之间的距离。① 简言之,艺术创作和艺术消费之间的中介体制成为艺术传播的必经之路。艺术品消费者主要包括:第一,职业收藏家、投资商或大众购买者。收藏家较之普通大众,具有一定的艺术鉴赏能力,一般都具有一定的经济实力可以购买到较高档次的艺术品。而普通购买者则主要是出于个人的喜好,所买的艺术品多用于美化家居。第二,艺术品收藏机构,如一些博物馆、美术馆、高等院校图书馆等机构。第三,艺术经营中介,指以盈利为目的购买艺术品的企业或个人。总之,在艺术品市场的产业链中,无论是艺术品提供者、艺术品经营中介或是艺术品消费者都有可能为了谋取经济利益而传播中国传统造型艺术。

二、对外文化贸易的推动

文化贸易是 20 世纪 80 年代以来随着各国文化产业迅速崛起而发展起来的一种新型国际贸易形式。随着经济全球化和各国文化交流的不断加深,各国文化产业和文化贸易获得了迅速发展。文化贸易日益成为国际关系中的一个崭新的竞争领域,世界各国都采取了扶持政策以提高本国文化产业的国际竞争力,希冀获得更大的经济效益,同时增强本国文化的世界影响力和吸引力。根据 2010 年的统计资料显示,美国作为世界第一文化产业大国,其文化产业年产值占国内 GDP 的 25%左右,是仅次于军工业的第二大支柱产业;日本文化产业年产值占国内 GDP 的 15%,是国民经济第三大支柱产业;韩国文化产业年产值超过 650 亿美元,占 GDP 总量超过 6.5%,成为仅次于汽车的第二大出口创汇产业;英国文化产业年产值占国内 GDP 的 12.3%,从 1996 至 2010 年,英国整体经济增长率仅为 2.8% 左右,而英国文化创意产业产值年均增长率都在 6% 左右。② 可见,文化产业已经成为推动世界各国特别是经济发达国家经济增长的支柱型产业。并且,发展对外文化贸易也具有重要的现实意义:"文化生产和贸易具有高附加值的特点,能够加快国民财富积累,实现可持续发展,还能够向其他产业提供丰富的文化附加值,为其他产业

① HAUSER A. 艺术品贸易[J]. 钱志坚,译. 世界美术,1991(2):38-41.
② 覃洁贞. 从世界格局看中国文化产业的发展[J]. 学术交流,2014(3):189-193.

的外贸出口打开广阔的道路,提升国家文化形象,提高国家的整体竞争力。"①

近年来,我国政府越来越重视发展对外文化贸易,相继出台了一系列政策予以扶持,并取得了一定成效。2008年,联合国贸易和发展会议和教科文组织经研究认为,中国已经成长为世界文化贸易大国。② 尽管如此,我国还不能称为文化贸易强国。必须承认,当前国际文化贸易市场由西方发达国家主导的格局并没有发生改变,我国在文化贸易方面仍存在较大逆差,中国文化"走出去"还处于初步探索阶段。根据世界贸易组织的最新统计数据,2013年,中国成为世界第一货物贸易大国,中国货物进出口总额为4.16万亿美元,其中出口额达2.21万亿美元。③ 不过,我国对外文化贸易在对外贸易中的比重偏低,核心文化产品和服务贸易逆差仍然存在,文化企业参与国际竞争的能力还较弱,有待进一步改善和加强。④ 我国作为文明古国和文化大国,在国际市场上却遭遇"文化赤字"的尴尬。多年来,我国对外出口的产品以机电、纺织品等货物为主,"中国制造"呈现连年顺差,在文化贸易方面却存在严重的逆差。在全球化的今天,文化贸易作为一种可持续发展的文化传播机制,不仅关系着中国参与国际贸易分工的竞争力,而且直接制约着中华文化的世界影响力程度。在这种情况下,现阶段积极推动传统造型艺术产品及其相关服务的对外输出就显得尤为重要。

一方面,中国传统造型艺术产品及相关服务的对外输出是我国对外文化贸易的重要方面。具体来说,文化贸易一般包括文化产品和文化服务两部分,主要是指以有形商品和无形商品来传递文化内容的商品进出口行为。联合国教科文组织(United Nations Educational, Scientific and Cultural Organization,简称 UNESCO)对"文化产品"和"文化服务"两个概念作了如下定义:

文化产品是指传播思想、符号和生活方式的消费品,它能够提供信息和娱乐,进而形成群体认同并影响文化行为。基于个人和集体创作成果的文化商品在产业化和世界范围内销售的过程中,被不断复制并附加了新的价值。图书、杂志、多媒

① 李怀亮. 国际文化贸易导论[M]. 北京:中国传媒大学出版社,2008:7-8.
② 埃德娜·多斯桑托斯. 2008创意经济报告[M]. 周建钢,等译. 北京:三辰影库音像出版社,2008.
③ 商务部新闻办. 中国2013年成为世界第一货物贸易大国[EB/OL]. (2014-03-01)[2014-10-10]. http://www.mofcom.gov.cn/article/ae/ai/201403/20140300504001.shtml.
④ 陈恒. 加快发展对外文化贸易:商务部服务贸易和商贸服务业司负责人解读《关于加快发展对外文化贸易的意见》[N]. 光明日报,2014-03-19.

体产品、软件、录音带、电影、录像带、视听节目、手工艺品和时装设计组成了多种多样的文化商品。

文化服务是指满足人们文化兴趣和需要的行为。这种行为通常不以货物的形式出现,它是指政府、私人机构和半公共机构为社会文化实践提供的各种各样的文化支持。这种文化支持包括举行各种演出、组织文化活动、推广文化信息以及文化产品的收藏(如博物馆、美术馆、图书馆)等。①

2005年,联合国教科文组织又将文化产品的种类详细区分为核心文化产品(core cultural goods)和相关文化产品(the related cultural goods),其中,核心文化产品主要包括文化遗产、视觉艺术、印刷品、影像制品等。②

2012年,我国商务部、外交部、财政部、文化部、海关总署等10个部委共同发布了中国的《文化产品和服务出口指导目录》中第三大类"文化艺术类"类目下,明确指出我国文化产品和服务出口包括:

商业艺术展览——商业艺术展览是指在境外专门从事某种文化艺术的展览展示和节庆活动,并获取服务费用或门票收入的商业活动,具体展览和节庆服务内容包括传统艺术、现代艺术、民俗艺术等。

艺术品创作及相关服务——艺术品是指原创的绘画作品、书法篆刻作品、雕塑雕刻作品、艺术摄影作品、装置艺术作品及有上述作品授权的有限复制品,文物有限仿复品,利用传统技艺手工制作的装饰性物品等。艺术品创作和相关服务指上述产品的设计创作、经营销售、艺术授权、经纪代理、修复管理、评估担保、拍卖鉴定等。

工艺美术品创意设计及相关服务——工艺美术通常是指美化生活用品和生活环境的造型艺术,突出特点是物质生产与文化内涵相结合,以实用物品或装饰用品为载体,同时具有审美性和艺术性,体现文化价值,包括设计创作、生产营销、品牌授权、经纪代理等。③

由此可见,传统造型艺术产品及相关服务的出口是我国对外文化贸易的主要

① 文化服务可以是免费的,也可以有商业目的,不过在对外贸易中的文化服务,一定是有商业目的的。参见韩骏伟,胡晓明.国际文化贸易[M].广州:中山大学出版社,2009:2.
② 曹麦,苗莉青,姚想想.我国艺术品出口的实证研究[J].国际贸易问题,2013(5):45-54.
③ 服务贸易司.商务部等十部委联合发布 2012 年第 3 号公告[EB/OL].(2012-02-23)[2014-10-10]. http://www.mofcom.gov.cn/aarticle/b/c/201202/20120207980777.html.

内容之一。作为我国对外文化贸易不可或缺的重要组成部分,中国传统造型艺术产品和相关服务的对外贸易不仅为我国带来了巨大的经济效益,其承载的文化影响力也会随着艺术产品和服务不断输出而日趋扩大。

表 2.2　2011—2013 年"第 97 章艺术品、收藏品及古物"出口贸易额排行前 19 位的国家① （单位:美元）

2011 年		2012 年		2013 年	
国家	金额	国家	金额	国家	金额
日本	126 646 184	日本	263 110 633	日本	515 220 042
美国	99 451 192	美国	102 129 492	美国	116 724 562
俄罗斯联邦	25 929 832	加拿大	20 945 439	瑞士	46 215 400
荷兰	21 524 680	英国	18 159 616	英国	20 183 023
加拿大	14 705 449	荷兰	14 874 696	加拿大	19 978 300
德国	10 661 440	法国	11 269 202	荷兰	14 681 191
英国	9 068 248	德国	11 054 627	德国	12 896 247
法国	7 965 584	澳大利亚	8 376 204	法国	10 544 310
比利时	6 775 378	比利时	6 655 982	澳大利亚	7 461 748
西班牙	6 165 668	瑞士	6 259 706	马来西亚	6 681 404
马来西亚	5 188 026	西班牙	6 201 930	阿联酋	6 579 951
澳大利亚	4 536 542	新加坡	4 262 694	伊朗	5 636 910
意大利	3 397 286	马来西亚	3 512 842	新加坡	5 476 243
瑞典	2 574 878	南非	3 268 232	西班牙	4 812 590
土耳其	1 677 422	阿联酋	2 994 876	印度	4 659 632
沙特阿拉伯	1 622 268	沙特阿拉伯	2 864 069	意大利	4 138 512
阿联酋	1 489 278	意大利	2 759 298	比利时	4 064 045
瑞士	1 258 818	巴西	2 398 529	南非	3 976 986
新加坡	1 238 331	印度尼西亚	2 082 356	印度尼西亚	3 469 752
总金额	371 844 297	总金额	520 117 409	总金额	849 891 958

① 我国海关统计文化贸易的数据标准采用国际通用的《商品名称及编码协调制度》(The Harmonized Commodity Description and Coding System,简称《协调制度》,英文缩写 HS),《协调制度》按商品生产门类、自然属性和功能用途分为 21 类 97 章,其中,"第 97 章艺术品、收藏品及古物"属于中国传统造型艺术产品的范畴。数据来源:中国海关信息网 http://www.haiguan.info/onlinesearch。

近十年,在经济全球化的日益深化、加入国际世贸组织和国家政府的政策支持等因素的驱动下,中国传统造型艺术产品及相关服务的跨国流通也加速了。中国造型艺术产品及相关服务的出口贸易一直是我国文化出口贸易的主力军。具体从艺术产品出口的情况来看,首先,艺术产品出口在我国文化产品出口额中占据的比重较高。2001年中国加入世界贸易组织(WTO)后,2002至2007年年均出口占文化产品出口额的比率达50%以上,2008年金融危机以来,占比有所下降,但也能达到30%。其次,艺术产品出口贸易额增长速度较快,从2002年开始,我国艺术品出口额(2009年受国际金融危机的影响出现负增长)一直呈上升趋势。再次,我国艺术品出口的范围较广,除了东亚及东南亚地区的日本、马来西亚、新加坡,美国、英国、法国、德国、荷兰、瑞士等西方国家亦是主要的出口地区(见表2.2)。最后,与我国现阶段文化贸易总体逆差的状况不同,我国艺术品对外贸易总体为顺差,特别是与发达国家的顺差有逐年扩大的趋势(韩国除外,中韩两国的艺术品贸易一直是逆差,虽然近几年有所减少,但仍高达4 000万至6 000万美元)。[①]

另一方面,中国传统造型艺术产品出口及其相关服务对外贸易遇到的"文化折扣"相对较少,更易于跨文化传播,因此应当成为中国对外文化贸易的主力军。在文化产品中,无论是影视节目、印刷出版物还是单纯的视觉艺术产品,在跨国贸易时都会产生"文化折扣"。"文化折扣"(cultural discount)又译作"文化贴现",是加拿大学者柯林·霍斯金斯(Colin Hoskins)等人在《全球性电视和电影:产业经济学导论》一书中提出的概念。文化折扣指在国际文化贸易中,文化产品会因其内蕴的文化因素不被其他国家和民族的观众认同或理解而带来产品价值的减损。文化折扣直接影响并制约着受众或消费者的接受、产品经济效益的实现。文化折扣高的产品,较难激发受众兴趣;文化折扣低的产品,则易于为消费者所接受。霍斯金斯认为:扎根于一种特定文化当中的文化产品,在国内市场很具吸引力,因为国内市场的观众拥有相同的常识和生活方式,但在其他国家和地区其吸引力就会减退,因为那儿的观众很难认同这种风格、价值观、信仰、历史、神话、社会制度、自

[①] 数据为联合国商品贸易统计数据库统计。转引自曹麦,苗莉青,姚想想.我国艺术品出口的实证研究[J].国际贸易问题,2013(5):45-54.

然环境和行为模式。也即是说,文化折扣直接降低了产品的吸引力,观众更愿意接受与本国文化产品同类的、同质的产品。① 简言之,文化折扣会导致文化产品在出口市场的销量低于国内市场。在此基础上,跨文化传播学者柯林斯(Collins)提出在所有的文化产品中:"视听产品可能比书面作品的文化折扣要低,而在视听产品当中,几乎不含语言成分的作品的文化折扣比语言占重要成分的作品要少。"② 由此可见,包含语言成分较少的文化产品在国外观众中可能会较受欢迎,因为它们更易被理解和接受,不会因语言障碍而遭到过多误解。中国传统造型作品作为一种文化产品走向国际市场的过程中,必然要面临异域文化语境下观众的跨文化解读问题。从这点意义上说,无论是中国传统造型艺术品的跨国商业展览还是工艺美术产品的对外贸易,由于其仅诉诸人们的视觉,不存在过多的语言成分(书法篆刻是基于汉字的艺术,文化折扣相对较大)。因此,我们更应积极对外传播中国传统造型艺术,推动我国对外文化贸易的发展(见表2.3)。

表2.3 中国文化产品最受海外人士欢迎的主题(前十五名)③

中国文化产品中前十五大最受海外人士欢迎的主题	按照地域和人群排序 (● 排名靠前 ◎ 排名居中 ○ 排名滞后)					
	海外华人	日韩	东南亚	美国	欧洲	拉美
1. 风景名胜	●	●	●	●	●	●
2. 古代建筑	◎	●	●	●	●	●
3. 民族人文风光	●	●	●	●	●	●
4. 中华美食	●	●	●	●	●	●
5. 养生之道	○	◎	◎	●	●	●
6. 传统中医	◎	●	◎	◎	◎	◎

① 考林·霍斯金斯,斯图亚特·迈克法蒂耶,亚当·费恩.全球电视和电影:产业经济学导论[M].刘丰海,张慧宇,译.北京:新华出版社,2004:45-46.
② COLLINS R. National culture: a contradiction in terms? [C]//Paper Presented to the International Television Studies Conference. London,1988-07-20.译文引自戴维·莫利,凯文·罗宾斯.认同的空间:全球媒介、电子世界景观与文化边界[M].司艳,译.南京:南京大学出版社,2001:85.
③ 2008年对麦肯锡(McKinsey & Company)全球员工调研的结果列表,表格中与传统造型艺术相关的文化产品主题有:风景名胜(如敦煌莫高窟、龙门石窟等文化遗产地)、古代建筑、书法、古玩(主要包括各类传统手工艺品、字画等)、古装(如传统刺绣服饰)五大项。资料来源:商务部服务贸易司《我国文化产品及服务进出口状况年度报告(2009)》。

第二章　中国传统造型艺术对外传播的动因　　131

(续表)

中国文化产品中前十五大最受海外人士欢迎的主题	按照地域和人群排序 (●排名靠前　◎排名居中　○排名滞后)					
	海外华人	日韩	东南亚	美国	欧洲	拉美
7. 中国经济	●	◎	◎	◎	◎	○
8. 当代历史	●	◎	◎	◎	◎	◎
9. 书法	◎	○	◎	◎	◎	○
10. 传统哲学	○	◎	○	◎	◎	○
11. 古代历史	◎	○	○	◎	◎	○
12. 古玩	○	◎	○	○	◎	○
13. 风水	○	○	◎	○	◎	○
14. 古装	○	○	○	○	○	○
15. 中文学习	◎	○	●	◎	○	○

三、经济地位提升的要求

一般说来，经济实力雄厚、传媒技术发达的国家依靠发达的国际传播系统，更易于向世界输出本国本民族的文化，并将他们的文化价值观念向经济相对落后国家和地区的人民灌输。经济基础决定上层建筑，艺术的传播不可避免会受到经济的制约。经济的发展为艺术传播提供了广阔的空间，艺术得以向域外不断传播，有赖于经济实力作为坚强的后盾。经济发展的不平衡性会导致艺术传播的强弱差距，从而引发世界艺术信息传播的不平衡。从国家层面来讲，强势经济往往能够带动其文化艺术的向外扩散。一个国家的艺术要得到广泛传播，并在其他国家的民众中造成一定的影响力，首先应当提高国家自身的经济实力。国家经济地位的提升，有利于其艺术的国际传播。比如，以美国为首的西方发达国家以强大的经济实力和先进的科学力量为依托，把持着国际间文化艺术信息传递与交流的主动权。美国学者杰姆逊甚至指出："现在第一世界掌握着文化输出的主导权，可以通过文化传媒把自身的价值观和意识形态，强制性地灌输给第三世界，而处于边缘地位的第三世界只能被动地接受，他们的文化传统面临威胁，母语的流失，意识形态被不断渗透。文化交流中不平等性进一步发展，便是文化领域中的殖民与被

殖民。"①

在我国,新中国成立初期的经济水平要落后于西方发达国家。经过多年的努力,中国的经济飞速发展,特别是改革开放后中国经济连续 30 多年保持着 9% 以上的增长速度,即使在 2008 年爆发国际金融危机以来,中国经济仍然保持了持续的发展。如今,中国经济在推动全球经济复苏中功不可没,在世界经济体系中中国的经济功能越来越重要,中国作为世界第二大经济体,为世界所瞩目。美国国家情报委员会在《2025 年全球趋势》的报告中称,未来二十年中国将拥有最大的影响力。美国高盛公司预测,到 2027 年中国将可能超过美国成为世界最大的经济体。美国学者威廉·W. 凯勒和托马斯·G. 罗斯基在 2007 年出版的《中国的崛起与亚洲的势力均衡》(China's Rise and the Balance of Influence in Asia)一书中指出:"中国的经济崛起和政治转型既是全球政治经济历史中的重大事件,也是亚洲经济、技术、外交和安全联盟等诸多领域变革的主要动力。从 20 世纪 70 年代末开始,中国经历了 30 年的持续高速增长。这种增长带来了物质福利的提升,使上亿人摆脱贫困,将中国从一个自给自足的封闭国家转变成为一个拥有重要地区和全球影响的国家。这些令人难以想象的发展已经将中国转变为美国贸易和投资的重要伙伴,成为一个区域军事强国和影响太平洋地区国家经济发展和国际交流的主要大国。"② 根据日本内阁 2010 年 5 月发布的《世界经济趋势》报告,预计 2030 年中国经济总量将占全球的 23.9%,是日本的四倍。③ 在美国佩尤研究中心 2010 年全球国家态度项目接受调查的 22 个国家的民众中,越来越多的外国民众认同中国将是今后世界经济的领导力量,这是不可阻挡的发展趋势。特别是西方发达国家的民众对此的认同度尤为强烈,德国人对中国作为世界经济的领导力量的认知度达 51%,日本人达 50%,法国人达 47%,英国人达 44%,美国人达 41%,他们甚至比中国本土民众对中国经济作为世界领导力量的认知度 36% 还要高出很多(如图 2.8)。④

① 沈壮海. 软文化·真实力:为什么要提高国家文化软实力[M]. 北京:人民出版社,2008:80.
② 威廉·W. 凯勒,托马斯·G. 罗斯基. 中国的崛起与亚洲的势力均衡[M]. 刘江,译. 上海:上海人民出版社,2010:3.
③ 李洪峰. 大国崛起的文化准备[M]. 北京:文化艺术出版社,2011:1-3.
④ 花建,等. 文化软实力:全球化背景下的强国之道[M]. 上海:上海人民出版社,2013:134-135.

图 2.8　2010 年佩尤全球态度调查："中国是未来全球经济的领导力量吗？"①

然而,在中国的经济迅速崛起的同时,中国文化相对落后的状况并没有得到根本性转变,中国文化的世界认同度和国际吸引力还较低。根据中国科学院编写出版的《中国现代化报告 2009》的研究指出,中国的文化影响力仅居世界第七位,文化竞争力排名世界第二十四位,这与中国的经济地位相去甚远。② 2010 年,上海交通大学与美国杜克大学、印第安纳大学联合组织的主题为"中国形象全球调查"的调查结果显示,与 64％的美国民众认同"中国经济具有国际竞争力"形成强烈反差的是,仅有 27.5％的美国人认同"中国有非常吸引人的流行文化"和 40.6％的人认同

① Pew Research Center:Pew Global Attitudes Project.
② 廖华英,鲁强.基于文化共性的中国文化对外传播策略研究[J].东华理工大学学报(社会科学版),2010(2):144-147.

"中国有非常丰富的文化遗产"。① 这即是说,中国的文化软实力建设要明显滞后于中国经济的发展速度和国家战略的需要。中国文化还没有成为一个世界性的文化体系,中华文化的对外传播和世界影响力并没有能够与中国作为世界第二大经济体的身份相匹配。因此,伴随着中国经济实力的不断增强,必然要求中国的文化不断"走出去",进而形成世界性的影响力。中国传统造型艺术作为中华传统文化的重要组成,必须要走出国门面对国际市场。一方面,中国经济实力的提升是中国艺术品市场形成、壮大和走向国际化的前提和必要条件。换言之,作为中国传统造型艺术传播的重要阵地,中国艺术品市场的发展是需要国家经济作为后盾支撑的。另一方面,现阶段中国文化艺术的对外传播机制仍是以政府为主导,以政府的投入为主要的资金来源,通过"送出去"的方式来实现中国传统造型艺术的对外传播。应当进一步加大市场与民间在传播中的力度与比例,将"送出去"转变为"卖出去",从而真正实现经济效益和社会效益的共赢。

总而言之,中国传统造型艺术对外传播的动因主要是出于审美、文化、政治和经济这四个方面的需要。并且,以往每一次具体的中国传统造型艺术对外传播活动和行为的发生,其背后的传播动因往往并不是单纯的一种因素,而是审美、文化、政治、经济多重因素共同作用的结果。

① 李洪峰.大国崛起的文化准备[M].北京:文化艺术出版社,2011:16.

第三章　中国传统造型艺术对外传播的**方式**

 艺术传播是传播主体借助特定的艺术媒介和传播方式,将艺术作品及其相关信息传递给受传者的过程。中国传统造型艺术要实现对外传播,离不开可以跨越时空界限传递艺术信息的传播媒介,也离不开有效的艺术传播方式。由于受到社会生产力和科技水平等因素的制约,最初的艺术传播活动都是采用传受双方直接面对面人际交流的传播方式。随着科技的进步,艺术传播媒介得以不断更新,与此相应,艺术的传播方式开始走向多样化。造纸术和印刷术的发明,让中国传统造型艺术可以借助书籍或画册等纸质媒介向域外传播。19世纪以来,报纸、杂志、电影、电视等大众媒介的出现,使得印刷传播和影视传播的方式开始发挥重要作用。到了20世纪末,计算机、互联网、手机等新兴媒体逐渐渗透到人们社会生活的各方面,网络传播又成为传统造型艺术对域外传播最有效的方式之一。在今天,我们必须把握不同媒介的特点和规律,正确认识每一种传播方式的基本特性,顺应社会发展的趋势和国际受众的需求,充分利用一切可以利用的传播媒介和传播方式,才能更好、更有效、更广泛地实现中国传统造型艺术的对外传播。

第一节 艺术媒介

在人类的社会生活中,媒介是无处不在的。从历史上看,不同的信息传播方式之间相区别的一个主要标志就是传播媒介的不同。每一种新的传播媒介产生后,都会对人类的信息传播方式产生深刻的影响。实际上,与马克思经典理论提出的生产方式是由生产力和生产关系共同构成的相类似,传播方式是由传播手段(媒介)和传播关系构成。法国传播学者葛迪(Jack Goody)指出:"我们不能真正分开传播手段和传播关系,它们在一起组成传播模式"①,"在传播活动的整体结构中,其他部分的变化往往都是率先由传播媒介的变化所引起,或者说,其他部分的变化最终还得通过媒介的变化才能实现"②。那么,艺术传播的方式则是由艺术传播媒介和艺术传播关系共同构成,且艺术媒介的演进必定会引发艺术传播方式相应地发生变化。因此,要研究中国传统造型艺术对外传播的方式,首先离不开对艺术媒介的探讨。

一、艺术媒介的形态

在汉语中,"媒介"一词最早出现在《旧唐书·卷七十八·张行成传》:"观古今用人,必因媒介。"意指双方发生关系的中介,包括人或事物。而英语中的媒介(medium)一词,据英国学者雷蒙·威廉斯的研究,最早源于拉丁文 medium,意指中间。16 世纪末开始,该词在英语中被广泛使用,17 世纪初起具有"中介机构"或"中间物"的意涵。19 世纪中叶以来,媒介的复数名词 media(媒体)被普遍使用,至 20 世纪中叶,这个复数名词已被广泛用于广播、新闻报纸等通信传播。在威廉斯看来,Medium 有三种意涵:一是传统意义上的"中介机构"或"中间物";二是专指技术层面的声音、视觉、印刷等媒介;三是专指资本主义时代的报纸或广播事业。③

现代传播学意义上的媒介即媒体,又称传播渠道、信道、手段或工具,是一种信

① 李庆林.传播方式及其话语表达:一种通过传播研究社会的视角[J].广西大学学报(哲学社会科学版),2008(6):117-120.
② 戴元光,金冠军.传播学通论[M].2 版.上海:上海交通大学出版社,2007:244.
③ 雷蒙·威廉斯.关键词:文化与社会的词汇[M].刘建基,译.北京:生活·读书·新知三联书店,2005:299-300.

息传播的中介物,是用来传递和接收信息的工具以及促进和扩大信息交流的社会设施。换言之,媒介既包括信息传播的物质载体,也包括与信息传播相关的媒介机构。在加拿大传播学家马歇尔·麦克卢汉(Marshall McLuhan)看来,媒介无处不在,媒介是人的延伸,一切媒介技术都是肉体和神经系统增加力量和速度的延伸。[1]任何媒介都可以与人发生联系,如石斧是手的延伸,车轮是脚的延伸,书籍是眼的延伸,广播是耳的延伸,服装是皮肤的延伸。因此,广义的媒介包括能使人与人、人与事物或事物与事物之间产生联系的所有物质。美国传播学家威尔伯·施拉姆则认为:"媒介就是插入传播过程之中,用以扩大并延伸信息传送的工具","传播媒介只不过是旨在加速并扩展信息交换的一种社会机构"。[2] 约翰·费斯克(John Fiske)也指出:"媒介是一种能使传播活动得以发生的中介性公共机构。具体点说,媒介就是拓展传播渠道、扩大传播范围或提高传播速度的一项科技发展。"[3]这里定义的媒介主要是指技术性媒介,特别是大众媒介,也是媒介狭义的理解。大众媒介既可用来直接指涉传播方式(如印刷媒介、广播媒介、电影媒介、电视媒介等),也可用来指涉实现这些传播方式的技术形式(如报纸、收音机、影片、电视机等)。[4] 从艺术传播的角度来讲,艺术媒介是指传播艺术信息的物质载体及与艺术作品信息公共传播相关的传媒机构。为了更加深刻地剖析和审视艺术传播的媒介,可以参考邵培仁提出的"元媒介"与"现代媒介"以及陈鸣提出的"文本媒介"与"传媒媒介"的理论架构来认识和理解艺术媒介。

1. "元媒介"与"现代媒介"

艺术媒介是一个十分复杂的社会现象,特别是进入大众传播时代后,艺术媒介涉及的范围更加广泛。首先,任何一件艺术作品特别是传统的绘画、雕塑、工艺、建筑等造型艺术品都无法脱离其本身固有的物质材料要素,成为一种"纯粹理论"存在。比如,一幅水墨画作品既离不开笔、墨、纸、砚的物质材料和工具,又离不开线条、构图、墨色等形式要素;而一件雕塑作品也必然要使用石料、铜块、木头以及雕

[1] 马歇尔·麦克卢汉. 理解媒介:论人的延伸[M]. 何道宽,译. 南京:译林出版社,2011:111.
[2] 威尔伯·施拉姆,威廉·波特. 传播学概论[M]. 陈亮,周立方,李启,译. 北京:新华出版社,1984:144.
[3] 约翰·费斯克,等. 关键概念:传播与文化研究辞典[M]. 李彬,译注. 2版. 北京:新华出版社,2004:161.
[4] 邵培仁,海阔. 大众媒介概论[M]. 北京:高等教育出版社,2012:2.

刻刀等材料工具才能完成创作。这表明,艺术作品是以物质材料为基础的,艺术的创作、传播与接受的过程始终离不开这一基础。当然,我们不能因此就将墨水、画纸或是石料、铜块等同于艺术媒介,这是因为,在艺术家还未使用这些艺术材料创作艺术作品的时候,它们仅仅是一些物质材料,只有当艺术家对这些材料要素的特性加以领悟,并把这种悟性投入艺术创作后,才能说他领悟并使用了这一艺术媒介。其次,艺术并不是只能以"物化的作品"为受众所感知和接受,艺术的传播也不一定需要艺术家和受传者同时在场,通过印刷出版物、影视媒体等现代大众媒介,可以使我们不必要接触艺术作品的原作实物或是创作者本人,就可以了解到与艺术作品相关的一切信息。

邵培仁在《艺术传播学》一书中利用艺术媒介是否具有"大众性"这一基本原则,将人类早期就已存在的传统绘画、雕塑、戏剧、建筑、舞蹈、音乐等艺术门类与晚近才出现的摄影、电影、电视等"媒介艺术"区分开来:"艺术的媒介分为两种:元媒介和现代媒介。其中,元媒介是指那些自古即有的艺术门类本身,而现代媒介则是指那些后起的一般都是具有大众性及可复制性的艺术媒介。在相当大的程度上,后者以前者的媒介的形式出现,因此而可以称之为'媒介的媒介'。"[①]从艺术传播的过程来看,一切艺术门类本身都可以看成是一种"媒介",艺术家正是通过绘画、雕塑、戏剧、舞蹈等"元媒介"以及摄影、电影、电视等"现代媒介"才得以把自己的艺术观念和想要表达的艺术信息传达给受众。"元媒介"艺术实际是把自身作为艺术观念赖以传播之媒介的基本艺术形态,"元媒介"最大的特征就是强调媒介的直接性、单纯性,是一种"直接媒介"或者说"单纯媒介",而后起的"现代媒介"相较于"元媒介",则属于一种"间接媒介""复合媒介"(如图3.1)。

2. "文本媒介"与"传媒媒介"

无论是从历时态或是共时态上看,艺术生产都是艺术传播的初始环节,这即是说,艺术传播活动的起点始于艺术家的创作实践。艺术家在创作作品的过程中,必然要使用一定的艺术符号、物质材料和工具来呈现、描绘、书写、表达自己的艺术构思,才能创造出某种人工化的感性文本,最终生成艺术作品。这样,艺术符号同物质材料、创作工具就构成了艺术作品的生成介质,即艺术的"文本媒介",一种艺

① 邵培仁.艺术传播学[M].南京:南京大学出版社,1992:216.

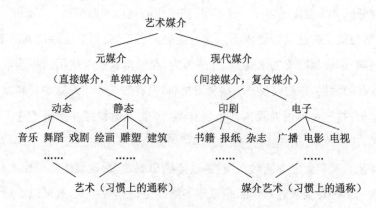

图 3.1　"元媒介"与"现代媒介"[①]

生产环节中的艺术媒介。但是,艺术传播的过程是由艺术生产、传递和接受三个基本环节构成的,艺术传播活动并不只存在于艺术生产环节,它还指向艺术作品的传递与接受环节。人类进入工业社会以前,艺术传播的三环节多数时候是处于私人的、小众的范围内进行,艺术传播的媒介往往只涉及文本媒介。进入大众传播时代后,艺术传播活动在艺术传递的环节上发生了重大变化。一方面,出版社、广播台、制片公司、电视台、网站等传播机构为艺术作品进入大众视野提供了有效的传播通道,使艺术作品的接受突破原来狭小的人群,成为一种大众审美的精神产品;另一方面,机械复制技术、计算机网络技术、通信技术、多媒体技术等现代技术的广泛应用,不但将制作、传递和接收艺术信息的印刷媒质、电子媒质、网络媒质等传媒介质直接纳入艺术媒介之列,也在一定程度上改变了艺术的生产方式、传播方式和接受方式。这里的大众传播机构及传媒介质便是艺术作品的公共传播介质,即艺术传播的"传媒媒介"。

陈鸣在《艺术传播原理》及《艺术传播教程》两本专著中重点运用符号学和传播学的理论来审视和分析艺术媒介,并指出:"艺术媒介是艺术生产再生产的载体和工具,是艺术传播的基本介质。它既是艺术生产中使用的文本媒介,又是艺术公共传递中运用的传媒媒介。"[②]换言之,艺术传播的媒介是由"文本媒介"和"传媒媒介"两种介质构成的。具体说来,艺术作品传播的"文本媒介"主要是由质料介质和形

[①] 邵培仁.艺术传播学[M].南京:南京大学出版社,1992:218.
[②] 陈鸣.艺术传播教程[M].上海:上海大学出版社,2010:24.

式介质两种基本媒介构成,"质料和形式是艺术作品之本质的原生规定性,并且只有从此出发才反过来被转嫁到物上去"①。

首先,质料介质是艺术作品的物态化介质,是艺术符号显现和存在的物质载体。如:绘画作品中的画纸、颜料、墨水等;戏剧舞台表演作品中的演员身体、舞台布景、灯光和音响效果等;音乐唱片、艺术影片等艺术视听制品录制的盘片等。其次,形式介质是艺术家表达艺术构思的媒介,具体表现为艺术符号的形式要素。如:绘画作品的线条、色彩、形状、光影、构图等;戏剧作品的演员表情、肢体动作、舞台光影等;音乐作品中的乐音、节奏、旋律等。此外,从广义上来说,文本媒介除了包含形式和质料两种介质外,还应包括工具介质,即艺术家创作作品的过程中使用的工具。如:画家用画笔绘制作品;演员用舞台的灯光和音响设备演出戏剧作品等。而艺术作品的公共传递介质"传媒媒介",则是由传播机构和传媒介质两部分构成。一方面,传播机构作为艺术的公共传播通道,通过选择、复制、加工、制作、传递和展览等方式,将艺术作品由私人领域引入社会公众视野。传播机构主要包括:出版社、报社和杂志社等印刷传播机构;博物馆、美术馆、画廊、影剧院等设施传播机构;广播台、电视台、制片公司等电子传播机构;网站信息服务商、网络运营公司等网络传播机构。另一方面,传媒介质作为文化传媒产品的媒质,在为艺术作品提供"物质容器"的同时,也使艺术作品获得了"文化传媒产品"的新身份。传媒介质主要有:图书、杂志、报纸等印刷媒质;剧院、美术馆、电影院等设施媒质;影片、视听制品、电视节目等电子媒质;电脑、网站、手机等网络媒质等(如图3.2)。② 在大众传播时代,传媒媒介是艺术传播必不可少的媒介。

从以上关于艺术媒介形态的理论探讨中可以看出:首先,无论是将艺术传播媒介区分为"元媒介"与"现代媒介",还是分为"文本媒介"与"传媒媒介",两种分类方式在本质上是一致的。"元媒介"作为构成艺术作品的"直接媒介",是艺术家创作艺术作品时所使用的材料和工具,实际就是"文本媒介";而"现代媒介"虽然不直接参与艺术作品的形态构成,却是与艺术受众相联系的桥梁和纽带,是参与艺术传播的"间接媒介",其区别于"元媒介"最主要的特征是具有"大众性"及"可复制性",因

① 马丁·海德格尔. 林中路[M]. 孙周兴,译. 上海:上海译文出版社,2004:12.
② 陈鸣. 艺术传播教程[M]. 上海:上海大学出版社,2010:22-35.

图 3.2 "文本媒介"与"传媒媒介"

此,"现代媒介"是艺术作品的公共传播介质,即"传媒媒介"。其次,中国传统造型艺术本身即属于"元媒介",这是因为构成传统造型艺术作品的"文本媒介"本身并不具备"复制性"和"大众性"。但是,中国传统造型艺术在传播的过程中,要想跨越时空的限制实现更快速度、更广范围的对外传播,除了要依赖"元媒介"或者说"文本媒介"进行传播外,还必须将艺术作品及其相关信息转换为文字、图像、影像等更加直观、便于传输的视觉符号形式,并通过出版社、报社、美术馆、博物馆、电视台或网站等传媒机构以及印刷媒质、设施媒质、电子媒质或网络媒质等各种传媒介质的"现代媒介"即"传媒媒介",批量生产出艺术作品的复制品进而制作出相应的"传媒文本"进行传递,让艺术作品的传播真正进入广阔的公共空间。这不但是现代媒介发展演进的必然趋势,也是艺术传播不断走向大众化的客观需要。

二、媒介演进与艺术传播方式的多样化

人类传播活动的发展历史,实际也是媒介演进的历史。随着科技的发展和媒介的演进,人类传播经历了原始的口头传递、刻木结绳到文字记录再到印刷、广播、影视、网络、手机等现代媒体传播的演变过程。不过,媒介的演进并不是简单的新旧更替,而是以依次叠加的方式不断融合扩大。每一种媒介都有自身独特的传播

特性,尽管它们各有利弊,但旧媒介并不会因为新媒介的产生而立刻消亡,而是在与新媒介的竞争中相互吸收融合,以适应人们对信息传播的新需求。传播学家麦克卢汉认为:"一种新媒介通常不会置换或替代另一种媒介,而是增加其运行的复杂性。新旧媒介的相互作用模糊了媒介的效果。"①美国学者罗杰·菲德勒(Roger Fidler)指出:大众媒介的生存法是共同演进与生存、进化、增殖、适者生存、机遇与需要、延时采用。② 与此相应,每一种新的传播方式产生后,也不会完全取代原有的传播方式,而是与传统的方式并存,相互吸收并弥补各自的传播优势和缺陷,从而使传播方式不断走向多样化。

从媒介演进的历史来看,人类的传播活动大致经历了五个发展阶段:一是语言媒介出现后的口语传播时代;二是文字媒介出现后的书写传播时代;三是印刷媒介出现后的印刷传播时代;四是电子媒介出现后的电子传播时代;五是数字媒介出现后的网络传播时代。③ 著名传播学家施拉姆将人类出现在地球上的历史比作一天,如果按照 24 小时计算,那么在这个"传播学时钟"上,语言诞生使人类进入口语传播时代则相当于这一天的 21:36;人类进入文字书写传播时代,大约为 23:52;进入印刷传播时代,按中国隋唐时期发明雕版印刷术的时间来计算,此时大约已经到了 23:59;当人类进入电子传播时代的时候离午夜还差 13 秒;计算机的出现让人类进入网络传播时代,此时离午夜仅仅只有 4 秒钟。④ 可见,与"古老"的人类史相比,人类的传播史还很"年轻"。

1. 从口语传播时代到文字传播时代

口头语言的产生,是人类社会传播的起点,是人类传播史上的第一个里程碑。最初,人类只能依靠发声、手势、表情、肢体动作等非语言符号来表达和传播简单的信息,口头语言的形成拓展了信息传播内容的精准性和复杂性。人的发音从单音到复音,从模糊的音节到清晰的音节,从含义不清的叫喊到有意义的声音,经历了漫长的发展时间。据菲利浦·列伯曼(Phillip Liberman)1984 年在《人类说话的进

① 马歇尔·麦克卢汉. 理解媒介:论人的延伸[M]. 何道宽,译. 南京:译林出版社,2011:5.
② 罗杰·菲德勒. 媒介形态变化:认识新媒介[M]. 明安香,译. 北京:华夏出版社,2000:24-25.
③ 也有传播学者认为按照传播媒介演进的历史,人类传播分为四个基本阶段,即口语传播时代、文字传播时代、印刷传播时代和电子传播时代。
④ 邵培仁. 传播学导论[M]. 杭州:浙江大学出版社,1997:70-71.

化》一书中推断:人类远祖大约在 9 万年前开始"说话",大约在 3.5 万年前开始使用语言。① 作为媒介的语言自产生以来,一直是人类最重要、最常用的交际手段和传播工具,也是社会成员相互联系最基本的纽带。这决定了传受双方面对面、近距离接触的人际交流成为口语传播时代占统治地位的信息传播方式,中国传统造型艺术的对外传播自然也不例外。比如,中国原始制陶技艺的外传主要就是依赖先民的人际交往活动来实现的。并且,凭借人力、畜力及舟船等简易的交通运输工具,通过中外移民或商人贸易的传播路径,中国的各式彩陶器物也被带到了四邻地区。由此可见,人际传播是这一时期传统造型艺术对域外传播最主要的传播方式。

文字的出现是人类传播史的第二次飞跃,标志着固定传播媒介的产生。口头语言稍纵即逝,而文字却能较为完整而精确地保存由口述传递的信息,"文字的目的即在于将话语转换为图形从而将其记录下来。因此,语言也就变为诉诸视觉而非诉诸听觉的媒介,较之于口语,更能流传久远"②。公元前 3500 年至前 3000 年间,尼罗河流域和两河流域出现了人类最早的文字,我国在公元前 17 至前 11 世纪的商代也出现了甲骨文。中国自古即有"书画同源""书画同体"的提法,商周时代的甲骨文和金文中至今仍保留有大量图画文字。在文字传播时代,中国的汉字书写经历了从具象的图画向抽象的篆书、隶书、楷书、行书、草书的发展演变历程。在纸张出现以前,一些传统手工艺品还曾被用作书写汉字的物质载体,如陶器、青铜器、绢帛等。汉代的造纸术发明后,以汉字为媒介、纸张为书写工具的信息传播与交流得以迅速发展,有效地延伸了人际传播的距离,并推进了中国与域外的经济、政治、文化和艺术的交流。不过,直到 18 世纪英国的工业革命爆发以前,传统的手工业始终是人类最主要的生产方式,自给自足的小农经济在社会中一直占有主导地位。由于农业社会的生产力水平低下,科技水平落后以及传播媒介不发达等制约了人类传播方式和传播途径的拓展,因此,在工业社会以前漫长的历史时期中,人际传播始终是中国传统造型艺术对外传播最主要的传播方式。

① 邵培仁.传播学导论[M].杭州:浙江大学出版社,1997:71.
② 雷德侯.万物:中国艺术中的模件化和规模化生产[M].张总,等译.北京:生活·读书·新知三联书店,2005:20.

2. 从印刷传播时代到电子传播时代

在我国,隋唐时就出现了雕版印刷术。到了宋代,毕昇发明了世界上最早的活字印刷术,后我国又有木活字、铜活字印刷,进一步提高了印刷效率。但是,在整个古代,由于多种因素导致雕版印刷技术在中国长期处于统治地位,活字印刷术并没有得以广泛应用,从而限制了我国文化艺术的传播。不过,中国使用活字的时间却比西方整整早 400 年之久。活字印刷术是在元朝随着蒙古铁骑传入西方,后德国人古腾堡(Johannes Gutenberg)于 1448 年才发明出铅活字印刷术,彻底揭开了近代传播媒介变革的序幕。德国汉学家雷德侯曾评价中国发明印刷术的重要意义:"该项技术使得文字和图像信息的贮存、检索、复制、传播均以前所未有的规模和速度进行。这导致了时间和空间的压缩,并使越来越多的人有机会获取信息。……通过在纸张上进行印刷,他们(中国人)开辟了通往信息时代的道路。"①施拉姆则认为:"15 世纪(西方)印刷术发展的意义,并不限于把传播从漫长世纪的口头第一手传播移向大规模的书面第二手传播,而更重要的是,将知识扩展到一小撮权贵之外"②,"金属活字版印刷就是最初的大众传播媒介,而自工业革命迄今的历史时期就是媒介发展的全盛时期"③。因此,书籍、报纸、杂志等印刷媒介的产生直接导致了一种新的传播方式——大众传播的出现。

到了 19 世纪,伴随着电报、电话、留声机、摄影机、广播、电影、电视等大众媒介相继出现并被广泛应用,彻底颠覆了原有的传播方式,大众传播方式得以在世界范围内普及。在大众传播时代,大众媒体时刻传递着各种信息,影响并改变着人类的生活。尤其是广播和电视媒体的卫星转播,更突破了时空界限使信息传播可以瞬息万里甚至穿越国界,便捷地实现跨国传播、全球传播。同时,电子媒介通过电波、电磁波就能迅速传送各种信息,也摆脱了书籍、报刊等印刷品必须借助交通运输工具才能传递信息的束缚。艺术信息作为社会信息的重要组成部分,自然不可避免被卷入大众传播的洪流之中。现代大众媒介的参与,使艺术的传播不断转向大众

① 雷德侯. 万物:中国艺术中的模件化和规模化生产[M]. 张总,等译. 北京:生活·读书·新知三联书店,2005:219.
② 韦尔伯·施拉姆. 大众传播媒介与社会发展[M]. 金燕宁,等译. 北京:华夏出版社,1990:95-96.
③ 威尔伯·施拉姆,威廉·波特. 传播学概论[M]. 陈亮,周立方,李启,译. 北京:新华出版社,1984:144.

化、开放化、国际化乃至全球化,艺术的受众几乎涵盖了所有的普通民众。借助各种大众媒介将中国传统造型艺术作品的相关文字信息、复制图像及视频影音等传递到域外的情形已司空见惯,中国传统造型艺术的对外传播也逐渐转向印刷、影视等大众传播的方式。

3. 网络传播时代

网络传播可以认为是人类继口语、文字、印刷、电子传播后的第五次信息传播革命。1946年,埃克特等人成功研制出世界上第一台计算机主机"埃尼阿克"(ENIAC),又开辟了网络传播的新纪元。1969年,美国国防部高等研究计划局(ARPA)将四所大学的计算机主机连接起来,标志着互联网诞生。1994年,西方国家相继提出"信息高速公路计划",中国亦宣布跟进。随着计算机和国际互联网在全球广泛应用,信息传播跨越国界的能力得以迅速提升,彻底打破了时间和地域的阻隔,实现了信息在全球范围内自由地传递与接受。任何国家的民众都可以通过互联网跨越国界进行直接联系和交往,还可以随意检索、浏览、上传、下载、传送或转发网络信息,从而极大地加快了信息传播的全球化进程。计算机网络传播作为一种崭新的传播方式,导致了传统大众传播方式的根本性变革。21世纪,互联网技术、无线通信技术、移动互联网终端设备的日新月异对网络信息传播产生了重大影响,以手机为代表的移动通信终端与互联网的结合,使我们进入移动网络传播时代。随着我国的宽带网、无线网、移动网等网络建设的不断完善和普及,通过网络对外传播中国传统造型艺术成为大势所趋。各种艺术作品以图片、文字、影像、动画等多种形式传输到互联网上,再借助电脑、手机、平板等终端设备以及艺术网站、论坛、博客、数字博物馆、电子杂志、电子邮件等网络平台便能快捷地传向世界各国。

综上所述,尽管通过印刷、影视、网络等大众媒体传播艺术信息的范围和速度超越了原有的人际传播方式,但在大众传播时代,通过人际交流对外传播中国传统造型艺术依然是不可取代的。目前,中国传统造型艺术对外传播方式包括人际传播、印刷传播、影视传播和网络传播四种最基本的传播方式,随着技术不断更新进步,各种新兴媒介不断出现以及媒介融合的趋势不断加剧,运用跨媒体、多媒体传播信息的综合传播方式比比皆是。正如邵培仁所说的那样,人类的传播媒介和传播方式始终处于"叠加性状态"和"整合性状态"发展,"人类在旧的传播革命中所使用的传播手段不会被抛弃,而总是以一种新的面貌又出现在新的传播活动之中",

"电话是对语言传播和电报传播的整合,广播是对电话和唱片的整合,电视是对广播与电影的整合,而电脑的发展将整合一切传播媒介"。① 国际传媒巨头默多克也呼吁:"如果报纸业要在数码时代生存,就必须采用多媒体战略,接受手机、iPod 播放器甚至掌上游戏机作为新闻的新载体。"② 今后,人类社会信息的传播方式还会不断跟进,以满足公众不断变化的需求。当然,中国传统造型艺术对外传播的方式也会继续拓展,走向更加多样化。

第二节 人际传播

在现代大众媒介还没有出现的古代,由于科技水平并不发达,中国传统造型艺术对外传播主要是依赖中外人员的各种人际往来交流活动实现的。近现代以来,随着社会的发展和科技的进步,工业社会的机器大生产替代了传统的手工业,商品经济替代了自然经济,整个社会从生产关系到社会关系发生了质的改变。艺术的传播方式也不断增多,通过书籍、报纸、杂志、广播、电视、电影、网络等大众媒介以文字、图片、声音、影像等形式向人们传播艺术作品复制信息的大众传播方式变得越来越普遍。尽管如此,人际传播方式仍然在艺术传播活动中具有不可替代的地位。即使到了信息传播高度发达的未来社会,只要有人存在的地方就会有人际交往活动或艺术品原作的展示性传播。因此,人际传播必将还是最基本的艺术传播方式之一。

一、艺术的人际传播方式

在艺术传播活动中,人际传播是历史最悠久、最常见、最普遍的传播方式。人类社会始终是由独立的个体成员组合而成的,每一个社会个体成员生活在社会环境中,必然拥有各自独特的审美偏好和审美评价,个体成员之间又是相互联系、相互影响的,通过他们之间的人际交往活动将自己的审美取向和价值观念与他人交流、分享是从古至今普遍存在的社会现象。"人类漫长的艺术传播史的绝大部分正

① 邵培仁.传播学导论[M].杭州:浙江大学出版社,1997:79.
② 陈宏京,陈霜.漫谈数字化博物馆[J].东南文化,2000(1):95-99.

是由简单的面对面的传播书写出来的。"① 中国传统造型艺术的对外传播主要也是通过移民、艺术商人、书画家、手工艺工匠、宗教人士、外交官员、旅游者等中外人员直接面对面的人际往来以及艺术品实物传递或现场展示来实现的。

人际传播(interpersonal communication)又称亲身传播、人际交流,它是一种通过语言、动作、手势、眼神、表情等手段进行信息传播和交流的活动。人际传播的形式多种多样,如相遇、交谈、演说、会议、教学等。有关人际传播的定义,中外许多学者有过尝试。譬如,美国传播学者麦克罗斯基、里奇蒙和斯图尔特三人合作出版的专著《一对一:人际传播的基础》中提出:"我们将人际传播定义为,一个人运用语言或非语言讯息在另一个人心中引发意义的过程。"② 另一位美国传播学者约翰·斯图尔特在其代表作《桥,不是墙——人际传播论》一书中也明确指出,人际传播是人与人之间获得相互理解的"桥,不是墙","人际传播是两个或更多的人愿意,并能够作为人相遇,发挥他们那些独一无二的、不可测量的特性、选择、反思和言说的能力,同时,意识到其他的在者,并与人发生共鸣时所出现的那种交往样式、交往类型或交往质量"。③ 英国学者哈特利(Hartley)强调人际传播的社会性,他认为人作为社会的存在物受到社会关系的制约,人际传播同其他传播方式一样,是一种社会过程。人际传播主要满足三个基本标准:一是人际传播是一个个体向另一个个体的传播;二是人际传播必须是面对面的相遇(排除交往者使用人工媒介的情况,如电话交谈);三是传播的方式与内容反映个体的个性特征,也反映他们的社会角色及其关系。④ 我国学者郭庆光指出:人际传播是指个人与个人之间的信息传播活动,也是由两个个体系统相互连接组成的新的信息传播系统,是社会生活中最直观、最常见、最丰富的传播现象。二人谈话、书信往来、打电话、通过因特网互送电子邮件都属于人际传播的范畴。⑤ 李彬则认为:人际传播指人们相互之间面对面的亲身传播,所以又称面对面传播、人对人传播。人际传播需要在一种相同相通或相似的经

① 邵培仁. 艺术传播学[M]. 南京:南京大学出版社,1992:211.
② MCCROSKEY J C, RICHMOND V R, STEWART R A. One on One: The Foundations of Interpersonal Communication[M]. Upper Saddle River: Prentice-Hall,1986:2.
③ STEWART J. Bridges Not Walls: A Book about Interpersonal Communication [M]. New York: McGraw-Hill, 2001:31.
④ 王怡红. 西方人际传播定义辨析[J]. 新闻与传播研究,1996(4):72-79.
⑤ 郭庆光. 传播学教程[M]. 2版. 北京:中国人民大学出版社,2011:81.

验范围内进行,否则就会导致传而不通。① 尽管这些定义存在一定的分歧,但中外学者普遍承认,人际传播是一种人与人之间直接的、面对面的信息交流与传播方式。中国传统造型艺术对外传播的人际传播方式,是艺术传播者与受传者运用语言、表情、动作、手势、眼神、表情或直接出示艺术作品等手段,面对面交流艺术信息或传递艺术经验的活动,旨在将中国传统造型艺术作品及其相关信息传达给外国的接受者。这是一种传播主客体之间直接传递和交流艺术信息的传播方式,也是中国传统造型艺术实现对外传播最原始、最基本的传播形态。

从新石器时代原始先民的创造彩陶工艺向域外扩散,到殷商时期我国北方移民迁徙将青铜工艺向外传播,都是通过传播主客体之间的现场交流来实现跨文化传播的。再譬如,唐朝高僧鉴真东渡日本时,随行的弟子和人员中有许多画家、玉匠、建筑师、绣师、镌碑等能工巧匠。由于鉴真及其随行对于建寺造佛本来就颇有经验,鉴真一行还亲自参与设计建造了日本唐招提寺的建筑和佛像,积极向日本僧侣匠人传授干漆法塑造佛像,最终成就了著名的唐招提寺造像派艺术。明朝时,被誉为日本画圣的著名画僧雪舟等杨也曾随遣明使团到中国游学过数年,在中国期间,雪舟积极拜访中国的书画名师,主动交流水墨画创作的经验,临摹中国历代大师作品,雪舟归国后还创立画派将自己在中国所学传授给日本弟子,成为日本汉画的开山鼻祖,并引发了日本画坛的重大革命。实际上,这种师徒之间的传授关系即是一种面对面的人际交流,艺术的传播表现为师傅对徒弟直接的口传心授、创作示范的亲身教育和现场说教。

在现代社会,人际传播依然是中国传统造型艺术对外传播最主要的多种传播方式之一。在海内外高校或艺术培训机构中,会开设中国书画、剪纸等艺术创作实践的教育培训课程,教师的课堂讲解和行为示范是外国学生获取中国艺术知识和艺术创作经验的主要渠道。再譬如,近年来,不断有中国艺术家或工艺美术大师到国外举办个人艺术展览或受邀参加海外的中国文化年、文化月、文化周、文化节、艺术节等大型文化和艺术的交流活动,他们往往会在展览会现场创作书画作品或亲自制作各类手工艺作品,从而吸引更多的外国观众在其周围驻足观摩、欣赏。当然,以这种方式传播的艺术作品创作的时间一般较短暂,诸如书法、写意国画、剪

① 李彬.传播学引论[M].北京:新华出版社,1993:95.

纸、泥塑等传统手工艺品都可以当众在较短时间内创制完成。现场的观众不仅可以目睹完成后的艺术作品,更重要的是,他们还可以了解到艺术作品创作的整个过程。而在一些主题与中国传统造型艺术相关的大型国际学术研讨会上,来自世界各国的高校及研究机构中的艺术家、艺术理论家和学者汇聚在一起,通过宣读学术论文、分组讨论等学术交流对中国传统造型艺术的历史、理论、创作及发展前景等问题发表自己独到的见解和看法,这些也属于艺术的人际传播范畴。

作为艺术传播最古老的一种传播方式,人际传播始终是社会成员之间交流艺术信息的重要渠道,也是艺术得以传承的重要手段。尽管在社会发展的不同历史时期,人际传播在艺术传播活动中的地位和作用不尽相同,但是在当下,传受双方现场的人际交流传播仍然发挥着其他传播方式不可替代的作用。这主要是因为人际传播具有其他艺术传播方式不具备的一些基本特性。

第一,艺术传播主客体的同时在场性。在艺术的人际传播活动中,艺术传播者与受传者始终处于同一时空当中。由于传受双方是同时在场的,因此传播者可以直接向受传者传播艺术信息并与之交流艺术经验。即是说,艺术信息的传递与接收是在同一地点、同一时间发生的。正如传播学家约翰·斯图尔特强调的那样,人际传播区别于其他传播方式的根本在于:人际传播是在人与人交往中完成的,它发生在个体的人之间,而非角色之间或工具性的传播。人际传播是一种相互问询的关系。传播不仅需要言说,更需要倾听。在"我与你"的人际传播情境中,我的说不能没有你的听。说与听就像里尔克的琴与弓,把我们拉在一起,我们才能发出声响。人际传播的基本特性,是说者(传播者)与听者(受传者)传播关系的完整性。①

人际传播中的艺术传受双方身处在同一环境中交流艺术信息,明显缩短了传播者和受传者之间的距离感,有利于双方达到共鸣,获得直接的艺术审美享受。最典型的例子就是外国人要学习中国传统书画创作的技法,除了通过画谱、书帖等进行临摹以外,更为重要的是要接受中国书画艺术家的现场指导。在古代,很多日本留学僧侣会搭乘外交使团或商船专程来华拜师学习书画艺术的创作技法,这些日本画僧都是在学习模仿中国书画名家的基础上,才形成自己的艺术风格。今天,在

① 王怡红. 人人之际:我与你的传播[J]. 新闻与传播研究,2000(2):55-60.

对外国学生开设的中国书画艺术创作的课堂教学中,中国教师仍然是采用口头讲授辅以现场示范的教学形式为主,外国学生在课堂上现场观看范画的感受是深刻的,老师能够强烈地感染学生、引导学生,其传播的效果是通过大众媒介传播无法达到的。

第二,艺术传播双向性强,反馈及时,互动频繁。艺术的人际传播中传播主客体之间是一种直接的、面对面的交流,传播者通过言语、动作、眼神等手段进行现场传播的目的是要让受传者接收到艺术信息,受传者再根据接收到的信息发出及时的反馈,从而使人际交流得以持续。从传播学的角度来讲,"人际传播的特征在于符号互动。具体地说,符号互动表现为周而复始地编码与译码"①。即是说,人际传播是一种高质量的互动传播,具有很强的交互性。尤其是在说服和沟通感情方面,其效果要明显好于其他的传播方式。人际传播对于传受双方来说都是一种"自我表达"的过程,即传播者和受传者都可以"将自己的心情、意志、感情、意见、态度、考虑以及地位、身份等等向他人加以表达"②。因此,人际传播是一种传播者和受传者同时在场的双向交流互动和及时反馈信息的活动。人际传播的双向性、互动性使艺术信息在受传者面前始终是开敞的、无遮蔽的传播,传受双方能积极主动地交流感情并交换信息。

随着现今跨国旅游、留学、商贸、移民、会议等形式的国际人口流动越来越频繁,跨文化的人际交往也越来越普遍,特别是通过外国游客来华旅游来对外传播中国传统文化艺术的情况已是司空见惯。外国旅游者来到中国后,首先接触到的便是中国的涉外导游人员。北京故宫、西安秦始皇帝陵、敦煌莫高窟、苏州园林等世界文化遗产旅游地的涉外导游在接待海外游客时,都是通过口头语言和表情、动作、手势、仪表等非语言手段对文化遗产地的文化、艺术、历史知识进行现场的介绍和讲解,以帮助游客获得知识和美的享受。在这里,导游即可看作是文化艺术信息的传播者,导游在讲解的过程中,往往会立即引发外国游客的好奇心和求知欲,而游客也会随即对导游介绍的内容发出相关问询,将自己的想法和认识及时反馈给导游,导游再根据自身掌握的知识及时回答游客的问询,双方之间的互动交流频

① 李彬.传播学引论[M].北京:新华出版社,1993:94.
② 郭庆光.传播学教程[M].2版.北京:中国人民大学出版社,2011:84-85.

繁。再比如,中国书法家、画家或是工艺美术大师在公开场所内现场挥毫展示艺术创作的行为,也同样能够引发在场观者的兴趣,使观者能积极主动地与艺术家进行交流,他们之间是一种互动的关系。

第三,艺术的人际交流是一种"多媒体"传播。人际传播在本质上是一种个人之间相互交换精神内容的活动,精神内容交换的质量如何,在很大程度上取决于它的"媒体"。这里所说的"媒体"即是指传递信息的手段和渠道。通过人际传播的方式传递和接收艺术信息的渠道多,传播的手段也灵活多样。传播者既可以使用语言符号,同时也可以运用身体动作、手势、表情、眼神、穿着等非语言符号。美国社会学家戈夫曼(Erving Goffman)明确指出:"在若干人相聚的场合,人的身体并不仅仅是物理意义上的工具,而是能够作为传播媒体发挥作用。"[1]因此,人际传播是一种综合运用各种媒体来传递艺术信息的传播方式,是一种"多媒体"传播。

概言之,"人际传播是人类传播活动的核心所在,一切其他类型的传播包括大众传播事实上都是围绕着人际传播、服务于人际传播的,都是人际传播的延伸形式或扩展形式"[2]。当然,通过人际传播的方式传递和交流艺术信息,相较于现代大众传播方式,存在一定的弊端。一是由于人际传播的顺利进行必须要求传播主客体要同时在场进行面对面的直接交流,人的声音、动作、表情等所能传递的距离均有限,且人际传播的传受双方之间交流和体验的过程也是短暂的、转瞬即逝的。因此,这种艺术信息传播的当场性和暂时性客观决定了人际传播的受者人数相对有限,较之大众传播,其影响的范围较小。二是跨越国界的对外人际往来对交通运输工具以及畅通的交通线路有着较强的依赖性。比如,先秦时期中外的商人最初只能通过陆路的人员携带、骆驼、车马等简单的运输方式将中国的手工艺产品运往域外各国销售,由于运输条件的限制,对外输出的工艺品种类除了丝绸以外,多是铜镜、漆器、玉器等轻巧便携的手工艺品。而后来海上丝路的开辟,助推了陶瓷易碎器物的对外输出,明清时期中国的外销瓷器大量销往国外,重要的前提条件就是新航路的开辟、航海技术的进步以及造船业的发达。在今天,人类的交通工具已经从传统的步行、舟船、车马演变为现代化的火车、轮船、飞机,为人们跨越国界的人

[1] 郭庆光. 传播学教程[M]. 2版. 北京:中国人民大学出版社,2011:86.
[2] 李彬. 传播学引论[M]. 北京:新华出版社,1993:98.

际交往活动提供了便捷,较之古代人们到海外需要花上数十年的时间,其传播速度也有了质的提高。尽管如此,与现代大众媒介特别是广播、电视或互联网络的传播速度相比,人际传播方式的传播速度显得十分缓慢。

二、艺术的展示传播方式

除了艺术传受双方直接面对面的人际交流外,艺术作品原作实物的展示性传播也是一种古老而常见的艺术传播方式。施拉姆就将艺术品的展示传播方式称为一种由"无声媒介"形成的悠久传统:"石雕像传播着上古时代诸神的庄严伟大,建筑物和纪念碑传播着某个王国或君王的业绩,泰姬陵和金字塔之类的名胜古迹以及天主教堂这样的非凡的构想不仅聚集人群,传播某种生活方式,而且讲授一个民族的历史以及他们对未来的希望。"[1]通过艺术的展示传播方式,国外受传者可以从各个角度近距离观赏接触到中国传统造型艺术作品,其对艺术作品以及作品体现出来的异域文化特色的感触是直观而深刻的。

1. 艺术作品的展示传播

中国传统造型艺术的展示传播是将艺术家创作完成的中国传统造型艺术作品呈现在国外受传者面前并为之欣赏和接受的一种艺术传播方式。从艺术传播媒介的角度来讲,艺术的展示传播是将中国传统造型艺术作品的文本媒介包括质料介质和形式介质直接展示给受传者的传播方式。

展示传播首先应当包含中国传统造型艺术作品原作实物的展示。所谓中国传统造型艺术作品原作,是一种具有原创性、唯一性和即时即地性的艺术作品,如艺术家独创的书法、国画作品的真迹或民间工艺美术大师亲手制作的瓷器、刺绣、剪纸作品的原件等。美国语言哲学家尼尔森·古德曼(Nelson Goodman)曾这样描述艺术作品的原作:"如果一个艺术作品的原作与赝品之间的差异确有意义的话,或者更恰当地说,如果即便是这个作品最正确的复制也还是不能算作是真实的话,而且只有在这样的条件下,这个作品就是自来的。如果艺术作品是自来的,那么,我们也可以将这种艺术称作自来的。因此,绘画便是自来的,而音乐则是非自来的或

[1] 威尔伯·施拉姆,威廉·波特.传播学概论[M].陈亮,周立方,李启,译.北京:新华出版社,1984:144-145.

他来的。"①在这里,古德曼将艺术分为两大类:一是"自来的艺术",即艺术复制品会改变艺术原作审美意义的艺术门类,如绘画作品,这类艺术作品的原作必须是艺术创作者亲自参与创制的;二是"非自来的艺术",即艺术复制品并不会使艺术原作的审美意义发生改变的艺术门类,如音乐的乐谱,这类艺术是可以让他人代理创制的艺术原作。由此可见,中国传统造型艺术是一种"自来的艺术",这是因为,书法、国画、雕塑、工艺、建筑等传统造型艺术原作都是通过艺术家亲笔描绘、亲手雕刻等亲自创制的方式来创作艺术原作的。从中国传统造型艺术原作的创作过程和艺术媒介的角度来看,艺术家要亲自使用画笔、画纸、颜料、刻刀、铜块、陶土等工具介质和质料介质,并运用自己独特的创作方式和创作手法塑造出艺术形象的线条、色彩、构图、形状等形式介质,才最终完成艺术原作的创制。艺术家将自己此时此刻的艺术创造活动完全融入艺术原作当中,其个人独特的审美创意和一次性创造活动的原始印迹,不仅表现于艺术原作的工具介质和质料介质上,而且也体现在艺术原作的形式介质当中。这即是说,艺术家在亲身创作的过程中,赋予了艺术原作的文本媒介以即时即地性,从而使艺术原作的形式介质、质料介质和工具介质中都蕴含了独一无二的艺术审美意义。用德国美学家瓦尔特·本雅明(Walter Benjamin)的观点来说:即使最完美的复制品也缺少艺术原作的一种成分——"原真性"(Echtheit)即艺术原作的即时即地性以及它在问世地点的独一无二性,唯有借助于这种独一无二性才构成了历史,艺术原作的存在过程受制于历史。②

需要强调的是,还有一些造型艺术作品本身的创作方式决定了其具有可以复制生产的特性,独一无二性、唯一性在这类艺术作品的原作中体现得并不十分明显。最典型的要属版画,中国的版画艺术实际是从雕版印刷术中派生出来的,其最大特点就是复制性、复数性,区别于传统国画、书法等艺术原作多是独幅作品的特征。因此,为了界定"版画原作"与"印刷复制品"之间的区别,可以参考1962年维也纳国际造型美术协会对版画原作作出的规定:"首先,应该是为了版画作品的创作,画家用木版、金属版、石版、丝网版等材料参与制版,使自己心中的意向借助此版印到纸面上;其次,必须是画家自己亲手或在其监督指导下,由原版直接印刷而得的

① 尼尔森·古德曼.艺术语言[M].褚朔维,译.北京:光明日报出版社,1990:114.
② 瓦尔特·本雅明.机械复制时代的艺术作品[M].王才勇,译.北京:中国城市出版社,2001:7-8.

作品;最后,在这些完成的版画作品上,必须有画家的签名(除以上规定外,其中还附带着两个条件:第一,在印刷用的印版中,图形不固定的独幅版画,不被认为是版画。第二,版画原作除了要有作者签名外,还得附加试做或限定版次记号)。"① 另有一些采用铸模翻制的方式重复铸造出来的雕塑翻制作品往往也不只有一件,为了限制雕塑翻制作品的艺术复制原件成品的数量,有些国家还通过著作权法等相关法律法规来规定雕塑翻制品原作的复制数量。比如,法国就规定罗丹的雕塑作品复制12件之内均可认为是原作。② 以上提及限量制作的版画作品和雕塑翻制作品可以认为是一种较为独特的艺术原作。

其次,由后世的艺术创作者按照艺术原作亲笔临摹、精心仿制而成的艺术复制作品实物的对外展览或当众展销行为仍属于展示传播的范畴。尽管从历史上看,绝大多数传统造型艺术作品的原作都是唯一的(版画和雕塑翻制作品除外),但是,在中国传统造型艺术作品特别是书画作品中,一直不乏人工仿制的复制作品,即通常所说的赝品、仿品、摹本、临本等。比如,大英博物馆收藏的镇馆之宝东晋画家顾恺之的代表作《女史箴图》就是唐代画师临摹的复本,而美国波士顿美术馆收藏的唐代阎立本创作的《历代帝王图》和张萱创作的《虢国夫人游春图》等中国绘画史上的代表作实际也是后世画家绘制的摹本,由于年代久远、绢帛不易保存,原作已佚,而一些经典摹本大致能够还原原作的本来风貌,这些摹本的当众展示实际也是一种特殊的人际传播方式。只不过这些艺术赝品、仿品、摹本或临本的展示传播,与艺术原作的展示传播存在着本质上的区别。正如瓦尔特·本雅明所指出的:"原作在碰到通常被视为赝品的手工复制品时,就获得了它全部的权威性。"这是因为,即使在最完美的艺术复制品中也缺少艺术原作即时即地的"原真性"。③ 美国学者莱辛(A. Lessing)在《艺术赝品的问题出在哪里?》一文中的分析也得出了类似的结论,莱辛详细地剖析了艺术原作和其他人创作的赝品、伪作或仿品之间的差距,在他看来,艺术原作的"独创性"具有重要的意义。他还举例说明,20世纪的万·米格伦冒充17世纪伟大的艺术家弗米尔创作了一件上乘的赝品《使徒》,且这件赝品被

① 孙宁. 古代版画艺术[M]. 长春:吉林文史出版社,2010:11-12.
② 殷双喜. 复数性艺术品和复制艺术品市场[EB/OL]. (2009-08-20)[2014-10-06]. http://www.meishujia.cn/index.php? act=app&appid=261&mid=22168&p=view&said=96.
③ 瓦尔特·本雅明. 机械复制时代的艺术作品[M]. 王才勇,译. 北京:中国城市出版社,2001:8.

博物馆当作是弗米尔的原作展出了数年,大多数人都认为赝品所涉及的是一个审美价值或是道德、法律规范上的问题,而莱辛得出的结论则更具说服力:"与其说所谓伪造触犯了美(或美学)的精神实质或法律(道德)的精神实质,毋宁说它触犯了艺术的精神实质……像《使徒》这样的作品在艺术上是欠完整的。"即使《使徒》拥有最完美的技巧、个性、别出心裁,它还是欠缺艺术原作所处的特定的"历史环境","独创性的这种意义也完全取决于一种历史环境,我们正是在这样一种历史环境中来考察一个人或一个时期的艺术成就"。如果以历史环境的独创性为标准,那么《使徒》就算不上是独创。但是,莱辛同时也承认,当后世的艺术创作者创作出的赝品被公认为是一件技艺超群的作品时,那么这件赝品的价值即在于它证明了艺术原作的伟大。[①]

2. 展示传播的基本特性

艺术的展示传播实际是艺术作品创作完成后,受传者直接面对艺术作品的艺术传播方式。在展示传播中,艺术家作为传播者只是发出艺术信息,一般不与受传者直接面对面交流。即是说,中国传统造型艺术的展示传播并不要求艺术创作者或其他传播主体与受传者同时在场,而只是向受传者提供真实的、静态的空间视觉艺术形象。艺术作品的展示传播是以实体存在的艺术形象供人们欣赏的,这种真实的存在感是其他传播方式所无法比拟的,有利于受传者对作品进行深入的感受、体悟和理解。

第一,展示传播呈现可感知的视觉艺术形象。中国传统造型艺术作品本身是一种主要诉诸人类的视觉感官,存在于一定空间的,静态的艺术门类。因此,其艺术作品的展示传播为受传者提供了直观的、真实的、具体的、可感知的视觉艺术形象,使受传者能够以审美的态度近距离观赏艺术作品。具体来说,无论是绘画、书法、篆刻、雕塑、工艺还是建筑或园林艺术,这些艺术作品的创作者都是通过线条、色彩、形体、光线等艺术媒介在二维平面或三维立体的空间中创作可视的艺术形象,受传者可以直接通过视觉来感知艺术作品实物的空间存在,进而引发审美享受。展示传播是以艺术的文本媒介为载体直接进行信息传递的,向外国观众传递的始终是艺术作品最直观的信息,与通过印刷品、影视媒体或互联网络借助文字、

[①] 李普曼. 当代美学[M]. 邓鹏,译. 北京:光明日报出版社,1986:267-278.

图像或影像等形式传递艺术作品的复制信息相比,艺术原作的展示能让观众获得更加真实可信的艺术审美享受。拿兵马俑对外展览来说,当外国观众面对面欣赏一件兵马俑文物展品的时候,可以用自己的眼睛直接观察到陶俑人物五官刻画的线条、神态、表情、体型、身高、装束以及雕塑的陶土质地等,同时还可以结合展览现场的印刷展板介绍和讲解人员的解说,进一步感悟、揣摩并联想兵马俑雕塑创制的时代历史背景。

中国传统造型艺术作品的展示传播除了提供可视的艺术形象,也可以给人以直观的触觉感知。在日本艺术学理论家黑田鹏信看来,造型艺术中只有绘画的触觉感受较弱(除西方油画的笔触肌理是可触的),雕刻、建筑和工艺美术作品的传播与接受都需要依靠触觉来辅助视觉感知。尤其是工艺美术的鉴赏,主要靠触觉:"譬如对于陶瓷的茶碗等,不用触觉来鉴赏,到底不能十分满足的。至于金工木工漆工染织工等,多数也是用触觉来鉴赏的。染织品等,虽因为也是平面的东西,所以可以和绘画同样看待而用视觉来鉴赏,然对于绢或葡萄绉等,常常是用触觉来鉴赏的。对于天鹅绒,则格外想用触觉了。"[①]

第二,艺术品的展示传播具有持久性、可保存性。展示传播的方式为受传者提供的中国传统造型艺术作品,是一种静态的空间物质实体,艺术作品实物本身的物质存在性决定了它的持久性和可保存性。只要保存得当,每一件造型艺术作品都可以作为一代代的接受者审美观照的对象,供人们反复欣赏,慢慢体悟,仔细玩味。比如,现代艺术考古工作者在许多中国古代的文化遗址、墓葬、石窟寺中,发现了大量的玉器、陶瓷器、漆器、壁画、雕塑等传统造型艺术品文物,从仰韶文化的彩陶器皿到安阳殷墟的青铜器,从秦始皇帝陵的兵马陶俑到敦煌莫高窟的佛教壁画、彩塑和文书,这些艺术品文物都是历经数年才得以保存至今,它们共同见证了中国历史的变迁,具有较高的艺术审美价值和历史研究价值。20世纪初,许多外国的探险家纷纷来到中国西域地区,发掘并盗取了大量的文书、绢画、雕塑甚至是石窟寺内的壁画作品,带回各国的博物馆保存、收藏、研究并陈列出来对外展示,这也正是基于中国传统造型艺术品的持久性和可保存性。

第三,对交通运输条件的依赖性高。中国传统造型艺术对外传播的展示传播

① 黑田鹏信.艺术学纲要[M].俞寄凡,译.南京:江苏美术出版社,2010:54-55.

方式对交通运输技术的依赖程度颇高,无论是外国人到中国来参观艺术展览或通过其他途径直接接触中国传统造型艺术品,还是中国的各类造型艺术作品运往国外展出或销售,都有赖于交通道路以及运输工具的拓展。在当代,随着中外的文化艺术交流日趋频繁,中国的艺术品对外展览也越来越多。陶瓷器、雕塑等容易破碎、体积较大的艺术品到国外展出,对搬运包装、运输工具、交通状况等方面的要求都非常高,稍有不慎都有可能造成艺术品在运输过程中的破损。特别是国家重要文物艺术品的出国展览,文物每次通过飞机来回运输,搬运时必须经过包装、拆卸、重新包装、再拆卸等程序,由此可见,结实牢固的包装和先进安全的运输条件是保证文物完好无损的重要条件。有博物馆的工作人员就认为:"尽管外展是一件好事情,能给我们带来利益,但文物毕竟是文物,不是其他任何东西所能替代的,它是独一无二的,任何一件的损坏,都不可能再有相同的第二件出现。"[1]当前应考虑减少一些易碎品和国宝级文物出国展览的次数,以确保文物的安全。在文物真品外展中,也可充分利用艺术复制品来替代那些易碎品、孤品和国家级文物出国展览。

虽然传统造型艺术对外传播的展示传播方式能够为受传者提供真实可感的艺术形象,利于他们直观、全面、真实地了解和体悟艺术作品原作的形式和内容,但这种传播方式不可避免存在着一定的弊端:首先,由于艺术品展示传播并不要求艺术创作者或艺术传播主体必须亲临现场与受传者进行互动交流,因此,与传受双方同时在场的人际交流相比,展示传播的信息反馈途径间接,反馈的速度较慢,且缺乏人际交流那种传受双方现场相互感染的传播氛围;其次,展示传播方式的传播速度较之大众传播要慢得多,一些体积较大、易碎的文物艺术品运往国外的花费巨大,运输过程中也易损坏;最后,尽管现代博物馆、美术馆及画廊等艺术收藏机构的兴起,为艺术作品原作向更多人群的展示传播提供了固定的场所,但与印刷、电子等大众媒介传播相比,其受传者人数仍相对有限。

第三节　印刷传播与影视传播

近现代以来,报纸、杂志、广播、电影、电视、网络等各种大众媒介的不断出现和

[1] 蒋文孝. 出国外展中的文物安全问题[J]. 中国博物馆,2004(1):78—82.

普及使人类的信息传播空前发展,正如施拉姆所说:"从技术角度说,古腾堡所做的以及自从他的时代以后大众媒介所做的,就是把一架机器放进传播过程,复制信息,几乎无限地扩大一个人的分享信息的能力。传播过程并没有什么变化,但由于人要靠信息过日子,这种分享信息的新能力便对人类生活产生了深刻影响。"① 因此,艺术的传播也逐渐由传统的传播方式向现代的传播方式转换。传统的人际传播到借助近距离的实物媒介进行传播,都表现出艺术传播的温和特点。现代传播则更多借助远距离的传播媒介进行传播②。通过现代大众传媒远距离的跨国传播,任何一个普通民众都可以足不出户就能接触并欣赏到来自世界各地的艺术作品。

一、艺术的大众传播方式

现阶段,大众传播已成为影响力最大、覆盖面最广的艺术传播方式之一。中国传统造型艺术的国际传播很多时候是通过复制技术生产出艺术作品的复制信息再借助各种大众媒介传递到域外公众面前的。除了观看中国艺术家现场创作或是专门去博物馆、美术馆等艺术收藏机构面对面地欣赏中国传统造型艺术作品原作外,更多的域外受众是通过图书、报纸、杂志、影视、网络等大众媒介接触并欣赏到中国传统造型艺术作品的。

1. 艺术的大众媒介传播

现代大众媒介改变了人类社会的生产方式、生活方式和信息传播方式。在施拉姆看来:"书籍和报纸同 18 世纪欧洲启蒙运动是联系在一起的。……要是没有大众传播的渠道,19 世纪的工业革命就不大可能像它已经做到的那样改变我们的生活方式。"大众传播媒介是"了不起的信息增殖者","正如工业革命中机器能以其各种动力倍增人的能力一样,传播革命中的传播机器(大众媒介)同样可使人类的信息增殖到前所未闻的程度"③。同时,现代大众媒介还充当着"信息把关人"的角色,"他们补充或取代个人身份的把关人——那些在媒介产生之前担任这个职能的牧师、旅行者和老人。围绕传播机器产生的通讯社、报纸杂志工作人员、广播电台、出

① 威尔伯·施拉姆,威廉·波特.传播学概论[M].陈亮,周立方,李启,译.北京:新华出版社,1984:15-16.
② 王廷信.艺术学的理论与方法[M].南京:东南大学出版社,2011:330.
③ 韦尔伯·施拉姆.大众传播媒介与社会发展[M].金燕宁,等译.北京:华夏出版社,1990:95.

版社、电影制片厂都是信息通道上的权力极大的把关人"①。

自大众媒介出现以来,大众传播就成为人类社会信息交流与传播的主要方式之一,而"大众传播"这一概念的提出,最早是在 1945 年 11 月联合国教科文组织(UNESCO)在伦敦发表的宪章中出现的。此后,不断有中外的传播学者对其定义作出界定。英国学者丹尼斯·麦奎尔和瑞典学者斯文·温德尔在《大众传播模式论》一书中提及杰诺维茨在 1968 年所提出的一个被西方传播学界广泛认可的定义:"大众传播由一些机构和技术所构成,专业化群体凭借这些机构和技术,通过技术手段(如报刊、广播、电影等等)向为数众多、各不相同而又分布广泛的受众传播符号的内容。"丹尼斯·麦奎尔还揭示出这一定义的引申含义:"大众传播中的'发送者'始终是一个有组织的群体的一部分,也常常是一个除传播以外还有其他多种功能的机构的成员。'接收者'始终是某些个人,但经常会被发送组织看作是一个具有某种普遍特性的群体或集体。传递渠道不再是由社会关系、表达工具和感受器官所组成,而是包括大规模的、以先进技术为基础的分发设备和分发系统。……大众传播中的讯息并不是一个独特的和短暂的现象,而是一种可以大量生产并不断复制、常常是十分复杂的符号结构物。"②美国学者梅尔文·德弗勒和埃弗雷特·丹尼斯在《大众传播通论》中强调:"大众传播是一个过程,在这个过程中,职业传播者利用机械媒介广泛、迅速、连续不断地发出讯息,目的是使人数众多、成分复杂的受众分享传播者要表达的含义,并试图以各种方式影响他们。"③美国学者约翰·费斯克则认为:大众传播就是在现代化的印刷、银幕、音像和广播等媒介中,通过公司化的财务、产业化的生产、国家化的管制、高科技、私人消费化的产品等形式,向某种未知的受众提供休闲娱乐和信息的过程与产品。④ 我国学者郭庆光在《传播学教程》一书中指出:"大众传播就是专业化的媒介组织运用先进的传播技术和产业化

① 威尔伯·施拉姆,威廉·波特.传播学概论[M].陈亮,周立方,李启,译.北京:新华出版社,1984:17-18.
② 丹尼斯·麦奎尔,斯文·温德尔.大众传播模式论[M].祝建华,武伟,译.上海:上海译文出版社,1987:7.
③ 梅尔文·德弗勒,埃弗雷特·丹尼斯.大众传播通论[M].颜建军,王怡红,张跃宏,等译.北京:华夏出版社,1989:12.
④ 约翰·费斯克,等.关键概念:传播与文化研究辞典[M].李彬,译注.2 版.北京:新华出版社,2004:158.

手段,以社会上一般大众为对象而进行的大规模的信息生产和传播活动。"①李彬则从大众传播的英文字面意义出发,认为大众传播包含三层意思:一是指规模庞大的传播机构;二是指大批复制的传播内容;三是指人数众多的传播对象。由此他认为,大众传播是指媒介组织通过大批复制并迅速传播信息,从而影响庞杂的受众的一个过程。②

从以上中外学者的界定可以看出,他们的定义既有共同之处,也存在一定差异。其差异性主要是对大众传播主体的界定看法不同,包括"媒介组织""机构成员""职业传播者"等,而对于传播媒介(报纸、杂志、书籍、电影、电视、网络等)和受众(人数众多、成分复杂)的提法则大同小异。我们认为,在中国传统造型艺术对外传播中,通过大众传播方式向国外输出传统造型艺术品的复制信息,其艺术传播的主体既指媒介组织如出版社、杂志社、报社或电视台,也包括媒介组织中的职业工作者如记者、编辑等,还包括媒介组织以外的一些相关机构及个人,如博物馆馆长、画廊、拍卖行、艺术品商人等。因此,传统造型艺术对外传播的大众传播方式即指艺术传播主体借助报纸、杂志、书籍、电影、广播、电视、网络等大众媒介以及现代传播技术将艺术作品的信息转换为图像、文字、影像、符号等艺术复制信息的形式,公开向国外民众传播艺术信息的活动。

2. 大众传播的基本特性

施拉姆在《传播学概论》一书中指出,无论是印刷、广播还是电影、电视媒介,各种大众媒介在结构上都大同小异:"①具有创作、生产、技术、推销和经营管理部门的组织机构;②大多数属于私营性质;③政府管制很少;④受到各种各样的有关服务机构的支援;⑤起着筛选、加工、扩散信息的作用;⑥制作信息性和娱乐性产品;⑦为广大传播对象服务。"③由此,施拉姆用图表的形式标明了大众媒介的标准结构和功能,他的图示也同样适用于中国传统造型艺术的大众传播,参考施拉姆的图表我们可以列出传统造型艺术通过大众媒介对外传播的基本结构(如图 3.3)。

从图示中可以清晰地看出,中国传统造型艺术的大众传播具有与人际传播、展

① 郭庆光. 传播学教程[M]. 2 版. 北京:中国人民大学出版社,2011:111.
② 李彬. 传播学引论[M]. 北京:新华出版社,1993:110.
③ 威尔伯·施拉姆,威廉·波特. 传播学概论[M]. 陈亮,周立方,李启,译. 北京:新华出版社,1984:148.

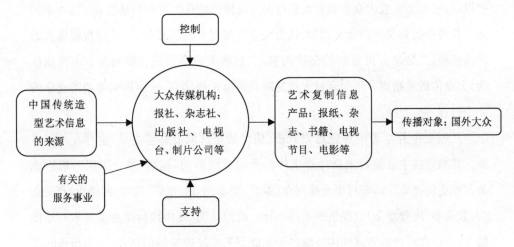

图 3.3　中国传统造型艺术大众传播的基本结构

示传播等其他艺术传播方式完全不同的一些基本特征：

第一，是一种艺术复制信息的传播。大众传播是运用先进的机械复制技术和产业化手段大量生产并传播复制信息的一种传播方式。如果说通过人际传播和展示传播方式传递给受传者的更多是中国传统造型艺术作品原作的艺术信息的话，那么，受传者在大众传播方式中接受的则是通过某种机械复制技术生产出来的艺术作品的复制信息。从传播技术的角度来说，艺术的大众传播方式的出现和发展，始终都离不开印刷技术、电子传播技术以及通信技术的不断更新进步。高速轮转机的发明使报刊等印刷品的批量出版成为现实，电子通信技术使广播、电视成为远距离迅捷大量传输信息的大众媒介。而激光排版、电脑编辑、卫星通信、数字化多媒体等新兴技术的出现更是进一步扩大了大众传播的规模，并提高了传播的速率。[1]

本雅明指出："现代大众有着要使物更易'接近'的强烈愿望，就像他们有着通过对每件实物的复制以克服其独一无二性的强烈倾向一样。这种通过占有一个对象的酷似物、摹本或占有它的复制品来占有这个对象的愿望与日俱增，显然，由画报和新闻影片展现的复制品就与肉眼所亲眼看到的形象不尽相同，在这种形象中独一无二性和永久性紧密交叉，正如暂时性和可重复性在那些复制品中紧密交叉

[1] 郭庆光.传播学教程[M].2版.北京:中国人民大学出版社,2011:112.

一样。"这即是说,在大众传播中,众多的艺术复制文本替代了艺术原作独一无二的"原真性",一本承载着相同艺术信息的书籍或是画报、一幅仿真印刷品、一件音像制品等文化产品不断被大批量、规模化地复制生产出来用于对普通大众传播。瓦尔特·本雅明还提出了一个原作"光韵"的概念,他认为,艺术复制文本的大规模传播和接受必然会导致原作"光韵"的衰竭、消失,但同时却可以换来艺术审美韵味的广泛传播:"这种现实和大众、大众与现实互相对应的过程,不仅对思想来说,而且对感觉来说也是无限展开的。"①

第二,传播对象具有广泛性、跨阶层、跨群体的特性。在艺术的大众传播中,为数众多的艺术复制文本有效解决了艺术原作在时空距离上难以接近的限制,从而让人们可以随时随地、自由地欣赏艺术。大众传播方式的受传者数量远远超越了传统的人际交流和实物传递,并且,由于大众媒介可以重复多次地用于传播和接受,随着时间的推移其受传者的数量还会不断递增。从传播学意义上来说,大众传播的对象是指一般大众,用传播学术语来讲即是"受众"。这里的"受众"并不特指社会的某个阶层或群体,而是指社会上所有的"一般人"。任何人无论其性别、年龄、社会地位、职业、文化层次如何,只要他接触了大众媒介传播的信息,便是"受众"的一员。受众最大的特征是具有广泛性,这也意味着大众传播是以满足社会上大多数人的信息需求为目的的大面积传播活动,也意味着它具有跨阶层、跨群体的广泛社会影响。②

工业社会以前,由于艺术媒介的局限,中国传统造型艺术的对外传播活动主要依靠跨国的人际往来交流和艺术品实物展示传递的方式,在耗费大量的时间和人力、物力、财力后才能将中国传统造型艺术作品及其相关信息输送到域外,国外也只有少数上层阶级才能真正接触并欣赏到这些艺术。进入现代工业社会后,书籍、杂志、报纸、电影、电视等大众传媒的广泛应用和普及,无疑促进了中国传统造型艺术的国际传播。通过大众媒介对外传播中国传统造型艺术,艺术传播的场所甚至还超出了博物馆、美术馆、画廊等实物展示传播的公共设施,从而渗透到国外普通大众的日常生活当中。日本学者浅沼圭司1994年在《艺术与媒介技术》一文中曾赞

① 瓦尔特·本雅明.机械复制时代的艺术作品[M].王才勇,译.北京:中国城市出版社,2001:13-14.
② 郭庆光.传播学教程[M].2版.北京:中国人民大学出版社,2011:112.

叹大众媒介传播的广泛性:"绘画类的艺术作品,在出现机械复制之前,仅被一部分特权阶层所独占,把它供奉在特别的场所,然而印刷媒介却可以将其扩展到一般群众所能观赏的地方","这种结果使得艺术扩大了领域或者说使艺术的接受方法发生了巨大变化"。① 再譬如,近年中国许多电视频道都实现了海外落地,诸如揭秘艺术文物的节目《国宝档案》、纪录片《故宫》《颐和园》《敦煌》《china·瓷》等电视节目得以在世界各国的普通家庭常规播出,让数以亿计的海外华人及外国观众坐在电视机前即可了解并欣赏到中国传统造型艺术作品及其相关信息。

 第三,传播的艺术信息形式多样、内容广泛。利用大众媒介对外传播中国传统造型艺术,不但可以通过文字、图像、声音、语言、影像等多种媒体形式传递艺术信息,而且其传播的内容也相当广泛。除了可以对外传播艺术作品的复制图像外,还可以辅以各种与艺术作品相关的知识内容、信息资料对外传播,如艺术家创作艺术作品的时代背景、艺术作品的风格介绍以及艺术批评家的艺术评论文章等,这些信息的传播有利于海外受众更加全面深入地了解中国传统造型艺术作品,具有较强的现实意义。另外,有关中国艺术对外展览或中外文化交流活动的最新情况、艺术品收藏与投资的资讯、艺术家的最新创作以及艺术理论的最新研究成果等,也可以通过大众传媒及时地向公众发布和传播。

 当然,通过大众传播方式传播艺术作品的相关信息必然也存在一定的弊端。首先,由于大众媒介只能传递艺术原作的复制图像或影像信息,这些艺术复制信息在审美价值和历史价值等方面都是无法与原作的实物展示传播相比拟的,尤其是质量较差的印刷品或像素较低的影像文件的视觉效果与原作的差距更大,影响了人们对艺术作品的认识和艺术传播的效果。同时,大众传播也没有人际交流传播那种直观、逼真、面对面的现场传播氛围。其次,通过大众媒介传播的艺术信息反馈速度慢、途径少。从传播的性质来看,大众传播属于一种单向性较强的传播活动,传受双方的互动机制较弱。一方面,大众传媒组织单方面向受众提供信息,受众只能在提供的范围内进行选择和接触,具有一定的被动性。另一方面,受众也没有灵活有效的反馈渠道,只能通过读者来信、热线电话等形式对大众媒介传播的信

① 邵培仁.传播学导论[M].杭州:浙江大学出版社,1997:229.

息进行反馈,且这种反馈也缺乏即时性和直接性。① 最后,大众传播的艺术复制文本除了具有文化传播的属性外,还具有典型的商品属性。作为生产信息产品的产业,大众传媒机构具有资本化运营和批量生产产品用于销售的基本特性,其产品价值主要是通过市场得到实现的,人们无论从印刷媒介还是电子媒介中获得信息,都必须支付一定费用,这也证明了大众传播的信息产品本身就是一种商品。因此,在市场需求的作用下,大众媒体提供的艺术信息必然要满足大众的审美需求和消费口味,追求娱乐、时尚、流行的传媒艺术产品不可避免会造成对中国传统造型艺术审美价值的降低和消解。

具体来说,大众媒介可以分为印刷类和电子类,由此,艺术的大众传播方式主要包括三种基本类型:一是书籍、报纸、杂志等平面媒体的印刷出版方式;二是广播、电影、电视等电子媒体播映的方式;三是通过国际互联网媒体传播的方式。② 由于中国传统造型艺术主要是诉诸受众视觉的艺术类型,而广播媒体传播并不像报纸、杂志、书籍等印刷媒介以及电影、电视、计算机网络等电子媒介那样,可以直接诉诸受众的视觉感官,故以下的探讨不涉及广播媒体。

二、艺术的印刷传播方式

所谓印刷媒体,就是将文字和图画等制作成版、涂上油墨、印在薄页上形成的报纸、杂志、书籍、海报招贴等物质实体。"薄页"既指以植物纤维为原料经排水后所粘成的传统意义上的"纸",也指以矿物或其他化学合成纤维造的"纸",还可以指人造丝织物如绢、帛、布等。③ 中国传统造型艺术的印刷传播方式则是指利用快速显现、大规模复制生产的印刷技术传播艺术信息的一种大众传播方式,主要以文字和图画的形式将中国传统造型艺术作品的相关信息印刷在书籍、报纸、杂志、宣纸、绢、帛等印刷媒体上进行的艺术传播活动。

尽管不同种类的印刷媒介对艺术信息的传播各有自身不同的优势和特点,但总体上看,它们具有以下几点共同的基本特性:一是印刷媒介的批量复制性生产模

① 郭庆光.传播学教程[M].2版.北京:中国人民大学出版社,2011:112.
② 网络媒体传播方式虽属于大众传播的范畴,但较之传统的印刷媒体、影视媒体传播,网络媒体传播具有其他大众媒体传播所不具备的基本特性,详见下文。
③ 邵培仁.艺术传播学[M].南京:南京大学出版社,1992:234.

式取消了艺术作品原作的唯一性、即时即地性,主要为受众提供艺术原作的复制信息,尽管这些复制信息本身的艺术审美价值无法与原作相提并论,却能让艺术信息得以在更广阔的人群中自由地进行传递与交流;二是大众以较为低廉的代价即可获得艺术作品的复制信息,书籍、报纸、杂志等印刷品的价格对于一般民众是可以普遍接受的,即使是较昂贵的高仿印刷品,与艺术原作的天价相比,也在可承受的范围;三是印刷媒体本身可以长期保存,无论是书籍还是报纸、杂志,可以供人们随时取阅、反复研读;四是印刷媒体传播的艺术内容专业性较强,特别是一些艺术理论类书籍或学术期刊,文化程度较低、专业知识较薄弱的受众是无法充分把握其中传递的艺术信息的;五是较之电视、网络等其他大众媒体,印刷媒体传播艺术信息仍离不开交通运输的环节,因此传播速度相对较慢。

通过印刷媒体传播中国传统造型艺术信息包括书籍、杂志、报纸、仿真印刷品等形式。借助这些纸质印刷媒体的传播,既可以较为详尽地介绍、展示并评价艺术家创作的艺术作品及其个人的艺术风格、创作技法,又可以及时报道与艺术家、艺术展览、艺术品拍卖市场有关的最新信息动态,而一些制作精良的仿真印刷艺术品的销售与传播还可以有效地弥补一些经典艺术品不能消费的缺憾。

1. 国外书籍的译介出版

书籍是人类传承历史文化遗产的重要渠道,也是传播宗教、文学、哲学、艺术等各种文化信息的主要媒介之一。虽然一本书籍的读者数量可能无法超越成功的日报每天的读者数或者新闻类周刊一周的读者数,但是,书籍的使用寿命和价值体现却比报刊要持久,可以拥有巨量的总体读者。在印刷媒介中,书籍的历史最悠久。中国是世界上最早发明印刷术的国家,书籍最早出现于中国并用于文化艺术的传播。现存最早且有明确纪年的中国雕版印刷书籍是一部线装佛经——英国的斯坦因于1907年在敦煌莫高窟藏经洞发现并藏于大英图书馆的《金刚经》中文译本,刊印时间为公元868年(唐咸通九年)。此卷最引人关注的部分当属卷首的《释迦说法图》(如图3.4),这是世界上已知刊印最早的中国版画作品。

日本现存的《无垢净光经相轮陀罗尼经》要比《金刚经》还早一个世纪,刊印年代为公元764年(天平宝字七年)。1966年,在韩国庆州佛国寺的一座石塔中发现的另一件《无垢净光大陀罗尼经》的刊印时间则更早、篇幅更长,是目前世界公认现存最早的印刷品(约为公元704—751年)。可见,在公元8世纪左右,雕版印刷术就

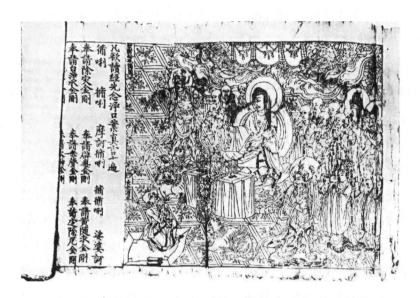

图 3.4 《金刚经》卷首(公元 868 年 纸上印刷 伦敦大英图书馆藏)①

已经在中国乃至整个东亚广为流传,且雕版印刷术的产生和佛教经文与佛像的传播需求直接关联。正如雷德侯所说:"佛教在印刷术的发展和传播中起了决定性的作用。虔诚的佛门弟子以佛经为宣传其信仰的主要工具,他们弘扬佛法的声势比后来基督教徒在中国传教的规模还要宏大。"②由于印刷佛经的方法较之手抄经文要便捷得多,手抄经文已经不能满足佛教教义传播的需求。因此,朝鲜、日本的僧侣们都是依据从中国传来的汉文佛经的印刷品原本(以上中日韩三国现存较早的佛经印刷品均为汉字)大量刊印副本,宣扬佛教教义的同时,也向日本、朝鲜诸国传播了中国的汉字书法、佛画等造型艺术。

据宋代沈括在《梦溪笔谈》记载,北宋庆历年间(公元 1041—1048 年),毕昇发明了世界上最早的胶泥活字印刷术,后中国又出现了木活字、铜活字印刷,随着印刷技术的日益改进,特别是到了现代印刷业兴起之后,书籍印刷的数量在世界范围内以惊人的速度递增。"二战"结束后,世界各国的各类书籍大量出版。以美国为例,

① 雷德侯.万物:中国艺术中的模件化和规模化生产[M].张总,等译.北京:生活·读书·新知三联书店,2005:204.
② 雷德侯.万物:中国艺术中的模件化和规模化生产[M].张总,等译.北京:生活·读书·新知三联书店,2005:204-206.

在20世纪90年代早期,美国人每年需要花费168亿美元买书,这一数字与1947年相比增长了38倍。每年出版的图书(包括新书和重版书),也从1950年的11 022种增长了四至五倍。① 与此相应的,许多关于中国传统国画、书法、工艺等艺术创作实践的书籍(如画谱、画册、图集)、在海外举办的中国艺术品展览图录、各种中国艺术史及艺术理论类的专著、译著不断在国外出版,通过这些艺术类书籍的介绍,中国传统造型艺术的相关信息不断被输送到世界各国。20世纪初期,西方的许多汉学家都曾前往中国西域考察,他们中的绝大多数人回国后长期从事中国艺术史方面的研究,其研究成果多是以专著、考古图录及学术论文的形式出版:如法国汉学家伯希和在1914年至1924年间就出版了六卷本《敦煌石窟图录》(*Les Grottes de Touen-houang*)以及八卷本《伯希和中亚考察团》(*Mission Pelliot en Asie Centrale*);英国学者斯坦因于1912年至1928年间出版过两卷本《中国沙漠中的遗址》(*Ruins of Desert Cathay*)、五卷本《塞林迪亚》(*Serindia*,中译本名为《西域考古记》)、四卷本《亚洲腹地》等。近几十年来,陆续有外国学者编著出版过中国艺术史方面的研究专著、译著、研讨会论文集、大学教材以及他们本人的博士论文,以海外出版的中国传统绘画艺术方面的书籍为例,据有学者统计列出的目录显示:20世纪70年代以来就已经有近50位西方的中国艺术史学者用英文撰写或编著出版过超70种中国画理论与实践方面的专业书籍,且其中一些经典的专著还曾在不同国家多次再版。② 实际上,这也只是海外出版的中国传统绘画方面的书籍中很小的一部分,近年海外各大博物馆、美术馆以及艺术中心等艺术品收藏机构出版的中国艺术品展览图录以及佳士得、苏富比等世界著名的拍卖行出版的中国艺术藏品拍卖图录的数量就更为可观。可以断言,即使在后来的电视、计算机、网络、手机等各种媒体不断普及的当下,"书籍仍不失为适合详细而深入地阐述某个主题的唯一传播形式,预言书籍将被'废弃不用'仍为时尚早"③。当然,现今书籍以及报纸、杂志等印刷媒体与电子技术的结合也从根本上改变了印刷媒体的生产和发行,各种电子图书、电

① 杰伊·布莱克,等.大众传播通论[M].张咏华,译.上海:复旦大学出版社,2009:73.
② SILBERGELD J. Chinese Painting Studies in the West: A State-of-the-field Article. The Journal of Asian Studies, 1987,46(4). 参见洪再辛.海外中国画研究文选(1950—1987)[M].上海:上海人民美术出版社,1992:381-409;西方学者研究中国美术史书目[EB/OL].(2005-01-11)[2014-10-06]. http://ich.cass.cn/Article_Show2.asp? ArticleID=390.
③ 戴元光,金冠军.传播学通论[M].2版.上海:上海交通大学出版社,2007:250.

子期刊、数字报刊等无纸印刷产品的出现展示出了传播信息的灵活性,加快了受众获取信息的速度并有效拓展了受众的范围。

2. 报纸杂志的报道介绍

报纸作为一种传播媒介出现,最早可以追溯到我国唐代的手抄留邸状报,主要用于刊载政治信息;近代印刷报纸的发端则在西方,世界上公认的最早定期出版的报纸是1605年荷兰的《新闻报》,最早的日报是1660年德国创刊的《莱比锡日报》。① 杂志又称期刊,产生于17世纪中期,最初是作为学者之间的通信手段出现的,世界上第一种杂志是1665年法国巴黎创办的《学者杂志》,最早的中文期刊是1815年在马六甲出版的《察世俗每月统记传》,而中国国内最早创办的期刊是1833年广州出版的《东西洋考每月统记传》。② 杂志发展至今已经成为人类的重要文献和情报资料的信息载体,据《中国大百科全书》统计:广义的期刊包括所有无限期出版的连续出版物,全世界有15万至16万种,狭义的期刊包括年度出版一期以上的定期出版物,全世界不超过10万种。19世纪的工业革命提高了印刷的效率,发展了交通运输业,从而极大地降低了印刷品的成本,且增加了广告收入,因此报刊的价格低廉。与书籍印刷品相比,报纸和杂志出版的周期具有连续一致性和相对稳定性、信息量大、涉及面广、实时性强,充当着的社会新闻媒体的角色。尤其是报纸的新闻报道时效性最强,不过,报纸往往只能对某一艺术事件、艺术展览进行一个简单的概述,尽管杂志的时效性较之报纸稍慢,却能较为详细地记载这一艺术事件或艺术展览的情况。

国外发行的报纸和杂志对中国传统造型艺术的介绍和报道可以有效提高中国传统造型艺术在海外大众群体中的认知度。据统计,目前在美国纽约、华盛顿、夏威夷,法国巴黎,英国伦敦,日本镰仓等海外各地发行专门研究中国艺术史及东亚艺术方面的权威学术性期刊共有20余种,这些期刊出版的周期涵盖了月刊、双月刊、季刊、半年刊等各类,主要刊载有关中国传统书画史研究、艺术考古、艺术品收藏等方面的学术性论文、研究报告以及艺术评论性文章。③ 当然,除了专业性很强

① 戴元光,金冠军. 传播学通论[M]. 2版. 上海:上海交通大学出版社,2007:251.
② 中国百科大辞典[Z]. 2版. 北京:中国大百科全书出版社,2004:4217.
③ 西方学者研究中国美术史书目[EB/OL]. (2005-01-11)[2014-10-06]. http://ich.cass.cn/Article_Show2.asp?ArticleID=390.

的学术期刊外,诸如美国的《时代周刊》(Time)、《国家地理》(National Geographic)、《纽约时报》(The New York Times)、英国的《泰晤士报》(The Times)、《独立报》(The Independent)、《卫报》(The Guardian)等在全球最具影响力的综合性权威报刊对中国传统造型艺术的报道和推介则可以在更广的受众群内引发轰动效应。以西安秦始皇兵马俑的出国展览为例,自1976年为纪念中日邦交正常化举办的"中华人民共和国出土青铜器展"上,兵马俑作为随展文物首次亮相海外开始至今的40多年时间里,每次兵马俑的出国外展期间,其所到国家的各大权威报刊都会陆续跟踪报道有关兵马俑展览的实时动态以及中国兵马俑的历史背景等讯息,在展览的开幕式和新闻媒体见面会上,也都少不了这些报刊记者的身影。可以说,正是基于当地报刊媒体的跟踪报道才有效地提高了每一次兵马俑出国外展的知名度和影响力,从而拓展了参观展览的受众群。

另一个较为典型的例子是在1978年,著名记者奥德丽·托平在世界权威杂志美国《国家地理》杂志上发表了一篇题为《秦始皇帝大军——中国令人难以置信的考古发现》的文章,这是海外权威新闻媒体最早向世界推介中国秦始皇兵马俑的文章。该文章字数近万,全文分八个部分详细介绍了秦始皇帝陵冢东侧发现的兵马俑坑、秦始皇帝陵修建的过程、秦代的咸阳宫、阿房宫、秦长城的修建情况及秦始皇的生平和功绩。《国家地理》杂志采用17页长篇幅全文刊载,并配上新华社提供的6张秦俑坑彩色照片以及美籍华人画家杨先民绘制的秦朝宫廷和制俑、荆轲刺秦王、焚书坑儒等内容的传统彩墨画多幅,图文并茂,发表于当年的4月刊上。凭借《国家地理》杂志的国际声誉及其如此隆重推出兵马俑的独家报道,秦始皇兵马俑在美国以至西方世界引起了极大关注。同年9月,法国前总理希拉克亲自到西安参观兵马俑,并将之誉为"世界第八大奇迹",他认为"不看秦俑不算到过中国",这也成为海外游客特别是欧美游客的共识。直到1992年,兵马俑博物馆馆长还曾收到一位美国小学生的来信,称因看了《国家地理》杂志上的文章感触颇深,希望有机会亲自到中国参观兵马俑。①

① 美国记者托平——最早让世界惊闻秦兵马俑的人[EB/OL].(2004-10-08)[2014-10-06]. http://www.people.com.cn/GB/14677/21965/22070/2903587.html.

3. 仿真印刷复制品传播

原则上艺术作品总是可以被复制和仿造的,前文在论述艺术作品的展示传播方式时,我们提及中国传统造型艺术作品中一直不乏后世的艺术创作者通过手工临摹、模仿艺术原作而绘制的摹本、赝品等人工复制品,然而,采用印刷复制技术却可以更快、更高效地批量生产出艺术原作的印刷复制品,以实现更大规模的艺术传播。现如今,仿真印刷复制技术的不断进步为一些经典的中国传统书画作品实现更广范围的国际传播提供了直接支持。通过印刷复制品生产商家的批量生产,已经让许多中国传统书画名家的名作复制品作为商品进入大众消费的市场流通领域。无论是在海内外的办公场所、会议中心、酒店旅馆还是家居空间当中随处都能看到各种仿真印刷的复制艺术品;一些博物馆、美术馆在展出中国传统书画艺术作品原作的同时,会配合展览销售原作的印刷复制品;而在中国各文化遗产地的旅游纪念品中,更是不乏名画名作的复制品销售。古今艺术大师创作的经典艺术作品的原作多是孤品,且绝大多数又被博物馆、美术馆永久收藏,流入艺术市场的艺术原作中仅是很少的一部分。因此,高仿印刷复制品的市场流通成为艺术原作扩大传播的有效手段。

已有三百年历史的中华老字号北京荣宝斋生产的木版水印高仿印刷品可以说已驰名海内外。荣宝斋采用的木版水印技术是中国特有的一种古老的手工印刷复制工艺,集绘画、雕刻、印刷于一体,通过木版水印的方式印制出来的中国传统书画复制品,与原作相距甚微。早在 1627 年,明代胡正言主持刊印的《十竹斋书画谱》首开中国套色木刻水印印刷技术的先河,十竹斋不但在中国印刷史上具有划时代的意义,更让书画艺术的印刷传播提升到了一个新高度。新中国成立后,荣宝斋成功使用木版水印技术陆续印制过齐白石的《白茶花》、徐悲鸿的《奔马》、张大千的《敦煌供养人》等现代大师作品以及清代王云的绢本山水《月夜楼阁图》、宋代马远的《踏歌图》、宋代佚名的《出水芙蓉》、唐代周昉的《簪花仕女图》、五代顾闳中的《韩熙载夜宴图》、唐代张萱的《虢国夫人游春图》、北宋张择端的《清明上河图》等历代名画。改革开放后,荣宝斋积极到海外参加许多具有商业性质的图书博览会等大型国际文化交流活动,并在日本、新加坡、韩国、德国、苏联、匈牙利等国举办过画展、图书展,荣宝斋与海外的文化交流活动在打响自身品牌知名度的同时,为中国书画的国际传播做出了一定贡献。比如,荣宝斋 1986 年在新加坡设立经销处后,曾于

1987年9月赴新加坡举办了"中国荣宝斋木版水印书画展",展出了100个品种的木版水印画,包括《簪花仕女图》《韩熙载夜宴图》等古代名家巨作和郑板桥、任伯年、齐白石、徐悲鸿、吴作人、李可染等清末及现当代大师作品的木版水印复制品。此次木版水印书画展不但轰动狮城,且影响深远,后来荣宝斋的新加坡经销处就成为全新加坡三十多家画廊之冠。①

日本东京二玄社也是目前制造中国传统书画高仿印刷品行业中的顶尖企业,享有世界的声誉。20世纪70年代末至今,二玄社已经为包括台北故宫博物院、上海博物馆、辽宁省博物馆、美国纳尔逊艺术博物馆、日本京都国立博物馆等世界知名的博物馆收藏的400余件中国传统书画名迹制作了高仿印刷复制品。② 二玄社的专家采用最先进的摄影技术、现代化计算机制版以及八至十二色的高精度印刷技术,选取特殊研制的纸张、绢帛、油墨等材料,生产出来的高仿印刷品极其逼真地再现了原作风貌。1996年,二玄社为台北故宫生产的高仿书画复制品曾在国内多地巡展,并引发强烈反响。海内外研究中国艺术史的专家和学者均给予二玄社展出的仿真品极高评价,称赞二玄社的仿真品仅"下真迹一等"。我国著名书画家启功甚至认为:二玄社的高仿品"让这些历经数百乃至数千年之后多已破损的我们中华艺术瑰宝,忠实地恢复了原作的风韵。从利用价值上讲,它的方便之处已可称'上真迹一等'了"③。实际上,二玄社的复制品不仅逼真地还原了原作的笔墨变化和纸绢质感,而且还在保证原作神韵的基础上修复了原作画面的皮损残破。从为大众提供艺术欣赏、学习、临摹的对象这一角度来看,二玄社的复制品甚至比原作更具清晰度和观赏性,可以说,这些印刷复制品的文化传播功能已经远远超越了原作。二玄社社长渡边隆男就曾将其成功复制台北故宫博物院的书画名迹称为"远大理想的实现"——"向全世界书画爱好者提供东方至宝——中国书画名作,这应当是我们的使命"。尽管现在艺术市场上二玄社的高仿印刷品的价格极高,普遍都能达到万元以上,但是,这些高仿印刷品用于销售和收藏的意义绝不仅是繁荣了市

① 荣宝斋概况[EB/OL].(2011-11-30)[2014-10-06].http://www.rongbaozhai.cn/bencandy.php?fid-42-id-886-page-1.htm.
② 日本二玄社.台北故宫博物院的名迹[EB/OL].[2014-10-06].http://www.nigensha.co.jp/kokyu/ch.
③ 让你一次看不够——写在台北故宫珍藏书画展在泉展出之时[N].泉州晚报,2000-03-25.

场,更重要的作用还在于传承并传播了中国的传统文化遗产。正如二玄社美术部总编辑高岛义彦所说:"我们的宗旨绝不是为了盈利,为了大众能够买得起,而是为书画学人提供一个研究的样本,使中国珍贵的文化遗产得以传承、传播。"①

三、艺术的影视传播方式

影视传播是现今最易引起广泛关注的大众传播方式之一。电影和电视等电子媒介的出现,也促使人类艺术的传播进入了影音视听综合时代。法国导演让·雷诺阿认为电影的发明与古腾堡使用活字印刷对人类信息传播的影响一样深刻:"电影无非是一种新的印刷方法,它是借助知识彻底改造世界的一种手段。路易·卢米埃尔是又一个古腾贝格(古腾堡),他的发明所引起的翻天覆地的影响,同用书籍传播思想的效果不相上下。"②所谓中国传统造型艺术的影视传播方式,是指以电影、电视为载体,依靠电子技术和先进的传播技术,凭借运动的画面、声音、语言、文字等表达手段来呈现各类中国传统造型艺术作品的相关信息,并通过电影屏幕或电视荧屏传播给受传者的一种大众传播方式。影视媒体作为一种特殊的艺术传播手段,它多以艺术的形式传达意义内核,运用声画结合的表现手段,通过特殊的叙事手法诉诸接受者的感官,从而获得观众的"选择性注意",并激发其审美感受,动之以情,进而作用于人的理性思维,启迪人的心灵,最终赢得观众的"选择性理解",完成意义的完整构建、传播和生产。③

凭借现代影视媒体的影像化记录、复制和再现中国书画、雕塑、工艺、建筑等艺术作品的信息,中国传统造型艺术可以实现更广范围的跨文化传播。具体说来,中国传统造型艺术的影视传播方式具有以下几点基本特征:其一,影视媒体以声画并茂的形式呈现信息,通过播放动态影像将艺术信息传达给观众,较之书籍、报刊等印刷媒体具有明显的优势,影视媒体通过镜头的切换处理,能够全面、真实、立体地呈现传统造型艺术作品的形态,在某种程度上已较为接近艺术作品实物的现场展示传播。拿雕塑作品来说,雕塑是一种在三维空间表达的视觉艺术形式,通过印刷

① 刘悠扬.复制,为了文化遗产的传承[N].深圳商报,2006-01-06.
② 让·雷诺阿.我的生平和我的影片[M].王坚良,朱凯东,田仁灿,译.北京:中国电影出版社,1986:1.
③ 潘源.影视艺术传播学[M].北京:中国电影出版社,2009:23.

传播,往往只能单纯呈现雕塑的某一个或几个角度,而影视媒体的动态影像却可以全方位地展示雕塑作品。其二,影视媒体通过声像结合的传播形式使艺术信息"被置于一个由信息传播者和接受者共建共享的生动情境之中。在对信息的接受过程中,接受者不仅能够耳闻信息的内容、传播者的声调,而且可以目睹传播者的表情及相关姿势语"①。影视利用直观逼真的活动影像大致可以还原艺术家和受传者直接面对面的人际传播方式,易于观众感知和理解。比如,影视媒体能够直观地记录艺术家创作艺术作品的全过程,且突破了传统意义上艺术家与受传者必须直接面对面交流的时空限制,让更多受众接受信息。其三,艺术作品通过影视传播的信息量大,传播速度快,观众可以便捷地获取各种艺术信息,且影视传播的覆盖面广,尤其是中国电视媒体的对外传播已经实现了全球覆盖,真正解决了时空阻隔影响艺术传播速率的问题,正如马克·波斯特所言:"电视给观众提供信息,并且在瞬息之间便使信息传遍各地,从而开启了这样一个时代,任何人只需揿按遥控器便能尽知天下事。"②其四,影视本身既是传播媒介,又是艺术形式。"电影是一种大众传播媒介,电影是一种艺术形式,电影是一种影像语言,电影是一种意识形态国家机器,电影是一种文化产业,所有这些关于电影的定义都具有其自身的合理性。"③这些属性同样适用于电视。影视媒体并不单纯是一种传播媒介,作为一种现代艺术形式的影视艺术,其艺术语言比书法、绘画、音乐、舞蹈等传统艺术复杂得多,是一种集图像、声音、语言、文字为一体的综合性艺术。并且,影视艺术还是一门大众化的艺术形式,具有广泛的受众群。因此,我们可以充分利用影视作品来对外传播传统造型艺术,通过纪录片、影视剧、影视动画等形式再现优秀的传统造型艺术作品、古今艺术家及重要的艺术事件。

1. 电视频道的境外落地

电视是一种运用电子技术传输图像和声音的多功能现代化大众传播媒介,它通过光电转换系统将图像、声音、色彩及时地重现在远距离的接收机屏幕上,是电子技术高度发达的产物。1930年,英国广播公司(BBC)首次试验成功了有声电视

① 徐辉.影视媒体的灵魂:影视审美性初探[J].现代传播,2006(5):82-83.
② 马克·波斯特.第二媒介时代[M].范静哗,译.南京:南京大学出版社,2000:20.
③ 贾磊磊.镌刻电影的精神:关于电影学的范式及命题[J].当代电影,2004(6):9-13.

图像;1936年,英国广播公司在伦敦建立了世界上第一个公众电视发射台,并于当年11月2日亚历山大宫电视台开始定期播出电视节目。此后,法、美、苏、德等国家也开始试验播出电视节目。二战结束后,电视媒体得以迅速发展并在世界范围内普及。

1958年,中国创办了首个电视台——北京电视台(中央电视台即央视前身)。改革开放后,中国电视事业迎来飞速发展期。1992年10月1日,中央电视台中文国际频道(CCTV-4)通过国际卫星传输的方式成功实现在海外落地,作为央视首个面向全球播出的中文频道正式开播。21世纪以来,越来越多的中国电视台在境外实现了频道落地。据央视官方公布的统计数据,截至2010年6月,中央电视台6个国际频道的海外落地业务与世界各地的279家当地媒体合作,已实施了373个整频道或部分时段的落地项目,共在全球140个国家和地区实现了节目的落地入户播出。其中整频道落地项目的用户总数达15 058万户。① 而根据中国电视长城平台的运营公司——中视国际传媒(北京)有限公司公布的数据,截至2014年1月底,国内共有29家国际频道在海外落地,其中,央视国际频道占三分之一,数量达10家。长城平台②共包含34个频道(其中包括国内29个),9个落地平台:美国平台、加拿大平台、拉美平台、欧洲平台、亚洲平台、东南亚平台、澳大利亚平台、新西兰平台和非洲平台。③ 可见,中国电视在海外落地的国际频道的节目播出信号已经覆盖全球绝大多数国家和地区,让数以亿计的国际观众可以每天稳定地收看来自中国国内的电视节目。这些在境外落地的中国电视国际频道通过各类电视节目不断向海外的观众传送中国的新闻、文化、艺术等各方面的信息,从而成为海外观众特别是全球华人华侨群体了解中国的重要窗口。中国传统造型艺术方面的知识和信息通过中国的电视媒体对外传播的例子也并不鲜见,拿央视中文国际频道的特色栏目《国宝档案》来说,该节目最早创办于2004年,节目形态以主持人在演播室的实物举证和故事讲述为主,辅以器物展示、情景再现和专家点评等,旨在向海外观众推介中

① 中央电视台国际频道海外落地情况[EB/OL]. (2011-01-21)[2014-10-06]. http://bbs.cntv.cn/thread-14590356-1-1.html.
② 即"中国电视节目长城平台",是中央电视台、地方电视台和相关境外电视台的频道集成的海外播出平台。
③ 杨雯. 行进中的国际频道[N]. 中国新闻出版报,2014-02-25(7).

国的国宝级艺术文物,该节目的播出可以让海外观众对中国的传统文化艺术瑰宝有一个初步的认识和了解。

2. 纪录片与影视剧再现

中国电视节目可以通过两种途径实现境外传播:一是前面提及的国际频道直接在国外落地,二是依靠中国制作的纪录片、电视剧等节目的版权销售使之进入国外的主流电视媒体面向海外观众播出。在这方面,中央电视台总编辑罗明强调:"要借助纪录片的力量,更多地宣传文明和文化,因为这种方式更容易为国际社会所接受。"①作为一种记录真实事物和事件的节目形态,纪录片具有跨文化、跨语言、跨种族传播的天然优势,也是世界观众普遍接受的话语表达方式。目前,纪录片都是作为国际各大电视传媒常规播出节目出现的,美国探索频道(Discovery)、国家地理频道(NGCI)、英国广播公司(BBC)、日本放送协会(NHK)等多国电视国际频道的纪录片播出经验表明,通过对外播放讲述本国故事的纪录片可以有效提升该国的国际形象并增强其优秀文化的海外认知度。

一部纪录片要想在国际流行,首先要求选题必须具备跨文化的吸引力。2005年以来,我国在海外销售最成功的纪录片主要包括《故宫》《新丝绸之路》《大国崛起》《敦煌》《台北故宫》《千年菩提路》等。由此可见,目前在国际市场认可度最高的中国题材的纪录片基本都是历史人文类纪录片,特别是讲述中国历史故事的文化遗产纪录片更利于在全球发行推广。因此,我们可以充分利用文化遗产纪录片在国际主流电视频道的播出来展现中国传统造型艺术。截至2014年6月22日第38届世界遗产大会结束,被列入联合国教科文组织(UNESCO)公布的《世界遗产名录》的中国遗产共有47项,总数仅次于意大利居世界第二。其中,包括北京故宫、颐和园、长城、敦煌莫高窟、秦陵和兵马俑、大足石刻、苏州园林等文化遗产33项,自然遗产10项,文化与自然双重遗产4项。② 在这些中国的世界文化遗产地,绝大多数都拥有建筑、园林、壁画、雕刻等中国传统造型艺术瑰宝,都可成为纪录片表现的主题并面向海外传播。

① 文化遗产纪录片的现代表达与国际传播:大型电视纪录片《颐和园》专家研讨摘要[J]. 中国电视,2011(4):41-45.
② 刘少华. 中国申遗:27年收获47项[N]. 人民日报海外版,2014-06-27.

拿 2006 年由中央电视台和美国国家地理频道联合拍摄制作的国际版《故宫》(2小时)来说,该片被翻译成 26 种语言销往 160 多个国家和地区,并通过国家地理频道的全球播出网络向世界的观众介绍了这座规模宏大的明清皇家宫殿建筑群。《故宫》利用影像语言把北京的紫禁城这个极具中国传统文化特色的承载物呈现给世界观众,用影像结合历史故事较为真实地将明清皇家宫殿建筑、故宫博物院藏的玉器、瓷器、书画等传世艺术精品展示出来,成为最有效传播中国传统造型艺术的电视产品之一。此外,美国国家地理频道还播出过其他中国遗产主题的纪录片如《远古探秘:中国兵马俑》(China's Ghost Army)和《万里长城》(China's Great Wall)等。英国 BBC、日本 NHK 等世界各国的知名电视媒体也都曾与中国合作拍摄并播出过秦始皇兵马俑、敦煌莫高窟、北京故宫、苏州园林等中国文化遗产纪录片。为了进一步与国际接轨,2011 年 1 月 1 日,中国央视纪录频道正式开播,并以中文版纪录频道(CCTV-9)和英文版纪录国际频道(CCTV-9 Documentary)分版全天 24小时面向海内外播出。在纪录频道播出过的中国传统造型艺术题材的纪录片就包括《故宫》《颐和园》《当卢浮宫遇见紫禁城》《玉石传奇》《敦煌》《china·瓷》《瓷路》《新丝绸之路》等,受到了海内外的广泛关注。据最新统计数据,截至 2014 年 4 月,央视纪录频道已经在全球 66 个国家和地区拥有超过 5 000 万的国际用户,与 BBC、NGCI 等 8 家世界知名电视机构建立了战略合作伙伴关系,并有 30 多部纪录频道的原创纪录片在世界 60 多个国家和地区的主流电视台的黄金时段播出。[1]

尽管纪录片具有较强的新闻性和真实性,可以最大限度地还原中国传统造型艺术遗产的本来样貌,但是,娱乐性更强的古装影视剧却能在更广阔的受众群内产生影响,让外国主流群体了解并巩固对中国水墨书画、古代建筑园林、室内家具陈设、唐装汉服等诸多中国传统造型艺术形象的认知,在对外传播传统造型艺术方面有着不同于纪录片的优势。20 世纪 80 年代,中国影视业在世界范围崛起,尤其以古装影视文化产品为各国所熟知。电视剧方面,从《戏说乾隆》《孝庄秘史》《雍正王朝》《还珠格格》《甄嬛传》到名著改编的《三国演义》《水浒传》、金庸武侠剧等古装剧集都曾在海外热播,迄今为止在海外市场销售最好的国产剧是历史巨制《新三国》

[1] 刘文,朱翌冉.以全球市场化思维建构中国纪录片国际品牌:央视纪录频道国际传播能力建设的理念与路径[J].电视研究,2014(6):10-13.

(2009),该剧向100多个国家销售版权,海外发行超过3.4亿美元。① 较之现当代题材,中国古装电影更易被西方接受。早在1987年,意大利导演贝托鲁奇就拍摄了影片《末代皇帝》,首次将紫禁城中金碧辉煌的中国皇家宫殿带到世界观众眼前,凭借独特的东方风情该片包揽1988年奥斯卡九项大奖。2001年,华裔导演李安拍摄的武侠片《卧虎藏龙》以一种西方人能读懂的东方情境讲述了一个中国武侠故事。他利用中国传统元素再次敲开了奥斯卡之门,获得了奥斯卡十项提名和四项大奖。此后,中国电影转向商业大片,古代题材的武侠片、战争片屡次被搬上国际银幕:《英雄》(2002)、《十面埋伏》(2004)、《满城尽带黄金甲》(2006)、《夜宴》(2006)、《赤壁》(2008)等影片都给国外观众带来了不同于己的视觉体验。

当然,无论是文化遗产纪录片、古装电视剧还是电影,都是通过影视作品承载的艺术复制信息来传播传统造型艺术的。影视作品中恢宏的宫殿城池、古朴的民居建筑、精美的砖石木雕、华丽的传统服饰道具以及室内的字画、瓷器、家具陈设等影像本身就是外国观众了解中国传统造型艺术的窗口。与此同时,随着这些影视作品的海外热播也让越来越多的外国人带着对中国的汉字书法、国画、建筑、雕刻、工艺等传统造型艺术的兴趣来到中国观光学习,进一步促进了民族特色的传统手工艺纪念品等商品的开发销售,形成影视旅游的对外传播生态。

3. 影视动画的中国学派

加拿大著名传播学家哈德罗·英尼斯曾说:"一种新媒介的长处,将导致一种新文明的产生。"当影视媒体与绘画艺术结合必将碰撞出新的艺术形态——影视动画艺术。动画源于法国,作为一种舶来品,中国影视动画一度受美国和苏联等国外的影响。直到上世纪五六十年代,中国动画从剪纸、皮影、水墨画等传统造型艺术中吸取经验,才创作出一批令世人瞩目的动画艺术片,缔造了纯粹中国式动画之"中国学派"。

以剪纸形象来塑造角色的剪纸动画片,是中国学派的典型样式。1958年开始,动画导演万古蟾摄制了《猪八戒吃西瓜》《渔童》《人参娃娃》《金色的海螺》等许多脍炙人口的剪纸片。这些剪纸片在形式上充分借鉴民间剪纸和皮影戏元素,那夸张的平面人物造型及色彩斑斓的装饰风格传到国外也颇受礼遇,在各大国际电影节

① 赵晖.论中国电视剧"走出去"策略[J].现代传播,2011(7):158-160.

角逐中屡获殊荣。1960年,中国学派的又一代表——水墨动画片研制成功,将中国传统水墨画搬上银幕,用笔墨手段表达动画形象,极大丰富了传统水墨的艺术样式。首部水墨片《小蝌蚪找妈妈》(如图3.5)中蝌蚪原型出自齐白石画作《蛙声十里出山泉》,片中的虾、青蛙、金鱼、螃蟹等形象活灵活现,完全传承了白石老人的笔墨气质。用动画的方式让水墨画动起来,齐白石的画有了故事情节和声像语言加入,更易被不同文化的观众接受。第二部水墨片《牧笛》也是依据画家李可染擅长的牧童水牛形象和方济众的山水画为背景创制而成(如图3.6)。从齐白石的花鸟虫鱼到李可染的牧童水牛再到方济众的山水丛林,水墨动画的成功离不开传统水墨画的强大支撑力。一位日本动画专业人士在京都中国水墨动画展看完这两部水墨片后就曾写道:"能够把水墨画制成动画片,表明了中国人民对自己传统艺术有很深的感情和深刻的了解,外人只能说是'了不起'。"①剪纸片、水墨片大胆采用动画语言再现传统造型艺术,必然有利于中国传统造型艺术的推广,因为它们是一脉相承的。

图3.5　水墨动画片《小蝌蚪找妈妈》
　　　　截图(1961)②

图3.6　水墨动画片《牧笛》
　　　　截图(1963)

到了20世纪80年代末,由于中国学派动画制作时间长、投资成本高,逐步走向

① 郑娜,吴杨.水墨动画:远去的中国"梦"[N].人民日报海外版,2011-06-18(5).
② 该片在国际上颇受好评,曾获得过1961年瑞士第14届洛迦诺国际电影节短片银帆奖、1962年法国第4届安纳西国际动画节短片特别奖、1964年第17届戛纳国际电影节荣誉奖、1978年南斯拉夫第3届萨格勒布国际动画电影节一等奖、1981年法国蓬皮杜文化中心第4届国际青少年电影节二等奖等国际奖项。

市场的中国学派动画已不能适应时代需求。同时,美国商业动画电影和日本动画连续剧逐渐形成世界品牌效应,并不断开发衍生产品来拓展海外市场。在市场经济转型和国外动画双重打击下,中国学派的影视动画式微。但这并不是说中国传统造型艺术在当代已不具备吸引力和感召力,全球的观众依然期待具有中国传统意味和东方元素的影视动画产品。2008年美国梦工厂推出的动画片《功夫熊猫》,影片制作团队曾多次到中国实地考察,大量搜集中国画、水墨动画和皮影动画素材,在北京登长城、串胡同,到山西参观平遥古城,充分挖掘中国传统视觉艺术元素的基础上,结合电脑软件技术,将皮影剪纸、汉字书法、园林山水、宝塔斗拱、竹林石兽等中国传统造型艺术元素运用到场景设计中,使动画场景充满了中国画的意境。撇开影片折射的美式价值观不谈,虽然其承载的中国元素仅是流于表面套用,它却在传播效果上比原初的中国更能为世界所接受。这是值得我们思考的,中国动画要想与国际动画产业接轨,中国学派影视动画要重现当年风采赢得世界市场,必须坚持吸收传统造型艺术精华,创造出一种既不失中华民族的传统特色,又能与他国沟通的影视动画语言。

第四节　网络传播

作为当今社会信息交流与传播最强势的大众媒体,互联网影响并改变了人类社会的生产方式、交往模式、生活习惯、价值观念等方方面面,并将人类社会推到了一个前所未有的高度信息化的信息革命时代。施拉姆就曾指出信息时代的三大标志:首先是通信技术、计算机技术等新传播技术的爆炸;第二个标志是信息生产的巨大增加;第三个标志是劳动力分配的重大变化。① 因此,基于计算机互联网的网络传播成为人类进入信息社会和信息革命时代的一个最显著标志。网络传播作为一种影响力最大、覆盖面最广的新型大众传播方式,创造了一种可以让全球民众沟通与交流的平台,并能超越时空限制把世界各国各地区的人们联系起来,为全球信息资源共享提供了可能。同时,网络传播还将多种不同媒体的传播手段融为一体,

① 威尔伯·施拉姆,威廉·波特. 传播学概论[M]. 陈亮,周立方,李启,译. 北京:新华出版社,1984:294-298.

形成了虚拟的、以数字化信息为主的跨国界、跨文化、跨语言的全新信息系统。就像麦克卢汉预言的,地球变成了一个小小的"村落"。

一、艺术的网络传播方式

网络传播是一种通过计算机互联网进行的人类信息的传播方式,也是信息时代中国传统造型艺术最重要的对外传播方式之一。互联网(Internet)这一概念最早是在 1995 年 10 月 24 日由美国联邦网络委员会上通过的决议中正式提出。在我国,互联网与网络、因特网、国际互联网等概念通常可以互换使用。从信息传播的角度看,互联网是一种传播媒介,相对于传统的大众媒介来说,它被认为是一种"新媒体"(new media);由于其具有数字化传播的特性,因此又被称为一种"数字媒体"(digital media);并且,互联网还是世界公认的继报刊、广播、电视之后的"第四媒体"①。20 世纪 90 年代中期以来,互联网的规模在全球范围内迅速拓展,彻底打破了国家疆域的界限,现已成为世界上最大的国际性互联网络。

1. 国际互联网全球互动

1969 年,美国国防部的高级计划研究署(Advanced Research Project Agency,简称 ARPA)建成了世界上第一个实验性计算机网络"阿帕网"(ARPA net),连接了加利福尼亚大学洛杉矶分校、斯坦福大学研究所、加州大学圣芭芭拉分校和盐湖城犹他州大学四所大学的四台计算机主机,这便是互联网的雏形。1983 年,由温顿·瑟夫(Vinton G. Cerf)和鲍勃·卡恩(Bob Kahn)在 1974 年提出的传输控制协议/网际协议(Transmission Control Protocol / Internet Protocol,简称 TCP/IP)被指定为互联网的标准协议,标志着全球互联网的正式诞生。随后技术的不断进步让互联网逐渐走出军事应用的范围,走出高校的科研教育领域,逐渐成为一种信息传播媒介被广泛应用。英国计算机科学家蒂姆·伯纳斯-李(Tim Berners-Lee)于 1989 年提出了万维网(World Wide Web,简称 WWW)的技术构想,1991 年 5 月,WWW 在

① 一般意义上的大众传媒包括书籍、杂志、报纸、广播、电视、电影六大媒体。1998 年 5 月,联合国新闻委员会年会正式把互联网定为继报纸、广播、电视之后的第四媒体。之所以把互联网称为第四媒体,是强调它同报纸、广播、电视等新闻传媒一样,是能够及时、广泛地传递各种新闻信息的第四大新闻媒介。并且,国际互联网络还具有数字化、多媒体、实时性和交互式传递等传统新闻媒体所不具备的独特优势。参见明安香.大众传媒面临深刻变革和反思:1997 年国际新闻界回眸[N].中华新闻报,1998-02-12(5).

互联网上首次出现,使互联网发展进入一个崭新时期。① 万维网系统能够提供统一的接口来访问文字、图像、音频、视频等各种不同类型的信息,由此,万维网的服务对象得以空前普及扩大。后万维网在世界范围内被推广应用,从而使原本只能由高科技人员使用的互联网技术变得越来越平民化、国际化、全球化。在中国,互联网的发展稍晚于西方,始于20世纪80年代末期。1990年10月,我国顶级域名CN在国际互联网络信息中心(Inter-NIC)注册登记,并委托德国卡尔斯鲁厄大学帮助运行。1994年1月,美国国家科学基金会同意我国正式连入国际互联网的要求。同年4月20日,中国被认可为拥有互联网的国家,5月21日,中国科学院计算机网络信息中心完成了中国国家顶级域名CN服务器的设置,结束了中国顶级域名服务器一直放在国外的历史,真正实现了TCP/IP连接,并开始为我国互联网用户提供".CN"域名的注册服务,正式揭开我国互联网发展的序幕。② 据1994年7月的统计数据,当时与互联网相连的国家和地区已经达到154个,联网计算机达380万台,网络用户达3 500万。③ 此后,互联网的联网国家和地区还在不断拓展,联网的计算机及用户数量在全球范围内飞速增长。

21世纪以来,互联网技术、无线通信技术、移动互联网终端设备的日新月异对网络传播产生了重要影响。以手机为代表的移动通信终端与互联网的结合,又让我们进入到移动网络传播时代。人们甚至摆脱了台式电脑和网线的束缚,只需携带智能手机、平板电脑等手持移动终端,通过GPRS、EDGE、3G、4G、WLAN或WIFI等移动通信网络,在人体移动的状态下(如在地铁、公交车等)就可以随时随地访问互联网以获取网络提供的信息或服务。根据国际电信联盟(ITU)2013年10月发布的《衡量信息社会发展2013年》(*Measuring the Information Society 2013*)报告数据显示,至2013年年底,全球网民数量达27亿,互联网普及率达39%。全球有7.5亿家庭联网,占全球家庭总数的41%。全球移动通信用户达68亿,移动用户渗透率为96%,基本覆盖全球人口。此外,自2007年以来,移动宽带成为全球信息通信市场增长最快的领域,全球移动宽带用户年均增长率高达40%,

① 彭兰. 网络传播概论[M]. 2版. 北京:中国人民大学出版社,2009:7-9.
② 严三九. 网络传播概论[M]. 北京:化学工业出版社,2012:27.
③ 明安香. 信息高速公路与大众传播[M]. 北京:华夏出版社,1999:113.

2013年年底移动宽带用户将超20亿。① 根据中国互联网络信息中心（CNNIC）2014年7月公布的第34次《中国互联网络发展状况统计报告》最新数据显示，截至2014年6月，我国网民规模达6.32亿，互联网普及率为46.9%。我国手机网民规模达5.27亿，手机上网的网民比例为83.4%。我国域名总数达1 915万个，网站总数达273万个。其中".CN"域名总数为1 065万，".CN"下网站数达127万个。②

以上统计数据表明，随着计算机、互联网、手机等新媒体的不断发展进步，网络传播方式实现了真正意义上的全球性普及。与此相应，网络传播也成为中国传统造型艺术国际传播的最主要方式之一，全球的大众都可以通过互联网自由地、随时随地获取各种中国传统造型艺术信息，通过网络传播艺术信息具有传播迅速、更新及时、交互性强、信息海量、内容丰富、多媒体、超文本、开放、全球性与跨文化性等诸多其他传播媒体所难以企及的优势，同时，网络传播还推动了传统媒体与新兴媒体的深度融合，促进了不同传播方式的优势互补，以便更好地实现中国传统造型艺术的海外推广。

2. 网络传播的基本特性

根据1995年10月24日美国联邦委员会提出的决议中对互联网的定义，互联网是基于互联网协议（IP）及其后续的扩展协议，并通过全球唯一的网址逻辑地连接起来进行工作的；互联网能够通过传输控制协议/互联网协议（TCP/IP）及其后续的扩展协议进行通信；互联网能够提供、使用或者访问公众或私人的高级信息服务，且这些信息服务是建构在上述通信协议和相关的基础设施之上的。③ 由此，网络传播即是指按照共同的协议将计算机连接在一起进行通信，以便于处理、储存、传递、接收分布在全球不同地方的数字化信息。中国传统造型艺术的网络传播则是指以计算机互联网络为基础对数字化的传统造型艺术信息进行处理、储存、传递和接收的一种艺术传播方式。网络传播从本质上属于一种大众传播方式，但其却突破了传统意义上大众传播的含义，其基本特性也发生了一定转变。可以说，网络传播融

① ITU. Measuring the Information Society 2013 [EB/OL]. (2013-03-19)[2014-10-10]. http://www.itu.int/ITU-D/ict/publications/idi/index.html.
② 中国互联网络信息中心(CNNIC). 中国互联网络发展状况统计报告[EB/OL]. (2014-7-21)[2014-10-10]. http://www.cnnic.net.cn/hlwfzyj/hlwxzbg/hlwtjbg/201407/P020140721507223212132.pdf.
③ 杜骏飞. 网络传播概论[M]. 3版. 福州：福建人民出版社，2008：3-4.

合了现代大众传播和传统人际交流的诸多优势。

第一，艺术传播的双向互动性强。相较于印刷、影视等其他的大众传播方式，网络传播最主要的优势是有效地消除了传播者与受众之间的距离感，具有充分自由的信息反馈机制，传受双方的互动性较强。早在20世纪80年代，施拉姆就曾惊人地预言，在革命的信息时代的一个趋势是"更多着重点对点而不是点对面的传播，和个人越来越大的使用'媒介'的能力而不是被'媒介'所利用。在某种意义上，电话而不是电视，可能被认为是更现代化的媒介，因为它是双向的和点对点的，并且是由使用者负责安排如何使用的"①。实际上，网络媒介就像施拉姆所说的那样，是一种更现代化的、点对点的互动媒介。这一点网络传播与传统的人际传播相类似，传播者和受传者之间并不存在"距离"，受传者能迅捷地对接收到的信息做出反馈。微软创始人比尔·盖茨也认为将互联网络称为"信息高速公路"已经过时了，"因为公路让人想到地理、距离、旅行，而网络最主要的性质就是消除距离"②。

在以往的大众传播模式中，传播者积极主动地将艺术信息推向受众，受众也只能消极被动地阅读、收听、观看传播者传递的艺术信息，受众对传播的参与和交流极少。网络传播方式则突破了大众传播的单向性模式，而网络传播则提供了一种开放的、双向的、交互的、平等的信息流通方式，受众不仅是艺术信息的受传者，也是信息的生产者和传播者，从而实现了传统意义上的人际交流互动。并且，网络传播还突破了人际交流的一对一、一对多的局限，实现了多对多、散布型的网状传播。互联网上没有绝对的控制中心，传播者不再享有信息主导权和特权，任何一个网络用户都可以自由平等地在互联网上寻找、检索、上传、下载、发布自己所需要的艺术信息，或者通过电子邮件、论坛、博客、微博与其他网络用户沟通交流、分享信息给他人，从而表现出一种较强的双向互动性、选择性和参与性的特征。正如尼葛洛庞蒂所言：在网络传播中，"大众传媒将被重新定义为发送和接收个人信息和娱乐的系统"③。传播者与受传者的角色界限开始变得模糊，换言之，传播者和受传者的身份变得不固定，而是相互转换。在中国传统造型艺术的网络传播中，世界任何一个

① 威尔伯·施拉姆，威廉·波特. 传播学概论[M]. 陈亮，周立方，李启，译. 北京：新华出版社，1984：306.
② 戴元光，金冠军. 传播学通论[M]. 2版. 上海：上海交通大学出版社，2007：262.
③ 尼古拉·尼葛洛庞蒂. 数字化生存[M]. 胡泳，范海燕，译. 海口：海南出版社，1996：15.

国界和地区的网络用户都自由地检索、选择、浏览、欣赏或是下载自己感兴趣的中国传统造型艺术作品的相关信息,还可以将好的作品推荐、分享给他人观看,并与他人进行讨论交流。

第二,艺术信息的数字化转变。"信息数字化是网络技术的基础"①。通过网络传播方式传递艺术作品及其相关信息另一个显著特征是艺术信息的数字化转变。艺术的网络传播属于一种数字化传播,也即是说,它将艺术信息转换成数字,经过传播以后,这些数字在操作平台上最终又还原为艺术信息呈现在受众面前。20世纪90年代,美国麻省理工学院媒体实验室主任尼古拉·尼葛洛庞蒂就在其著作《数字化生存》一书中预言:"计算不再只和计算机有关,它决定我们的生存。"在他看来,构成物质世界的基本粒子是"原子",而构成信息的基本粒子则是"比特"。"比特"好比人体的DNA,是信息的最小单位。在信息时代,比特将取代原子成为人类社会的最基本要素。比特与原子遵循着不同的法则,比特没有颜色、尺寸或重量,易于复制,可以突破时空障碍以光速传播。原子有重量,必须经过运输的环节,且只能由有限的人使用,使用的人越多,其价值越低;比特则可以由无限的人使用,使用的人越多,其价值越高。比特作为数字化计算中的基本粒子,几乎可以把声音、图像、音乐、影像等所有的信息都数字化为仅用"1"和"0"表示的冗长代码,于是整个社会的信息传播也就具备了数字化的特征。② 如今,基于计算机互联网的网络传播方式已经实现了尼葛洛庞蒂所说的人类的"数字化生存"。一切计算机文本、图像、视频、音乐、多媒体等只不过是大小不一、结构不同、输入输出条件不等的数字化信息。网络媒体的数字化传播告别了传统的印刷纸张等物理媒介形式的信息传递方式,从而使信息的储存、传递、处理变得更加便捷,与此同时,以往的报纸、杂志、书籍、画册、仿真印刷、影像文件等也都可以以数字化信息的形式发布到互联网上,接受者只需携带一个笔记本或一部手机等接收终端就可以随时随地阅览和观赏屏幕上显示的数字化的艺术信息。

艺术信息的数字化转变也为中国传统造型艺术的对外传播带来了根本性变革。以博物馆的艺术藏品展示传播为例,随着计算机技术、多媒体技术、虚拟现实

① 尼古拉·尼葛洛庞蒂.数字化生存[M].胡泳,范海燕,译.海口:海南出版社,1996:24.
② 尼古拉·尼葛洛庞蒂.数字化生存[M].胡泳,范海燕,译.海口:海南出版社,1996:3-32.

技术以及网络技术的飞速发展,全球各大博物馆开始积极建立数字化博物馆。几乎所有的博物馆都采用了藏品实物信息的数字化管理,并通过互联网为用户提供馆藏文物艺术品的数字化展示、教育和研究等服务。博物馆藏品信息的数字化转变突破了场馆陈列、参观时间等条件限制,使世界各国各地区的任何一个普通大众都能随时随地轻易获取所需的艺术藏品信息。除了博物馆网站的构建及其对藏品信息的网络传播外,一些博物馆还开发了计算机应用程序进一步推广其馆藏。2006至2008年,北京故宫博物院与美国IBM公司合作研发了"超越时空的紫禁城"项目。该项目采用IBM公司虚拟实景技术将占地面积达72万平方米的紫禁城全部收录到一款应用软件中,并为全球的用户提供免费下载(如图3.7)。故宫博物院院长郑欣淼明确指出开发这座"虚拟紫禁城"的目的是为了"供身处世界各地的朋友游览,这是传统的故宫迈向更深层次的开放。它开辟了一个新鲜而奇妙的平台,让我们能和全世界更多的朋友进一步分享中华文化遗产"①。软件中这座"虚拟紫禁城"采用高分辨率、3D建模技术虚拟出宫殿建筑、艺术文物和古代人物,并为游客设计了六条游览路线。"虚拟紫禁城"囊括了实体故宫对外开放的所有区域。全球的网络用户可以通过互联网登录并游览虚拟故宫,"游客"只要点击鼠标,就可以拥有身着清朝服饰的虚拟形象,且这一虚拟形象可以在虚拟故宫中自由行走,寻找自

图3.7 "超越时空的紫禁城"虚拟软件截图

① 姬薇."超越时空的紫禁城"虚拟世界启动[N].工人日报,2008-10-12(4).

己感兴趣的区域,点击进入可获得相应的故宫建筑及馆藏文物的文字介绍和图像信息。同时,"游客"可以为自己设计游览线路,还能够拍照留念,参与射箭、下围棋、斗蛐蛐等中国古代娱乐活动,甚至可以参观皇帝御膳、宫廷绘画等场景,并能与其他游客沟通、互动,体验更多参与乐趣。

 第三,艺术信息海量、更新快、传播快,具有全球性、跨国性和跨文化性。从古至今,地域的限制一直都是中国传统造型艺术对外传播的关键性障碍,艺术传播的速度较为缓慢,而今天的互联网传播,则完全解决了时间和国家疆域的障碍,互联网的全球覆盖和触点无限延伸真正实现了中国传统造型艺术信息迅捷地全球流通和跨国传递。通过数字化技术、光纤通信技术、卫星通信技术等高新的传播技术,互联网可以将文字、声音、图像、影像等各种信息快速、精确地传送到不同国家和地区每一个用户面前。在国际互联网上传播的中国传统造型艺术信息内容丰富、时效性强、更新周期短,海量递增的艺术信息以及传受双方的及时互动使网络传播不断走向开放化,有利于更广泛的受众参与和资源共享。由此,网络传播突破了地域和国家疆界的限制,使中国传统造型艺术的网络传播真正实现了全球性、跨国性和跨文化性。

 除了中文的网站、论坛、博客中会提供海量的书法、国画、工艺美术等中国传统造型艺术的信息外,许多英文、法文、日文、韩文、德文的网站和网页上也同样涵盖了海量的有关中国传统造型艺术的各种文字、图像、影像信息,内容丰富,包括艺术拍卖、艺术展览、艺术收藏、艺术创作、理论研究、作品评论等诸多方面。截至2014年10月10日,进入美国著名的互联网门户网站雅虎"yahoo"日本主页的搜索引擎,输入关键词"中国画"进行检索,即可检索到相关的日文网页2 450 000页;输入英文关键词"Chinese painting"(如图3.8),可检索到英文网页16 700 000页;输入法文"peinture chinoise"可检索到法文网页1 960 000页;输入韩文"중국어 회화"可检索到韩文网页1 540 000页;输入德文关键词"chinesische malerei"可检索到网页666 000页;输入俄文关键词"Китайская роспись"可检索到网页495 000页。再譬如,全球中国艺术藏品颇丰的北京故宫博物院、台北故宫博物院、纽约大都会博物馆、大英博物馆、东京国立博物馆、巴黎吉美博物馆等各大世界知名博物馆的网站中,同样包含着许多中国传统造型艺术品的丰富信息。为了方便各国来访者浏览博物馆网站的内容和检索藏品信息,这些博物馆的网站一般都设有英文版,来访者

图 3.8　日本雅虎检索图片"Chinese painting"的网页截图①

只需在在线藏品"collections"的目录下检索"China""Chinese painting"等相关的主题词,即可获得该博物馆中国藏品的基本信息,包括图像、尺寸、材料、创作年代、题材内容的简单介绍等。

第四,艺术传播的多媒体性。所谓多媒体传播,即指文字、图形、图像、声音、视频、动画等多种媒体集合的传播形式。人类信息的传播符号、传播媒介和传播科技始终是呈现一种叠加混合的状态向前发展的。在艺术信息的网络传播中,不但实现了传统的人际传播和大众传播的优势叠加与整合,还实现了文字、图像、声音、影像、动画等传播符号和传播手段的有机结合。换言之,艺术的网络传播将以往各自独立的单一艺术传播方式转变为一种多元融合的传播方式,将单功能的媒体传播转变为一种多功能的多媒体传播,从而极大地提高了艺术信息的传播速率,丰富了艺术信息的内容,进而提升了传播的效果。

在尼古拉·尼葛洛庞蒂看来,信息社会的"比特会毫不费力地相互混合,可以同时或分别地被重复使用。声音、图像和数据的混合被称作多媒体,这个名词听起

① 日本雅虎[EB/OL]. [2014-10-10]. http://image.search.yahoo.co.jp/search? p=Chinese+painting&aq=-1&oq=&ei=UTF-8.

来很复杂,但实际上,不过是指混合的比特罢了"①。数字化技术带来了网络传播的多媒体化,网络媒体通过比特传递信息,是一种典型的多媒体传播。互联网可以借助文字、图片、图像、声音等任何一种或几种媒体来传播信息。同时,互联网的多媒体特性使传统媒介之间的边界"消失",在互联网上既可以"读书""读报",又可以"看电视"或"看电影"。② 这种多媒体的传播模式可以更加真实全面地呈现艺术作品,给受众带来逼真而生动的观感。

二、艺术的综合传播方式

在信息时代,新媒体、新技术层出不穷,技术的革新也为各种媒体的不断叠加、相互融合奠定了基础。传统媒体与新媒体的融合已成为不可逆转的趋势,特别是网络媒体对传统媒体的融合已经基本不存在技术上的障碍。报纸、杂志开始以电子报纸、电子杂志的形态出现,书籍则以电子书或只读光盘的形态出现,影视亦可以通过网络播放,各种传播媒介之间的界限并不像从前那么泾渭分明,而是在竞争中相互融合,共存共荣。因此,中国传统造型艺术的对外传播活动已经无法单纯依靠某种单一的传播媒介或传播方式来实现。艺术的传播越来越倾向于利用多媒体、跨媒体、超媒体、全媒体进行传播,将人际交流、实物展示、印刷出版、影视播映以及网络推广等相结合的综合传播方式是实现中国传统造型艺术跨国传播的必由之路。邵培仁在20世纪90年代就曾预言:"电脑加上各种软件和多媒体(具有电话、录像机、录音机、收音机、电视机、传真机、打印机、游戏机等功能),将成为人们综合处理人际传播、组织传播、大众传播和跨国传播乃至全球传播的主要媒介。人类已经进入信息社会,并且即将进入一个综合传播的新时代。"③

所谓中国传统造型艺术的综合传播方式,是指充分利用一切可利用的传播媒介和传播方式来传递传统造型艺术信息,以期最大限度地拓展艺术传播的范围和影响人群,尽量满足更多受众的多样化需求。一件艺术作品及其相关信息利用综合传播的方式进行传播时,受传者不仅可以目睹、欣赏艺术作品的实物,与艺术家

① 尼古拉·尼葛洛庞蒂.数字化生存[M].胡泳,范海燕,译.海口:海南出版社,1996:29.
② 黄晓钟,杨效宏,冯钢.传播学关键术语释读[M].成都:四川大学出版社,2005:11.
③ 邵培仁.传播学导论[M].杭州:浙江大学出版社,1997:77-78.

进行现场面对面的互动;还可以从书籍、报纸、杂志、宣传单、广告招贴、电影、电视、网络等媒体上获取有关作品的详尽信息,甚至可以随时随地在自己掌中的手机屏幕上查看作品的最新动态。所以说,艺术的综合传播方式能全方位、多角度地展现中国传统造型艺术作品。这是因为,不同传播方式的基本特性不同,各有利弊,其影响的受众群体、适合的传播路径和产生的传播效果也不尽相同,但是,综合传播的方式却能让各种传播方式都能发挥其传播的优势,各种传播媒介参与进来也形成了前所未有的传播合力,从而最大限度地扩大了艺术信息的传播范围,满足了受众复杂多变的需求,也增强了艺术的传播效果。

比如,传统的博物馆或美术馆主要是依靠艺术藏品实物展示来传递艺术信息。在今天,博物馆对其藏品的传播往往需要多种传播媒介和传播方式的介入。博物馆不但要通过出版物、影视媒体来展示、宣传、介绍其内部藏品的信息,还要充分利用互联网和数字虚拟技术,积极建立数字化的博物馆网站、利用数字虚拟的博物馆场景和艺术文物展示来增强博物馆藏品传播与观众的互动体验,让观众获得多样化的体验感受。对艺术文物的综合传播方式既有利于保护、保存文化遗产,又能获得传播效果的最大化。此外,博物馆的艺术展览对手机等新媒体的利用也越来越普遍。2011 年 6 月,在新加坡亚洲文明博物馆举办的主题为"千秋帝业:兵马俑与秦文化"艺术文物展览还推出了世界上第一个专门为某个艺术品展览而设计的苹果手机(iPhone)综合导览程序。全球的 iPhone 用户只需用苹果商城(App Store)下载"ACM Terracotta Warriors iPhone app"程序,即可以用手机观看兵马俑拉弓、射箭等虚拟的场景,体验秦始皇时代的将士风采;也可以用手机对准展览现场设定的区域与虚拟兵马俑合影,玩各种与秦文化相关的游戏,以 3D 动画的形式欣赏自己感兴趣的展品等。

国内的一些文化遗产旅游地也越来越重视采用综合传播的方式来对外传播自己的特色文化和艺术。以精美的壁画和雕塑闻名于世的敦煌莫高窟,是世界上现存规模最大的佛教艺术宝库之一。自 1979 年莫高窟对游客开发以来,已经接待了海内外 80 多个国家和地区的游客 600 多万人次。1979 年莫高窟每年接待游客量为 1 万人次,1984 年达 10 万人次,1998 年达 20 万人次,至 2012 年更是高达 85 万人次。① 目前,莫高窟的壁画和雕塑艺术的对外传播除了可以通过耳机收听导游的

① 周龙,方莉,宋喜群. 数字敦煌:换种方式感受敦煌魅力[N]. 光明日报,2014-07-28(9).

现场讲解,并跟随导游的指引参观数十个莫高窟实体洞窟,欣赏雕塑和壁画的艺术作品原作外,还可以到莫高窟对面的"石窟文物保护研究陈列中心"去参观现代工匠制作的1∶1复制洞窟、出土铜像等艺术文物的实物展示。与此同时,为了缓解游客持续递增的压力以更好地保护窟内的壁画雕塑原作,敦煌研究院提出了建设"虚拟莫高窟"的计划。2014年8月开始,该计划建设的"敦煌莫高窟数字展示中心"(原名为敦煌莫高窟游客中心)正式对外开放,该中心的核心展示内容即为"数字敦煌"与"虚拟洞窟",主要借助先进的数字技术和多媒体展示手段,向观众呈现数字虚拟的敦煌莫高窟建筑、彩塑和壁画艺术。数字展示中心主要为游客循环播映的4K超高清主题电影《千年莫高》和全球首部展现文化遗产的8K分辨率球幕电影《梦幻佛宫》(如图3.9)。数字展示中心对莫高窟的数字化展示和实体洞窟的艺术实物展示、导游现场讲解的有机结合,以一种综合的艺术传播方式为海内外游客提供了多元化参观体验的同时,也有效地保护了传统的文化遗产。

图3.9　球幕电影《梦幻佛宫》片头①

除了博物馆的藏品展览和旅游景点不断采用新媒体、新技术结合传统的人际传播、展示传播方式外,在北京奥运会、上海世博会、南京青奥会等大型国际、洲际

① 曹树林,王珏. 参观莫高窟有新流程　敦煌莫高窟数字展示中心正式启用[EB/OL]. (2014-09-10)[2014-10-10]. http://travel.people.com.cn/n/2014/0910/c41570-25635155.html.

的文化交流活动中,对于中国传统造型艺术的国际传播也突破了以往传播方式的局限,采用了综合传播的方式。2008年,北京奥运会开幕式文艺表演中的《千里江山图》通过舞蹈演员现场的亲身表演和新媒体技术的完美结合来展现中国传统水墨画卷的古典韵味,给现场的国际观众以一种全新的视觉体验,并依靠电视媒体面向全球转播。同时,全球各大权威报纸、杂志、网站、论坛等媒体纷纷对开幕式前后的情况进行跟踪报道和展开讨论,几乎所有的传媒都加入了这场视觉盛宴的传播当中。2014年,南京青奥会开幕式的文艺表演延续了北京奥运的这一传统,同样融入了书法汉字、商周青铜器、青花瓷、云锦、刺绣等中国传统造型艺术主题及元素的舞蹈节目,特别是青花瓷群舞中舞蹈演员身着的舞台服装便是老艺人纯手工缝制的南京云锦,舞蹈演员用曼妙的舞姿向世界观众展现了中国传统织造工艺的华美典雅、富丽高贵。现场演员的人际传播加以电视、报纸、杂志、网络、手机媒体的共同协力,使全球数以亿计的观众欣赏并了解了中国传统文化和艺术之魅力。综上所述,在信息全球化时代,中国传统造型艺术的对外传播必须充分利用各种艺术媒介和传播方式,发挥不同的艺术传播方式各自之所长,相互补充、相互融合,才能获得理想的传播效果。

第四章 中国传统造型艺术对外传播的路径

现当代以来，人类社会的生产力得到了极大的提高，科技突飞猛进，国际的交通便捷，从而使世界各国人员跨越国界的各种人际交往活动变得更加频繁，各类文化艺术产品的运输更加便利，与此同时，印刷、影视、互联网等现代媒介不断融合，促使社会信息的传播方式得以不断拓展。以上种种变化带来了中国传统造型艺术对外传播路径的空前多元化发展，人类几乎所有的国际交往途径都可成为传统造型艺术对外传播的路径。中国传统造型艺术对外传播的主体已不再局限于传统意义上的艺术家和少数特权阶层，而是囊括了艺术界、文化界、商界、政界等社会各界人士，他们中不仅有艺术家、艺术理论家、批评家、策展人、艺术经济人、艺术收藏家或艺术团体、艺术协会、艺术博物馆等艺术界的个人或机构组织，还包括学者、商人、外交官员、导游、传媒机构、高等院校、文化培训机构以及相关政府机构等非艺术界的个人和机构组织。具体说来，目前传统造型艺术对外传播主要可以依靠跨国展示、市场贸易、艺术收藏、艺术教育、国际旅游以及借助表演艺术、艺术设计等其他门类艺术传播、礼品馈赠、国际移民等基本传播路径来实现。

第一节 展 示 路 径

在各国文化交流日益频繁和文化全球化的今天,借助跨国展示来对外传播传统的国画、书法、工艺、雕塑等艺术作品十分普遍。跨国展示是20世纪以来中国传统造型艺术最直接也最有效的国际传播路径之一。通过跨国展示的路径对外传播中国传统造型艺术,其根本目的是为了实现艺术的审美价值,并推动中外艺术的交流与发展。当然,也不排除商业赢利和政治方面的需要。通常来说,跨国展示传播又可分为艺术品对外展览和开放性展示两种主要形式。

一、艺术品对外展览

中国近现代艺术展览会的产生是中外文化交流的产物,最初由西方传入。早期中国的艺术作品特别是各种手工艺产品对外展览主要依附于具有展销性质的"万国博览会""劝业会"或"赛珍会"等,后经过发展才逐渐形成专门展示艺术作品的艺术展览会。20世纪初,一些留学海外的画家及民间艺术社团,开始通过举办个人画展或作品联展的方式主动向外国公众展示自己创作的作品,举办艺术展览成为他们传达艺术观念和与社会沟通的重要途径。1928年,南京国民政府成立后又出现了由官方主办的中国艺术品对外展览会,其展示的内容既包括古代艺术文物,也有现当代艺术家最新的艺术作品。20世纪30、40年代特别是在抗日战争期间,中国留学生和华人华侨聚集的海外地区,活跃着数百个中国艺术家组成的艺术团体,这些社团成为早期中国传统造型艺术对外展览的重要策展群体,形成了凡是有中国艺术社团存在的地方就有中国艺术展览的现象。① 新中国建立以来,中国传统造型艺术对外展览一直也是政府主导的大型文化交流活动如海外中国文化节、文化年中不可缺少的内容。现如今,定期或不定期举办艺术品对外展览成为最普遍的一种跨国展示中国传统造型艺术的传播路径。

1. 艺术品外展的类型与特征

中国传统造型艺术对外展览的类型多种多样,主要包括:中国古代文物艺术品

① 阮荣春,胡光华.中国近现代美术史[M].天津:天津人民美术出版社,2005:165.

外展、中国现当代艺术家的个人作品或群体联合外展、中国艺术家作品受邀参展海外举办的大型艺术展、为纪念重大事件或庆祝某个特殊节庆的艺术品特展、通告征集再进行评选择优的选拔性国际艺术展览等等。一般来说,中国传统造型艺术对外展览传播具有以下三方面的特征:

第一,面向国外大众的公开展示传播。中国艺术品外展通常会安排在海内外具有一定影响力的博物馆、美术馆、画廊或专门为展览建立的展览馆、陈列室等公众展览场所内,是一种面向普通民众公开展示、传播艺术的基本路径。拿中国传统的文人画来说,文人画是画家为自娱的即兴之作,多以卷轴画、扇面等形式出现,适宜案头把玩、近距离观赏和品鉴,文人画的传播主要通过"文人雅集"实现,这是一种私密性较强的小规模群体集会和交流活动,而非公开性质的艺术品展示,普通大众并没有接触艺术的机会。因此,传统文人画是一种只在文人、贵胄、高僧、艺术家等中上阶层内小范围传播的"高雅艺术"。近现代以来,艺术展览会的兴起与发展终结了文人画的垄断鉴藏时代,让普通大众能直接接触欣赏艺术作品,从而使中国传统绘画艺术不断走向大众化。并且,艺术展览会也促使传统国画在尺寸、视觉效果上进行变革,改变了源于文人画传统的中国画的功能和风格。正如中国香港学者万青力所言:"展览会是改变中国画展示空间、欣赏美学、视觉效果、时代风格转变的直接促因之一。"①

第二,大众传媒与展览的互动。每一次艺术展览的主办方和承办方在签订出展协议后,会进入周密的前期调研、策划和商业运作阶段,在展览正式展出前各大报纸、杂志、广播电视新闻媒体等大众传媒就开始不断为展览宣传造势,主办方还会发出通告告知大众。伴随着艺术品的展出,相关的新闻发布会、媒体文章报道宣传、票务推广、开闭幕式、学术研讨会、学术讲座、颁奖仪式、出版图录论文集等一系列活动也会不断壮大声势(如图 4.1)。这些与展览相关的活动始终离不开大众传媒的积极参与,可以说,借助大众媒体的跟踪报道和展览前后各种形式的媒体宣传,有效地吸引了更多人关注艺术展览,从而扩大了艺术展览的影响范围并强化了展示传播的效果。

第三,社会效益与经济效益共赢。目前,中国传统造型艺术品的对外展览特别

① 万青力.《百年中国画展》感言[J]. 美术,2001(11):31.

图 4.1　艺术展览及其相关活动示意

是文物外展的主办方多为政府官方机构及博物馆、美术馆等公益性机构,策划举办艺术展览一般不以赢利为最终目的。艺术展览会作为艺术传播与流通的重要媒介之一,其主要功能是公开展示艺术品以达到满足人们审美需求的目的。① 但是,在市场经济的条件下,一切艺术传播活动必然又与经济活动密不可分,通过举办艺术展览不仅可以起到教育大众和文化传播的社会功用,同时还可以引入一些民间企业的运营理念和营销手段取得经济收益。除了展览会的门票销售,主办方或承办方往往会围绕艺术展览的主题,在展览中穿插一些观众参与互动和体验的游戏活动环节,并研发设计相关的宣传画册、经典艺术作品的仿制品等衍生产品配合展览销售,不但可以帮助观众更好地接受并理解展出的艺术作品,带来良好的社会效益,还可以获得一定的经济效益。

2. 秦陵兵马俑的外展

文物是中华文明的载体,也是中外文化交流的桥梁。我国的文物遗产丰富,因此可以利用这个优势,通过文物外展向世界传播中国传统造型艺术。1974 年,秦始皇帝陵在陕西西安第一次被发掘。作为中国古代规模最大、埋藏最丰的帝王陵墓遗址,秦陵的发掘被世界誉为"20 世纪中国最伟大的考古发现之一",并称之为"世界第八大奇迹",1987 年秦始皇帝陵就被联合国教科文组织列入世界文化遗产名

① 艺术展览会与展示和销售并举的艺术博览会不同,艺术博览会传播艺术的主要目的是获得经济利益(下文展开探讨)。

录。秦陵最负盛名的陪葬文物当属兵马俑,目前出土的 8 000 余尊与真人真马同等大小的秦俑中,无论是将军俑、骑士俑、跪射俑还是军吏俑,每个陶俑的脸型、五官、表情、姿势、装束不尽相同,每匹陶马的塑造亦不是机械的复制,这些两千多年前的兵马俑陶制塑像形神兼备、栩栩如生,是中国古代写实雕塑艺术最杰出的代表作。

自 1976 年开始,秦兵马俑或独立或与其他文物艺术品一起,已经在亚洲的日本、韩国、菲律宾、以色列、印度、新加坡、土耳其,欧洲的丹麦、挪威、瑞典、芬兰、匈牙利、德国、奥地利、瑞士、比利时、英国、爱尔兰、法国、摩纳哥、西班牙、意大利、南斯拉夫、希腊、马耳他、俄罗斯、荷兰,大洋洲的澳大利亚、新西兰;美洲的加拿大、美国、墨西哥、巴西、哥伦比亚、智利、罗马尼亚;非洲的南非、突尼斯等世界五大洲的 40 多个国家和地区展出过,海外观众超过 2 000 万人次(见附录 A)。西安兵马俑博物馆自 1979 年开馆以来,已累计接待游客超 1.2 亿人次,其中的 2 000 万人次来自海外。① 并且,这一数据还将不断被刷新。

以往的兵马俑外展有许多值得借鉴的成功传播经验和启发艺术产业运作的案例。拿 2007 年 9 月 13 日在大英博物馆开幕的"秦始皇:中国兵马俑"(First Emperor: China's Terracotta Army)展览来说,该展是兵马俑历次出国外展中规模最大的,展品包括 20 件兵马俑、说唱俑、杂技俑、铜车马、青铜水禽、兵器、玉器等共计 120 件(组),较系统地向英国观众展示了秦始皇统治时期的军事、经济、科技、文化、艺术和社会生活(如图 4.2)。该展的预售门票高达 15.4 万张,创下了自 1759 年大英博物馆对公众开放 200 多年来的最高预售记录,大英博物馆馆长尼尔·麦格雷戈(Neil MacGregor)也认为兵马俑的受欢迎程度远超出了预期。② 展览期间,每天现场门票销售供不应求,至 2008 年 4 月 6 日展览结束共吸引 85 万人次参观,最终成为大英博物馆史上第二受欢迎的展览。③

此次大英博物馆兵马俑展的巨大成功离不开主办方前期精心运营、策展和媒体宣传的多方推动。首先,在展览运作初期大英博物馆就积极寻找赞助方,并争取

① 秦始皇帝陵博物院:40 年接待海内外游客逾 1.2 亿人次[EB/OL]. (2019-09-26)[2020-05-29]. http://www.xinhuanet.com/travel/2019-09/26/c_1125040905.htm.
② 《悉尼晨驱报》报道,转引自中国兵马俑英国受欢迎[J]. 世界博览,2008(6):9.
③ 1972 年,大英博物馆举办的埃及法老王"图坦卡门"展共吸引超 160 万人次,是该馆史上参观人次最多的展览。不过图坦卡门展期为一年,而兵马俑展期仅为 6 个多月。
参见 大英博物馆最受欢迎展览:图坦卡门 中国兵马俑[N]. 新华日报,2014-04-07.

到全球最大的投资银行摩根·士丹利(Morgan Stanley)和英国政府的支持。① 用于改建展馆、借展、运输、宣传等方面的投资经费高达200万英镑。为了回收成本,该展的媒体宣传和票务推广工作做得相当完善:伦敦的公交车、地铁和公共场所随处可见秦俑展巨幅广告,主办方和投资方还专门邀请香港凤凰卫视、陕西电视台和英国天空卫视三家新闻媒体,对展品的包装、启运、策展、布展和展出情况进行全球直播报道——天空卫视新闻频道面向全球英语观众直播;凤凰卫视面向全球华语观众直播;陕西电视台面向中国内地观众直播。② 此外,英国《泰晤士报》《独立报》、美国《时代》周刊等世界主流媒体都刊登了诸如《中国的文化影响——兵马俑外交》《中国兵马俑征服大英博物馆》主题醒目的报道文章,共同营造了展览的火爆气氛。对于票务推广,观众既可以通过网络或电话预约订票,又可以在博物馆票务中心购买当日门票,做到了最大限度的便捷销售。其次,为了让兵马俑实物展示呈现类似于秦陵的逼真效果,

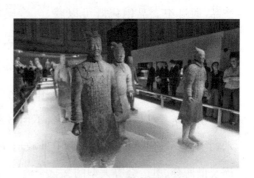

图4.2 大英博物馆"秦始皇:中国兵马俑"展览③

大英博物馆不惜耗资100多万英镑改建了从未被用作展览的圆形穹顶阅览室(Reading Room),将其设置成临时展馆。④ 该阅览室曾是马克思、列宁、甘地等世界著名思想家经常出入的场所,兵马俑展作为第一个在阅览室展出的展览足见主办方的重视。除了改建展厅,大英博物馆还充分利用文字、图片、影像媒体全方位展示并介绍兵马俑。平面展板上详细解说了文物来源、秦代历史和秦始皇生平,主展厅周围的墙上还设有环绕式多媒体展示,循环播放纪录片(英国广播公司BBC为展

① 张颖岚. 大英博物馆"秦始皇:中国兵马俑"展览的启示和借鉴[J]. 文博,2008(3):65-69.
② 《秦始皇:中国兵马俑》展凤凰卫视全程直播[EB/OL]. (2007-08-07)[2014-10-10]. http://phtv.ifeng.com/hdzq/200708/0807_1672_180014.shtml.
③ Exhibition of First Emperor:China's Terracotta Army was formally launched in the British Museum [EB/OL]. (2007-09-04)[2014-10-10]. http://www.fmprc.gov.cn/ce/ceuk/eng/xnyfgk/t377942.htm.
④ 大英博物馆展出中国著名秦俑[EB/OL]. (2007-02-08)[2014-10-10]. http://www.bbc.co.uk/china/lifeintheuk/story/2007/02/070208_bm_terracotta.shtml.

览制作纪录片,如图 4.3)、精品文物幻灯片等视频动态图像,与静态陈列的兵马俑实物相得益彰。再次,博物馆的纪念品商店配合展览推出造型逼真的兵马俑仿制品、画册、明信片、文具、T恤、兵马俑封皮的巧克力等衍生产品,通过纪念品销售既可以获

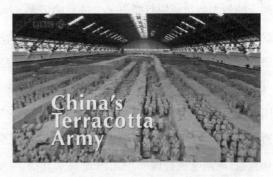

图 4.3　BBC《秦始皇兵马俑》纪录片截图

得利润,又起到了宣传推广的作用。最后,在展期内博物馆还组织开展相关的学术讲座、亲子手工制作、书法体验、影片播映等公众教育活动,进一步普及兵马俑知识,帮助国外公众了解中国的历史和文化。

从历年兵马俑外展可以看出,不但各种主题的中国文物外展少不了秦俑的展示,并且,兵马俑外展多是作为中外政府主办的中国文化年、文化季、文化月、文化周及世博会、奥运会等大型的文化交流活动的重点项目"出征"海外的。必须承认,中国传统造型艺术的对外展览已然成为中国对外文化交流活动不可缺少的重要环节。以 2003—2004 年法国的"中国文化年"为例,文化年围绕"古老的中国、多彩的中国、现代的中国"三个主题,共开展 300 多个文化交流项目,包括文艺、教育、科技、旅游等各方面,来自中国 20 多个省市的官方机构、民间组织和个人参与了此次活动,是中法文化交流活动规模最大的一次。其中,艺术展览的项目涉及了古今中国书画、雕塑、工艺、建筑、园林各方面(见附录 B)。据法方统计,法国中国文化年期间,参观中国艺术展览的外国观众共有 100 多万人次。[1] 仅凡尔赛宫举办的"康熙时期艺术展"一项参观者就达 10 万人次。[2]

综上所述,中国艺术品外展越来越注重树立"品牌"意识,以强化中国传统造型艺术的世界影响力。一方面,中国文物艺术品外展除了西安兵马俑博物馆对秦俑的传播,北京故宫博物院、台北故宫博物院、中国国家博物馆等博物馆的藏品外展也具有一定的海外知名度。另一方面,依托于中国文化年、世博会、奥运会等大型

[1] 李胜先.火树银花巴黎不夜:"中国文化年"在巴黎精彩谢幕[J].中外文化交流,2004(8):6-13.
[2] 李舜.从中法文化年看国际传播的新方式[J].对外大传播,2006(10):53-55.

文化交流活动所产生的"品牌"效应,不断推出中国书画、工艺、雕塑等古今艺术品外展项目,亦是现阶段传统造型艺术实现国际传播的必由之路。

二、开放性展示

开放性展示是指中国传统造型艺术作品长期或在一定限期内放置于经常有外国人出没的公共建筑、城市街道或公园等公共空间当中,既起到美化环境的效果,又可以让国外受众近距离接触、观赏并体味艺术作品的思想内涵,从而实现中国传统造型艺术的跨文化传播。现当代以来,中国城市化的进程和公众艺术审美水平的普遍提高为艺术创作提供了更为广阔的舞台和有利条件,中国传统造型艺术逐渐同城市的环境景观结合,有效增强了城市的传统文化底蕴。无论是传统书画、雕塑还是工艺品,逐渐由私人的收藏陈列走向开阔的公共空间,甚至从博物馆、美术馆走向更加开放的公共场馆、城市中心广场和商业街区,从而成为公共艺术的重要组成部分。具体说来,作为公共艺术形态的大型壁画、城市雕塑和室内外陈设的各种造型艺术品都属于开放性对外展示的范畴。正如鲁迅所说:"壁画最能尽社会的责任。因为这和宝藏在公侯邸宅内的绘画不同,是在公共建筑的壁上,属于大众的。"①中国美术馆馆长杨力舟也认为:"一个国家伟大、文明的程度体现在艺术形象方面,第一是城市建筑,第二是城市雕塑,第三是代表性建筑里的艺术陈设,其中包括了绘画、雕塑、工艺美术品及其他艺术品。"②正是基于此,首都国际机场、人民大会堂、中国驻海外的大使馆、领事馆等公共场馆,从外部的建筑风格到室内的装饰和家具陈设,无不为艺术之美所笼罩,这些场所为中国传统造型艺术提供了重要的跨国展示平台。

1. "第一国门"的壁画雕塑展示

作为"中国第一国门",北京首都国际机场(简称首都机场或北京机场)是中国规模最大的国际航空港。目前北京机场的年旅客吞吐量从1978年改革开放的103万人次增长到2013年的8371万人次,连续四年保持世界第二,仅次于美国亚特兰

① 袁运甫. 壁画实践中所想到的[J]. 美术研究,1980(1):1-4.
② 徐翎. 为文化中国造像:"艺术的国家形象——人民大会堂中国画学术研讨会"发言纪要[J]. 美术观察,2002(12):12-17.

大哈兹菲尔德·杰克逊国际机场,预计2015年北京机场的年旅客吞吐量将突破9 000万人次,位居世界第一。① 北京机场是世界各国旅客进入北京、来到中国的第一站,是中国对外文化传播的重要窗口,机场航站楼内的壁画雕塑作品自然成了外国人对中国文化的第一印象。

北京机场1号航站楼于1980年1月1日正式启用,直到1999年11月1日2号航站楼投入使用前,1号航站楼始终是北京机场唯一的旅客候机楼,为过往的海内外乘客提供服务。1号航站楼落成后,其内部的大型壁画群开始对外开放展示,多年来吸引了无数旅客驻足欣赏。北京机场壁画的工艺、材料、题材、构图、色彩及人物造型均是在参照敦煌佛教壁画、传统民间艺术的基础上借鉴外国艺术经验创作而成的。张仃的《哪吒闹海》、袁运甫的《巴山蜀水》、祝大年的《森林之歌》、袁运生的《生命的赞歌》、权正环和李化吉合作的《白蛇传》、肖惠祥的《科学的春天》、李鸿印的《黄河之水天上来》、张仲康的《黛色参天》、张国藩的《民间舞蹈》等作品都充分展现了典型的"中国气派",是"具有浓厚装饰意味的中国壁画样式"②。日本艺术评论家桑原住雄称机场壁画是中国国势繁荣昌盛的象征:"北京新机场的壁画群,是期望明显的、新的脱胎换骨的转变和飞跃的尝试,我深深地感到这是中华人民共和国诞生30周年的象征性的事物。"③尽管现今1号航站楼已不用于国际航班从而减少了面向国际友人的机会,但这些壁画却代表了改革开放新时期中国壁画复兴运动的肇始。80年代初开始,参照北京机场壁画,全国各地公共壁画艺术蓬勃发展,并诞生了一批优秀的壁画艺术家,他们的作品频频走出国门对外展示。譬如,1982年李化吉及夫人权正环合作《牛郎织女》被美国纽约中国文化中心收藏;1983年朱屺瞻应美国旧金山市政府邀请为该市国际机场创作《葡萄图》;1983年袁运生受邀为美国塔夫茨大学图书馆创作壁画《红+蓝+黄=白?——关于两个中国神话故事》;1984年中国代表团首次参加第23届洛杉矶奥运会,中国奥委会将张世彦的壁画《唐人马球图》赠予国际奥委会;1992年张世彦的《兰亭书圣》和肖惠祥的《金凤凰

① "中国第一国门"即将问鼎世界第一[EB/OL]. (2012-12-26)[2014-10-10]. http://www.bcia.com.cn/news/news/130217/news101.shtml.
② 孙景波. 北京壁画60年:兴亡继绝,走向复兴的历程[J]. 美术,2012(2):89-94.
③ 袁运甫. 试论中国现代壁画艺术的源流与发展[M]//张仃. 中国现代美术全集:壁画. 沈阳:辽宁美术出版社,1997.

起飞》入选美国洛杉矶市政"大墙无限"壁画计划;等等。

1号航站楼壁画虽然引领了新时期中国壁画的复兴,但缺乏建筑空间环境的意识,存在壁画和建筑结合欠妥的问题。《巴山蜀水》创作者袁运甫认为:"机场壁画带有先天的缺陷,它是建筑已经落成后,为了弥补建筑环境的不足而进行的艺术处理和加工。"①事实上,建筑内部空间的雕塑、壁画本身就是"建筑整体的一个有机组成部分,它的内容和形式要服从于建筑的使用功能和格调"②。新世纪落成的3号航站楼,具有时尚而现代的建筑外观,其内部空间处理巧妙融入明清皇家建筑元素和苏州园林的古典意象,墙上的壁画和放置其中的雕塑更实现了与建筑空间的完美结合。有专家评价:"3号航站楼的文化景观继承和丰富了中国传统艺术文化,集观赏性与功能性于一身,颂扬了中华文明的同时,又能帮助旅客实现在航站楼内的坐标定位功能。"③从值机大厅源自"浑天仪"造型的雕塑《紫微辰恒》,到国际区借鉴圆明园"大水法"的喷泉景观《御泉垂虹》、取自皇家园林的《御园谐趣》和仿苏州园林的《吴门烟雨》以及屏风壁画《清明上河图》和《长城万里图》,再到国内进出港大厅形似太和殿铜缸的《门海吉祥》和形似九龙壁的汉白玉装饰墙壁《九龙献瑞》,这些艺术景观让3号航站楼看起来更像是一座艺术展览馆,向过往的国际旅客展示中华传统文化艺术的魅力。

2. 人民大会堂展示艺术的国家形象

北京人民大会堂自1959年建成以来,一直是中国国家领导人接见来访外国首脑和国际友人的最高政治殿堂。同时,它还是一座收藏和展示国家形象的艺术宝库。这座殿堂建筑历经半个多世纪共收藏了1 000多件现当代艺术家的作品,囊括了国画、版画、油画、书法、雕刻、刺绣、漆器、瓷器各类,其中,中国画藏品最丰,其创作者多为20世纪享誉海内外的画坛巨匠如齐白石、刘海粟、陈之佛、傅抱石、关山月、谢瑞阶、朱屺瞻、李苦禅、吴冠中、崔如琢等,他们的作品在装饰人民大会堂的大小厅堂的同时,也代表了新中国成立以来中国画艺术创作的最高成就,代表了中国"艺术的国家形象"。

① 袁运甫. 壁画实践中所想到的[J]. 美术研究,1980(1):1-4.
② 于美成. 壁画:三十年的创作与特征[J]. 北方美术,2010(4):43-46.
③ 北京首都国际机场3号航站楼十大看点[EB/OL].(2007-12-29)[2014-10-10]. http://www.bcia.com.cn/news/news/130217/news519.shtml.

人民大会堂是中华民族的象征,也是国家的象征,代表了国家的门面。因此,其建筑内部陈列的艺术品及"装饰题材的选取是谨慎而又深思熟虑的,既能反映民族形象,同时又附着政治含义"①。在大会堂众多的迎宾厅、接待厅、休息厅、宴会厅以及33个省市会议厅中陈列的艺术品或装饰纹样,多选以歌颂祖国壮丽河山的山水和独具民族特色的花鸟题材、主题鲜明的重大历史事件以及体现吉祥美好寓意的传统纹样。特别是山水画数量颇多,且多为全景式构图的巨幅画作,这与"泱泱大国的气势相符,才能不违拗于一个民族重新崛起的雄心和勇气;另一个原因是殿堂建筑本身尺度的要求,一些意趣雅致的小景小物便不适合用殿堂式绘画来表现"②。譬如,迎宾厅的《江山如此多娇》(傅抱石、关山月作)、接待厅的《大河上下浩浩长春》(谢瑞阶作)、东大厅的《幽燕金秋图》(侯德昌作)、接待厅的《万里长城画卷》(许仁龙作)等均为全景构图。这些作品都曾作为"背景"出现在中外首脑会晤的外交仪式上或电视媒体的全球新闻直播画面中,受到世界的瞩目。

必须承认,悬挂在人民大会堂的艺术作品"作为国家形象的艺术表达,作为民族文化精神、国家主流意识和社会主导价值最集中、最有力的美学体现",其具有的社会教化作用和审美影响力是毋庸置疑的。正如文化部艺术司冯远司长评价的那样:"它所能承载和播散的文化价值、意识形态价值,也从某种意义上更为人们所关注、所接受,……任何一个国家的政治活动中心、政治权力中心和政治讲坛、议事厅的建筑浴室内装饰都在努力体现着一个国家的政治价值观、文化价值观和艺术价值观,体现着本民族的文化创新精神,民族的审美取向,这将是、也应该是无可争议的最高级展示场所。"③

第二节 市场路径

通过国际艺术品市场贸易来对外传播传统造型艺术是最为古老而普遍的一种路径。商业传播的驱动力主要来自于经济利益的牵引,这一传播路径是把艺术品

① 张志奇,常沙娜.人民大会堂装饰艺术中的国家形象[J].装饰,2007(6):78-79.
② 张晓凌.殿堂式中国画的造型模式与风格特点[J].美术观察,2002(10):5-6.
③ 徐翎.为文化中国造像:"艺术的国家形象——人民大会堂中国画学术研讨会"发言纪要[J].美术观察,2002(12):12-17.

作为"商品"经过市场营销而流传开去,继而实现艺术的经济价值。从历史上看,在封建社会即有官方朝贡贸易、市舶贸易和民间合法或走私贸易对外输出艺术品,由于运输技术的限制,古代销往域外的艺术商品主要是轻巧便携、方便运输的丝织品、陶瓷器、漆器、玉器、金银器、青铜器等各类手工艺产品。而真正意义上的国际艺术品贸易,实际是从近代资本主义商业社会才开始的,国际艺术品贸易是在近代资本主义生产关系和财富大量积累的基础上发展起来的。改革开放以来,随着中国经济实力的增强和市场机制的完善,中国艺术品市场和艺术品对外贸易随即兴起,国内不断出现专门从事艺术品销售的经销商和公司,并且,艺术的传播也逐渐向中介性质的艺术品经营主体画廊、拍卖行和艺博会靠拢。

一、画廊的展销

中国的传统书画、陶瓷、玉器等各类古董艺术品作为一种文化产品,其经济价值必须通过一个专门的市场和机制来实现,而国际艺术品市场可以认为是一个赋予艺术品以货币价值的场所,同时也是一个为艺术品提供价值评价和定价的机制。① 在国际艺术品市场上,按照社会分工不同,作为艺术经营中介的画廊属于一级市场,拍卖行和艺博会则是二级市场。画廊代理的艺术家或展销的艺术品,需要经过一定时期的宣传和推广,拥有一定知名度并为批评家、鉴定家及收藏家等专业人士认可后,才可以进入二级市场的拍卖行和艺博会。在艺术市场走向全球化的今天,国际艺术品市场成为中国传统造型艺术对外传播的重要阵地。

1. 中国艺术品市场崛起

近年,中国艺术品市场凭借强有力的发展势头迅速崛起,尤其是在高端市场占据着全球主导地位。据权威艺术市场信息网站法国 Artprice 于 2014 年 2 月公布的《2013 年度全球艺术市场报告》数据显示,2013 年全球艺术拍卖市场总销售额达 120.05 亿美元,其中,中国拍卖市场占最大份额,达 40.78 亿美元,第二是美国,达 40.16 亿美元,两国占据全球艺术拍卖市场三分之二的份额,位居第三的英国市场份额则远落后于中国和美国,仅有 21.1 亿美元(如图 4.4)。这也是中国艺术拍卖

① BECKER H S. Art Worlds. Berkeley:University of California Press,1982.

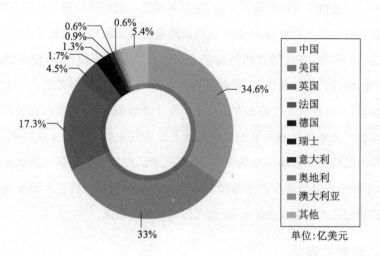

图 4.4 2013 年世界各国美术类艺术品拍卖成交总额百分比①

市场自 2010 年以来连续四年力压美国,问鼎全球第一。② 而根据艺术经济学家克莱尔·安德鲁教授(Dr Clare McAndrew)编撰的《2011 年国际艺术市场:艺术品交易 25 年之观察》报告分析显示:中国艺术品市场(包括拍卖、画廊和艺博会)在 2011 年占全球市场的份额达 30%,取代了多年的冠军美国首次成为全球最大的艺术品交易市场,美国以 29% 的份额位列第二,英国以 22% 居第三。③ 据克莱尔·安德鲁的统计,2012 年中国艺术市场销售额出现了近年少有的下滑,美国销售额开始复苏,最终美国以 33% 的全球市场份额重回全球第一,但中国仍以 25% 位列第二,英国以 23% 列第三。④ 2013 年美国艺术市场的销售额占据全球市场份额的 38% 位列

① EHRMANN T. Artprice 2013 年度艺术市场报告[EB/OL].(2014-02-14)[2014-10-10]. http://imgpublic.artprice.com/pdf/trends2013_zh_online.pdf.
② 该报告提及的艺术品拍卖指纯艺术的部分,包括绘画、雕塑、素描、装置艺术和版画。EHRMANN T. Artprice 2013 年度艺术市场报告[EB/OL].(2014-02-14)[2014-10-10]. http://imgpublic.artprice.com/pdf/trends2013_zh_online.pdf.
③ China Overtakes The United States to Become the World's Largest Art and Antiques Market[EB/OL].(2012-03-18)[2014-10-10]. http://www.tefaf.com/DesktopDefault.aspx?tabid=15&tabindex=14&pressrelease=13379&presslanguage=.
④ Chinese Art Sales Fall by 24 Percent as The United States Regains its Status as the World's Biggest Market[EB/OL].(2013-03-13)[2014-10-10]. http://www.tefaf.com/DesktopDefault.aspx?tabid=15&tabindex=14&pressrelease=14859&presslanguage=.

首位,中国市场则以24%紧跟其后,英国列第三位,份额为20%。① 这两种权威的统计数据都充分说明了中国艺术市场的强势崛起:凭借层出不穷的画廊、艺博会、火爆的艺术拍卖以及不断涌现的实力藏家,中国已经迅速发展为全球的艺术交易中心。

伴随着中国经济实力和中国艺术市场国际地位的显著提高,海外对于新兴的中国市场及中国艺术品也越来越感兴趣。一方面,深具潜力的中国市场不断吸引着世界各地的艺术交易商、高端画廊、顶级拍卖行及国际艺博会的介入:如佩斯画廊(Pace Gallery)、高古轩画廊(Gagosian Gallery)、白立方画廊(White Cube)等国际顶级画廊进驻中国北京和香港;国际拍卖两巨头苏富比(Sotheby's)和佳士得(Christie's)不但在上世纪七八十年代在香港设立分公司,并将香港发展成为其在亚洲的拍卖中心,近年来它们还一直积极致力于开拓内地市场,2012年9月,苏富比在北京举办首场拍卖,成为首家获得内地拍卖执照的国际拍卖行,而佳士得也分别在北京和上海设立办事处,2013年9月佳士得在上海举办了内地首场拍卖会;2013年5月,被誉为"世界艺博会之冠"的瑞士巴塞尔艺博会在香港举办了首届巴塞尔香港艺术展;等等。

另一方面,中国艺术品越来越受到海外收藏机构、私人藏家和投资者的关注,成为国际市场上的投资热点之一。对国外消费者来讲,无论是拥有一件康雍乾官窑瓷器还是中国当代名家的画作,已经不仅仅是出于审美或炫富的需要,更为他们所倚重的是中国艺术品巨大的升值潜力所带来的资本增值。中国艺术市场中存在着对西方人诱惑十足的投机机会,这也促使中国艺术家在北京、香港等地艺术市场上的身价急剧攀升。从国际艺术市场上看,欧洲除了有许多专门经营中国瓷器、玉器等传统工艺品的古董经销商,还有一些西方知名画廊也开始致力于推介中国当代艺术;在伦敦、纽约、香港的苏富比和佳士得拍卖会上,每年都会有多场中国艺术品的拍卖专场;纽约每年会举办两次"亚洲艺术周",以公开拍卖或私人交易的方式销售中国、日本、韩国等亚洲地区的古代珍贵工艺品、书画以及现当代作品;中国国

① Global Art Market Nears Pre-recession Boom Level as American Sales Soar[EB/OL]. (2014-03-12)[2014-10-10]. http://www.tefaf.com/DesktopDefault.aspx?tabid=15&tabindex=14&pressrelease=16079&presslanguage=.

内画廊接受海外邀请,频频走出国门出现在颇具影响力的国际艺博会上,向世界展示并传播中国艺术。

2. 国际市场贸易传播的特征

总体上看,通过国际艺术品市场贸易来对外传播中国传统造型艺术,具有以下的显著特征:

第一,国际艺术品市场不是一个完全理性的"经济人"市场。在很多情况下,国外投资者或收藏家购买中国艺术品的目的并非是追求利益的最大化。现代行为主义经济学认为,经济生活中不仅有理性投资行为,也存在非理性行为,人的决策依赖于习俗、惯例、模仿的形式,很多时候会受情感或道德、习俗影响。① 诺贝尔经济学奖获得者西蒙(Herbert Simon)提出了"有限理性"(bounded rationality)的概念,他认为:由于经济行为人的真实决策情景的不确定、不完备性和复杂性,使全面理性不可能实现,从而导致经济行为人的决策是一种有限理性而不是完全理性。② 高价购买中国艺术品的海外买家很可能是出于自身审美的偏好,或是丰富藏品的需要,且不会再次在市场上出售;还有一部分买家会为自己购买的艺术品建立私人博物馆、艺术馆,向社会大众开放展示;甚至有些富商不惜天价购买稀世珍品的目的只是为了炫耀财富。当然,也有购买者是出于公益事业、保护文物的目的将购买的艺术品用于捐赠。比如2012年,瑞士收藏家乌利·希克(Uli Sigg)将他购得的1643件中国当代艺术品捐赠给即将在2017年落成的香港视觉艺术博物馆,他表示:"我从一开始收藏中国当代艺术品,就是希望能够拿回中国,和钱没有关系。如果我卖这批捐赠,一定会比13亿港元的价格更高。但我从来没有拿艺术品做投资的想法。"③ 而许多客居海外的华人华侨亦一直锲而不舍地搜寻并购买中国散失海外的文物艺术品,最终通过捐赠、展览等途径送国宝归国。

第二,通过艺术品市场购买中国艺术品的交易成本极高,存在一定的泡沫。一方面,艺术品市场较一般金融市场,本身即存在价值与价格严重背离的现象。并且,中国艺术品近年来的涨幅迅猛,尤其是高端市场更在全球名列前茅,据Artprice

① 罗兵.国际艺术品贸易[M].北京:中国传媒大学出版社,2009:96.
② 薛求知,等.行为经济学:理论与应用[M].上海:复旦大学出版社,2003.
③ 任峰涛.乌利·希克:中国当代艺术已回归传统的表达[N].京华时报,2012-08-01.

分析,在过去十年,全球艺术价格整体指数增长80%,从具体的门类艺术来看,绘画增长27%,雕塑增长28%,版画增长38%,摄影增长25%,而素描类作品(中国书画包含在该类别)则飙升了185%。另一方面,艺术品通过市场交易,购买者除了要支付艺术品的售出价格,还要付出中间商和拍卖行相应的佣金、艺术品的收藏维护费、保险、鉴定、估价、信息等额外费用,这些花费巨大,特别是一些稀世珍品拍卖的最终成交价往往高得惊人。

第三,艺术品市场的买卖双方之间存在着信息的不对称性。艺术品的消费者和商家相比,是处于一个不完全知情的信息不对称的不利地位。由于艺术品的鉴别与欣赏、对其质量的判断、价格的评估等方面都需要较高的专业水平,因此艺术品购买者在很多场合会无法获得准确而充分的艺术品相关信息,而是通过画廊、拍卖行等中介机构或第三方的艺术鉴赏机构了解信息。从这点上说,如果艺术消费者自身的专业知识储备不够,很可能会购买到赝品或仿品。

第四,中国艺术品在国际艺术品市场上进行交易存在严重的流通性障碍。中国政府对各类古代文物的进出口贸易、出境展览问题出台了一系列的法律法规,对本国文物的进出口有着严格限制。如《中华人民共和国文物保护法》《中华人民共和国拍卖法》等都明确禁止中国文物出口海外,与此同时,近年回流中国的珍贵文物越来越多,且回流的文物艺术品多数被博物馆收藏,或永久不再进入市场流通。另外,还有一些被买卖的中国现代艺术大师或当代艺术先锋的作品在经过一次或几次转手交易后也可能会被购买者收藏起来,短期不再流入市场买卖。

3. 画廊的展销传播

画廊是以营利为主要目的商业经营机构,是展览和销售艺术品的企业。通过画廊展销传播是实现艺术品的经济价值和审美价值的重要路径。在中国古代商品经济发达的城市,各种画摊、画铺或古董工艺品店并不鲜见,清代在广州十三行街区更是出现了专门经营艺术品对外贸易的作坊式商铺,它们都可被看作现代画廊的雏形。

现代意义上的画廊,实际是一种签约代理艺术家的艺术品经营中介机构。作为艺术产业链中的重要环节之一,画廊是艺术生产与艺术消费的商业中介,同时为艺术家与收藏家、投资者等艺术消费群体服务。画廊不但为消费者提供了艺术品及艺术市场信息和商业行情,而且艺术家也可以从画廊那里获得消费者对市场的

反馈信息(如图4.5)。画廊与艺术家、收藏家、博物馆、批评家、艺术经纪人、拍卖行、艺博会等都有着良好的合作关系,为画廊提供艺术品的多为艺术家和收藏家,画廊主要采用代理、代销、买断三种方式经营。① 画廊的主要职能是为收藏家或投资者推荐艺术作品,完成艺术作品的所有权转移,从而实现其商业价值。实际上,除了赢得经济利益,画廊还致力于向市场推介艺术家,通过策划举办展览、编辑出版图录、借助媒体宣传等方式帮助艺术家实现商业的成功并扩大其影响,正如美国著名艺术经纪人古尔·约翰斯所说:"一流的商业画廊在目标上与二流的商业画廊通常也不一致。二流的画商只对以最高价卖出艺术品而获取利润感兴趣,一流的画商首先想到是怎样扶持最优秀的艺术家。"②

图 4.5 画廊产业链示意

在我国,"画廊"一词源于宋代刘克庄的诗《乍暑》:"画廊浴鼓或随僧",而作为一种艺术品商业经营中介出现,是由日本传入。"画廊"的日文对译词是"garo",并对应英文"gallery",本意指一面敞开的有顶的过道,欧洲贵族府邸或住宅中用作散步的狭长房间亦称作廊,廊中一般会陈设绘画和雕塑,后来"画廊"就逐渐衍变为现代专门从事艺术品展览交易的场所。一般来说,现代画廊有广义和狭义之分。狭义的画廊仅指档次较高且经常举办艺术展卖活动的专业性画廊,广义的画廊还包括经营销售各种工艺品和商业画的低档艺术品商店或画店。从广义的角度讲,画廊的种类多种多样,根据经营的艺术品性质不同可分为五大类:侧重推出创意性作品;专营名家作品;侧重推出一般艺术家作品;侧重销售商品画;经营书画和各类工

① 代理指画廊与艺术家签订协议,由艺术家按规定为画廊提供艺术作品,画廊负责销售。签订协议后,艺术家再以其他渠道销售自己的作品权限有可能受到限制。同时,画廊为了促进艺术品的销售,会对艺术家及其作品进行宣传、包装,以扩大其知名度。代销指艺术家将艺术作品委托给画廊代为销售,画廊收取一定的代销佣金。双方对对方一般没有过多的限制和要求。买断是指画廊以一定的价格购买艺术家一件或多件艺术作品,交易成交后,双方不再有任何关系。画廊再次销售艺术作品的行为则与艺术家无关。

② 古尔·约翰斯.现代画廊一百年[M]//方全林.走向市场的艺术:当代艺术市场新探.上海:学林出版社,1997:311.

艺古玩的综合商店。①

中国现代形态的画廊是在 20 世纪 90 年代才被引进。早期的画廊多数是外籍人士在中国以其他性质注册创办的,如 1991 年北京红门画廊创办之初是以餐厅的名义登记,它是北京经营时间最长的专业画廊之一。红门画廊主要面向驻京的外国人推介中国当代艺术。据红门画廊创办人澳大利亚籍的布朗·华莱士(Brian Wallace)介绍,红门画廊 99% 的消费群是驻京的外籍人士及来自世界各地的画廊、博物馆、拍卖行等。红门画廊一直致力于推介中国当代年轻艺术家及其作品,涵盖了国画、雕塑、油画、版画、装置等诸多画种和艺术门类。在与国外画廊的合作上,红门画廊也是不遗余力的,它的经营方式和营销策略是值得国内画廊借鉴吸收的。② 1996 年在上海创立的香阁纳画廊(ShanghART)最早是以礼品店登记注册的。同红门画廊一样,香阁纳画廊也由外籍人士创办,目前在北京、新加坡均有分展空间,积极向世界推介中国当代艺术。

2004 年,国家有关部门首次明确"画廊"的市场地位,画廊才作为一种行业正式进入中国工商管理条例,这一举措有效促进了中国画廊业的发展。之后十年国内画廊的数量如雨后春笋般激增,特别是在北京、上海等城市涌现多家"＊＊斋""＊＊轩""＊＊堂""＊＊阁"或"＊＊工作室",并形成"艺术区"和"画廊一条街"的壮观景象。据文化部统计,截至 2010 年年底,全国范围内档次较高的正规画廊共有 1512 家,其中,北京有 605 家,占总数的 40%;上海有 237 家,占总数的 16%,港澳台 120 家,占总数的 8%。③ 根据雅昌艺术网站检索结果显示,截至 2014 年 10 月,全国仅以经营传统国画为主的专业画廊就有 585 家,其中北京 184 家,山东 115 家;而以经营书法、当代水墨、雕塑为主的画廊则有 80 家。④ 此外,国内销售档次较低的各种工艺品、商业画的画店、艺术品商店或古董店更是不计其数,且注重结合地域特色,多是作为馈赠友人的礼品或旅游纪念品出售给海内外消费者的,如景德镇瓷器店、宜兴紫砂陶器店、南京云锦店等等。

在国外,画廊是最常见的艺术品经营中介之一。在欧美发达城市亦有专门经

① 章利国.艺术市场学[M].杭州:中国美术学院出版社,2003:109-111.
② 红门画廊[EB/OL].[2014-10-10].http://www.cc5000.com/yishusc/hongmeng/hmhualang.htm.
③ 文化部文化市场司.2010 年中国艺术品市场年度报告[M].长沙:湖南美术出版社,2011.
④ 雅昌画廊[EB/OL].[2014-10-10].http://gallery.artron.net/Select_Gallery.php.

营中国艺术品的画廊和古董店。譬如,美国纽约唐人街就有多家销售中国书画作品的画廊,由于美国目前并没有专门的机构进行监管和认证它们,这些画廊只需要挂上招牌即可经营艺术品,其高低水平良莠不齐。其中有几家画廊所出售的字画多为中国内地低价收购的字画,这些艺术品的市场定位也不高。而另有几家画廊经营的艺术品档次较高,画廊本身的服务水平和品牌信誉度颇高,这些画廊甚至还举办过台北故宫的藏品借展及"八大山人画展""张大千回顾展"等重要的展览,赢得声誉的同时,又弘扬了中华文化,获得了较高的市场定位。①

17至18世纪,中国外销艺术品曾在欧洲掀起一股"中国热",时至今日虽然欧洲人对中国艺术品的狂热已经消退,但欧洲仍是中国艺术品交易、收藏和研究的中心。在英国伦敦街头有多家专门经营东方艺术品的老牌古董店,吸引着世界的目光。坐落于伦敦肯辛顿教堂街(Kensington Church Street)的马钱特古董店(Marchant,曾用名 S. Marchant & Son)就是较为著名的一家,该店主要经营陶瓷器及玉器、牙雕、陶器、青铜器、书画等中国艺术品(如图4.6)。马钱特是由塞缪尔·西德尼·马钱特(Samuel Sydney Marchant,1897—1975)1925年创立的家族企业,已历经三代,目前理查德·马钱特和斯图尔特·马钱特(Richard&Stuart Marchant)父子是该店的主要经营者。马钱特的业务包括艺术品估价、提供各大拍卖会的资讯、委托竞拍及私人藏品的买卖,它在业界的认可度极高,由它经手转卖出去的多件中国艺术品已被世界各大博物

图 4.6　英国伦敦马铁特(Marchant)古董店②

① 章利国. 艺术市场学[M]. 杭州:中国美术学院出版社,2003:117.
② Marchant古董店最早由Samuel Sydney Marchant(1897—1975)于1925年建立,1936年改名S. Marchant & Son,2009年重新启用Marchant为名称,主要涉足明清官窑瓷器、玉器、牙雕、陶器等中国艺术品的收藏与销售。参见 About Marchant[EB/OL]. [2014-10-10]. http://www.marchantasianart.com/about.

馆及知名私人藏家收藏。从1980年开始，马钱特会定期在其展厅内举办各种中国艺术品展览，展出的艺术品主要来自世界知名私人藏家尤其是欧洲藏家，每次展览还会出版图录。1995年以来，马钱特每五年举办一次中国玉器特展；其举办过的陶瓷器展则有：2000年的罗尔夫·海尼格（Rolf Heiniger）藏清代宫廷御用品展；2001年的森杰斯博士（Dr A. M. Sengers）藏明代青花瓷器展；2011年贝蒂尔·霍格斯特伦（Bertil Högström）藏康熙时期青花瓷器展；2012年的洛厄尔博士（Dr Lowell Young）藏明末清代青花瓷器展；2014年中国唐代至清代瓷器展（如图4.7）等。此外，在伦敦著名的诺丁山古董交易中心（Portobello Road Market）和邦德大街古董艺术中心（Bond Street），亦不乏经营青花瓷、广彩瓷、玉器、青铜器、书画等各种中国传统造型艺术品的艺廊和古董店。

图4.7　2014年5月6日—30日"中国唐至清代瓷器展"图录封面①

二、艺术品拍卖

艺术品拍卖（art auction）是指以委托寄售为业的企业，采用公开竞价的方式将艺术品出售给最高应价者的商业行为。艺术品拍卖最大的特点是引入叫价的竞争机制，追求最大限度实现艺术品价值的增值，以获得艺术品的最高售价。从事拍卖的商行称为"拍卖行"。拍卖行是联系艺术生产者和消费者的中介机构，属于艺术品交易的二级市场。通常能进入拍卖行竞拍的艺术品多为古今名家作品或具有较高收藏价值的高档艺术品。

现代意义上的拍卖行出现以前，中国艺术品在海外也有竞投成交的情况。无论是16世纪的葡萄牙和西班牙商船通过走私获得的中国瓷器，还是17世纪的海上霸主荷兰东印度公司以及18世纪拥有从中国进口瓷器独家经营权的英国东印度公

① Catalogues & Exhibitions. Chinese Ceramics Tang to Qing 2014 [EB/OL]. [2014-10-10]. http://www.marchantasianart.com/catalogs/chinese-ceramics-tang-qing-2014.

司,这些欧洲商人从中国运回国的外销瓷都是通过"拍卖"售出的,即使是运送瓷器的船长和船员,也要参与拍卖竞价才能获得他在中国私人定制的瓷器,华瓷拍卖价格之高,堪比黄金。但传统的拍卖会往往是买主与卖主间直接交易的行为,而作为中介公司的"拍卖行"在世界上正式出现是在18世纪中叶,世界上历史最悠久最负盛名的苏富比①和佳士得②拍卖行都是在这一时期的英国伦敦创立的。自苏富比和佳士得营业以来,它们就一直掌握着世界各国顶级艺术品(包括中国传统造型艺术珍品)的大宗交易订单。现今在美国纽约、英国伦敦及中国香港的苏富比和佳士得拍卖中心,每年都有陶瓷器、青铜器、书画、明清家具、玉器等中国传统造型艺术珍品的专场拍卖会(如图4.8,图4.9)。

图4.8　1987—1999纽约、伦敦佳士得中国艺术品专场图录封面③

① 英文全称Sotheby Parke Bernet,简称Sotheby's,又译作索斯比,建于1744年。目前,苏富比在全球40个国家设有90个办事处,每年举行250场左右的拍卖会,拍品类别逾70种。伦敦、纽约、巴黎和香港四地是苏富比的主要拍卖中心,除此之外,苏富比还在另外六地举行拍卖会以拓展全球业务。
② 英文全称Christie Manson & Woods,简称Christie's,又译作克里斯蒂,建于1766年。目前,佳士得每年举行450多场拍卖,拍卖类别超过80种。佳士得在全球32个国家设有53个办事处及12个拍卖中心,包括伦敦、纽约、巴黎、日内瓦、米兰、阿姆斯特丹、迪拜、苏黎世、香港、上海及孟买。
③ 佳士得拍卖图录(纽约、伦敦)1987—1999年共7本[EB/OL].(2014-03-29)[2014-10-10]. http://auction.artron.net/paimai-art5047820871.

1. 中国艺术拍品受海外关注

国际拍卖公司组织举办面向世界顾主、收藏家的中国艺术品拍卖会可以看作中国传统造型艺术对外传播的重要路径之一，特别是享有世界盛誉的苏富比和佳士得公司的中国艺术拍卖专场的拍品宣传、预展、竞拍、成交结果及出版物都会引起全球业内相关人士的积极关注。长期以来，在国际艺术拍卖市场上，中国古代工艺品特别是陶瓷器颇受海外收藏家、古董商和投资者的欢迎，近年多件拍品价格屡创新高。"对中国艺术品感兴趣的不只是中国人。……中国现代和当代艺术

图 4.9　1998 年 9 月 17 日纽约苏富比"中国瓷器、家具和艺术品"专场图录封面①

品在市场上发展很快，但古代艺术品才是这个市场的基石，并由于其具有的历史性而一直是收藏家关注的焦点。"②

20 世纪 90 年代以前，唐三彩陶器尤为受西方和日本买家追捧。1989 年伦敦苏富比"英国铁路员工退休基金会"的一场拍卖中，英国著名古董商乔瑟普·埃斯肯纳茨（Giuseppe Eskenazi）收藏的一件唐三彩黑马就拍出 495.5 万英镑（约合人民币 5 213 万元）的天价，成为世界上最高价的三彩马。③ 21 世纪以来，多种原因导致唐代陶器市场逐渐萎缩，但唐三彩仍受到许多美国藏家欢迎。2013 年纽约亚洲艺术周秋季拍卖活动中，苏富比的中国瓷器及工艺品专场就拍出香港富商刘銮雄收藏的一对三彩马，最终以 419.7 万美元（约合人民币 2 568 万元）成交，成为该场最高价成交品。④

西方鉴定家对典雅含蓄的宋瓷评价和认可度极高，尤其是宋代官窑、哥窑、钧窑、定窑和汝窑五大名窑的瓷器，更堪称中国瓷器的最顶尖代表。用美国学者

① 苏富比拍卖图录（纽约、伦敦）1984—1998 年共 11 本[EB/OL].（2013-03-29）[2014-10-10]. http://auction.artron.net/paimai-art5047820872.
② 詹姆斯·古德温.国际艺术品市场（上）[M].敬中一，赖靖博，裴志杰，译.北京：中国铁道出版社，2010：142-144.
③ 也有称成交价为 374 万英镑，参见艺术中国.屡创高价的顶级古董交易商乔瑟普·埃斯肯纳茨[EB/OL].（2010-11-16）[2014-10-10]. http://art.china.cn/zixun/2010-11/16/content_3838126.htm.
④ 沈霓.中国艺术品闪耀纽约亚洲艺术周[J].艺术财经，2013(11)：38-39.

邦尼·史密斯(Bonnie Smith)的话来概括:"宋朝艺术很大程度上迎合了现代品位,宋代瓷器、绘画、书法和丝织品无一不传递出有节制而不失驾驭能力,微妙而不失洗练的韵味"①。日本学者和藏家对宋瓷的喜爱丝毫不亚于欧美,这与日本人尊崇宋代禅宗文化有关。2004年,在纽约佳士得的拍卖会上,日本藏家击退与之竞争的美国人以146万美元(折合人民币超1 200万元)的高价竞得一件哥窑的六瓣葵花盘;2008年纽约佳士得春拍中,一件南宋龙泉窑青瓷双鱼耳瓶斩获228.1万美元(折合人民币约1 612万元)。② 2012年4月,在香港苏富比举行的"天青宝色——日本珍藏北宋汝瓷"拍卖会上,一件北宋汝窑天青釉葵花洗以2.078 6亿港元(折合人民币约1.67亿元)的天价成交,至今仍保持着宋瓷的世界拍卖纪录。这件宋瓷在20世纪30至70年代曾为英国著名收藏家克拉克夫妇(Alfred and Ivy Clark)所藏,1976年转给日本私人藏家收藏。2014年4月,香港苏富比"坂本五郎珍藏中国艺术"拍卖专场上,一名亚洲藏家(据报道为日本藏家)又以1.468 4亿港元(折合人民币约1.18亿元)的高价投得另一件克拉克旧藏的北宋定窑划花八棱大碗,这件拍品是日本古董商坂本五郎于1971年在伦敦苏富比购得的。③

奇货可居的元青花亦备受西方藏家欢迎并愿意付高价竞拍购藏。青花瓷器作为元代最具代表性的外销贸易商品,多散布于海外,再加上元朝时间较短、瓷器易碎等因素,致使能进入市场又保存完好的元青花更显弥足珍贵。2003年,美国纽约朵尔(Doyle)拍卖行举行的"戈登·莫里尔(F. Gordon Morrill)集藏中国贸易瓷及元明清瓷"专场拍卖会上,一件瓶口有残破的"元代青花四系海水云龙纹扁瓶"就卖出了583.15万美元(约合人民币4 834万元)的高价,其买家是一位欧洲藏家。④ 2005年7月,在伦敦佳士得的"中国陶瓷、工艺精品及外销工艺品"专场拍卖会上,另一件"元代鬼谷子下山青花罐"以1 568.8万英镑(约合人民币2.28亿元)的天价被英国古董商埃斯肯纳茨拍得,创下了佳士得亚洲艺术品拍卖的最高成交纪录,也刷新

① 高向阳.宋瓷的盛况与反思[N].中国文化报,2013-04-20(8).
② 孙晶.当代哥窑价格三年翻番未来仍会上涨[N].羊城晚报,2011-08-27.
③ 艺海观涛:坂本五郎珍藏中国艺术——定瓷[EB/OL].(2014-04-08)[2014-10-10]. http://www.sothebys.com/zh/auctions/2014/chinese-art-through-eye-of-sakamoto-goro-ding-hk0542.html.
④ 据报道,这件青花瓶是默瑞尔夫妇1973年在伦敦花费7.7万美元购得。此次拍卖会英国古董商艾斯肯纳茨多次参与竞拍,而最终买家是香港古董藏家何鸿卿(Joseph Hotung),他还是大英博物馆东方部理事。

了当时中国艺术品的世界拍卖纪录。这件青花罐是 20 世纪初荷兰人范·赫默特 (Van Hemert) 在北京购买后带回欧洲的，该拍品的超高价格曾引发海内外媒体广泛关注，拍卖结束后几天内，全球有十几万家媒体先后报道了中国的元青花罐天价成交的消息。并且，此件拍品的天价成交开始带动整个国际市场的元青花价格飙升，无论是在中国内地和香港还是放眼全球拍卖市场，青花瓷开始占据中国古代艺术品市场的"霸主"地位。至 2011 年 11 月，又一件"元代青花萧何月下追韩信梅瓶"拍品在澳门中信举行的一场主题为"书画、佛像、陶瓷、玉器杂项"的拍卖会上拍出了 8.4 亿港元（约合人民币 6.8 亿元）的价格，再次刷新了元青花的世界纪录。①

明清官窑瓷器在海外也有一定数量的收藏群体。近年明洪武、永乐年间的青花瓷器在伦敦、纽约的多场拍卖会上均以高出拍卖行估价数十倍的价格成交，这些明青花连同"早期青花"(Early Blue)、元青花都属欧洲藏家的珍爱之物。明代洪武釉里红、清代康乾雍三代的粉彩、珐琅彩等瓷器名品也是市场交易的热门中国艺术品。2004 年，宝龙拍卖行 (Bonhams) 以 572.625 万美元（约合人民币 4 700 万元）的高价卖出过一件明代洪武年间的釉里红瓷盘。② 20 世纪 90 年代以来，清代宫廷瓷器成为中国艺术品拍卖的焦点。英国古董商埃斯肯纳茨 1997 年曾在香港苏富比和佳士得两家公司的拍卖会上至少花费 5 000 万港币竞买多件清朝康乾雍三代官窑瓷精品，包括清雍正粉彩过枝蝠桃纹大盘（1 520 万港币）、清乾隆珐琅彩黄地开光式胭脂红山水纹碗（2 147 万港币）、清乾隆珐琅彩花卉雉鸡题诗图胆瓶（992 万港币）、清乾隆粉彩九桃纹天球瓶（849 万港币），在当时均为高价。③中国历代瓷器在国际艺术市场的走强，离不开埃斯肯纳茨的助推。2003 至 2007 年间，他还在伦敦、纽约等地多次举办自己的宋瓷藏品展售活动，以拓展宋瓷的世界市场。2013 年 3 月他又以 222.5 万美元（约合人民币 1 382 万元）的高价在纽约苏富比拍卖行竞得一位纽约市民几年前从跳蚤市场上仅花费 3 美元淘来的宋代定窑瓷碗，足见其对宋

① 元代青花萧何月下追韩信梅瓶[EB/OL]. (2011-11-25)[2014-10-10]. http://auction.artron.net/paimai-art5009600156.
② 詹姆斯·古德温. 国际艺术品市场（上）[M]. 敬中一，赖靖博，裴志杰，译. 北京：中国铁道出版社，2010：146.
③ 艺术中国. 屡创高价的顶级古董交易商乔瑟普·埃斯肯纳茨[EB/OL]. (2010-11-16)[2014-10-10]. http://art.china.cn/zixun/2010-11/16/content_3838126.htm.

瓷的倚重。①埃斯肯纳茨的家族企业是在1925年创建于意大利米兰,1960年在英国伦敦开设第一家海外分店,1970年成为国际顶级艺术品经营和收藏机构,特别是在东方艺术领域的名声更可谓家喻户晓。除了瓷器,埃斯肯纳茨对于中国古代各类艺术品都有着执着的偏好,他不但很早涉足购买和收藏中国古董,而且屡次在世界各大拍卖行的中国艺术品专场以打破纪录的高价竞得陶瓷器、玉器、青铜器等稀世精品。2009年6月,埃斯肯纳茨从伍利沃利斯(Woolley & Wallis)拍卖行以416万英镑(约合人民币4 370万元)的价格买下一件鎏金底座的乾隆御制水牛玉雕,创造了中国玉器拍卖的最高纪录,进而引发中国玉器和皇家御制品的火爆市场。②

以上所列举的中国古代陶瓷器拍卖的例证均具代表性,这些高端珍品的价格角逐所透视出来的,是整个国际艺术市场的"风向标",声名显赫的海外收藏家、鉴定师对中国陶瓷器的持续关注是可以引领整个市场走向的。相较陶瓷器在国际市场的地位,中国书画在海外并不那么被予以肯定。长期以来,主流的西方艺术史学家对中国画的评价并不高,他们认为以山水、花鸟为主要题材的中国绘画,不重视对人类本身的关注和表现,缺乏人文精神。③ 从2009年开始,中国书画拍品的价格在北京和香港的多场拍卖会中屡破纪录,张大千、齐白石、徐悲鸿、傅抱石、李可染、吴冠中等一批现当代中国书画大师的单件作品拍卖价格纷纷突破亿元人民币。在法国Artprice网站公布的2011年度全球最贵艺术家及最贵艺术作品的榜单中,张大千、齐白石的拍卖总额甚至超过毕加索、沃霍尔等西方艺术大师位列世界第一和第二位(见表4.1)。齐白石的巨幅国画《松柏高立图》更以5 720万美元(4.255亿元人民币)的价格创造了中国近现代书画的拍卖纪录,成为2011年全球最贵的个人艺术拍品(见表4.2)。另外,2011年全球在世艺术家的作品拍卖总额排行中,中国画家赵无极、曾梵志、范曾、张晓刚和崔如琢分别以9 000万美元、5 700万美元、5 100万美元、4 100万美元和3 900万美元的佳绩包揽了全球前五名,美国波普艺术家杰夫・昆斯(Jeff Koons)凭借3 600万美元的成交总额仅列第六。尽管这些中国书画

① 方翔.埃斯肯纳茨纽约市场再出手[N].21世纪经济报道,2013-03-22(24).
② 据英国媒体报道,这件水牛玉雕原是1938年英国军官萨克维尔・乔治・帕尔哈姆以300英镑(相当于现在1.4万英镑)从伦敦艺术品商人手中购得。
③ 詹姆斯・古德温.国际艺术品市场(上)[M].敬中一,赖靖博,裴志杰,译.北京:中国铁道出版社,2010:148.

第四章 中国传统造型艺术对外传播的路径

表 4.1　2011 年全球最贵艺术家前十位排行

艺术家排名	成交量/件	成交总额/美元
1. 张大千	1 371	554 537 029
2. 齐白石	1 350	510 576 030
3. 安迪·沃霍尔(Andy Warhol)	1 624	325 884 120
4. 毕加索(Pablo Picasso)	3 387	314 692 605
5. 徐悲鸿	416	233 488 777
6. 吴冠中	318	221 158 432
7. 傅抱石	199	198 335 740
8. 格哈德·里希特(Gerhard Richter)	265	175 673 073
9. 弗兰西斯·培根(Francis Bacon)	127	129 202 110
10. 李可染	298	115 361 356

表 4.2　2011 年全球最贵艺术品前十位排行①

艺术家	成交价/美元	作品	拍卖时间(拍卖行)
1. 齐白石	57 202 000	Eagle Standing on Pine Tree; Four-Character[...]	2011/5/22(中国嘉德)
2. 克莱福特·斯蒂尔	55 000 000	1949-A-No. 1(1949)	2011/6/9(纽约苏富比)
3. 王蒙	54 040 000	Zhi Chuan Moving to Mountain	2011/6/4(北京保利)
4. 罗伊·李奇登斯坦	38 500 000	I Can See the Whole Room!... and [...](1961)	2011/11/8(纽约佳士得)
5. 弗朗西斯科·瓜尔迪	38 256 120	Venice, a View of the Rialto Bridge, Looking[...]	2011/7/6(纽约苏富比)
6. 徐悲鸿	36 679 200	Cultivation on the peaceful land (1951)	2011/12/5(北京保利)
7. 巴勃罗·毕加索	36 274 500	Lalecture(1932)	2011/2/8(伦敦苏富比)
8. 古斯塔夫·克里姆特	36 000 000	Litzlberg Am Attersee (C. 1914/15)	2011/11/2(纽约苏富比)
9. 埃贡·席勒	35 681 800	Häuser mit bunter wäsche (Vordatdtll)[...](1914)	2011/6/22(伦敦苏富比)
10. 安迪·沃霍尔	34 250 000	Self-Portrait(1963—1964)	2011/5/11(纽约佳士得)

① 数据来源：艺术市场数据由权威网站 Artprice 统计公布，参见 https://imgpublic.artprice.com/pdf/trends2011_zh.pdf.

作品的销售纪录主要源自旺盛的投资性内需,成就天价背后的收藏家和富商基本是中国人,但不可否认,中国书画和本土画家也会因中国拍品的屡创新高而开始受到国外藏家的关注。正如鲁本·林(Ruben Lien)所说:"传统的中国书法和绘画在文人眼中有着至高无上的地位。它们蕴含了历史、文学、语言学和哲学元素,至少,这些方面本身就很有内涵。真正地去鉴赏传统中国书法和绘画是需要时间和耐心的,而且它们的价值对于许多(外国)收藏家来说,并不是那么明显。"①

2. 海外中国文物艺术品回流

中国文物艺术品在纽约、伦敦、香港、北京等多地拍卖市场天价成交的同时,由于战争、盗窃、走私等原因造成中国文物流失海外的归还问题,成为从中国政府到民间所广泛关注的焦点。目前,国际拍卖成为中国遗失海外文物艺术品回流的重要渠道。自我国境内文物艺术品市场开放以来,对境外文物进入中国拍卖,只需海关登记即可自由出入。② 而对文物出口则有严格限制,比如 1982 年 11 月 19 日通过 2007 年 12 月 29 日最新修正的《中华人民共和国文物保护法》第五十五条规定:"禁止设立中外合资、中外合作和外商独资的文物商店或者经营文物拍卖的拍卖企业。除经批准的文物商店、经营文物拍卖的拍卖企业外,其他单位或者个人不得从事文物的商业经营活动。"第六十条:"国有文物、非国有文物中的珍贵文物和国家规定禁止出境的其他文物,不得出境;但是依照本法规定出境展览或者因特殊需要经国务院批准出境的除外。"2001 年 11 月 15 日国家文物局印发的通知规定 1949 年后已故书画家作品一律不准出境者有 10 人,原则不准出境的 23 人,精品不准出境的 107 人。1795 年至 1949 年间书画家作品一律不准出境的 20 人,原则上不准出境的 32 人,精品和代表作品不准出境的 193 人。③ 这些政策虽然一定程度上遏制

① 詹姆斯·古德温. 国际艺术品市场(上)[M]. 敬中一,赖靖博,裴志杰,译. 北京:中国铁道出版社,2010:148.
② 1992 年中国内地首场文物艺术品国际拍卖会在北京举行。1994 年 7 月,国家文物局下发《关于文物拍卖试点问题的通知》和《文物境内拍卖试点暂行管理办法》,至此,北京翰海、中国嘉德、四川翰雅、北京荣宝、上海朵云、中商圣佳六家公司成为国家批准进行文物拍卖的企业。1996 年国家文物局又下发《关于一九九六年文物拍卖实行直管专营试点的实施意见》,规定旅客进入中国境内时随身携带的文物报告海关登记,由文物管理部门鉴定开封,即可免除进口税收。这一举措保证了我国流失海外的重要文物回流到中国的渠道畅通无阻,也扩大了文物艺术品拍卖市场的货源。
③ 参见《关于颁发"一九四九年后已故著名书画家"和"一七九五年至一九四九年间著名书画家"作品限制出境鉴定标准的通知》。

了中国文物艺术品流失,却不能完全杜绝盗墓走私的行为。巨大的利益驱使中外的寻宝者唯利是图,特别是改革开放以来的艺术文物走私猖獗。

20世纪90年代开始,北京、香港等地多家文物拍卖公司均开设过中国文物艺术品海外回流专场,积极促成中国文物及现当代艺术精品从海外回流。中国拍卖公司在海外"寻宝"主要集中在纽约、伦敦、巴黎等世界艺术中心以及偏好收藏中国艺术品的日本和东南亚地区。目前,从中国内地拍卖市场回流的文物多达10万余件,其中多为文物珍品,如中贸圣佳征集的清道光《绮春园射柳图卷》、乾隆《御笔十全老人之宝说》玉制屏风、唐阎立本《孔子弟子像手卷》、宋李公麟《西园雅集图卷》;北京翰海征集到圆明园文物乾隆银合金兽面铺首、宋张先《十咏图》;中国嘉德征集到宋高宗《养生论》、仇英《赤壁图》等。① 另外,近几年北京保利拍卖公司书画专场的海外拍品甚至高达80%,且创出天价、打破纪录的拍品也都来自海外。北京匡时也主动走出国门,同日本亲和拍卖签订协议,探索由亲和公司在日本境内征集中国艺术品交由匡时拍卖的全新合作模式。②

这些海外回流的文物艺术拍品的买家除了故宫博物院、首都博物馆等国有收藏机构外,私人藏家和民营企业的购买力也不容忽视。特别是上海私人美术馆——"龙美术馆"的投资人著名收藏家刘益谦、王薇夫妇就曾花费数十亿资本购买中国古代书画珍品。2009年5月,刘益谦夫妇在北京保利"尤伦斯夫妇藏重要绘画作品"竞得宋徽宗《写生珍禽图》(6 171.2万元成交)。③ 2009年11月北京保利秋拍的另一场"尤伦斯夫妇藏重要中国书画"专场中,刘益谦夫妇又购得吴彬的《十八应真图》和曾巩的书法《局事帖》两件罕见的孤本。《十八应真图》以1.691 2亿元的成交价格打破了此前中国画拍品的世界成交纪录,同时创下当时国内单件艺术品的成交纪录,同场拍出的《局事帖》也以1.086 4亿元成交,打破了当时中国书法拍品的世界最高拍卖纪录。2014年4月,香港苏富比的中国瓷器及工艺品春季拍卖会上刘益谦又以2.812 4亿港元(折合人民币约2.26亿元)的高价再次投得海外玫

① 赵榆. 略述中国文物拍卖市场二十年[N]. 中国文物报,2012-01-18(6).
② 蔡萌. 国内拍卖公司海外寻宝[N]. 中国文化报,2011-06-09(9).
③ 尤伦斯夫妇是最早收藏中国当代艺术的西方藏家,他们的中国古代艺术藏品也颇丰,其中最著名的就是宋徽宗赵佶的水墨纸本手卷《写生珍禽图》,是2002年4月在北京的中国嘉德拍卖会上以2 530万元竞拍到的,这一价格创造了当时中国书画拍品的世界纪录,曾引起国内外广泛关注。

茵堂珍藏的精品瓷器"明成化斗彩鸡缸杯"。可以说，中国文物艺术品天价回归祖国的意义绝对不止于此，流失海外的中国艺术品地位一直屈居西方艺术品之下，中国艺术拍品价格的飙升标志着中国艺术话语权的回归，且有利于中国文物艺术品今后在国际拍卖市场的持续走强。

三、艺术博览会

作为艺术品交易的二级市场，艺术博览会(art fair 或 art exposition，简称"艺博会")主要以展卖的形式，集中一段特定的时间进行艺术商品的进出口贸易，它是目前全球规模最大的一种展示和交易艺术品的商业活动。艺博会在传播与推广艺术的同时，又为艺术品销售提供了场所。从传播学上讲，艺博会是联系艺术创作主体与受众的传播中介；从市场角度看，艺博会是一种艺术产业形态，也是一种联系艺术品生产者与消费者的交易形态。艺博会是社会经济高度发展后带动文化消费需求增长的必然产物，是一个国家经济发展和对外传播文化艺术的重要渠道。如今，定期举办大型的国际艺博会已经成为一个国家的艺术市场走向成熟的显著标志之一。

1. 中国艺博会的国际化

艺术博览会发源于欧洲，20 世纪 30 年代英国伦敦举办的格罗斯维纳商行古董交易会(Grosvenor House Antiques Fair)可以认为是艺博会的滥觞，而现代意义的艺博会诞生至今还不足 50 年，世界上最早举办的现代艺博会是 1967 年德国科隆国际艺术博览会，展品主要为德国现代艺术作品。通常说来，艺博会规模较大，具有跨国性，它为世界各地的画廊、博物馆、艺术家、收藏家、批评家和投资者提供了一个最有效率的广泛交流艺术信息和购买艺术品的平台，无论是初级市场还是二级市场的艺术家和艺术作品，要提高知名度的关键就是参展较有影响力的国际艺术博览会。目前全球的艺博会翘楚有瑞士巴塞尔国际艺术博览会(Art Basel)、法国巴黎国际现代艺术博览会(FIAC)、欧洲艺术与古董博览会(TEFAF)、德国科隆国际艺术博览会(Art Cologne)、西班牙马德里国际现代艺术博览会(Arco Madrid)、美国芝加哥国际艺术博览会(CIAE)等等。

在我国，艺博会发展仅有 20 余年，虽然艺博会在中国的时间并不长，但它却是我国艺术市场链中的重要一环。在艺术市场全球化的今天，举办国际化的艺博会对于推动中国艺术的国际传播和完善我国的艺术市场机制更发挥着至关重要的作

用。我国最早的艺博会是1992年11月18日在香港的会议展览中心举办的首届香港亚洲艺术博览会(Art Asia),他的创办者是美籍犹太艺术投资巨商莱斯特夫妇(David and Lee Ann Lester),此次艺博会的参展商来自世界各地,包括许多世界知名画廊,就规模和质量来说在当时的整个亚洲都属于领先地位。内地首届"中国艺术博览会"是1993年11月在广州中国出口商品交易会大厦举办的,这一博览会改变了以往由国家拨款举办的单一方式,而转为画院、画廊及画商共同参与,这也是中国内地首次以开放性、国际性博览会的形式将中国艺术推向国际艺术品市场。此次艺博会共展示了来自美国、法国及中国(包括港澳台地区)的200多家单位、450多个展位的近4 000件中国画、书法、油画等艺术原作以及各种精美的工艺品和书籍等,包括齐白石、李苦禅、吴冠中、朱屺瞻等数十位中国现当代艺术大师创作的艺术精品,吸引了众多的海内外画商、投资人、收藏家和社会观众的广泛参与。[1] 可以断言,首届中国艺术博览会的举办不但使国内长期处于私下交易的艺术品正式走向公开化、国际化,更有效推动了中国艺术市场机制的完善,加强了中国与国外艺术经营企业之间的交流。著名旅美华人艺术家丁绍光充分肯定了此次艺博会的作用:"中国的艺术家不再将艺术和商业对立起来,这是非常良好的起步,对健全中国的艺术品市场十分有意义。"[2]1995年8月,在广州举办了两届艺博会后,第三届中国艺术博览会主会场移师首都北京,广州则作为分会场。此后,每年一届的中国艺术博览会就在北京举办,而广州展会更名为"广州国际艺术博览会"。1997年10月,首届上海艺术博览会成功举办后,中国国内的艺博会形成了北京、广州、上海的三足鼎立局势。尽管起步较晚,但在首届上海艺博会上参展的国外画廊比例相对较高,包括来自法国、美国、日本、韩国、瑞士、新加坡等国的16家画廊拥有54个展位,并且参展作品有相当一部分是中外艺术大师创作的精品,整体档次较高。

从90年代中期开始,中国许多城市都开始竞相举办不同主题的艺术博览会,在北京除了中国艺术博览会,还有中国国际画廊博览会、首都艺博会和中国国际文化艺术博览会,上海有春季艺术沙龙展会,广州有国际收藏博览会,而在杭州、深圳、

[1] 斯舜威.中国当代美术30年:1978—2008[M].上海:东方出版中心,2009:228.
[2] 1993年11月16日首届中国艺术博览会在广州开幕[EB/OL].[2014-10-10]. http://www.todayonhistory.com/11/16/d6044.htm.

青岛等其他城市的艺博会也层出不穷。2004年以来,中国国内的艺博会市场发展模式逐渐与国际接轨,杜绝以个人名义参展而以"画廊"为主,特别是北京中国国际画廊博览会,不但严格审定参展画廊的经营状况,还要考量参展画廊是否活跃于世界重要的艺博会,其代理的艺术家作品是否被世界著名美术馆或博物馆收藏等等,在如此严格的国际准入制下,参展的画廊均为海内外的一线画廊,为该展会的展品质量和成交额提供了保障。

除了积极引入国际准入制,世界经济力量的东移和亚洲财富的大量积累也让全球顶级的艺博会、画廊、收藏家和投资商都看到了中国艺术市场发展的巨大潜力。2013年5月,原香港国际艺术展(Hong Kong International Art Fair,2007—2012)正式成为"世界艺博会之冠"——瑞士巴塞尔艺博会的分支,易名为"香港巴塞尔艺博会"。首届香港巴塞尔展会汇集了世界35个国家和地区的245家全球顶级画廊参展,其中超半数画廊来自亚洲地区,主要展出了亚洲和西方逾3 000位的当代艺术家最新作品以及20世纪早期艺术大师之作品,囊括雕塑、油画、水墨画、装置、摄影、录像等。① 参展画廊中来自中国(含港台地区)的画廊收获颇丰,这些画廊所面对的客户除了中国本土买家,还包括诸多海外的新客户。比如,中国香港的10号赞善里画廊售出的王克朋、邵逸农等中国艺术家的雕塑和绘画作品,其买家中就有来自瑞士和美国的收藏家。中国台湾耿画廊总监吴悦宇则表示:"首天便售出了超过五成的作品……香港巴塞尔艺术展为我们提供了接触新客户的平台,充分保留了地区内的多样性,是一个让我们能认识亚洲艺术家,同时与来自世界各地的客户联系交流的地方。"

对于中国艺术迈向世界和西方艺术传入国内,香港巴塞尔艺博会的作用是不言而喻的。正如巴塞尔艺博会亚洲总监马格纳斯·伦弗鲁(Magnus Renfrew)所说:香港"让内地看到'世界市场',与此同时,在西方的角度,他们却看到丰盛的'亚洲市场',在这样的市场环境下,香港成为桥梁"②。事实上,越来越多的西方收藏家和投资人开始专注于在中国境内举办的艺博会上展售的中国当代艺术品,并对其

① 全球245家顶级画廊云集香港[EB/OL]. (2013—05—24)[2020-05-29]. http://culture.ifeng.com/gundong/detail_2013_05/24/25674901_0.shtml.
② 黄辉. 香港:一座城的艺术攻略[N]. 中国文化报,2014-06-05.

增值的潜力给予了认可。斯坦福大学艺术批评家布莉塔·埃里克森（Britta Erickson）的观点就具代表性，他认为谷文达、仇德树、高行健、张欢等当代中国水墨画家是"最具理想主义色彩，智敏而果敢的中国艺术家群体"，"从创新的意义而言，他们用过去创造了一种新的语言。目前，只有其中50位左右的画家跻身国际平台，而且他们并没有完全被大家熟知。所以我们仍能通过画廊或代理买到他们的画，并不需花费太多"。①

2. 海外艺博会的中国画廊及艺术品

随着中国艺术市场在全球地位的显著提升，除了瑞士巴塞尔艺博会入驻香港，也不乏颇具影响力的国际艺博会邀请中国画廊到海外参展的情况，如美国纽约军械库艺博会、西班牙马德里国际现代艺博会、意大利博洛尼亚博览会、佛罗伦萨博览会、法国国际现代艺博会等。2014年3月，第16届纽约军械库艺博会上，中国画廊独领风骚，聚焦展区的主题首次定为"聚焦中国"，该展会参展的200多家来自29个国家和地区的顶级画廊中，有17家是中国画廊和艺术家工作室。② 继军械库展会后，作为法中建交50周年的纪念活动之一，第14届"艺术巴黎"（Art Paris）艺博会上参展的全球140家画廊中邀请了香港十号赞善里画廊、迈阿密醒画廊、北京Beautiful Assert Art Project画廊、香港刺点画廊、伦敦Hua画廊、布鲁塞尔/上海艺法画廊、上海六岛艺术中心、北京家里画廊、上海M97画廊、北京ON画廊、上海桥舍画廊以及北京程昕东国际当代艺术空间共12家来自北京、上海和香港的中国画廊参展，展品包括90位中国现当代艺术家的作品，如此规模的中国参展商加盟"艺术巴黎"也属首次。③ 中国画廊参展海外顶级艺博会的意义是不言而喻的，通过在国际艺博会上与国外知名画廊的沟通与交流，不但可以把国内顶级的画廊、艺术家及艺术精品推介出去，开拓国际艺术市场，让中国艺术在世界赢得更多的话语权，还可以直接学习借鉴海外画廊的运作模式和成功经验来构建中国艺博会市场与国际艺术市场的合作机制。

① Claire Wrathall. 英国藏家吃定中国艺术[EB/OL]. (2012-05-11)[2014-10-10]. http://www.ftchinese.com/story/001044494.
② 2014纽约军械库艺术展聚焦中国[EB/OL]. (2014-03-06)[2020-05-29]. http://world.people.com.cn/n/2014/0306/c157278-24548614.html.
③ Artprice市场报告：中国艺术 星耀巴黎[EB/OL]. (2014-03-21)[2020-05-29]. http://art.china.cn/haiwai/2014-03/21/content_6761215.htm.

这些受邀参展的中国画廊基本都致力于推介中国当代艺术先锋的作品,这与全球艺术市场发展的主流倾向于现当代艺术是一致的。当然,在海外举办的知名艺博会上也有中国古代文物艺术品的展销,素有"没有围墙的博物馆"美誉的欧洲艺术古董博览会(The European Fine Art Foundation,简称 TEFAF)一直都对亚洲艺术特别是中国古代艺术十分"青睐"。2008年北京奥运会后,在全球"中国文化热"不断升温的情况下,2009年第22届 TEFAF 的展会上出现了数十家经营中国艺术品的欧美参展商,这些商家推出的展品成交量相当可观。来自荷兰本土斯海尔托亨博斯('s-Hertogenbosch)的参展商范德文 & 范德文东方艺术馆(Vanderven & Vanderven Oriental Art)主要展售了明清外销青花瓷、粉彩瓷及唐代陶俑等,其中一件康熙时期的石榴龙纹瓷碟就出售给了北京保利艺术博物馆;里斯本的豪尔赫·威尔士瓷器和艺术品公司(Jorge Welsh Porcelain & Works of Art)将一对1750年的乾隆粉彩瓷瓶售给了一名中国私人藏家,一对1760年的乾隆带盖汤盆售给了一名美国收藏家,另一些展品则售给了葡萄牙藏家;阿姆斯特丹的布里茨中国陶器与艺术品公司(Blitz Chinese Ceramics & Works of Art)出售了一件公元前9世纪西周时期的青铜水牛像;同样来自阿姆斯特丹的波拉克艺术公司(Polak Works of Art)则将一尊明代青铜观音售给了西班牙藏家;而英国伦敦的利特顿 & 轩尼斯亚洲艺术公司(Littleton & Hennessy Asia Art)提供的11件18世纪的中国玉器也颇为引人注目,展品中的一件清代乾隆年间的白玉屏风,售价为4万美元;伦敦的马丁·葛列格里画廊(Martyn Gregory Gallery)将一组四幅创作于1854年的广州外销画售给了一名欧洲藏家,总价为25万欧元。在展销中国艺术品的欧美参展商中尤为引人注目的当属本·简森斯东方艺术馆(Ben Janssens Oriental Art),它的创立者本·简森斯不但是 TEFAF 的执行主席,他本人还是一位资深的中国艺术品鉴藏家,在简森斯看来,中国古董一直深受西方藏家的厚爱。他在此次展会期间共售出中国历代艺术品超过50件,其中一尊唐代女子持鸟陶俑、一件乾隆年间的漆雕工艺品以及北齐时期的佛像躯干,售价均在10万欧元左右。在近几届 TEFAF 的展会上,中国商周青铜器、汉唐陶器、明清瓷器、清代外销画、玉器、漆器、金银器、彩绘鼻烟壶及善本手稿等古代文物艺术品一直是不可缺少的品类,并设有专门展位来展销。不过,这些艺术品的卖家始终是欧美参展商,且随着北京保利艺术博物馆等中国收藏机构及私人藏家的不断加入,TEFAF 展售的中国文物艺术品的主要购买人

群,已经从西方藏家逐渐转向中国本土藏家,这也是中国"文物回购"热潮的又一突出表现。绝大多数中国藏家和中国博物馆代表参加展会的目的就是将有价值的中国文物艺术珍品购买回国内。

实际上,依靠海内外画廊、拍卖行、艺博会等经营中介对外输出的中国艺术品多为名家作品、高档收藏品或文物精品,国内还有许多专门生产经典艺术原作复制品及批量化生产各类工艺品的企业也会涉足艺术产品的出口贸易。比如,陕西西安多家兵马俑复制品生产工厂,每年都会接受大批海外订单,生产陶制的兵马俑复制品销往美国、日本、德国、英国等海外各国,为满足外国人不同的订货需求,这些复制品的大小、材料、形态还会根据订单要求定制。而江西景德镇则是绵延了千年而不衰的中国"瓷都",郭沫若赞誉其为:"中华向号瓷之国,瓷业高峰是此都。"早在元明清时期,景德镇外销瓷器就已闻名世界,新中国成立后,景德镇瓷器出口又迎来新的辉煌。凭借"十大瓷厂"包括建国、人民、东风、红星、红旗、新华、为民等现代化的批量生产,景德镇制瓷业再次勃兴。"十大瓷厂"生产的陶瓷精品还作为国礼赠予外国元首,如 1978 年邓小平将建国瓷厂的颜色釉瓷"二阳开泰"赠给新加坡总理;人民瓷厂的青花文具作为国礼赠了日本田中角荣;光明瓷厂青花玲珑瓶 1979 年馈赠给美国国务卿基辛格;1979 年产自艺术瓷厂的粉彩薄胎山水莲子瓶赠给了英国女皇伊丽莎白二世。至 20 世纪 90 年代初,景德镇瓷器品种达 20 大类、2 000 多款器型、7 000 多种图案纹饰,形成了仿古瓷、旅游瓷、日用瓷等门类齐全的陶瓷产品体系,远销海外 130 多个国家和地区。①

第三节 收藏路径

从古至今,艺术收藏一直是中国传统造型艺术国际传播的重要路径。国外的封建王室贵胄、富贾豪绅、宗教僧侣中不乏热衷于收藏中国传统造型艺术品的,他们凭借自己的社会地位和雄厚的财力,通过外交馈赠、商业贸易、文化交流甚至是战争掠夺、盗窃走私等途径获得了大量的中国瓷器、丝绸、雕刻、书画、玉器、青铜器等艺术品,这些君王富商及僧侣们将自己得到的中国艺术品聚集保存起来,为摆放

① 李胜利.建立景德镇"十大瓷厂"陶瓷纪念馆之思索[J].景德镇陶瓷,2009(2):21.

这些藏品还专门建造收藏室、陈列室和仓库。近现代以来，博物馆在世界范围内兴起并迅速发展起来，通过海内外中国艺术藏品丰富的艺术博物馆、美术馆等收藏机构对社会公众的日常开放展示，极大地拓展了中国传统造型艺术国际传播的范围。正像法国学者莫里斯·梅洛庞蒂所说："博物馆能使我们一下子同时看到分散在世界上、深藏在崇拜或文明中、装饰文明的艺术作品，在这个意义上，博物馆培养了我们作为绘画的绘画意识。"①

根据联合国教科文组织的一项统计数据显示，目前世界上47个国家的200多家博物馆中收藏的中国文物艺术品达164万件，这些国家的民间私人收藏则有博物馆藏数量的10倍之多。而据中国文物学会的统计，1840年鸦片战争以来，因战争掠夺、盗窃、走私等不正当原因流失到欧美、日本和东南亚等国家及地区的中国文物已超过1000万件，其中仅国家一、二级文物就高达100余万件。这两个统计都反映了一个接近的数据：目前海外的博物馆收藏加上民间私人收藏的中国文物远超1000万件，且主要分布在美国、日本、英国、法国等国。② 除了文物藏品外，近年随着中国经济地位的提升和艺术品市场的火爆，海外的公私立博物馆及收藏家也开始搜罗中国的现当代艺术品，特别是对一些名家名作的收藏数量不断增加。

一、博物馆收藏

博物馆收藏是艺术收藏的重要形式。一般来说，博物馆除了收藏艺术品外，还承担了研究、教育和向社会展示传播人类文化遗产的多重职能。无论是公立还是私立的博物馆，其本质都是一种联结艺术家和艺术接受者的艺术传播中介，正如阿诺德·豪泽尔所说："作为全人类共同财富的艺术在一定意义上说是博物馆的产物。没有博物馆作为中介体制，所谓'世界艺术'和'世界文学'这样一类概念就会变得不可想象了。"③

1. 艺术收藏概述

艺术收藏是一种特殊的艺术传播活动。艺术作品由艺术家创作完成后，只要

① 莫里斯·梅洛庞蒂.符号[M].姜志辉，译.北京：商务印书馆，2003：75.
② 闻哲.1000万? 中国文物流失海外知多少[N].人民日报海外版，2007-01-29(4).
③ 阿诺德·豪泽尔.艺术社会学[M].居延安，译.上海：学林出版社，1987：173.

不是在对外展出或进行交易的阶段,必然处于收藏的状态,可以视艺术收藏为"静止状态"的艺术传播。同时,艺术收藏又是一种历时性的艺术传播活动。许多藏品是经历了一代代收藏者之手得以流传至今,并且,当代的艺术藏品还将会被一代代继续收藏下去。艺术收藏还是一种经济积累、保值和增值的投资手段。艺术品的不可再生和稀缺性带来了巨额利润,促使一些民间的私人藏家或古董商人视艺术收藏为一种投资。从这点上讲,除了审美的需要,经济利益也是推动艺术收藏行为的重要驱力。

具体来说,艺术收藏包括对艺术品的收集、鉴定、整理、修复、保管等一系列的行为。收集艺术品是艺术收藏的第一步——目前海内外的博物馆或私人收藏者获得艺术藏品的途径主要有六种:①从画廊、拍卖行、艺博会或私人手中购买艺术藏品;②通过私人、组织或国家机构的馈赠获得艺术藏品;③对国家收藏机构而言,考古发掘的艺术品经鉴定或修复后也可作为藏品保存;④私人收藏者可以通过家族继承获得藏品;⑤私人收藏者或博物馆都可以用自己现有的藏品与他人的藏品交换,以完善自身的收藏体系;⑥对于艺术家而言,其本人也会收藏自己创作的作品。鉴定是指对收集到的艺术藏品的年代、内容、风格流派、名称、真伪等进行识别与判定。特别是古代艺术文物,由于创作年代久远,损坏和腐蚀现象较为常见,有很多文字和图像已经模糊或残缺,需要采取一定的措施进行鉴定和识别,以便于研究和欣赏。整理则是指对艺术藏品进行编目、记录、分类与命名等工作,在此基础上展开对艺术作品的研究和社会宣传。修复是对由于自然侵蚀或人为因素损毁的艺术品采取科学的方法和先进的技术进行修整,力图恢复艺术品本来的样貌,包括清除污垢、补充残缺,但不等于随意改造。保管是对藏品进行保存和管理,对收藏空间的温度、光照进行控制,防止霉菌或虫害等自然因素以及盗窃、火灾等人为因素对藏品的损害。

人类进入文明社会后很长一段时间里,中外的宫廷皇室和教廷寺庙都是艺术品收藏的中心,封建统治者和教会的藏品不但数量惊人,并且在审美取向和艺术趣味上也引导着民间的收藏。但是,无论是传统的宫廷皇家收藏或是民间私人收藏,其收藏的本质都是私密的、封闭的。由于艺术藏品被视为是一种权力和地位的象征,也被看作是私有财产的一部分,因此基本都是被"秘藏"的,仅在少数皇室贵族或特权阶层内部小规模地展示或鉴赏。古代封闭的艺术收藏使得普通民众长期无

法接触到历世的艺术珍品,也导致了艺术传播的封闭模式,尽管历代皇室或贵族都有着丰富的藏品积累,却不能使其在更广范围内传播并发挥影响:"以前我国历代珍贵的作品,大都存在帝王的家里,不独世界的人士不能得到鉴赏的机会,就是我们本国人也很难经眼,所以世界的人们除了历史告诉他们中国有着这么一种伟大的艺术品外,他们还不明白究竟怎么样。"①直到近现代博物馆、美术馆等开放性收藏机构的出现,才使得艺术收藏的性质发生根本性转变——艺术藏品由私有转向公有,艺术传播的受众群体也得以极大拓展,由部分贵族精英阶层的藏宝和个人鉴赏转为对所有普通社会公众开放。

2. 全球中国藏品丰富的博物馆(见附录C)

对博物馆而言,藏品是其建立的物质基础。"艺术博物馆的首要任务是从大量的艺术作品中选出有美学价值或有重大历史意义的作品来,剔除二流艺术品或毫无价值的作品。"②而对于艺术藏品相对丰富的博物馆来说,通过藏品的陈列展示向社会公众传播藏品所承载的文化艺术信息是其对外开放的主要目的。1974年6月,在丹麦哥本哈根举行的第11届国际博物馆协会(ICOM)代表大会上通过的《国际博物馆协会章程》首次从概念上明确了博物馆的"传播"功能,尽管此后国际博协根据社会和博物馆的发展多次讨论并修订对博物馆的定义,但"传播"始终是博物馆一项不可或缺的职能——"博物馆是一个为社会及其发展服务的、向公众开放的非营利性常设机构,为教育、研究、欣赏的目的征集、保护、研究、传播并展出人类及人类环境的物质及非物质遗产"③。

作为一种特殊的文化艺术信息传播媒介,博物馆区别于报社、出版社、电视台及网络等现代大众传媒,博物馆是通过藏品来记录人类历史记忆的场所,它更加注重受众与艺术藏品直接面对面的实物传播方式,使观众能亲眼看见人类文化艺术发展的物证。博物馆的"传播目的不是为了大众的一次性消费而是为了大众的永

① 姜丹书. 中国美术史[M]. 上海:商务印书馆,1917:序言.
② 阿诺德·豪泽尔. 艺术社会学[M]. 居延安,译. 学林出版社,1987:172.
③ 参见2007年《国际博物馆协会章程》对博物馆的最新定义,英文文本如下:A museum is a non-profit, permanent institution in the service of society and its development, open to the public, which acquires, conserves, researches, communicates and exhibits the tangible and intangible heritage of humanity and its environment for the purposes of education, study and enjoyment. 参见宋向光. 国际博协"博物馆"定义调整的解读[N]. 中国文物报,2009-03-20.

久性欣赏,是为了使藏品中的科学、文化价值和历史价值以及艺术价值在公众中得到广泛传播,他们所承载的意识形态功能没有大众传播中的信息那么鲜明,因而能超越本国本地区时空,在极其宽广的领域发挥作用"[1]。因此,在国家之间、民族之间全方位文化交流、沟通与传播的今天,没有一个国家的博物馆不注重争取更多、更广泛的海内外观众前来参观,因为只有拥有更多的国际观众,博物馆才能更好地发挥其文化传播的社会功用。就像日本著名博物馆学家鹤田总一郎指出的:"观众是博物馆的服务对象,我们应该像爱护珍贵的文物一样来爱护和对待观众。"[2]

海内外中国艺术藏品丰富的博物馆为中国传统造型艺术的国际传播提供了重要的传播平台。我们还可从以下一些极有说服力的统计数据中得到印证:全球最负盛名的三大博物馆——法国巴黎卢浮宫(其中国艺术品藏于吉美博物馆)、英国大英博物馆和美国纽约大都会博物馆均藏有数量可观的中国传统造型艺术品。据英国《艺术新闻》(The Art Newspaper)2014年3月公布的"2013年博物馆展览参观人数"(Visitor Figures 2013: Exhibition & Museum Attendance Survey)全球前一百位榜单中,2013年卢浮宫凭借933万人次的参观者高居首位,大英博物馆和大都会博物馆分别以670万人次和623万人次位列第二、三位。另外,在该榜单中,中国传统造型艺术藏品丰富的台北故宫博物院以450万参观人次位列全球第七,英国维多利亚与艾伯特博物馆以329万人次列第十一位,上海博物馆以195万人次列第二十三位,而日本东京国立博物馆、美国波士顿美术馆、中国美术馆和北京尤伦斯当代艺术中心也都在榜单之列。[3] 2014年1月15日英国《卫报》公布了更为详细的数据:2013年大英博物馆全年观众总数达670万人次,是大英博物馆有史以来的最高峰,超越了此前2008年的纪录590万人次,参观人数最多时每天达3.38万人次。而据卢浮宫的观众统计数据显示,2004年卢浮宫接待观众的数量就已达到670万人次,2012年卢浮宫观众创历史新高达975万人次,其中,30%为法国本土游客,70%为法国以外各国的游客,人数最多的是美国人。

[1] 于萍.试论博物馆传播理念的更新[J].中国博物馆,2003(4):13-16.
[2] 鹤田总一郎.博物馆是人和物的结合[J].华惠伦,等整理.中国博物馆,1986(3):38-42.
[3] 北京故宫博物院(紫禁城)和法国历史博物馆(凡尔赛宫)等博物馆在性质上被视为非以博物馆展示教育功能为主的旅游景点,故未收录入榜单。参见 Visitor Figures 2013: Exhibition & Museum Attendance Survey. The Art Newspaper,2014,23(256).

第一,国内博物馆的中国艺术品收藏。

中国现代意义的博物馆肇始于19世纪末,最初是西方传教士引入国内,而第一个由中国人创办的现代博物馆是在1905年由著名实业家张謇创办的南通博物苑。时至今日,现代博物馆在中国的发展不过百余年。21世纪以来,中国的博物馆发展迎来新的高峰,各地博物馆的数量剧增,且许多博物馆都重建旧馆、增建新馆,藏品也得以不断丰富,陈列展览的方式不断更新,与国际的交流更加广泛,从而吸引了越来越多的海内外大众走进博物馆,去感受文化艺术的气息并接受历史人文知识的教诲。可以断言,博物馆作为一种文化机构,能够为中国与世界其他国家和民族的观众架构起文化交流与沟通的桥梁,特别是2008年国内各大博物馆陆续免费对外开放后[①],中国的博物馆每年接待的海内外观众数量随即大幅增长,其传播文化艺术的功能也被空前放大,有利于进一步增强中国传统造型艺术的海外推广力度。据中国国家文物局统计,截至2013年年底,全国共有4 165家博物馆,2 780家博物馆实现免费开放,占博物馆总数的80%,所有博物馆全年共接待观众数量超过6亿人次。[②]

关于博物馆类型的划分,有着多种标准,不同的国家分类方式也不同。如西方博物馆分类主要是参考《不列颠百科全书》中按陈列展品内容不同将博物馆分为艺术博物馆、历史博物馆、科技博物馆和特殊博物馆四类;而《苏联大百科全书》将博物馆分为历史类博物馆、自然科学博物馆、文学艺术博物馆、纪念博物馆、技术博物馆和综合博物馆;日本博物馆的分类为综合博物馆、人文科学博物馆和自然科学博物馆。现阶段,中国在参照国际使用的博物馆分类基础上结合本国的实际情况,将中国博物馆划分为文化艺术类、社会历史类、综合类和自然科学类四种类型。[③] 总体来说,中国传统造型艺术藏品丰富并且可以发挥艺术传播功能的国内博物馆主要包含在前三种类型中:

一是文化艺术类博物馆(或称美术馆、艺术馆)。艺术类博物馆是专门收藏和

① 2008年1月23日,中宣部、财政部、文化部、国家文物局联合下发《关于全国博物馆、纪念馆免费开放的通知》,要求全国各级文化文物部门归口管理的公共博物馆、纪念馆及全国爱国主义教育示范基地将分步骤全部实行免费开放。
② 李韵. 我国博物馆数量达4 165家[N]. 光明日报,2014-05-19(2).
③ 黎先耀,张秋英. 世界博物馆类型综述[J]. 中国博物馆,1985(4):17-21.

展示古今艺术品的文化机构,藏品以造型艺术为主,如北京故宫博物院、台北故宫博物院、中国美术馆、中国工艺美术馆、中国国家画院美术馆、上海美术馆、北京石刻艺术博物馆、北京艺术博物馆等。拿北京故宫博物院来说,它已经成为中国传统造型艺术对外传播不可或缺的重要窗口和备受海内外观众瞩目的文化艺术殿堂。据统计,北京故宫接待的海内外观众人数已经从 2002 年的 713 万人次升至 2012 年的 1 530 万人次,每年以百分之十的速度增长,2012 年 10 月 2 日更创下 18.2 万人次的单日历史新高。故宫不但将历代帝王珍藏并曾经把玩的皇家艺术珍品和明清的皇家宫殿苑圃呈现在普通中国民众面前,而且还多次跨出国门面向世界的观众展示并宣扬中国优秀的传统文化遗产,"故宫既是北京的,也是全国的,还是世界的;故宫既是过去的,也是今天的,还是未来的"①。二是社会历史类博物馆。历史博物馆是指以搜集、研究并陈列展示全国的、地方的或特定范围的历史文物资料的收藏机构,如中国国家博物馆(原中国历史博物馆与原中国革命博物馆合并)、陕西省历史博物馆。另外,还有许多地方性历史博物馆是直接建立在当地考古发掘的文化遗址基础之上的,如秦始皇帝陵博物院(秦始皇兵马俑博物馆)、北京定陵博物馆、广汉三星堆博物馆、长沙马王堆博物馆等;也有历史博物馆藏的艺术品与地方的传统艺术特色有关,如景德镇陶瓷历史博物馆。三是综合类博物馆,其藏品跨越古今不同时代、各种门类,是集自然、历史、艺术、民俗、科技等各领域的藏品于一体进行对外展示与传播的博物馆,如首都博物馆、南京博物院、上海博物馆、辽宁省博物馆等。

第二,欧美博物馆的中国艺术品收藏。

西方国家的博物馆收藏滥觞于古希腊神庙中收藏并陈列献给诸神的奇珍异宝,博物馆"museum"一词即源于希腊语的缪斯神庙"museion"。直到近代资产阶级革命后,西方现代意义的博物馆才真正发展起来。

文艺复兴晚期开始,欧洲王室贵族和富商学者们生活的重要内容之一就是收藏各种珍稀物品,特别是收藏世界各国的艺术品。16 世纪之前,欧洲人很少能够获得中国的艺术品,16 世纪新航路开辟后的两百多年里,葡萄牙、荷兰、英国相继与中国通商,"中国这些奢侈品(特别是瓷器为代表的外销艺术品)对世界上大多数国家

① 王兴斌. 故宫是博物馆不应是公园[N]. 中国青年报,2014-04-18(5).

而言,都是高度文明的产物,而先进、稀罕物品,本身具有自动外出与传播的能力"①。于是,欧洲各国皇室大臣、社会名流、贵族学者竞相购藏远东运回的瓷器、丝绸、漆家具、壁纸、茶叶等"中国奢侈品",他们以拥有中国物品为傲,将其视为至宝,并在自己的宫殿或住所内建设中国厅、瓷器厅或瓷器陈列室专门用来摆放并展示中国艺术品,这也成为欧洲上流社会中流行的一种时尚。从法国国王路易十四(Louis XIV,1638—1715)在巴黎凡尔赛宫为情妇蒙特斯潘(Marquise of Montespan,1640—1707)建造的"中国瓷宫"(即大特里亚农瓷宫,Grand Trianon)到选帝侯弗雷德里克三世(Frederick Ⅲ,1657—1713)在柏林的避暑行宫夏洛特堡宫(Schloss Charlottenburg)中的瓷器陈列室,从华瓷的狂热爱好者波兰王奥古斯特二世(August Ⅱ Fryderyk Moncny,1670—1733)在德累斯顿建造的茨温格宫再到英国女王玛丽二世(Mary Ⅱ,1662—1694)生前居住的伦敦汉姆普顿宫,"中国热"席卷欧洲之时,几乎各国统治者和贵族学者们的宫殿住所中都有大量的中国艺术品特别是青花瓷藏品(如图4.10,图4.11)。他们收藏的目的除了兴趣爱好和猎奇,更多是出于提升政治威望和社会声誉的考虑,中国艺术藏品在当时被认为是高贵身份地位的象征物。

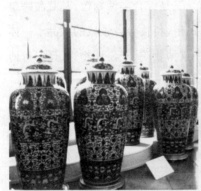
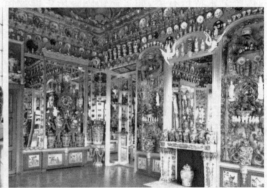

图4.10　茨温格宫的"近卫花瓶"②　　图4.11　夏洛特堡宫的中国瓷器陈列室③

① 程庸.国风西行:中国艺术品影响欧洲三百年[M].上海:上海人民出版社,2009:13.
② "近卫花瓶"是奥古斯特二世"文化外交"的重要见证物:1717年,奥古斯特曾用600名全副武装的萨克森骑兵,换取了普鲁士国王腓特烈·威廉一世(Friedrich Wilhelm Ⅰ,1688—1740)收藏的一百多件康熙青花瓷器,这些瓷器被世人称作"近卫花瓶"(或"龙骑兵瓶组"),至今仍被陈列在德累斯顿茨温格宫博物馆内.
③ 飞石.千瓷竞妍 满室生辉:柏林夏洛特堡宫中国古瓷陈列室印象[N].人民日报海外版,2001-10-08(8).

18世纪后,欧洲各国皇室贵族的私人收藏开始逐渐向部分特权阶层和学者、艺术家、学生开放,英国大英博物馆作为最早向公众开放的现代博物馆,首次建成对外开放的时间为1759年。1789年法国大革命推翻了波旁王朝的统治,法国卢浮宫内的皇家收藏转归国家所有,1793年卢浮宫也改为公共博物馆正式向公众开放。此后,大批公共博物馆陆续在欧洲乃至世界范围内建成。事实上,自西方现代博物馆兴起,艺术类博物馆"无论在数量上,还是在规模上,都在整个西方博物馆领域中占据着重要地位。有不少研究早期博物馆历史的学者甚至认为,早期的博物馆主要就是艺术类的博物馆"[1]。而从西方艺术博物馆的馆藏特色来看,其艺术藏品不仅局限于本国的艺术作品,还汇集了世界各地的艺术珍品,当然也包括相当数量的中国传统造型艺术品。除了上述的皇室收藏转为的公共艺术博物馆中藏有许多17、18世纪的中国外销艺术品外,欧洲很多其他艺术博物馆里都藏有中国的陶瓷器、书画、青铜器、玉器和漆器等各类造型艺术品。随着这些博物馆中国艺术藏品数量的增加和种类的丰富,博物馆开始设立"东方馆""亚洲馆"或"中国馆"等分馆专门陈列展览亚洲艺术和中国艺术。譬如,大英博物馆馆内就包括美洲馆、古埃及馆、古希腊和罗马馆、亚洲馆、中东馆、主题馆、欧洲馆、非洲馆及流动展览馆几大分馆,其中主层的亚洲馆展出的就是中国、朝鲜及南亚、东南亚的藏品,并且,亚洲馆内还设有中国陶瓷器和玉器的专题陈列。大英博物馆的研究员崔吉淑曾评价:"对于大英博物馆,我更愿意将它比作世界的盒子,世界上的每一种文化,都在这里展示。但是没有其他的地方,像中国瓷器一样,抓住了全世界的想象力。"[2]另外,还有一些国家建立了专门收藏、研究、展示与传播亚洲艺术的"亚洲艺术博物馆"或"东亚艺术博物馆",比如法国的巴黎吉美博物馆(又名国立吉美亚洲艺术博物馆)、德国柏林东亚艺术博物馆和科隆东亚艺术博物馆,其馆藏的主要品类即中国的艺术品。

藏品的积聚是一座博物馆产生的前提和基础,而藏品的不断增加和完善则是博物馆发展的推动力。1840年鸦片战争以后,欧洲各国的艺术博物馆、美术馆、图书馆等收藏机构积极搜罗中国历代的造型艺术珍品,以丰富自己的藏品架和展示

[1] 杨玲,潘守永.当代西方博物馆发展态势研究[M].北京:学苑出版社,2005:41.
[2] 据央视纪录片《china·瓷》。

柜。除了依靠战争抢夺的"战利品",各大博物馆还不断派遣代表、考察团及探险队到中国低价收购或通过盗窃文化遗址、与中国古董商勾结走私等不正当途径大肆劫掠中国的艺术品。譬如,法国枫丹白露宫就收藏了大量英法联军从圆明园劫掠的艺术珍宝(如图4.12,图4.13);大英博物馆则藏有斯坦因盗走的敦煌绢画和文书;法国吉美博物馆收藏了伯希和在敦煌和新疆等地盗取的绢画、雕刻、青铜器和玉器等,而伯希和带回的敦煌文书均存于法国国家图书馆;德国柏林印度艺术博物馆藏有格伦威尔德等人从新疆克孜尔、柏孜克里克千佛洞盗运回去的壁画、雕塑及文书;而柏林东亚艺术博物馆的不少藏品也是其第一任馆长库墨尔20世纪初在中国古董文物市场低价收购的。

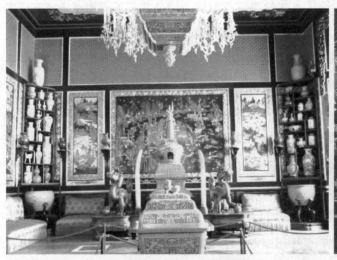

图4.12 法国枫丹白露宫中国馆内部中国藏品①

图4.13 镇馆之宝青铜鎏金佛塔②

作为新兴的国家,美国的博物馆在建立初期也是参照欧洲模式的,致力于搜集、收藏、研究并展示和传播世界各国的艺术精品。就像美国学者南希·艾因瑞恩胡弗(Nancy Einreinhofer)所说:"艺术博物馆在美国不但代表着美国这一伟大国家

① 枫丹白露宫兴建的原因是1860年英法联军劫毁圆明园后,侵华法军司令孟托邦将从圆明园劫掠的所谓战利品敬献给法国国王拿破仑三世及欧也妮皇后而专门建立的。这一点枫丹白露宫中国馆的入馆中文介绍亦可证实:"中国馆坐落于欧也妮皇后沙龙,以便放置皇后私人的远东收藏品。这些文物中,有些是1860年英法联军于圆明园的取得物品。"参见 枫丹白露的中国馆[EB/OL].(2014-07-25)[2014-10-10]. http://blog.sina.com.cn/s/blog_94b414920102uy8f.html.

② 李嗣苿.其事当为 其路且长:关于圆明园文物的追索[N].人民日报,2012-06-24(4).

的财富和国家保存文化的信念,而且是美国民主胜利的象征,因为它坚持向所有人开放,它所收藏的珍宝是为了全体人民的利益。"①正是基于这点,19世纪末20世纪初期美国的各大博物馆也开始大规模搜罗古代的中国传统造型艺术珍品。特别是20世纪上半叶,当中国、日本和欧洲都疲于应付战争的时候,美国却在加紧丰富其博物馆藏。这一时期中国人走私的艺术文物多数都被美国的博物馆机构及古董商、财阀等私人藏家所收购。现今美国博物馆中的中国艺术藏品丝毫不逊色于欧洲的博物馆收藏。美国收藏中国艺术品较丰的博物馆主要包括纽约大都会博物馆、波士顿美术馆、弗利尔美术馆、纳尔逊-阿特金斯艺术博物馆、旧金山亚洲艺术博物馆、宾夕法尼亚大学考古和人类学博物馆、哈佛大学艺术博物馆等,这些博物馆收藏的中国传统造型艺术不但数量惊人,品类齐全,且各自都有其馆藏的侧重和特色,包括许多稀世的孤品、珍品。拿中国传统绘画藏品来讲,美国博物馆收藏的中国古代绘画精品颇多,大都会博物馆藏的唐代韩干的《照夜白图》和五代董源的《溪岸图》、波士顿美术馆藏的唐代阎立本的《历代帝王图》和宋徽宗赵佶的《摹张萱捣练图》《五色鹦鹉图》、弗利尔美术馆藏东晋顾恺之的《洛神赋图》以及纳尔逊-阿特金斯艺术博物馆藏北宋李成《晴峦萧寺图》和南宋马远、夏圭的真迹等,这些画作均为中国绘画艺术史上的代表杰作。上海博物馆曾在2012年与美国大都会博物馆、波士顿美术馆、纳尔逊-阿特金斯博物馆及克利夫兰美术馆联合举办过一次主题为"翰墨荟萃——美国藏中国古代绘画珍品展"的画展,共展出了60件宋元绘画作品,在国内引发了强烈反响。尽管这些流失海外的"国宝"可能无法真正回到祖国,但作为中国传统造型艺术的典范之作被收藏和陈列在美国的博物馆中,面向世界的观众展示和传播,也不失为是推广中华文化艺术的一种路径。

第三,日本博物馆的中国艺术品收藏。

同欧洲一样,日本博物馆的中国艺术藏品主要也来自封建君主的皇家旧藏和近现代以来通过战争、盗窃、走私等不正当途径攫取。所不同的是,日本与中国的文化艺术交往和商业贸易的历史要更加悠久,更加频繁,日本的传统书画、雕塑、工艺、建筑、园林等各门类艺术都是在学习和模仿中国传统造型艺术的基础上发展起

① EINREINHOFER N. The American Art Museum. London & Washington: Leicester University Press,1997:19.

来的。因此,历代的日本皇室贵族、佛教僧侣、文人学者和艺术家们都乐于收藏中国的艺术品。比如,日本奈良时代的圣武天皇和他的光明皇后生前所收藏的中国唐朝遗物至今仍藏在东大寺的仓库正仓院内。这些唐朝艺术品及其他物品大部分都是由日本来华的遣唐使和留学生带回国的,包括绘画、铜镜、武器、乐器、佛具、法器、文房四宝、服饰品、餐具、玩具、图书、药品、香料、漆器、陶器、染织品等。

除了古代通过文化交流、外交馈赠、贸易等输入日本的艺术品以外,目前日本的公私立博物馆中所收藏的中国古代造型艺术品中绝大多数是依靠战争掠夺获得的。日本开始掠夺中国的国宝可以追溯到明代的"倭寇",而日本真正开始较大规模掠夺中国各类文物是在近代八国联军侵华时期,而上世纪三四十年代的侵华战争,堪称中国文物艺术品的最大浩劫。中国著名文物保护专家谢辰生就谈及"在抗日战争打响之前,日本人就派遣了各种探险队,到处搜集中国文物,比如天龙山佛像的头部就被日本人敲走"[1]。1945年抗日战争结束后,中国政府统计战争期间被日本掠夺的文化财产共1 879箱计360万件,破坏的文化遗迹达741处,而流失到日本民间的文物更是无法估算。[2] 时至今日,有学者甚至发出"要研究中国历史,那请到日本去"的口号,这是因为在日本全国各地的公立和私立博物馆中均藏有大量中国书画、篆刻、雕塑、工艺等各类造型艺术品,如公立性质的东京国立博物馆、大阪市立美术馆、京都国立博物馆、大阪市立东洋陶瓷美术馆以及私立的博物馆如京都泉屋博物馆、东京书道博物馆、京都藤井有邻馆等。

二、私人的收藏

据相关统计部门的估计,目前世界上47个国家民间私人收藏的中国文物艺术品的数量要超出这些国家博物馆藏品总数的数十倍,远超1 000万件。并且,伴随着中国艺术市场的勃兴,海外私人藏家除了收藏中国古代文物,也开始关注中国现当代艺术精品。一些国外著名的收藏家、收藏团体或私人艺术基金等民间资本已经通过画廊、拍卖行以及艺博会购买并收藏了一定数量的中国当代艺术先锋的最新作品。

[1] 中国文物流失日本知多少[J].东方收藏,2011(6):101.
[2] 王在水.日本:掠夺中国国宝最多的国家[J].科学大观园,2007(7):68.

国外私人藏家收藏中国传统造型艺术品的目的和动机不尽相同，大致分为兴趣型、投机型或二者皆有。一方面，对于外国收藏者个人而言，其收藏中国艺术品的动机更多是出于自己的兴趣爱好或审美需要。兴趣是收藏者选择藏品的重要衡量标准，个人的艺术审美趣味决定了收藏者的收藏内容。比如，英国伦敦诺丁山艺术中心的一位瓷器店主谈及自己收藏中国瓷器的缘由："我总是对中国艺术、中国瓷器充满了兴趣，中国瓷器的那种美丽，那种完美地绘制所具有的装饰、颜色，真的很奇妙。"[1]当然，有的收藏者的审美趣味可能是稳定不变的，有的收藏者的兴趣也可能会随着收藏经验的积累而发生转变。而对于那些对中国艺术并不十分了解的收藏人士来说，他们也有可能是跟随收藏的潮流而对中国艺术品产生兴趣。

另一方面，在国际艺术品市场空前活跃的今天，对收藏家个人或民间收藏团体来说，收藏中国的造型艺术品也是一种经济积累、资本保值增值的投资手段。中国传统造型艺术品特别是一些稀缺精品的不可再生性可以带来巨额利润，促使国外收藏者将收藏中国艺术品视为一种期待回报的经济投资。除了等待转手倒卖的暂时收藏外，收藏家一般不急于将自己的艺术藏品再次推向市场，而是将其作为保值增值的资产储藏起来，并希冀艺术品随着时间的流逝而升值。比如前文提及比利时的尤伦斯夫妇（Guy & Myriam Ullens），他们在2002年4月北京的一场拍卖会上以创纪录的2 530万元人民币成交价竞得了宋徽宗赵佶存世的代表作《写生珍禽图》，并引发了极大的社会反响。此后七年该画作一直由尤伦斯夫妇收藏，直至2009年5月，北京保利的海外回流书画专场中推出18幅尤伦斯夫妇所珍藏的中国历代书画作品，其中就包括《写生珍禽图》，此幅作品最终成交价高达6 171.2万元人民币。尤伦斯夫妇谈及出售这批中国书画藏品的目的："这些藏品的出售将为未来尤伦斯基金会的艺术收藏及尤伦斯当代艺术中心的发展提供资金支持，并将这些藏品归还给中国人民。"[2]通常来说，投机型收藏家一般都有着较为明确的投资目的、清醒的收藏计划和方向，着眼于艺术品的升值潜力。他们中的多数都对中国艺术有一定的认识，侧重于对中国历史、审美的研究，对所要收藏的艺术品具有较强的鉴赏能力。英国诺丁山波多贝罗大街上一家古董店的店主兼收藏家阿德莱德就

[1] 据央视纪录片《china·瓷》。
[2] 丁肇文. 宋徽宗《写生珍禽图》再现京城[N]. 北京晚报，2009-05-25.

是一个典型,他不但通晓中国历史,并且对中国瓷器、青铜器、玉器等各类艺术均有较为专业的鉴赏能力,阿德莱德本人甚至还在伦敦一所大学兼任东方美学史的客座教授。在他的中国藏品中,仅汉代文物就高达2 000多件。在他看来,中国汉朝无论在经济、艺术或文化上,在当时都具有世界领先地位:"西汉时期的中国人,占有全球财富的26%,直至今日,中国历朝历代都没有刷新过这一纪录!正基于这一点,我认为汉朝人的手工艺制品同样处于巅峰时期,这也就是我喜欢收藏汉代文物的基本原因。"①

艺术收藏者的喜好和投资方向决定着他们的收藏范围。国外的私人收藏者收藏中国传统造型艺术品的范围可以分为三种:一是专藏,即专门收藏某个时代或专门收藏某种门类的艺术品,如只收藏中国书法、明清瓷器、汉代文物或当代水墨画,尽管收藏范围相对较小,但这类艺术藏家的藏品却能达到小而精、小而全的效果。二是兼收,即同时收藏几个时代的不同门类的艺术品,如既收藏雕塑,也收藏书画。三是全收,即对所有具备一定收藏价值的中国传统造型艺术品都会加以收藏。通常情况下,海外民间收藏均属于前两种,全收的情况几乎没有。②

专藏的典型代表要数近年活跃于国际拍卖市场的"玫茵堂藏品"。玫茵堂(The Hall Among Rose Beds)是瑞士收藏家斯蒂芬·裕利(Stephen Zuellig)和吉尔伯特·裕利(Gilbert Zuellig)兄弟在知名古董商人桂斯·埃斯肯纳茨(Giuseppe Eskenazi)和仇炎之的共同协助下创立的。玫茵堂的中国藏品是经历半个世纪的长期积累而形成的,尤以藏历代陶瓷器精品为收藏界所熟知。目前玫茵堂收藏的中国瓷器精品囊括了新石器时代到历朝瓷器中最上乘珍品,它的中国瓷器藏品是公认的西方私人收藏中顶级的,其来源多为20世纪初期的欧洲老藏家,以明清官窑御制瓷器而闻名于世。实际上,欧洲的许多私人藏家及家族收藏都热衷于收集中国的陶瓷器特别是明清外销瓷,这当然与欧洲传统的"中国热"不无关系。此外,外国收藏家中也有对中国当代艺术有着独特偏好的,比利时的尤伦斯夫妇、瑞士的乌利·希克(Uli Sigg)和印尼华裔余德耀(Budi Tek)等国际知名艺术收藏家近年来主

① 吴树.中国古董造就的英国绅士[EB/OL].(2010-12-24)[2014-10-10].http://mengmiancike.blog.sohu.com/164892873.html.
② 章利国.艺术市场学[M].杭州:中国美术学院出版社,2003:61.

要就致力于收藏中国的当代艺术作品。而一些旅居海外的华人华裔藏家则专门致力于传统书画作品的收藏,如王方宇、翁万戈、王季迁、张充和、王南屏、林秀槐、叶恭绰、叶公超、杨致远等。

兼收的海外顶级藏家首推英国古董商乔瑟普·埃斯肯纳茨,多年来他一直致力于收藏中国各类文物艺术品,其收藏范围并不限于某一门类的中国传统造型艺术品,除了陶瓷器,玉器、青铜器、金银器等也属于埃斯肯纳茨的收藏之列,其个人收藏的中国古代艺术品无论是从质量还是数量上都堪称西方乃至世界私人收藏中顶级的,包括他花费巨额购得的鬼谷子下山青花罐和乾隆御制水牛玉雕等。另外,原纽约苏富比拍卖公司中国瓷器部的资深专家蓝理捷(James J. Lally)、纽约知名艺术收藏家安思远(Robert Hatfield Ellworth)、法籍华裔古董商卢芹斋(C. T. Loo)的接班人纽约古董商弗兰克·凯洛(Frank Caro)、比利时的"青铜女王"吉赛尔·克罗斯(Gisèle Croës)、伦敦老牌家族古董店主马钱特父子(Richard & Stuart Marchant)、布鲁特父子(Bluett & Sons)、斯宾克父子(Spink & Son)以及约翰·司帕克斯(John Sparks)等等,都是当前活跃于国际市场的顶级中国艺术品收藏家。他们往往还兼有艺术鉴定师、古董商、艺术经纪人、实业家、银行家等多重身份,他们不但对中国的陶瓷、玉器、青铜器、金银器、书画、家具等各种艺术品研究颇深,且拥有大量的财富,各自或创办或继承有自己的艺术品公司、古董店、画廊以及其他私人企业,并与世界各大著名的博物馆、美术馆联系密切,甚至拥有私人的艺术博物馆或展馆,为海内外业界所熟知。

事实上,私人收藏家在很多时候都离不开与公共艺术博物馆之间的合作和联系。一方面,他们在购买收藏品时,对于藏品真伪的认证和鉴定就需要政府官方收藏机构的协助和支持;另一方面,艺术博物馆、美术馆等收藏机构也需要私人收藏家提供或捐献其个人的艺术藏品,以丰富馆藏。西方国家的很多艺术博物馆都是依赖私人的捐赠、遗赠或低价转让才得以建立和发展起来的。对收藏家个人来说,将自己的藏品捐赠给艺术博物馆是一项投入巨大而影响持久的公益慈善事业。以美国博物馆收藏的中国历代书画作品为例,绝大部分藏品都源自私人的收藏。弗利尔美术馆的创立者查尔斯·朗·弗利尔(Charles Lang Freer)是美国较早涉足收藏中国艺术品的收藏家,弗利尔生前曾多次到中国购买大量珍贵的艺术品,他去世后将自己的全部私人藏品捐献给公众。弗利尔美术馆是在他去世后不久于1923年

正式对外开放,该馆不但是美国第一座由私人捐赠的亚洲艺术博物馆,而且馆藏的中国书画作品也是全美最多的,达1 200余幅。美国首屈一指的私立博物馆——纽约大都会艺术博物馆的中国书画藏品基本来自私人藏家的捐赠和转让,美国著名收藏家顾洛阜(John M. Crawford)晚年就将自己所藏的宋、元、明、清历代中国书画珍品捐赠给了大都会博物馆,顾氏的藏品成为大都会博物馆的重要收藏,该馆亚洲部的主持人方闻在1992年曾编写过一部名为《超越再现:8—14世纪中国书画》(*Beyond Representation*: *Chinese Painting and Calligraphy 8th - 14th Century*)的中国书画专著,其插图部分包括近40幅顾氏藏品。旅居纽约的中国画家兼收藏家王季迁的转让和捐赠也是大都会博物馆中国书画藏品的重要来源。王季迁在美国曾以买卖中国古画为生,他最大的主顾便是纽约大都会博物馆,由他转让给大都会博物馆的书画包括董源的《溪岸图》、李公麟的《孝经图》、李唐的《晋文公复国图》等稀世珍品。此外,大都会收藏的马麟《兰花图》、钱选《梨花图》、吴镇《虬松图》等中国画藏品是通过美国的财政部前部长兼银行家、政治家道格拉斯·迪隆(Douglas Dillon)创立的迪隆基金购买获得。方闻还在迪隆基金的支持下主持修建了道格拉斯·迪隆画廊,从而为大都会的中国书画藏品创造了更好的展览条件。而波士顿美术馆的"镇馆之宝"——宋徽宗《摹张萱捣练图》《五百罗汉图》等中国古画藏品则是收藏家丹曼·罗斯(Denman Waldo Ross)的捐赠品,罗斯曾长期任职波士顿美术馆的理事,他捐给波士顿美术馆的艺术品总数超过11 000件,而他还向哈佛大学福格艺术博物馆也捐赠了超1 500件艺术品。普林斯顿大学美术馆的中国书画收藏在全美的博物馆藏中也有一定的知名度,这些藏品是1973年阿瑟·赛克勒的捐赠和1984年约翰·艾略特(John Elloitt)家族的捐赠,尽管这所大学博物馆的规模并不大,但其拥有的中国书画精品甚至可与弗利尔美术馆及大都会博物馆比肩。譬如,普林斯顿大学美术馆藏的艾略特家族旧藏就包括黄庭坚《赠张大同卷跋尾》、米芾《留简帖》《岁丰帖》《逃暑帖》、赵孟頫《湖州妙严寺记》、唐寅《落花诗册》、王守仁《寄侄郑邦瑞三札》等书法珍品和南宋《仿范宽山水》、赵孟頫《谢幼舆丘壑图》等古代名画。①

① 邵彦. 美国博物馆藏中国古画概述[N]. 东方早报,2012-10-29.

第四节 教育路径

　　艺术教育不但是推动艺术传播的重要力量,也是一种重要的艺术传播路径。艺术教育在古代表现为一种口传心授的师徒教学模式,无论是民间工艺的传承还是文人书画的发展都离不开这种古老的传授方法。外国人来华拜师学习中国传统造型艺术的创制技法以及中国人去往国外传授技艺的现象自古即有。现代艺术院校产生后,较之传统师徒相授的形式其影响力和艺术传播的范围更为广泛。现阶段海内外学校或培训机构的艺术教育已经成为培养外国的中国艺术爱好者、创作者和研究者最重要的路径之一。目前,中国政府正致力于建立更大规模的对外艺术教育工程,以培养更多了解和热爱中国传统造型艺术的外国年轻群体。一方面,伴随着中国高等教育的国际化进程,来华的外国留学生人数激增。书法课作为来华留学生的选修课或文化拓展课程被引入对外汉语教学当中,同时,越来越多的中国艺术院校或综合性大学的艺术专业也开始面向海外招生,外国学生可以通过申请或选拔性考试进入这些艺术院校直接学习各种中国传统造型艺术的创作技法和艺术理论知识。来华留学生学成归国后,可能还会继续向本国大众传授中国传统造型艺术的相关知识,从而成为中国文化艺术国际传播的桥梁。另一方面,在海外开展的中国艺术教育,可以充分利用海外的孔子学院、中国文化中心以及外国高校的艺术史、汉学等科系,开设书法、国画、刺绣、剪纸、年画等中国传统造型艺术的创作实践与理论研究课程。并且,一些当代著名的中国书画家、工艺美术大师、艺术理论家、艺术史学家也会到国外开展短期的培训班授课,开设主题讲座或参加国际学术研讨会,举办艺术展览等教育交流活动,向海外推广中华文化艺术。

一、来华留学教育

　　从20世纪中叶开始,发展海外留学生教育逐渐受到世界各国特别是欧美发达国家的重视。90年代以来,伴随着全球化进程的演进,国家间的联系更加紧密,留学生教育日益成为各国文化、政治和经济交往的重要环节。越来越多的国家和地区向域外开放本国的高等教育市场,不断加强与其他国家的交流与合作,以促进本国高等教育迈向国际化,争取更多更高层次的海外留学生,从而扩大国家的文化影

响力并提升软实力。由此带来全球学生流动的频度和广度也呈现加速上升的趋势,至21世纪,几乎世界上所有重要的国家都被卷入了迅速发展起来的国际留学生市场。根据世界经济合作与发展组织(OECD)2014年公布的信息,全球出国留学的国际学生总数从2000年的207万人上升至2011年的427万人,21世纪以来人数翻了一倍多。① 2003年英国议会发布的"2020愿景"声称全球留学生规模到2020年将增加到580万人;而澳大利亚教育国际开发署(IDP Education)预测,到2025年全球留学生规模将达到720万②;美国著名教育学家菲利普·阿特巴赫(Philip G. Altbach)2004年发表的《跨国高等教育》一文中甚至认为2025年全世界国际学生流动会高达800万人。③这些研究表明,今后一段时间世界留学生的规模将继续扩大成为共识。

1. 来华留学生概况

作为世界上最大的几个发展中国家和经济发展速度最快的几个国家之一,中国重视拓展来华留学生的规模并提升来华留学生的层次,吸引和培养海外的留学生来华接受教育不仅是中国教育改革、外交战略和经济贸易的重要方面,更是传播中国的文化艺术与价值观念,获得国际认同的重要途径。正如蒋国华教授所说,来华留学生除了可以带来较好的经济效益外,还是国与国之间文化传播和政治联系的"红娘"或桥梁。④ 中国培养海外留学生的历史悠久,《后汉书·儒林列传上》载,东汉初年"匈奴亦遣子入学"。到了唐代,长安堪称世界文化艺术的中心,吸引着异域的目光,唐朝最高学府国子监是负责招收和培养海外留学生的教育机构,在对外教育与文化传播方面发挥着重要作用。唐太宗时期,国子监留学生教育达到鼎盛:"四夷若高丽、百济、新罗、高昌、吐蕃,相继遣子弟入学,遂至八千余人。"《新唐书》卷44《选举志上》)"(贞观二年)又于国学增筑学舍一千二百间。"(《旧唐书·卷一百八十九上·儒学上》)这些外国留学生学成归国后有效充当了传播唐文化和艺术的

① OECD in OECD Factbook 2014:Economic,Environmental and Social Statistics Chapter:How many students study abroad?[EB/OL].(2014-05-06)[2014-10-10]. http://www.oecd-ilibrary.org/docserver/download/3013081ec079.pdf?expires=1405751686&id=id&accname=guest&checksum=6610999BB4DC754162E55910FCF12844.
② 吕吉.国际留学生流动趋向及中国2020年展望[J].高教探索,2011(4):85-88.
③ ALTBACH P G. Higher Education Crosses Borders[J]. Change the Magazine of Higher Learning,2004,36(2):1-12.
④ 蒋国华,孙诚.来华留学教育:一个尚待重视和开发的产业[J].高等教育研究,1999(6):75-79.

使者,他们谙熟儒学经典,熟知唐朝律令、礼仪和风俗,并精通书画、建筑、工艺等各种造型艺术,唐文化艺术以留学生为传播中介迅速向域外辐射和扩散,对当时的亚洲乃至世界文明的发展产生了影响。但受交通技术等限制,那时来华留学的外国学生人数和他们回国后传播唐文化艺术的影响范围是无法与当代中国特别是20世纪90年代以来的来华留学生相比的。

新中国成立后,中国政府始终把接受和培养留学生看作我国对外文化交流的重要方面。1950年我国招收了第一批33名外国留学生,此后不断有留学生来华学习,从1950至1978年近三十年间,全国30余所院校累计培养了12 800余名留学生。① 中国政府明确规定:"接受和培养外国留学生,是我国应尽的一项国际主义义务,也是促进我国同各国间文化交流,增进我国同各国人民之间友谊的一项重要工作","双边互换留学生是进行文化交流,发展同各国人民友谊的一项重要工作,为第三世界培养一些干部也是我们应尽的国际主义义务"②。因此,这一时期的来华留学生教育更倾向于作为"尽国际主义义务"的政治外交手段,来华留学生基本是东欧社会主义同盟国和第三世界国家的外国学生,且几乎全部由我国政府提供奖学金。1978年全年来华留学的外国学生总数为1 236人,其中1 207人享受政府奖学金,仅29人为自费生。③ 十一届三中全会以后,中国留学生教育进入市场化发展的新时期,特别是1992年党的十四大进一步深化改革,扩大对外开放,使社会主义市场经济体制得以确立后,我国开始注重发展来华留学生教育所带来的经济效益,自费生逐渐成为来华留学生的主流。从1979到1999年的21年里,我国高校累计接受来自160多个国家的34.2万名留学生,其中绝大部分为自费生。④

21世纪之初,中国高等教育对外开放水平进一步提高,并放宽了高校招收留学生的自主权,高校成为来华留学教育的主体。⑤ 2001年,中国正式加入世贸组织

① 胡志平. 大力发展来华留学生教育提高我国高校国际交流水平[J]. 中国高教研究,2000(3):32-35.
② 李滔. 中华留学教育史录:1949年以后[M]. 北京:高等教育出版社,2000:311,822.
③ 于富增. 改革开放30年的来华留学生教育[M]. 北京:北京语言大学出版社,2009:284.
④ 教育部. 来华留学工作简介[EB/OL]. [2014-10-10]. http://www.moe.gov.cn/publicfiles/business/htmlfiles/moe/moe_279/200409/375.html.
⑤ 2000年1月,教育部、外交部和公安部联合发布《高等学校接受外国留学生管理规定》,明确高等学校招收外国留学生名额不受国家招生计划指标限制,可自行招收和录取校际交流的外国留学生和自费的外国留学生。

(WTO),留学生教育成为我国服务贸易出口的一项重要内容,改革开放以来中国经济持续增长、政治稳定、国际影响力增强等一系列因素促使来华留学生教育进入了蓬勃发展的新阶段。中国成为21世纪海外学子最理想的留学目的国之一,除2003年因"非典"出现负增长外,来华留学生人数一直保持稳步上升的态势(如图4.14)。据国家留学基金管理委员会(CAFSA)2014年公布的数据:2013年,来华留学生总人数及我国接收留学生的单位数均创新高,全国共接收了来自全球200个国家和地区共计35.6万名的外国留学生,分布在31个省、自治区和直辖市的746所高等学校、科研院所和其他教育教学机构中学习。① 这一数值较2000年的5.2万名留学生增长了近7倍,较1978年的1 236人更是激增287倍。

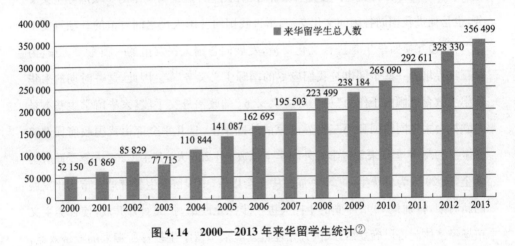

图4.14　2000—2013年来华留学生统计②

近期来华留学生和我国接收留学生高校的数量规模得以不断拓展离不开政府政策的支持。2010年7月,国务院审议通过的《国家中长期教育改革和发展规划纲要(2010—2020年)》鼓励高校扩大对外招生的规模,该规划第十六章明确提出要"扩大教育开放",通过加强国际交流与合作、提高我国教育国际化水平,扩大政府间学历学位互认,支持中外大学间的教师互派、学生互换、学分互认和学位互授联授,增加中国政府奖学金等手段,进一步扩大外国来华留学生的规模。③ 同年9月,教育部出台《留学中国计划》,确定今后十年来华留学事业的具体目标:到2020年,

① 教育部国际合作与交流司.2013来华留学生简明统计[M].北京:教育部国际合作与交流司,2013.
② 根据国家留学基金管理委员会统计。数据来源:http://www.moe.edu.cn
③ 国家中长期教育改革和发展规划纲要(2010—2020年)[N].人民日报,2010-07-30(13).

使我国成为亚洲最大的留学目的地国家,全年来华外国留学人员达到50万人次,其中接受高等学历教育的留学生达到15万人次。① 在我国政府出台政策扶持的同时,西方国家政府也实施了鼓励促进本国学生到中国留学的重大举措:2009年,美国总统奥巴马访华时提出美方将从2010至2014年累计向中国派遣10万名留学生,以增进两国民间文化交流和相互了解。2010年5月,中美签署《十万强计划》(100,000 Strong Initiative)双边协议,除了美国联邦政府出资的奖学金外,还有来自美国公司和私人基金会的奖学金将支持该计划的实现。据美国国际教育协会(Institute of International Education)和美国国务院共同发布的《门户开放2012》(Open Doors 2012)年度报告的统计数据,过去十年,赴华学习的美国留学生人数显著增长,从1999—2000学年的3 291人增至2010—2011学年的15 647人,增长了4倍,中国成为美国学生的第五大留学目的国。② 2013年,英国文化协会(British Council,英国驻中国总领事馆文化教育处)正式推出"Generation UK"项目,旨在提供更多奖学金支持并鼓励英国年轻学子来华学习,体验中华文化、加深对中国的认识。据统计,截至2011年共有3 500名英国学生在华学习,该项目计划从2013—2016年3年时间里,至少协助1.5万名英国学生来中国留学。

从客观条件上看,中国的经济水平提高及国际地位的攀升,我国政府的政策开放,加之一些外国政府机构也积极鼓励支持本国的学生来华留学,致使来华留学生的数量不断增加。但这些条件所起的只是外部催化的作用,越来越多的外国学生选择来华留学更深层的原因还在于——中华文明本身具有的无穷魅力吸引着他们。作为四大文明古国之一,中国拥有深厚的文化底蕴和别具一格的传统文化,中华文明有着五千年的悠久历史:从汉语言到唐诗、宋词、元曲及明清小说等古典文学,从中医、中华武术、太极拳再到中国画、书法、京剧、昆曲、古典园林、建筑、陶瓷、丝绸、剪纸、年画等艺术,所有这些中国的传统文化和艺术都对世界产生了极强的吸引力,许多外国学生之所以来中国留学就是因为对中国文化艺术产生了浓厚的兴趣。留学中国,学习古老而博大精深的中国汉语言文字、古典文学、中医学和中

① 中华人民共和国教育部. 关于印发《留学中国计划》的通知(教外来〔2010〕68号)[Z]. 2010-09-21.
② 孙端. 实现"十万强计划"的目标(上):对美国学生赴华参与教育活动的研究[J]. 世界教育信息,2013(9):17-24.

国的传统艺术成为当下的一种时尚。

2. 对外汉语教学对书法艺术的传播

按照国家留学基金管理委员会的统计,来华留学生被归入15个专业类别,分别是汉语言、文学、艺术、西医、中医、工科、经济、法学、管理、教育、体育、历史、理科、农科和哲学。其中,汉语言、文学和艺术统归于文科,而西医和中医合为医科,体育归在教育类目下。从历年对来华留学生学习的学科专业统计数据来看,21世纪以来学习文科(包括汉语言、文学和艺术)的留学生占据比例最高,特别是汉语言一直是来华留学生选择的最热门专业,2003年汉语言专业的国际学生占来华留学生总数的73.8%,尽管近几年汉语言专业留学生人数所占的比率有所下降,但也能达到半数以上。① 这也体现了"汉语热""国学热"在全球的盛行。随着近年来华留学生和对外汉语教学事业的发展壮大,我国的对外汉语教学越来越注重利用中国书法艺术与汉字的关联性,引导留学生研习书法、体味艺术之美的同时,更好地学习怎样书写汉字。目前国内很多高校将书法课作为外国留学生的公共选修课或扩充中华文化知识的辅助科目,学习了解中国书法的外国留学生因此不断增多。事实上,在对外汉语教学中引入书法课程不仅可以有效促进汉语教学,同时也是中国书法艺术实现跨文化传播的重要路径。作为改革开放后中国接受的首批书法专业的来华留学生之一,法国著名书法家柯乃(廼)柏(André Kneib)充分肯定了外国学生学习书法对于中国文化传播的意义:"书法是生命的艺术,是文化的表达,在未来的岁月里,中国书法会显示出更重要的国际文化传播和交流的意义。"②

首先,汉字的教学离不开中国书法艺术的协助。对外汉语教学是将汉语作为外语或第二语言的教学,旨在培养留学生运用汉语进行跨文化交际的能力。"西方现代语言学的基本观念,一是重语言、轻文字,认为文字只是记录语言的符号;二是重口头语、轻书面语,认为书面语只是口头语的派生。"③在对外汉语教学中则不同,就像季羡林在《我们要奉行"送去主义"》一文中所强调的:"中华民族的优秀文化大

① 中国高等教育学会外国留学生教育管理分会(CAFSA)[EB/OL].[2014-10-10]. http://www.cafsa.org.cn/index.php?mid=6&tid=607.
② 柯乃柏.中国书法世界化之可能性:与法国柯乃柏先生对话[M]//王岳川.书法身份.北京:北京大学出版社,2008:99-102.
③ 李如龙.华文教学的基本字集中教学法刍议[J].海外华文教育,2001(2):20-22.

部分保留在汉语言文字中。中华民族古代和现代的智慧,也大部分保留在汉语言文字中。"① 外国学生要学好汉语必须掌握汉字,汉字的教学是对外汉语教学的重点和难点。汉字独特而复杂的结构让教师和留学生双方都感到有一定的教学难度,致使外国留学生掌握书面语的能力普遍低于口语。作为汉语言的记录符号,汉字拥有其他文字不具备的表现美的艺术形式——书法艺术,中国书法的产生发展始终与汉字的演变过程密切相关,书法以汉字为基础,是以汉字为母体的传统艺术形式,同时,汉字又因书法而传承,是中国书法的灵魂和内核。当前在对外汉语教学中利用书法与汉字的这种联系,开设汉字书法课程可以有效帮助外国学生提高识别、记忆和书写汉字的能力。留学生在学习书法的过程中,必然会接触到汉字的笔画、笔顺和结构,了解到汉字经历了甲骨文、金文、小篆、隶书、楷书、草书和行书的字体演变过程,这些知识的把握可以加深他们对汉字形体的认识。"手写汉字可以用至少三个方法来提高书写记忆的能力,其中一个是通过书法艺术。……练习书法不仅是学习文化的一部分,也可以帮助学生加强对汉字的记忆理解。同时对书法艺术的学习与欣赏还能帮助学生增加对汉字书写的热情,激发其更大的学习动力。"②

其次,书法艺术作为中国文化的典型代表,需要借助对外汉语教学的课堂来实现对外传播。任继愈谈及对外汉语教学时指出:"我们要主动地把优良传统、最能代表中国文化的精华部分推广出去,使他们(外国学生)不仅学到汉语文知识,还学到中国文化的传统。"③这即是说,对外汉语教学既是一门语言的教学,也是一种文化的教学。汉语教学的目的除了要让外国学生学会汉语进行跨文化交际,还要让他们熟悉并了解中国文化,愿意充当传播中华文化的使者。由汉字形体演变发展起来的书法艺术,是中国文化的典型代表,它蕴含了中华民族传统的文化精神、价值观念和中国人特有的艺术审美特质。法籍华人艺术家熊秉明多次在其著述中谈及书法在中国文化中的地位——"书法是中国文化核心的核心",并指出:"书法是研究中国文化的一条途径,由此切入,是一捷径","通过书法研究中国文化精神是

① 张德鑫.回眸与思考[M].北京:外语教学与研究出版社,2000:7-8.
② 傅海燕.汉语教与学必备:教什么?怎么教?(上)[M].北京:北京语言大学出版社,2007:17-18.
③ 张德鑫.回眸与思考[M].北京:外语教学与研究出版社,2000:10.

很自然的事"。① 中国书法一直是外国人眼中中国文化的典型代表,黑格尔曾说:"中国是特别的东方,中国书法最鲜明地体现了中国文化的精神。"②美国教育家福开森(John Calvin Ferguson)甚至认为:"中国一切的艺术,是中国书法的延长。"③美国中国书画收藏家顾洛阜评价:中国书法"是这个世界最古老并仍在延续的中国文明的灵魂——因为它们表现了中国文化的精髓"。

目前,国内向来华留学生积极推广中国书法艺术的高校有很多,北京语言大学作为中国唯一一所以汉语国际教育和中华文化教育为主要任务的国际型大学,其每年招收的留学生数量在全国高校中是最多的,该校是中国书法海外推广的重要基地。截至 2012 年 7 月,该校累计培养来自 176 个国家和地区超 15 万人次的留学生,现每年到该校学习的留学生达 10 000 多人次。④ 2010 年 11 月,北京语言大学成立了中国书法篆刻研究所,把中国书法国际教育和域外传播当作重要课题来研究。据透露,教育部还将把中国书法教育基地设在北京语言大学。该校的本科教育中设有中国书画专业,开设了四年的中国书法专业必修课程,研究生教育中也有中国书法史、书法创作与研究等专题课程,这些课程都是中外学生同堂学习的。北京语言大学还设立了国际艺术教育中心,专门针对外国学生进行书法教学。北京语言大学汉语国际教育专业的留学生学习的"中华才艺"课程中,书法也是作为重要内容来学习的。北京语言大学在世界范围内建立的孔子学院达 17 所,这些孔子学院都加强了书法课程的教学。⑤

3. 艺术专业的来华留学生

通过艺术教育的路径对外传播中国传统造型艺术最直接的办法就是扩大国内艺术类高等院校、综合性大学的艺术专业招收海外来华艺术留学生的规模,并积极促进国内高校艺术教育的国际化,加强与海外艺术院校的交流与合作,设立更多的国际化合作教育机构或组织,到海外开展留学生教育咨询服务、举办教育展览,以吸引更多留学生来华学习艺术。从 2000—2009 年国家留学生基金委员会统计的艺

① 熊秉明. 书法与中国文化[M]. 上海:文汇出版社,1999:252-256.
② 张运林. 中国书法杂说[M]. 南京:江苏人民出版社,1997:1.
③ 叶宗镐. 傅抱石美术文集[C]. 南京:江苏文艺出版社,1986:505.
④ 留学生教育[EB/OL]. (2012-07-27)[2014-10-10]. http://wwwn.blcu.edu.cn/art/2012/7/27/art_5712_1070223.html.
⑤ 言恭达. 书法教育谈:大学篇[J]. 中华书画家,2013(5):134-137.

术类(包括造型艺术、表演艺术、设计艺术等)来华留学生的数量来看(如图4.15),十年间,我国艺术专业招收的留学生总数累计达15 959名,占这期间所有专业来华留学生总人数的1.18%。① 尽管艺术留学生在来华留学生中仅占很少的一部分,但近年来人数大致能够保持稳步增长,且招生院校的数量、学历生、研究生等高层次人群所占的比率也在持续增加。目前,国内的高等艺术院校招收中国传统造型艺术相关专业的外国留学生最多、教学国际化水平较高的要数中国美术学院和中央美术学院两所美院。

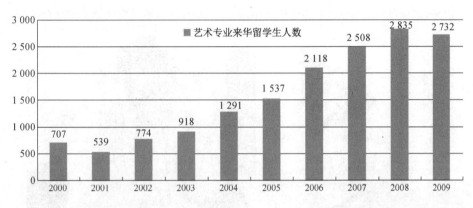

图4.15　2000—2009年全国艺术专业招收来华留学生统计②

(1) 中国美术学院

中国美术学院(简称"中国美院")创建于1928年,是国内最早建立、学科最完备也最具影响的高等艺术学府。中国美院建立90余年来,孕育了中国现当代杰出的艺术家群体和众多享誉海内外的艺术大师。改革开放后,中国美院又培养了一批优秀的外国留学生,迄今已有数千名来自全球80多个国家的留学生到中国美院学习中国传统艺术的精粹并了解中国当代艺术的面貌。2013年7月,教育部根据全国高校近三年招收国际学生规模、结构、发展速度等指标,经严格选拔选出国内首批来华留学示范基地,全国共计38所,包括22所部委直属院校和16所地方院校,中国美院是唯一一所入选的高等美术院校。③

① 根据2000—2009年所有专业来华留学总人数与艺术专业来华留学总人数计算。
② 据中国教育年鉴编辑部2000—2009年编写的《中国教育年鉴》(人民教育出版社)统计。
③ 教育部. 教育部首批来华留学示范基地高校名[EB/OL]. (2013-07-17)[2014-10-10]. http://www.eol.cn/zt/201307/lhlx2013.

中国美院是国内较早涉足留学生教育的美术院校,1980年该校就成立了国际培训中心(现为境外留学生教学部,隶属于国际教育学院)并招收外国留学生。中国美院是中国政府奖学金生首批接收院校和浙江省政府来华奖学金生接收院校,该校还与海外诸多知名艺术院校建立了长期合作关系,包括交换学生、学者互访、联合办学、合作研究、合办国际学术会议和教育资源的共享等。凭借中国艺术的传统底蕴、丰厚的奖学金及国际学术资源的优势,中国美院吸引了世界各地的艺术人才(图4.16,图4.17)。据中国美院国际教育学院最新统计,自1980年开始招收境外学生以来,迄今已有近4 000名留学生在中国美院学习,现有境外在校学生700余名。①

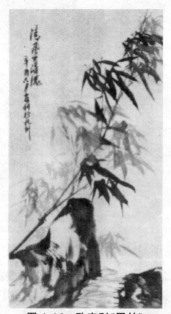
图4.16 欧安利《风竹》

图4.17 松井邦雄《雁荡果盒亭》②

中国美院下属国际教育学院是该校对外教学的实体机构,国际教育学院设有中国画、书法、中国文化和汉语言三个教学工作室,为全校在读的留学生开设了中国画、书法、汉语言和中国文化等专业课程。国际教育学院还负责招收油画、版画、雕塑、美术史论、视觉文化、考古与博物馆学、跨媒体艺术、传媒动画、设计、建筑等

① 中国美术学院官网[EB/OL].[2020-05-29]. http://www.caa.edu.cn/jl/lxs.
② 1980年中国美院接收首批来华留学生,这两幅作品是当时在中国画系进修一年花鸟画的联邦德国进修生欧安利和学习山水画的日本进修生松井邦雄所作。参见卢坤峰.外国留学生学中国画[J].新美术,1981(4):30-32.

其他专业方向的境外留学生,涵盖了长短期非学历进修生、本科生、硕士和博士研究生各层次。国际教育学院每年会举办中国文化艺术短期培训班,凡对中国文化、艺术和高等艺术教育有兴趣的海外人士均可报名参加培训,让更多的外国人在学习中国书法、国画等艺术课程的同时,通过艺术旅游活动亲身体味感知中国文化的魅力。此外,国际教育学院每两年会为留学生举办一次作品展览——"四海艺同"系列展,旨在"打造成令世界艺术来华学子关注的品牌",为留学生提供展示作品和中外艺术交流的重要平台。② 至 2014 年 6 月该展已

图 4.18　2014 第六届四海艺同展海报①

成功举办六届(如图 4.18)。2014 年 6 月 25 日至 29 日,第六届"四海艺同"留学生作品展在中国美院美术馆展出,此次展览共展出日本、韩国、美国、法国、克罗地亚、哥伦比亚等 50 多个国家的 68 位留学生的 112 幅作品,涉及国画、书法、油画、雕塑、动画、设计、影像等各种艺术形式。这些作品中呈现的西湖胜景、江南水乡和中华风物透视出留学生对中国文化艺术的兴趣和喜爱。

2010 年,中国美院国际教育学院正式推出了中英文双语授课项目——"视觉国学"跨语境高级研修班。作为国学研究一个新视角,"视觉国学"强调以书画为中心的国学视觉资源,坚持研究、教学与实践相结合。该研修班学制一年,为中外混合班,授课方式是以专题讲座与研讨班交叉并行,配合诗、书、画、印工作坊的艺术创作实践教学。在推出视觉国学英文授课项目基础上,2012 年,中国美院又开设了第一个针对来华留学生的全英文授课本科专业——"当代艺术",这也是国内首个全英文授课的艺术类本科专业。该专业学制四年,课程包括:中国书画、中国美术史、中国文化、视觉国学、太极拳等中国学课程以及绘画、摄影、动画、录像、声音艺术、

① 中国美术学院国际教育学院[EB/OL]. (2012-05-09)[2014-10-10]. http://gjxy.caa.edu.cn/index.php/2011-03-02-05-14-13/2011-05-13-16-04-20? lang=zh-CN.
② 四海艺同:中国美术学院来华留学生作品展开幕[EB/OL]. (2012-06-27)[2014-10-10]. http://www.caa.edu.cn/xyxw/201206/t20120627_14006.htm.

动力装置与互动艺术、浸没环境与虚拟现实、跨媒体表演、媒体素描、数字图形与网络艺术、社会性互动、介入日常生活、文化空间与互动知识等跨媒体的技能、创作类专业课程。①

(2) 中央美术学院

作为中国教育部直属的唯一一所高等美术院校,中央美术学院(简称中央美院)是我国美术对外教学的又一重阵。中央美院成立六十余年来先后培养了一批颇具影响力的著名艺术家和艺术理论家,在国内艺术教育界享有盛誉。目前该校设有中国画学院、造型学院、人文学院、设计学院、建筑学院、城市设计学院、继续教育学院和造型艺术研究所,各院系所设的专业及研究方向涵盖 30 多个,包括中国画、书法、油画、雕塑、壁画、动画、装潢设计(平面设计)、产品设计、时装设计、摄影艺术、数码媒体艺术、环境艺术设计、建筑学、美术史论、设计艺术史论、非物质文化遗产、博物馆学、艺术考古、美术教育学等。自 1979 年中央美术学院国画系开始接收第一个留学生(美国的方家模)学习中国画至今,中央美院已经接受和培养了来自美国、英国、日本、加拿大、新西兰、奥地利、澳大利亚、西班牙、哥伦比亚、秘鲁、挪威等数十个国家的外国留学生。② 2016 年 9 月,中央美院发布了《中央美术学院"十三五"(2011—2015)发展规划》,该规划指出,中央美院将积极拓展多类型的国际教育合作,与国家汉办紧密合作,建立孔子学院艺术教育中心,做好以中国传统艺术为特色的新型孔子学院,立足中华文明的海外传播,大力探索国际合作模式下的学科专业建设和教育模式。同时,提高人才培养的国际化水平,调整留学生生源地分布和申报专业分布,实现留学生由当前 200 人增至 300 人的规模发展。

除了中国美术学院、中央美术学院、广州美术学院、南京艺术学院等艺术类高校外,很多综合性大学的艺术专业也招收海外的留学生,包含了本科生、硕士研究生、博士研究生、普通进修生、高级进修生、研究学者各个层次(见表 4.3)。这些远赴中国学习中国画、书法、美术学、艺术学理论等专业的外国留学生归国后,还会成为中国传统造型艺术国际传播的中坚力量。在法国国立东方语言文化学院和巴黎

① 中国美术学院"当代艺术"全英文授课本科专业简介[EB/OL]. (2012-06-01)[2014-10-10]. http://gjxy.caa.edu.cn/index.php/caaicnews/contart? lang=zh-CN.
② 张凭. 我怎样教留学生学山水画[J]. 美术研究,1986(2):18-20.

第四大学任教的柯乃柏教授就曾留学中国学习书法创作,他是法国当代著名的书法家,并多次在欧洲和中国举办个人书法作品展。柯乃柏十分热衷向法国民众推介中国书法艺术,他指出:"中国需要寻找国际性的审美共识——把结构张力、笔墨情趣以及幅式变化这些语言从本民族传统的审美空间扩散到更大的世界文化空间中去,形成一种国际性书法审美形式通感或基本共识……就是说书法不仅仅是东方化的审美需要,也是整个人类的审美需要。"①中央美院国画系接受的首位外国进修生美国的方家模在1980年结业后回国,不但在纽约和波士顿举办了个人画展,还在美国开办了中国画学习班。曾先后在中国美院和中央美院进修过的日本留学生松井邦雄于1983年结业后,回国开办了自己的水墨画教学班,并在东京银座举办了个人画展。另一位在中央美院国画系学习过的留学生弗朗西斯科在哥伦比亚也是颇具影响力的专业画家,他曾在去桂林写生后写下自己的感受:"我相信中国绘画是值得研究和推广的。我们将把在这里学到的东西教授给我国的学生……使中国绘画在外国得到更好的宣传。"②

表4.3　2014年艺术专业接收外国留学生的国内院校一览表③

专业名称	接收院校名称
艺术学理论（艺术学）	北京大学、哈尔滨师范大学、景德镇陶瓷学院、四川大学、扬州大学、上海大学、杭州师范大学、河北师范大学、陕西师范大学、云南大学、西南交通大学、重庆大学、湖南师范大学、昆明理工大学、河北大学、安徽师范大学、郑州大学、福建师范大学、山西大学、武汉理工大学、天津大学、山东大学、中国人民大学、东华大学、云南师范大学、山东师范大学、北京师范大学、浙江理工大学、北京服装学院、河南大学、清华大学、西南大学、厦门大学、中国传媒大学、聊城大学
美术学	北京大学、哈尔滨师范大学、南京师范大学、南昌大学、景德镇陶瓷学院、四川大学、内蒙古师范大学、扬州大学、上海大学、杭州师范大学、广西师范大学、浙江师范大学、北华大学、河北师范大学、宁夏大学、重庆文理学院、中央民族大学、中南民族大学、陕西师范大学、云南大学、西南交通大学、重庆大学、湖南师范大学、吉林师范大学、河北大学、安徽师范大学

① 柯乃柏.中国书法世界化之可能性:与法国柯乃柏先生对话[M]//王岳川.书法身份.北京:北京大学出版社,2008:25-28.
② 张凭.我怎样教留学生学山水画[J].美术研究,1986(2):18-20.
③ 资料来源:招生院校名单据国家留学基金管理委员会网站检索获取,登录时间为2014年7月1日。http://www.csc.edu.cn/Laihua.

(续表)

专业名称	接收院校名称
美术学	云南艺术学院、江西师范大学、玉林师范学院、郑州大学、牡丹江师范学院、福建师范大学、山西大学、齐齐哈尔大学、苏州大学、鲁东大学、天津财经大学、延边大学、武汉理工大学、山东大学、上海交通大学、辽宁师范大学、内蒙古民族大学、咸阳师范学院、中国人民大学、中央戏剧学院、新疆师范大学、北京电影学院、东华大学、云南师范大学、华东师范大学、山东师范大学、北京师范大学、江南大学、浙江理工大学、黄山学院、燕山大学、兰州城市学院、中国矿业大学、沈阳师范学院、广州美术学院、湖北大学、天津师范大学、华南师范大学、武夷学院、广西大学、北京服装学院、中国美术学院、河南大学、清华大学、赣南师范学院、广西艺术学院、西南大学、浙江万里学院、重庆师范大学、厦门大学、首都师范大学、大连工业学院、中国传媒大学、西南民族大学、乐山师范学院、西安工程大学、聊城大学、沈阳大学、福州大学、江西科技师范大学、大连理工大学、渤海大学、河南科技大学
中国画（含美术学国画方向）	杭州师范大学、河北师范大学、中央民族大学、中央美术学院、中南民族大学、广州美术学院、中国美术学院、广西艺术学院
书法（含美术学书法方向）	杭州师范大学、北京师范大学、鞍山师范学院、中国美术学院、广西艺术学院、聊城大学
雕塑（含美术学雕塑方向）	景德镇陶瓷学院、内蒙古师范大学、上海大学、北华大学、河北师范大学、云南艺术学院、郑州大学、山西大学、燕山大学、广州美术学院、北京服装学院、中国美术学院、河南大学、广西艺术学院、云南大学、大连工业大学、沈阳大学、福州大学、大连理工大学

二、海外艺术教育

在海外，通过教育路径传播中国传统造型艺术主要分为两部分：第一，中国书法、国画、剪纸等艺术的教学培训课程很大程度是依附于汉语的对外教学实现的，全球的孔子学院成为中国传统造型艺术在海外的主要教学传播平台。除了孔子学院，中国政府在海外建立的中国文化中心也会组织短期的艺术培训班，而海外华校开设的中国艺术课程以及由华人华侨群体组成的艺术协会、艺术团体组织或艺术家个人开办的中国艺术培训班也不少。第二，国外知名高校及科研院一直不乏专门研究中国艺术史理论并从事相关课程教学的学者，他们不但借助自己的课堂教学传播中国的艺术，其发表和出版的文字著述无疑也为中国艺术走向世界起到了重要的推介作用。并且，随着近年中外高校间合作与交流的不断加强，海外的高

校、中小学等教育机构邀请或聘任中方的艺术家、艺术理论家到国外担任学术讲座主讲,作为客座教授短期任教授课,开办艺术创作技法培训班,参加学术研讨会,开办艺术展览、艺术沙龙、艺术体验等教育交流活动也会更加频繁,这些都在一定程度上促进了中国传统造型艺术在海外的教育推广。

1. 海外孔子学院和中国文化中心的推广

自1950年新中国接受第一批来华留学生至今的半个多世纪,我国对外汉语教学的主战场基本在国内,直到2005年7月,在北京举行的首届世界汉语大会成为对外汉语教学的转折点,它标志着以往以来华留学生为主要教学对象的传统汉语教育已经不能适应国外对汉语学习的需求,我国对外汉语教学至此发生了根本性转变:一是从对外汉语教学向全方位汉语国际推广转变;二是从将外国人"请进来"向汉语"走出去"转变;三是从专业汉语教学向大众化、普及型、应用型转变;四是从教育系统内推进向系统内外、政府民间、国内外共同推进转变;五是从政府行政主导为主向市场运作转变;六是从纸质教材面授为主向充分利用现代信息技术、多媒体网络教学为主转变。① 当前,全球孔子学院的不断建立和发展壮大顺应了我国对外汉语教学的这些转变,从而成为推广汉语与传播中国文化艺术最主要的海外基地。

(1) 孔子学院

孔子学院(Confucius Institute)是由国家汉语国际推广领导小组牵头的国家文化软实力工程的重大项目,是中外合作建立推广汉语与传播中国文化的非营利性教育机构,一般下设在国外的高等院校或科研院等教育机构内。其办学的目的是以汉语为桥梁向世界各国人民传播中国文化,增进他们对中国语言和文化的了解,同时促进中国与世界各国教育文化的交流与合作。自2004年11月21日第一所海外孔子学院在韩国首尔建立开始,截至2014年10月,我国已经在世界五大洲建立了471所孔子学院和730个孔子课堂,分布在125个国家和地区。其中,471所孔子学院设立在119个国家和地区,包括亚洲32国(地区)102所,美洲17国152所,欧洲38国158所,非洲29国42所,大洋洲3国17所。孔子课堂则设立在54国共730个(科摩罗、缅甸、马里、突尼斯、塞舌尔只有课堂,没有学院),包括亚洲14国58

① 许琳.汉语国际推广的形势和任务[J].世界汉语教学,2007(2):106-110.

个,美洲 7 国 424 个,欧洲 22 国 178 个,非洲 8 国 11 个,大洋洲 3 国 59 个(如图 4.19)。① 根据国家教育部发布的《孔子学院发展规划 2012—2020》,到 2015 年全球孔子学院将会达到 500 所、中小学孔子课堂达 1 000 个、注册学员达 150 万人、专兼职合格教师达 5 万人。②

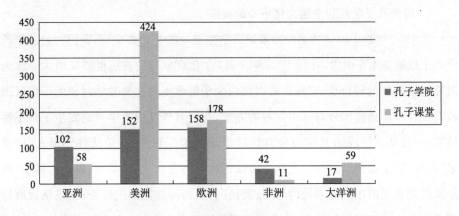

图 4.19　全球孔子学院分布情况

　　现阶段海外的孔子学院不但是推广中国文化艺术的国际品牌,也是世界各国人民学习汉语、了解中国文化艺术和推动中外交流的重要载体。中国传统造型艺术的域外传播和教育推广,同样离不开孔子学院的中介作用。全球的孔子学院作为对外汉语的教学机构,能充分利用地缘优势,依靠课堂教学讲解,开展专题讲座或短训班,组织国际学术研讨会,举办艺术展览、艺术比赛以及各种形式的艺术体验和文化交流活动,来促进中国传统造型艺术的国际传播,帮助海外大众认知并了解中国的艺术与文化。世界各地的孔子学院每年都会组织举办多场文化活动,比如,全球孔子学院 2012 年全年共举办各种文化活动约 1.6 万场,参加人数达 948 万人次。③ 2013 年全年共举办各类文化活动 2 万多场,参加人数 920 多万人。④ 这些

① 孔子学院总部(国家汉办). 关于孔子学院/课堂[EB/OL]. [2014-11-06]. http://www.hanban.edu.cn/confuciousinstitutes/node_10961.htm.
② 文化传播须破除"认知逆差"[EB/OL]. (2014-05-01)[2014-11-06]. http://sn.people.com.cn/BIG5/n/2014/0501/c190207-21116322.html.
③ 国家汉办. 孔子学院 2012 年度发展报告[EB/OL]. [2014-10-10]. http://www.hanban.edu.cn/report/pdf/2012.pdf.
④ 国家汉办. 孔子学院 2013 年度发展报告[EB/OL]. [2014-10-10]. http://www.hanban.edu.cn/report/pdf/2013.pdf.

文化活动中绝大部分都有关于中国传统造型艺术的展示与体验,并且,在孔子学院的对外汉语教学中引入书法、剪纸、国画等艺术的体验式教学培训课程也成为中国传统造型艺术重要的教育传播路径之一。

拿 2014 年来说,1 月 24 日孔子学院总部赴泰国的汉语教师在佛统中学举办迎春节中国文化展示与体验活动,活动包括书法、年画、中国画白描、剪纸、中国结的绘制等内容;3 月至 4 月,美国阿尔弗莱德大学孔子学院承办青少年进校园活动,当地 260 余名中学师生参与了该校孔子学院组织的中文书法和京剧的主题讲座;4 月 12 日,乌克兰基辅国立语言大学孔子学院在大学开放日举办"孔子学院开放日"活动,通过宣讲、展示、体验与互动等方式推介包括书法、剪纸、中国结、京剧脸谱、象棋等丰富的中国文化内容;4 月 13 日,泰国勿洞市孔子学院举办了"中国墨竹绘出别样宋干节"活动;4 月 18 日,吉尔吉斯斯坦奥什国立大学孔子学院举办首届"心随手动"剪纸比赛;4 月 25 日,罗马尼亚布加勒斯特大学孔子学院开设首期书法兴趣班;6 月 5 日,哥伦比亚麦德林市孔子学院参加了其合作院校安蒂奥基亚大学的语言文化节活动,麦德林孔院在文化节上组织了剪窗花、绘制京剧脸谱等活动;6 月 6 日,法国阿尔萨斯孔子学院教师应邀在斯特拉斯堡圣约翰学校幼儿园部为孩子上汉字及书法体验课,激发幼儿对中国书法的兴趣;6 月 17 日,韩国忠北大学孔子学院和清州市山南洞图书馆合作,走进社区举办中国剪纸体验活动;英国威根雷学院孔子课堂 6 月在威根少年宫、威根图书馆和购物中心也举办了"中国文化走入社区月"活动,把中国文化艺术带进英国社区并吸引了众多居民参与;7 月 11 日,德国慕尼黑孔子学院联合慕尼黑东方基金会举办了第 91 期"文化沙龙",邀请特里尔大学汉学系主任卜松山教授作题为"敦煌——丝绸之路上的绿洲以及它的艺术宝藏"的主题讲座;由意大利斐墨当代书法协会、联合国教科文组织世界遗产委员会佛罗伦萨古城中心和佛罗伦萨大学孔子学院联合举办的"值得收藏的文字——2014 年中国书法双年展" 7 月在佛罗伦萨市政厅展出,同时配合展览,在佛罗伦萨大学孔子学院还举办了一场"国际书法研讨会"。①

除了上述的教育交流活动,为帮助世界各国的青年学生群体深入学习和研究中国的文化艺术理论,从 2012 年开始,孔子学院总部又与国内高校联合,设立了"孔

① 孔子学院新闻中心[EB/OL].[2014-10-10]. http://www.hanban.edu.cn/news/node_256.htm.

子新汉学计划"。孔子新汉学计划首批14所国内试点院校包括北京大学、中国人民大学、北京师范大学、北京外国语大学、吉林大学、山东大学、南京大学、南开大学、复旦大学、华东师范大学、四川大学、武汉大学、厦门大学、中山大学。该计划旨在将孔子学院对汉语的推广全面推向汉学的研究,更加深入地开展学术型研究。该计划以课题研究为主线,涵盖中外合作培养博士、来华攻读博士、"理解中国"访问学者、青年领袖、国际会议和出版资助6个子项目,全球从事中国研究领域的学者、学生和各领域青年领导者均可申报。从"孔子新汉学计划"提供的研究参考课题的目录来看,共分为八类100个课题,其中,"语言、文学和艺术"类目下面直接涉及中国传统造型艺术的课题即有7个,分别是:①甲骨文:形象到概念的发展;②明清时代的文学与艺术;③佛教艺术与中国历史;④海外收藏的中国文献和文物研究;⑤中国传统文化和现代文学、美术、音乐、戏剧;⑥佛教绘画(例如敦煌)和基督教绘画(圣像等);⑦中国流行文化:电影、视觉艺术、文学与当代文化。

(2) 中国文化中心

20世纪80年代末,为进一步推动中华文化艺术"走出去",中国开始在海外建立中国文化中心(China Cultural Center)。中国文化中心是我国政府派驻海外的官方机构,是中国政府主导开展文化交流与合作、对外传播中国文化艺术和扩大中国国际影响力的重要阵地。自1988年毛里求斯和贝宁中国文化中心建立以来,截至2014年2月,全球共有14个中国文化中心正式运营,分别设在毛里求斯路易港、贝宁科托努、埃及开罗、法国巴黎、马耳他瓦莱塔、韩国首尔、德国柏林、蒙古乌兰巴托、日本东京、泰国曼谷、俄罗斯莫斯科、西班牙马德里、墨西哥墨西哥城和尼日利亚阿布贾,至2014年年底海外还将有四到五个中国文化中心投入运营。中国政府已经与26个国家签署了单设或互设文化中心的官方文件,按照《驻外中国文化中心发展规划》,2020年中国在海外开设的文化中心将覆盖全球主要的国家和地区,数量达到50个。①

海外的中国文化中心主要致力于促进和加强中外文化交流,通过开展文化活动、组织教学培训和提供信息服务来扩大中国文化和艺术的国际影响力。具体来说,中国文化中心主要有三大职能,即常态化、不间断地举办艺术展演、艺术节、文

① 二〇二〇年海外中国文化中心将建50个[N].人民日报海外版,2014-2-25.

体比赛等各类交流活动；组织汉语、文化、艺术、体育等各类教育培训项目并实施各类短期培训计划；文化中心内设有图书馆，向驻在国的公众提供涉华信息服务，介绍中国的历史、文化及当代中国的社会生活。① 党的十七大以来，党中央和国家领导层一直高度重视中国文化中心的建设，依托于国家政府的扶持，由中国文化中心自办或与驻在国合办的艺术展览、文艺演出、汉语教学、专题讲座、电影放映、学术研讨会、座谈会、报告会、招待会等文化活动开展得越来越频繁，其在海外的影响范围和受众群体也不断拓展，正应了巴黎中国文化中心的首任主任侯湘华所期望的：中国文化中心应"凸显其'民间性'，它的大门向主流社会，也向社会各阶层人士敞开"②。据不完全统计，从2003至2010年间，世界各地中国文化中心举办的大文化范畴活动达3 000余起，参加中心各类文化艺术教学培训班的学员达30 000多人；驻在国部级以上政要出席中心活动500余起。③ 对于中国传统造型艺术的传播，中国文化中心是不遗余力的。各国的中国文化中心每年会举办多场中国书画、工艺、雕塑等各类艺术作品的展览会，并开设短期的书法、国画、剪纸、刺绣等艺术培训班，通过课堂教学对外传播中国传统造型艺术。另外，中国文化中心的建筑和园林景观、室内装饰也会融入中国传统建筑园林的风格和元素，比如毛里求斯和贝宁中国文化中心的建筑就是典型的传统中式建筑，泰国曼谷文化中心的建筑设计及石狮、折桥、木廊、莲花池等元素均源自传统中式建筑园林。

当然，除了中国官方主导建立的海外孔子学院和中国文化中心外，世界各国民间也有不少私立学校、培训机构、艺术社团、艺术协会及艺术家个人致力于利用教育路径向外国民众传播和推广中国传统造型艺术。特别是海外华人华侨群体聚集的东南亚地区如新加坡、马来西亚，由于这些地区的华人移民一直把中国传统的文化和艺术尊为典范，在东南亚的华人社会里学习华文书法、水墨画十分普遍。许多华人艺术家移民到东南亚就从事教育事业，从而成为传播中国书画艺术的主体。在新马地区每年会举办多项华文书法比赛、挥春比赛及书法展览，学习华文书法的

① 中国文化中心简介[EB/OL].[2014-10-10]. http://www.cccweb.org/cn/whzxjs/zxjj/23122.shtml.
② 原载于《欧洲时报》2003年1月18日. 转引自巴黎中国文化中心诞生记[EB/OL].(2003-01-20)[2014-10-10]. http://www.china.com.cn/zhuanti2005/txt/2003-01/20/content_5264586.htm.
③ 为中华文化插上翱翔的双翼：我国对外文化交流事业精彩连篇[N]. 中国文化报,2011-10-18(1).

人有很多,民间的华人艺术社团或私人会自发组织华文书法的教学活动。新加坡书法家协会会长陈声桂被称为"书法传教士",他是新加坡著名的华裔书法家,曾在南洋理工大学教授十年书法。多年来陈声桂为华文书法的海外教育与传播做出了巨大贡献,是推动中新书法交流的主要组织者之一。1968年,陈声桂创立了"新加坡中华书画研究会"("新加坡书法家协会"的前身),1974年新加坡书法家协会(简称新加坡书协)订立会训"爱我中华",该协会是新加坡最早的全国性、非营利的书法社团组织,主要职能是通过开设培训课程、讲座、举办展览、组织比赛、出版刊物等活动传播中国书法知识,促进新加坡民众对书法的了解和认识。1974年,新加坡书协开始开设书法学习班;1981年至1990年与国立新加坡大学合设各种书法研究班、篆刻研究班、裱画研究班;1985年至1995年与新加坡潮安联谊社合设"潮安艺苑",联合开设十余个书法班。1995年获得新加坡政府协助,组建了"新加坡书法中心",并在中心大规模设立书法、篆刻、中国彩墨画等课程逾50个班级,将新加坡民间中华书画艺术的教学推向一个新高度。自书法中心成立后,接待了许多来自世界各地的书法艺术团体。2004年9月7日,新加坡书协成立东南亚首家老年大学"新加坡老年书法大学"。40余年来,新加坡书协为新加坡培养了近20 000名书法爱好者和工作者,他们已成为散布岛国各角落的社团、联络书画活动的主力。[①] 由此可见,新加坡书协为华文书法在新加坡的普及起到了重要作用。

2. 国外高校的中国艺术史教研

知识没有国界,高等院校是知识的殿堂,它从诞生之日起就天然具备了开放的品格和世界的精神。现当代以来,许多海外知名高校及研究院的汉学(中国学)、艺术史、艺术史与考古学[②]、历史学、东方学、博物馆学等科系中一直不乏专门从事中国艺术史理论教学与研究工作的学者。

以美国为例,美国大学的中国艺术史教学与研究始于20世纪初,由于大量中国古代文物艺术品不断流散到美国,极大地丰富了美国博物馆的馆藏,围绕着博

[①] "新加坡书法家协会"简介(1968—2011) [EB/OL]. (2011-03-26)[2014-10-10]. http://www.ccss.org.sg/about.asp?id=11.

[②] 欧美学界中考古学和艺术史的界限相当模糊,他们往往把"考古"理解为史前考古,并把史前考古归入高校人类学系,而把新石器时代后的考古教学如"石窟寺考古"归入艺术史系,或采用"艺术史与考古学系"的折中办法。参见林梅村. 美国的中国艺术史研究:海外中国艺术史研究调查之一[J]. 中国文化,2006(1):122-137.

物馆及私人藏家拥有的中国艺术藏品,美国学界开始重视对中国艺术史的研究且各主要高校相继开设了相关课程,许多在大学从事中国艺术史教研工作的学者同时还会在各大博物馆的东方部或亚洲部兼任职务。1927—1950年任教于哈佛大学艺术史系的华尔纳(Langdon Warner)教授就曾先后担任过波士顿美术馆的亚洲艺术部馆员、克利夫兰艺术博物馆顾问、宾夕法尼亚博物馆馆长、哈佛福格艺术博物馆东方部主任以及纳尔逊-阿特金斯艺术博物馆顾问等博物馆职务,其最为世人所熟知的事迹是他在1923年和1925年两次作为哈佛福格艺术博物馆来华考察队的队长到中国西北的径川、哈拉库图、敦煌等处盗取过多件壁画和佛像等珍贵文物。华尔纳是美国较早涉足研究东方艺术及中国佛教艺术的学者,早在1903年,"他从哈佛大学毕业后,就作为拉斐尔·庞佩利(Raphael Pumpelly)的地质学和考古学远征队的成员,旅行到俄属中亚细亚。在那里,访问了古丝绸之路上的撒玛尔罕和布哈拉,同时还访问了当时仍然独立的希瓦国(Khanate of Khiva)。他是涉足此地的第一个美国人"[1]。1906—1909年,华尔纳留学日本专攻佛教美术,师从日本著名汉学家冈仓天心(Kakuzo Okakura)。1910年,他又在朝鲜和日本考查佛教美术一年。[2] 1913年,华尔纳在哈佛大学首次开设了东方艺术课程,主要教授日本艺术并致力于敦煌壁画的研究,后来的东方艺术史学者席克门(Laurence Sickman)、纳尔逊-阿特金斯艺术博物馆中国艺术部主任何惠鉴(Ho Wai-Kam)等都是他的学生。除了华尔纳,福开森(John Calvin Ferguson)也是20世纪初期美国研究中国艺术史的先驱。

实际上,美国的中国艺术史教研源于欧洲传统。20世纪上半叶,美国高校中聘请了许多来自德语国家的艺术史学家如巴赫霍夫(Ludwig Bachhofer)、潘诺夫斯基(Erwin Panofsky)[3]等人来美从事教学与研究工作,使美国的艺术史学科得到了极大发展。第二次世界大战结束后,美国取代欧洲、日本成为中国艺术史教学与研究的重镇。20世纪中期以来,美国高校的中国艺术史教研领域出现了罗樾(Max

[1] 彼得·霍普科克. 丝绸路上的外国魔鬼[M]. 杨汉章,译. 兰州:甘肃人民出版社,1983:211.
[2] 董念清. 华尔纳与两次福格中国考察述论[J]. 西北史地,1995(4):49-54.
[3] 潘诺夫斯基(1892—1968)1933年移居美国,曾在纽约大学、普林斯顿大学执教,是方闻的授业恩师之一。

Loehr,也译作罗越)①、夏皮罗(Meyer Schapiro)②、索柏(Alexander Soper)③、列文森(Joseph Levenson)④、李铸晋⑤、何惠鉴⑥、高居翰(James Cahill)⑦、方闻、谢伯柯(Jerome Silbergeld)⑧、包华石(Martin Powers)⑨、文以诚(Richard Vinograd)⑩、罗泰(Lothar von Falkenhausen)⑪、巫鸿⑫、韩文彬(Robert E. Harrist, Jr.)⑬、白谦慎⑭等一大批具有国际影响力的中国艺术史学者,并确立了普林斯顿大学、哈佛大学、加州大学伯克利分校、密歇根大学、堪萨斯大学、耶鲁大学、哥伦比亚大学、

① 罗樾(1903—1988)生于德国,曾就读于柏林大学、慕尼黑大学和哈佛大学,1947—1948年执教于清华大学,1950—1951年任慕尼黑博物馆馆长兼慕尼黑大学远东艺术讲师,后移居美国,曾执教于密歇根大学和哈佛大学。罗樾在中国商周青铜器、绘画史方面具有很高的研究造诣,他师从巴赫霍夫,也是高居翰攻读博士学位的指导老师。
② 夏皮罗(1904—1996)生于立陶宛,后移民美国就读于哥伦比亚大学,1928年留校任教,1929年获博士学位,在哥伦比亚大学执教长达六十余年。
③ 索柏(1904—1993),1944年普林斯顿大学艺术史博士,曾于美国布莱恩默尔学院、纽约大学美术学院执教。
④ 列文森(1920—1969)毕业于哈佛大学,师从美国著名汉学家费正清,后执教于加州大学伯克利分校。
⑤ 李铸晋(1920—)是中国绘画史方面的专家,1943年毕业于金陵大学,入入艾奥瓦大学,获博士学位。曾任教于印第安纳大学、艾奥瓦大学、香港中文大学、台湾大学、匹兹堡大学,并在堪萨斯大学任教20余年,担任堪萨斯大学艺术系主任6年,1990年退休,现任穆菲讲座名誉教授。
⑥ 何惠鉴(1924—2004)师从中国著名史学家陈寅恪,1947年毕业于岭南大学,1950年到哈佛攻读艺术史,1953年获哈佛中国史与亚洲艺术双硕士学位。1959—1983年担任克利夫兰美术馆东方艺术部主任。1984—1994年担任纳尔逊-阿特金斯艺术博物馆顾问及中国艺术部主任。
⑦ 高居翰(1926—2014)是美国研究中国古代绘画史的权威之一,1965年起执教于加州大学伯克利分校艺术史系直至退休,负责中国艺术史的课程的教学,并长期担任华盛顿弗利尔美术馆中国书画部顾问。
⑧ 谢伯柯1976年从斯坦福大学博士毕业后,曾在西雅图华盛顿大学执教长达25年之久,后任普林斯顿大学艺术史与考古系主任,研究领域涉及中国传统绘画、建筑与园林以及电影艺术。
⑨ 包华石1978年获芝加哥大学文学博士,曾就职于加州大学洛杉矶分校,1987年起执教于美国密歇根大学,现为该校中国艺术与文化中心的教授。
⑩ 文以诚1979年获博士学位,博士论文关于王蒙《青卞隐居图》,现为斯坦福大学艺术系系主任。其著作《中国艺术与文化》(*Chinese Art and Culture*)自2001年出版以来,被芝加哥大学、斯坦福大学、华盛顿大学等美国多所院校采用为教材。
⑪ 罗泰1988年毕业于哈佛大学人类学系,致力于中国青铜时代考古学研究,执教于加州大学洛杉矶分校艺术史系。
⑫ 巫鸿曾在中央美院美术史系攻读学士、硕士学位,1987年获哈佛大学艺术史与人类学双博士学位,后在哈佛大学人文学院任教,1994年起赴芝加哥大学艺术史系执教。巫鸿既从事中国早期艺术研究,还涉足中国当代艺术的研究。
⑬ 韩文彬博士毕业于普林斯顿大学,现任教于哥伦比亚大学艺术史系,主要研究中国古代书画史。
⑭ 白谦慎1986年后赴美国罗格斯大学攻读比较政治博士学位,后转学至耶鲁大学攻读艺术史,师从班宗华教授。1997年至今任波士顿大学艺术系中国艺术史教授。2002年为哈佛大学艺术史系客座教授。

芝加哥大学等几大教研中心。在这些从事中国艺术史教研的美国学者中,以普林斯顿大学的美籍华人中国艺术史学家方闻颇具代表性。从普林斯顿大学毕业后就留校执教的方闻不仅是一位成功的艺术教育家,其本人还是资深的中国书画鉴定家,1971至2000年间,方闻出任过纽约大都会博物馆的特别顾问及亚洲部主任。自1959年方闻在普林斯顿大学艺术史与考古系创立美国历史上第一个"中国艺术和考古学"(Chinese Art and Archaeology)博士计划至今,就读其门下的学生已经遍布全球各大重要的高校艺术史院系及艺术博物馆,至今该计划已经授予超过40位博士学位,形成了中国艺术史研究领域的"普林斯顿学派"[1]。代表人物有伦敦大学亚非学院的韦陀(Roderick Whitfield)教授[2]、伊利诺伊大学的宗像清彦(Kiyohiko Munakata)教授[3]、执教过耶鲁大学和普林斯顿大学的班宗华(Richard Barnhart)教授[4]、海德堡大学的雷德侯(Lothar Ledderose)教授[5]、台湾大学的傅申教授[6]、韩国精神文化研究院李成美(Yi Songmi)教授[7]、耶鲁大学艺术博物馆亚洲美术部主任江文苇(David Sensabaugh)教授[8]、台北故宫博物院院长石守谦教授[9]、

[1] 1962年,该计划扩展到日本艺术与考古学,岛田次郎(Shūjirō Shimada)为日本美术史教授,该计划的毕业生分布在欧、美、亚三大洲的高校和博物馆中,目前美国高校教授东亚艺术史的教师中有多达四分之三的人来自"普林斯顿学派"。参见 Wen Fong Edwards S. Sanford Professor of Art History Emeritus [EB/OL][2014-11-06]. http://artandarchaeology.princeton.edu/people/faculty/wen-fong.

[2] 韦陀1965年毕业于普林斯顿大学,博士论文研究的主题是《清明上河图》,他是方闻最早招收的博士研究生之一,1968—1984年韦陀还曾任职于大英博物馆东方部,后执教伦敦大学亚非学院。

[3] 宗像清彦是方闻最早招生的博士研究生之一,1965年博士毕业于普林斯顿大学,毕业论文关于初唐绘画。

[4] 班宗华(1934—)1967年获普林斯顿大学博士,博士论文主题为李公麟《孝经图》,后执教于耶鲁大学和普林斯顿大学,还担任过印第安纳波利斯艺术馆(Indianapolis Art Museum)和大都会博物馆的顾问。

[5] 雷德侯(1942—)1961—1969年在科隆、波恩、巴黎、台北、海德堡等地学习东亚艺术、汉学和日本学,着重致力于中国古代书画的理论研究。1969年,以论文《清代的篆刻》获海德堡大学东亚艺术史博士,后到普林斯顿大学和哈佛大学修学。1975—1976年任职于柏林国立博物馆、东亚艺术博物馆,1976年在科隆大学任教,同年执教于海德堡大学东亚艺术史系,任系主任兼艺术史研究所所长。

[6] 傅申(1937—)1968年到美国普林斯顿大学艺术与考古系学习,获硕士及博士学位。博士论文研究黄庭坚《赠张大同卷》。1979年出任美国弗利尔美术馆中国艺术部主任,并担任过台湾大学艺术史研究所教授,台北故宫博物院研究员,普林斯顿大学研究员、副教授等职。

[7] 博士论文为《吴镇〈墨竹谱〉:文人画家的墨竹画谱》。

[8] 江文苇博士论文关于元代画家赵原,曾执教于哥伦比亚大学,现为耶鲁大学艺术博物馆亚洲美术部主任。

[9] 石守谦(1951—)1984年博士毕业,博士论文《归去来兮:钱选绘画中的隐逸主义》,曾为台北故宫博物院院长。

大都会博物馆亚洲部主任何慕文(Maxwell K. Hearn)①、大英博物馆亚洲部主任司美茵(Jan Stuart)②等等。

20世纪80年代,美国的中国艺术史教研迎来"黄金时代":"既有像高居翰、方闻、班宗华这样的老一代艺术史家,也有像巫鸿、包华石、乔迅这样的新生代艺术史家,他们共同扩展和增强了中国艺术史研究的范围和实力。如今,北美任何一个研究型大学中都有美术史系,而每个系基本上都有中国艺术史的教授在开设课程,主持中国美术史的硕士或者博士研究生项目。"③而在欧洲,德国、英国、法国、瑞典等国的一些重要高校及科研机构中也不断有出色的艺术史学者从事中国佛教美术、商周青铜器、明清陶瓷器、中国书画史、中国古典建筑园林以及近现代美术等方面的理论教研工作。④ 比如,英国的迈克尔·苏立文(Michael Sullivan)不仅是欧洲较早涉足中国艺术史研究领域的学者,他也是第一个致力于近现代中国美术发展史研究的西方学者,他的著作可以认为是西方研究20世纪中国美术的最高成就。他曾先后在伦敦大学、马来西亚大学、斯坦福大学和牛津大学等众多知名学府任教,其著作还被耶鲁大学、牛津大学等高校作为中国艺术史课程的教材,西方许多研究中国现当代美术史的学者都是他的学生。另外,德国海德堡大学的雷德侯教授、英国牛津大学的柯律格(Craig Clunas)教授、意大利那不勒斯东方大学的毕罗(Pietro De Laurentis)教授等都是近年来欧洲高校中重要的中国艺术史学者。在亚洲,日本是最早开始现代意义上的中国艺术史学研究的国家。从20世纪初至今百余年里,日本的中国艺术史教研主要集中于东京艺术大学(前身为东京美术学校)、东京大学、京都大学等高校,出现过如冈仓天心、大村西崖、内藤湖南、长尾雨山、金原省吾、米泽嘉圃、水野清一、长广敏雄、岛田修二郎、铃木敬、林巳奈夫、户田祯佑、海老根聪郎等一批著名的中国艺术史学者。

20世纪以来,欧美、日本的高等院校及其他研究机构中的中国艺术史学者一直致力于通过自己个人的教研活动帮助学界乃至全球的普通公众更好地获知并接受

① 博士论文关于王翚《康熙南巡图》,现为大都会博物馆亚洲部主任。
② 博士论文关于文徵明园林绘画,1987年任弗利尔美术馆中国艺术研究员,现为大英博物馆亚洲部主任。
③ 张海惠.北美中国学:研究概述与文献资源[M].北京:中华书局,2010:560.
④ 20世纪上半叶,西方学界出现研究中国艺术史的高潮,许多欧美学者发表过中国艺术史方面的学术论文,出版过相关的学术专著、考古图录等。(详见附录D)

中国传统造型艺术。他们大多精通汉语,谙熟中国传统文化和历史,注重利用风格学、社会学、图像学等研究范式不断拓展中国艺术史研究的视角并发掘新的研究思路,有的学者还多次到中国实地考察搜集资料、参与发掘文物,并在此基础上发表出版了大量的文字著述。可以说,他们的教学与研究成果代表了各国中国艺术史教研的最高水平。

第五节 旅游路径

旅游是旅游目的地文化向客源地传播的一种有效路径。国际旅游者跨越国界的旅游行为有利于旅游目的国文化向客源国传播。从古至今,人们都向往去国外旅行,去体会并感受异域风土人情、文化艺术的魅力。文化的差异性和生活的异质性成为旅游行为的主要动机,当然也不排除商业、政治等其他方面的目的。旅游活动从本质上看即是一种文化信息的传播活动,在国际旅游中,始终存在异国文化信息的交流与碰撞。在全球化的今天,旅游已然成为世界各国促进文化交流、国际合作和经济增长的主要手段之一。通过外国人来华的国际旅游活动,可以有效地向外国游客传播中国的文化和艺术。我国的旅游资源丰富,特别是历史文化遗产资源以文物、建筑、遗址、壁画、石刻等形态保存至今,具有较强的文化传递性,中国的历史文化名城、传统建筑景观、古代遗址陵墓等无不向过往的海内外游客传递出无穷的文化和艺术信息。因此,跨国的文化遗产旅游被认为是中国传统造型艺术实现国际传播的重要路径。中共北京市委研究室、北京市旅游局2010年发布《旅游产业作为世界第一大产业发展状况研究》报告指出:旅游产业具有文化承载的功能,发展国际旅游成为各国"输出国家文化、形象和影响的重要渠道。世界旅游强国都注重自然和文化遗产的保护与文化内涵的深度开发,把本国文化贯穿于旅游产业发展全过程,在旅游服务中充分体现人文特质"[1]。

一、文化遗产地旅游

文化遗产是一个国家民族文化身份的象征,体现了这个国家和民族传统文化

[1] 报告:旅游产业作为世界第一大产业发展状况研究[EB/OL].(2010-05-28)[2014-10-10]. http://www.china.com.cn/travel/txt/2010-05/28/content_20138027.htm.

及艺术的精华。中国是世界文化和自然遗产的第二大国,也是世界上拥有非物质文化遗产特别丰富的国家之一。近年来,我国政府十分重视文化遗产的传承和保护工作,不断发掘传统文化的历史遗存,积极向联合国教科文组织申报世界遗产,通过《世界遗产公约》的强制规定来促进传统文化的保护、传承与传播。与此同时,各级政府相关部门还在不断完善国内的文化遗产保护措施,并注重对各文化遗产地的旅游开发。将文化遗产与旅游产业结合,不但增强了旅游地的文化吸引力,吸引更多海内外游客到中国旅游观光,推动区域经济的发展,还提高了中国各地传统文化的国际知名度,促进了中国传统造型艺术的国际传播和海外推广。

1. 国际旅游及外国人来华旅游概述

国际旅游是旅游者为了体验异域文化、欣赏自然风光、满足娱乐休闲等方面需要,暂时离开自己的居住国,跨越国界亲自前往异国他乡的活动。当今的国际旅游是从早期的跨国旅行发展而来,源远流长。由于受交通和技术的限制,古代的旅行是一项极其耗费时间和体力的活动,跨越国界的旅行者被认为是具有冒险精神的探险家和交通新线路的开辟者。在我国,距今 3 000 年的西周时即有周穆王带有外交和游历双重目的的西行巡游,唐宋时又有鉴真东渡日本弘扬佛教、日本僧侣来华巡礼佛迹,元朝时则有马可·波罗、伊本·白图泰等闻名世界的大旅行家到访过中国,至明清中外的跨国旅行者就更为常见,这些旅行者多带着外交、宗教、商业、探险等目的而旅游,他们的游历行为在一定程度上带动了中外文化艺术的交流与传播。不过,古代跨国旅行者的身份基本为王孙贵胄、文化精英或商人富贾,因此此时的国际旅行还属于"精英旅游"。

国际旅游真正大规模发展起来始于第二次世界大战结束后。20 世纪中叶以来,国际旅游的人数在世界范围内飞速增长,尽管近年增速有所放缓,但不可否认,国际旅游已经成为各国普通大众日常生活中很重要的休闲娱乐方式之一。也即是说,"国际旅游日益成为大众性的国际信息交流。国际旅游对树立一个国家的形象非常重要"①。对各国政府而言,发展国际旅游不但可以提升国家形象,其带来的外汇收入还可以促进经济的发展,由此国际旅游产业被誉为"无形的出口业"。据联合国世界旅游组织(World Tourism Organization,缩写为 UNWTO)统计,1950 年全

① 关世杰. 国际传播学[M]. 北京:北京大学出版社,2004:331.

世界国际旅游人数为2 520万人次,全世界国际旅游收入仅有21亿美元,至2000年,国际旅游人数已达到6.89亿人次,国际旅游总收入超4 760亿美元。① 而根据联合国教科文组织的统计:1998年,世界每100名本地居民中平均有9人出国旅游。世界入境旅游者占东道国人口的11%,出国旅游者占本国人口的9%。可见,国际旅游已是名副其实的"大众旅游"。

21世纪以来,随着我国经济水平提高、综合国力增强及国民收入增加,中国出入境旅游的规模均呈现稳步增长的态势。世界旅游组织在21世纪初就预测,到2020年,中国将成为世界第一大旅游接待国和第四大客源输出国。根据国家旅游局旅游促进与国际合作司和中国旅游研究院合编的《中国入境旅游发展年度报告2013》公布的统计数据,2012年我国共接待入境游客13 240.53万人次,这一数值较1978年改革开放的180.9万人次,增长了72倍。除去港澳台同胞,入境外国游客达2 719.16万人次,同比增长0.29%。我国入境旅游的外汇收入也从1978年的2.6亿美元增长到2012年的500.28亿美元,增长了191倍。根据世界旅游组织统计,2012年中国旅游外汇收入居世界第四,位列美国、西班牙、法国之后。② 与今天来华旅游的外国人数和规模相比,传统意义上的"精英旅游"则相形见绌。虽然近几年中国入境旅游的外国人数会有所波动(2009年受金融危机影响下滑),但整体上能够维持一个相对平稳的水平(见表4.4)。

表4.4 2008—2013年中国入境旅游人数统计(单位:万人)③

来华旅游时间	外国人总数	亚洲人数	美洲人数	欧洲人数	大洋洲人数	非洲人数	其他国家
2008年	2 432.52	1 456.17	258.19	611.26	68.87	37.84	0.19
2009年	2 193.75	1 377.93	249.12	459.12	67.24	40.12	0.22
2010年	2 612.69	1 618.87	299.54	568.78	78.93	46.36	0.21

① 戴松年. 国际旅游学[M]. 上海:学林出版社,2004:1-3.
② 国家旅游局旅游促进与国际合作司,中国旅游研究院. 中国入境旅游发展年度报告2013[M]. 北京:旅游教育出版社,2013.
③ 该表为排除港澳台同胞的外国人数,根据中国国家旅游局网站公布的统计数据整理。数据来源:http://www.cnta.gov.cn/html/rjy/index.html.

(续表)

来华旅游时间	外国人总数	亚洲人数	美洲人数	欧洲人数	大洋洲人数	非洲人数	其他国家
2011年	2 711.20	1 665.02	320.10	591.08	85.93	48.88	0.19
2012年	2 719.16	1 664.88	317.95	592.16	91.49	52.49	0.19
2013年	2 629.04	1 608.83	312.38	566.00	86.34	55.27	0.22

2. 文化遗产旅游对艺术的传播

伴随着中国入境旅游人数的不断攀升,特别是对于来华的外国游客来说,能够激发他们旅游的兴趣和热情,除了异域的自然风光和山水景致外,更具魅力的是中国各地的特色文化和历史遗存。作为世界的四大文明古国之一,中国拥有着丰厚的历史遗存和传统文化遗产,是世界各国人民寻求古老东方文明的理想旅游国度。

(1) 中国的世界遗产

"遗产"(heritage)一词源自拉丁语,最早产生于20世纪70年代的欧洲,其含义与"继承"(inheritance)相关,指从祖先那里继承的财产。① 作为祖先遗留和大自然馈赠的财产,世界遗产记载了人类历史发展的脉络,是人类文明史上具有典型意义和独特价值的人文或自然产物。目前,全球公认的世界遗产主要分为文化遗产、自然遗产、文化与自然遗产(即双重遗产)、文化景观遗产以及非物质文化遗产五种类型:

1972年11月16日,联合国教科文组织(UNESCO)在法国巴黎通过了《保护世界文化和自然遗产公约》(简称《世界遗产公约》,*Convention Concerning the Protection of the World Cultural and Natural Heritage*),旨在"建立一个依据现代科学方法制定的、永久有效的制度,共同保护具有突出的普遍价值的文化和自然遗产",公约强调:"缔约国本国领土内的文化和自然遗产的确认、保护、保存、展出和移交给后代,主要是该国的责任。"缔约国要充分尊重"文化和自然遗产的所在国的主权,并不使国家立法规定的财产权受到损害的同时,承认这类遗产是世界遗产的一部分,因此,整个国际社会有责任合作予以保护"。1976年,世界遗产委员会成

① PRENTIEE R. Tourism and Heritage Attraction[M]. London: Routledge, 1993:39.

立,同时确定将世界公认的具有突出的普遍价值的文化和自然遗产列入《世界遗产名录》。被世界遗产委员会列入《世界遗产名录》的地方也将成为世界的旅游名胜,受世界遗产基金提供的援助,还可由有关单位招徕和组织国际游客进行游览活动。① 当然,世界遗产的旅游开发是以历史遗产能够得到更好的保护和传承为前提的,因此发展世界遗产地的旅游业应以不破坏其原真性和完整性为基本前提。

根据《世界遗产公约》规定,"文化遗产"(Cultural Heritage)是指从历史、艺术或科学的角度看,具有突出、普遍价值的文物、建筑物和遗址。具体来说,属于以下内容之一者即可列为文化遗产:①文物:"从历史、艺术或科学的角度看,具有突出、普遍价值的建筑物、雕刻和绘画,具有考古意义的成分或结构,铭文、洞穴及各类文物的综合体";②建筑物:"从历史、艺术或科学的角度看,因其建筑的形式、同一性及其在景观中的地位,具有突出、普遍价值的单独或相互联系的建筑群";③遗址:"从历史、美学、人种学或人类学角度看,具有突出、普遍价值的人造工程或人与自然联合工程以及考古址地带"。"自然遗产"(Natural Heritage)是指从美学、保护或科学角度看,具有突出、普遍价值的自然面貌、动植物生态区和天然名胜。符合下列规定之一者即为自然遗产:"从美学或科学角度看,具有突出、普遍价值的由地质和生物结构或这类结构群组成的自然面貌;从科学或保护角度看,具有突出、普遍价值的地质和自然地理结构以及明确划定的濒危动植物生态区;从科学、保护或自然美角度看,具有突出、普遍价值的天然名胜或明确划定的自然地带"②。"文化与自然遗产"(即双重遗产,又名复合遗产),顾名思义,是指同时具备文化遗产与自然遗产两种条件的遗产项目。另外,"文化景观"(Cultural Landscape)也是世界遗产的一种。文化景观的概念是1992年12月在美国圣菲召开的世界遗产委员会第16届会议提出并纳入《世界遗产名录》。文化景观遗产代表的是《世界遗产公约》第一条所表述的"自然与人类的共同作品"。文化景观主要包括由人类有意设计和建筑的景观、有机进化的景观以及关联性文化景观三种,其评定主要采用文化遗产的标准,同时参考自然遗产的标准。中国自1985年11月22日成为该公约的缔约国成

① 保护世界文化和自然遗产公约[EB/OL].(2006-05-23)[2014-10-10]. http://www.gov.cn/guoqing/2006-05/23/content_2625552.htm.
② 邹统钎.遗产旅游发展与管理[M].北京:中国旅游出版社,2010:5.

员,截至 2014 年 6 月 22 日第 38 届世界遗产大会结束,被列入《世界遗产名录》的中国遗产共有 47 项,总数仅次于意大利居世界第二,其中,包括自然遗产 10 项,文化遗产(含文化景观)33 项,文化与自然双重遗产 4 项。①

近年,"文化遗产"这一概念的外延和内涵又引申出物质文化遗产和非物质文化遗产的区分。所谓"非物质文化遗产"(Intangible Cultural Heritage),通常又称"无形遗产",是相对于有形遗产,即可传承的物质文化遗产而言的。考虑到非物质文化遗产与物质文化遗产和自然遗产之间的相互依存关系,为了避免非物质文化遗产遭到破坏及消失的威胁,2003 年 10 月,联合国教科文组织第 32 届大会通过了《保护非物质文化遗产公约》,旨在保护口头传统和表述、传统手工艺技能、传统表演艺术、节庆礼仪等为代表的非物质文化遗产。该公约明确了非物质文化遗产的含义:"来自某一文化社区的全部创作,这些创作以传统为根据,由某一群体或一些个体所表达,并被认为是符合社区期望的作为其文化和社会特性的表达形式,其准则和价值通过模仿或其他方式口头相传。"②公约将非物质文化遗产分为五类,包括:①口头传说和表述,包括作为非物质文化遗产媒介的语言;②表演艺术;③社会风俗、礼仪、节庆;④有关自然界和宇宙的知识、实践;⑤传统手工技艺技能。中国于 2004 年 8 月加入《保护非物质文化遗产公约》,截至 2013 年 12 月 4 日联合国教科文组织政府间保护非物质文化遗产委员会第八届会议结束,列入《人类非物质文化遗产代表作名录》的中国非物质文化遗产达 30 项。③

(2) 文化遗产旅游对传统造型艺术的传播

现今,世界各国几乎所有的文化和自然遗产地一旦被列为世界遗产后,就会在短期内极大地促进该遗产所在地的旅游业发展。遗产旅游已经成为一种重要的旅游类型。所谓遗产旅游是"关注我们所继承的一切能够反映这种继承的物质和现象,从历史建筑到艺术工艺、优美的风景等的一种旅游活动"④。文化遗产旅游则是以文物、建筑物、遗址等物质文化遗产以及传统手工艺技能、传统表演艺术、节庆礼

① 刘少华.中国申遗:27 年收获 47 项[N].人民日报海外版,2014-06-27.
② 保护非物质文化遗产公约[EB/OL].(2006-05-17)[2014-10-10]. http://www.npc.gov.cn/wxzl/wxzl/2006-05/17/content_350157.htm.
③ 屈菡.珠算被列入人类非物质文化遗产代表作名录[N].中国文化报,2013-12-06(1).
④ YALE P. From Tourist Attractions to Heritage Tourism[M]. Huntingdon: ELM Publications, 1991.

仪等为代表的非物质文化遗产为吸引物的旅游活动。

文化的吸引力是现阶段外国人选择来华旅游的重要动机之一,对中国传统文化艺术的向往、憧憬和好奇等文化介入冲动会促使外国旅游者主动到中国观赏并体验异质文化,从而获得身心的愉悦和满足。目前中国拥有的世界文化遗产地无一例外都在开发旅游产业。文化遗产地的旅游开发能够促使越来越多的海外游客入境旅游,主动到中国遗产地参观、欣赏、体验并学习中国各地区各民族的传统文化和艺术,同时还能吸引更多有实力的海外大型旅游企业和国际知名品牌进驻。谷歌(Google)2013年发布的《中国入境旅游白皮书》显示,外国游客对中国的历史和传统文化最感兴趣,在外国游客眼中,带有历史文化积淀的人文景观和朴素真诚的民风更能激发他们踏上这片神奇的土地。他们对中国省市和地区的名称概念较模糊,却对长城、故宫、兵马俑、丝绸、陶瓷、乐山等文化遗产的印象深刻。76%的外国游客认为,长城是中国的代表,在他们看来,长城不是旅游景点,而是古老中华文明的象征。浙江的传统文化最能吸引外国游客,比如澳大利亚游客对杭州最感兴趣的不是西湖,而是丝绸。① 可见,文化遗产的吸引力是境外游客来华观光的重要原因。

当前已经列入《世界遗产名录》的47项中国的世界遗产中,涉及中国传统造型艺术的项目有35项:长城(1987);明清皇宫——北京故宫(1987)、沈阳故宫(2004);莫高窟(1987);秦始皇陵(1987);泰山(1987);黄山(1990);承德避暑山庄及周围寺庙(1994);曲阜孔庙、孔林、孔府(1994);武当山古建筑群(1994);西藏拉萨布达拉宫历史建筑群(1994);庐山(1996);峨眉山及乐山大佛(1996);丽江古城(1997);平遥古城(1997);苏州古典园林(1997);北京颐和园(1998);北京天坛(1998);大足石刻(1999);武夷山(1999);青城山与都江堰(2000);皖南古村落——西递、宏村(2000);龙门石窟(2000);明清皇家陵寝(2000、2003、2004);云冈石窟(2001);高句丽王城、王陵及贵族墓葬(2004);澳门历史城区(2005);安阳殷墟(2006);开平碉楼与古村落(2007);福建土楼(2008);五台山(2009);"天地之中"历史建筑群(2010);杭州西湖景观(2011);元上都遗址(2012);大运河(2014);中国、哈萨克斯坦和吉尔吉斯斯坦三国联合项目"丝绸之路:起始段和天山廊道的路网"(2014)。外国游客在对这些涉

① 卜小平. 外国游客对中国文化和历史感兴趣[N]. 中国旅游报,2013-07-19(5).

及中国传统造型艺术的文化遗产地游历的过程中,能亲身接触、游览、观光,实地体验与自己习惯存在差异的文化环境,感受中国传统造型艺术的魅力,以获得审美愉悦和精神的享受。依靠遗址、墓葬、建筑、石窟寺、石刻、壁画等不可移动文物的原貌再现,文物艺术品的博物馆展示,主题公园游览观光,导游人员的讲解以及各种大众传媒的宣传介绍等传播手段,使国际游客切身体验和感知异域的历史文化记忆,在获得审美体验和精神满足的同时,也实现了中国传统造型艺术的跨文化传播。

中国首都北京目前共有7项文化遗产被列入《世界遗产名录》,是全球拥有世界遗产项目最多的城市。凭借长城、故宫、颐和园、天坛等世界遗产的盛名以及深厚的历史文化底蕴,北京一直是全国每年接待国际游客数量最多的城市。除了北京,西安也是我国接待入境游客较多的旅游城市之一。早在1987年,西安秦始皇陵就作为世界文化遗产入选《世界遗产名录》,秦陵最著名的陪葬品当属兵马俑,被誉为"世界第八大奇迹"。1974年秦兵马俑坑首次被发现,1975年国家决定在俑坑原址建立博物馆,1979年兵马俑博物馆正式向海内外游客开放。凭借世界遗产的盛名,加上30多年来兵马俑外展的推动,不但激发了外国观众主动了解中国文化艺术的热情,还带动了西安国际旅游市场的拓展。再拿唐宋石刻艺术的巅峰之作重庆大足石刻来说,大足石刻自1999年被确定为世界遗产后,现已成为中国文化遗产旅游的热点之一。据当地旅游部门的统计数据显示,景区接待游客数量从1999年的48.8万人次增长到2011年的580多万人次,其中相当一部分为国际游客。大足政府表示,依托传统石刻艺术的旅游资源,大足争取到2020年实现年接待海内外游客达800万人次以上。① 韩国驻华大使李揆亨在2012年第三届重庆大足石刻国际旅游文化节的开幕致辞中指出:"大足石刻历经千年传承,正不断散发出无穷魅力,吸引着不同国家的不同肤色、不同语言的八方宾客。"② 毛里求斯驻华大使钟律芳则在配合国际旅游文化节的"大足石刻文化国际高峰论坛"上强调:"通过旅游传播,大足石刻得以蜚声海外。从1980年开始,越来越多的外国人在关注大足石刻。"③

① 蔡杨.大足石刻旅游亟待新突破[N].重庆日报,2012-09-26(5).
② 李薇帆.大足石刻国际旅游文化节昨开幕[N].重庆日报,2012-03-10(2).
③ 吴国富.周末大足耍事多,将迎数十万游客[N].重庆晨报,2012-03-10(B19).

二、旅游纪念品销售

除了文化遗产的实物传播,旅游纪念品的销售也是向海外旅游者传播中国旅游地特色传统造型艺术的重要路径。旅游纪念品是旅游者在旅行中购买的具有民族风格、地域特色、富有纪念意义的旅游商品,具有一定的实用、审美与收藏价值。旅游者为了满足自己追求异域文化体验和审美的需求,在游览观光的同时会主动搜寻并购买纪念品。对于旅游者来说,旅游纪念品不仅是一件消费品,还是其对旅游经历的记忆和帮助他们认识旅游地文化的向导。旅游纪念品一旦被旅游者购买并带回自己的居住地用于馈赠友人或收藏留念,就能最大限度地发挥宣传和传播旅游地文化的作用。

随着近年全球旅游业的蓬勃兴起,人们对各种旅游纪念品的需求呈现日趋增长的态势,旅游纪念品的销售也成为旅游地获取经济收益以及当地旅游经济产业链中不可或缺的重要环节。纵观世界各国旅游胜地的旅游纪念品,一般都注重表现地域文化的独特性,无论是题材选取还是造型设计均与旅游地特色景观、历史事件、地方名人、风俗习惯相关联,并呈现一定的规模化和系列化,而旅游纪念品的这些特征对游客来说也是最具吸引力和诱惑力的。旅游纪念品是旅游地文化艺术信息的载体,旅游地的文化艺术资源是其创作的源泉,旅游纪念品的设计就是要充分利用独具地方特色的文化艺术。"旅游纪念品的地方风格格外重要,理想的旅游纪念品应该是具有垄断性、排他性"[①],"旅游艺术包含着表达符号系统的一种特殊形式。它同时是艺术家对自己身份的陈述和对观众的解说,这正是艺术品制造的目的。通过隐喻的视觉形象,旅游艺术再现着制造者的情感、艺术家的部族认同,也搭起不同文化之间的桥梁"[②]。著名民俗学者易海涛则指出:"带有地方传统文化色彩的工艺微缩复制品包括日常用品、食品、器皿、脸谱及文具等。一旦形成规模化、标准化生产,建立多元化经营机制,形成品牌化、系列化,并且富含文化意境、浸染当地名人轶事、民风民俗的传统色彩,加之包装讲究、商标抢眼,不仅能使旅游商品市场出现营销新气象,而且

① 赵垒.旅游纪念品如何做出大市场:访中华民族文化促进会旅游文化研究中心副主任研究员张融[N].中国旅游报,2008-04-02.
② L.辛厄."原始赝品""旅游艺术"和真实性的观念[J].章建刚,译.哲学译丛,1995(S1):70-76.

能带动其衍生产业实现经济增长,其市场前景非常广阔。"①

　　从中国的旅游纪念品市场看,各地的旅游纪念品基本都以具有中国风格、民族风情和地域特色的传统工艺美术品为主打商品。中国的各项传统手工艺和民间美术都是历经千年传承至今的,在古代,中国的丝绸、陶瓷、漆器、玉器等各类工艺品曾远销海外诸国,新中国成立后的很长一段时期,我国各地特色传统手工艺产品一直将出口创汇作为其国际传播的主要途径。直至20世纪末,中国传统工艺品的生产和外贸出口才开始出现滑坡。不过,随着新世纪国家对各地文化遗产保护和传承工作的重视,不断完善国内立法政策,定期评定国家级、省级物质文化遗产和非物质文化遗产,各地方政府也积极申报世界遗产和国家级遗产。由此,中国传统的手工艺产品也找到了对外输出的新契机——作为旅游纪念品对外销售,使许多濒临失传的中国民间传统手工艺、民间美术等非物质文化遗产得到充分发掘、保护和传承的同时,随着这些旅游纪念品出口创汇额的不断增长,也促进了中国传统造型艺术的域外推广。当前,除了世界文化遗产中有涉及中国传统造型艺术的项目外,列入教科文组织《人类非物质文化遗产代表作名录》的30项中国非物质文化遗产中,涉及中国传统手工艺和民间美术的项目共有11项:中国书法(2009);中国篆刻(2009);中国剪纸(2009);中国雕版印刷技艺(2009);中国传统木结构建筑营造技艺(2009);中国桑蚕丝织技艺(2009);南京云锦织造技艺(2009);龙泉青瓷传统烧制技艺(2009);热贡艺术(2009);宣纸制作技艺(2009)以及中国皮影戏(2011)。将非物质文化遗产的传承、保护与旅游纪念品的研发结合起来,将文化遗产转化为旅游纪念品推向国际旅游市场,凭借世界遗产的品牌效应,更能激发国际游客的购买欲望,带动旅游纪念品销售量的提高,从而使其更好地发挥传播地域文化的功能。

　　我国的文化遗产资源丰富,地理分布上也较为广泛,这就决定了以传统手工艺产品为主导的中国旅游纪念品的开发,可以深入发掘各地文化遗产,突出地域特色文化内涵和地方民间艺术形式。例如,北京故宫珍宝、皇家建筑、西安兵马俑、敦煌莫高窟的佛像和壁画、大足的石刻佛像等世界文化遗产地的代表文物;剪纸、龙泉青瓷、南京云锦、书法篆刻、热贡艺术等中国世界非物质文化遗产;苏绣、湘绣、粤绣、蜀绣"四大名绣";天津杨柳青、四川绵竹、山东潍坊杨家埠、苏州桃花坞"四大

① 冯新生.工艺复制品市场潜力大[N].中国旅游报,2007-01-15(15).

年画"等中国国家级非物质文化遗产;这些中国各地区富有民族特色的传统手工艺和民间美术对于境外的国际游客来说,有着较强的文化吸引力和艺术感染力,均可作为旅游纪念品的仿制对象,进行较大批量的微缩仿制品生产,投入旅游市场销售。

第六节 艺术路径

近几十年来,借助并利用其他门类艺术作品的跨国展演来传播中国传统造型艺术已经成为传统造型艺术对外传播不可或缺的传播路径之一。从艺术学理论的学科角度来看,各门类艺术间相互吸收、相互借鉴的艺术现象是普遍存在的。各门类艺术间的界限正在逐渐被打破,新的艺术语言不断产生,丰富多彩的艺术风格、艺术流派层出不穷,艺术创作呈现出一种难得的活力。[1] 因此,不难想象无论是音乐、舞蹈、戏曲等传统表演艺术,还是新兴的艺术设计、新媒体艺术,都离不开传统造型艺术的影响和熏陶,从而得到启发或汲取灵感进行新的艺术创作。在这里,中国传统造型艺术的主要功能是"启发新的艺术生成,或派生出新的艺术品种,产生新的艺术流派,或使这种经典艺术在新的时代背景下出现价值增值"[2]。一旦这些派生出来的新的艺术作品走出国门面向海外传播,必定会相应带动其中包含的中国传统造型艺术信息的跨文化传播,且有可能引发更多的国外大众主动去关注、欣赏并理解中国传统造型艺术。

一、借助传统表演艺术传播

改革开放以来,我国政府尤为重视文化交流,努力推动中华优秀文化走向世界。在30多年文化"走出去"道路上,中国传统表演艺术的国际传播经验要比传统造型艺术丰富得多,许多优秀的音乐、舞蹈、杂技、戏曲作品在海外的演出曾引发巨大反响。因此,依靠中国传统表演艺术的跨国演出来对外传播传统造型艺术是有

[1] 王廷信.艺术学理论的使命与地位[J].艺术百家,2011(4):23-26.
[2] 王建疆.美学敦煌:全球化背景下的敦煌艺术再生问题研究[J].西北师大学报(社会科学版),2007(2):17-20.

效的艺术路径。

1. 歌舞乐演活敦煌壁画

敦煌石窟中有大量乐舞题材的壁画,在现存绘有壁画的552个石窟中,几乎每窟都有伎乐表现,她们生动柔美的舞姿,呼之欲出。仅莫高窟绘有音乐题材壁画的洞窟就有240余个,乐伎3 520身,乐队490组(经变画礼佛乐队294组),乐器43种计4 549件。① 敦煌乐舞壁画和敦煌遗书中的曲谱、舞谱,共同见证了古代丝绸之路上中外乐舞艺术的交融,从中也可以看到传统造型艺术与表演艺术的互动。在广播、影视等现代媒体还没出现的古代,乐舞艺术的传承除了口传身授,还得益于壁画、雕塑、画像石和画像砖,敦煌壁画中的舞蹈形象自然就成了中国古典舞复原的重要素材。1979年,甘肃省歌舞剧院的编创仿照敦煌壁画中的乐舞形象推出了大型舞剧《丝路花雨》,古代壁画中仙乐缥缈的极乐盛世借助表演艺术呈现在世人面前,促使敦煌艺术得以"再生"并展开了更广阔的国际传播之路:"只有当1979年底以敦煌文化和莫高窟壁画舞乐艺术为题材的舞剧《丝路花雨》在香港首次演出成功并开始向全世界传播时,敦煌艺术才开始家喻户晓。"② 该剧自1981年首次走出国门至今,已在朝鲜、俄罗斯(苏联)、日本、法国、美国等20多个国家的200多个城市上演,让400多万观众现场感受到敦煌艺术的无穷魅力,是改革开放以来民族舞剧走向世界的第一品牌。

对于民族舞剧来说,《丝路花雨》是"舞蹈史上的里程碑",为中国民族舞剧的海外推广提供了新思路。剧中首次出现的反弹琵琶、千手观音、盘上舞等源于敦煌壁画的舞蹈创编,后来还成为诸多舞蹈作品的范本,开创了一种新的舞蹈流派之"敦煌舞"。2004年雅典残奥会闭幕式上由聋哑残疾人演员表演的舞蹈《千手观音》就是最好的例证。作为不可移动的艺术文物,敦煌壁画在经历盗窃后,它的对外传播主要以外国游客到敦煌旅游参观的人际传播方式和报纸、杂志、影视等现代传媒的报道介绍为主。舞剧《丝路花雨》率先开辟了用舞蹈艺术形式向世界传播敦煌壁画的先河,静止的壁画变成灵动的舞蹈跨出国门,让传统造型艺术在世界各国的舞台

① 郑汝中. 敦煌壁画乐舞研究[M]. 兰州:甘肃教育出版社,2002:75.
② 王建疆. 美学敦煌:全球化背景下的敦煌艺术再生问题研究[J]. 西北师大学报(社会科学版),2007(2):17-20.

绽放异彩。此后,舞剧《大梦敦煌》、杂技剧《敦煌神女》、舞剧《敦煌韵》协同新版舞剧《丝路花雨》、京剧《丝路花雨》等传统表演艺术精品,在海外不断续写了"可移动的敦煌壁画"之传奇。当然,除了敦煌壁画,中国传统造型艺术经典作品以表演艺术形式再创作并成功推广到国外的范例并不少。比如,由罗氏兄弟娱乐发展公司斥资300万美金编排的大型动作音乐剧《兵马俑》,其灵感就源自秦始皇陵的庞大地下军团,并大胆加入现代娱乐元素,自2003年在北美开始世界首演至2008年北京奥运会开幕前,海外巡演超过200场,票房大获成功,仅在美国和加拿大的演出票房收入就高达3 000万人民币。2005年,日本爱知世博会中国馆日上演的由上海歌舞团表演的舞剧《秦俑魂》亦大获好评,舞台上舞动的"秦俑"仿佛穿越时空与世界的观众进行跨文化交流。而作为香港回归十周年献礼作品,北宋画家张择端的旷世名作《清明上河图》也被搬上舞台,香港舞蹈团于2007年推出的大型舞蹈诗《清明上河图》同样以舞蹈的肢体语言再现传世名画,并在多次的跨国义演、商演中获得了国外主流媒体和大众的肯定和赞誉,强化了中国民族舞剧和传统绘画艺术的世界影响力。

2. 传统书画刺绣潜入舞台

借助表演艺术的海外演出来实现中国传统造型艺术的对外传播,除了以某件传统造型艺术作品为主题进行跨门类再创作外,在表演艺术的舞台美术中直接置入传统书画作品、工艺品来丰富舞台呈现也能促进中国传统造型艺术的国际传播。舞美作为"从属于舞台演出艺术的造型艺术",主要包括人物造型和景物造型,人物造型指演员化妆和服装,景物造型则指道具和布景。对于视听综合的表演艺术来说,人物造型和景物造型是每一部作品不可或缺的。演员只有结合舞美才能全方位展示艺术作品表现的时代风貌和风土人情,给观众以最完美真实的视觉体验。舞剧《丝路花雨》的成功离不开独具民族风格的舞美衬托,特别是新版《丝路花雨》,从演员服装、头饰到手中的琵琶、笙、箫等乐器的样式,再到乐队的排列组合都与敦煌壁画原作如出一辙(如图4.20),就连舞台布景的大幅壁画《观无量寿经变》也是将莫高窟112窟南壁壁画中"反弹琵琶"伎乐天和榆林窟25窟南壁壁画中的乐队直接"拼合"挪上舞台(如图4.21)。

将中国传统造型艺术用到舞美中的做法在戏曲的舞台也可见到。中国传统的戏曲只注重人物造型,讲求"戏以人重,不贵物也","戏曲的特定环境,虽也靠一定

新版《丝路花雨》剧照　　　　　莫高窟220窟北壁《药师经变图》中的乐队

图 4.20　《丝路花雨》舞蹈演员与莫高窟壁画人物比对

新版《丝路花雨》剧照

榆林窟25窟 南壁　　　　莫高窟112窟 南壁　　　　榆林窟25窟 南壁
《观无量寿经变》中乐队(左)　《观无量寿经变》中反弹琵琶　《观无量寿经变》中乐队(右)

图 4.21　《丝路花雨》舞台背景与莫高窟壁画比对

程度的舞台装置来表现,但主要的特征是依靠演员的表演"。① 因此,景物造型甚至没有实物布景。在当代,艺术市场化和产业化决定了戏曲走向世界需要突破传统束缚,以契合时代审美和国外大众的需求。考虑到戏曲演出空间不再是传统戏台,而是大型剧场或剧院,因此,坚守"一桌两椅"的同时,适当添入传统书画作品丰富舞台布景,不失为一种创新。由白先勇策划的青春版昆曲《牡丹亭》2004 年推出以来,之所以能在海内外商演中取得票房佳绩,舞美创新功不可没。不但演员服装采用全手工苏绣工艺定制,舞台布景中还多次置入当代名家的书画作品,最大限度拓展了戏曲舞台的虚拟空间。该剧在英国巡演时舞美得到多位外国业内人士赞赏:"视觉之美,令人震撼,字画吊片背景创造出迷人的空间感觉","舞美设计字画布景十分优美,服装或多彩繁富或精美细致","抽象写意的舞台设计及舞蹈动作更能凸显五色缤纷苏绣服装的优美"。② 当然,青春版《牡丹亭》的舞美对传统造型艺术的运用绝不是随意地拼贴和叠加,比如在《言怀》这出戏中,舞台景片采用台湾当代书法家董阳孜书写的柳宗元散文《袁家渴记》,既暗示男主角柳梦梅是柳宗元的后代,又为这个穷困书生自报家门营造了古朴唯美的空间氛围。大英博物馆亚洲部艺术总监史都华也认为《牡丹亭》的服装设计十分注重细节,柳梦梅在《言怀》中穿的长袍绣着竹子的图案,恰好象征了柳生的君子性格。事实上,在昆曲中添入书画、苏绣等传统造型艺术不但是对昆曲舞台的突破,也为古老优雅的昆曲注入新鲜血液,伴随昆曲艺术走向世界的步伐,还让外国观众领略了中国传统造型艺术的古典韵味。正如大英博物馆亚洲部艺术总监史都华女士所评价的:"《牡丹亭》的演出成就了艺术应有的功能,它引我进入多种不同的领域,……唱作、服装、舞美达到完美无瑕,创造出一种精致高雅,具永恒之美的中国意象,这又提醒我为何会终生献身研究中国文明。"③

二、依靠现代设计艺术传播

现代的设计艺术有别于其他传统的艺术门类,涉及衣食住行各方面,包括视觉

① 李春熹. 阿甲戏剧论集[M]. 北京:中国戏剧出版社,2005:166.
② 白先勇. 2008 英伦牡丹开:青春版《牡丹亭》欧洲巡演纪实(四)[EB/OL]. (2009-03-31) [2014-10-10]. http://blog.sina.com.cn/s/blog_4cee40a30100co69.html.
③ 白先勇. 2008 英伦牡丹开:青春版《牡丹亭》欧洲巡演纪实(四)[EB/OL]. (2009-03-31) [2014-10-10]. http://blog.sina.com.cn/s/blog_4cee40a30100co69.html.

传达设计、服装设计、环境设计、工业设计等。经过长期追随模仿国外的过程后,中国的设计师越来越注重对中华传统文化元素的发掘,力求突出民族特色、展现传统风格来提升中国设计的世界地位。中国传统造型艺术作为我国视觉艺术的资源宝库,不论是仰韶彩陶纹样、商周青铜纹饰、明清青花瓷图案还是传统书画的水墨气韵,都可成为增强设计作品感染力不可或缺的视觉元素。同样,中国传统造型艺术的对外传播也离不开设计艺术的提携,正是由于当今设计艺术中反复运用水墨画、书法、青花瓷、中国结、龙凤等元素,才使这些彰显中国传统文化内涵的视觉形象成为外国人识别中国的标志。换句话说,在设计艺术中融入中国传统造型艺术元素不仅是对传统的继承创新,也是将中国传统造型艺术的种子撒向世界的重要途径。

1. 视觉传达设计的传统元素

视觉传达设计主要涉及标志、包装、招贴、书籍、印刷排版、展示设计等方面。在视觉传达设计中融入中国传统造型艺术的探索和实践,较为成功的当属香港设计师靳埭强,他的设计在亚洲乃至世界享有盛名。在 20 世纪 70 年代末靳埭强就开始了设计的"寻根"实践:"香港是中国人的社会,香港艺术的历史,应是中国艺术历史的一部分,香港艺术家的根,也应可在中国追寻。"① 在遵照西方设计原理基础上,靳埭强在作品中融入水墨、书法、剪纸等传统造型艺术元素,创造了别具一格的中国特色视觉设计语言,促进了中国传统图形与中国设计的国际化。可以说,靳埭强的设计语言是现代的、国际的,设计核心却是传统的、中国的。譬如,1989 年靳埭强为国际舞蹈学院舞蹈节设计的海报、1995 年《汉字》系列、1997 年为香港回归设计的《手相牵》、1999 年为澳门回归设计的《九九归一》以及为美国 CA 杂志设计的封面无一例外都将传统书画元素渗透其中。靳埭强将书画笔墨转换成一种设计语言,既引领了中国视觉传达设计的水墨潮流,又强化了中国传统书画的世界知名度。德国伍珀塔尔大学视觉传达设计系教授乌韦·勒斯(Uwe Loesch)赞叹道:"中国数千年的艺术历史,尤其是传统的水墨画,再次由靳埭强先生崭新地演绎出来。他运用精湛的书法是优异的标记。"②

艺术大师韩美林同样致力于用自己的作品来"传达对文化与哲学的思考,传播

① 靳埭强.眼缘心弦[M].上海:上海文艺出版社,2002:160.
② 王晓松,孙鹏,谢欣,等.靳埭强:身度心道[M].合肥:安徽美术出版社,2008:190-191.

中国传统文化的力量"。对于国画、书法、雕塑、工艺美术等各门传统造型艺术,韩美林无不精通:他曾在美国20多个城市举办过国画展,韩美林笔下生动传神的小动物在美国颇受欢迎,纽约曼哈顿甚至将1980年10月1日定为"韩美林日";他的多幅国画入选联合国发行的圣诞卡;他的雕塑《五龙钟塔》是第26届美国亚特兰大奥运会的标志性雕塑。深谙传统造型艺术的韩美林还将他对传统造型艺术的创作经验和传统图案造型语言运用到视觉传达设计中,用设计作品向世界传播了中国传统造型艺术的精髓。1988年,韩美林从汉代青铜器的凤形拐杖头中汲取灵感,以古老的中国神鸟"凤凰"为中国国际航空公司设计标志,20多年里这只火红的中国"凤凰"在世界各地上空穿越,传达来自东方的祝福:"凤凰出于东方君子国,飞跃巍峨的昆仑山,翱翔于四海之外,飞到哪里就给哪里带来吉祥和安宁。"韩美林为2008年北京奥运会设计的吉祥物"福娃"更是在传播文化和营销推广上取得巨大成功,以现代吉祥物形象向世人展示了新石器时代的鱼纹图案、宋瓷的莲花造型、敦煌壁画的火焰纹样等传统造型艺术元素,并为商家在海内外销售赢得可观的利润。当然,除了大师们的设计作品注重挖掘传统造型艺术元素外,在很多销往海外的日用品、酒、茶叶的包装设计或书籍装帧中也不乏青花瓷器、刺绣、水墨书画等传统元素的融入。

2. 服装设计的中国风格

服饰穿着是人际交往中的一种重要的"语言"。通过穿着,既可以传播一个人所属的民族、身份、职业等信息,又可以让别人了解自己。[①] 因此,中国服装设计师们也在努力探寻新的契机和有效的对外传播平台,利用服装作品向世界展示中国传统造型艺术之美。比如,在国家首脑会晤的外交场合中,国家元首夫人的着装也已成为各国展示本国文化的重要窗口。随着公众与政府的互动越来越频繁,从美国总统奥巴马夫人米歇尔到中国新任"第一夫人"彭丽媛,她们的服装搭配一度成为社会大众和世界媒体关注的焦点。凭借优雅端庄的中国传统风格着装,彭丽媛还入选了美国著名时尚杂志《名利场》(Vanity Fair)2013年度国际最佳着装榜单,开启了中国"第一夫人"外交的新篇章。作为彭丽媛的服装设计师,马可充分把握了彭丽媛"第一夫人"的特殊身份和国事访问的外交场合,多次在设计中融入云纹、

① 戴元光,金冠军.传播学通论[M].2版.上海:上海交通大学出版社,2007:240.

仙鹤、翠竹、荷花、梅花、囍字、寿字纹等从传统造型艺术中提取的经典图案及中式盘扣、立领元素,她用自己的设计向世界证明中国传统造型艺术的美是跨越千百年却永不褪色的,进而引爆了全球时尚的东方潮流。

此外,各种国际大型活动如电影节、颁奖礼、体育赛事等不断成为服装设计师想方设法展示中国风的舞台。现今在戛纳、柏林、威尼斯等各大国际电影节中出现了越来越多的东方面孔,中国明星的礼服纷纷凸显中国风格。被誉为"中国红毯设计师第一人"的旅法华裔设计师劳伦斯·许就多次用作品诠释了"时尚"与"传统"是相通的:"丹凤朝阳"的刺绣、折扇元素,"踏雪寻梅"的写意书画,"东方祥云"的龙纹、云纹刺绣,"云韵晚装"的华美云锦,"梦回盛唐"和"敦煌写意"的敦煌壁画……他设计的每件礼服几乎都渗透着传统造型艺术元素。其中,最为世人称道的设计是 2010 年为范冰冰量身定制的礼服——"东方祥云",设计源自清代皇室龙袍,在传统绸缎上绣出两条盘旋向上的飞龙图案配以云纹和水纹,向世界昭示了它的中国身份,范冰冰凭借这身龙袍造型在戛纳电影节的亮相跻身当年全球红毯最佳着装之列。"东方祥云"已成为中国明星踏上国际红毯的象征符,不但作品原件被上海杜莎夫人蜡像馆收藏,"升级版"也被英国维多利亚与阿尔伯特博物馆收藏。

综上所述,中国传统造型艺术要实现对外传播,除了通过展示路径、市场路径、收藏路径、教育路径、旅游路径以及艺术路径六大主要传播路径外,还可以借助礼品馈赠、国际移民等其他文化交流的途径对域外的受众推广。为了促进中国与其他国家之间的文化交流、理解与沟通,无论是国家官方的外交活动,还是民间的私人交往,都有可能为增进友谊而将中国传统的书画作品或工艺品作为礼品馈赠给外国人。在中外国家首脑、外交官员以及各级政府代表团间互访的政府间官方外交活动中,中国传统造型艺术品是作为国礼馈赠给外国首脑或外交官的,是国家间友好外交关系的象征物。而在中外的民间交往中,也不乏将艺术品或画册、艺术书籍等作为礼品赠送给外国友人以表达深厚友谊的情况。譬如,英国牛津大学著名的中国艺术史教授迈克尔·苏利文就曾获得过许多中国艺术家友人馈赠的艺术作品,包括吴作人、庞熏琹、叶浅予、张大千、黄宾虹、傅抱石、林风眠、溥心畬、齐白石、黄永玉等中国近现代大师的作品。苏利文还专门撰文描述自己在中国获得这些赠品的经历:"我们可从没有筹划过购藏艺术品。过去这些年里,我们所收藏的绘画作品、素描,一些册页和不多的一些雕塑作品,除了其中一件来自珍贵的遗赠,其余

大都来自艺术家亲自的馈赠。……在中国人眼中,艺术作品不仅具有自身的宝贵价值,同时也是人与人之间友谊的象征。"苏利文认为,通过馈赠获得的艺术作品意义非凡,不能简单地与职业收藏家购藏艺术品的行为相提并论:"我们虽然获得许多新的作品,但是仍然没有视自己为收藏家。主要因为大部分的作品是透过私人关系而得到的,其中实在有太多层的意义,令我们无法单纯地把它们视为收藏品。而且,在越来越多的情况下,我们是以互助的方式换取作品的——一般而言,是透过为他们的作品集撰写序言。"①

另外,依靠国际移民对外传播中国传统造型艺术也是不容忽视的传播路径。一方面,历史上中国人向外大规模移民的情况时有发生。从移民身份上来看,既有像艺术家、文人学者这样的文化精英,他们具有丰厚的文化底蕴和艺术修养,也有从事各种手工业的民间艺人、经营和收藏艺术品的收藏家、古董商、画商,这些华人华侨所到之处,往往会自觉或不自觉地传播中国的文化艺术,从而为中华文化获得更广泛的认同奠定基础。截至 2011 年,海外的华人华侨数量已经达到 5 000 万人次,这些客居异国的华人华侨移民不仅是国际移民、海外信息的接受者,同时也是中华传统文化的承载者和传播者。尽管他们身处异国他乡,他们仍会传承并沿袭中国传统习俗;组织各种宗亲会、乡亲会或华人社团等来联络民族情感;兴办华文学校或在海外的高校执教,借助教育途径向海外推广中华优秀的文化艺术。另一方面,在中国境内各大城市中也有相当数量的外国人长期或短期居住在中国,他们在中国生活、学习并工作,必然能接触到各种中国传统造型艺术,并有可能对其产生兴趣,积极去参观艺术展览或学习如何创作艺术作品。

① 迈克尔·苏立文.中国现代艺术:关于环·苏立文与迈克尔·苏立文收藏作品的介绍[J].何为民,译.美术馆,2008(1):63-75.

第五章 中国传统造型艺术对外传播的**效果**

 人们从事传播活动一般都会对传播的结果带有某种预期,希望达到某种目的或想用某种讯息来影响他人,这种预期实际是传播主体对传播效果一种本能的关注。像所有的传播活动一样,中国传统造型艺术的对外传播通常也会有目的性,并期望取得一定的传播效果。在传播学理论研究中,尤其在大众传播领域,历来都对传播效果的研究相当重视:"大众传播理论之大部分(或许甚至是绝大部分)研究的是效果问题。效果历来为社会的许多群体所关心。"[1]传播学意义上的传播效果,通常包括两层含义:"第一,它指带有说服动机的传播行为在受传者身上引起的心理、态度和行为的变化。说服性传播,指的是通过劝说或宣传来使受传者接受某种观点或从事某种行为的传播活动,这里的传播效果,通常意味着传播活动在多大程度上实现了传播者的意图或目的。第二,它指传播活动尤其是报刊、广播、电视等大众传播媒介的活动对受传者和社会所产生的一切影响和结果的总体,不管这些影响是有意的还是无意的、直接的还是间接的、显在的还是潜在的。"[2]第一层含义是对效果产生的微观分析,第二层含义是对效果综合、宏观的考察,这是目前传播学界的一般看法。由此可知,中国传统造型艺术对外传播的效果即是指传统造型艺术作品及其相关信息对国外受传者的心理、态度和行为等方面产生的影响及其引发的其他社会效应的总和。从微观效果讲,一是域外的受众接收到传统造型艺术的相关信息后,其自身审美、批评、研究等艺术意识会显著增强;二是在艺术意识增强的基础上,有可能会引发外国受众观念乃至行为上的变化,特别是域外的艺术家会主动效仿中国艺术风格。就宏观传播效果而言,中国传统造型艺术对外传播的目的除了要让国外的受众了解、认识中国画、书法、雕塑、工艺、建筑、园林等传统造型艺术相关知识和信息,更为深远的意义还在于增强中国艺术品的海外吸引力和

[1] 丹尼斯·麦奎尔,斯文·温德尔. 大众传播模式论[M]. 祝建华,武伟,译. 上海:上海译文出版社,1987:59.
[2] 郭庆光. 传播学教程[M]. 2版. 北京:中国人民大学出版社,2011:188.

中国艺术家的国际影响力,促使我国文化艺术获得更广泛的国际认同,提升我国的文化软实力。

第一节 受众意识的增强

从传播学的角度来说,"受众是信息传播的'目的地',是信息传播链条的一个重要的环节。受众又是传播效果的'显示器',是职业传播者是否够格的评判者"[①]。因此,传播效果实现的根本途径是受众的接受。在艺术活动中,艺术接受为艺术传播提供了传递的终点,艺术传播效果实现的根本途径是受众的艺术接受。艺术信息通过传播才能与受众分享、为受众所接受,才能发挥其应有的社会功能和实现其特殊的审美价值。换言之,艺术作品潜在的审美信息,只有通过艺术接受才能获得释放,才能传递给受众,从而使作品潜在的审美价值得以显现。一切艺术活动的最终目的就是要创造、传播美的艺术作品,进而满足受众的审美需要,使其获得身心的满足和愉悦。正如黑格尔所说:"艺术作品当然是诉之于感性掌握的……却不仅是作为感性对象,只诉之于感性掌握的,它一方面是感性的,另一方面却基本上是诉之于心灵的,心灵也受它感动,从它得到某种满足。"[②]同样,在中国传统造型艺术的对外传播中,没有国际受众的艺术接受活动,就无从谈及艺术传播的效果。当然,一件传统造型艺术品要吸引外国公众的注意使之选择主动接受,首先必须符合他们的审美意识。

一、审美意识的增强

所谓审美意识,即是指"客观存在的诸审美对象在人们头脑中的反射和能动的反映,审美意识包括审美主体的各个方面和表现形态,如审美趣味、审美能力、审美观念、审美理想、审美感受等。狭义的美感专指审美感受,即指具有一定审美观点的主体,在接受美的事物刺激后,所引起的一种综合着感知、理解、想象、情感等因

① 邵培仁.传播学[M].北京:高等教育出版社,2000:196.
② 黑格尔.美学(第一卷)[M].朱光潜,译.北京:商务印书馆,1979:44.

素的复杂心理现象。审美感受构成审美意识的核心部分"①。马克思主义美学认为,审美意识产生于人类的社会实践活动,并会随着人类的社会生活实践、思维能力、客观事物的美、艺术自身的发展变化而逐渐变化、发展、丰富和完善。同时,审美意识还会受到一定的历史条件、社会存在的发展状况和水平的制约。"审美意识为客观存在的美所决定,同时又反作用于客观存在的美。它以客观存在的美为源泉和反映的对象,以人的健全的感官、神经中枢、脑功能为生理基础,以审美的感知、表象、判断、思维、想象、情感活动、意识活动等一系列复杂活动为心理基础,而人怀着一定的审美目的所从事的审美实践以及对实践经验的概括、总结,是形成审美意识的认识论基础。"②

在艺术传播活动中,受传者接受艺术作品的根本目的是为了满足自身审美的需求。只有契合受传者审美意识的艺术作品,才能引起他们的选择性注意,进入艺术接受的环节并获得美的享受。日本学者源了圆就认为日本人吸收外来文化或艺术是有选择性的:"吸收外来文化时某种选择性原理直观地起了作用,……这种选择性原理,是一种为了使日本文化得到发展,乃至防止破坏日本的社会组织的所谓'有用性原理'和隐藏在日本人内心深处的审美意识","在接受外来文化时,其底流中始终贯穿着实践性、实用主义倾向和审美意识,这便构成了日本在吸收外来文化时的选择的原理"。③ 也即是说,国外的受众之所以会选择去接受一件中国传统造型艺术作品,主要就是因为作品本身具有不可抗拒的艺术魅力,并符合他们内心深处的审美意识。因此,国外受众的审美意识直接影响着中国传统造型艺术对外传播的效果。

不同的国家和民族、不同的历史时期的受众,他们的审美意识往往不同,即使是同一个时代、同一个国家和民族的受众,个体受众之间的审美意识也存在较大差异。受众的审美意识既要受到其本国本民族的文化传统、社会环境、道德观念、宗教信仰、风俗习惯等社会特征的影响,也受到他们所处历史时期的生产方式、生活方式、价值观念、思维模式等时代特征的影响,还受到受众的职业、经历、兴趣、爱

① 廖盖隆,等.马克思主义百科要览(下)[M].北京:人民日报出版社,1993:2012.
② 王美艳.艺术批评学[M].北京:北京大学出版社,2011:52.
③ 源了圆.日本文化与日本人性格的形成[M].郭连友,漆红,译.北京:北京出版社,1992:66-67.

好、性别、年龄、性格、价值观、教育水平等个体特征的制约,并且与受众的认知心理、好奇心理、从众心理、表现心理、移情心理等心理特征也密切相关。社会特征、时代特征、个体特征以及心理特征等因素的共同作用,潜移默化地形成了受众多样化的审美意识。当中国的书法、绘画、雕塑、工艺、建筑等传统造型艺术作品及其相关信息由传播主体通过一定的传播媒介和传播方式传递到国外受众面前,只有符合国外受众审美意识的艺术作品信息,才能引发他们的关注并进入艺术接受的环节,最终实现其艺术价值,取得艺术传播的效果。

 首先,域外的受众千差万别,受不同的文化传统、社会环境、道德观念、宗教信仰、道德观念、风俗习惯等社会因素的影响,不同国家和民族的受众具有不同的审美意识,他们对中国传统造型艺术的选择和接受也表现出不同的审美倾向。比如,洛可可时期的法国人就爱好中国广州彩瓷,而荷兰人和英国人对于彩色瓷器则兴趣不大,他们更偏爱蓝白二色的景德镇青花瓷。① 从文化圈的角度来看,我们可以将域外的受众区分为"汉文化圈"与"非汉文化圈"两部分。在汉文化圈内,中国的汉字、佛教、儒学等是这些国家共同的文化基础。美国人类学家马文·哈里斯(Marvin Harris)指出:"两个社会相距越近,它们的文化相似之处当然也就越多",不过,"不可把这些相似之处都简单地认为是文化特点自动传播的结果。我们必须看到,距离相近的社会很可能具有相似的环境,因此,它们的相似之处可能是受了相似的环境条件的影响而形成的"。② 正因为具有相似的文化传统和环境条件,汉文化圈诸国才更易于接受和理解中国的传统造型艺术。因此,中国传统造型艺术尤其是以汉字为基础的书法艺术对汉文化圈的受众来说具有一种天然的吸引力,日本、韩国本身就有"书道""书艺",且他们的书法艺术皆源自中国。另外,东南亚地区存在着大量华人华侨移民,书法、水墨画等传统造型艺术在这些国家和地区得到了较好的推广和发扬。相较而言,欧美、拉美、非洲等非汉文化圈的国家和地区的受众与中国的文化差异较大,文化传统上的共性较少,尤其是书法艺术在这些国家中本身又没有对应的艺术形式,因此,非汉文化圈受众对中国书法的接受和理解会有一定难度。

① 利奇温.十八世纪中国与欧洲文化的接触[M].朱杰勤,译.北京:商务印书馆,1962:21.
② 哈里斯.文化人类学[M].李培茱,高地,译.北京:东方出版社,1988:13-14.

其次,国外受众对中国传统造型艺术的审美接受还受到自身所处的时代审美因素的影响。比如,18世纪的中国外销瓷、漆器家具、丝绸等外销艺术品之所以能够在整个欧洲社会产生强烈的审美效应,主要是因为中国外销艺术品中体现的审美趣味契合了这一时期欧洲洛可可艺术发展的时代审美风尚。德国学者利奇温指出:"洛可可的精神与中国的老子哲学最接近,潜伏在中国瓷器、丝绸美丽之下,有一个老子灵魂。"① 洛可可时代欧洲人自身的审美趣味为中国外销艺术品在西方生根发芽提供了基础,而"中国风格"的引进,也促进了洛可可艺术的多样化与繁荣,"中国风格"与洛可可艺术是同期同步发展的。如果没有洛可可,"中国风格"可能很难流行,或者说可能只会为少数欧洲人所欣赏和接受。② 再譬如在奈良时代,日本官方多次派遣遣唐使来华学习,全面吸收和移植中国传统造型艺术,当时日本造型艺术的发展可以认为是全盘"唐化",但到了平安时代,日本兴起了"国风"艺术,日本政府在很长一段时间甚至完全断绝了与中国的官方往来。

再次,域外的受众对中国传统造型艺术的审美认识和审美感受因人而异,反映了各自的个体审美特征。在对外传播中,域外的受众的个体特征不容忽视,每一个受众的个体特征是区分他与其他受众的基本依据。受众的个体特征主要包括职业、经历、兴趣、爱好、性别、年龄、性格、价值观等方面。比如,外国受众个体对中国传统造型艺术的审美意识与其职业关系密切,对于外国的艺术家、艺术史学家、艺术理论家、批评家等艺术专业人士来说,中国传统造型艺术更易于被理解,而对于外国的普通大众则相对困难。另外,外国受众对中国传统造型艺术的接受还与其个人经历有关,同一件艺术作品,对经历不同的外国受众而言有可能会产生不同的认知效果,通常来说,符合受众既有经验范围的艺术作品更易为其所接受。譬如,来华留学生对中国传统书画的审美认知就要比生活在自己国家的外国受众要更加深刻。外国受众的个人兴趣爱好,同样会影响艺术传播的效果。一个外国受众一旦对某个中国艺术家的作品或某种中国艺术品产生兴趣,他在进行选择性注意、理解和记忆时,就会不自觉地倾向于这类作品。当然,人的兴趣爱好还会发生改变,也可以慢慢培养。日本学者三上次男对中国陶瓷的兴趣和喜爱就是在考古

① 朱谦之.中国哲学对欧洲的影响[M].福州:福建人民出版社,1985:215-216.
② 刘海翔.欧洲大地的"中国风"[M].深圳:海天出版社,2005:68.

工作不断地接触中产生的:"我对(中国)陶瓷感到兴趣,开始却并不是为了追求这种享受。……是作为考古学上的资料而开始搜集的。为了以它作为确定遗迹年代的资料,或者为了查明陶瓷器的性质和窑业生产的实况,才与中国陶瓷片发生了交往。这样,在与它们接触的过程中,才对它们产生了爱好,发现了它们的美。"①

最后,国外的受众之所以会选择关注中国传统造型艺术,还与他们心理结构的基本特征密切相关。从心理学角度看,受众的心理特征包括认知心理、好奇心理、从众心理、表现心理、移情心理等几个主要方面。当中国传统造型艺术传播到域外,独特的异域艺术风格往往会吸引外国受众的目光和关注,主要与他们的认知心理和好奇心理密切相关。每一个受者皆有一定的求知欲,希望不断了解环境的变化,这即是受众普遍存在的认知心理。而好奇心理则是指人们总是乐于接受反常的、新奇的、罕见的、异于日常所见的讯息。讯息内容的新鲜、独特可以满足受众对信息的期待。② 18 世纪的欧洲诗人约翰·盖伊(John Gay)曾在《致一位迷恋古中国的女士》一诗中描写当时欧洲妇女们对异域风格的中国瓷器产生的狂热之情:"是什么激起她心中的热情?她的眼睛因欲火而憔悴!她缠绵的目光如果落在我的身上,我会多么幸福快乐!我心中掀起新的疑虑和恐惧:是哪个情敌近在眼前?原来是一个中国花瓶。中国便是她的激情所在,一只茶杯,一个盘子,一只碟子,一个碗,能燃起她心中的欲望,能给她无穷乐趣,能打乱她心中的宁静。"③英国维多利亚与阿尔伯特博物馆研究员孟露夏在评价其馆藏中一件制作于清朝康熙年间绘有中国家喻户晓的故事《西厢记》的青花瓷瓶时曾指出:"欧洲的消费者不能读懂画面上的图案,也不明白它的来源,但它具有强烈的异域风情。这也是为什么欧洲人如此喜欢收藏、买卖这类瓷器。"④

必须承认,真正具有审美价值的中国传统造型艺术作品,是可以超越时空、文化差异等障碍,引发不同国家和民族受众审美意识上的共鸣的。从外国受众的艺术接受过程来看,当某一件中国传统造型艺术作品激起他们的兴趣并开始接受的

① 三上次男.陶瓷之路[M].胡德芬,译.天津:天津人民出版社,1983:238.
② 张国良.传播学原理[M].2 版.上海:复旦大学出版社,2009:216.
③ 甘雪莉.中国外销瓷[M].上海:东方出版中心,2008:67.
④ 据央视纪录片《china·瓷》。

时候,艺术作品中蕴含的审美意义就会不断激发受众的情感,使其获得审美感受和审美体验。在艺术的接受活动中,受众的审美意识是一个潜移默化、逐步深入的发展过程,并有可能对其今后的行为带来一定的指导或产生影响。从心理学上看,从视觉感知到艺术欣赏过程结束,受众的审美意识要经过感知、记忆、想象、联想、感情、思维等各个心理阶段,最后引发心境的共鸣,并获得美的享受。在整个艺术接受过程中,受众的审美意识始终是逐步深化、不断增强的:"审美由于趋于不确定性的理性,所以就不能停留于感官的满足,不能执着于感情的观照,而必须通过感性意象意境,尤其是情感的感染,达到超越感官享受的心灵性愉悦。"①

二、批评意识的增强

艺术批评是一种较高层次的艺术鉴赏,担负有更多的使命。艺术批评通过理性思维对艺术作品进行理性建构、价值判断或科学判断,它是艺术鉴赏的逻辑性深入和延伸,是对艺术作品和艺术现象科学的理解、描述、鉴别、评价、阐释和解读。艺术批评注重挖掘艺术作品从形式到内容的意蕴,寻找作品与历史、文化或社会之间的关系,并在这种关系中分析阐释艺术作品和艺术现象的社会意义和美学价值。② 艺术批评的目的不是单纯再现鉴赏过程中的审美感受,而是根据鉴赏实践再进行一定的理论分析,对艺术作品的社会价值和审美价值作出评判。因此,艺术批评不像一般艺术鉴赏那样,"只是一种单向的接受,尽管接受美学强调接受者在文艺活动中的主体作用,但其积极性的发挥终究在接受圈内"③。在中国传统造型艺术的跨文化接受中,国外受众的批评意识应当是建立在艺术鉴赏的基础之上的,较之审美意识,批评意识具有更多的理性色彩。

通常来说,对中国传统造型艺术的批评意识往往是有一定程度的教育知识水平、艺术修养和审美能力的国外受众才能具备。豪泽尔曾说:"人可以生来就是艺术家,但要成个鉴赏家却必须经过教育。从艺术家到鉴赏家的道路是漫长的、曲折的。……鉴赏家的美学教育则需要经过更为基本的、更多方面的训练。"④国外的普

① 朱立元.接受美学[M].上海:上海人民出版社,1989:247.
② 王美艳.艺术批评学[M].北京:北京大学出版社,2011:1.
③ 周忠厚.文艺批评学教程[M].北京:中国人民大学出版社,2002:342.
④ 阿诺德·豪泽尔.艺术社会学[M].居延安,译.上海:学林出版社,1987:138.

通大众对中国传统造型艺术的接受大多只能停留在审美欣赏的层面，能够对中国传统造型艺术进行科学的评判、鉴别、阐释和解读的艺术批评活动则主要集中于艺术批评家、评论家、鉴赏家、艺术史学家、艺术理论家或艺术家等国外艺术界人士。就像韩文彬所言："高居翰教授促使我们思考这样一个问题：尽管有着无数学者的努力，为什么连最杰出的西方艺术史家们都没能理解中国画？倘若像贡布里希和丹托这类思想敏锐、知识渊博的学者都不能读懂中国画，那么，我们这些研究著述中国绘画史的学者，其所作所为便可能存在某些谬误。但是，以我之见，高居翰教授真正想要提出的问题，不是如何向非专业者讲解中国画，而是我们研究者自身如何去理解它。"[①]这即是说，中国传统造型艺术尤其是传统的书画艺术要克服东西方跨文化理解上的困难从而真正为西方国家的普通大众所理解，在现阶段还是比较困难的。

实际上，在中国传统造型艺术的国际传播中，国外的艺术批评家、评论家、鉴赏家或艺术理论家有效地充当了艺术创作主体与国外一般艺术接受者之间的中介和桥梁的角色。其一，批评家作为一般艺术接受者的代表和向导，通过他们对艺术作品的描述、阐释、解读和评价来介绍艺术，可以引导公众的审美趣味，有效地帮助一般艺术接受者提高自身的艺术鉴赏水平。艺术批评的目的就在于把艺术家及其艺术作品介绍给更多的艺术接受者，使艺术得到更广泛的关注和讨论，借以进一步扩大艺术传播的效果。"在艺术接受者的眼里，评论家又是个经验丰富的行家，因为他的言论不是'再现'原作，而是率领广大接受者一起'再锻'原作，'再造'原作"，"如果说艺术家是艺术信息的生产者，那么评论家就是参考信息的提供者"。[②]例如，著名美籍华人学者艺术家蒋彝在其法文专著《中国书法》中的绪论中写道："我写本书的动机之一，是希望帮助这些人不需学习中文就能欣赏书法。……我也确实认为，即使没有熟悉的观念，人们也能凭借对线条运动的感受和事物结构组织的学识来欣赏（书法）线条的美。"[③]再譬如，1976年美国耶鲁大学出版了由美籍华裔书画家傅申撰写的《海外书迹研究》(Traces of the Brush)一书专门向西方读者介绍了流落

① 方闻.中国艺术史与现代世界艺术博物馆：论"滞后"的好处[J].清华大学学报：哲学社会科学版，2008(2)：76-88.
② 邵培仁.艺术传播学[M].南京：南京大学出版社，1992：298-302.
③ 蒋彝.中国书法[M].白谦慎，等译.上海：上海书画出版社，1986：2.

海外的中国古代法书名迹。由于深受读者的欢迎,该书在出版后不到半年便销售一空。耶鲁大学美术馆馆长艾伦·谢思塔克(Alan Shestack)在书的序言中写道:"西方很少了解:书法究竟在何种程度上与中国文化结合,表达哲学观点,并在文化生活中生根开花","撰写本书的目的,在于为西方观众提供了解与接触这一富于魅力的艺术的机会"。该书的序言中还指出:"书法在中国,是作为艺术成就的集中体现而受到重视的。按照传统的观点,书法的地位高于绘画。确实,绘画的表现形式是从书法中吸取来的、构成中国字的那些流利的笔画,它们的优雅、精美,即使是不熟悉中国美学的人也能欣赏。我们倾向于赞赏那些能够体观高度技巧和多年勤学苦练的艺术形式。近几十年来美国的抽象表现主义运动,也许使得我们对书法的感受更为敏锐了,在这种艺术形式中,风姿——看来似乎是书法家一支笔的自由挥洒——具有无比的重要性。"[1]由此可见,批评家和学者们的文字著述对于西方的普通受众了解中国传统造型艺术具有重要的参考价值和向导意义。

其二,艺术批评家、评论家、鉴赏家或艺术理论家代表了艺术受传者的立场,他们可以将其自身的审美感受、艺术见解以及对艺术作品的评价、判断、鉴别、阐释等信息反馈给艺术家和艺术传播者。批评家的反馈意见具有一定的权威性和可信性,是艺术家调节今后创作方向以及艺术传播者优化此后的传播机制的重要依据。[2] 英国牛津大学教授迈克尔·苏利文曾多次受邀为他的中国艺术家友人的作品集撰写序言,不过,苏利文十分清楚艺术批评的意义和职责所在:"在中国人的观念中,拒绝朋友是非常艰难的。而事实上,这种序言要求的只不过是例行公事式的赞美,并不带有任何批评或类似的意见。但是,我却不能做到这一点。……然而,我发现自己许多年来确曾为多位我衷心欣赏的艺术家写过文章:张大千、林风眠、朱德群、刘国松、陈其宽、庞熏琹、王无邪、吴冠中、邵飞、李华生、朱铭、宋雨桂、黄仲方、余承尧、万青力、王怀庆、高行健等等。在这些过程中,我渐渐了解他们的目的和艺术取向,使我比他们获益更深。"[3]值得注意的是,现当代以来报纸、杂志等各种大众媒介不断兴起,特别是20世纪90年代开始网络媒体的崛起,使艺术传播媒介

[1] 傅申.海外书迹研究[M].葛鸿桢,译.北京:紫禁城出版社,1987:3,129.
[2] 邵培仁.艺术传播学[M].南京:南京大学出版社,1992:272.
[3] 迈克尔·苏立文.中国现代艺术:关于环·苏立文与迈克尔·苏立文收藏作品的介绍[J].何为民,译.美术馆,2008(1):63-75.

和传播方式随之发生了翻天覆地的改变,由此也给传统意义上的"艺术批评"带来了极大的挑战。传统的艺术批评家、理论家等高层次专家学者们的"精英批评"逐渐转向"媒体批评""大众批评"或"网络批评"。

三、研究意识的增强

随着中国传统造型艺术作品及其相关信息不断被传送到域外各国,对于国外的艺术史、考古学、汉学、东方学、地理学、计算机、化学、物理学等各个研究领域的学者和专家受众群来讲,中国传统造型艺术的相关信息有可能会激发他们的求知欲望和研究兴趣,进而主动搜集、深入了解更多有关中国传统造型艺术的信息资料,并运用自己所掌握的专业知识认真钻研、分析,以获取某种他们想要了解的讯息。这些域外的学者专家作为一类特殊的艺术接受群体,他们对于中国文化艺术的研究意识会随着中国传统造型艺术信息的持续输入而不断增强。

拿欧美国家的学者来说,现当代以来,西方学者开始关注并致力于中国传统造型艺术的相关研究,首先是从艺术史和考古学的角度入手的。通常意义上的艺术史研究是指"由艺术史学家、历史学家、考古学家或博物馆学家对历史发展过程中的艺术作品、艺术文献、艺术遗迹进行探讨、发掘、研究是艺术史研究的范围,艺术史注重客观地揭示一定的艺术作品在材料、时间、内容、形式上的特征,特别是揭示艺术发展的历史过程和基本规律,考证和发现新的艺术史实"[①]。20世纪初期,欧美及日本纷纷派遣考古队、考察团来华,以"文化考察"的名义在中国各地搜寻艺术古迹、石窟寺或墓葬遗址,特别是在西北丝绸之路沿线的许多中国珍贵文物都被西方考察团劫运回国,给中国造成了无法弥补的巨大损失。不过必须承认,正是因为西方艺术史学家、考古学家、历史学家、地理学家、汉学家、东方学家来华实地考察及他们撰写的考察报告、考古图录、学术专著等研究成果的不断刊印出版,才在国际学术界掀起了研究中国古代造型艺术尤其是佛教艺术的热潮,让本来在中国艺术史上并不为世人所关注的石窟寺艺术和久埋地下的无数珍贵的艺术文物得以公之于世,并进入世界文化和艺术考古的研究领域:"作为现代学科的中国艺术史,从最初框架的设定

① 王美艳.艺术批评学[M].北京:北京大学出版社,2011:29.

到一层层的重写都取决于西方探险家。"①特别是敦煌莫高窟的壁画、绢画、文书、佛像等艺术文物大量地流失到英、法、德、俄、美、日诸国后,越来越多的国外的学者加入研究中国敦煌艺术的行列,从而使"敦煌学"作为一门国际显学诞生,形成了"敦煌在中国,敦煌学在世界"的学科研究格局。当然,除了对中国石窟寺艺术的研究外,西方学者历来都对中国陶瓷器颇感兴趣,并且,中国的玉器、青铜器等工艺美术品也开始被外国学者关注并纳入自己的研究视域,上世纪二三十年代,随着中国安阳殷墟大量古玉、青铜器、甲骨以及其他地区的各种文物出土,西方有关中国陶瓷器、古玉、青铜器等传统手工艺方面的研究成果屡见不鲜(见附录D)。

其次,欧美诸国对于中国画艺术的关注和深入研究,大致也是从20世纪20年代才开始。1987年,美国著名艺术史学家谢柏轲曾在《西方中国绘画史研究专论》(Chinese Painting Studies in the West: A State-of-the-field Article)一文中将西方学者以往对中国画的研究著述按照内容区分为四个部分:风格研究、理论研究、内容研究和相关情境及赞助问题研究来论述,并在文章后的附录部分提供了20世纪以来西方研究中国绘画史的英文著述,合计260多种。② 这些西方学者对中国绘画史的研究成果主要有三种形式:①学术论文(包括博士学位论文、发表的单篇期刊论文和学术会议论文,其中有部分博士论文刊印成书);②展览图录(一般也会附有论文);③理论专著或译著。我国学者洪再辛(亦称洪再新)认为:"中国传统的绘画史学发展到20世纪之后,开始输入了新的学术思想和方法。来自海外的中国绘画史研究逐渐受到国内学者的重视,不断产生积极的反响,推动这门学问走向科学化。"根据他的另一项统计,在1922—1988年的60余年里,海外学者用中文发表的学术论文加上国内学者翻译的研究中国绘画史的外文论著共计100余种(包括16部中文译著和95篇中文论文)。③ 这些海外的学者以新颖的观点和独特的视野对中国传统绘画艺术的相关问题进行较为深入的研究分析,为今后海内外艺术史学者研究中国绘画史提供了重要的参考文献资料。

至于西方学者对中国书法艺术的研究,直至20世纪下半叶才真正开展起来。

① 郭伟其.如何进入艺术史:闯入中国艺术迷宫的西方探险家[J].中国美术馆,2011(12):30-37.
② 洪再辛.海外中国画研究文选[M].上海:上海人民美术出版社,1992:10-64,380-409.
③ 洪再辛.海外中国画研究文选[M].上海:上海人民美术出版社,1992:导言,410-418.

我们知道,欧美各国大规模收藏中国艺术品,最初是从陶瓷器、漆器、玉器、青铜器等手工艺器物开始的,后来拓展到中国画作品,直到20世纪初,斯坦因、伯希和等西方探险家从莫高窟劫掠了大量的敦煌文书回国后,西方才逐渐把目光投向中国书法艺术。美籍华裔学者傅申和日本学者中田勇次郎合编的《欧美收藏中国法书名迹集》一书的序言中明确指出:"在西方,中国书法是最后被认识和收藏的一种艺术。"①迈克尔·苏利文也强调:"书法是中国最高深的艺术,也是外国人最难学会欣赏的环节。"②这主要是因为,西方国家本身并没有与中国书法对应的艺术形式,并且,中国书法又是基于汉字的一门艺术,对于欧美学者而言,要研究中国书法要克服语言文字带来的识别障碍,基于此,西方国家研究中国书法艺术要晚于中国的工艺美术及绘画艺术。20世纪下半叶以来,随着对中国文化的进一步深入接触,特别是在中国改革开放后,西方一些中国艺术史学者开始将自己研究的重心转向中国的书法作品、书法史和书法家,尽管他们的研究成果数量并不多,却突破了以往中国书法艺术的传统理论研究,展现了较为开阔的理论视角和研究思路(见附录E)。不过,在西方,中国艺术史特别是中国书画史的研究要想真正得到西方主流艺术史学家的认可和理解,还需要不断地努力。一方面,近几十年来研究中国艺术史的西方学者大多致力于从本国博物馆或私人藏家的藏品角度来讲述中国书画、玉器、青铜器、陶瓷器等传统造型艺术的历史,进而形成了一种引人瞩目的学术系统——"博物馆的美术史"。这种"博物馆美术史"的研究"根据藏品建构其特色,也有其局限性。书画研究光靠一个或几个收藏是不够的,对认识浩繁的近现代书画发展,尤其如此"③。另一方面,西方的中国艺术史研究还未真正建立一个完善的学科体系。2005年,美国研究中国画的权威学者高居翰在《亚洲艺术档案》发表的《中国绘画"历史"与"后历史"的一些思考》一文中指出:"吾这一辈未能继承、发展前辈学者的工作,共建一门(中国绘画)历史学,能像欧洲绘画史那样(当然历时更长)具有更坚实、详尽的课程。晚一辈学者非但不愿学习、从事这项工作,更有从(后现代)方法论角度反对这种做法的。因此这项历史学大工程,本应作为未来早期中国绘画研究的基础,在它实现以

① 白谦慎.中国书法在西方[N].中华读书报,2012-09-30(17).
② 迈克尔·苏立文.中国现代艺术:关于环·苏立文与迈克尔·苏立文收藏作品的介绍[J].何为民,译.美术馆,2008(1):63-75.
③ 洪再新.两种美术史:从三部近代中国书画展览图录谈起[N].东方早报,2010-05-09.

前即被摒弃。这好比策划建设新城之前,却先撇开了建筑学的基本操作。"①

目前,国外对中国传统造型艺术的研究还拓展到了计算机、化学、物理学等其他更为广泛的研究领域。例如,秦始皇兵马俑雕塑人物的面部五官和表情的刻画就激发了新西兰惠灵顿的计算机专家格兰·卡麦隆的研究兴趣,他曾使用全球好评度最高的人脸辨识软件"NeoFace"②对兵马俑人物面部五官和表情的刻画进行分析,通过"NeoFace"分析比对了100尊秦俑的眼、眉毛、鼻、口、脸型、胡须及表情、头形、发髻等面部和头部的显著特征,检测兵马俑雕塑的长相是否相似。根据面部识别软件的分析数据,卡麦隆认为目前出土的8 000余尊秦始皇兵马俑雕像的长相、表情、神态、动作,每一尊都是独一无二的,既有个性特征,也有共性。

秦陵的兵马俑雕塑除了"千人千面"外,它们在被工匠塑造出来时还是"千人千色"的,秦俑雕塑在埋入地下前都是通体彩绘而成的。经过两千多年的漫长岁月,秦俑俑坑遭遇了焚毁、坍塌及多次山洪冲刷等的破坏,出土时的陶俑表面彩绘颜色大多已损失殆尽,残存少量附着在兵马俑外层的彩绘颜色也会在出土后数天或数小时内脱落,其保存状况相当不理想。于是,对兵马俑彩绘生漆层的保护和修复就越来越成为一项世界性的重大课题和难题,受到了海内外各个领域专家学者们的广泛关注。为了能够保护和修复秦俑原来的颜色,中国从20世纪90年代初开始与德国相关领域的专家合作研究兵马俑的彩绘颜色,经过20余年的悉心研究,德国专家的研究成果较为全面地揭示了秦俑彩绘的层次结构、物质组成、彩绘工艺以及损坏机理,他们还进行了大量的保护方法实验,有效地保护了秦俑彩绘。这一成功经验对凤翔唐代彩绘俑、汉阳陵、秦陵百戏俑坑和秦陵6号陪葬坑出土彩绘俑的保护也有较强的借鉴意义。③ 同时,德国专家还复原了一尊将军俑和一尊跪射俑复制品的彩绘,这两尊

① CAHILL J. Some Thoughts on the History and Post-history of Chinese Painting. Archives of Asian Art, 2005,55:20. 转引自方闻. 中国艺术史与现代世界艺术博物馆:论"滞后"的好处[J]. 清华大学学报(哲学社会科学版),2008(2):76-88.
② "NeoFace"人脸辨识软件被普遍应用于边防哨所、监视系统、移民局、警方监控以及敏感地区的门禁管制等国家级安全防护领域,平均每秒钟可以比对100万张人脸。
③ 1991年开始,秦俑博物馆与德国巴伐利亚州文物保护局开展了一系列的文物保护合作,包括秦俑彩绘保护、秦俑坑土遗址加固和秦俑修复技术改进等内容。至2013年,巴伐利亚州文物保护局已向合作项目投入经费200万欧元,其中,提供仪器设备、技术资料和保护药品共计逾20万欧元,并建成了秦俑彩绘保护修复实验室和金属文物修复室。李想. 中德合作[EB/OL].(2013-10-22)[2014-10-10]. http://www.bmy.com.cn/contents/83/6565.html.

彩绘兵马俑复制品长期在慕尼黑博物馆展出（如图5.1，图5.2）。

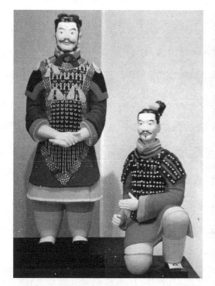
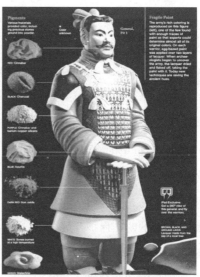

图5.1　德国专家复原的彩绘将军俑及跪射俑复制品①　　图5.2　《国家地理》刊印将军俑颜色复原分析②

德国慕尼黑理工大学的文物保护专家凯瑟琳娜·布兰斯多夫（Catharina Blaensdorf）认为："彩绘是根据我们的研究完成的，所以我们相当肯定，真正的秦俑就是这样，他们（大众）只能接受这个现实。"③目前，对兵马俑色彩的研究甚至还吸引了世界许多国家的物理学家、化学家的关注，他们都试图解决兵马俑的颜色成分之谜。例如，物理学家刘志、阿普尔瓦·梅塔（Apurva Methta）和田村信道（Nobumichi Tamura）等人在美国加州斯坦福大学利用世界上最强的X射线衍射分析仪器对兵马俑脱落的紫色残片样品颗粒进行分析，以此来确定制造兵马俑紫色的确切成分。他们通过与埃及蓝（Egypt blue）的成分比对，最终证明了中国紫

① Catharina Blaensdorf 和兵马俑的复原［EB/OL］.（2007 - 10 - 01）［2014 - 10 - 10］. http://goldensilkroad. blog. sohu. com/65822942. html.
② 据美国《国家地理》杂志2012年6月刊介绍，秦俑唇部为红色，材料：朱砂；肩甲为黑色，材料：木炭；长袍为紫色，材料：朱砂和硅酸铜、硅酸钡；长袍边缘为蓝色，材料：蓝矿石；内袍为白色，材料：高温煅烧的骨粉；绿色为孔雀矿石；头冠与裤子颜色未知。参见美国国家地理官网 http://ngm.nationalgeographic. com.
③ 据美国国家地理纪录片《远古探秘：中国兵马俑》。

(Chinese purple,或称汉紫)的制造为2 000多年前中国古代先民独创的人工合成无机化学物质。① 再譬如,英国剑桥大学的物理学家苏奇特拉·塞巴斯蒂安(Suchitra Sebastian)及其研究团队长年在美国佛罗里达州塔拉哈西市的国家强磁场实验室(National High Magnetic Field Laboratory)使用世界上磁性最强的45 T混合磁体(45 T hybrid magnet)对中国紫样品颗粒进行研究,2006年,经他们的研究发现中国紫当中的物质是一种极好的超导体,这一发现甚至有助于制造更高效的磁悬浮列车、更节约的电能、运作更快的电脑。苏奇特拉·塞巴斯蒂安惊叹:"很难想象这种在21世纪的物理学知识中被视为基本前提的材料已经存在了2 000年之久,最初竟是中国的化学家(秦始皇的方士)发现并创造的,而且已经在兵马俑上封存了2 000多年。"② 此外,从2000年开始,西安秦俑博物馆与比利时杨森公司就秦俑遗址及文物的防霉保护开展合作,通过对秦俑遗址防霉保护技术研究,寻找解决大型遗址受霉害侵蚀的方法,实施有效治理。③

类似中外学者联合研究并保护中国文化遗产的例子不胜枚举,敦煌的壁画、雕塑在经历了历史的劫难后,一直备受世界关注。1989年,中国与美国盖蒂保护所的文物保护专家开始对莫高窟洞窟环境监测、风沙防治、壁画颜色监测、薄顶洞窟加固、裂隙位移监测、防尘网实验等方面进行联合的研究保护。美国专家史蒂文·雷克比还说明了他们参与保护敦煌艺术的目的:"多次来敦煌以后,对壁画保护认识更深刻,修正了很多当初的想法。一百多年前不少西方人打着考古、探险的旗号来敦煌盗取壁画,这是很错误的,对敦煌莫高窟来说损失很大,现在我们来做一点小小的补偿。"④

第二节 艺术创作的仿效

中国画、书法、雕塑、工艺、建筑、园林等传统造型艺术传播到域外,对外国的受

① 李想.中国蓝和中国紫研究[EB/OL].(2013-10-22)[2014-10-10]. http://www.bmy.com.cn/contents/83/6566.html.
② 据美国国家地理纪录片《远古探秘:中国兵马俑》。
③ 秦始皇帝陵博物院与西安杨森启动第四期文物保护修复合作项目[EB/OL].(2018-05-18)[2020-05-29]. https://www.sohu.com/a/232028921_479780.
④ 赵锋,王志恒.中外专家联手保护敦煌莫高窟[N].甘肃日报,2004-04-09.

众而言,首先会引起他们的选择性注意,进入艺术接受的环节,并产生情感的共鸣,从而获得美的享受和身心的愉悦。在这个过程中,外国受众对于中国传统造型艺术的审美意识会不断增强,当然,一些外国受众并不会仅仅满足于获得暂时的审美享受,他们还可能将自己在艺术鉴赏中的审美感受上升为理性认识,对艺术作品的批评、研究的意识也会随之进一步增强,并有可能产生态度上的转变,最后引发行为上发生改变的效果。具体地讲,一是对域外的普通受众来说,他们有可能会因为个人的兴趣主动搜集并收藏中国传统造型艺术品;也可能会深入了解学习与传统造型艺术相关的中国文化和历史知识;还可能会受到激发而产生旅游热情,来华参观旅游。二是对域外的艺术批评家、艺术理论家、艺术史学家甚至是物理学家、化学家等高层次学者受众群来说,他们会通过发表论文、出版专著、教学讲授、参与学术研讨会等行为来公开自己对中国传统造型艺术的研究成果,进一步向域外推广中国传统造型艺术。三是对国外的艺术家、手工艺工匠、设计师等艺术创作主体来说,他们可能会因为受到中国传统造型艺术的启发而获得创作灵感,进而改变自己的创作观念,在今后的艺术创作中效仿并参照中国传统造型艺术作品的题材、形式或风格表现。以上提及海外受众的这些行为上的改变都可以认为是传统造型艺术对外传播所产生的效果和影响。

1962年,美国社会学家罗杰斯在他的研究报告《创新与普及》中把大众传播中新事物普及的过程区分为两个方面:一是作为信息传递过程的"信息流";二是作为效果或影响的产生和波及过程的"影响流"。前者可以是"一级"的,即信息可以由传媒直接"流"向一般受众;而后者则是多级的,要经过人际传播中许多环节的过滤。罗杰斯提出的"信息流"与"影响流"的模式可用图5.3[①]表示:

"信息流"和"影响流"的区分揭示出大众传播效果的产生是一个极为复杂的社会过程,存在着众多的中介环节和制约因素。罗杰斯的理论对我们研究中国传统造型艺术在域外诸国的普及与产生的传播效果同样具有一定的借鉴意义。实际上,无论是通过传统的人际交流传递、艺术品实物展示或是现代印刷、影视、网络等传媒媒介向外传播中国传统造型艺术作品的相关信息,都可能会引发海外受传者行为上的变化。特别是国外的艺术家受众群体,他们会因为受到中国传统造型艺

① 郭庆光.传播学教程[M].2版.北京:中国人民大学出版社,2011:198.

图5.3 新事物普及过程的"信息流"和"影响流"①

术的启发和影响,改变自己的创作观念和艺术风格,且总会首先出现一部分"早期的采纳者",通过他们的人际交流或其他传播行为进而引发更多的"追随者"竞相效仿。具体说来,历史上域外的艺术创作对于中国传统造型艺术的学习和模仿主要有以下几个较为典型的例证。

一、东亚造型艺术的全盘"唐化"

唐代是中国经济、政治、文化和艺术发展的全盛时期。美国汉学家费正清认为:"7世纪的中国巍峨雄踞在当时世界其他一切政体的顶峰","它是世界上最强大、最富饶,在许多方面堪称最先进的国家"。② 唐王朝是东亚汉文化圈的中心,对周邻的日本、新罗、高句丽、百济诸国影响尤为深刻,整个东亚的经济、政治、文化和艺术发展几乎全盘"唐化"。③ 日本历史学家井上清指出:日本"举凡学术、技术、文艺、音乐以及佛教和佛教庙宇的建筑、雕刻、绘画,以及有关服饰、器皿、生活方式等都在学习唐朝"④。

隋唐以前,日本吸收和移植中国的先进文化艺术主要以朝鲜半岛为媒介间接输入。隋唐时期,为了满足日本宫廷贵族迫切想要学习和吸收中国先进文化艺术的愿望,日本政府多次派遣"遣隋使""遣唐使"来华。有学者统计,从公元630至

① 田崎笃郎,儿岛和人.大众传播效果研究的展开[M].东京:北村出版社,1992:28.
② 费正清,赖肖尔,克雷格.东亚文明:传统与变革[M].黎鸣,贾玉文,段勇,等译.天津:天津人民出版社,1992:107.
③ 唐代(公元618—907年),对应日本的飞鸟时代(公元593—710年)晚期、奈良时代(公元710—794年)及平安时代(公元794—1192年)早期;此时的朝鲜半岛处于高句丽、百济、新罗三国时代(公元前57—668年)末期和统一新罗时代(公元668—901年)。
④ 井上清.日本历史:上册[M].天津市历史研究所,译.天津:天津人民出版社,1974:84.

894 年的 260 余年里，日本来华的遣唐使共计 5 000 余人。① 据日本学者木宫泰彦统计，日本共派遣过 19 次遣唐使来华，在文武朝后日本官方一次性派遣的遣唐使规模多达 500 人，其中留学生、学问僧、画师、手工艺匠人等知识分子人数在 70 至 100 人之间。② 朝鲜半岛的情况与日本相似，从公元 640 年的三国时期新罗、高句丽、百济即开始向唐朝派遣留学生，到统一新罗时期，向唐派遣的留学生和学问僧的人数就更多。新罗在唐的留学生为域外留学生之最，例如，公元 837 年，在唐国学中修业的新罗学生为 216 人；公元 840 年一次性回国的新罗学生达 105 人。③ 中国台湾学者严耕望认为："唐世，四邻诸国与中国邦交最睦者莫过于新罗，而接受华化之彻底，倾慕华风之热忱，尤以新罗为最"，"最足表现新罗倾慕华风锐意华化者，莫过于青年学子犯骇浪泛沧海留学中华之蔚为风尚矣"。④ 根据韩国学者金得榥估计，统一新罗时代入唐求法的新罗僧侣也达数百人⑤。这些域外青年知识分子中的多数人会长期滞留唐朝学习，接受中国文学家、书画家、手工艺匠人的亲身传授，充当了中国文化和艺术的"早期采纳者"；在他们学成归国后，又有效带动了本国的大批"追随者"全面效仿、学习、移植中国文化和艺术。木宫泰彦充分肯定了日本留学生和学问僧对向日本传播唐文化艺术的贡献："日本中古文化多半是接受和吸收了唐代文化经过消化整理，使之与日本固有文化融合而形成的，关于这点，任何人也不会有异议。而直接参与这种文化的吸取和移植的是遣唐学生和学问僧。"⑥

　　首先，在仿效唐朝的绘画和雕塑艺术方面，日本、新罗诸国的绘画和雕塑艺术几乎完全按照唐朝的式样创制。随着佛教的兴盛，唐代各种佛教艺术形式都被东亚诸国视为典范，佛像、佛画以及寺院、佛塔等建筑的样式都是照搬唐式的。井上清也毫不讳言：日本的佛教艺术"与其说是日本文化的一部分，还不如说是中国佛教艺术的一个流派"，"举凡飞鸟奈良时代大型寺院的宏壮建筑，安置在其中的各种各样的佛像雕塑，画在墙壁和棚顶上的佛画以及使用的各种工艺品，都是卓越的艺术品。这些无名的制作者巧妙地吸收中国技术的能力是惊人的。但他们把随着时

① 王勇，中西进. 中日文化交流史大系·人物卷[M]. 杭州：浙江人民出版社，1996：64.
② 木宫泰彦. 日中文化交流史[M]. 胡锡年，译. 北京：商务印书馆，1980：62，153-154.
③ 武斌. 中华文化海外传播史[M]. 西安：陕西人民出版社，1998：420.
④ 严耕望. 新罗留唐学生与僧徒[M]//张曼涛. 日韩佛教研究. 台北：大乘文化出版社，1978：233.
⑤ 金得榥. 韩国宗教史[M]. 柳雪峰，译. 北京：社会科学文献出版社，1992：86.
⑥ 木宫泰彦. 日中文化交流史[M]. 胡锡年，译. 北京：商务印书馆，1980：125.

代而发生变化的中国的形式一个个几乎是原原本本地抄袭过来,因此异国情调颇为浓厚"。① 实际上,凡唐朝流行过的佛像和佛画样式,日本、新罗都会在晚于唐数十年后流行,多是由学问僧或留学生学成归国后把自己在唐朝所学的新技艺、新知识再传授给本国的工匠们并仿制了唐式的佛画和佛像。比如,日本奈良法隆寺金堂壁画就与敦煌莫高窟壁画如出一辙;日本奈良东大寺卢舍那铜佛像(公元743—752年)也是唐代佛教艺术东传的代表作,这一佛像是模仿了唐朝洛阳龙门卢舍那大佛石像(公元672年)或洛阳白司马坂大铜佛(公元700—706年,已毁)创制而成的,显示了盛唐艺术的独特风格;至于世俗画方面,日本、新罗诸国的画风亦源自唐风。据《东大寺献物帐》载,东大寺藏圣武天皇及皇后的遗物中包括100叠屏风画均为天平时期世俗画的代表作,上面所绘的仕女、宫室、宴会、马匹、花鸟均体现了盛唐风格,目前仅存的6扇与中国吐鲁番、西安唐墓发现的绢画、壁画极似。② 日本学者河北伦明认为:"日本画在奈良时期、平安时期,便开始把中国的画作为范本,从中国画入手,逐渐演进替变产生了大和绘。日本画从最初开始到奈良、平安、室町,极端地说就是到江户时代为止,日本画的根底便是从中国学来的。"③

其次,东亚诸国的书法艺术也是参照中国名家书风发展起来的。"东亚文明的大部分依赖中国文明,对汉字的喜爱和敬仰是东亚不同国家之间联系的最有力的纽带","汉字也有西方文字所不具备的一些优点,文字的复杂性及其本身的绘画性,提供了拼音文字所不具备的美学价值"。④ 因此,建立在汉字基础上的书法艺术可以认为是东亚汉文化圈各国艺术中最为独特的一门传统造型艺术。日本书法家今井凌雪曾言:"书法是以中国和日本为中心发展起来的东方独特的艺术。两国的书法有兄弟的关系,当然中国是兄,日本是弟。"⑤中国书法艺术发展至唐代,可以说是百花齐放、百家争鸣,楷、行、草各体名家辈出。东晋书法家王羲之、王献之父子,唐代书法家欧阳询、颜真卿、柳公权、王昌龄等名家墨迹不断传入日本、新罗诸国,引领了这些国家书法艺术的发展方向。日本书法史学家榊莫山指出:"回顾一下奈

① 井上清. 日本历史:上册[M]. 天津市历史研究所,译. 天津:天津人民出版社,1974:86-87.
② 王镛. 中外美术交流史[M]. 长沙:湖南教育出版社,1998:84.
③ 河北伦明. 中日美术交流之旅有感[J]. 梅忠智,译. 美术,1997(9):34-38.
④ 费正清,赖肖尔,克雷格. 东亚文明:传统与变革[M]. 黎鸣,贾玉文,段勇,等译. 天津:天津人民出版社,1992:25-26.
⑤ 姚嶂剑. 遣唐使[M]. 西安:陕西人民出版社,1985:72.

良朝的书法,不管怎么说也是可以看出蕴藏着中国型的庄重感和威严感,并充满着追求唐风的志向的。"①特别是王羲之书风在日本、新罗备受追捧和尊崇,这些国家的留学生和学问僧在中国广泛搜求并临摹古今名家书法拓本、杂碑名文、手抄写经等书法作品带回自己的国家,从而促进了中国书法艺术在东亚的传播。实际上,这些留学生或学问僧中有相当一部分人在来华前即具备了相当水平的书法功底,他们对中国书法是有意识地汲取,其搜集携回的大部分书迹拓片和临摹的复本,基本都出自名家之手,代表着唐代书法艺术的最高水平。

平安时代日本学问僧"入唐八家"中,最澄和空海对中国书法东传起到了重要作用。最澄在《法门道具等目录》中列出了从唐带回的17种书法作品,包括:赵模千字文(大唐拓本)、真草千字文(大唐拓本)、台州龙兴寺碑(大唐拓本)、王羲之十八帖(大唐拓本)、欧阳询书法(大唐拓本二枚)、褚遂良集一枚(大唐拓本)、梁武帝评书(大唐拓本)、两书本一卷(留唐临摹)、古文千字文(留唐临摹)、大唐圣教序(大唐拓本)、天后圣教序(大唐拓本)、润州牛头山第六祖师碑(大唐拓本)、开元神武皇帝书法(鹡鸰大唐拓木)、王献之书法(大唐拓本 枚)、安西内出碑(大唐拓本)、天台佛窟和上书法一枚(真迹)以及真草文一卷(留唐临摹)。②而空海归国后则以极高的书法造诣闻名于世,他与入唐留学生橘逸势、嵯峨天皇三人并称日本书道"平安三笔"。据沈曾植《海日楼札丛》卷八《日本书法》中载:"空海入唐留学,就韩方明受书法,尝奉宪宗敕补唐宫壁上字。""橘逸势传笔法于柳宗元,唐人呼为橘秀才。"③嵯峨天皇虽未亲自到过唐朝,但其宫中却收藏了许多晋唐名迹和碑帖拓本,他的书风也深受唐风影响。"平安三笔"不但积极地学习中国书法家的书风,而且还在国内大力弘扬唐风。榊莫山曾指出:"嵯峨天皇、空海、橘逸势这'平安三笔',敢于不断在日本推广强烈的中国唐朝书风,遵循着中国书法的规范;另一方面,他们对中国书法热情洋溢的倾倒,虽然本身并非没有意义,却造成了这样一个结果:奈良朝末期假名书法的萌芽,一段时间内在任何作品中都销声匿迹了。"④可见,通过"平安三笔"的推广,中国书法对日本书坛的影响之大,甚至推迟了日本本土假名书法的发

① 榊莫山.日本书法史[M].陈振濂,译.上海:上海书画出版社,1985:14.
② 木宫泰彦.日中文化交流史[M].胡锡年,译.北京:商务印书馆,1980:195.
③ 沈曾植.海日楼札丛[M].北京:中华书局,1962:338.
④ 榊莫山.日本书法史[M].陈振濂,译.上海:上海书画出版社,1985:28.

展。与此同时,唐代书风对新罗的影响丝毫不亚于日本,新罗书家也积极从中国书法中汲取养料。代表人物当属在唐留学并任过官职的崔致远。他撰写篆刻的《双溪寺真鉴禅师大空塔碑铭》,堪与唐四家媲美。再譬如,崔致远撰文、崔仁滚楷书的《无染和尚碑铭并序》《圣住山圣住寺朗慧和尚白月葆光塔碑》),书风与唐代徐浩相近;崔致远撰文、释慧江书并刻的《凤岩寺智证禅师寂照塔碑》,书风近于中国褚法;华严寺的石刻《华严经》表明,唐初流行的王羲之行书写经体已为新罗所吸收;统一新罗时代最杰出的书法家金生,书写王体尤为出色,其作品甚至被误认作王羲之原作;新罗僧人淳蒙则学习唐欧阳询书体。①

再次,在建筑艺术方面,日本、新罗的佛教寺院、佛塔、宫殿等建筑基本都是模仿唐制的。据金得榥统计,统一时代的新罗首都寺院数量达808所。② 中国佛教于公元552年经朝鲜传入日本,至6世纪末,日本兴建了法隆寺、法兴寺、四天王寺等数十座佛寺,8世纪日本寺院已多达400余所。这些域外宏伟壮丽的佛寺、佛塔等佛教建筑,体现了六朝的遗风和隋唐的形制,几乎与同一时期的唐朝寺院无异。譬如,统一新罗时期的佛国寺和石窟庵即是唐代风格佛教建筑的代表作;日本奈良朝最负盛名的国分寺,亦是模仿唐朝大云寺或龙兴寺而建的;至于日本奈良都城"平城京可以说是万事都仿效长安,是长安的翻版"③。平城京的整体规划和宫殿建筑设计是模仿长安、洛阳的形制修建的,京城内有"朱雀大街""东市""西市"等,宫殿建筑完全仿照唐式,只是平城京的面积较唐朝长安要小,约为长安的四分之一。

最后,在丝织品、铜镜、陶瓷器、漆器等各类手工技艺方面,东亚诸国也全面学习并移植了唐朝的先进技艺。费正清认为:在中国唐代,"朝鲜人和同一时期的日本人一样,在精通中国最先进的工艺技术方面表现出了惊人的才能"④。可以说,唐代各门类造型艺术都被日本、新罗等东亚诸国广泛学习、效仿并移植,这些国家不断汲取中国传统造型艺术的优长,发展本国的造型艺术,就像井上清所言,这些国家的各门造型艺术更像是唐代造型艺术的一个"流派"。直到公元9世纪后,东亚诸

① 武斌. 中华文化海外传播史[M]. 西安:陕西人民出版社,1998:463.
② 金得榥. 韩国宗教史[M]. 柳雪峰,译. 北京:社会科学文献出版社,1992:84.
③ 井上清. 日本历史:上册[M]. 天津历史研究所,译. 天津:天津人民出版社,1974:69-70.
④ 费正清,赖肖尔,克雷格. 东亚文明:传统与变革[M]. 黎鸣,贾玉文,段勇,等译. 天津:天津人民出版社,1992:291.

国在提炼吸收、咀嚼消化中国传统造型艺术的基础上,逐渐摆脱了唐风影响,特别是日本在平安时代中后期兴起了"国风"文化,进入了日本民族文化大发展的新时期。

二、欧洲洛可可艺术的中国风格

费正清指出:"中国、日本、朝鲜、越南古代社会就像一面镜子,与西方文化形成鲜明的对照。他们证实了不同的信仰与不同的供选择的价值体系,不同的美学传统及不同的文学表达形式。"①从传播学角度看,一切传播活动更容易发生在同质个体间,这是因为,同质传播比异质传播更有影响,个体间的有效传播导致知识、态度和行为的更大同质。但是,只能消灭个体间的差异、导致人的同质化的传播基本都是单向传播。相反,跨文化传播则是不同文化背景的人之间互动,或者说是文化异质的人的互动。跨文化传播是基于人与人之间的文化差异以及文化陌生感,或者说,它是在有文化距离感的个体间发生的传播行为。跨文化传播表现了人类认识自我的需要、对新奇事物的需要、通过认识"他者"而扩大精神交往领域的需要,这些需要构成了跨文化传播的心理动因。② 由此可见,东亚汉文化圈诸国对唐代造型艺术的全面学习、效仿和移植大致可以看作是一种同质文化间的传播与影响。与东亚诸国相对应,以欧洲为代表的西方国家对中国传统造型艺术的汲取和借鉴则可以认为是真正意义上的跨文化传播所产生的效果。

17至18世纪的欧洲文艺界就曾兴起过一股强烈的"中国热"。中国的陶瓷、丝织品、漆器、壁纸等传统造型艺术品成为欧洲艺术家竞相效仿和参照的范本,"中国风格"③的艺术品也成为欧洲人争相追捧和向往的对象。对于欧洲"中国热"兴起的原因,利奇温在《十八世纪中国与欧洲文化的接触》一书中作了解释:从16世纪开始,"由于中国的陶瓷、丝织品、漆器及其他许多贵重物的输入,引起了欧洲广大群众的注意、好奇心与赞赏,又经文字的鼓吹,进一步刺激了这种感情,商业和文学就

① 费正清,赖肖尔,克雷格. 东亚文明:传统与变革[M]. 黎鸣,贾玉文,段勇,等译. 天津:天津人民出版社,1992:3.
② 单波. 跨文化传播的问题与可能性[M]. 武汉:武汉大学出版社,2010:107-110.
③ 源自法语 chinoiserie,或称中国趣味、中国情趣,意指模仿中国器物,采用中国装饰题材,带有中国风格的艺术品,艺术史学家们也常采用"Rococo-Chinois"一词来概括洛可可时期西方文化艺术的特征。

这样结合起来，(不管它们的结合看起来多么离奇，)终于造成一种心理状态，到18世纪前半叶中，使中国在欧洲风尚中占有极其显著的地位，实由于二者合作之力"①。利奇温的话恰好揭示了艺术传播效果的三个层次："外部信息作用于人们的知觉和记忆系统，引起人们知识量的增加和认知结构的变化，属于认知层面上的效果；作用于人们的观念或价值体系而引起情绪或感情的变化，属于心理和态度层面上的效果；这些变化通过人们的言行表现出来，即成为行动层面上的效果。从认知到态度再到行动，是一个效果的累积、深化和扩大的过程。"②随着15世纪东西方海路贸易的开拓，欧洲通过来华商船将中国的瓷器、丝绸、漆器等传统造型艺术品大批运销回国，加之西方来华的旅行家、传教士们作为"早期采纳者"用文字对中国艺术的大肆赞美和推介，中国传统造型艺术品首先引发了欧洲人的注意、好奇心和赞赏。欧洲上流社会的王室贵族以及文人学者们则作为"早期追随者"倍加推崇中国的艺术，各国上层审美趣味的变化也导致了整个欧洲社会自上而下的风尚随之转变，形成了上行下效的局面，进而加强了传播的效果并扩大了影响范围，最终造就了洛可可时期的欧洲各国、各阶层对中国风格艺术品的竞相追捧。欧洲的手工艺工匠、建筑师、园艺家、画家们也纷纷将中国的瓷器、漆器、园林、建筑等传统造型艺术作为学习、仿照或模仿的范本，花鸟、山水、仕女、亭台、楼阁、宝塔等中国风情的图案元素成为洛可可艺术创作中表现的重要方面。然而，不可否认的是，洛可可艺术对于"中国风格"的模仿除了东西方贸易的拓展和传教士、皇室、学者们的助推作用外，更为重要的原因还在于洛可可艺术家们从中国艺术品中找到了创作的灵感，中国艺术品极强的装饰感、绚丽的纹饰图案和曲线的造型，恰好与洛可可艺术家们所追求的曲线和装饰趣味是一致的，进而引发了他们审美意识的共鸣。

第一，洛可可时代欧洲工艺美术的中国风格。

洛可可时代欧洲艺术的中国风格，首推工艺美术。哈克尼指出："当西人醉心于中国最热烈之时，中国东西，影响于欧洲生活各方面，尤以手艺为最。"③洛可可时代的欧洲对中国的认识，"不是通过文字而来的，以淡色的瓷器，色彩飘逸的闪光丝

① 利奇温.十八世纪中国与欧洲文化的接触[M].朱杰勤，译.北京：商务印书馆，1962：13.
② 郭庆光.传播学教程[M].2版.北京：中国人民大学出版社，2011：188-189.
③ 哈克尼.西洋美术所受中国之影响[M]//朱杰勤.中外关系史译丛.北京：海洋出版社，1984：136.

绸的美化的表现形式,在温文尔雅的 18 世纪欧洲社会之前,揭露了一个他们乐观地早已在梦寐以求的幸福生活的前景",也正是因为"江西瓷器的绚烂彩色、福建丝绸的雾绡轻裾背后的南部中国的柔和多变的文化,激发了欧洲社会的喜爱和向慕"。①17 世纪欧洲各国王室贵族的宫殿、文人学者的宅邸中基本都设有中国室、中国厅或瓷器室,这些房间专门用来陈列中国瓷器、漆雕家具,墙壁上贴有中国花纹壁纸、悬挂中国风情的油画,即使是欧洲的普通家庭,为了款待客人,也会设有"中国房间"(如图 5.4,图 5.5),专门陈列中国艺术品,"如果没有真的,就用仿制的"②。

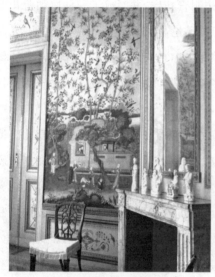

图 5.4　德国夏洛特堡宫室内装潢的中国风情③

图 5.5　18 世纪欧洲室内装潢的中国风情④

洛可可时代的社会审美风尚加速了欧洲各国手工艺匠人对中国风格的模仿和借鉴,中国瓷器、漆器、壁纸等都是他们参照的范本。拿瓷器来说,中国瓷器自 15 世纪传入欧洲,就一直被欧洲人视为珍宝,竞相购藏。据统计,在 1602—1682 年的 80 年中,仅荷兰东印度公司输入欧洲各国的华瓷数量就达 1 600 万件以上。⑤ 1722—

① 利奇温.十八世纪中国与欧洲文化的接触[M].朱杰勤,译.北京:商务印书馆,1962:20-21.
② 赫德逊.欧洲与中国[M].2 版.李申,王遵仲,张毅,译.北京:中华书局,2004:228.
③ 德国夏洛特堡宫[EB/OL].(2013-01-30)[2014-10-10]. http://www.mafengwo.cn/i/1119670.html.
④ 冯冠超.中国风格的当代化设计[M].重庆:重庆出版社,2007:157.
⑤ 沈福伟.中西文化交流史[M].上海:上海人民出版社,2006:426.

1747 的 25 年间,法国进口超 300 万件中国瓷器,丹麦进口 1 000 万件中国瓷器,英国进口2 500 万至 3 000 万件中国瓷器。① 由于中国外销瓷器在欧洲市场的持续走俏,欧洲白银大量流入中国,在巨大商业利益驱使下,刺激了欧洲本土寻找制瓷技术的决心,各国制瓷业纷纷兴起。据文献载,1575 年,意大利瓷器收藏家弗朗切斯科一世·德·美第奇(Francesco I de' Medici)亲自参与了持续十年的试制工作,最终用白黏土和玻璃粉混合物制成了"美第奇瓷器",尽管"美第奇瓷器"并不算真正意义上的瓷器,但却代表了欧洲制瓷的最初尝试。17 世纪 20 年代,荷兰代尔夫特人(Delft)在威尼斯人的基础上再次大规模仿制青花瓷,并制成了一种白釉蓝花的锡釉陶器——"代尔夫特陶器",代尔夫特陶器无论是纹饰还是器型均受中国瓷器的强烈影响:"由于受中国的范本的推动,本地的有色陶器的制造才作出最大的努力。"②1698 年,法国耶稣会士殷弘绪经过多年在景德镇的考察,写了一份长篇报告寄回法国,详细介绍了景德镇制瓷的原料瓷石和高岭土以及制瓷工序,但仍未能帮助法国人领悟制瓷的奥秘。直至 1709 年,在中国瓷器狂热爱好者奥古斯都的支持下,德国炼丹术家约翰·伯特格尔(Bottger)终于成功创制了欧洲第一件真正的硬胎瓷器,德国梅森(Meissen)也成为欧洲制瓷业的中心。此后,法国、奥地利、意大利、英国等国的瓷厂纷纷成功制瓷。制瓷配方的问题得以解决后,欧洲人最初烧制的瓷器无论是纹饰还是器型均以效仿中国外销瓷为主。1763 年,英国《牛津杂志》曾报道:"中国瓷器和伍斯特瓷器可以搭配使用,毫无差异。"(如图 5.6,图 5.7)③利奇温也认为:"欧人制造品大量采用中国的饰纹,又进而仿效中国的款式。瓷器本是被认为中国所独创,其仿效中国画法,也是很自然的。"④

中国漆器自 16 世纪传入欧洲,各国宫廷中就热衷于摆设中国漆家具,尤以法国宫廷最为广泛。早在路易十四时期,凡尔赛宫就使用了整套中国漆家具,路易十五情妇蓬巴杜夫人(Pompadour)的邸宅中也有许多中国漆家具。17 世纪,中国上漆轿子亦传至欧洲,虽然坐轿子是中国的传统风俗,但这种象征身份地位的行为却在洛可可时期的欧洲上流社会风行,不论是轿子的颜色、图案、形制还是象征的等级都

① 据央视纪录片《china·瓷》。
② 利奇温. 十八世纪中国与欧洲文化的接触[M]. 朱杰勤,译. 北京:商务印书馆,1962:22-23.
③ 沈福伟. 中西文化交流史[M]. 上海:上海人民出版社,2006:434.
④ 利奇温. 十八世纪中国与欧洲文化的接触[M]. 朱杰勤,译. 北京:商务印书馆,1962:23.

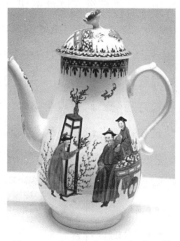

图 5.6　仿中国人物画咖啡壶① 　　图 5.7　麒麟凤凰纹瓷盘盘心图案②

以中国为标准。随着中国漆器的流行，17世纪末的法国人就已经完全掌握了中国的制漆工艺，由法国漆匠打造的室内立柜、桌椅、屏风、床等基本都是参照中国明清家具式样，家具上雕刻的装饰纹样也采用中国花鸟、龙凤、仕女及佛塔建筑图案。当时法国的制漆技艺在欧洲是最先进的，蓬巴杜夫人专门向法国著名的漆匠罗伯特·马丁（Robert Martin）定制过仿中国花鸟图案的漆家具。1730年，法国制造的漆器家具已经能出口海外，可与中国漆器竞争，伏尔泰在《论奢侈》中赞叹："马丁的漆橱，胜于中华器。"③

同瓷器、漆器一样，中国的花纹壁纸自16世纪由西班牙和荷兰的商人引入欧洲后，便成为法国、德国、英国等国的皇室宫廷室内装潢中必不可少的装饰物，图案涉及花鸟、人物、山水各科（如图5.4，图5.5）。在中国壁纸传入后，欧洲人很快便生产

① 约1770—1775年，现藏大英博物馆，英国伍斯特瓷厂生产。伍斯特瓷厂建于1751年，其生产一直持续到2009年，伍斯特生产的瓷器多受亚洲图案的影响。此壶施釉上彩，是一件私人定烧的昂贵瓷器。描绘了身处邸宅的中国人，壶边沿饰均直接仿自景德镇瓷器。
参见大英和V&A博物馆在国博的精品展（三）[EB/OL].（2014-04-06）[2014-10-10]. http://blog.sina.com.cn/s/blog_94b414920101epqg.html.

② 约1770年，现藏大英博物馆。此盘是伍斯特瓷厂专门为私人特别定烧的，造型图案直接仿自一件中国瓷器。盘面彩绘典型中国式纹样，盘心绘有一头麒麟仰视一只凤凰，周围配以假山、花鸟和珍禽异兽。不过，英国瓷器画师并未真正领会中国瓷器装饰图案和色调，其与中国瓷器是有区别的。
参见大英和V&A博物馆在国博的精品展（三）[EB/OL].（2014-04-06）[2014-10-10]. http://blog.sina.com.cn/s/blog_94b414920101epqg.html.

③ 利奇温. 十八世纪中国与欧洲文化的接触[M]. 朱杰勤，译. 北京：商务印书馆，1962：28.

出大量仿制的中国壁纸,我们可以从赫德逊的描述中了解到壁纸在欧洲的仿制之风:"欧洲普遍使用及仿制这种装饰样式只是始于18世纪。当时有一个欧洲学派,专门仿制中国的设计与真品竞争,并生产所谓英—中和法—中壁纸。"①这一时期的中国刺绣、手绘的丝织品或折扇也是欧洲宫廷贵妇的普遍需要。作为法国时尚界的风向标,蓬巴杜夫人的服饰装扮和言行举止引导着宫廷贵妇们的审美追求。蓬巴杜夫人就曾有中国花鸟图案的绸裙,并且,除了仿造中国印花织物上的花纹和图案外,欧洲人还注意到了只存在于中国纺织品上的颜色——金黄色和浅绿色,于是欧洲人将这种绿色谓之"中国绿",蓬巴杜夫人的绸裙自然也少不了定制"中国绿"。② 另外,为了掩饰表情和保持空气流通,中国式折扇成为欧洲宫廷贵妇的必备配饰,折扇上亦绘有中国风物,诗人约翰·盖伊(John Gay)的诗曾言:"扇上画着各种人物,其中有女子,有的细眉细眼,莲步姗姗;有的吹笛击钹,自得其乐;有的老爷踞座就餐,神态俨然;有的彩车上的兵勇,好像是颠七倒八。"③

第二,中国传统绘画艺术对洛可可时期欧洲绘画的影响。

尽管洛可可时期中国风盛行欧洲,但中国绘画艺术对欧洲的影响却远不及对汉文化圈诸国的影响那么全面而深刻,仅在少数画家的画作中可以看到富有东方风情的表现。有学者推测早在文艺复兴时期意大利画家达·芬奇的《岩间圣母》《蒙娜丽莎》等画作背景画就已经受到了宋代山水画的笔法表现和散点透视法的影响。④ 事实上,中国绘画在欧洲的传播基本是间接的:一是通过中国外销工艺品中的瓷器纹饰、漆器图案、丝织品上的刺绣图案、手绘壁纸、折扇或屏风画等;二是借助来华的西方传教士、商人或使节带回欧洲的书籍和画册中的插图。比如,1633年出版的《十竹斋书画谱》于17世纪末运送到巴黎;路易十四的藏书目录中也有1679

① 赫德逊.欧洲与中国[M].2版.李申,王遵仲,张毅,译.北京:中华书局,2004:229.
② 此前欧洲并没有这两种颜色的丝织物。参见 Chinoiserie. Fashion, Costume, and Culture: Clothing, Headwear, Body Decorations, and Footwear through the Ages 2004[EB/OL].[2014-10-10]. http://www.encyclopedia.com/utility/printtopic.aspx?id=6984
③ 吴志良.东西方文化交流:国际学术研讨会论文选[M].澳门基金会,1994:51.
④ 也有学者认为没有确切的资料证明16世纪中期以前欧洲已有中国绘画流传,因此文艺复兴时期的画家不可能受到中国山水画启发。苏立文在《东西方美术交流》一书中明确指出:"达·芬奇等画家的作品并没有什么东方绘画的影响。不论东方西方,艺术家的创作心理都有某种相似的过程,在人们的心理过程相近时,便可能同样表现出类似的山水风景。"李倍雷在《中国山水画与欧洲风景画比较研究》一书中也认为:"要证明明清山水画对欧洲风景画的影响是一个非常困难的事情,因为到目前为止还没有发现任何资料来证明山水画与风景画的直接联系这一事实。"

年出版的《芥子园画谱》以及一部附有许多中国建筑风景、珍禽异兽插图的《中国百科全书》；1665 年出版的基歇尔著的《中国图说》插图；皮埃尔·吉法尔于1697 年出版的画集《现代中国人物画》中43 幅铜版画都是根据来华传教士带回欧洲的中国画镌刻而成的。① 通过这两条主要的传播渠道，欧洲的一些画家才间接接触到中国画，并受启发创作了具有中国风格的画作。

洛可可时代法国画家怀托（Jean Antoine Watteau）的多幅作品背景采用单色并有类似泼墨的表现，使画面产生了如同中国山水画那种云雾缭绕于山间的韵致。怀托绘画作品中的风景表现"轻描淡写，有烟水迷蒙之致。其画与某种中国山水画，颇有和合性……他善用单色之背景，而敷设云雾，深得华人六法"②。利奇温评价怀托的代表作《孤岛维舟》(Embarkation for the Island of Cythera，或译《孤岛帆阴》《舟发西苔岛》《西苔岛的出航》)时认为："任何仔细研究过宋代山水画的人，一见这幅画的山水背景，不由得会立刻感到二者的相似。他不能使景物与画中人合为一气；他所画的蓝色的远景，仍旧保持自己独立的存在。形状奇怪的山峰，一定不是他平日所见的山水；佛来铭派没有给他像这种样子的山峰；它们的形状却和中国的山水十分相像。用黑色画出山的轮廓是中国式的；表示云的那种奇妙的画法也是如此。怀托喜欢用单色山水，作为画的背景，这正是中国山水画最显著的特点之一。"③另一位法国画家布歇（Francois Boucher），不但热衷于收藏中国画作，也乐于表现中国题材的绘画作品，他曾根据宫廷画师王致诚的画稿设计过一套中国主题的壁毯画样，包括《中国皇帝上朝》《中国捕鱼风光》《中国花园》《中国集市》《中国婚礼》等，尽管人物服饰装扮及背景与中国相距甚远，但是，以他的这些画作为蓝本编织的挂毯却能引得王室贵族争相购藏。英国画家柯仁（John Robert Cozen）的风景水彩画亦有中国画的意味，一些欧洲装饰画家、铜版画家也擅长于临摹中国的白描和水墨画。另外，许多荷兰画家的静物油画中亦有大量表现中国瓷器的作品。不过，由于中国绘画主要是依赖外销工艺品及非专业画家的西方传教士的推介才得以输入欧洲，"这种'圈外'的关系，也决定了不是专业画家间的直接交流，自然影

① 苏立文.东西方美术的交流[M].陈瑞林，译.南京：江苏美术出版社，1998：105-110.
② 哈克尼.西洋美术所受中国之影响[M]//朱杰勤.中外关系史译丛.北京：海洋出版社，1984：139.
③ 利奇温.十八世纪中国与欧洲文化的接触[M].朱杰勤，译.北京：商务印书馆，1962：41.

响的广度与深度是极为有限的","欧洲人的绘画观念不同于中国,对中国无透视的绘画也可能产生抵触和少有真正的兴趣,所感到的可能是出于新奇,所以中国绘画始终没有对欧洲艺术产生重大影响"。①

第三,欧洲洛可可艺术晚期的中国建筑园林热。

洛可可晚期,由于来华传教士的文字著述的介绍及同时期欧洲多位学者、作家、诗人、建筑师们著文大肆赞美,欧洲兴起了中国建筑园林热。作为中国建筑园林热的重要推动者之一,来华耶稣会士王致诚对北京皇家建筑园林赞不绝口:"宫中的一切都是伟大而且真正有魅力的,无论是设计还是工程……对于中国人在建筑方面所表现的千变万化,我要钦佩他们丰富的天才。确实,我不禁要认为与他们相比,我们是贫乏的、枯凝的。"②当时欧洲各国皇室不断仿照中国的建筑园林建造自己的宫殿或园苑,对中国佛塔、楼阁、亭榭、石桥、假山的模仿,不但是宫廷贵族们的追求,也是欧洲建筑师和园艺师们潜心向往的:"当日之建筑物,华化尤深,18 世纪富人之屋宇或宫殿,倘无一中国亭台,则视为不完全。"③

法国路易十四作为"中国风格"的最早追捧者,除了十分迷恋中国瓷器,1670 年他在凡尔赛宫效仿南京大报恩寺琉璃塔修建了特里亚农瓷宫(Trianon de Porcelaine)专门用来陈列中国瓷器。后来,德国仿照中国建筑建成了费尔尼茨宫(Pillnitz)、波茨坦无忧宫(Sanssouci Palace)的中国茶亭(如图5.8),荷兰、瑞士、意大利等国也纷纷修建了中国式建筑。中国式建筑在欧洲兴起的同时,中国园林在欧洲上流社会十分风行。由于欧洲古典园林讲究对称规整,这种风格到了 17 世纪末,已不能适应人们求新求异、渴望变化的时代审美风尚,精致而富于变化的中国园林恰好满足了欧洲人的审美需求:"在欧洲园林艺术这一领域,中国艺术的影响却是立竿见影,并且有着革命性的意义。"④英国著名建筑园艺师威廉·钱伯斯(William Chambers)曾亲自到中国考察,他对中国园林的理解颇有见地,并在其著述《东方园艺论》中称赞:"中国人设计的园林确是无与伦比的。欧洲人在艺术方面无法和东

① 李倍雷.中国山水画与欧洲风景画比较研究[M].北京:荣宝斋出版社,2006:343,356.
② 赫德逊.欧洲与中国[M].2 版.李申,王遵仲,张毅,译.北京:中华书局,2004:226.
③ [英]哈克尼.西洋美术所受中国之影响[M]//中外关系史译丛.朱杰勤,译.北京:海洋出版社,1984:137.
④ 苏立文.东西方美术的交流[M].陈瑞林,译.南京:江苏美术出版社,1998:111.

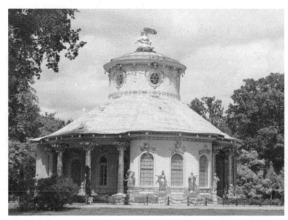
图 5.8 德国波茨坦无忧宫中国茶亭①

图 5.9 英国伦敦丘园中国塔②

方灿烂的成就相提并论,只能像对太阳一样尽量吸收它的光辉而已。"③他在此书结尾写道:"欧洲艺术家不要指望能达到东方伟大境界;但只要他们仰慕之,尽可能仿效之,尽管在向高处飞升时不得不受阻于各种艰难险阻,然而只要持续不断地朝向伟大的目标,那么他们的作品总是会表现出他们对正确道路的认识,并在这一旅途中前行。"④1760 年,钱伯斯担任皇家建筑师期间,参与改造了英国的"丘园"(Kew Garden),无论是园中的宝塔(如图 5.9),还是亭榭、假山、流水、树石,都充满了中国格调,钱伯斯设计的这个"中英式花园"轰动了欧洲,成为此后欧洲新式园林的范本。德国学者温泽(Ludwig A. Unzer)在其著述《中国造园艺术》中称赞英国人:"我们可以公正地说,英国民族比其他民族更能够欣赏较为崇高的美。很久以前,他们就深信不疑,承认在园林设计方面中国风趣的优越性。"⑤

总的来说,一方面,欧洲洛可可艺术追求的"中国趣味"较之日本、朝鲜等东亚

① 全球最美的十座花园意大利一座上榜[EB/OL].(2016-10-08)[2020-05-29]. http://www.itfanyi.com/news/show-1827.html.

② 建于 1763 年,塔共 10 层,高约 50 米,中国塔通常为奇数层,而英国人设计为偶数层,尽管存在一定的误读,但却充分展现了西方人眼中的"中国风"。参见 https://www.douban.com/photos/photo/2159341830/

③ 参见《论东方造园术》(A Dissertation of Oriental Gardening,1772),转引自李喜所. 五千年中外文化交流史[M]. 北京:世界知识出版社,2002:433.

④ 参见《论东方造园术》(A Dissertation on Oriental Gardening,1772),转引自胡俊. 早期现代欧洲"中国风"视觉文化[D]. 杭州:中国美术学院,2011:54.

⑤ 陈志华. 外国造园艺术[M]. 郑州:河南科学技术出版社,2001:306.

国家的"全盘唐化",洛可可艺术家们对中国风格的借鉴具有更强的选择性。他们对中国传统造型艺术的效仿更多是截取了中国民间美术和建筑园林的内容,对于当时中国主流书画家的作品特别是文人山水画的吸收极为有限。洛可可时代的艺术家、园艺师、建筑师、设计师和工匠们对于中国风格的模仿除了要满足欧洲皇室贵族的上流社会的审美喜好外,还要符合他们自身所固有的文化观念。因此,他们只接受了自己心目中愿意接纳的那部分"中国风格"。很多时候在欧洲艺术家的作品中所展现的只是他们脑海中想象和憧憬的富硕的、颇具异域情调和具有神话传奇色彩的东方瓷国、丝国或茶国的形象。换言之,尽管中国风格的表现是洛可可艺术的重要特征之一,但是,与中国风格的结合并没改变洛可可艺术的深层内核,洛可可艺术始终是西方审美文化的重要组成部分。赫德逊的一段话颇有见地:"并不是洛可可的中国特征可以认为是整个中国艺术的代表,洛可可的设计家们从中国撷取的,只是投合他们趣味的东西,而这仅是中国传统的一个方面;大部分唐宋时代的艺术,他们即使认识到也不会欣赏。他们对于中国艺术天才所擅长的宏伟和庄严,无动于衷,他们仅只寻求他那离奇和典雅的风格的精华。他们创造了一个自己幻想中的中国,一个全属臆造的出产丝、瓷和漆的仙境,既精致而又虚无缥缈,赋给中国艺术的主题以一种新颖的幻想的价值,这正是因为他们对此一无所知。"[①]比如,布歇创作的中国主题油画《中国花园》(如图 5.10)中描绘的中国妇女手持团扇、侍从手持长柄伞、男子头戴蓑笠、人物周边配有瓷器、漆家具等中国外销商品以及中国建筑,实际是一种符合当时欧洲人普遍审美需要的中国式异域风情的汇集。并且,这种臆造的中国风情在欧洲仿制的中国瓷器图案中亦十分常见(如图 5.11)。

另一方面,由于东西方文化差异较大,欧洲艺术家在仿照中国风格时也会存在着一定的文化"误读"现象。事实上,在一切跨文化传播活动中,传受双方的文化差异越大,受众就越能意识到思维、理解、感知的差异性和冲突性,换言之,受众就越感到难以理解所接收到的信息以及传播者想要表达的真正意涵。美国传播学家爱德华·霍尔也认为:"我们永远不能断言,自己传达给他人的信息完全清楚了然。今日世界的人们在相互交流史存在严重的曲解。理解和洞见他人心理过程的工作

① 赫德逊.欧洲与中国[M].2 版.李申,王遵仲,张毅,译.北京:中华书局,2004:220.

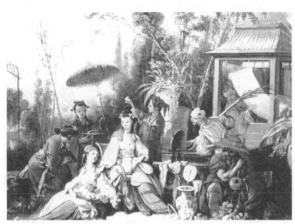
图 5.10 《中国花园》①

图 5.11 中国人物杯②

比我们多少人愿意承认的困难得多,而且情况也严重得多。"③当西方受众试图去理解与其异质的中国传统造型艺术时,他们只能通过自己的既有经验来理解、接受异域的中国传统造型艺术作品,当他们无法从自身的认知系统中找到相应的解读方式时,西方受众就只能用他们认为近似的文化现象所包含的意义来改写中国传统造型艺术。例如,尽管欧洲瓷器最初是以华瓷为范本,但欧洲瓷器匠人对于中国瓷器上纹饰图案的模仿往往带有一种揣测的心理,他们并不能跨越文化差异带来的理解障碍而真正获悉中国人所表达的主题和内容,因此经常会有误会和曲解中国人原意的表现(如图 5.12)。德国梅森瓷器著名的"洋葱"图案即是对中国"菠萝"的曲解,而中国瓷器中表现中国式拱桥的曲线也被荷兰代尔夫特的瓷器匠人误以为只是装饰性线条,由此,在代尔夫特陶器中即有许多锯齿线条。④ 中国人喜欢把传统民间故事传说绘制在瓷器上,代尔夫特的陶工也曾仿制过《西厢记》主题的中国外销瓷图案,欧洲人痴迷于中国瓷器中的装饰人物,但却不能读懂画面

① 布歇 1743 年创作,贝桑松美术博物馆藏。
② 约 1755 年,大英博物馆藏,英国伍斯特瓷厂生产,造型源自早期欧洲的陶杯或银杯,这类杯子可能用于饮用啤酒或麦芽酒,外壁施以珐琅彩,所绘的中国男性头戴官帽,身披披风,腰间别着长剑,手持长柄伞,女性人物则手持团扇、花束,坐在漆凳上,这些均属于西方人虚构和想象中的中国风情。参见大英和 V&A 博物馆在国博的精品展(三)[EB/OL].(2014-04-06)[2014-10-10]. http://blog.sina.com.cn/s/blog_94b414920101epqg.html
③ 爱德华·霍尔.无声的语言[M].侯勇,译.北京:中国对外翻译出版公司,1995:31-32.
④ 利奇温.十八世纪中国与欧洲文化的接触[M].朱杰勤,译.北京:商务印书馆,1962:23.

中描绘的美妙爱情故事。现藏于维多利亚与阿尔伯特博物馆的一件18世纪初期制成的锡釉青花陶盘上，就塑造了一个具有西方人高鼻梁特征的张生形象（如图5.13）。

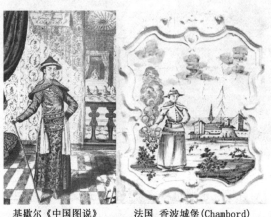

基歇尔《中国图说》　　　法国　香波城堡(Chambord)　　　　　　　　　中国外销青花棒槌瓶上绘制的"张生赴宴"
中的康熙皇帝插图　　　　取暖炉局部

图5.12　《中国图说》插图与取暖炉上的　　　图5.13　荷兰仿西厢记图案与中国
　　　　康熙帝形象①　　　　　　　　　　　　　　　外销瓷张生对比②

再譬如，洛可可时期中国山水画对欧洲风景绘画创作影响较小的重要原因即是中国画的二维空间透视和"不求形似"的特点对于讲究焦点透视和注重写实传统的西方人来说并不容易被理解，容易产生误读和偏执的观点。来华耶稣会士利玛窦认为："在中国，绘画得到广泛的运用，甚至在工艺品上描绘图画，但是制作技法，尤其是雕塑技法，与欧洲相比较明显要差。中国人不知道如何使用油彩和透视方法，因而使作品丧失了生命力量。"③另一位来华耶稣会士李明（Louis Le Comte）也论及中国画："除了漆器及瓷器以外，中国人又用绘画装饰他们的房间。尽管他们也勤于学习绘画，但他们并不擅长这种艺术，因为他们不讲究透视法。"④实际上，这些非艺术专业的西方传教士对中国绘画所阐发的观点和看法往往是未经研究、流

① 中国康熙帝这一拄着权杖的站姿实际是欧洲君王的标准姿势，基歇尔的《中国图说》中的插图实际也是臆造的中国皇帝形象，这样的康熙帝形象符合欧洲人的审美标准，曾出现在欧洲人仿制中国风格的瓷器、油画、壁纸、挂毯等不同媒材的艺术作品当中。参见胡俊. 早期现代欧洲"中国风"视觉文化[D]. 杭州：中国美术学院，2011：92，95.
② 央视纪录片《china·瓷》截图。
③ 苏立文. 东西方美术的交流[M]. 陈瑞林，译. 南京：江苏美术出版社，1998：45.
④ 利奇温. 十八世纪中国与欧洲文化的接触[M]. 朱杰勤，译. 北京：商务印书馆，1962：41-42.

于表面的,存在一定程度的误解。英国艺术史学者苏立文经过对中国绘画的深入研究后指出:"古代中国人早就掌握了焦点透视,也早就认识了焦点透视的局限,从而放弃了这种画法。"他还举出例证证明这一点,敦煌石窟壁画中唐代画家描绘西方极乐世界的亭台楼阁时已经掌握了焦点透视的画法。北宋初期的画家李成的山水画中已能画出远近透视。苏立文还认为:"中国人在运用透视画法的同时,却在扬弃这种画法。"这一点东西方艺术的发展进程也具有一致性,20世纪以来,"许多西方画家抛弃了远近透视和明暗画法,甚至连画框本身都不再需要,因为他们的认识同中国宋代画家所具有的先见一样,认为写实绘画不仅不能真正再现现实,实际上还妨碍了真正去表现现实"。①作为研究中国艺术史的权威学者,苏立文对中国传统山水画的理解和评判是较为客观的。

三、现当代西方艺术的中国基因

西方造型艺术的发展受到中国传统造型艺术的强烈影响主要分为两个时期:一是前面提及的洛可可时代,二是19世纪中叶至现当代。1927年,英国学者哈克尼在其著作《西洋美术所受中国之影响》中指出:"吾人美术,反应远东之影响,则有二期焉,一在十七十八世纪间,而其他则在十九世纪中叶而直至近代。"只不过,19世纪中期至20世纪初期西方艺术家们对于中国艺术的借鉴和吸收主要是依赖日本艺术作为中介而辗转获取灵感的。这种汲取有时并不能分辨完全是来自中国或是日本的艺术,而是旨在表现他们眼中的"远东艺术"(即东亚艺术)。哈克尼认为:"日本美术非中国比,日本美术特为中国美术之女儿,且日本许多大美术家皆受训练于中国。致其技巧,大抵相符。远近法,线条法,彩色法,皆一致。凡此种种,皆引起印象派画家之爱好,中国美术又似继续影响于西方美术矣。如欲避免混乱,可用远东美术一名,以代中国或日本之号,则通俗而易明也。"②事实上,无论是"远东艺术"或"日本艺术",其母体均是"中国艺术"。日本著名画家中村不折在其著作《中国绘画史》的序言中指出:"中国绘画是日本绘画的母体,不懂中国绘画而欲研究日

① 苏立文.东西方美术的交流[M].陈瑞林,译.南京:江苏美术出版社,1998:296-297.
② 哈克尼.西洋美术所受中国之影响[M]//朱杰勤.中外关系史译丛.北京:海洋出版社,1984:138,141.

本绘画是不合理的要求。"日本艺术理论家伊势专一郎也承认:"日本的一切文化,皆从中国舶来,其绘画也由中国分支而成长,有如支流的小川对于本流的江河。在中国美术上更增一种地方色彩,这就成为日本美术。"①

第一,印象派绘画和新艺术运动的中国基因。

随着19世纪中期日本对西方门户开放,各种日本商品大批涌入欧洲市场。浮世绘版画被日本人当作包装纸包裹陶瓷等商品大量出口欧美,因此价格低廉。据英国艺术史学者贡布里希考证,日本着色版画最初作为商品的包装纸进入欧洲,以至当时的欧洲人可以用很便宜的价格就能获得日本版画作品。② 德国学者迈耶尔·戈瑞夫也认为:"当时欧洲所看见的日本美术品,最早可能是作为货物的包装纸进入欧洲的。70年代在英国和法国的百货商店里,如果运气好的话就能撞见最漂亮的日本画。"③受日本浮世绘的启发,欧洲许多画家大胆挣脱了西方传统艺术的束缚,在艺术形式和题材上融入东方元素、东方风格。值得注意的是,这一时期西方艺术界的东方趣味与洛可可时期欧洲艺术家们追求的"中国风格"是有本质区别的。洛可可的中国风格是为了满足西方社会对异域艺术的好奇心,欧洲艺术自身的发展并没有在其引领下进行变革,而19世纪下半叶东亚艺术对西方艺术的影响则是由西方的专业艺术家们主动要求创新的追求激发,因而,此时东亚艺术直接促成了正处于萌芽中的西方现代艺术语汇的转型,可以说,此次东亚艺术西渐标志着东方艺术特别是日本浮世绘版画已经发生触及西方艺术内里的影响,促使欧洲艺术家开始背离西方艺术传统而转向现代的发展进程。④

马奈(Édouard Manet)、莫奈(Claude Monet)、惠斯勒(James Abbott McNeill Whistler)等人为代表的印象派画家就深受东亚艺术的熏染。19世纪60年代开始,有相当数量的印象派画家在书信、日记或言论中都表达了自己对东亚艺术的欣赏及其对自己创作的启发意义。约翰·雷华德也认为:"当时他们关注的核心是东亚艺术,尤其是他们在1867年世博会上看到的日本版画。"⑤这一时期的印象派绘

① 常任侠.常任侠艺术考古论文选集[M].北京:文物出版社,1984:213.
② GOMBRICH E H. Die Geschichte der Kunst[M]. Frankfurt: Phaidon Verlag, 1996:525.
③ MEIER-GRAEFE JULIUS. Der Moderne Impressionismus[M]. Berlin: Bard, 1903:28.
④ 王才勇.印象派与东亚美术[M].南京:江苏人民出版社,2008:11.
⑤ REWALD JOHN. Die Geschichte des Impressionismus[M]. Koeln: DuMont, 1966:131.

画创作受东亚艺术影响主要表现为两方面:一是作品直接表现东亚艺术题材或在画面中置入中国瓷器、日本浮世绘、屏风、扇子、和服等东方风物;二是借鉴并吸收东亚艺术的表现技法。拿马奈来说,他曾创作过一系列背离欧洲传统艺术轨道的创新作品,这些作品均带有浓重的东方意味。较著名的是他于1868年创作的《左拉肖像》(如图5.14),人物背景中就有东方花鸟画屏风、墙上贴有日本浮世绘版画。再譬如,他于1864年创作的《查哈利·阿斯特茹科肖像》背景中的东方特有的线装书籍、漆家

图 5.14 《左拉肖像》局部①

具;1873至1874年创作的《尼娜·德·卡里阿斯肖像》(《女人与扇子》)中背景墙上布满了东方的扇子。除了直接描绘来自东方的物件,马奈的画作中还巧妙地吸收了东方艺术二维平面的构图特征,使他的作品不像西方传统的三维透视注重画面的景深感。比如《左拉肖像》和《查哈利·阿斯特茹科肖像》都是典型的范例,画作背景均采用大面积的黑色平涂处理,成功地消除了景深。斯蒂芬·马拉默(Stephane Mallarme)曾将马奈作品中剔除景深感的构图称作"自然透视",他认为马奈的"自然透视":"不是那种完全人为的、使我们的眼睛成为受文明教育欺骗对象的古典科学,而是我们从遥远的东方,如日本,学来的那种艺术透视。"这种采用单色平涂的方式消除景深感的做法在马奈的许多人物肖像画代表作中均可见到。除了借鉴吸收东方的二维空间透视外,马奈还放弃了西方传统绘画中追求的光影表现,例如,他于1863年创作的《草地上的午餐》,画面中就没有光源,描绘物象亦不表现阴影,"那无所不在的光,融合了画面上的一切,并使它们生机勃发"②。运用单色平涂消除景深、去除光影表现的画法在马奈的风景画中就更加明显地体现了受到东亚艺术影响的倾向。并且,这种追求平面化的风景表现方式在莫奈等其他印

① 齐凤阁,刘丛星.法国印象派绘画:布丹 马奈 莫里索 莫奈[M].长春:吉林美术出版社,2000:47.

② 弗兰契娜,哈里森.现代艺术和现代主义[M].上海:上海人民美术出版社,1988:62.

象派画家的作品中也能见到,正如哈克尼所言:"印象派中人之描光及着色,类中华美术家。盖其以山水为号召,批风抹月,范水模山,居然以自然为师也。"①

另一位美国画家惠斯勒更是对东方文化和艺术尤为倾慕,在惠斯勒一生的创作中,存在着大量的中国艺术基因。尽管"他对后世的影响远没有同时代的早期印象画家来得强烈和深远。但恰恰这一点标识了他对东亚美术,主要是中国美术的倾心程度"②。乔治·莫尔曾评价惠斯勒是"最不像印象派的印象派画家",这是因为,"作为艺术表现的对象他想到了自然,但又不去正视自然。他画他心中想到的东西,而不是画他眼睛看到的东西"。正视自然的印象派画家迟早会放弃东方艺术的影响,但惠斯勒却没有这样做。如他自己所说,自然会妨碍他的艺术。直到1885年,当其他印象派画家已经放弃从东亚艺术中汲取灵感的时候,惠斯勒还曾在其著名的《10点钟演说》将东方的日本艺术与西方的古希腊艺术相提并论:"改写美术史书的天才再也不会出现,美的历史已经完成——这便是巴特农神庙的希腊大理石雕刻,是富士山脚下的葛饰北斋的以鸟类为饰的折扇。"③惠斯勒艺术创作中的东方趣味与他的欧洲经历密切关联。19世纪60年代,惠斯勒曾在巴黎受马奈等人影响,后到英国伦敦,他又购买并收藏了大量中国青花瓷、日本浮世绘、折扇、和服以及其他东方工艺品,他的东方藏品至今仍展示在英国格拉斯哥大学美术馆。惠斯勒1864年创作的《瓷国的公主》(如图5.15)和《紫色和玫瑰色:青花仕女瓶》(如图5.16)、1865年完成的《金色屏风:紫色和金色随想》等画作就是其东方趣味的早期体现。1876年,惠斯勒又在伦敦为友人的餐厅以东方祥瑞"孔雀"为主题绘制了装饰画,这幅画堪称其艺术创作的顶峰之作,也是他追逐东方风格最大胆的尝试(如图5.17,图5.18)。继印象派之后,后印象派艺术家凡·高(Vincent Willem van Gogh)、高更(Paul Gauguin)、洛特雷克(Henri de Toulouse-Lautrec)等人也纷纷受到东亚艺术的影响,并且,印象派、后印象派对东亚艺术的兴趣和关注还启发了西方现代艺术家不断踏上探寻东方艺术魅力的征程。

① 哈克尼. 西洋美术所受中国之影响[M]//朱杰勤. 中外关系史译丛. 北京:海洋出版社,1984:142.
② 1868年创作,参见王才勇. 印象派与东亚美术[M]. 南京:江苏人民出版社,2008:51.
③ 苏立文. 东西方美术的交流[M]. 陈瑞林,译. 南京:江苏美术出版社,1998:264-266.

图 5.15 《瓷国的公主》①

图 5.16 《紫色和玫瑰色:青花仕女瓶》②

图 5.17 日本彩陶花瓶③

图 5.18 孔雀屏风画④

① 1864 年创作,画家追求一种他为之倾倒的东方情调,充满了对东方瓷国的浪漫想象。这位公主拥有西方人深邃的眼睛和东方人乌黑的头发,神情妩媚而含蓄。服装既似中国唐装亦似日本和服。手持兰花图案的团扇伫立在花鸟画屏风前。参见世界美术家画库:惠斯勒[M].上海:上海人民美术出版社,1983:26.
② 1864 年创作,画面中身着和服的西方女子正在端详手中绘有中国仕女图案的青花瓷瓶,画面的前景以及人物背景亦摆有青花瓷瓶和瓷盘。参见世界美术家画库:惠斯勒[M].上海:上海人民美术出版社,1983:26.
③ 图为一只绘有雌雄孔雀的精美的萨摩彩陶花瓶体现了这个时期(1868—1912)日本艺术家的艺术造诣。瓶上的雄孔雀可能正是惠斯勒"孔雀屋"的灵感来源。参见克里斯蒂娜·E.杰克逊.孔雀[M].姚芸竹,译.北京:生活·读书·新知三联书店,2009:146.
④ 惠斯勒 1876 年创作,现藏于美国华盛顿的弗利尔美术馆。

19世纪末20世纪初,西方装饰艺术设计领域兴起的新艺术运动①最重要的特征之一亦是对东亚艺术的浓厚兴趣。这场波及法国、奥地利、意大利、德国、美国等欧美许多国家的艺术运动中,许多代表艺术家或设计师的艺术创作中均表现出对东方装饰风格的强烈关注。"新艺术之'新',就存在于西方艺术特征与东方艺术特征的广泛结合方面,而在新艺术运动之前,这种结合是欧洲艺术所普遍缺乏的。"②这场国际性的艺术浪潮一直与中国传统造型艺术有着无法切断的联系和相关性。③奥地利维也纳分离派的核心人物古斯塔夫·克里姆特(Gustav Klimt)就是汲取中国艺术元素的典型代表。他提倡运用世界各民族的艺术风格来发展个人风格,其早年画风受英国拉斐尔前派和法国印象派的影响,1905年加入分离派后,他的画风突变,开始注重吸收古代中国、希腊、埃及等多种古老文明的异域艺术元素,他曾把亚述、希腊和拜占庭风格的镶嵌装饰工艺引入绘画艺术,并利用孔雀羽毛、螺钿、金银箔、蜗牛壳等材料的花纹和色彩,创造出了一种独特的"画出来的镶嵌",使绘画作品的装饰工艺达到了前所未有的境地。克里姆特虽没到过东方,但他热衷于收藏来自中国、日本等东亚诸国的瓷瓶、屏风或雕刻艺术品,克里姆特还曾专门搜集了许多中国传统木版水印的民间年画,他尤为钟爱中国民间年画强烈的色彩对比。因此,东方的造型、纹样以及年画色彩的搭配常常会影响克里姆特的创作,使他的装饰画作富有特殊的东方格调。克里姆特1914年创作的《伊丽莎白·里德尔肖像画》(如图5.19)就是其东方趣味的代表作之一,除了融入中国传统云纹图案外,画面中由中国戏曲人物造型组合构成的装饰背景让"伊丽莎白似乎身属两个世界:一个是现实世界,一个是传奇世界,她似乎正从她身后的奇异世界走出,而留在她身后的应该是中国某一个戏曲的场面,却又因主人翁的阻隔而形成隔岸叫阵或遥相

① 新艺术运动(Art Nouveau)是一项在欧洲和美国开展的艺术运动和艺术思潮。新艺术运动在不同国家有不同称呼,如在法国是"新艺术",在奥地利是"分离派"(Secessionist)、在德国被称作"青年风格"(Jugendstil)、在意大利是"自由风格"(Stile Liberty),涉及了绘画、雕塑、建筑、家具、服装、平面设计、书籍插图、音乐、戏剧、舞蹈等几乎所有的艺术门类。
② 高兵强,等.新艺术运动[M].上海:上海辞书出版社,2010:41.
③ 也有西方学者在阐释新艺术运动的东方趣味时认为其仅来自日本艺术的影响,如苏立文在《东西方美术交流》一书中提及新艺术运动就只谈到了日本美术的影响,并将新艺术运动中的"日本趣味"同洛可可时期的"中国趣味"对比,他指出:"19世纪末20世纪初,日本对于法国美术的影响仍在回荡,但逐渐扩散开来波及装饰美术,特别是影响到一种蜘蛛网式卷须和舞鞭状的样式,即所谓'新艺术'的样式。如同'中国趣味'一样,'新艺术'样式是欧洲艺术趣味变迁的历史上的一章,它综合了前一阶段的'日本趣味'和欧洲'工艺美术运动'的美学思想。"

呼应的感觉"①。中国木版年画中的戏曲人物、门神、马匹等造型元素曾多次出现在克里姆特肖像画的背景中,包括《阿黛尔·布洛特·鲍尔肖像》(1912)、《弗里德利卡·玛利亚·比尔肖像》(1916)、《舞者》(1916—1918)等等。

图 5.19 《伊丽莎白·里德尔肖像画》局部② 　　图 5.20 《拿扇子的女士》③

克里姆特的绘画风格被认为是"装饰象征主义",这与新艺术的时代潮流是一致的。克里姆特的画作中所表现的象征意义灵感亦源自中国传统民间图案和纹饰的吉祥寓意。他于1917年创作的《拿扇子的女士》(如图5.20)的装饰背景图形中采用了凤凰、莲花、仙鹤等中国传统吉祥图案,而女子手中的折扇更是欧洲妇女一度最钟爱的中国物品之一。这幅画作既表明画家对于东方艺术的迷恋已经到达极致,同时也透视出克里姆特本人对东方文化和艺术的了解程度。克里姆特曾读过不少关于东方文化的书,应该说他采用象征的表现手法是谨慎的,他应该了解中国传统图案中莲花象征婚姻和爱情美满,凤凰是象征吉祥和谐的瑞鸟,仙鹤则象征富贵长寿,这些中国民间艺术的吉祥纹样还不止一次出现在克里姆特的画作中,他于1917年创作完成的另一件表现同性恋题材的肖像作品《女朋友》的背景图案里亦有凤凰、莲花和仙鹤的组合描绘。

第二,西方现代派及后现代派艺术的中国书画基因。

西方现代派的源流可以追溯到法国印象派绘画,与印象派相似,许多现代派大

① A. D. 菲奥雷. 克里姆特[M]. 丁宏为,龚秀敏,译. 北京:文物出版社,1998:26.
② 丛才. 克里姆特·肖像[M]. 南宁:广西美术出版社,2010:16.
③ 丛才. 克里姆特·肖像[M]. 南宁:广西美术出版社,2010:14.

师都受到了东方艺术尤其是中国传统书画的影响。哈克尼指出:"凡熟于远东美术及其道理者,则知非特印象派与之有直接关系,而所谓'现代派'者亦受其赐焉。""远东美术所表现之感情的形式已深入西方之理性中,迄今已确定其复兴之征,行将恢复其繁华局面矣。"①实际上,西方现代绘画艺术与中国传统绘画有着许多的相似之处,苏立文也承认:"这使人很自然地认为现代西方艺术的这些革命性进展,或多或少受到了东方思想和艺术的影响。如果说印象派画家在解决纯形式和纯视觉问题的有限范围内,受到了东方艺术的强烈影响,那么我们也有理由认为,东方艺术对于现代西方艺术发展所产生的影响更加强烈,不仅技法,连哲学思想都明显地接受了东方的影响。"②曾旅居美国的华人艺术家赵春翔则提出:"在 20 世纪欧美艺坛当中,有许多画家延伸他们的触角,从中国的绘画或书法观念里得到灵感,将之稍加融会,加以运用,而摇身一变成为西方一代大师。"③尽管他的话夸大了中国书画对于成就西方现代艺术大师的作用,但却说明了 20 世纪以来,的确有许多西方艺术大师的创作中包含着丰富的中国艺术基因。从立体派、野兽派到战后的抽象表现主义、观念艺术等,西方现代、后现代的诸多艺术流派中有一大批艺术家是依靠从中国艺术中汲取营养来为自己的创作提供灵感和思路的。

闻名世界的立体派大师毕加索(Pablo Picasso)曾从中国画家张仃手中获得过一套木版水印的《齐白石画册》,此后便对中国画产生浓厚兴趣,毕加索甚至亲自临摹过数幅齐白石的水墨写意画,在他看来,"中国画真是神奇。齐先生画水中的鱼,却没着一点颜色,用一根线画水,却让人看到江河,嗅到了水的清香。有些画看上去一无所有,其实却包含着一切。墨竹、兰花,是西方人不能画的。真是了不起的奇迹"。毕加索对中国艺术评价极高:"这个世界上说到艺术,第一是你们中国人有艺术,其次是日本的艺术,当然,日本的艺术又是源自你们中国。"野兽派巨匠亨利·马蒂斯(Henri Matisse)在西方现代艺术史上的地位举足轻重,他对中国传统造型艺术亦倍加推崇。中国传统造型艺术讲求二维的平面表现,注重装饰性和象征性,拥有生动而富于变化的线条、自由的构图,强调艺术家主观表达的"写意性",不

① 哈克尼.西洋美术所受中国之影响[M]//朱杰勤.中外关系史译丛.北京:海洋出版社,1984:144.
② 苏立文.东西方美术的交流[M].陈瑞林,译.南京:江苏美术出版社,1998:281-282.
③ 冯冠超.中国风格的当代化设计[M].重庆:重庆出版社,2007:182.

注重焦点透视和对物像客观再现的"写实性",这些特征都是马蒂斯孜孜追求的。马蒂斯曾说:"我的美感来自东方艺术,我的风格是受塞尚和东方艺术的影响而形成的。"他承认:"东方的线画,显示出一种广阔的空间,而且是一个真实存在的空间,它帮助我走出写生的范围。"①马蒂斯一生收藏了大量青花瓷、青瓷、瓷枕、佛像、匾额等中国艺术品,除了藏品的直接刺激外,他对中国传统美学思想亦有研究。可以说,这些构成了马蒂斯创作灵感的汇流,使他的艺术创作思维一直与东方的中国息息相关。马蒂斯不仅是画家,同时还是一位剪纸艺术家,他从20世纪40年代开始从事剪纸创作,他的彩色剪纸作品与他的绘画作品是一脉相承的,马蒂斯说:"我过去的(绘画)作品和我的剪纸艺术之间并没有隔阂,只不过,我的剪纸艺术有着更多的绝对性及抽象性。""我曾用彩色纸做了一只小鹦鹉,就这样,我也变成了小鹦鹉,我在作品中找到自己,中国人说要与树齐长,我认为再也没有比这句话更正确的了。"②由此可见,在剪纸这种重视线条与构图的艺术形式中,马蒂斯是通过与中国人进行心灵沟通来指导其进行艺术创作的。

第二次世界大战结束后,西方艺术中心发生了偏移,美国一跃成为西方乃至世界艺术强国。在20世纪五六十年代的美国艺坛,艺术家们普遍对中国传统书法和水墨画产生了浓厚的兴趣。美国堪称世界民族文化和艺术的熔炉,近代美国的艺术基本是从欧洲的艺术传统中汲取养分的,然而在当代,东亚的中国文化和艺术也逐渐纳入美国艺术家的视野。正像苏立文所说:"对于欧洲的艺术家来说,接受东方艺术的美学原则意味着放弃自身的传统遗产,对于美国艺术家来说这样做却并不十分困难,因为美国文化便是由于部分地抛弃了欧洲文化而独立发展起来的……美国人除了朝东瞭望欧洲以外,还可以朝西越过太平洋注视亚洲。美国人不具有对于东方文化的优越感,不过他们对于中国和日本的古代文化的确有巨大的热情。"美国现代抽象画家阿瑟·德夫也强调:"我承认自己与那些反对学院派美术传统的人持有相同的观点。日本美术已经为打破学院派美术的一统天下做出了很大的贡献,随之而来的中国美术将对此做出更大的贡献。"③

① 郭玫宗.中国画艺术赏析[M].北京:中国纺织出版社,1998:8.
② 转引自季啸风,李文博.欧洲现代三大美术家:马蒂斯、米罗、夏卡尔研究资料选编[M].北京:书目文献出版社,1987:31.
③ 苏立文.东西方美术的交流[M].陈瑞林,译.南京:江苏美术出版社,1998:298-299.

20世纪中期以来,美国出现了许多致力于从中国书画中寻找灵感源泉的艺术家。例如,抽象表现主义(又称行动绘画或纽约画派)的代表波洛克(Jackson Pollock)的绘画创作就受到了中国书法的影响。波洛克的妻子曾说:"把世界艺术史横剖开来,大概就能理解波洛克。要了解这样的一个艺术家的工作是相当困难的,他受到史前岩洞壁画、拜占庭镶嵌艺术、波斯手抄本、克尔特人的彩色小图、东方书法、文艺复兴艺术和巴洛克艺术的影响,并完整地综合了这些复杂的因素。"①

1947年,波洛克首创"滴洒画",他将画布平铺在地板上,把颜料滴洒在画布上,并用小刀、棍棒随意刮抹形成绘画作品,画家创作时在画布四周不断地"进入"绘画,因而被称为"行动绘画"(如图5.21)。在波洛克看来,行动绘画的"即兴"表现是对画家情感宣泄最有效的创作技法,他宣称:"一旦我进入绘画,我意识不到我在画什么。只有在完成以后,我才明白我做了什么。我不担心产生变化、毁坏形象等等。因为绘画有其自身的生命。我试图让它自然呈现。

图 5.21　创作中的波洛克②

只有当我和绘画分离时,结果才会很混乱。相反,一切都会变得很协调,轻松地涂抹、刮掉,绘画就这样自然地诞生了。"③抽象表现艺术家这种对情绪的即兴表现和宣泄与中国书法创作颇为相似,比如唐代书家张旭、怀素的狂草书法作品就不是以再现客观物象取胜,而是用点、线、结构、章法来表现一个黑白虚实相间、刚柔疾缓变化多端、充满无限意味的空间世界(如图5.22)。④

① 让-吕克·夏吕姆.西方现代艺术批评[M].林霄潇,吴启雯,译.北京:文化艺术出版社,2005:35-36.
② 1950年7月,《艺术新闻》杂志安排以"波洛克作画"为题,为他做一次专门的采访介绍。当采访者到达他的画室后,发现波洛克正集中精力进行新的创作,波洛克说自己不敢肯定这幅画能否完成,于是提出自己假装在画《1950,作品32号》,让记者拍摄。拍摄完成后波洛克也确定作品最终完成了,他甚至认为这是他的杰作之一。波洛克完成的这幅巨作没有内容,没有颜色,仅采用了单纯的黑色线条。参见刘永胜.波洛克[M].北京:人民美术出版社,2002:140-142.
③ 约翰逊.当代美国艺术家论艺术[M].姚宏翔,泓飞,译.上海:上海人民美术出版社,1992:5.
④ 陈池瑜.现代艺术学导论[M].北京:清华大学出版社,2005:182.

有学者认为,波洛克很可能受到过另一位美国抽象表现艺术家马克·托比(Mark Tobey)的启发。美国学者阿纳森在其撰写的《西方现代艺术史》中指出波洛克大概是因为看过托比40年代创作的"白色书写"(white writing)系列绘画才形成了自己绘画的特色。② 托比曾专门到中国学过书法和国画,并在日本寺院中研修过佛学和禅宗,参禅的

图5.22 张旭草书《古诗四帖》局部①

体验和对东方笔墨运用的体悟促使他感受到心灵的释放,从而形成了类似文字形式的白色或淡彩线条为特征的绘画创作风格——"白色书写"。托比自己也承认中国艺术对于他创作的恩惠,尤其是中国书法。尽管如此,托比的创作所表现的仍然是一种西方式的审美体验,托比写道:"从艺术上讲,我曾有过好几次生命。有些评论家指责我是一个东方主义者,应用东方的模式,但事实并非如此。因为当我在日本和中国竭力地摆弄他们的笔墨,试图理解他们的书法时,我就知道我只能是西方人,绝不可能成为另外什么人。但正是在那儿我获得我所说的书法式的冲动,把我的创作推到了一个新的层次。"③(如图5.23)美国摄影艺术家维恩·布洛克(Wynn Bullock)在20世纪60年代拍摄的系列黑白摄影作品亦有中国山水画般的视觉效果(如图5.24)。此外,这一时期诸如艾德·莱因哈特(Ad Reinhardt)、法兰兹·克兰(Franz Kline)、阿道夫·葛特列伯(Adolf Gottlieb)、沃克·汤姆林(Walker Tomlin)、罗伯特·马瑟韦尔(Robert Motherwell)、菲利普·格斯顿(Philip Guston)、萨姆·弗朗西斯(Sam Francis)等一批美国抽象艺术家的作品中均存在着中国书画基因,他们不同程度地受到了东方艺术的熏陶和中国的影响,从积极尝试东亚笔墨技法的训练到参加禅宗讲座课程的学习,使他们的作品中体现了东方深深的"禅意"。

① 墨迹本,共188字,辽宁省博物馆藏。
② 阿纳森.西方现代艺术史[M].邹德侬,等译.天津:天津人民美术出版社,1986:513.
③ 迈克尔·苏立文《中国艺术及其对西方的影响》,参见罗溥洛.美国学者论中国文化[M].包伟民,陈晓燕,译.北京:中国广播电视出版社,1994:275.

图 5.23　马克·托比早期作品① 　　图 5.24　维恩·布洛克 1968 年作品②

在欧洲,同一时期亦有许多艺术家的创作受到了中国书画的启发和影响。享有国际声誉的法国艺术家伊夫·克莱因(Yves Klein)曾到日本学习过,他首创的"单色画"作品与东方水墨的单色表现有着异曲同工之妙,在克莱因看来:"虽然每一幅画的表面效果和色彩几乎一样,可是每一幅作品都透露着完全不同的素质和气氛。"1954 年,英国著名艺术批评家赫伯特·里德(Herbert Read)在为蒋彝撰写的《中国书法》第二版作的序中还列出了一批受到中国书法影响的欧洲抽象艺术家的名单:"我相信西方最优秀的抽象艺术家们正朝着正确的方向进行探索,像保罗·克利(Paul Klee)这样的大画家已经由于充分理解抽象美而得到了启示。""近年来,兴起了一个新的绘画运动,这运动至少在某种程度上是由中国书法直接引起的——它有时被称为'有机的抽象',有时甚至被称作'书法绘画'。苏拉吉(Pierre Soulages)、马提厄(Georges Machien)、哈同(Hans Hartung)、米寿(Henri Michuz)——这些画家当然了解中国书法的原理,他们力图获取'优秀书法作品的——优秀的中国绘画作品也是如此——两个最基本的要素:奉师造化,静中行动'。"③到了 20 世纪八九十年代,西方现代、后现代艺术又反过来影响了许多中国艺术家的创作,这种中西方艺术的相互影响正是所谓"铜山西崩,洛钟东响"的最好

① 中国书画与美国抽象表现主义——马克·托贝与滕白也[EB/OL]. (2017-08-10)[2020-05-29]. http://art.china.cn/zixun/2017/08/10/content_39077916.htm
② Wynn Bullock. (温·布洛克:AMERICAN,1902—1975)The Palm(棕榈)[EB/OL]. [2020-05-29]. http://en.51bidlive.com/item/1405815
③ 蒋彝. 中国书法[M]. 白谦慎,等译. 上海:上海书画出版社,1986:12-13.

诠释。

在当代，随着中国经济的崛起，传统造型艺术作品及其相关信息不断输往世界各国，除了西方的画家、摄影师、雕塑家、建筑师等美术家越来越注重吸收中国的文化艺术元素外，西方国家的一些时尚设计师们也开始从中国传统造型艺术中汲取创作灵感，大胆融入中国的青花瓷、刺绣、水墨画、书法等造型艺术的图案元素。

第三节　文化软实力提升

中国传统造型艺术的对外传播归根结底可以认为是要向域外推广中华文化。随着近年"文化软实力""文化竞争力""文化影响力"等概念的不断出现和流行，中国传统造型艺术的对外传播在中国文化"走出去"这一层面上被赋予了更多的使命和期望。程曼丽指出："只有当自己的文化与价值观念在国际社会广为流行并得到普遍认同的时候，软实力才算是真正提升了。"① 目前，我们不但要向世界展示和传播我国古代传统造型艺术经典作品，还要注重在传统艺术形式中注入现代的内容和形式，推陈出新、与时俱进，不断向国外输出我国现当代艺术家创作的造型艺术精品。同时，不断开发培育具有中华民族艺术特色的文化品牌以打开国际市场，进而用艺术的语言和文化符号来塑造一个全新的中国国家形象，以期产生广泛的国际影响力并提升我国的文化软实力。

一、中国艺术品海外影响力提升

从古至今，各种传统造型艺术品的外传已经取得了一定的海外影响力和国际认可度。中国在世界上素有"丝国"和"瓷国"的美誉，是世界上公认的最早发明丝绸和瓷器的国家。德国地理学家李希霍芬将汉唐时期中国通往域外的商业路线称作"丝绸之路"，日本学者三上次男则把古代中国通往西方的海上贸易通道称为"陶瓷之路"，在今天的英语中，瓷器与中国的英文对译词依旧是同一个英文单词，大写的"CHINA"或"China"对应中国，小写的"china"即指瓷器。

丝绸在很长一段时间里都是中国独有的发明，后通过商业贸易、外交馈赠等路

① 程曼丽.论我国软实力提升中的大众传播策略[J].对外大传播，2006(10):32-35.

径传播到其他国家,深受世界各国喜爱。印度古籍中对中国最早的称呼"秦奈"和古希腊罗马作家的著作中多次提及的"赛里斯"就与中国外销的丝织品有关。古罗马的作家还曾赞誉中国丝绸的色彩像野花一样美丽,质地像蛛丝一样纤细,像梦一样神秘,是天上的仙女制成的。阿拉伯《古兰经》也盛赞中国的丝绸是天国的衣料。今世行善积德者,来世才可以穿上丝绸衣服。而如今的中亚、西亚等西北陆上丝路沿线也都发现了中国生产的丝绢织物的残片,根据外国考古学家的发掘推断,中国丝绸最晚在公元前6至公元前5世纪就流传到了域外许多国家。最初中国丝绸织物传播到域外,往往被各国统治者和贵族们视为珍宝,并以拥有中国丝绸服饰为荣。伴随着丝织品的持续外传,中国的养蚕缫丝技术和丝绸制造工艺也传到了域外,其在海外的影响是广泛而深远的。据李约瑟考证,缫丝机、纺丝机、平放织机和提花机都是中国人的发明。①

而以瓷器为例来说,中国的各类瓷器制品在古代通过海陆丝绸之路远销海外各国,有效地促进了世界其他国家和地区掌握了制瓷技术和瓷器制作工艺。瓷器作为一种日用器皿,从中国传播到东亚、中亚、欧洲、东南亚、美洲、非洲等各个地区后,不但改变了这些国家民众的日常饮食习惯,还美化了他们的生活环境,也丰富了他们的日常生活方式。在中国瓷器传到印度以及泰国、越南等东南亚地区之前,这些国家民众的饮食餐具较为原始,往往是直接用手或树叶盛放食物,随着中国瓷器的不断输入,改变了他们的饮食习惯。譬如,随着明清时期中国外销瓷国际贸易的繁盛,欧洲诸国也掀起了日用品的革命浪潮,欧洲的宫廷首先使用瓷器餐具,逐步代替了原来的金属银制器皿;后来,随着中国外销瓷源源不断地输入以及制瓷技术在欧洲的普及,瓷器逐渐成为欧洲自上而下的室内装饰品和日常用品,即使是欧洲家庭的壁炉上或玻璃橱柜中都摆有中国的瓷器陈列品,用以装饰点缀室内环境。绘有其他国家国徽、军徽等纹章图案的中国外销瓷器还曾作为外国国宴的餐饮用具或作为装饰物陈设于各种重要的政治场合。此外,中国瓷器还是中国官方国礼馈赠的佳品,国外君主、政要积极收藏精美的中国瓷器,这些表明中国瓷器还深刻影响了其他国家的政治文明。

① 蔡子谔,陈旭霞.大化无垠:中国艺术的海外传播及其文化影响[M].石家庄:花山文艺出版社,2011:346-349.

再拿西安的秦始皇帝陵兵马俑雕塑来讲,兵马俑被誉为"世界第八大奇迹",现今已经成为中国文化外交的重要形象大使。自1976年兵马俑第一次出国展览至今,经过四十年的海外"征战",兵马俑在全球范围掀起一股"秦俑热",并且,兵马俑外展还极大拓展了中国文物展览的海外市场。可以说,兵马俑已经成为我国文物艺术品外展的重要"品牌"和中国文化的"国际名片",几乎所有的大型文化交流活动如海外举办的中国文化年、世博会、奥运会等都少不了兵马俑的身影。与此同时,每年有数以万计的国际游客不远千里亲自到中国西安来目睹这支始皇帝的陶制军团。国外的主流媒体、评论家和学者们大多认为秦俑外展是中国政府把艺术作为工具对世界各国实施的继"乒乓外交""熊猫外交"之后的"兵马俑外交"。2007年,中国兵马俑展览在大英博物馆获得了巨大的成功,美国的《时代周刊》就声称:"自从希特勒计划攻打英国以来,还没有哪支军队的到来受到英国人如此关注。……展览的陈列方式使参观者可以从各个角度来欣赏每一件展品,而不仅仅是用文字讲述的秦始皇故事。这使它们带有一种明显的外交意味。"① 中国兵马俑的巨大文化吸引力让国外的一些艺术品展览公司看到了商机。2007年11月,在德国汉堡民俗博物馆开幕的主题为"死亡的权利——秦始皇兵马俑展"甚至没有获得中国国家文物局或陕西省文物局等中方部门批准,该展的展品全部为"非法复制品",都是德国中介公司莱比锡中国文化艺术中心以假充真的复制品,但展览开展仅半个月仍吸引了约1万人参观,造就了德国"10年来最大的艺术犯罪"②。此后,奥地利一家娱乐公司又采取商业运作模式在欧洲各大城市中心商业圈举办兵马俑复制品展,其轰动程度丝毫不亚于海外博物馆的兵马俑文物真品借展。该复制品展览在奥地利、匈牙利、捷克、比利时、荷兰等欧洲国家的15个城市巡展,共吸引了超过300万观众。③ 美国好莱坞也不愿放弃利用中国符号博眼球的机会,2008年上映的由美国环球影业摄制的《木乃伊3:龙帝之墓》(The Mummy: Tomb of The Dragon Emperor)就是一部与秦始皇帝陵和兵马俑相关题材的好莱坞巨制,2014年好莱坞还将联合中国影视公司合拍真人动画电影《兵马俑侠》(Terra Cotta Man),

① 时代周刊:中国兵马俑征服大英博物馆[EB/OL].(2007-09-14)[2014-11-06]. http://gb.cri.cn/1321/2007/09/14/1766@1762880.htm
② 青木.展览未获批 德国兵马俑展引发"造假"质疑[N].环球时报,2007-12-12.
③ 杨晓龙.奥地利人借中国文化生财:复制兵马俑展[N].中国文化报,2013-04-25(10).

这也得到了著名制片人阿维·阿拉德(Avi Arad,代表作超级英雄系列《蜘蛛人》《钢铁超人》等)的确认。可以说,中国兵马俑在世界的知名度和文化影响力是毋庸置疑的。当然,作为中国传统文化艺术的象征符号,却不断被西方人用来赚取利润,这也是值得我们深思的问题。

尽管国外受众对一些经典的中国传统造型艺术品已经有了一些初步的认知和认可度,但是,以往中国传统造型艺术向海外传播的历史进程中,最先输出、最容易被外国人接受的往往是各种手工艺器物及相关技术技艺,中国艺术品中内蕴的审美情趣、思想内涵、价值观念并不那么容易被外国人特别是非汉文化圈的国家和地区理解和接受。这说明,中国传统造型艺术的跨文化接受要涉及一个文化层次的问题。由于文化本身有不同的层次,各层次的文化在对外传播与交流中也就不会平行推进。

我们认为,文化具有表层、中层、里层的结构特征,各层次的文化在对外传播与交流活动中遵循着由表及里的传播规律。具体来说,文化的结构可分为三层,包括物质文化、制度和行为文化、精神文化。① 我国学者庞朴指出:"文化之间的交流过程启示人们:物质文化因为处于文化系统的表层,因而最为活跃,最易交流;制度文化和行为文化处于文化系统的中层,是最权威的因素,因而稳定性大,不易交流;精神文化因为深藏于文化系统的核心,规定着文化发展的方向,因而最为保守,较难交流和改变。"② 日本学者源了圆也提出了类似观点:"新奇的东西、优秀的东西、方便的东西,总会很快地越过国境传播开去。在文化的传播上,①存在着较易传播的部分和较为困难的部分,如科学技术是前者的代表,而形而上学则是后者的代表;与此似乎矛盾的是,②文化包含着如下倾向,即某一要素一旦被接受,它便会超越接受者的意愿,作为文化整体而传播。"③ 源了圆所指的第一点即是说科学技术向外

① 物质文化层以有形的实物形态存在,包括各种物质产品。制度和行为文化层则包括各种政治制度、文化制度、法律制度以及各种行为规范、风俗习惯、生活方式等。精神文化层包括审美情趣、思维方式、思想理念、价值观念、道德情操、宗教信仰、民族性格等。或细为四层:物质文化、制度文化、行为文化、精神文化。也有学者根据《周易·系辞上传》中的"形而上者谓之道,形而下者谓之器"将文化的层次分为"道"与"器"两层。"道"文化是高层次文化,是形而上,包括审美情趣、思维方式、宗教信仰、价值观念、生活方式、行为习惯等方面。"道"文化属于"隐形文化",是抽象文化。"器"文化是形而下,是文化的物化形式,包括器物文化和技术文化两方面。"器"文化属于"显形文化",是具象文化。参见刘宽亮.文化论纲:哲学视野中的文化问题研究[M].北京:中国社会出版社,2004:111.
② 庞朴.稂莠集[M].上海:上海人民出版社,1988:6.
③ 源了圆.日本文化与日本人性格的形成[M].郭连友,漆红,译.北京:北京出版社,1992:8.

传播,较于行为文化和精神文化要相对容易,往往是最先为异域受众所接受的,传播和影响的范围也更加广泛。而第二点说明,这种表层文化的传播意义往往不会局限于物质技术领域,还可能会产生更加深刻的传播效果,进而影响接受者的精神世界和生活方式。这是因为,这些物质技术体现了创造主体的精神理念、审美观念和价值追求,物质技术文化的输出,间接地传达了其中所包含的精神内容和文化内涵。现阶段,中国传统造型艺术对外传播多是停留在物质技术的表层文化层面,而诸如生活方式等行为文化的层面的对外传播虽然也有所成效,但是,要想将中国传统造型艺术产品中包含的深层精神文化为世界其他国家和民族的主流人群所完全接受和广泛吸收还十分困难。必须承认,向海外介绍和推广中国传统造型艺术应当是循序渐进的,是一个由表及里的传播过程。

二、中国艺术家国际知名度提升

伴随着传统造型艺术持续不断地外传,这些艺术作品的创作主体自然会受到海外关注。从古至今,许多中国艺术家在海外各国都拥有一批追随者,为各国艺术界人士所追捧,并获得了世界的声誉和肯定,其国际知名度也随之不断提升。

拿历代中国书法名家来说,素有中国"书圣"盛誉的东晋书法家王羲之就备受古今中外书法界人士推崇。王羲之书法不仅对历代中国书法家和书法理论家影响甚大,且对东亚诸国的影响深刻。唐太宗时期,临摹王羲之书体不但是中国书法界的风气,更是日本、朝鲜上流社会所竭力追求的,远赴唐朝求书的学问僧、留学生甚多。从日本《万叶集》诗歌中可知,王羲之当时在日本可谓家喻户晓。日本平安时代著名的书道"三笔"空海、橘逸势、嵯峨天皇深受王羲之书风的影响,晚于"三笔"的日本书坛"三迹"小野道风、藤原佐理、藤原行成也同样倾心于王体书风。现藏于日本宫内厅三之丸尚藏馆的王羲之行草书向拓本《丧乱帖》以及藏于日本前田育德会的《孔侍中帖》原均为日本皇室藏品,现今则被视为日本的国宝。现当代以来,日本艺术理论家中亦有不少人有关于王羲之书风的研究著述出版。此外,唐朝欧阳询、颜真卿、柳公权、虞世南,宋代的苏东坡、黄庭坚、米芾、蔡襄,元朝的赵孟頫、鲜于枢,明朝的董其昌、唐寅、文徵明,清代的赵之谦、吴昌硕等人也都是中外研习书法者所熟知的中国书法名家。时至今日,凡是崇尚书法艺术的日本、韩国等东亚诸国以及华人华侨聚集的东南亚地区仍有许多书法家以及书法爱好者会效仿临摹他

们的书体,将其作品视为学习的范本。同时,海内外各大博物馆以及私人收藏家也致力于搜寻并收藏这些书法家遗留下来的碑帖拓片、法帖真迹以及后世的摹本。

在中国现当代艺术家中,也有一些成功走出国门、面向海外传播和推广中国画艺术的代表画家,他们曾到海外举办过个人画展或长期旅居海外,其创作的作品甚至突破了东亚地区,赢得了欧美西方国家的关注和认可。随着近年中国艺术市场的崛起,许多现当代中国画家的国画作品在国际艺术市场上成为艺术投资商和艺术收藏家群体关注的热门,作品价格屡创新高,吸引了全球艺术品市场相关人士的目光。以齐白石为例来讲,作为20世纪蜚声海内外的中国画大师,齐白石经历了晚清、民国和新中国三个历史时期,是中国画艺术向现代转型发展时期的代表画家之一。齐白石不仅为国人所广泛认同,他也是我们了解20世纪中国画国际地位和海外影响的重要窗口。齐白石在日本、韩国以及欧洲、美国均有一定知名度,特别在日韩,其追慕者、收藏者甚多。齐白石还曾获得过世界和平理事会授予的国际和平奖金,并被选为"世界十大文化名人"之一。西方艺术大师毕加索曾临摹并高度赞赏过齐白石的画作,他说:"我不敢去你们中国,因为中国有个齐白石。"郎绍君评价:"齐白石是最具国际知名度的近现代中国画家之一。"香港美术史学者万青力则说:"现在在国际上提到东方画家,大家第一个想到的就是齐白石,所以他是有一定世界影响力的。"①

齐白石早期在日本名声大振离不开陈师曾和日本外交家兼收藏家须磨弥吉郎的大力推介。1922年,陈师曾携带齐白石作品东渡日本参加了第二届中日联合绘画展,这也是现代中国画在日本的首次展出,当年日本的《东京朝日新闻》报还以"第一回日华联合绘画展览会"为题刊登了此次展览的消息。齐白石的水墨大写意国画在日本展会上引起了广泛关注,均以高价售出。并且,齐白石的画作还被参加展会的法国人挑中加入巴黎艺术展览会。② 日本展会后,到北京求购齐白石画作和求学的人与日俱增。当然,齐白石在日本的影响还有赖他的日本友人须磨弥吉郎的推介。须磨弥吉郎不但收藏了百余件齐白石画作,他还向德国的陶德曼、美国的

① 周永亮.齐白石的世界影响力[EB/OL].(2014-03-25)[2014-11-29]. http://comment.artron.net/? flag=view&newid=583379
② 陆伟荣.齐白石与近代中日联合绘画展览会:被介绍到日本的齐白石[J].东方艺术,2013(16):87-93.

詹逊两位公使大力举荐过齐白石,并称齐白石为"东方的塞尚",认为他是"现代国画中的第一人"。① 在20世纪30年代,齐白石的绘画作品通过其韩国弟子金永基又传入韩国,并对当时的韩国画坛产生了重要影响。金永基是韩国现代画坛巨匠,他学成归国后曾担任过首尔梨花女子大学和弘益大学的教授,创立了韩国第一个"东洋画"团体——檀秋美术院,在韩国家喻户晓。另一位梨花女子大学教授洪善杓在《韩国画坛对齐白石画风的接受》一文中则评价:"纵观中国绘画对近现代韩国画坛的影响,最令人瞩目的应是画家齐白石。"②徐悲鸿在30年代也携带了数幅齐白石画作到比利时、德国、英国、意大利等欧洲各国巡展,使齐白石在西方有了一定的认知度。新中国成立后,中国又出版了外文的齐白石专集、画册等书籍专门向海外推介,当时的日本、捷克都有齐白石的专藏者,另外一些海外华人藏家也是齐白石的专藏者。在今天,齐白石作品的收藏已经十分国际化。美国、日本、韩国、英国、德国、捷克、瑞典、新加坡各国的博物馆和私人收藏家手中均有齐白石作品。据相关数据统计,除了北京画院藏绘画1 000多件、石印300件左右,中国美术馆藏337件,辽宁博物馆藏400件,中央美术学院美术馆藏10件外,美国波士顿美术博物馆15件、大都会艺术博物馆1件、布鲁克林艺术博物馆3件、克里夫兰艺术博物馆2件、捷克国家艺术博物馆约100件、英国大英博物馆至少8件、日本京都国立博物馆5件,此外,还有很多收藏在海内外私人藏家手中。在艺术品拍卖市场上,齐白石毋庸置疑是一位重量级人物。齐白石已经连续数年被法国权威艺术市场数据统计机构Artprice评为全球最贵艺术家前十位。随着齐白石的作品在海外不断被收藏和研究,齐白石的国际知名度也得以提升。

再比如,吴冠中也是20世纪中国艺术发展历程中具有代表性的艺术家之一。他的一生跨越了民国、新中国至改革开放、新世纪的不同历史阶段,他的艺术创作是中国现当代绘画艺术面临文化冲突、价值多元、形式变革与历史传承等众多压力下,寻求自我变革与整体转型道路的一个缩影。吴冠中的艺术建立在林风眠、刘海粟、潘天寿等前辈艺术家"中西融合"道路的基础上,并完善了中西融合的艺术道

① 朱省斋.艺苑谈往[M].香港:上海书局,1972:228.
② 周永亮.齐白石的世界影响力[EB/OL](2014-03-25)[2014-11-29]. http://comment.artron.net/?flag=view&newid=583379

路。他创作的"墨彩"画形式,既有西方油画的浓郁色彩,又饱含了中国传统水墨画的韵味。他将中国传统艺术的精髓与西方现代艺术相结合,既抽象又具象,加之其作品的题材多为自然风光、乡村建筑等,寄托了人类共同的情感,即使是欧美国家的观众在审美上也几乎没有障碍,他们对于其作品的"误读"也较少。吴冠中曾解释西方人之所以会喜欢和欣赏他的作品,是因为:"他们能从我的作品中看出从未见过的东西。我想,这种全新的视觉感受是西方人所喜欢的。然而要让一个新奇的东西被西方人接受,融化到西方的文化之中去,并不是容易的事。我用一个词形容是'不择手段',就是想尽一切艺术手法,让西方人接受我的作品。""我的作品需要同中国的、民族的东西相结合,要符合中国人的审美特点和需求,要争取让不同领域、不同文化背景的人都能接受。所以我的画,常常使人感觉既有西方的技法,又有中国的韵味。"在吴冠中看来,"无论油画还是国画,实际都是工具,都是形式上的东西。适合色彩感、厚重感的作品,我就用油画表现。而需要表达情调和感情,我则更喜欢用国画。这就是我说的'不择手段'。这种画作很难说到底属于什么画,是'混血'。但我觉得,不论西方、东方的艺术,只要好看,只要能表达出我心中的想法和感情,就是好画"①。

1992年,吴冠中应邀在英国大英博物馆举办了个人画展"吴冠中——20世纪的中国画家",这是他的作品第一次集结进入西方主流艺术阵地,也是其水墨画为西方人审视并接受的肇始。1993年,法国巴黎赛努奇博物馆又为他举办了个展"走向世界——吴冠中油画水墨速写展",巴黎市政府还授予他一枚荣誉勋章。后来,吴冠中在新加坡、德国都曾举办过个展。2012年,由上海美术馆和美国亚洲协会美术馆联合举办的"水墨之变——吴冠中作品回顾展"在纽约亚洲协会美术馆展出,这是吴冠中水墨作品首次成规模地在美国展出。40多家美国媒体竞相报道了此次展览,使其受到了当地民众广泛的关注。美国《华尔街日报》介绍吴冠中:"在中国,吴冠中是一个家喻户晓的人物。他对中国传统水墨画进行革新创作的实验性、有时又显抽象的作品堪称中国的国宝。他在全球各大拍卖行同样大名鼎鼎。"《纽约时报》也用了较长篇幅配图刊登了专题文章《中国介入国际艺术》,并写道:"中国推进在世界上的地位不仅仅来自经济的实力,现在已经转向博物馆,通过这种推动使更

① 吴冠中,李文儒."文化战争"与"艺术创新":与吴冠中对话[J].紫禁城,2006(Z1):30-41.

多的中国艺术得以在美国展出。"①此次画展的策展人卢缓评价吴冠中:"吴冠中艺术中,最核心的就是他处于'中西融合'这个历史命题的终点上,恰到好处地表现为对于融合性的绘画语言探索的集大成者。"②他认为:"要开展文化交流,就要拿出最好的产品,首先要让外国观众看得懂,听得懂,理解你的思想,感动你的故事,否则就会产生隔阂甚至误会。我们选择吴冠中就是考虑到,他(吴冠中)的作品可以从几个层次上来解读,首先是中国的,其次是当代的,再次是世界的。"③不过,齐白石也好,吴冠中也罢,要想让世界主流群体认同这些中国艺术家像认同毕加索、沃霍尔或凡·高那样,还需要我们今后积极、持续地向海外传播和推广他们的作品。

① 亦言. 不仅"走出去",还要能"对上话"[N]. 中国文化报,2012-05-25(10).
② 卢缓. 吴冠中:绘画语言的集大成者[J]. 新民周刊,2012(18):69.
③ 沈嘉禄. 美国人为何读懂了吴冠中[J]. 新民周刊,2012(18):66-68.

结论

中国传统造型艺术作为中华传统文化的一部分，只有通过对外传播才能扩大其世界影响力和辐射力。回顾历史，通过不断向域外传播中国传统造型艺术作品及其相关信息，已经使其产生了一定的海外吸引力，并在一定程度上提升了我国艺术家及其艺术作品的知名度。但是，不得不承认，目前中国传统造型艺术的国际影响力较之欧美西方国家的造型艺术还有相当大的差距，因此，在未来还必须继续推进中国传统造型艺术"走出去"。以往有关中国传统造型艺术对外传播问题的研究大多停留在对历史事实的考察和介绍上，并没有系统地去梳理对外传播的动因、媒介、方式、路径、效果等问题，因而，本书从传播学的视域出发来思考中国传统造型艺术的国际传播问题，结合古今重要的艺术传播现象和传播事实，对各门类造型艺术作综合性地宏观把握，当是研究中国传统造型艺术走向世界的一个崭新视角。

对传播动因进行分析是研究艺术传播现象所需要探讨的重要方面。中国传统造型艺术的对外传播是一个较为复杂的过程，其传播的动因是由审美、文化、政治和经济多种因素共同作用的。首先，一切艺术传播活动发生的根本动因都是审美动因，即为了满足人的审美需求，这体现了艺术的本质特征。其次，除了满足审美需求，人们也可能出于文化方面的诉求而传播艺术。宗教、哲学、文学、民俗等文化的跨国传播中，常常会借助艺术形象来表达特定的文化思想，使艺术成为它们传播自身的工具。当其他文化要素借助艺术来传播的时候，会自觉不自觉地推动并促进艺术的对外传播。再次，传统造型艺术对外传播作为一种跨越国界传递艺术信息的国际传播活动，受到政府的外交政策、对外文化战略以及国内外政局等政治因素的规定和制约。稳定的国际环境和对外开放的外交政策有利于国家间的艺术交流与传播。同时，传统造型艺术的对外传播活动还是国家对外文化交流或文化外交的重要方面，积极推进传统造型艺术"走出去"，体现了中国参与世界文化软实力竞争的需要。最后，对经济利益的追求是传统造型艺术向外传播的重要驱力。其一，追逐经济利益、渴望物质富足是职业艺术家、收藏家、艺术投资商及艺术经营中介的普遍追求；其二，对外输出传统造型艺术产品及服务是中国对外文化贸易的核心内容；其三，随着中国经济实力的提升，必然会带动具有中华民族特色、能够代表中国传统文化的传统造型艺术精品、民族品牌打入国际市场。

中国传统造型艺术要实现对外传播离不开有效的传播方式。受社会生产力和科技水平的制约，人类最初的艺术传播活动都是采用传受双方直接面对面的人际

交流的传播方式。随着科技进步、传播媒介不断更新,艺术的传播方式走向更加多样化。现阶段中国传统造型艺术对外传播的方式主要包括人际传播、印刷传播、影视传播和网络传播四种基本方式,同时,随着新媒体不断出现及媒体融合的加剧,运用跨媒体、多媒体传播艺术信息的综合传播方式是大势所趋。

　　现当代以来,中国传统造型艺术对外传播可以通过多种传播路径实现,包括跨国展示、市场贸易、艺术收藏、艺术教育、国际旅游以及借助表演艺术、设计艺术等其他门类艺术传播、礼品馈赠、国际移民等。从跨国展示路径看,又可分为艺术品对外展览和开放性展示两种形式。目前,各门类传统造型艺术的对外展览成为中国对外文化交流活动中不可缺少的重要环节。今后,中国艺术品外展应更加注重树立"品牌"意识。同时,首都国际机场、人民大会堂、中国驻海外大使馆、领事馆等公共场馆的建筑风格、室内装饰以及家具陈设也为传统造型艺术提供了重要的跨国展示平台。从市场贸易路径看,伴随着中国艺术市场和艺术品对外贸易的勃兴,传统造型艺术的传播逐渐向中介性质的艺术品经营主体——画廊、拍卖行和艺博会靠拢。现今海外各国越来越看好中国市场的发展潜力和中国艺术品的升值空间,中国传统造型艺术品的确已经引起一定数量的海外藏家的兴趣。但是,中国传统造型艺术品并不是国际市场消费的主流品类,国外藏家最看重的还是西方现当代艺术,中国艺术品尤其是传统书画作品在国际市场的主力购买群体始终是内地及港台藏家,国外客户仅占很少的一部分。传统造型艺术要想在国际艺术市场上拓展更多的海外客户,还有很长的一段路要走。从艺术收藏路径看,一方面,通过海内外中国艺术藏品丰富的博物馆、美术馆等收藏机构对公众的日常开放,极大地拓展了传统造型艺术国际传播的范围。特别是近代由于战争、走私、盗窃等原因流失海外各大博物馆的"国宝",可能无法回归祖国,但作为传统造型艺术的典范之作被收藏和陈列在国外各大知名博物馆中,面向世界的观众展示和传播,不失为是推广中华文化艺术的一种路径。另一方面,伴随着近年中国艺术市场的勃兴,对国外私人藏家或民间收藏团体来说,收藏中国传统造型艺术品成为一种重要的投资手段。并且,海外藏家除了会收藏中国古代文物,也开始关注中国现当代造型艺术精品。从艺术教育路径看,一是伴随着中国高等教育国际化进程,来华的外国留学生人数激增,书法课作为来华留学生的选修课或文化拓展课程已被引入对外汉语教学当中。与此同时,越来越多的国内艺术院校或综合性大学的艺术专业开始面向

海外招生，外国学生可以进入这些院校直接学习各种传统造型艺术的创作技法和理论知识。二是在海外孔子学院、中国文化中心以及外国高校的艺术史等科系中，会开设中国传统造型艺术的创作实践与理论研究课程，举办各种艺术教育交流活动来传播和推广传统造型艺术。从国际旅游路径看，作为四大文明古国之一，中国拥有丰厚的历史遗存和文化遗产，是国际游客寻求古老东方文明的理想旅游国度。外国人到中国文化遗产地旅游可以认为是传统造型艺术实现国际传播的有效路径，同时，具有民族风格、地域特色的传统手工艺旅游纪念品的销售也是向海外旅游者传播中国旅游地特色传统造型艺术的重要途径。从艺术路径看，由于各门类艺术间相互吸收、相互借鉴的艺术现象普遍存在，因此，无论是音乐、舞蹈、戏曲等传统表演艺术，还是新兴的设计艺术、新媒体艺术，都离不开传统造型艺术的影响和熏陶，从中得到启发或汲取灵感进行新的艺术创作。一旦派生出来的艺术作品走出国门面向海外传播，必定会相应带动其中蕴涵的传统造型艺术信息的跨文化传播。此外，还可以借助礼品馈赠、国际移民等其他文化交流途径对域外传播传统造型艺术。

像所有的传播活动一样，中国传统造型艺术对外传播也有目的性，期望取得一定的传播效果。传统造型艺术对外传播的效果是对国外受众的心理、态度和行为产生的影响及其引发的社会效应的总和。对外国受众而言，在接触到中国传统造型艺术作品及其相关信息后，首先会引起他们的选择性注意，进入艺术接受的环节，产生情感的共鸣，获得美的享受和身心的愉悦。在这个过程中，外国受众对传统造型艺术的审美意识会不断增强。当然，一些外国受众不会满足于暂时的审美享受，他们还可能将自己在艺术鉴赏中的审美感受上升为理性认识，对艺术作品的批评、研究意识也会随之增强，并有可能产生态度上的转变，最后引发行为发生改变的效果。一是对域外的普通受众来说，他们有可能会因为个人兴趣而主动搜集收藏中国传统造型艺术品，深入了解学习中国文化和历史知识，或来华参观旅游；二是对于域外的高层次学者受众群来说，他们会通过发表论文、出版专著、教学讲授、参与学术研讨会等行为公开自己对中国传统造型艺术的研究成果，进一步向域外推广传统造型艺术；三是对于国外艺术家等艺术创作主体来说，他们可能会因受到中国传统造型艺术的启发而获得创作灵感，在今后的创作中效仿并参照中国传统造型艺术作品的题材、形式或风格表现。东亚汉文化圈对唐代造型艺术的全面

移植、欧洲洛可可艺术家潜心追求的"中国风格"以及西方现代、后现代艺术家对中国艺术的汲取和借鉴就是最好的印证。在当代,传统造型艺术对外传播除了要让国外受众了解、认识中华文化艺术外,更深远的意义在于有效地增强中国艺术品的海外吸引力和中国艺术家的国际影响力,促使我国文化艺术获得更广泛的国际认同,提升我国文化软实力。

附录

附录A 1976—2014年兵马俑外展一览表①

时间	展览主题	地点	展览概况
1976年3月—8月	中华人民共和国出土青铜器展	日本	为纪念中日邦交正常化举办,先后在东京国立博物馆和京都国立博物馆展出。展品130件(组),兵马俑首次亮相海外,包括2件武士俑、1件陶马等秦陵文物,观众40万人次
1976年9月—1977年1月	中华人民共和国出土文物展	菲律宾	参展文物包括将军俑、汉墓文物等100件(组),在马尼拉博物馆展出,观众80万人次
1977年1月—7月	中华人民共和国出土文物展	澳大利亚	展品136件(组),秦陵的跽坐俑、铁灯、铜镞一组、铜弩机一套随展,先后在墨尔本维多利亚国立博物馆、悉尼新北威尔士艺术馆、阿德雷得南澳大利亚艺术馆展出,观众60万人次
1980年4月—1981年9月	伟大的青铜器时代展	美国	先后在纽约大都会博物馆、芝加哥菲尔德自然历史博物馆、沃兹堡艺术博物馆、洛杉矶艺术博物馆和波士顿艺术博物馆展出,展品共计105件,有6件陶俑、陶马,观众132万人次
1980年5月—1982年4月	中国珍宝展	欧洲	应丹麦、瑞士、联邦德国、比利时4国政府邀请举办,先后在丹麦路易斯安娜博物馆、瑞士苏黎世美术馆、联邦德国科隆美术馆、联邦德国希尔德海姆美术馆和比利时布鲁塞尔美术馆展出,展品包括将军俑、跪射俑、军吏俑、陶马各1件,加上青铜器、玉器、石刻、瓷器等共97件文物,观众共计109万人次
1982年3月—4月	中国出土文物展	法国	兵马俑首次在法国巴黎展出,每个秦俑配备四个卫兵日夜守卫,足见法国政府对秦俑的重视
1982年5月—1983年6月	中国秦俑和长城砖展	美国	配合田纳西州举办的诺克斯维尔世博会举办,先后在田纳西州博物馆和佛罗里达州展出,展品22件(组),其中有2尊陶俑和1匹陶马,观众共计45万人次
1982年12月—1983年9月	中国秦代兵马俑展	澳大利亚	该展是首次以兵马俑为主题的海外展览,是为庆祝中澳建交10周年而举办的。在墨尔本、悉尼、布里斯班、阿德雷得、佩斯、堪培拉6城市展出9个月,展品22件(组),观众80万人次,占澳大利亚总人数5%,创历史纪录
1983年8月—12月	中国古代文明展	意大利	应意大利政府邀请在威尼斯王宫博物院举办,参展文物153件(组),包括2尊陶俑和1匹陶马,观众60万人次

① 表格统计不包括在港澳台地区及国内举办的国际性展览。

(续表)

时间	展览主题	地点	展览概况
1983年9月—10月	中国珍宝展	菲律宾	展览在马尼拉展览中心展出,主办方配合展览组织了专题讲座、中小学征文、绘画比赛,马尼拉100多个中小学把参观兵马俑列为历史课的一项活动。展期仅40天,观众18万人次
1983年10月—1984年5月	中国秦·兵马俑展	日本	应日本21世纪协会邀请,中国对外文展公司组织先后在大阪、福冈、静冈、东京4市展出,陶俑和陶马14件、兵器22件(组)共36件(组),展期8个月,观众204万人次
1984年9月—1985年1月	中国古代文明展	南斯拉夫	应南斯拉夫邀请在萨格勒布市展出,展品包括秦兵马俑、妇好墓青铜器、玉器、金缕玉衣等160件(组),观众45万人次
1984年9月—1985年5月	中国历代陶俑展	日本	应邀先后在名古屋、福冈、京都、东京4市巡展,展品154件(组),包括新石器时代陶塑人头壶、战国彩绘乐舞俑、秦陵兵马俑、西汉说唱俑、唐三彩骑马俑等,观众45万人次
1984年12月—1986年1月	中国秦代兵马俑展	欧美	相继在瑞典斯德哥尔摩、挪威奥斯陆、奥地利维也纳、英国爱丁堡、爱尔兰都柏林、美国明尼阿波利斯、美国洛杉矶帕萨迪纳举办,展品共33件(组),兵马俑11件,观众共计80.5万人次。其中,美国站是为纪念陕西省与明尼苏达州友好省州2周年而举行的"陕西月"活动而举办,展品共10件(组)
1986年4月—11月	中国文明史——华夏瑰宝展	加拿大	在加拿大蒙特利尔市文明宫展出,展品中5件兵马俑,共展出113件(组)文物,观众43.5万人次
1986年6月—11月	中国陕西省秦始皇兵马俑展	日本	先后在北海道岩见泽市和荒尾市展出,参展文物20件(组),兵马俑5件,观众60万人次
1986年8月—1987年2月	中国秦代兵马俑展	新西兰	先后在奥克兰、克赖斯特彻奇、惠灵顿3市展出,展品33件(组),兵马俑10件,观众27.5万人次,创新西兰海外艺展的历史新高
1987年3月—1988年4月	永恒的探索——中国历代陶俑展	美国	先后在费城、休斯敦、洛杉矶、克利夫兰4城市巡展,展品共105件(组),观众52万人次
1987年8月—11月	陕西出土文物——金龙金马动物国宝展	日本	秦陵二号铜车马(复制品)在大阪市立美术馆展出,再现秦始皇銮驾风采,本次展览展品共100件(组),观众50万人次
1987年8月—9月	加拿大全国展览会	加拿大	秦陵兵马俑和彩绘铜车马(仿制品)参加此次展出

(续表)

时间	展览主题	地点	展览概况
1987年10月—1988年2月	中国秦代兵马俑展	欧洲	巡展相继在民主德国柏林、英国伦敦、匈牙利布达佩斯举办。其中，在德国展出是为庆祝柏林市750周年庆典的纪念活动之一，展出33件(组)文物，其中兵马俑10件，展期3个月，观众20万人次；在英国展出时展品36件，展期仅68天观众即有50万人次，被认为是英国对外交流活动中最成功的一次展览
1988年4月—10月	中国丝绸之路展	日本	兵马俑是作为特别展品参加日本的奈良丝绸之路博览会的，也是奈良县和奈良市为庆祝设县100周年、设市90周年而办的展览。展品37件(组)，观众22万人次
1988年5月—6月	中国秦兵马俑展	希腊	在雅典国家美术博物馆展出，为庆祝中国国家文物局获得奥纳西斯奖而特意举办。展期仅25天，观众10万人次
1988年8月—1989年9月	天子展	美国	又称"中国古代艺术展览"，共6件兵马俑随展，在西雅图、哥伦比亚、旧金山3城市展出，展品137件，观众50万人次
1989年3月—7月	中国古长安文物展	日本	纪念姬路市建市100周年举办，在姬路兵库县立历史博物馆展出，兵马俑作为特别文物展出，展览200天，观众150万人次
1989年3月—1990年4月	中国古代珍贵文物展	新加坡	秦始皇陵二号铜车马(复制品)应邀参展，在新加坡中国文物馆展出
1989年9月—11月	东亚文明源流展	日本	展品共99件(组)，包括5件兵马俑和1套2辆铜马车(复制品)。展览在富山市美术馆展出50天，观众9万人次
1990年5月—6月	中国秦代兵马俑展	日本	在北九州市立美术馆举办，展品30件(组)，其中兵马俑6件，观众5万人次
1990年8月—11月	长城那方——中国秦始皇和他的秦俑军队	德国	在多特蒙德市奥斯特瓦尔博物馆展出，展品90件(组)，其中兵马俑15件，展期100天，观众26万人次
1991年4月—7月	中国古代艺术一千年	西班牙	展览为西班牙首次展出中国文物。兵马俑是随展品，在巴塞罗那桑塔·尼卡艺术中心展出
1992年6月—9月	永恒的战士——中国秦兵马俑展	法国	在梅斯市阿森纳尔音乐厅展出，展览89天，观众14.9万人次，成为梅斯市历史上参观人数最多的展览。此前，梅斯市举办的展览中参观人数最多的德国画家丢勒画展，观众仅6万人次

(续表)

时间	展览主题	地点	展览概况
1992年6月—7月	西安来的士兵——秦始皇兵马俑展	美国	在美国密歇根大学展出,展期1个月,观众5万人次
1993年6月—8月	永恒的君主——秦始皇帝	比利时	展览在安特卫普市博物馆展出,有17件兵马俑参展,展出62天,观众7万人次
1993年6月—9月	中国文物精粹展	瑞士	兵马俑应辽宁省主办方邀请随展,包括3件兵马俑
1993年2月—3月	长安至宝和万里长城展	日本	展览是陕西省文物局与日本消防协会为纪念自治体消防45周年主办。参展文物85件,观众1万人次
1994年5月—9月	中国秦始皇兵马俑展	意大利	在威尼斯和罗马先后展出,展品70件(组),包括12件兵马俑,展期7个月,观众20万人次
1994年8月—1995年2月	中国陵墓之宝——古西安的陪葬艺术	美国	在旧金山、沃斯堡、夏威夷先后展出,展品62件(组),其中6件兵马俑,观众50万人次
1994年9月—1995年8月	秦始皇帝时代展	日本	参展文物144件(组),兵马俑13件,先后在世田谷美术馆、名古屋市博物馆、福冈市博物馆、松山市美术馆、北海道开拓纪念馆展出,观众达85万人次
1994年8月—1995年7月	秦始皇帝展	韩国	系秦俑首次在韩国展出,先后在汉城、釜山、广州、大邱四市巡展,展品85件(组),兵马俑13件,观众93万人次
1995年4月—1997年9月	中国皇陵展	美国	展品达255件(组),其中有4件秦俑、1匹陶马,在孟菲斯、普罗沃、波特兰、丹佛、奥兰多5个城市展出,观众85万人次
1995年9月—11月	秦始皇兵马俑展	德国	展品6件(组),4俑、1马、1套二号铜车马(复制品),观众10万人次
1995年10月	和平的使者——秦始皇帝铜车马展	日本	秦陵铜车马(复制品)是作为静冈县中川美术馆的特邀展品展出
1996年7月—9月	秦兵马俑展	日本	在鸟趣县赵园展出,展品10件,观众7万人次

(续表)

时间	展览主题	地点	展览概况
1996年7月—1997年5月	中国秦始皇珍宝展	美国	配合亚特兰大奥运会举办,展品以秦俑、陶马和秦俑坑出土的兵器为主,共82件,先后在伯明翰和巴尔展出。在亚拉巴马州伯明翰艺术博物馆展出2个月观众近10万人次,占伯明翰人口的六分之一;后在马里兰州巴尔的摩市展出开幕当日为巴尔的摩建市200周年,展览为庆祝活动的一部分
1997年3月—6月	秦始皇帝与大兵马俑展	日本	为纪念中日邦交正常化25周年举办,在大阪万博纪念公园展出,展品45件(组),观众27万人次
1997年6月—8月	秦兵马俑展	芬兰	在拉赫地市历史博物馆展出,展品82件(组),观众5万人次
1997年9月—1998年5月	秦始皇帝和兵马俑展	日本	展品50件,包括陶俑、瓦当、度量衡、铁器等,先后在德岛、广岛、冈山、佐贺、岛根5城市展出,观众累计23万人次
1998年4月—6月	中华五千年艺术展	美国	在纽约古根汉姆博物馆展出,展品219件(组),观众30万人次
1998年9月—11月	中华五千年艺术展	西班牙	为古根汉姆博物馆移展,在马德里展出,展期2个月,观众10万人次
1998年2月—11月	秦汉雕塑艺术展	美国	在代顿和圣巴巴拉两地展出,展品72件(组),代顿人口近50万,观众达15万人次,圣巴巴拉观众13万人次
1998年9月—11月	世界文明展	韩国	兵马俑应韩国庆州世界文化博览会组委会邀请参展,在庆州市博物馆展出,展品包括将军俑、跽坐俑、秦陵兵器等
1999年6月—2000年6月	秦汉帝王至宝展	日本	先后在岐阜、静冈、仙台、福井、石川、横滨、冲绳、宫崎8城市巡展,展品68件(组),观众45万人次
1999年9月	1999中国巴黎文化周	法国	兵马俑和铜车马是作为文化周活动的随展品,展期15天
1999年9月—2000年9月	中国考古的黄金时代	美国	中国多家文博单位提供文物参展,其中陕西文物有51件,先后在华盛顿、休斯敦、旧金山3城市巡展
1999年10月—2000年2月	中国陕西文物精品展	英国	为庆祝中国建国50周年和江泽民访英的特展,历年外展中唯一有双方最高领导人参加的展览。在大英博物馆举办,展品包括周秦汉唐历代150件文物,一半以上为国家一级文物,展览结束后铜车马(复制品)驻留大英博物馆永久收藏

(续表)

时间	展览主题	地点	展览概况
2000年3月—11月	秦始皇帝兵马俑展	日本	先后在山形县美术馆、郡山美术馆、岩手县民会馆、青森产业会馆、秋田美术馆、松本市立博物馆6处巡展，观众35万人次
2000年4月—8月	中国帝王时代——中国古代"马"艺术展	美国	展品360件(组)，集中国20多个文博单位文物，数量档次为历年之最，包含周秦汉唐宋元明清历代。展览筹备3年，在莱克星顿市国际马博物馆展出，观众25万人次
2000年8月—2001年6月	世界四大发明·中国文明展	日本	纪念NHK放送75周年举办的活动之一，展品121件，兵马俑为随展品先后在横滨美术馆、仙台博物馆、石川县立美术馆、香川县历史博物馆、广岛县立美术馆5地展出，观众40万人次
2000年10月—12月	中国国宝展	日本	展品集中国29个文博单位的160件(组)文物，其中兵马俑9件，在东京市立博物馆展出2个月，观众39万人次
2000年11月—2001年1月	中国考古发现展	英国	是巴黎举办的"中国文化季"活动的重点项目，展品来自陕西、河南等文物部门共300件(组)，60%为国家一级文物，半数为首次外展。在巴黎小宫殿展出，观众30万人次
2000年9月—2001年3月	帝王时期的中国：西安诸王朝	墨西哥	秦俑首次在拉美展出，参展文物120组(187件)，其中兵马俑17件，包括二号坑彩绘跪射俑等。先后在墨西哥人类学和国家博物馆、蒙特雷市玻璃博物馆展出，观众50万人次
2001年7月—8月	中国——秦始皇的世纪	摩纳哥	展品包括17件秦陵兵马俑、杨家湾汉兵马俑、杨陵汉俑等共200多件文物，在格力玛蒂尔会展中心展出45天，观众10万人次
2001年8月—2002年1月	中国百件珍宝展	以色列	中国文物首次在中东地区展出。100件展品包括4件兵马俑、金缕玉衣、妇好墓青铜器、玉器、金银器、陶瓷器等，在以色列博物馆展出5个月，观众20万人次
2001年12月—2002年2月	永恒的西安——兵马俑的故乡展	加拿大	西安市和魁北克市双方政府相当重视，历时5年筹展，展品涵盖周秦汉唐历代109件(组)文物，包括5件兵马俑，在魁北克文明博物馆展出
2002年9月—2003年7月	中华文明源流——秦汉文物展	澳大利亚、新西兰	先后在澳大利亚珀斯，新西兰奥克兰，澳大利亚悉尼、墨尔本和昆士兰展出，展品200多件(组)秦汉文物，包括9件兵马俑、青铜武器等秦陵文物及汉景帝阳陵兵俑、文吏俑、咸阳杨家湾汉墓彩绘陶俑、汉玉器等
2003年1月—4月	中国黄河文明展	美国	在关岛展出120件(组)展品，其中兵马俑10件

(续表)

时间	展览主题	地点	展览概况
2003年2月—6月	中国西安兵马俑展暨紫禁城帝后生活文物展	巴西	展览在圣保罗市伊比拉普埃拉公园展览馆举办,共计350件展品。分两部分:"永恒的中国——五千年文明展"展出陕西200余件文物,包括11件兵俑和2件马俑、陶瓷器、青铜器等;"来自东方的至尊——紫禁城帝后生活文物展"展品主要为清康乾雍三朝精品。展出3个多月,观众70万人次
2003年7月—8月	秦汉文物精华展	韩国	在汉城、釜山、大田3地举办,展品120件(组)
2004年3月—2005年8月	英雄时代展	韩国	在汉城、釜山、安山3地展出,展品120件(组)
2004年4月—2004年11月	中国历代王朝展	日本	在静冈、前桥、东京、石川、宇都宫、长野展出,展品100件(组)
2004年5月—2005年4月	西安的勇士——秦兵马俑	西班牙	在巴塞罗那2004年国际文化论坛上展出,展品104件(组),先后在巴塞罗那、马德里、瓦伦西亚3地展出
2004年9月—2005年1月	大兵马俑展	日本	在东京上野森美术馆展出,展品100件(组)
2004年9月—2005年3月	中国国宝展Ⅱ	日本	在东京国立博物馆、大阪巡展,展品包括近年来秦陵最新出土的青铜鹤、石盔甲等171件(组),是在日历次中国国宝展中规模最大的一次
2005年3月—2006年2月	中国历代王朝展	日本	在熊本、大分、鹿儿岛、新潟、京都、福冈等地展出,展品包括跪射俑等168件(组)历朝宝物
2005年4月—2007年3月	中国秦兵马俑展	德国	与莱比锡古典艺术博物馆联合举办,参展文物80件(组)
2005年10月	秦兵马俑展	美国	秦兵马俑的展示是在华盛顿举行的中国文化节的一部分
2005年10月—2006年4月	丝绸之路与华夏文明展	意大利	在特雷维索展出,展品共200件,展现秦始皇统一中国起至五代末年的历史
2006年6月—9月	中国秦兵马俑展	哥伦比亚	兵马俑第二次在拉美国家展出,展览在波哥大国家博物馆举行,展品包括7个秦俑、1个铜车马(复制品)及60余件青铜器等,观众超22万人次
2006年6月—11月	中国秦兵马俑展	俄罗斯	兵马俑首次在俄展出,在莫斯科国家历史博物馆举办,展品共计81件
2006年8月—2007年7月	始皇帝的彩色兵马俑展	日本	展览以"司马迁《史记》的世界"为主题,展出的120件秦陵文物中,包括首次在日本展出的一尊1999年出土彩色跪射俑。展览在东京、京都、北九州、广岛、新潟巡展

(续表)

时间	展览主题	地点	展览概况
2006年9月—2007年2月	中国秦汉文物精品展	意大利	在罗马总统府博物馆展出,展品总数122件(组)共321件,一级品47件,是中国在意大利展览史上规模最大、规格最高、展品最精的一次。其中,秦陵出土的彩绘跪射俑、百戏俑及青铜水禽、石铠甲都是近年最新考古发现
2007年3月—8月	沉默的将士——中国秦兵马俑展	马耳他	中马建交35周年,兵马俑首次在马耳他展出,在瓦莱塔市国家考古博物馆举办。展品80件(组),其中一级品14件
2007年9月	陕西文物精华展	韩国	2007年是中韩建交15周年,也是"中韩交流年"。展览为"中国陕西省—韩国合作周"的一部分,展品包括跪射俑在内共93件(组),在首尔历史博物馆展出,每天观众3 000余人次
2007年9月—2008年4月	秦始皇:中国兵马俑展览	英国	在伦敦大英博物馆举行,展品包括17尊兵马俑及说唱俑、杂技俑、兵器、青铜器、玉器、秦瓦当等共120件文物,一级文物达51件。开展前门票预售15.4万张,创大英博物馆预售纪录。观众85万人次,成为大英博物馆史上第二卖座的展览
2008年2月—4月	中国陕西文物展	美国	展览为密歇根州的米德兰埃尔顿陶氏科学艺术博物馆主办的"中国文化节"的重点项目,展品50件,包括2件秦兵马俑
2008年2月—8月	中国秦汉文物展	荷兰	是陕西省与友好省荷兰德伦特省、格罗宁根省2008年"中国年"活动的重要内容。展品120件(组),包括秦将军俑、彩绘跪射俑、青铜仙鹤等一级文物24件
2008年3月—6月	华夏瑰宝展	南非	庆祝中国和南非建交10周年活动的一部分,也是中国首次在非洲举行文物展。在比勒陀利亚国立文化历史博物馆展出,展品90件(组),40%一级文物,包括秦陵的陶铠甲军吏俑、武士俑、石铠甲及汉刘焉墓的金缕玉衣等
2008年4月—9月	陕西秦兵马俑展	法国	在巴黎美术馆展出120件(组)展品
2008年5月—2010年4月	中国秦兵马俑展	美国	美国史上规模最大、时间最长的兵马俑专题展,被《时代周刊》评为美国2009年十大最有影响力展览之一,也是2009年中美建交30周年庆祝活动之一。展品100件(组),先后在洛杉矶保尔博物馆、亚特兰大海伊艺术博物馆、休斯敦自然博物馆、华盛顿国家地理协会博物馆4地展出。该展是休斯敦自然博物馆有史最成功的单项展览,观众达20多万人次

(续表)

时间	展览主题	地点	展览概况
2008年7月—11月	天朝:从兵马俑到丝绸之路文物展	意大利	在都灵古代博物馆展出,展品185件(组),其中一级文物约占35%,文物分别来自甘肃、陕西、河南、江苏、河北等地博物馆,包括6件兵马俑、汉代漆器、汉唐青铜器、丝织品等
2008年9月—2009年3月	中国秦汉文物展	比利时	在林堡省马塞可市博物馆展出,展品120件(组),为荷兰移展
2009年1月	兵马俑(复制品)展	新西兰	展览是作为惠灵顿中国新年系列文化活动之一举办,在圣·詹姆士剧院展厅展出60余件兵马俑、秦战车、青铜剑、古币、玉石等复制品,均与实物尺寸相同,仿制水平颇高
2009年5月—2010年8月	华夏瑰宝展	突尼斯	中国首次在阿拉伯国家举办艺术文物展。是中突建交45周年和"中阿合作论坛"第三届中阿文明对话研讨会期间举行的文化交流活动之一,展品包括秦兵马俑在内共70件(组)
2009年12月—2010年4月	中国古代帝王珍宝展	比利时	是"欧罗巴利亚·中国"艺术节的重点项目,在布鲁塞尔美术宫展出展品160余件(组),从宗教祭祀、贵族礼乐、盛世帝国和宫廷生活4个方面展示,兵马俑军阵属于盛世帝国主题
2009年11月—2010年5月	古代中国与兵马俑展	智利	是献礼智利独立200周年和庆祝中智建交40周年的展览,在圣地亚哥展出80件秦汉的艺术珍品
2010年4月—2011年1月	秦汉-罗马文明展	意大利	是2010年意大利"中国文化年"的开幕重点项目,在米兰和罗马展出,包括中意双方展品489件,中方有211件(组)展品
2010年6月—2011年6月	中国秦兵马俑	加拿大	为庆祝中加建交40周年,应多伦多皇家安大略博物馆和蒙特利尔艺术博物馆邀请展出,展品120件(组),观众60.5万人次
2010年8月—2011年2月	中国的兵马俑	瑞典	为庆祝中瑞建交60周年,在斯德哥尔摩市东方博物馆展出,展品120件(组),瑞典国王及王后亲临参观,观众达35.8万人次,创下了瑞典文化展览史上参观人数之最
2010年12月—2011年3月	秦始皇及其地下大军	澳大利亚	是澳大利亚"中国文化年"重要项目之一,也是兵马俑第二次在悉尼展出,展览在新南威尔士州艺术博物馆举行,展品包括8件兵马俑和2匹战马在内共120件(组),观众32万人次

(续表)

时间	展览主题	地点	展览概况
2011年2月—11月	华夏瑰宝展	印度	此展是在印度举办的首个中国大型文物展,在新德里、孟买、海德拉巴和加尔各答4地展出,展品包括2尊秦兵马俑、青铜器、玉器、陶瓷器等从新石器时期至清代95件文物珍品
2011年6月—10月	千秋帝业:兵马俑与秦文化	新加坡	东南亚首个兵马俑展,展览配合2011年新加坡国庆节与新加坡河水文化艺术节的相关庆祝活动举办,在新加坡亚洲文明博物馆展出,展品共102件(套),观众18万人次
2011年10月—2012年9月	中国盛世:秦汉唐精品文物展	美国	为庆祝中华人民共和国成立62周年举办,在加州宝尔博物馆和休斯敦博物馆相继展出。展品121件(组),其中展出5尊秦兵马俑,包括绿面彩绘跪射俑
2012年4月—2013年3月	中国秦兵马俑展	荷兰	在莱顿市国立民族学博物馆展出,展品共计17件(套),其中文物展品15件(套),包含一级品3件
2012年4月—8月	中国秦兵马俑展	美国	在纽约市著名的探索时代广场展览馆展出,展品共111件(套),参观人数约12.3万人次
2012年10月—2013年9月	中国王朝的至宝	日本	为纪念中日邦交正常化40周年举办,展品为陕西、河南、四川等省31家博物馆精选的168件(组)文物。兵马俑作为随展文物先后在东京、神户、名古屋、九州4地展出
2012年10月—2013年5月	中国秦兵马俑展	美国	为庆祝中国陕西省和美国明尼苏达州建立友好省州关系30周年举办,先后在明尼阿波利斯市艺术博物馆和旧金山亚洲艺术博物馆展出,展品共计120件(组)
2012年11月—2013年2月	华夏瑰宝展	土耳其	是土耳其"中国文化年"系列活动的重点项目。在伊斯坦布尔的老皇宫博物馆举办,展品出自故宫、秦陵等11家文博机构的文物101件(组),其中5件兵马俑
2013年2月—5月	中国兵马俑:秦始皇时代的瑰宝	美国	在旧金山亚洲艺术博物馆展出,包括10件兵马俑、青铜兵器、青铜水鸟等110多件(套)展品
2013年3月—11月	兵马俑军队与统一的秦汉王朝——中国陕西出土文物展	瑞士	为中国和瑞士建交63周年举办,也是兵马俑首次在瑞士展出。展览在伯尔尼历史博物馆举行,展品共123件(套),包括10件秦俑、陶器、青铜器、金银器、玉器等,观众31.8万人次

(续表)

时间	展览主题	地点	展览概况
2013年4月—8月	华夏瑰宝展	罗马尼亚	在罗马尼亚国家历史博物馆展出,展品上迄商周下至隋唐,不仅有兵马俑还包括青铜器、玉器、陶瓷器、金银器等
2013年6月—12月	西安兵马俑——来自中国的始皇帝宝藏	芬兰	展览在瓦普里克博物馆中心展出,展品共计102件(套),参展秦俑10件,参观人数为12.3万人次
2014年3月—11月	中国秦汉兵马俑展	日本	在福冈市亚洲美术馆、松山市爱媛县美术馆、名古屋市松坂屋美术馆、大阪市ATC博物馆4处展出,展品100件(套)
2014年5月—11月	中国秦兵马俑展	美国	在印第安纳州波利斯儿童博物馆展出,展品120件(套)。展览配合主题为"请带我去体验中国"的大型活动举办
2014年10月—2015年4月	中国秦兵马俑展	丹麦	展览将在摩斯盖德博物馆展出,展品120件(套)。此展是为了庆祝2014年该馆新建的文化遗产博物馆落成使用而举办

参考资料:

1. 田静.秦军出巡:兵马俑外展纪实[M].西安:三秦出版社,2002.
2. 陕西省文物交流中心[EB/OL].[2014-10-06]. http://www.wenwujiaoliu.gov.cn/nbList.aspx.
3. 秦始皇帝陵博物院[EB/OL].[2014-10-06]. http://www.bmy.com.cn.
4. 赴国外展览情况(2000—2009年)[EB/OL].[2014-10-06]. http://www.sxhm.com/web/bgscn.asp?ID=5503.
5. 余定良.秦始皇兵马俑亮相哥伦比亚[N].京华时报,2006-09-19(2).
6. 韩钊.秦汉文物展:中意文化交流史上的盛事[N].陕西日报,2006-09-24.
7. 张涛.中国兵马俑出展伯明翰[J].侨园,1996(Z1).
8. 悉尼晨驱报.中国兵马俑英国受欢迎[J].世界博览,2008(6).
9. 刘珺,夏居宪,郭燕.聆听帝国余韵 共谱盛世华章:秦始皇兵马俑博物馆的发展理念与实践[J].中国博物馆,2009(2).
10. 中国陕西文物展在新西兰开幕 吸引大批参观者[EB/OL].(2003-01-16)[2014-10-06]. http://news.xinhuanet.com/newscenter/2003-01/16/content_693144.htm.

11. 别林业.华夏珍品大放异彩 中国文物展轰动巴西[EB/OL].(2003-06-10)[2014-10-06]. http://www.china.com.cn/chinese/ChineseCommunity/343322.htm.
12. 中国兵马俑参加在美举行的"中国陕西文物展"[EB/OL].(2008-02-01)[2014-10-06]. http://money.163.com/08/0201/11/43K6P2RD002525S5.html.
13. 王楠.新西兰首都惠灵顿举办中国兵马俑复制品展[EB/OL].(2009-01-23)[2014-10-06]. http://www.chinaculture.org/cxsj/2009-01/23/content_320769.htm.
14. 陈宇,陈如为.美国人为秦兵马俑"着迷":休斯敦秦兵马俑展落幕侧记[EB/OL].(2009-10-18)[2014-10-06]. http://news.xinmin.cn/rollnews/2009/10/19/2755353.html.
15. 张娜.中国兵马俑将在澳大利亚新南威尔士州展出[EB/OL].(2010-11-22)[2014-10-06]. http://gb.cri.cn/27824/2010/11/22/5187s3063938.htm.
16. 驻澳大利亚大使陈育明出席兵马俑展开幕式[EB/OL].(2010-12-08)[2014-10-06]. http://www.fmprc.gov.cn/mfa_chn/zwbd_602255/gzhd_602266/t775267.shtml.
17. 秦始皇兵马俑展在悉尼隆重开展[EB/OL].(2010-12-08)[2014-10-06]. http://sydney.chineseconsulate.org/chn/gdxw/t775251.htm.
18. 《兵马俑军队与统一的秦汉王朝——中国陕西出土文物展》在瑞士伯尔尼隆重开幕[EB/OL].(2013-03-15)[2014-10-06]. http://www.fmprc.gov.cn/ce/cech/chn/dssghd/t1021903.htm.

附录 B 2003—2004 年法国"中国文化年"重点艺术展览项目

项目名称	时 间	地 点	中方承办	法方承办	具体情况
古老的中国					
"三星堆"文物展	2003 年 10 月 13 日—2004 年 1 月 4 日	巴黎市政厅	国家文物局、四川省文物局	巴黎市博物馆协会	展出 1986 至 2001 年期间中国考古专家在四川三星堆发掘的上百件青铜时代的文物,包括著名的青铜面具和青铜立人像
"神圣的山峰"文物展	2004 年 3 月 30 日—6 月 28 日	巴黎大宫殿	文化部、国家文物局	法国国家博物馆协会	汇集国内各大博物馆藏的 90 幅中国历代山水画和 257 件文物展品,是宋元山水画首次在欧洲大规模展出。展品涉及 7 到 19 世纪的绘画作品和与山水有关的器物,按"名山大川""园林幽居""仙山阁楼"等不同题材的山水画为单元展出
孔子文化展	2003 年 10 月 28 日—2004 年 2 月 29 日	巴黎集美博物馆	文化部、国家文物局、山东省博物馆、山东省曲阜文物管理委员会	集美博物馆	共展出 163 件艺术文物,包括青铜礼器、汉画像砖、中国传统家谱画像、乐舞陶俑、传统服饰配件以及儒家思想典籍等
康熙时期艺术展	2004 年 1 月	凡尔赛宫	文化部、国家文物局、故宫博物院	凡尔赛宫管理委员会	展出 350 多件文物,包括玉玺、康熙本人书法、宫廷画卷、服饰等,其中 200 件来自北京故宫,其余 150 件文物由法方机构提供。展示了康熙时期皇帝政务活动、宫廷生活、中国吸收西方文化和当时的礼仪制度、民俗风情
中国敦煌艺术展	2004 年 7 月—8 月	尼斯亚洲艺术博物馆	文化部、中国对外艺术展览中心、甘肃省文化厅、甘肃省敦煌研究院	阿尔卑斯滨海省议会、尼斯亚洲艺术博物馆	该展由 22 件敦煌石窟木雕、彩塑、壁画临摹精品和文物精品组成,这些艺术瑰宝系首次赴西方展览。开幕式招待会吸引 2 000 多人出席,每天有数百人参观,百分之二三十是意大利游客

（续表）

项目名称	时间	地点	中方承办	法方承办	具体情况
古老的中国					
燃烧的辉煌——12至18世纪景德镇陶瓷杰作展	2004年5月—7月	巴黎中国文化中心	文化部、中外文化交流中心	巴黎中国文化中心	5月13日开展2天接待600多位观众,法国文化部部长评价:"瓷器艺术是中国文化最丰富、最有代表性的艺术形式之一,引起了世界的关注。欧洲的主要国家长时间进口中国瓷器,并曾不断寻找制瓷秘密。欧洲产瓷是从18世纪法国赛弗尔才开始的。这次展出的精美的景德镇官窑瓷可以提供一次美的享受"
中国丝绸展	2004年4月中旬—6月中旬	克莱蒙费朗地毯和纺织品艺术博物馆	浙江省文化厅、中国丝绸博物馆	克莱蒙费朗地毯和纺织品艺术博物馆	展出中国丝绸博物馆藏的织绣染文物,包括历代的丝织物和服饰
多彩的中国					
中华民族服饰表演	2003年10月14日	卢浮宫	国家民族事务委员会、中国民族博物馆		中华民族服饰表演的主场演出于10月14日在卢浮宫举行。展示300余套民族传统服装及时装。另有中国民族服饰文化展于10月3日至6日在巴黎中国文化中心举办。展品包括民族传统服装、配饰、绣品、工艺品、印染及现场刺绣表演等
中国水墨风情画展	2004年2月18日—29日	巴黎国际艺术城	中国文联、中国美术家协会	巴黎国际艺术城	展出当代国画最新成果150余件,包括张道兴、陆春涛、何家英、林墉、喻继高等当代画坛的著名画家作品
建造一座中式园林（友城项目）	2003年10月—2005年	布尔昆·雅里昂	吴江市园林局	布尔昆·雅里昂	2003年是吴江市和法国布尔昆·雅里昂市结好十周年。双方协定在中法互办文化年框架内在布尔昆·雅里昂市建造一座中国江南古典园林。2003年1月完成园林的初步设计

(续表)

项目名称	时间	地点	中方承办	法方承办	具体情况
现代的中国					
中国当代艺术展	2003年6月24日—10月13日	蓬皮杜文化艺术中心	文化部、中国对外艺术展览中心	蓬皮杜文化艺术中心	展出50多位艺术家的作品，涉及绘画、雕塑、摄影、装置、电影、建筑、音乐等艺术形式，其丰富性是中国当代艺术国际展览中前所未有的。展品还包括3件文物珍品——良渚文化玉琮、西汉铜镜及明祝允明书法
走近中国——中国当代生活艺术展	2003年10月6日—11月	巴黎金门宫（原国立非洲大洋洲艺术博物馆）	文化部、北京歌华文化发展集团	国家博物馆协会	按衣、食、住、行四方面，分"百年时尚""天下神饮""东方家园""行旅中国""漫游民间美术"几部分，用"走近生活"的方式"走近中国"，介绍了有五千年文明史的古老中国在新时代的生活魅力
东方既白——二十世纪中国绘画展	2003年10月6日—11月19日	巴黎金门宫（原国立非洲大洋洲艺术博物馆）	文化部、中外文化交流中心	国家博物馆协会	展览分为"启蒙与救亡""传统与变革""革命与建设""现实与表现"四个部分，展出91名画家的106件作品，汇集全国16个博物馆和32位个人藏品，入选画家均为百年以来中国现代美术史上有代表性的艺术家，包括徐悲鸿、林风眠、刘海粟、齐白石等
东方花园——中国当代雕塑展	2004年春	巴黎杜伊勒里公园	文化部、中外文化交流中心	杜伊勒里公园	该展是自中法建交以来在法国展出中国当代雕塑规模最大的一次。由范迪安为中方策展人挑选了20位中国当代雕塑家的作品参展
吴作人画展	2003年10月20日—12月12日	巴黎8区区政府	中外文化交流中心	巴黎8区区政府	展品是法国有关方面从吴作人国际美术基金会提供的200幅作品中精选的，以传统的水墨画为主

(续表)

项目名称	时间	地点	中方承办	法方承办	具体情况
现代的中国					
里里外外——中国当代艺术展	2004年6月8日—8月15日	里昂当代美术馆	广东美术馆	里昂当代美术馆、尤伦斯基金会	展览邀请22名中国艺术家以绘画、雕塑、装置、录像的作品形式在里昂当代美术馆展厅及里昂城市中展现。部分尺寸巨大的作品是在现场制作的。展览放映100个录像（包括50个录像，20个行为艺术，30个现场制作记录），展览画册（中文、法文、英文三个版本）包括中国重要评论家所写对现状的分析文章
巴黎"上海周"的画展与服饰展	2004年7月	巴黎莫奈博物馆、巴黎时装博物馆	上海博物馆、上海艺术研究所	巴黎莫奈博物馆、巴黎时装博物馆	"水晕墨章谱写万物——上海博物馆藏中国明清水墨画展"在巴黎莫奈博物馆举办，展出30件绘画精品。"20世纪初叶上海服饰的变迁"在巴黎时装博物馆举办，30件展品是上海艺术研究所藏品，辅以20幅老照片和招贴画

参考资料：

1. 张双敏.法国塞纳河畔的中国文物展览[J].中国文化遗产，2004(1).

2. 栾玃.中国百年艺术的熹光:《东方既白——20世纪中国绘画展》在巴黎[J].中外文化交流，2004(1).

3. 李伟."中国文化年"当代美术作品系列展首展在法国巴黎隆重举行[J].美术，2004(4).

4. 李胜先.火树银花巴黎不夜:"中国文化年"在巴黎精彩谢幕[J].中外文化交流，2004(8).

5. 王燕琦.中华民族服饰展演将登场"法国·中国文化年"[N].光明日报，2003-08-08(A2).

6. 何农.中华焕异彩 巴黎多知音:"中国文化年"开幕式侧记[N].光明日报，2003-10-06(A2).

7. 陈立群.吴作人先生画展在巴黎举行[N].光明日报，2003-10-22(B4).

8. 吴江与法国布尔昆·雅里昂市结好20年大事记[N].吴江日报，2013-10-25.

9. 范迪安.传播 20 世纪中国绘画的文化价值:由中法文化年《东方既白——20 世纪中国绘画展》说起[N].光明日报,2003-10-29(B2).
10. 陈波."中国当代艺术展"亮相巴黎[N].中国青年报,2003-06-25.
11. 巴黎"上海周"举办重要展览:水晕墨章写万物 服饰变迁看民俗[EB/OL].(2004-07-06)[2014-10-06].http://www.shanghai.gov.cn/shanghai/node2314/node2315/node4411/userobject21ai89405.html.
12. 中国当代艺术展将在法国里昂举行[EB/OL].[2014-10-06]. http://news.artxun.com/huihua-1207-6033419.shtml.
13. 景德镇陶瓷文化唱响巴黎[EB/OL].(2004-05-29)[2014-10-06]. http://www.cnjdz.net/new/ceramics/news/2004/2004529133810.htm.

附录 C　全球中国艺术藏品丰富的收藏机构一览表①

名　称	藏品与展品概况
中　国	
北京故宫博物院 The Palace Museum	北京故宫藏品占中国文物总数的六分之一,是国内收藏古代传统造型艺术品最丰富的博物馆。故宫藏品多为清宫廷旧藏,截至 2010 年年底,故宫博物院藏品共有 25 大类,总计 1 807 558 件,其中珍贵文物 1 684 490 件、一般文物 115 491 件。仅陶瓷类藏品就高达 371 897 件(套)。博物院将藏品分成宫廷原状和常设专馆两大陈列体系对外开放,其中,收藏最丰的几大品类分别设立专馆常年展示,比如书画馆、陶瓷馆、珍宝馆、玉器馆、青铜器馆、金银器馆等。近年来其藏品多次赴欧、美、亚、澳、非五大洲对外展览
台北故宫博物院 Taipei's National Palace Museum	台北故宫建筑设计采用中国传统宫殿形式,藏品为南京国立中央博物院、北京故宫、沈阳故宫和承德避暑山庄、宝鸡等处旧藏精华以及海内外捐赠的精品,分为古籍、文献、书法、绘画、碑帖、铜器、玉器、陶瓷、文房用具、雕漆、珐琅器、雕刻、刺绣等类目,共计 608 985 件册。其中,历代陶瓷器达 25 423 件,是收藏中国瓷器最精最多的几大机构之一。台北故宫博物院日常有 5 000 件左右的艺术文物展出,并定期或不定期地举办各种特展和赴海外展出
中国国家博物馆 National Museum of China	中国国家博物馆是以历史与艺术并重,集收藏、展览、研究、考古、教育、交流于一体的综合性博物馆。中国国家博物馆古今藏品达 1 200 000 余件,古代藏品中商朝后母戊鼎、仰韶人面鱼纹彩陶盆、鹳鱼石斧图彩陶缸、红山文化玉龙等均为至宝。该馆常设的基本陈列为古代中国和复兴之路,专题陈列有中国古代青铜器艺术、中国古代佛造像艺术、中国古代玉器艺术、中国古代钱币艺术、中国古代瓷器艺术、中国古代经典绘画艺术、馆藏现代经典美术作品等
中国美术馆 National Art Museum of China	中国美术馆是以收藏、研究、展示中国近现代艺术家作品为重点的造型艺术博物馆。该馆收藏艺术作品 100 000 余件,以 1949 年前后作品为主,也有明清、民国、当代艺术家的绘画杰作以及雕塑、年画、剪纸、玩具、皮影、木偶、风筝、民间绘画、刺绣、陶艺等民间美术作品。藏品包括任伯年、吴昌硕、黄宾虹、齐白石、徐悲鸿、蒋兆和、李可染、吴作人、吴冠中等艺术大师作品

①　统计包括中国及其他国家收藏中国传统造型艺术品较丰的博物馆、美术馆等收藏机构。本表的内容和数据是根据各大博物馆、美术馆等收藏机构官方网站中有关其馆藏的介绍或对藏品数据库进行检索获得,登录时间为 2014 年 5 月 6 日。由于各大博物馆通过接受捐赠或收购等途径使藏品的数量不断增加,故预计未来本表所列出的数据还会扩大。

（续表）

名　　称	藏品与展品概况
中　国	
中国工艺美术馆 China National Art&Crafts Museum	中国工艺美术馆是收藏和陈列当代国家级的各类工艺美术珍品的专馆。藏品包括牙雕、玉器、木雕、石雕、陶瓷、漆器、金属工艺、金银摆件、织绣等品类。翡翠山子"岱岳奇观"、插屏"四海腾欢"、花篮"群芳揽胜"及花薰"含香聚瑞"四件藏品为国宝。馆内不少藏品多次被选为代表中国参加政府举办的国际性文化交流活动的展品，如2000年的"中华文化美国行"、2004年在巴西举办的"感知中国"大型展览活动、2006年在南非开幕的"中国文化展"等
南京博物院 Nanjing Museum	南京博物院是一座综合性历史与艺术类博物馆，是中国创建最早、规模最大的几家博物馆之一。目前藏品超400 000件，上至旧石器时代下迄当代，包括石器、陶器、玉器、青铜器、瓷器、书画、织绣、竹木牙雕等，国家一级以上文物1 062件。改革开放后曾先后在日本、德国、美国、法国、比利时、芬兰、中国香港、中国澳门、中国台湾等国家和地区举办院藏文物展
上海博物馆 Shanghai Museum	上海博物馆是收藏中国古代艺术品的博物馆，馆藏珍贵文物140 000件，包括青铜器、陶瓷器、书法、绘画、玉牙器、竹木漆器、甲骨、玺印等21类，尤以青铜器、陶瓷器、书法、绘画为特色。涉及传统造型艺术展品专馆有青铜器馆、陶瓷馆、绘画馆、书法馆、雕塑馆、钱币馆、玉器馆、家具馆、玺印馆等
秦始皇帝陵博物院 Emperor Qinshihuang's Mausoleum Site Museum	秦始皇帝陵博物院则是以秦始皇兵马俑博物馆为基础，以秦始皇陵遗址公园为依托的一座大型遗址性博物院，也是中国古代雕塑艺术的宝库。最负盛名的秦始皇兵马俑博物馆是建立在兵马俑陪葬坑原址上的博物馆，也是世界最大的地下军事博物馆。兵马俑坑位于秦始皇陵东侧，目前发现三座，分别为一、二、三号兵马俑坑，占地面积2万多平方米，内有与真人真马大小相似的陶俑、陶马近8 000件。兵马俑博物馆开馆以来多次组织外展和国内巡展，在全球形成一股"兵马俑热"。除兵马俑坑外，其他重要的陪葬坑还有铜车马坑、青铜水禽坑、石铠甲坑、百戏俑坑等
美　国	
纽约大都会艺术博物馆 The Metropolitan Museum of Art	馆藏中国传统造型艺术品达15 212件(套)，特别是古代藏品颇丰，包括佛像、石刻、青铜器、书画、陶瓷器、唐卡等，精品有龙门石窟宾阳洞的皇帝礼佛图、唐代韩干《照夜白图》、元代赵孟頫《双松平远图》等。博物馆主楼二层北厅还仿建了苏州园林——"明轩"，飞檐、雕梁、鱼池、凉亭、对联、八仙桌、太师椅一应俱全

(续表)

名　　称	藏品与展品概况
波士顿美术博物馆 Museum of Fine Arts Boston	该馆于 1870 年哈佛大学波士顿图书馆和麻省理工学院为展出它们收藏的艺术品而建。该馆的亚洲艺术品收藏最为丰富，而亚洲艺术品中又以中国藏品最多，达 10 726 件(套)，中国藏品涵盖新石器时代至今各个时期的造型艺术品，包括陶瓷器、青铜器、书画、丝织品、石刻、玉器、漆器等品类，尤其在人物画、花鸟画和瓷器方面精品颇多，如唐代阎立本的《历代帝王图》和张萱的《捣练图》、宋徽宗赵佶的《五色鹦鹉图》等
华盛顿弗利尔美术馆 Freer Gallery of Art	该馆是私人捐赠的美术馆，其创立者弗利尔尤其重视对中国艺术品的搜集和收藏，中国藏品占馆藏总数近二分之一，包含古今艺术品超过 10 000 件。展出的中国藏品专门分为绘画、佛教艺术、铜器和玉器、陶瓷几大陈列室。其中，中国书画达 1 200 件，是全美最多的，精品包括顾恺之的《洛神赋图》以及宋元明清历代文人画。弗利尔的中国青铜器收藏占全美的五分之一，数量和质量惊人
纳尔逊-阿特金斯艺术博物馆 Nelson-Atkins Museum of Art	该馆历来以收藏精妙绝伦的中国艺术品著称。中国藏品中绘画珍品颇多，如北宋徐道宁的《渔父图》是现存北宋最大的山水手卷，也是镇馆之宝。北宋李成的《晴峦萧寺图》被认为是当今世上仅存两幅李成真迹之一，另有南宋马远的《春游赋诗图卷》和夏圭的《山水十二景图卷》、江参的《林峦积翠图》和元代盛懋的《山居纳凉图轴》等均为稀世珍品
旧金山亚洲艺术博物馆 Asian Art Museum	美国唯一专门收藏、展览和研究亚洲艺术品的博物馆，收藏中国、日本、朝鲜等亚洲国家和地区的各类艺术珍品超 17 000 件，其中绝大部分是中国的造型艺术品，包括中国瓷器 2 000 余件，玉器 1 200 余件，青铜器 800 余件
宾夕法尼亚大学考古和人类学博物馆 The Penn Museum	该馆拥有超过 25 000 件亚洲文物，其中大部分是中国文物，包括殷商甲骨、商周青铜器、新石器时代玉器、佛教造像等，尤以收藏北魏、北齐、隋唐、宋、辽、金、元、明、清历代佛教雕像而闻名，这些雕像多数是 20 世纪初期从中国盗运到美国的。此外，该馆最著名的藏品还包括唐太宗昭陵六骏中的"飒露紫"和"拳毛䯄"
哈佛大学艺术博物馆 Harvard Art Museums	是世界上最大的大学艺术博物馆之一，拥有超 250 000 件藏品。其中，中国古今藏品近 6 000 件，包括青铜器、陶瓷器、丝织品、佛画、佛像、书画、画谱等，20 世纪初期华尔纳剥取的多幅敦煌壁画残片即藏于此

(续表)

名称	藏品与展品概况
日本	
东京国立博物馆 Tokyo National Museum	该馆是日本最大的博物馆,馆藏文物 114 000 件。展馆设有日本馆和东洋馆,东洋馆专门用于展示亚洲文物。其中以中国艺术品最多,包括中国佛像 1 展室(6 至 8 世纪石造佛像和金铜佛像)、中国文明的起源 4 展室(公元前 3000 年至公元 200 年的陶器和玉器)、中国青铜器 5 展室(公元前 1800 年至公元 1 000 年的青铜器)、中国墓葬的世界 5 展室(公元前 200 年至公元 800 年的墓葬陪葬品)、中国陶瓷 5 展室(7 至 19 世纪的陶瓷器)、中国染织 5 展室(13 至 19 世纪纺织品和刺绣)、中国石刻画像艺术 7 展室(画像石、石刻画)、中国绘画 8 展室、中国书法 8 展室、中国文人的书斋 8 展室、中国漆器工艺 9 展室和清代工艺 9 展室(玉器、景泰蓝、玻璃制品、竹雕等)
大阪市立美术馆 Osaka City Museum of Fine Arts	大阪市立美术馆收藏约 8 500 件日本和中国的绘画、雕刻、工艺等艺术品。该馆以收藏中国书画精品著称,藏品中包括唐代吴道子的《送子天王图》,唐代王维的《伏生授经图》,北宋李成、王晓的《读碑窠石图》等画作和北宋苏轼的《李白诗仙》、米芾的《草书帖》等书法杰作
京都国立博物馆 Kyoto National Museum	中国艺术藏品共 1 417 件,其中有 2 件属日本国宝,14 件属重要的文化财,6 件是重要美术品。中国书画藏品颇多,绘画 530 件,书法 253 件,宋拓王羲之书帖、宋代绢本墨画《维摩居士像》、清代王原祁《仿元四家山水图》均为馆藏名品。京都国立博物馆的展馆分为旧馆和新馆,新馆展品主要包括日本及中国和朝鲜的陶瓷、雕刻、绘画、书法、染织、漆器和金器
京都泉屋博古馆 Sen-oku Hakukokan Museum	该馆属私立美术馆,收藏中国青铜器、书画、陶瓷茶具等艺术品约 3 000 件,藏品中尤以中国青铜器和铜镜著名,是世界公认除中国外质量最精、数量最多的
东京书道博物馆 Tokyo Calligraphy Museum	由日本著名油画家、书法家和收藏家中村不折创立,重点收藏日本和中国历代书法碑帖作品,包括甲骨、青铜、石碑、镜铭、法帖、墨迹、经卷、玺印、瓦当、封泥等。该馆的中国书帖精品当属 15 种版本的《淳化阁帖》王羲之书法,此外,该馆也是日本私人收藏敦煌吐鲁番遗书最多最精的博物馆
大阪市立东洋陶瓷美术馆 The Museum of Oriental Ceramics Osaka	以收藏中国、日本、韩国等亚洲各国的陶瓷器著名,约有 2 700 件藏品,几乎涵盖中国陶瓷史上所有著名官窑和民窑的器物,其中国宝有 2 件,为南宋建窑黑釉油滴茶盏和元代龙泉窑青瓷褐斑玉壶春瓶,重要的文化财有 11 件,重要美术品 2 件

(续表)

名称	藏品与展品概况
东大寺正仓院 Shoso-in	正仓院是日本奈良东大寺的仓库，公元728年由圣武天皇建立。正仓院藏品均为日本圣武天皇生前爱物，总数约达9 000件之多。其中，唐代的艺术品及其他物品基本是由遣唐使和留学生带回的，约300余件。包括绘画、铜镜、武器、乐器、佛具、法器、文书、文房四宝、服饰品、餐具、玩具、图书、药品、香料、漆器、陶器、染织品等，各类艺术品都是日本奈良时代和中国唐朝的精品
京都藤井有邻馆 Yurinkan Museum	该馆是日本著名的私立美术馆，其创始人藤吉善助尤爱中国古代文化，他曾留学中国，一生热衷收集中国古物。馆内陈列分四部分：一是陈列佛像雕刻和瓦当、汉画像石（砖），包括魏晋时期的弥勒三尊佛立像、北齐三尊菩萨立像、隋朝金刚力士像等；二是展示商周青铜器、秦权、铜佛像、玉器、漆器、古玺、封泥、印谱等，其中以古玺最丰，超6 000方，包括宋徽宗玉玺、乾隆玉玺等；三是展览书画、陶瓷器、玉器皿、碑帖等；四是贵宾室，陈列乾隆御物及家具
英国	
大英博物馆 The British Museum	大英博物馆藏的中国文物数量是欧洲最多的，质量极高。书画、雕刻、工艺无所不包。目前中国藏品达29 914件，其中，绘画有1 780件且多为精品，包括中国绘画史上的开卷之图东晋顾恺之的《女史箴图》（隋唐临本）、唐朝李思训《青绿山水图》和韩滉的《双牛图》、五代巨然《茂林叠嶂图》、北宋李公麟《华岩变相图》和苏轼《墨竹图》、南宋马远《山水再游图》等。此外，敦煌绢画和文书、殷墟甲骨和青铜器、唐三彩陶俑及元明清瓷器、古玉器的收藏也都是海外收藏中首屈一指的
维多利亚和阿尔伯特博物馆 Victoria and Albert Museum	该馆是世界最大的装饰艺术与艺术设计博物馆，拥有藏品4 500 000余件，多来自历史悠久的国家和地区。设有专门的中国展厅，主要展示雕塑、纺织品、瓷器和家具等，分为六个主题：生活（公元1000至1900年富裕家庭的家具、纺织品、服饰和装饰品）、饮食（公元前1400年至今的餐具、酒具、茶具）、寺庙祭祀（公元500至1800年的礼器）、丧葬（公元前3000至1650年的随葬品）、宫廷（帝王用品）、收藏（各个时期中国富人收藏的物品）
大英图书馆 British Library	该馆的东方写本与印本部，以收藏敦煌遗书闻名遐迩，包括部分《永乐大典》以及斯坦因三次中亚考察的全部收获，敦煌文书达15 000卷

(续表)

名　　称	藏品与展品概况
法国	
巴黎吉美博物馆 Guimet Museum	又称吉美国立亚洲艺术博物馆（Musée National des Arts Asiatiques Guimet），是法国收藏亚洲文物的专馆。吉美博物馆的亚洲艺术藏品具有完整的规模，包括中国、日本、韩国以及印度、巴基斯坦、阿富汗、东南亚等国家和地区。其馆藏中国艺术品有相当一部分是与卢浮宫交换所得。1945年起，法国国有博物馆收藏大规模重新整理和组合。吉美博物馆将其埃及部分转让给卢浮宫，卢浮宫则把亚洲艺术部分作为回赠，其中就包括中国的瓷器（约4 000件）、玉器、青铜器、雕刻、古近绘画以及伯希和从敦煌和新疆所获的佛教艺术文物等。目前，该馆中国艺术藏品数量达20 000余件，包括新石器时期的玉器、陶器、商周青铜器、汉唐明器、历代佛教造型艺术和瓷器、书画、漆木家具等。该馆藏中国陶瓷器达10 000件之巨，从唐三彩到原始瓷、粗瓷再到青瓷、青花瓷等，涵盖历代重要的瓷窑器物，特别是外销瓷更显异域风情。绘画藏品从唐至清代的1 000余幅，有苏轼、沈周真迹。巴黎吉美博物馆的中国展厅分远古、古典和佛教中国三部分，西藏艺术被列入喜马拉雅山文化展区。其中，伯希和考古的收获是中国展品的重点，如敦煌盛唐的《阿弥陀西方净土变图》《普贤菩萨骑象》和五代的《水月观音》等均为杰作
赛努奇博物馆 Musee Cernuschi Museum	又名法国巴黎市立东方美术馆，最初是一座私人捐赠的博物馆。该馆收藏的中国文物多达12 000件，是法国第二大亚洲艺术博物馆，欧洲第五大中国艺术收藏博物馆。该馆的中国藏品包含原始彩陶、商周青铜器、漆器、秦汉画像石、佛像、隋唐彩塑、隋唐至宋代的瓷器、明清民国时期的中国画等。该馆尤以青铜器藏品颇丰，最有名的是"虎食人卣"，为镇馆之宝
枫丹白露宫 Fontainebleau Palace	世界上收藏和展览圆明园珍宝最多最好的当属枫丹白露宫的中国馆。中国馆是法国皇帝拿破仑三世的欧也妮王后建立的，专门用于存放圆明园文物，即1860年英法联军火烧圆明园的所谓战利品。该馆藏中国文物1 000余件，包括历代名画、金银器、瓷器、牙雕、玉雕、景泰蓝佛塔、香炉、编钟、珍宝首饰和花梨木家具等，展出中国艺术品320件，特别是一座高2米的青铜鎏金佛塔，通体各层镶嵌绿宝石，与故宫内现存的基本相似，弥足珍贵
法国国家图书馆 French National Library	由法国国王查理五世创立的皇家图书馆，是法国最大的图书馆。该馆东方写本部以收藏敦煌遗书闻名世界。馆藏中国文物10 000多件，包括北魏绢写本、隋金写本、唐丝绣本、唐金书、明万历刻本、大清万年地图、圆明园四十景绢本等。其中敦煌书画的三种唐拓本均为孤品，而《圆明园四十景图咏》又是迄今为止最权威、最全面展现圆明园盛时景观的精品艺术画册，乃稀世珍宝

（续表）

名　　称	藏品与展品概况
德国	
科隆东亚艺术博物馆 Cologne East Asian Art Museum	馆藏丰富的中国、日本、韩国的艺术品，包括青铜器、陶瓷、佛像、绘画、漆器、版画等。中国藏品无所不有，且精品居多。青铜器中商晚期的兽面纹斝、宁方彝等，均为传世珍品。中国画有南宋马远《松下群鹿图》、明代文徵明《山水图》扇面、唐寅的《山水图》、清代石涛的《梅竹石图》等
柏林东亚艺术博物馆 Berlin East Asian Art Museum	藏品包含中国、日本、韩国等国的陶瓷、书画、漆器、青铜器等艺术品，共计12 000件，分为中国古代美术、工艺，12至20世纪中日绘画，朝鲜和日本古瓷器等专题陈列。中国文物涵盖中国各个时期，共2 000多件，不乏精品。陶瓷方面，包括唐三彩人物、明清瓷器，还有国内罕见的陶瓷珍品，如唐代花釉瓷、宋代建窑自然窑变鹧鸪斑黑油滴盏、景德镇白釉印花瓷碗、明永乐青花葡萄纹盘等。绘画杰作有宋徽宗赵佶的《花鸟图》、李公麟的《楚辞图》、南宋夏圭《山水图》、明董其昌的《仿董北苑著迹山水图》、明徐渭的《鸡冠花图》等
德国国家图书馆 German National Library	是世界上收藏西域出土文献最多的图书馆之一，为20世纪初德国考古队劫掠。包括高昌故城及附近寺庙遗址、柏孜克里克、吐木舒克和克孜尔千佛洞、苏巴什佛教遗址等，目前馆藏大批佛教经卷手稿，各种文字的古代写经、碑铭等
德累斯顿茨温格宫 Dresden Zwinger	茨温格宫的陶瓷收藏馆（Porzellansammlung）闻名世界，是世界最大的陶瓷艺术收藏专馆。茨温格宫原是波兰王奥古斯都二世在位期间主持建造的宫殿，现已作为对公众开放的国家博物馆。馆内藏有大量中国瓷器，基本源自奥古斯都二世及其子奥古斯都三世的皇家收藏。目前，该馆藏中国历代瓷器达42 000余件，仅明清外销瓷就超24 100件，藏品包括漳州克拉克瓷、景德镇青花瓷和五彩瓷、德化白瓷等名品
夏洛特堡宫 Schloss Charlottenburg	德国柏林现存最大的宫殿建筑，是普鲁士国王弗雷德利克三世的王宫。宫内几乎每个房间都陈列着中国瓷器、漆家具及中国风情的壁纸，其中有一间"瓷器室"，从屋顶、墙壁、窗户、橱柜全部采用青花瓷装饰，现作为博物馆对外开放
俄罗斯	
俄罗斯国立东方艺术博物馆 Russian Oriental Art National Museum	俄罗斯国家东方艺术博物馆同时也是一所科学研究所，是俄罗斯唯一完整展示包括世界上100多个国家的艺术品的文化机构。其藏品包括绘画、雕塑、工艺品、装饰品各方面，其中，中国艺术品囊括了从远古到20世纪不同历史时期近20 000件，不但有商周青铜器、明清瓷器，也有现代艺术大师徐悲鸿、齐白石的画作以及中国民间年画达900余张，多为19世纪末至20世纪上半叶的作品

参考资料：

1. 北京故宫博物院 http://www.dpm.org.cn
2. 台北故宫博物院 http://www.npm.gov.tw
3. 中国国家博物馆 http://114.255.205.171
4. 中国美术馆 http://www.namoc.org
5. 中国工艺美术馆 http://www.cnacm.org
6. 南京博物院 http://www.njmuseum.com
7. 秦始皇帝陵博物院 http://www.bmy.com.cn
8. 上海博物馆 http://www.shanghaimuseum.net
9. 纽约大都会艺术博物馆 http://www.metmuseum.org
10. 波士顿美术博物馆 http://www.mfa.org
11. 华盛顿弗利尔美术馆 http://www.asia.si.edu/about/freer.asp
12. 纳尔逊-阿特金斯艺术博物馆 http://www.nelson-atkins.org
13. 旧金山亚洲艺术博物馆 http://www.asianart.org
14. 哈佛大学艺术博物馆 http://www.harvardartmuseums.org
15. 宾夕法尼亚大学博物馆 http://www.penn.museum
16. 东京国立博物馆 http://www.tnm.jp
17. 大阪市立美术馆 http://www.osaka-art-museum.jp
18. 京都国立博物馆 http://www.kyohaku.go.jp
19. 京都泉屋博古馆 http://www.sen-oku.or.jp/kyoto
20. 东京书道博物馆 http://baike.so.com/doc/3756633.html
21. 大阪市立东洋陶瓷美术馆 http://www.moco.or.jp
22. 东大寺正仓院 http://shosoin.kunaicho.go.jp
23. 京都藤井有邻馆 http://www.yurinkan-museum.jp
24. 大英博物馆 http://www.britishmuseum.org
25. 维多利亚和阿尔伯特博物馆 http://www.vamuseum.cn
26. 大英图书馆 http://www.bl.uk/#
27. 巴黎吉美博物馆 http://www.guimet.fr/fr
28. 赛努奇博物馆 http://www.cernuschi.paris.fr/

29. 法国国家图书馆 http://www.bnf.fr/fr/acc/x.accueil.html
30. 科隆东亚艺术博物馆 http://www.museenkoeln.de
31. 柏林东亚艺术博物馆 http://baike.baidu.com/view/1195289.htm#3_4
32. 德累斯顿茨温格宫 http://www.zwinger.de
33. 德国国家图书馆 http://www.dnb.de/DE/Home/home_node.html
34. 夏洛特堡宫 http://www.berlin.de/en/museums/3109862-3104050-schloss-charlottenburg.en.html
35. 李嗣涔.其事当为 其路且长:关于圆明园文物的追索[N].人民日报,2012-06-24(4).
36. 古红云.莫斯科东方艺术博物馆参观记[J].世界文化,1999(1).
37. 勒·库齐麦恩科.莫斯科国家东方民族艺术博物馆中国陶瓷陈列[J].蒋自饶,译.江西文物,1991(2).
38. 黄忠杰.波兰王奥古斯都二世收藏的中国外销瓷艺术研究[D].福州:福建师范大学,2012.

附录 D 20 世纪上半叶西方研究中国艺术史的主要学者及著述①

国家	姓名	研究著述	发表时间
德国	李希霍芬（Ferdinand von Richthofen, 1833—1905）	《中国：我的旅行与研究》（China：ergebnisse eigener Reisen und darauf gegründeter studien）（详细参见 https://www.nature.com/articles/016206a0）	1877
		《李希霍芬男爵书简》（Baron Richthofen's Letters 1870—1872）	1903
	格伦威尔德（Albert Grunwedel, 1856—1935）	《1902—1903 年亦都护城及其附近考古报告》	1906
		《新疆古代佛教胜地——1906—1907 年在库车、焉耆和吐鲁番绿洲的考古工作》	1912
		《古代龟兹》	1920
	勒柯克（Albert von Le Coq, 1860—1930）	《高昌图录》（Chotscho）	1913（1979 再版）
		《中亚晚古佛教艺术》（Die Buddhistische Spatanike in Mittelasien）5 卷本	1922—1933（1973 再版）
		《中亚美术史图录》（Bilderatlas zur Kunst und Kulturgeschichte Mittelasiens）	1925
		《新疆古希腊化遗址——德国第二、三次吐鲁番考察报告》（英文版《新疆地下埋藏的宝藏》1928 出版）	1926
		《新疆的土地和人民——德国第四次吐鲁番考察队探险报告》	1940
	萨尔蒙尼（Alfred Salmony, 1890—1958）	《中国山水画家》（Die Chinesische Landschafts）	1920
		《欧洲-东亚：宗教雕塑》（Europa-Ostasien：Religiose Skulp-turen）	1922
		《科隆东方博物馆藏：中国古代石雕》（Die Chinesische Steinplastik）	1922
		《卢芹斋藏中国-西伯利亚艺术品》（Sino-Siberian Art in the Collection of C. T. Loo）	1924
		《远东艺术：米尔斯大学画廊中国艺术展》（Friends of Far Eastern Art：Mills College Art Gallery）	1934
		《古代中国玉器》（Carved Jade of Ancient China）	1938

① 主要包括西方学者来华考察的考古图录、报告、专著、学术论文以及为博物馆或私人藏家的藏品编撰的图录等。

（续表）

国家	姓名	研究著述	发表时间
德国	鲍希曼 (Ernst Boerschmann, 1873—1949)	《中国的建筑艺术和宗教文化》(Die Baukunst und Religiöse Kultur der Chinesen) 2卷本	1911、1914
		《中国建筑》(Chinesische Architektur) 2卷本	1925
		《中国建筑陶器》(Chinesische Baukeramik)	1927
	屈曼尔(Otto Kümmel, 1874—1952) 格罗塞(Ernst Grosse, 1862—1927)	《伟大的东方艺术》(Ostasiatisches Gerät)	1925
	杜邦 (Maurice Dupont)	《中国家具》(Les Meubles de la Chine)为1922年奥迪朗·罗奇(Odilon Roche)的《中国家具》续篇。另外，西方介绍中国家具的肇始之作是谢思齐(Herbert Cesinsky)的《中国家具》(Chinese Furniture，1922)，这三部刊物收录了德国、法国、英国、比利时等国藏品	1926
法国	沙畹(Emmanuel Edouard Chavannes, 1865—1918)	《两汉时期的石刻》(La Sculpture sur Pierre en Chine Au Temps des Deux Dynasties Han)	1893
		《斯坦因在新疆沙漠发现的中文文书》(Les Documents Chinois decouverts par Aurel Stein dans les sable du Turkestan Oriental)	1913
		《北中国考古记》(Mission Archeologique dans la Chine Septentrionale)	1913—1915
	伯希和(Paul Pelliot, 1878—1945)	《敦煌石窟图录》(Les Grottes de Touen-houang) 6卷本	1914—1924
		《伯希和中亚考察团》(Mission Pelliot en Asie Centrale) 8卷本	1914—1918
		《卢吴公司藏中国古玉》(Jades Archaiques de Chine, Collection Loo)	1925
	德·蒂赛(H. D. Ardenne de Tizac 1877—1932)	《中国艺术动物》(Animals in Chinese Art)	1923
		《中国织锦与刺绣》(The Stuffs of China Weavings and Embroideries)	1924
		《中国古典艺术》(L'Art Chinois Classique)	1926

(续表)

国家	姓名	研究著述	发表时间
法国	谢阁兰(Victor Segalen, 1878—1919)	《中国考古录》(Mission Archeologique en Chine[1914et1917])	1923—1924
	拉斐尔·彼得鲁奇(Raphaël Petrucci, 1872—1917)	《重要中国画家研究》(Chinese Painters: a Critical Study)	1920
	奥迪朗·罗奇(Odilon Roche)	《中国家具》(les meubles de la chine)国外出版的首部册页形式的中国家具图册	1922
	威尔逊(Ernest H. Wilson)	《中国——园林之母》(China: Mother of Gardens,原版为1913年版 A Naturalist in Western China 即《一个博物学家在华西》)	1929
	瓦斯洛(J. J. Marquet de Vasselot)、鲍洛特(Mlle M. J. Ballot)	《卢浮宫藏中国陶瓷》(The Louver Museum: Chinese Ceramics)	1922
英国	斯坦因(Marc Aurel Stein, 1862—1943)	《古代和田》(Ancient Khotan)2卷本	1907
		《中国沙漠遗址》(Ruins of Desert Cathay)2卷本	1912
		《塞林迪亚》(Serind-ia)5卷本	1921
		《千佛洞》(The Thousand Buddhas)	1922
		《亚洲腹地》4卷本	1928
		《敦煌所发现的壁画目录》(A Catalogue of Paintings Recovered from Tun-Huang)	1931
		《西域考古记》(On Ancient Central-Asian Tracks)(有中译本,向达译)	1933
	翟理士(Herbert Allen Giles)	《中国绘画史入门》(An Introduction to the History of Chinese Pictorial Art)	1905
	霍布生(Robert Lockhart Hobson, 1872—1941)	《东方和欧洲藏瓷》(Porcelain, Oriental, Continental and British: A Book of Handy Reference for Collectors)	1906
		《威廉·伯顿藏陶瓷器》(Collector's Handbook to Marks on Porcelain and Pottery by William Burton)	1909
		《中国陶瓷》(又名《中国陶瓷简史》,Chinese Pottery and Porcelain)	1915
		《明代日用器皿》(The Wares of the Ming Dynasty)	1923

国家	姓名	研究著述	发表时间
英国	翟理士(Herbert Allen Giles)	《汉代至明代的制陶艺术》(The Art of Chinese Pottery from the Han to the Ming)	1923
		《中国清代陶瓷》(The Later Ceramic Wares of China)	1925
		《中国美术》(Chinese Art)100幅彩图	1927
		《明以前的青花瓷》(首次向世界公布达维特基金会收藏的一对元青花云龙象耳大瓶,公元1351年这对元青花瓶被公认为元青花断代标准器)	1929
		《中国瓷器图录》伦敦大维德(Percivel David, 1892—1964)收藏180件瓷器	1934
	佩特鲁西(Raphae Petrucci)	《中国画家》(Chinese Painters)	1920
	阿西顿(L. Ashton)	《中国雕塑入门》(Introduction to the Study of Chinese Sculpture)	1924
	亚瑟·韦利(Arthur Waley, 1888—1966)	《中国画入门》(Introduction to the Study of Chinese Painting)	1923
	库普(A. J. Koop, 1877—1945)	《中国早期青铜器》(Le Bronze Chinois Antique)有英文、法文、德文三版	1924
	爱德华·费尔伯瑟特·斯奇(Edward Fairbrother Strange, 1862—1929)	《维多利亚和阿尔伯特博物馆中国漆器展览图录》(Catalogue of Chinese Lacquer)	1925
	叶芝(W. P. Yetts)	《中国青铜器》(Chinese Bronzes)	1925
	索姆·詹宁斯(Soame Jenyns, 1904—1976)	《中国画背景介绍》(A Background to Chinese Painting)	1935
		《17~18世纪中国外销漆器》(Chinese Export Lacquer of the 17th and 18th Century)	1948
	阿里可耶夫(Basil M. Alexeiev)	《中国财神》(The Chinese Gods of Wealth)1926年伦敦大学东方学院研究中国财神的论著,24幅财神插图以年画为主	1928
瑞典	喜龙仁(Osvald Sirén, 1879—1966)	《北京的城墙和城门》(The Wall and the Gate of Peking)	1924
		《中国雕塑》(Chinese Sculpture)4卷本	1925(1970再版)
		《北京故宫》3卷本(The Imperial Palaces of Peking)	1926

(续表)

国家	姓名	研究著述	发表时间
瑞典	喜龙仁（Osvald Sirén，1879—1966）	《美国藏中国画》（Chinese Painting in American Collections）2卷本	1928
		《中国古代艺术史》（Histoire des Arts Anciens de la Chine）4卷本	1929—1930
		《中国绘画史》（Histoire de la Peinture Chinoise）2卷本	1934—1935
		《中国人论绘画》（The Chinese on the Art of Painting）	1936
		《中国和18世纪的欧洲花园》（Kinas Trädgårdar och vad de betytt för 1700-talets Europa）	1948（1990年后美国多次再版）
	高本汉（Klas Bernhard Johannes Karlgren）	《古代中国的青铜镜铭文》（Inscriptions on the Bronze Mirrors of Early China）	1934
		《中国青铜器之殷周》（Yin and Chou in Chinese Bronze）	1936
		《周朝的文字》（On the Script of the Chou Dynasty）	1936
		《淮与汉》（Huai and Han）	1941
		《早期东山文化》（The Date of the Early Dong-50'n Culture）	1942
		《殷商时期的武器和工具》（Weapons and Tools of the Yin-Shang Period）	1945
俄国	罗斯托夫采夫（M. I. Rostovtzeff，1870—1952）	《汉代嵌花铜器》（Inlaid Bronze of the Han Dynasty）	1927
		《南俄与中国的动物纹饰》（The Animal Style in South Russia and China）	1929
	奥登堡（1863—1934）	《千佛洞》	1922
		《沙漠中的艺术》	1925
	克韦尔菲尔德（1877—1949）	《中国艺术的对象》	1937
		《中国艺术的现实主义特征》	1937
	阿列克谢耶夫（1881—1951）	《1907年中国纪行》	1958
		《中国民间年画——民间画中所反映的旧中国的精神生活》	1966
	杰尼克（1885—1941）	《中国艺术简史》	
		《论吐鲁番的文化和艺术古迹》	

（续表）

国家	姓名	研究著述	发表时间
美国	劳费尔（Berthold Laufer，1874—1934）	《玉蜀黍传入东亚考》（The Introduction of Maize into Eastern Asia）	1907
		《汉代陶器》（Chinese Pottery of Han Dynasty）	1909
		《汉墓刻石》（Chinese Gravestone Sculptures of the Han Period）	1911
		《中国古玉考》（A Study in Chinese Archaeology and Religion）	1912
		《五块新发现的汉代浅浮雕作品》（Five Newly Discovered Bas-reliefs of the Han Period）	1912
		《关于东方绿松石的札记》（Notes on Turquois in the East）	1913
		《中国陶俑》（Chinese Clay Figures）	1914
		《华瓷的开始》（The Beginnings of Porcelain in China）	1917
		《商周汉时期的青铜器》	1922
		《多位中国收藏者的唐、宋、元朝绘画》（Tang, Sung and Yüan Paintings Belonging to Various Chinese Collectors）	1924
		《中国象牙雕》（Ivory in China）	1925
		《A. W. 巴尔在中国收集的中国古代玉石》（Archaic Chinese Jades）	1927
		《中国皇帝乾隆的黄金宝藏》（The Gold Treasure of the Emperor Chien Lung of China）	1934
	弗兰克（A. H. Francke）	《西藏西部史》（A History of Western Tibet）	1907
		《西藏文物》（Antiquities of Indian Tibet）	1914—1926
	夏德（Friedrich Hirth）	《中国的铜镜》（Chinese Metallic Mirrors）	1902
	华尔纳（Langdon Warner，1881—1955）	《中国漫长的古道》（The Long Old Road in China）	1927
		《万佛峡——一所九世纪石窟佛教壁画研究》	1938
	布舍尔（S. W. Bushell）、昆兹（G. F. Kunz）	《毕晓普收藏：玉石的调查与研究》（Investigation and Studies in Jade：The Heber R. Bishop Collection）	1906
	安德森（J. G. Andersen）	《动物风格的狩猎魔幻和神奇》（Hunting Magic in the Animal Style）	1932

(续表)

国家	姓名	研究著述	发表时间
美国	布什尔（Stephen W. Bushell）	《中国艺术》(Chinese Art)2 卷本	1904
	海兹(C. Hentze)	《中国明器》(Chinese Tomb Figures)	1928
	戴谦和(Daniel Sheets Dye)	《中国窗格》(A Grammar of Chinese Lattice)	1937
	阿克曼(Phyllis Ackerman，1893—1977)	《中国古代青铜礼器》(Ritual Bronzes of Ancient China)	1945
	玛利·穆理金（Mary Augusta Mullikin，1874—1964）	《云冈石窟佛像雕塑》(Buddhist Sculptures at the Yun Kang Caves)，与苏格兰的安娜·玛丽·霍奇基斯(Anna M. Hotchkis)合著	1934
		《中国艺术家》(An Artists' Party in China)	1935
		《中国长城雕刻》(China's Great Wall of Sculpture)	1938
	查理斯·费本斯·凯莱（Charles Fabens Kelley，1885—1960）	《白金汉宫藏中国青铜器》(Chinese Bronzes from the Buckingham Collection)，与 Ch'en Meng-chia(1911—1966)合编	1946
	赫伯特·珀西·怀特洛克(Herbert Percy Whitlock，1868—1948)	《玉的故事》(The Story of Jade)，与 Martin L. Ehrmann 合著	1949（1967 年再版）
加拿大	怀履光(William Charles White，1873—1960)	《中国墨竹画册：关于 1785 年的一套墨竹画的研究》(An Album of Chinese Bamboos, A Study of a Set Ink Bamboo Drawings, A. D. 1785)	1939
		《中国古墓砖图考》(Tomb Tile Pictures of Ancient China)	1939
		《中国壁画》(Chinese Temple Frescoes: a Study of Three Wall-paintings of the Thirteenth Century)	1940
		有 20 多篇关于中国文化的论文及几部专著，其中与传统造型艺术相关的有：《中国古代甲骨文化》(Bone Culture of Ancient China)、《洛阳古墓考》《中国青铜文化》等	1934—1956

(续表)

国家	姓名	研究著述	发表时间
加拿大	海伦·伊丽莎白·弗纳德（Helen Elizabeth Fernald）	《中国壁画》(Chinese Frescoes from the Royal Ontario Museum, Toronto)	1937
		《中国宫廷服饰》(Chinese Court Costumes)	1946

参考资料：

1. 顾犇.中国国家图书馆外文善本书目[M].北京:北京图书馆出版社,2001.
2. 沈福伟.中西文化交流史[M].2版.上海:上海人民出版社,2006:545-554.
3. 林梅村.美国的中国艺术史研究:海外中国艺术史研究调查之一[J].中国文化,2006(1):122-137.

附录 E 20 世纪下半叶西方研究中国书法的主要学者及著述[①]

国家	姓名	就读及执教过的高校、博物馆职务	主要活动及研究著述
美国	蒋彝(Chiang Yee)	哥伦比亚大学终身教授,美国科学院艺术学院院士,英国皇家艺术学会会员	画家、诗人、作家、书法家,被誉为"中国文化的国际使者",代表作《中国书法》(初版在英国出版,修订本 1973 年由哈佛大学出版)至今依然是许多欧美学校中国书法课的教材
	张隆延	曾就读过南京金陵大学、法国南溪(Nancy)大学、德国柏林大学、英国牛津大学及美国哈佛大学;出任过台湾艺术专科学校校长、台湾文化大学艺术学系主任,执教过美国圣约翰大学	法文版著作《中国书法》1971 年在巴黎出版;与弟子米乐(Peter Miller)合著《中国书法四千年》(芝加哥大学出版社,1990)
	方闻(Wen Fong)	毕业于普林斯顿大学并留校执教于艺术史与考古学系,出任过纽约大都会艺术博物馆特别顾问及亚洲部主任	方闻是闻名世界的中国艺术史学家,1959 年创建了美国历史上第一个中国艺术和考古学博士计划。在美国专门从事中国书画史研究,出版了《夏山图:永恒的山水》《心印》《超越再现:8~14 世纪的中国绘画与书法》《中国书法:理论与历史》《两种文化之间》等专著
	牟复礼(Frederick W. Mote)	就读过金陵大学历史学系、哈佛大学、华盛顿大学,执教于普林斯顿大学	美国儒学学者、汉学家、中国学家、东亚学家,1959 年和方闻教授一起在普林斯顿大学创办了美国第一个博士生项目,曾和朱鸿林合作出版过《书法与古籍》的展览图录
	曾佑和	获纽约大学美术史专修院东亚美术史博士,执教于夏威夷大学	美籍华人女画家和中国艺术史学家。1971 年,曾佑和女士在美国费城举办了欧美第一个大型中国书法展,同时出版展览目录《中国书法》,较全面地向西方介绍了中国书法,1993 年出版专著《中国书法史》(香港中文大学出版社)

[①] 本表主要根据美国波士顿大学艺术史系白谦慎教授 2004 年 7 月 21 日在长春市科技会堂的演讲稿整理,演讲的内容包括欧美收藏中国书法的情况、欧美研究中国书法的情况、欧美中国书法的创作情况和汉字文化圈的书法研究情况。详细参见白谦慎.欧美的中国书法研究已不如从前活跃[N].东方早报,2013-09-09(4).

(续表)

国家	姓名	就读及执教过的高校、博物馆职务	主要活动及研究著述
美国	傅申	就读于普林斯顿大学,执教过耶鲁大学艺术史系,担任过台湾大学艺术研究所教授、美国弗利尔美术馆中国艺术部主任、台北故宫博物院研究员	美籍华人中国艺术史学家、书画家,他的主要研究领域是中国古代书画史。1976年获普林斯顿大学博士学位,博士论文为《黄庭坚的书法及其赠张大同卷——一件流放中书写的杰作》;1977年,他主持了一个颇具影响力书法展览,该展的英文展览目录《海外书迹研究》至今在欧美仍被书法研究者、收藏者作为重要的参考读物。配合展览,他还策划了西方第一个中国书法学术研讨会
	韩文彬(Robert E. Harrist, Jr.)	执教于哥伦比亚大学艺术史与考古学系	《摩崖:中国中古时期石刻书法研究》(华盛顿大学出版社,2008)
	默克(Christian F. Murck)	毕业于普林斯顿大学	博士论文《祝允明和苏州地区对文化的承诺》(1978)
	高柏(Steve J. Goldberg)	毕业于密歇根大学	博士论文《初唐的宫廷书法》(1981)
	王妙莲(Marilyn Wong Glysteen)	毕业于普林斯顿大学	博士论文《鲜于枢的书法及其1299所书〈御史箴〉卷》(1983)
	金红男	毕业于耶鲁大学	《周亮工及其〈读画录〉——十七世纪中国的赞助人、批评家与画家》(1985)
	倪雅梅(Amy McNair)	毕业于芝加哥大学	博士论文《中国书法风格中的政治性:颜真卿和宋代文人》(1989)、《心正笔正:颜真卿书法与宋代文人政治》(夏威夷大学出版社,1998)
	朱惠良	毕业于普林斯顿大学	博士论文《钟繇传统:宋代书法发展中的一个关键》(1990)
	普罗瑟(Adriana G. Proser)	毕业于哥伦比亚大学	博士论文《道德的象征:汉代中国的书法和官吏》(1995)
	李慧闻(Celia Carrington Riely)	毕业于哈佛大学艺术史系	西方研究董其昌书画艺术的专家,博士论文《董其昌生平(1555—1636):政治和艺术的交互影响》(1995)
	何惠鉴	获哈佛大学中国史与亚洲艺术双硕士学位,担任过克利夫兰东方与中国艺术美术馆馆长、纳尔逊-阿特金斯艺术博物馆顾问	何惠鉴和Judith G. Smith合编展览图录《董其昌的世纪》(1992)

(续表)

国家	姓名	就读及执教过的高校、博物馆职务	主要活动及研究著述
美国	白谦慎	毕业于耶鲁大学艺术系，执教于波士顿大学	博士论文《傅山和十七世纪中国书法的变迁》(1996)、《傅山的世界：十七世纪中国书法的嬗变》(哈佛大学亚洲中心，2003)
	王柏华	毕业于哥伦比亚大学	博士论文《苏轼的书法艺术及其〈寒食帖〉》(1997)
	石慢 (Peter C. Sturman)	执教于加州大学圣塔芭芭拉分校艺术与建筑史系	专著《米芾：北宋的书法风格与艺术》(耶鲁大学出版社，1997)
	阿特金森 (Alan Gordon Atkinson)	毕业于堪萨斯大学	博士论文《按九曲度新声——王铎的艺术与生平》(1997)
	张以国	毕业于哥伦比亚大学	博士论文《王铎草书线条的意义》(2001)
	卢慧纹	毕业于普林斯顿大学	博士论文《一种新的皇朝书风——北魏洛阳地区石刻书法研究》(2003)
	薛磊	毕业于哥伦比亚大学	博士论文《朦胧的鹤：记忆、隐喻与中国六世纪的一个石刻》(2009)
	何炎泉	毕业于波士顿大学	博士论文《北宋书法的物质文化》(2013)
德国	雷德侯(Lothar Ledderose)	执教于海德堡大学	博士论文《清代的篆书》，代表作《米芾与中国书法的古典传统》《万物》等
	施龙伯 (Adele Schlombs)	柏林东方博物馆馆长	博士论文《怀素及中国书法中的狂草的诞生》
	戴丽卿		博士论文《于右任的书法》
	劳悟达 (Uta Lauer)	毕业于海德堡大学	师从雷德侯，曾研究过和赵孟頫夫妇关系密切的高僧中峰明本的书法，并有专著出版
意大利	毕罗(Pietro De Laurentis)	执教意大利那不勒斯东方大学	专著关于唐代书法理论家孙过庭《书谱》
瑞士	比莱德 (Jean Francois Billeter)	创办了日内瓦大学汉学系，并执教于此至退休	英文著作《中国的书写艺术》，介绍中国书法艺术的同时，以西方艺术作为参照
法国	熊秉明	毕业于西南联合大学、巴黎大学	出版有关于草圣张旭的法文专著《张旭与草书》，他的中文著作《中国书法理论体系》在中国书学界曾受到强烈关注

参考文献

1. 古籍文献

[1] [清]徐珂.清稗类钞[M].上海:商务印书馆,1912.

[2] [清]华琳.[民国]金钺辑.南宗抉秘(铅印本)[M].天津:屏庐丛刻,1924.

[3] 北平故宫博物院.康熙与罗马使节关系文书影印本[M].北京:北平故宫博物院,1932.

[4] [清]徐松.宋会要辑稿[M].北京:中华书局,1957.

[5] [汉]司马迁.史记[M].北京:中华书局,1959.

[6] [清]沈曾植.海日楼札丛[M].北京:中华书局,1962.

[7] [汉]班固.汉书[M].[唐]颜师古,注.北京:中华书局,1962.

[8] [宋]范晔.后汉书[M].[唐]李贤,等注.北京:中华书局,1965.

[9] [唐]张彦远.历代名画记[M].俞剑华,注释.上海:上海人民美术出版社,1964.

[10] [后晋]刘昫.旧唐书[M].北京:中华书局,1975.

[11] [宋]欧阳修,宋祁.新唐书[M].北京:中华书局,1975.

[12] [明]宋濂.元史[M].北京:中华书局,1976.

[13] [元]汪大渊.岛夷志略校释[M].苏继庼,校释.北京:中华书局,1981.

[14] [明]陶宗仪.书史会要[M].上海:上海书店,1984.

[15] [宋]朱彧,叶梦得.萍洲可谈:一[M].北京:中华书局,1985.

[16] [宋]李焘.续资治通鉴长编[M].[清]黄以周,等辑补.上海:上海古籍出版社,1986.

[17] [明]严从简.殊域周咨录[M].余思黎,点校.北京:中华书局,1993.

[18] [晋]陈寿.三国志(文白对照)[M].叶青,等编译.郑州:中州古籍出版社,1995.

[19] [宋]赵汝适.诸蕃志校释[M].杨博文,校释.北京:中华书局,1996.

[20] 中国第一历史档案馆.康熙朝满文朱批奏折全译[M].北京:中国社会科学出版社,1996.

2. 中文专著

[21] 段连城.对外传播学初探:汉英合编本[M].北京:中国建设出版社,1988.

[22] 沈苏儒.对外传播的理论与实践[M].北京:五洲传播出版社,2004.

[23] 郭可.当代对外传播[M].上海:复旦大学出版社,2003.

[24] 陈国明.跨文化交际学[M].上海:华东师范大学出版社,2009.

[25] 单波.跨文化传播的问题与可能性[M].武汉:武汉大学出版社,2010.

[26] 关世杰.国际传播学[M].北京:北京大学出版社,2004.

[27] 程曼丽,王维佳.对外传播及其效果研究[M].北京:北京大学出版社,2011.

[28] 郭庆光.传播学教程[M].2版.北京:中国人民大学出版社,2011.

[29] 邵培仁.艺术传播学[M].南京:南京大学出版社,1992.

[30] 邵培仁.传播学导论[M].杭州:浙江大学出版社,1997.

[31] 邵培仁.传播学[M].北京:高等教育出版社,2000.

[32] 李彬.传播学引论[M].北京:新华出版社,1993.

[33] 戴元光,金冠军.传播学通论[M].2版.上海:上海交通大学出版社,2007.

[34] 陈鸣.艺术传播原理[M].上海:上海交通大学出版社,2009.

[35] 陈鸣.艺术传播教程[M].上海:上海大学出版社,2010.

[36] 张国良.传播学原理[M].2版.上海:复旦大学出版社,2009.

[37] 杭孝平.传播学概论[M].北京:中国书籍出版社,2012.

[38] 潘源.影视艺术传播学[M].北京:中国电影出版社,2009.

[39] 杜骏飞.网络传播概论[M].福州:福建人民出版社,2008.

[40] 彭兰.网络传播概论[M].2版.北京:中国人民大学出版社,2009.

[41] 严三九.网络传播概论[M].北京:化学工业出版社,2012.

[42] 明安香.信息高速公路与大众传播[M].北京:华夏出版社,1999.

[43] 张国良.20世纪传播学经典文本[M].上海:复旦大学出版社,2003.

[44] 宋蒙.知识经济时代的艺术及其传播[M].北京:文化艺术出版社,2006.

[45] 李智.文化外交:一种传播学的解读[M].北京:北京大学出版社,2005.

[46] 王镛.中外美术交流史[M].长沙:湖南教育出版社,1998.

[47] 沈福伟.中西文化交流史[M].2版.上海:上海人民出版社,2006.

[48] 周一良.中外文化交流史[M].郑州:河南人民出版社,1987.

[49] 李喜所.五千年中外文化交流史[M].北京:世界知识出版社,2002.

[50] 武斌.中华文化海外传播史[M].西安:陕西人民出版社,1998.

[51] 林梅村.古道西风:考古新发现所见中西文化交流[M].北京:三联书店,2000.

[52] 张国刚,吴莉苇.中西文化关系史[M].北京:高等教育出版社,2006.

[53] 张西平.欧洲早期汉学史:中西文化交流与西方汉学的兴起[M].北京:中华书局,2009.

[54] 王介南.中外文化交流史[M].太原:山西人民出版社,2011.

[55] 王勇,中西进.中日文化交流史大系·人物卷[M].杭州:浙江人民出版社,1996.

[56] 滕军,等.中日文化交流史:考察与研究[M].北京:北京大学出版社,2011.

[57] 陈伟.岛国文化[M].上海:文汇出版社,1992.

[58] 孙光圻,等.中国古代航海史[M].北京:海洋出版社,1989.

[59] 姚嶂剑.遣唐使:唐代中日文化交流史略[M].西安:陕西人民出版社,1984.

[60] 杨共乐.早期丝绸之路探微[M].北京:北京师范大学出版社,2011.

[61] 王晓德.美国对外关系史散论[M].北京:中华书局,2007.

[62] 林仁川.明末清初私人海上贸易[M].上海:华东师范大学出版社,1987.

[63] 莫小也.17～18世纪传教士与西画东渐[M].杭州:中国美术学院出版社,2001.

[64] 李倍雷.中国山水画与欧洲风景画比较研究[M].北京:荣宝斋出版社,2006.

[65] 韩槐准.南洋遗留的中国古外销陶瓷[M].新加坡:青年书局,1960.

[66] 冯先铭.冯先铭中国古陶瓷论文集[M].北京:紫禁城出版社、两木出版社,1987.

[67] 朱培初.明清陶瓷和世界文化的交流[M].北京:轻工业出版社,1984.

[68] 甘雪莉.中国外销瓷[M].上海:东方出版中心,2008.

[69] 刘海翔.欧洲大地的"中国风"[M].深圳:海天出版社,2005.

[70] 陈志华.外国造园艺术[M].郑州:河南科学技术出版社,2001.

[71] 朱谦之.中国哲学对欧洲的影响[M].石家庄:河北人民出版社,1999.

[72] 程庸.国风西行:中国艺术品影响欧洲三百年[M].上海:上海人民出版社会,2009.

[73] 杨剑.中国国宝在海外[M].北京:中国友谊出版公司,2006.

[74] 上海图书馆.中国与世博:历史记录(1851—1940)[M].上海:上海科学技术文献出版社,2002.

[75] 罗靖.中国的世博会历程[M].长沙:湖南师范大学出版社,2009.

[76] 张运林.书道·书缘·书趣:中国书法杂说[M].南京:江苏人民出版社,1997.

[77] 周忠厚.文艺批评学教程[M].北京:中国人民大学出版社,2002.

[78] 王美艳.艺术批评学[M].北京:北京大学出版社,2011.

[79] 阮荣春,胡光华.中国近现代美术史[M].天津:天津人民美术出版社,2005.

[80] 斯舜威.中国当代美术30年:1978—2008[M].上海:东方出版中心,2009.

[81] 姜丹书.美术史[M].上海:商务印书馆,1917.

[82] 张夫也.日本美术[M].北京:中国人民大学出版社,2004.

[83] 郭沫若.今昔蒲剑[M].上海:新文艺出版社,1953.

[84] 陈椽.茶业通史[M].北京:中国农业出版社,1984.

[85] 李灵窗.马来西亚华人延伸、独有及融合的中华文化[M].福州:海峡文艺出版社,2004.

[86] 冯冠超. 中国风格的当代化设计[M]. 重庆：重庆出版社，2007.

[87] 朱立元. 接受美学[M]. 上海：上海人民出版社，1989.

[88] 王才勇. 印象派与东亚美术[M]. 南京：江苏人民出版社，2008.

[89] 齐凤阁，刘丛星. 法国印象派绘画：布丹 马奈 莫里索 莫奈[M]. 长春：吉林美术出版社，2000.

[90] 季啸风，李文博. 欧洲现代三大美术家——马蒂斯、米罗、夏卡尔研究资料选编[M]. 北京：书目文献出版社，1987.

[91] 王岳川. 艺术本体论[M]. 北京：中国社会科学出版社，2005.

[92] 杨辛，甘霖. 美学原理[M]. 北京：北京大学出版社，1983.

[93] 宗白华. 美学散步[M]. 上海：上海人民出版社，1981.

[94] 顾兆贵. 艺术经济原理[M]. 北京：人民出版社，2005.

[95] 宗白华. 艺境[M]. 北京：北京大学出版社，1986.

[96] 周叔迦. 法苑谈丛[M]. 北京：中国佛教协会，1985.

[97] 姜伯勤. 敦煌艺术宗教与礼乐文明：敦煌心史散论[M]. 北京：中国社会科学出版社，1996.

[98] 王一川. 艺术学原理[M]. 北京：北京师范大学出版社，2011.

[99] 韩骏伟，胡晓明. 国际文化贸易[M]. 广州：中山大学出版社，2009.

[100] 李洪峰. 大国崛起的文化准备[M]. 北京：文化艺术出版社，2011.

[101] 罗兵. 国际艺术品贸易[M]. 北京：中国传媒大学出版社，2009.

[102] 章利国. 艺术市场学[M]. 杭州：中国美术学院出版社，2003.

[103] 杨玲，潘守永. 当代西方博物馆发展态势研究[M]. 北京：学苑出版社，2005.

[104] 李兴业，王淼. 中欧教育交流的发展[M]. 济南：山东教育出版社，2010.

[105] 李滔. 中华留学教育史录：1949年以后[M]. 北京：高等教育出版社，2000.

[106] 唐代兴. 文化软实力战略研究[M]. 北京：人民出版社，2008.

[107] 于富增. 改革开放30年的来华留学生教育：1978—2008[M]. 北京：北京语言文化大学出版社，2009.

[108] 戴松年，纵瑞昆. 国际旅游学[M]. 上海：学林出版社，2004.

[109] 邹统钎，等. 遗产旅游发展与管理[M]. 北京：中国旅游出版社，2010.

[110] 郑汝中. 敦煌壁画乐舞研究[M]. 兰州：甘肃教育出版社，2002.

[111] 王廷信. 艺术学的理论与方法[M]. 南京：东南大学出版社，2011.

[112] 常任侠.常任侠艺术考古论文选集[M].北京:文物出版社,1984.

[113] 熊秉明.书法与中国文化[M].上海:文汇出版社,1999.

[114] 张海惠.北美中国学:研究概述与文献资源[M].北京:中华书局,2010.

[115] 王璜生.美术馆:总第十四期(2008年A辑):现代中外美术交流[M].上海:同济大学出版社,2009.

[116] 吴志良.东西方文化交流:国际学术研讨会论文选[C].澳门:澳门基金会,1994.

[117] 张曼涛.日韩佛教研究[M].台北:大乘文化出版社,1978.

[118] 王岳川.书法身份[M].北京:北京大学出版社,2008.

[119] 张德鑫.回眸与思考:对外汉语教学[M].北京:外语教学与研究出版社,2000.

[120] 王震.徐悲鸿文集[M].上海:上海画报出版社,2005.

[121] 叶宗镐.傅抱石美术文集[M].南京:江苏文艺出版社,1986.

[122] 国民政府参加比国博览会代表处.中华民国参加比利时国际博览会特刊[Z].上海:大东书局,1932.

[123] 王震.徐悲鸿年谱长编[M].上海:上海画报出版社,2006.

[124] 廖盖隆.马克思主义百科要览[M].北京:人民日报出版社,1993.

3. 外文译著

[125] [德]莱辛.拉奥孔[M].朱光潜,译.合肥:安徽教育出版社,2006.

[126] [俄]卡冈.艺术形态学[M].凌继尧,金亚娜,译.上海:学林出版社,2008.

[127] [德]康德.判断力批判(上卷):审美判断力的批判[M].宗白华,译.北京:商务印书馆,1964.

[128] [德]黑格尔.历史哲学[M].王造时,谢诒征,译.上海:商务印书馆,1936.

[129] [德]黑格尔.美学(第一卷)[M].朱光潜,译.北京:商务印书馆,1979.

[130] [德]黑格尔.美学(第三卷)[M].朱光潜,译.北京:商务印书馆,1982.

[131] [日]黑田鹏信.艺术学纲要[M].俞寄凡,译.南京:江苏美术出版社,2010.

[132] [美]施拉姆,波特.传播学概论[M].陈亮,周立方,李启,译.北京:新华出版社,1984.

[133] [美]施拉姆.大众传播媒介与社会发展[M].金燕宁,等译.北京:华夏出版社,1990.

[134] [加]马歇尔·麦克卢汉.理解媒介:论人的延伸[M].何道宽,译.南京:译林出版社,2011.

[135] [德]瓦尔特·本雅明.机械复制时代的艺术作品[M].王才勇,译.北京:中国城市出版

社,2002.

[136] [美]罗杰·菲德勒.媒介形态变化:认识新媒介[M].明安香,译.北京:华夏出版社,2000.

[137] [英]丹尼斯·麦奎尔,[瑞典]斯文·温德尔.大众传播模式论[M].祝建华,武伟,译.上海:上海译文出版社,1987.

[138] [美]德弗勒,丹尼斯.大众传播通论[M].颜建军,等译.北京:华夏出版社,1989.

[139] [美]杰伊·布莱克,詹宁斯·布莱恩特,苏珊·汤普森,等.大众传播通论[M].张咏华,译.上海:复旦大学出版社,2009.

[140] [匈]豪泽尔.艺术社会学[M].居延安,译.上海:学林出版社,1987.

[141] [美]马克·波斯特.第二媒介时代[M].范静哗,译.南京:南京大学出版社,2000.

[142] [美]尼古拉·尼葛洛庞蒂.数字化生存[M].胡泳,范海燕,译.海口:海南出版社,1997.

[143] [英]雷蒙·威廉姆.关键词:文化与社会的词汇[M].刘建基,译.北京:生活·读书·新知三联书店,2005.

[144] [美]约翰·费斯克,等.关键概念:传播与文化研究辞典[M].李彬,译注.北京:新华出版社,2004.

[145] [美]哈罗德·伊罗生.美国的中国形象[M].于殿利,陆日宇,译.北京:中华书局,2006.

[146] [美]爱德华·霍尔.无声的语言[M].侯勇,译.北京:中国对外翻译出版公司,1995.

[147] [美]罗伯特·福特纳.国际传播:全球都市的历史、冲突及控制[M].刘利群,译.北京:华夏出版社,2000.

[148] [苏]吉谢列夫.南西伯利亚古代史(上)[M].乌鲁木齐:新疆社会科学院民族研究所,1981.

[149] [日]三上次男.陶瓷之路:东西文明接触点的探索[M].胡德芬,译.天津:天津人民出版社,1983.

[150] [日]木宫泰彦.日中文化交流史[M].胡锡年,译.北京:商务印书馆,1980.

[151] [日]源了圆.日本文化与日本人性格的形成[M].郭连友,漆红,译.北京:北京出版社,1992.

[152] [日]井上清.日本历史(上册)[M].天津市历史研究所,译.天津:天津人民出版社,1974.

[153] [日]榊莫山.日本书法史[M].陈振濂,译.上海:上海书画出版社,1985.

[154] [日]家永三郎.日本文化史[M].刘绩生,译.北京:商务印书馆,1992.

[155] [日]中村不折,小鹿青云.中国绘画史[M].郭虚中,译.南京:正中书局,1937.

[156] 朝鲜民主主义人民共和国科学院历史研究所.朝鲜通史(上卷)[M].贺剑城,译.北京:生活·读书·新知三联书店,1962.

[157] [韩]金得榥.韩国宗教史[M].柳雪峰,译.北京:社会科学文献出版社,1992.

[158] [德]利奇温.十八世纪中国与欧洲文化的接触[M].朱杰勤,译.北京:商务印书馆,1962.

[159] [德]雷德侯.万物:中国艺术中的模件化和规模化生产[M].张总,等译.北京:生活·读书·新知三联书店,2005.

[160] [德]阿塔纳修斯·基歇尔.中国图说[M].张西平,杨慧玲,孟宪谟,译.郑州:大象出版社,2010.

[161] [英]苏立文.东西方美术的交流[M].陈瑞林,译.南京:江苏美术出版社,1998.

[162] [英]赫德逊.欧洲与中国[M].李申,王遵仲,张毅,译.北京:中华书局,2004.

[163] [英]道森.出使蒙古记[M].吕浦,译.北京:中国社会科学出版社,1983.

[164] [法]雅克·布罗斯.发现中国[M].耿昇,译.济南:山东画报出版社,2002.

[165] [法]安田朴.中国文化西传欧洲史[M].耿昇,译.北京:商务印书馆,2000.

[166] [法]亨利·柯蒂埃.18世纪法国视野里的中国[M].唐玉清,译.上海:上海书店出版社,2010.

[167] [法]维吉尔·毕诺.中国对法国哲学思想形成的影响[M].耿昇,译.北京:商务印书馆,2000.

[168] [摩洛哥]伊本·白图泰.伊本·白图泰游记[M].马金鹏,译.银川:宁夏人民出版社,2000.

[169] [意]利玛窦,金尼阁.利玛窦中国札记[M].何高济,等译.北京:中华书局,1983.

[170] [美]阿谢德.中国在世界历史之中:公元前200年—公元1976年[M].任菁,等译.石家庄:河北教育出版社,1993.

[171] [美]马士.中华帝国对外关系史[M].张汇文,等译.上海:上海书店出版社,2000.

[172] [德]安德烈·贡德·弗兰克.白银资本:重视经济全球化中的东方[M].刘北成,译.北京:中央编译出版社,2000.

[173] [美]费正清,刘广京.剑桥中国晚清史:1800—1911年[M].北京:中国社会科学出版

社,1985.

[174] [美]费正清,赖肖尔,克雷格.东亚文明:传统与变革[M].黎鸣,等译.天津:天津人民出版社,1992.

[175] [法]伯纳·布立赛.1860:圆明园大劫难[M].高发明,丽泉,李鸿飞,译.杭州:浙江古籍出版社,2005.

[176] [英]彼得·霍普科克.丝绸路上的外国魔鬼[M].杨汉章,译.兰州:甘肃人民出版社,1983.

[177] [美]西·浦·里默.中国对外贸易[M].卿汝楫,译.北京:生活·读书·新知三联书店,1958.

[178] [英]哈里·加纳.东方的青花瓷器[M].叶文程,罗立华,译.上海:上海人民美术出版社,1992.

[179] [美]蒋彝.中国书法[M].上海:上海书画出版社,1986.

[180] [美]傅申.海外书迹研究[M].北京:紫禁城出版社,1987.

[181] [美]阿纳森.西方现代艺术史[M].邹德侬,等译.天津:天津人民美术出版社,1986.

[182] [德]恩斯特·卡西尔.语言与神话[M].于晓,等译.北京:生活·读书·新知三联书店,1988.

[183] [美]苏珊·朗格.艺术问题[M].滕守尧,朱疆源,译.北京:中国社会科学出版社,1983.

[184] [法]杜夫海纳.美学与哲学[M].孙非,译.北京:中国社会科学出版社,1985.

[185] [法]杜夫海纳.审美经验现象学[M].韩树站,译.北京:文化艺术出版社,1996.

[186] [英]鲍桑葵.美学史[M].张今,译.北京:商务印书馆,1985.

[187] [英]克莱夫·贝尔.艺术[M].薛华,译.南京:江苏教育出版社,2005.

[188] [德]H.R.尧斯,[美]R.C.霍拉勃.接受美学与接受理论[M].周宁,金元浦,译.沈阳:辽宁人民出版社,1987.

[189] [法]奥古斯特·罗丹口述,葛赛尔记录.罗丹艺术论[M].沈宝基,译.桂林:广西师范大学出版社,2002.

[190] [英]爱德华·泰勒.原始文化[M].蔡江波,译.杭州:浙江人民出版社,1988.

[191] [美]克鲁克洪.文化与个人[M].高佳,译.杭州:浙江人民出版社,1986.

[192] [英]杰夫·贝里奇.外交理论与实践[M].庞中英,译.北京:北京大学出版社,2005.

[193] [美]约瑟夫·奈.软实力[M].北京:中信出版社,2013.

[194] [英]伊格尔顿. 马克思主义与文学批评[M]. 文宝,译. 北京:人民文学出版社,1980.

[195] [英]冈布里奇. 艺术的历程[M]. 党晟,康正果,译. 西安:陕西人民美术出版社,1987.

[196] [俄]康定斯基. 艺术中的精神[M]. 徐敏玲,译. 重庆:重庆大学出版社,2011.

[197] [美]威廉·W.凯勒,托马斯·G.罗斯基. 中国的崛起与亚洲的势力均衡[M]. 刘江,译. 上海:上海人民出版社,2010.

[198] [德]马丁·海德格尔. 林中路[M]. 孙周兴,译. 上海:上海译文出版社,2004.

[199] [美]古德曼. 艺术语言[M]. 褚朔维,译. 北京:光明日报出版社,1990.

[200] [美]李普曼. 当代美学[M]. 北京:光明日报出版社,1986.

[201] [英]詹姆斯·古德温. 国际艺术品市场[M]. 北京:中国铁道出版社,2010.

[202] [法]莫里斯·梅洛-庞蒂. 符号[M]. 姜志辉,译. 北京:商务印书馆,2003.

[203] [美]哈里斯. 文化人类学[M]. 李培茱,高地,译. 北京:东方出版社,1988.

[204] [英]克里斯蒂娜·E.杰克逊. 孔雀[M]. 姚芸竹,译. 北京:生活·读书·新知三联书店,2009.

[205] [意]A.D.菲奥雷. 克里姆特[M]. 丁宏为,龚秀敏,译. 北京:文物出版社,1998.

[206] [法]让-吕克·夏吕姆. 西方现代艺术批评[M]. 林霄潇,吴启文,译. 北京:文化艺术出版社,2005.

[207] [美]约翰逊. 当代美国艺术家论艺术[M]. 姚宏翔,泓飞,译. 上海:上海人民美术出版社,1992.

[208] [美]罗溥洛. 美国学者论中国文化[M]. 包伟民,陈晓燕,译. 北京:中国广播电视出版社,1994.

[209] 朱杰勤. 中外关系史译丛[M]. 北京:海洋出版社,1984.

[210] 中外关系史学会. 中外关系史译丛(第一辑)[M]. 上海:上海译文出版社,1984.

[211] [苏]扎瓦茨卡娅. 外国学者论中国画[M]. 高居潞,译. 长沙:湖南美术出版社,1986.

[212] 洪再辛. 海外中国画研究文选:1950—1987[M]. 上海:上海人民美术出版社,1992.

[213] [英]弗兰契娜,哈里森. 现代艺术和现代主义[M]. 上海:上海人民美术出版社,1988.

[214] [法]杜赫德. 耶稣会士中国书简集:中国回忆录[M]. 郑德弟,等译. 郑州:大象出版社,2001.

4. 外文专著

[215] 金富轼,朝鲜史学会. 三国史记[M]. 京城府:近泽书店,1941.

[216] 高木市之助,等. 日本书纪[M]. 东京:朝日新闻社,1948-1957.

[217] 原田淑人. 東亜古文化論考[M]. 東京:吉川弘文館,1962.

[218] CLUNAS CRAIG. Chinese Export Art and Design[M]. London:Victoria and Albert Museum,1987.

[219] CROSSMAN C L. The China Trade:Export Paintings, Furniture, Silver and Other Objects [M]. Princeton:The Pyne Press, 1972.

[220] SULLIVAN MICHAEL. The Meeting of Eastern and Western Art[M]. Berkeley: University of California Press,1998.

[221] JARRY MADELEINE. Chinoiserie:Chinese Influence on European Decotative Art 17th and 18th Centuries[M]. New York:Vendome Press, 1981.

[222] JACOBSON DAWN. Chinoiserie [M]. London:Phaidon Press Limited,1993.

[223] IMPEY OLIVER. Chinoiserie:the Impact of Oriental Styles on Western Art and Decoration[M]. Oxford:Oxford university Press,1977.

[224] BECKER S H. Art Worlds[M]. Berkeley:University of California Press,1983.

[225] CAHILL JAMES. The Compelling Image:Nature and Style in Seventeenth-century Chinese Painting[M]. Cambridge, MA:Harvard University Press, 1982.

[226] REWALD JOHN. Die Geschichte des Impressionismus[M]. Koeln:DuMont, 1966.

[227] GOMBRICH E H. Die Geschichte der Kunst[M]. Frankfurt:Phaidon Verlag, 1996.

[228] EINREINHOFER NANCY. The American Art Museum[M]. London & Washington: Leicester University Press,1997.

[229] SAMOVAR L A, PORTER R E. Intercultural Communication:A Reader[M]. California:Wadsworth Publishing Company,1972.

[230] HARMS L S. Intercultural Communication[M]. New York:Harper & Row,1973.

[231] CONDON J C, YOUSEF F S. An Introduction to Intercultural Communication[M]. New York:Macmillan Publishing Company,1975.

[232] NYE J S Jr. Bound to Lead:The Changing Nature of American Power[M]. New York:Basic Books, 1990.

[233] PRENTIEE R. Tourism and Heritage Attraction[M]. London:Routledge,1993.

[234] YALE P. From Tourist Attractions to Heritage Tourism[M]. Huntingdon:ELM Publications,1991.

5. 学术论文

[235] 王廷信.昆曲的民族性与世界性[J].民族艺术,2006(3):14-17.

[236] 王廷信.艺术学理论的使命与地位[J].艺术百家,2011,22(4):23-26.

[237] 王廷信.论20世纪戏曲传播的动力[J].艺术百家,2014(1):146-158.

[238] 方汉奇.中国近代传播思想的衍变[J].新闻与传播研究,1994,1(1):79-87.

[239] 沈苏儒.开展"软实力"与对外传播的研究[J].对外大传播,2006(7):24-28.

[240] 沈苏儒.有关跨文化传播的三点思考[J].对外传播,2009(1):37-38.

[241] 程曼丽.信息全球化时代的国际传播[J].国际新闻界,2000,24(4):17-21.

[242] 程曼丽.中国的对外传播体系及其补充机制[J].对外传播,2009(12):5-12.

[243] 邵培仁.论艺术接受者[J].徐州师范学院学报(哲学社会科学版),1993(3):91-94.

[244] 段渝.中国西南早期对外交通:先秦两汉的南方丝绸之路[J].历史研究,2009(1):4-23,190.

[245] 白云翔.汉式铜镜在中亚的发现及其认识[J].文物,2010(1):78-86.

[246] 冯先铭.中国古陶瓷的对外传播[J].故宫博物院院刊,1990(2):11-13,97,98.

[247] 樊树志."全球化"视野下的晚明[J].复旦学报(社会科学版),2003,45(1):67-75.

[248] 梁念琼.主动与被动:中西文化交流关系嬗变的思考[J].船山学刊,1997(2):35-40.

[249] 王世襄.记美帝搜刮我国文物的七大中心[J].文物参考资料,1955(7):45-66.

[250] 胡厚宣.八十五年来甲骨文材料之再统计[J].史学月刊,1984(5):15-22.

[251] 胡振民.加大对外文化交流推动中华文化走向世界[J].求是,2010(18):10-12.

[252] 李庆林.传播方式及其话语表达:一种通过传播研究社会的视角[J].广西大学学报(哲学社会科学版),2008,30(3):117-120.

[253] 钟敬文.民俗文化学发凡[J].北京师范大学学报(社会科学版),1992(5):1-13.

[254] 郎惠云,三利一.日本出土的唐三彩及其科学研究[J].考古与文物,1997(6):56-62.

[255] 蒋国学,杨文辉.越南在中国定制的瓷器与中越文化交流[J].云南师范大学学报(哲学社会科学版),2008,40(1):78-84.

[256] 李智.试论文化外交[J].外交学院学报,2003,20(1):83-87.

[257] 徐翎.为文化中国造像:"艺术的国家形象——人民大会堂中国画学术研讨会"发言纪要[J].美术观察,2002(12):12-17.

[258] 李志斐,于海峰.试论"中国文化年"现象[J].理论界,2007(2):109-111.

[259] 沈壮海.文化如何成为软实力[J].传承,2011(10):58-59.

[260] 覃洁贞.从世界格局看中国文化产业的发展[J].学术交流,2014(3):189-193.

[261] 王怡红.西方人际传播定义辨析[J].新闻与传播研究,1996,3(4):72-79.

[262] 王怡红.人人之际:我与你的传播[J].新闻与传播研究,2000(2):55-60,96.

[263] 丁绍光.中国现代绘画在世界的地位和前途[J].文艺研究,1999(1):115-126.

[264] 张颖岚.大英博物馆"秦始皇:中国兵马俑"展览的启示和借鉴[J].文博,2008(3):65-69.

[265] 李舜.从中法文化年看国际传播的新方式[J].对外大传播,2006(10):53-55.

[266] 张志奇,常沙娜.人民大会堂装饰艺术中的国家形象[J].装饰,2007(6):78-79.

[267] 张晓凌.殿堂式中国画的造型模式与风格特点[J].美术观察,2002(10):5-6.

[268] 于萍.试论博物馆传播理念的更新[J].中国博物馆,2003,20(4):13-16.

[269] 黎先耀,张秋英.世界博物馆类型综述[J].中国博物馆,1985,2(4):17-21.

[270] 蒋国华,孙诚.来华留学教育:一个尚待重视和开发的产业[J].高等教育研究,1999,20(6):75-79.

[271] 胡志平.大力发展来华留学生教育提高我国高校国际交流水平[J].中国高教研究,2000(3):32-35.

[272] 林梅村.美国的中国艺术史研究:海外中国艺术史研究调查之一[J].中国文化,2006(1):122-127.

[273] 董念清.华尔纳与两次福格中国考察述论[J].西北史地,1995(4):49-54.

[274] 王建疆.全球化背景下的敦煌艺术再生问题研究[J].西北师大学报(社会科学版),2007,44(2):17-20.

[275] 方闻,黄厚明,尹彤云.中国艺术史与现代世界艺术博物馆:论"滞后"的好处[J].清华大学学报(哲学社会科学版),2008,23(2):76-88,159-160.

[276] 郭伟其.如何进入艺术史:闯入中国艺术迷宫的西方探险家[J].中国美术馆,2011(12):30-37.

[277] [韩]文凤宣.扬州八怪画风对朝鲜末期画坛的影响[J].中国书画,2003(3):46-49.

[278] [美]M.H.艾布拉姆斯.批评理论的趋向[J].罗务恒,译.文艺理论研究,1986(6):70-77,18.

[279] [日]远藤光一.日本民族的美术[J].宋征殷,译.江苏画刊,1980(5).

[280] [美]贝茨·吉尔.中国软实力资源及其局限[J].陈正良,罗维,译.国外理论动态,2007(11):56-62.

[281] [美]HAUSER A.艺术品贸易[J].钱志坚,译.世界美术,1991(2):38-41,54.

[282] [日]鹤田总一郎.博物馆是人和物的结合[J].华惠伦,陈国珍,整理.中国博物馆,1986(3):38-42.

[283] [美]L.辛厄."原始赝品""旅游艺术"和真实性的观念[J].章建刚,译.哲学译丛,1995(S1):70-76.

[284] [日]河北伦明.中日美术交流之旅有感[J].梅忠智,译.美术,1997(9):34-36,38.

[285] [日]山田智三郎.十七、十八世纪欧洲美术中的东亚影响:后期巴罗克的中国趣味[J].戎克,编译.世界美术,1984(2):57-65.

[286] 陈玉佩.近百年来华文书法在马来西亚的传播与发展[D].广州:暨南大学,2005.

[287] 袁宣萍.17~18世纪欧洲的中国风设计[D].苏州:苏州大学,2005.

[288] 胡俊.早期现代欧洲"中国风"视觉文化[D].杭州:中国美术学院,2011.

6. 报刊文献

[289] 比国两大博览会略纪(上)[N].申报,1930-08-22.

[290] 范迪安.苏立文与20世纪中国美术[N].中华读书报,2012-10-10(12).

[291] 冯骥才.春节是中华民族最大的非遗[N].人民日报,2010-02-09(12).

[292] 向勇.东方意象:21世纪的中国国家文化形象[N].中华读书报,2011-01-19(18).

[293] 孙丹.文化传播须破除"认知逆差"[N].人民日报,2014-05-01(8).

[294] 王家新.文化产业在经济萧条时期的独特作用:以美国、日本与韩国的历史经验为例[N].光明日报,2009-01-20(3).

[295] 陈恒.加快发展对外文化贸易:商务部服务贸易和商贸服务业司负责人解读《关于加快发展对外文化贸易的意见》[N].光明日报,2014-03-19(7).

[296] 任峰涛.乌利·希克:中国当代艺术已回归传统的表达[N].京华时报,2012-08-01.

[297] 蔡萌.竞争日趋激烈:国内拍卖公司海外寻宝[N].中国文化报,2011-06-09(9).

[298] 黄辉.香港:一座城的艺术攻略[N].中国文化报,2014-05-31(8).

[299] 闻哲.1000万?中国文物流失海外知多少[N].人民日报海外版,2007-01-29(4).

[300] 宋向光.国际博协"博物馆"定义调整的解读[N].中国文物报,2009-03-20.

[301] 李韵.我国博物馆数量达4165家 年接待观众超6亿人次 同比增长13.1%[N].光明日报,2014-05-19(1).

[302] 王兴斌.故宫是博物馆不应是公园[N].中国青年报,2014-04-18(5).

[303] 国家中长期教育改革和发展规划纲要(2010—2020年)[N]. 人民日报,2010-07-30(13).

[304] 二〇二〇年海外中国文化中心将建50个[N]. 人民日报海外版,2014-2-25.

[305] 为中华文化插上翱翔的双翼:我国对外文化交流事业精彩连篇[N]. 中国文化报, 2011-10-18(1).

[306] 刘少华. 中国申遗:27年收获47项[N]. 人民日报海外版,2014-06-27(6).

[307] 屈菡. 珠算被列入人类非物质文化遗产代表作名录[N]. 中国文化报,2013-12-06(1).

[308] 赵垒. 旅游纪念品如何做出大市场:访中华民族文化促进会旅游文化研究中心副主任研究员张融[N]. 中国旅游报,2008-04-02.

[309] 白谦慎. 中国书法在西方[N]. 中华读书报,2012-09-26(17).

[310] 白谦慎. 欧美的中国书法研究已不如从前活跃[N]. 东方早报,2013-09-09(4).

[311] 洪再新. 两种美术史:从三部近代中国书画展览图录谈起[N]. 东方早报,2010-05-09.

[312] Visitor Figures 2013: Exhibition & Museum Attendance Survey[N]. The Art Newspaper,2014-03-25(8).

7. 影像资料

[313] 英国BBC纪录片《秦始皇兵马俑》(China's Terracotta Army),2007-08-07.

[314] 美国国家地理纪录片《远古探秘:中国兵马俑》(China's Ghost Army),2010-03-15.

[315] 央视纪录频道纪录片《china·瓷》,2012-12-04.